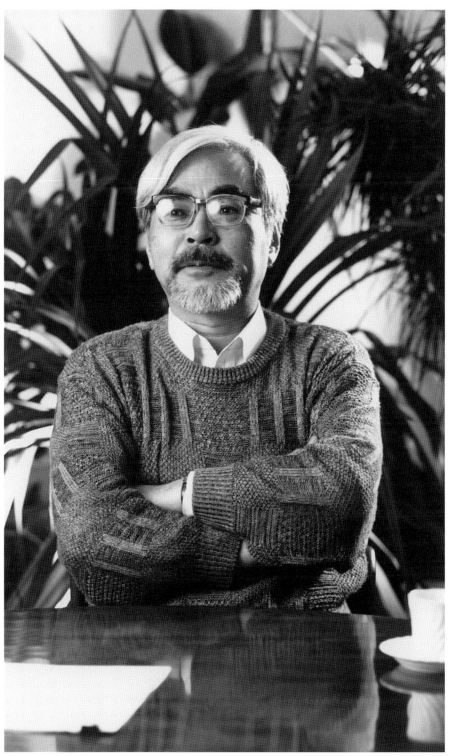

저자 사진 (1996. 5. 19. 스튜디오 지브리에서)

카메라 / 오치아이 준이치 (스튜디오 플러스원)

출발점

1979-1996

미야하야오 자키

출발점 1979-1996

미야자키 하야오 지음

황의웅 옮김 | **박인하** 감수

대원씨아이

미야자키 하야오
그가 육성으로 이야기하는
장인의 마음

미야자키 하야오 감독의 팬은 크게 TV 시리즈를 처음으로 접한 이들과 극장 용을 처음 접한 이들로 나뉜다. 나는 전자에 속한다. 우리나라에서는 1982년 KBS에서 『미래소년 코난』이 처음 방영되었다. 조금 더 거슬러 올라가면 미야 자키 하야오 감독이 스태프로 참여한 『알프스 소녀 하이디』 등도 꼽을 수 있 지만, 당대의 시청자들에게 준 강렬한 인상은 『미래소년 코난』을 넘어설 수 없 다. 연령대로 구분하면 30~40대 팬들이 『미래소년 코난』을 통해 처음 미야자 키 하야오 감독의 작품을 접했다. 희망에 넘치는 밝은 주제가 이후 반복된 지 구 전멸의 오프닝("서기 2008년 7월 인류는 전쟁이라는 위기에 직면해 있었다. 핵무기를 훨씬 능가하는 초자력 무기가 세계의 절반을 일순간에 소멸시킨 것이다. 지구는 일대 지각 변동을 일으켜 지축은 휘어지고, 다섯 개의 대륙은 대부분 바닷속에 가라앉아 버렸다.")은 '어! 이게 만화영화야?'라는 의문을 갖게 했다. 다행히 본편은 오프닝만큼 음 울하지 않았다. 밝고 건강한 캐릭터들의 유머러스한 전개는 지금까지 봤던 애 니메이션과 전혀 다른 독특한 개성이 있었다.

세월이 한참 흐른 80년대 후반에서 90년대 초반, 사촌 동생의 집에서 몇 번씩 복사해 열화된 화질의 애니메이션 『천공의 성 라퓨타』를 보았다. 사촌 동생은 "『미래소년 코난』을 만든 사람이 만들었어."라는 결정적 제보를 해주었다. 자 료를 찾았고, 『미래소년 코난』을 만든 미야자키 하야오 감독의 극장판 애니메 이션이라는 걸 알아냈다. 이렇게 미야자키 하야오 감독의 애니메이션은 불법 과 합법을 넘나들며 다가왔다.

당시 미야자키 하야오 감독의 애니메이션을 보는 방법은 고가의 LD를 사거나

4

혹은 LD를 VHS 테이프에 복사하는 것뿐이었다. 돈이 많이 들거나, 불편하거나, 불법이었다. 이런 불편을 감수하고라도 매혹적인 영상과 움직임이 주는 스펙터클, 친근한 캐릭터들, 자연과 생명에 대한 강렬한 주제는 많은 이들을 사로잡았다. 미야자키 하야오 작품과 어렵게 재회한 뒤 난 90년대 후반을 일본 애니메이션과 함께 보냈고, 그 결과를 『일본 애니메이션 아니메가 보고 싶다』 (1999, 교보문고)라는 책으로 묶어냈다.

다시 세월이 흘러 2000년 『바람계곡의 나우시카』가 한국에서 개봉되었다. 이때부터 연이어 지브리의 애니메이션이 한국에 개봉되었고, 지금은 일본과 같은 시기에 수입되고 있다. 이제 미야자키 하야오 감독의 극장판 애니메이션은 가족이 함께 보는 작품이 되었다. 몇 년에 한 번씩 그의 신작이 나올 때마다 우리는 다시 미야자키 하야오 감독의 세계로 초청받았다. 작품을 보고 나면, 궁금증이 생겼다.

도대체 그는 어떤 심정으로 일본에서 정규직 애니메이션 회사 스튜디오 지브리를 만들고, 늘 극장판 애니메이션만 발표할까. 오직 극장용 애니메이션에만 모든 걸 건 지브리의 사업구조는 외줄타기를 하듯 불안한 구조였다. 디즈니는 거대 미디어 기업으로 성장했는데, 지브리는 여전히 극장용 애니메이션만 제작한다. 그것도 빨리빨리 몇 편의 작품을 한꺼번에 진행하는 것이 아니라 적어도 일 년 이상을 기다려야 만날 수 있는 그런. 게다가 유행에 흔들리지 않는 늘 한결같지만 매번 새로운 애니메이션을. 몇 편의 작품이 흥행에 성공하고, 또 해외 유수의 영화제에서 상을 받는, 그런 수식은 겉모습에 불과했다.

미야자키 하야오 감독은 어떤 마음으로 애니메이션을 만들까? 그의 목소리로, 그의 본심을 읽을 수 있는 책이 바로 『출발점』이다. 이 책은 500페이지가 넘는 무거운 책이다. 처음부터 끝까지 미야자키 하야오 감독이 자신의 생각을 스스로 쓰거나 혹은 말한다. 말은 강연이기도 하고, 인터뷰이기도 하다. 그래서 서술도 제각각이다. 하지만 그 안에 일관되게 존재하는 굵은 중심이 있다. 그것은 미야자키 하야오 감독이 『백사전』을 보며 여자 주인공에 가슴 설렌 그 순간부터 지금까지 쭉 일관된 창작의 원동력이다.

스스로 '자신이 만들고 싶다고 생각한 작품'을 위해 '5밀리라도 1센티라도 좋으니 전진하고 싶다'고 생각한다. 낯설지 않다. 바로 몇 대를 이어가며 한 분야에 집중하는 일본의 장인정신이다. 이런 장인정신은 남을 의식하기보다는 자기 자신을 넘어서려 한다. 매일매일 똑같은 분야에 집중하면서도 미야자키 하야오 감독의 설명대로 5밀리라도, 1센티라도 전진하고 싶다는 생각이 바로 자기 자신과 싸우는 장인정신이다. 미야자키 하야오 감독의 작품은, 그리고 그의 삶은 일본식 장인정신의 철저한 반영이다. 그는 어린 시절 보았던 『백사전』, 디즈니 애니메이션, 소련의 애니메이션 등 자신에게 감동을 준 작품을 넘어서고, 그리고 자기 작품을 넘어서려 한다. 그래서 그는 "뼈를 깎듯 엄청 일하고 어떤 조건에서건 그 조건의 한계까지 사용해 작품을 만들려는 태도로 일관합니다. 『알프스 소녀 하이디』 때(1974년)부터요."라고 말한다.

장인정신과 함께 미야자키 하야오 감독의 작품 세계를 설명하는 또 하나의 키워드는 조몬 시대로 상징되는 조엽수림문화다. 일본의 식물학자 나카오 사스케는 히말라야 산맥, 중국의 윈난과 양쯔 강 이남, 타이완을 거쳐 일본 남서부에 이르는 지역에 거대한 조엽수림이 분포한다고 보았고, 이들 지역의 특이한 유사점을 찾아냈다. 미야자키 하야오 감독은 조엽수림문화에 속해 살던 그 시대를 "국가도, 전쟁도, 주술을 믿는 종교도 없었던 소박하고 평화로운 시대"라 생각한다. "전쟁을 하던 바보 같은 일본인이나 조선을 공격한 도요토미 히데요시나 정말 싫어하는 『겐지 이야기』 등…… 그런 것들을 훨씬 뛰어넘어 내 안에 흐르는 게 조엽수림으로 이어지고 있었다는 걸 알았을 때, 굉장히 기분이 좋아서 해방이 됐습니다."라고 고백할 정도다.

장인정신과 조엽수림문화. 하나는 끝까지 밀어붙이는 그의 창작의 방법론이고, 하나는 모든 작품에 일관되게 존재하는 그의 작품론이다. 이제 겨우 미야자키 하야오 감독의 비밀에 조금 접근한 느낌이지만, 여전히 그 벽은 거대하다.

박인하 청강문화산업대학교 교수

미야자키 하야오를
이해하는
첫걸음

『출발점』은 20대에 가장 즐겨 읽던 책이었다. 대학을 졸업하고 애니메이션을 하겠다고 돌아다니던 내게 무언의 조언자 같은 존재였기 때문이다. 그런 책을 세월이 한참 지나서 내 손으로 번역하게 되니 감회가 남다르다.

이 책은 처음 대하는 순간, 쉽사리 한 손에 잡히지 않는 그 두께에 약간 멈칫할 수도 있다. 하지만 읽어가면서 그런 기분은 서서히 사라지고 어느덧 애니메이션에 대한 용기와 확신으로 변해간다.

정좌해 집필하지 않고 대부분이 미야자키 하야오 감독의 구술을 받아 옮긴 글이라서 매끄럽게 이해되지 않을 수도 있겠지만, 그가 전하고자 하는 창작자로서의 메시지는 각 장을 일관되게 관통한다.

이 책은 어린 시절부터 50대 중반까지 그와 연관된 다양한 이야기들을 모아서 여덟 개의 큰 장으로 분류해 엮었다. 애니메이션 일, 읽은 책, 취미, 동료와 스승들 등 소소하고도 잡스러운 개인사부터 유명 인사들과 나라와 세계를 걱정하며 시시콜콜 논하는 대담까지……. 글의 영역은 좁고도 넓어 종잡을 수가 없지만, 롤러코스터를 타는 듯 읽는 재미가 참으로 쏠쏠하다.

특히 시나리오 없이 애니메이션을 만드는 과정을 허심탄회하게 들려주는 부분들은 비싼 수강료를 내도 아깝지 않을 만큼 소중한 간접경험이 될 것이다. 또 애니메이션을 만들 때 발상에서 완성까지의 과정, 기획서와 연출각서 등은 분야와 관계없이 무언가를 만들어내는 사람에게는 또 다른 표본으로써 활용도 가능하다.

물론 골치 아픈 얘기만 있는 건 아니다. 일본대중문화 개방 이전부터 인기를 얻는 데 일등공신 역할을 한 『미래소년 코난』, 『바람계곡의 나우시카』, 『이웃집 토토로』 등에 대한 언급은 잠시 우리를 과거의 추억 속으로 데려다 주어 반갑기 그지없다. 반면, 타계한 만화의 신 데즈카 오사무를 향한 가시 돋친 글에서는 충격이 아닌 통렬함을 느낄 수 있다.

그러나 이런 다방면의 모든 글에는 젊은 시절 미야자키 하야오 감독이 겪은 애니메이션과 세상에 대한 고민이 고스란히 묻어난다. 이를 통해 우리는 현재 세계적인 거장이 된 그의 창작 기반이 어디서 어떻게 왔는지를 어렵지 않게 짐작할 수 있다. 또 그의 작품들이 얼마나 긴 시간 동안 숙성되어 세상에 나오게 됐는지도 자연스레 안내받는다.

나 또한 이번 번역작업으로 예전에는 그냥 지나쳤던 부분들을 다시 발견하는 등 미야자키 하야오 감독과 그의 창작세계에 대해 새롭게 공부하는 시간이 되었다.

모두, 마음먹고 정독하기를 권한다! 20세기 말에 출간되었지만, 21세기 초를 살아가는 수많은 창작자들에게 더할 나위 없는 지침서가 되리라고 믿는다.

2012년 겨울 황의웅

Contents

제8장 작품

일러두기

1. 본문에 나오는 편주는 원서 편집부의 주석이며, 역주는 한국판 역자의 주석입니다.

2. 일본 연호(쇼와)는 괄호 안에 서기를 병기하였습니다.

3. 실존 인물명과 지명은 국립국어원의 기준에 맞추어 표기하였고, 그 외 작품 속 캐릭터명과 사물명은 현대 일본 발음표기에 따랐습니다.

4. 본문에 나오는 애니메이션, 영화, 소설 등의 작품명은 한국 개봉작이 기준이며, 한국 미공개작은 원문을 직역, 일본 외 해외작품은 원문을 병기하였습니다.

5. 본문 257쪽에 실린 컬러만화는 일본 제책방식으로 삽입되었으니, 뒤(264쪽)에서부터 읽으시기 바랍니다.

서문을 대신하여

나라의 지향점
대담자 지쿠시 데쓰야

가장 마음에 걸리는 것은 아이들

지쿠시 시바 료타로 씨가 죽었을 때 아주 많은 분들이 이런저런 글을 써주셨는데, 제가 개인적으로 가장 마음에 와 닿았던 건 미야자키 씨가 아사히신문에 말씀하셨던 얘기입니다. "지금 나는 일본인이 몰락하려 하는 한심한 시대를 보고 있다. 시바 씨가 이 한심함을 못 보고 죽은 게 안심이다."라고 하셨어요. 마치 직격탄을 한 방 날린다는 느낌으로 말씀하셔서 어떤 의미에서 충격을 받았습니다.

그래서 미야자키 씨한테 '이 나라의 행방'과 '지금의 상황'에 대해 꼭 묻고 싶습니다.

미야자키 글쎄요, 무심코 엉겁결에 한 말이라서. 사실 시바 씨의 죽음은 제게 큰 충격이었는데, 지금 보면 아 이런 죽음도 있구나 하는 생각이 들어 좀 배울까 합니다.

노후 걱정할 필요도 없이, 해야 할 일은 얼른 해치워 놓고 가는 것도 괜찮구나 했죠. 정말 좋아하는 사람이었기에 좀 괴로웠습니다. 괴로웠지만 무심코 그런 말을 해버렸네요.

지쿠시 하지만 인간이란 무심코 한 말들이 사실 부차적인 것을 떼버리고 가장 본질적인 것들을 말하게 되기도 하죠.

미야자키 시바 씨한테 진로를 물으러 가는 일본인이 너무 많이 늘었죠. 그래서 시바 씨도 마찬가지로 일본이 어떻게 되어갈지 굉장히 걱정하고 계셨습니다. 진로가 어떻게 될 건가는 사실 모르는 거죠. 그걸 짊어지게 돼버렸다는 건 정말 힘들었겠다고 생각해요. 저도 시바 씨를 만날 때는 무심코 그런 것들을 묻곤 했습니다. 마찬가지로 저보다 젊은 사람한테 질문을 받으면 뭔가 가장 그럴듯

한 대답을 해주는 순서가 저에게도 왔지만요.

철포로 전쟁을 해서 졌고, 경제로 전쟁을 하며 철포 전쟁 때 갔던 곳들에 이번엔 돈을 들고 관광객으로 찾아가게 됐어요. 하지만 그것도 곧 끝날 거라는 것은 이미 오래전부터 알고 있던 것들이죠. 그게 지금 온 것뿐입니다.

그러니까 일본인의 몰락을 말할 때 앞으로 경제성장이 계속될 것이냐 라든가 멀티미디어가 어쨌다 하는 것보다, 이 나라에 있는 아이들이 건강한지 어떤지 하는 게 저는 가장 신경이 쓰입니다.

즉, 사람이 건강하게 살고 있으면 국가는 가난해도 괜찮아요. 어차피 세계 전체, 특히 동아시아는 이미 인구폭발, 경제문제와 앞으로 여러 가지로 대혼란이 일어날 테니까요. 우리가 청춘 시절에 지내온 '왠지 앞날은 밝을 거야' 같은 시대가 아니란 것은 이미 확실해졌으니까요.

그 속에서 우리 아이들과 손자들이 살아갈 걸 생각하면, 그 아이들한테 무엇을 줄 수 있을까, 아무것도 주지 못했다는 생각이 듭니다.

어떻게 하면 좋을까 하면, 제 자신이 도대체 무엇을 할 수 있을까 하는 걸 실증적으로 생각해 그 범위에서 할 수밖에 없습니다.

초등학교를 바꿔야 한다고 생각합니다. 중학생이나 고등학생이 되고난 후에 되돌리는 건 어려워요.

패전한 그 순간 일본에선 『환상 탐정』, 『철완 아톰』, 『소년왕자』 등 아이들이 어른들보다 활약하는 만화가 유행했습니다. 어른을 신용할 수 없게 된 거죠. 『소년왕자』는 유럽에서 분명 체격이 큰 남자 타잔이 주인공이 됐겠지만, 그 시기의 일본에서는 소년이 활약하니까요. 그편이 설득력이 있던 때가 있었습니다.

인간은 어른이 되면 자유롭지 않게 되지만, 어렸을 때는 쭉 자유로웠다는 생각을 하는 듯합니다. 하지만 어느샌가 어린 시절이란 것은 어른의 때를 위한 투자시기였다는 식이 돼버렸죠. 그 선행투자가 지금 모조리 정반대 결과로 나왔다고 생각합니다.

주택금융전문회사든 뭐든 여러 문제가 있었지만, 아이들이 아마 우리의 가장 큰 실패가 아닐까요, 대실패입니다, 분명.

지쿠시 교육 문제에 대해서는 아무리 기다려봐야 실현 불가능한 논의를 매스 컴까지 동참해 줄곧 하고 있어요. 지금 미야자키 씨, 초등학교라고 말씀하셨는데 보통은 그게 아니라 좀 더 위쪽의 문제라 하죠. 일본의 초중고는 어떤 의미에서 식자율 등을 포함해 세계적으로도 굉장히 레벨이 높아서, 문제는 대학수준이란 식으로요.

하지만 교육현장에서 들으면, 대학교수들은 이미 고등학교 시절에 아이들을 이런 식으로 키워놓았기 때문에 어쩔 수가 없다고 하죠. 중학교 선생은 또 초등학교 탓을 해요. 교육논의에서는 항상 책임을 빙빙 돌립니다. 그 외에 문부성(역주/ 일본의 교육·과학기술·학술·문화·스포츠·종교에 관한 행정사무를 담당하는 기관)이 문제다, 사회가 문제다, 부모가, 아이들 자체가 문제라는 등. 하지만 역시 가장 문제는 초등학교라고 말씀하시는 건가요, 미야자키 씨는?

미야자키 아뇨, 유치원부터지만요. 유치원에서 글을 가르친다는 발상을 버려야 합니다. 초등학교 5학년 정도가 되어 스스로 주인공이 되어 이야기를 생각하는 그 시기에, 이마에 쓸모없다고 X표를 찍혀버리면 그건 돌이킬 수 없어요.

어린 시절이라는 것은 어른을 위해 있는 것이 아니라, 아이일 때밖에 맛볼 수 없는 것들을 맛보기 위해 있는 거라고 생각합니다. 어린 시절 5분의 체험은 어른의 1년 체험을 이겨요. 트라우마도 그때 생기는 거고요. 그 시기에 사회 전체가 어떻게 지혜를 짜서 아이들이 얼마나 무럭무럭 잘 자라고 살아갈 수 있게 하느냐가 중요하죠.

개성이니 뭐니 하는 말들을 하는데, 개성은 그 어린 시절의 체험에서 자라는 겁니다. 처음부터 개성이 있는 건 아니에요. 그러니까 개성을 키운다는 둥 얘기를 하는데, 그런 걸 멈추고 어린이들을 어른의 감시하에서 한번 해방시켜보는 겁니다. 그렇게 하면 아이들은 놀이터가 아니라도 놀 수 있어요.

그리고 우리의 일도 그렇지만, 애니메이션이나 게임 등으로 말들이 많은데, 돈을 벌려고 아이들을 상대로 하는 장사를 법적으로 규제할 수밖에 없다고 생각합니다.

그건 언론 운운하는 문제가 아니라, 어른의 식견으로 해야 하는 게 아닐까

합니다. 이렇게 밀고 나가면 차우셰스쿠(편주/ 루마니아 정치가. 1974년에 대통령이 되어 독재정치를 한 인물. 1989년 12월 25일 처형되었다)처럼 돼버리겠지만요(웃음). 하지만 그럴 필요가 있다고 생각합니다.

지쿠시 교육에도 유치원 나름, 초등학교 나름대로 해야 할 일들과 해서는 안 되는 것들이 있다고 생각합니다. 그중에서 '대실패'한 가장 큰 문제는 무엇일까요?

미야자키 어린 시절에 선행투자를 하면 후에 그게 큰 배당으로 돌아올 거라고 착각을 하죠. 이건 자신이 시시한 인생을 보내는 부모들의 제멋대로인 환상이 아닐까 저는 생각하지만요. 그 점을 시바 씨가 왜 일본인은 이렇게 돼버렸는지, 가장 염려하지 않았을까 합니다.

국가란 것은 어차피 인간의 무리이니 어리석은 짓도 하고 때로는 건실한 일도 해요. 항상 현명한 국가는 존재하지 않아서, 어느 나라든 반드시 어두운 부분이나 수치스러운 부분이 있고 어리석은 짓도 합니다. 하지만 그것과는 다른 차원에서 지금의 일본은 거기에 사는 인간들이 얼간이가 되어있어요. 이건 선인이나 악인이 되기 이전의 문제라고 생각합니다.

저는 제 주위에 있는 어린아이들과 여름에 잠깐씩 산막에 가곤 하는데, 착실한 아이라고 생각한 아이가 초등학교 2학년이 된 순간 구구단 때문에 고민하고 있다는 말을 들었습니다. 그러면 혈압이 올라가요. 왜 이런 어린아이한테 구구단을 가르쳐야 하느냐고. 몇 년인가 지나면 금방 외울 수 있어요. 왜 이런 작은 영혼에게 '외우지 않으면 넌 어엿한 어른이 될 수 없어, 제대로 된 어린이가 아니야'란 식으로 협박하는 걸까 하고요. 그건 어떤 선의에서든 뭐든, 정말 받아들일 수 없습니다. 그 아이의 초등학교 2학년의, 좀 더 여유 있게 지낼 수 있는 시기를 그걸로 뺏어버리는 거라 생각합니다.

지쿠시 말이란 것은 여러 번 쓰면 매우 진부해지는데, 두 개의 상상력, 즉 무언가를 만들어가는 힘 쪽의 창조력, 그리고 내버려두면 아이들은 말도 안 되는 것들로 얼마든지 놀 수 있는 상상력이 있습니다. 그걸 죽여 없애는 건 많은 죄악들 중에 가장 큰 죄악이 아닐까 생각해요.

**메이지 이후의
교육제도를
재검토한다**

미야자키 메이지 이후, 서양의 강대국을 따라잡으려고 여러 교육제도를 도입한 것을 재검토하는 게 좋지 않을까 생각합니다. 먼저, 교장 선생님의 시시한 이야기를 듣는 아침조회가 왜 있는 걸까. 조회는 사람들 앞에서 얘기를 하고 싶은 사람을 위해 있는 거라고 생각하는데요.

현대미술가인 아라카와 슈사쿠 씨가 기후현 요로초에 만든 '천명반전지'란 신기한 공원(역주/ 1999년 10월 4일에 완성된 이 공원은 야구장 크기의 절구형 벽면을 일부러 올록볼록하게 만들어 걷기 어렵게 해놓았다)이 있습니다. 저는 아직 가보지 않았는데, 사진을 본 것만으로도 두근두근했습니다. 그런 사진을 보면 교정을 그런 식으로 만들면 좋지 않을까 생각해요. 운동장은 애초에 군사훈련을 하려고 만들어졌고 운동회란 것은 그 훈련의 연장선으로 행해진 거니까요.

그렇게 재검토하며 남길 것과 그만둘 것을 한 번 더 정리해 깨닫고 고쳐가는 겁니다. 등교거부를 하는 아이들을 대중요법적으로 어떻게 할 건지, 그런 매뉴얼만 쌓아서는 방법이 없다고 생각해요.

게다가 교육현장에서 진지하게 하는 분들은 일어난 문제들에 어떻게 대처해야 할까 하는 걸로 에너지를 소비합니다. 그러니까 먼저 유치원과 초등학교를 바꿔야 한다고 말한 것은 그런 의미에서도 기반부터 바꾸지 않으면 방법이 없다는 거죠.

그리고 3살까지는 텔레비전을 보여주지 마세요!(웃음) 3살 유아까지는 스스로 주변의 현실을 만져보면 된다고 생각합니다. 그래서 6살까지는 텔레비전 시청을 특별한 시간으로 제한해야 한다고 봅니다. 특별한 때에만 봐도 좋은 걸로요. 텔레비전 방송국에서도 그런 프로그램을 만들어줬으면 좋겠습니다. 6살 이후에는 거짓말과 진짜를 구별할 수 있으니, 각각의 규칙으로 매스컴에 휩쓸리지 않을 정도로 즐기는 것은 나쁘지 않다고 생각합니다.

지쿠시 애니메이션도 보여주면 안 되나요?

미야자키 예. 이렇게 애니메이션이 많은 건 좀 이상해요. 애니메이션이 미국이나 유럽에 잘 팔린다든가 하는 것들, 그런 것들은 민족의 긍지도 아무것도 아

니에요. 반대로 한심하다고밖에 저는 생각할 수 없지만요.

지쿠시 조회 등 개개의 사실들도 그렇지만, 그걸 해야만 한다는 규칙 속에서 교육제도가 만들어졌습니다. 그래서 메이지 이후의 교육제도를 고친다는 것은, 더 말하면, 문부성은 필요한 건가 하는 이야기까지 가야 한다고 생각합니다. 실제로 전후 점령정책으로 문부성은 폐지됐어야 합니다. 그런데 그대로 반 세기 이상 지나버린 거죠.

예를 들어 미야자키 씨의 세대는 어떤가요. 저는 '피었다 피었다 벚꽃이 피었다' 할 때부터 학교교육에 들어갔습니다.

미야자키 저는 그 조금 뒤입니다.

지쿠시 4월의 신학기가 '피었다 피었다 벚꽃이 피었다'로 시작하는데, 이미 가고시마의 벚꽃은 졌고 도호쿠, 홋카이도는 아직 벚꽃이 피지 않았어요. 하지만 그것에 아무런 이상함도 느끼지 못하고 일제히 읽죠. 그 정신은 전혀 변하지 않은 듯합니다, 지금도.

미야자키 아무래도 무로마치 시대 이래, 일본은 전부 '京(중앙)'의 흉내를 내려고 하는 느낌이 있습니다. 야마자키(마사카즈) 씨가 그런 것들을 쓰셨는데, 그렇구나 생각하며 감탄한 적이 있습니다.

하지만 일률적으로 한다는 게 나쁘냐 아니냐 하기보다, 도대체 무엇을 외워야 하는가 하는 겁니다. 그러면 읽고 쓰는 것과 셈이죠. 그리고 일정한 사회상식입니다. 의무교육을 하는 동안 그걸 잘 이해하면 충분하다는 사고방식으로 먼저 돌아가면, 아이들도 훨씬 편해질 거예요.

그리고 공부를 좋아하는 부류가 있습니다. 제 선배인 다카하타 이사오 감독은 공부를 아주 좋아하는 사람이라 공부를 못 한다든가, 공부하기 싫다는 사람의 마음을 모르겠다고 합니다. 그런 사람들이 문부성에 모여있는 거라 생각하는데(웃음). 그런 사람들한테 열심히 공부해달라고 하면 되는 겁니다.

만약 초등학교에서 고등학교로 가도 될 만한 학습능력이 있는 사람은 더 열심히 하면 돼요. 그건 그림을 잘 그리는 사람이 더 많이 그리는 것과 마찬가지라서, 그건 해주면 되는 겁니다. 평등하게 할 필요는 없어요. 그건 평등을 망치

는 게 아니에요. 영재교육을 해도 저는 조금도 상관없다고 생각합니다. 다만, 대부분의 사람은 영재가 아니에요. 영재교육을 하면 더 망치게 됩니다. 제 스스로도 망가졌다고 생각하고 있고요. 제 아들도 어렸을 때, 1엔이 천 개 모이면 얼마냐고 물었더니, "음……."이라며 생각을 하는 겁니다. 그 순간, 이 녀석은 수학을 하라고 해도 무리라고 생각했죠(웃음). 그래서 그 녀석이 산수에서 형편없는 점수를 받아온들 화를 내도 소용없다고 생각했습니다. 제가 계산적 능력은 우리 핏줄엔 없다고 평소에 말했으니까요(웃음), 그래서 아이가 편해졌는지 어떤지는 아직 의심쩍지만요.

어쨌든 점점 더 살을 찌우고 물을 주고 햇볕을 쪼여주면, 식물은 얼마든지 자란다는 건 거짓말이란 겁니다.

나아가 인간이란 생물은 더 망가지기 쉬운 부분과 더 신기한 힘을 갖고 있어서, 조금 더 해방시켜주는 편이 사실 더 잘 자란다는 당연한 사실을 알면 되는 겁니다.

지쿠시 개발도상국, 선진국 어느 쪽도 공통으로, 거기서 생활한 사람들이 몇 년인가 지나 돌아와서 거의 이구동성으로 말하는 감상이 있어요. 그건 일본 아이들의 눈에 빛이 없다, 전 세계에서 가장 눈빛이 죽어있는 아이들이란 겁니다. 미야자키 씨는 지금까지 어린아이들을 접하시거나, 아이들에게 여러 가지를 해오셨는데, 같은 느낌을 받으셨나요?

미야자키 저는 그런 식으로 생각했던 아이들을 다른 장소에 데리고 갔을 때, 아이들이 갑자기 활발해지는 걸 몇 번이나 봐왔습니다. 사실 저는 일본의 아이들이 항상 우울하지는 않다고 생각합니다. 재미없는 곳에 있기 때문에 침울한 거죠.

지쿠시 그렇군요.

미야자키 스튜디오 지브리의 스즈키(도시오) 프로듀서와 자주 얘기를 하는데, 아이와 함께 어딘가를 놀러 가게 되면, 아는 아이들이든 그 아이들의 친구들도 좋고 친척아이도 좋으니까 함께 데려가는 게 좋습니다. 부모와 아이들이 서로 마주하며 왠지 서로 신경을 쓰는 게 애정이라고 생각하는 사람들이 너무 많

아요. 아이를 일상적이지 않은 공간으로 인도하는 것은 어른들밖에 할 수 없으니, 어른이 표를 사거나 차를 운전하거나 해서 데려가도 좋지만, 그 후는 아이들한테 맡기면 됩니다. 그러면 아이들은 활기가 넘치죠. 어른들은 그저 돈을 내고 "밥이다, 모여라" "너무 멀리까지 가지 마"란 말을 하며 잠만 자면 되는 겁니다. 그러면 평소 형제들끼리 싸움만 하던 아이들도 위아래를 서로 보살피고 아래 아이는 위 아이의 말을 듣죠. 그런 때 눈초리가 달라지는 걸 보고 있으면, 안 되게 하려고 하니까 안 되는 거지, 일본 아이들의 잠재능력이 없어진 건 아니라는 생각이 듭니다.

제 소년 시절을 생각하면, 막막한 불안을 만난 기억이 있어요. 전학을 갔을 때인데. 여기서 무슨 일이 진행되고 있는 건지 전혀 알 수가 없고, 안개가 끼어 있는 것 같았죠. 교과서를 봐도 모르겠고. 그건 정말 존재의, 조금 과장하면 근거가 흔들릴 만한 불안입니다. 이걸 모르면 나는 어떻게 되는 걸까 하는……. 그런 것들을 아이들한테 힘껏 밀어붙이고, 더욱이 도중에 수업을 못 따라가게 된 아이들에겐 일단 잠자코 앉아있으란 식으로 몇 년이나 강요를 하잖아요. 아이가 기운을 낼 리 없습니다.

선생이 열심히 하든, 열심히 하지 않든 관계없습니다. 열심히 하는 선생이라도 도리어 아이를 망쳐버리는 경우가 많다고 저는 생각해요. 그러니까 일단 해방시켜주는 겁니다.

지쿠시 즉 방목의 부분이 너무 줄어들고 사육 같은 느낌이 된 게 점점 늘고 있죠.

미야자키 게다가 그렇게 자란 인간이 부모가 되고 있으니까요. 이건 친구가 체험한 건데, 엄마 고양이 손에서 자란 새끼고양이는 어른이 되어 스스로가 부모가 됐을 때에 자신의 새끼고양이가 집에서 나가면 걱정이 되어 입에 물고 돌아온다고 합니다. 새끼고양이의 행동반경이 점점 넓어져도 물고 돌아오려고 하죠. 그러면 이제 그 새끼고양이는 말을 듣지 않게 됩니다. 그래서 발광하며 방 안을 뛰어다니다 죽어버린 고양이가 있어요. 그 이야기를 들었을 때, 이건 사람도 마찬가지라고 생각했습니다.

지쿠시 오늘날 부모들 대부분은 지금 말씀하신 어미 고양이에 가까운 부분이 있네요.

아이들에게 전달하기를 잊어버린 것

미야자키 예. 하지만 그런 나라라도 저는 망하진 않을 거라 생각합니다. 요컨대 나라가 파산해도 모두 아무렇지 않게 살아가니까요. 우리가 단순히 나라를 말하고는 있지만, 국가가 너무나도 어리석어서 어쩔 수 없이 혹독한 경우가 닥쳐도 민족이랄까, 사람들은 국가와 관계가 없습니다.

그런 의미에선 일본이 멸망하리라 생각하지 않지만, 지금의 흐름이라면 변변한 일들은 일어나지 않겠죠.

이 스튜디오에 젊은 사람들이 있어요. 저희들 시절에 비하면 훨씬 선량, 성실합니다. 하지만 그것만으론 안 된다는 생각이 자꾸 듭니다. 나이를 먹은 증거지만요. 잘 생각해보면, 이 장사에 들어왔을 때 저희도 실로 어리석은 젊은이였습니다. 그러니까 노인들은 항상 그런 식으로 생각하는 것 같아서 '요즘 젊은이들은'이란 말은 안 하려고 노력하지만, 그래도 이건 좀 아니지 않나 하고, 직장 안에 있어도 느낍니다. 체험이 종합되어있지 않아요. 이건 무서운 경험이지만요.

뭐냐면, 자신의 그림이라면 그릴 수 있어요, 그것도 꽤 잘 그리죠. 그래서 시험에 붙어 이곳에 들어옵니다. 하지만 실제 일은 자신의 그림을 그리는 게 아니에요. 다른 사람의 그림을 일단 움직이게 하거나 사이에 그림을 넣거나 하는 겁니다. 예전이라면 그런 과정에서, 자기 그림 속에서 그림 스타일이 조금 변하거나, 타인의 그림을 그릴 때 자신의 스타일이 조금 그쪽으로 표현되거나 하면서 서서히 경험이 쌓이게 됩니다. 하지만 전혀 그게 안 되는 인간이 나온 겁니다. 지금부터 10년 즈음 전부터입니다. 본인은 굉장히 고생하고 있지만, 그 고생의 경험이 자신이 그리는 그림 속에 아무것도 투영되지 않아요. 그걸 위한 신경이 이어져 있지 않은 겁니다. 그건 아마 좀 더 어렸을 때 이어졌어야 할 신경이라고

생각하지만요.

색을 칠하는 일이 있는데, 우리 때엔 늦고 빠르다는 건 있었지만 반드시 어느 일정 부분까진 누구라도 칠을 할 수 있었습니다. 그 이후는 적성에 따라서 빨리할 수 있느냐, 능숙하게 할 수 있느냐, 재능을 발휘해 좋은 색을 결정한다거나, 여러 가지로 넓혀지지만요. 그런데 최근, 들어왔을 때부터 1년간 아무런 발전도 없는 아이가 있습니다. 본인은 필사적으로 하고 있어요. 모두가 돌아간 후에도 혼자 남아서요. 그런데 경험이 축적되지 않아요. 이런 일은 저희가 예상도 하지 못했던 일입니다.

손가락 훈련을 안 했기 때문이 아니냐는 가설을 세워, 입사 시험 때 극히 평범한 시험 외에 유치원시험 같은, 가위를 사용하는 시험이나, 그림이 움직임을 나타내는 과정에서 변해가는, 그래서 '이 부분은 이런 색이 칠해져 있는데 이 옆 부분은 무슨 색입니까'라든가, 그런 정말 간단한 추리문제를 고안해 시행해 봤습니다. 그랬더니 자신은 손재주가 좋다고 생각하던 사람이 전혀 손재주가 없는 등 여러 사실을 알게 됐죠. 알았지만 그래도 잘 안 되더라고요.

그런 단순한 문제가 아닙니다. 인간이 매일 경험하는 걸 종합해 자신 안에서 부풀려가는 능력은 훨씬 어렸을 적에, 그때 경험해야 할 일들을 하면서 몸에 익혀가는 겁니다.

나무에 매달린 순간, '아 이거 부러질 것 같으니 위험해'라고 생각하는 것은 어디서 알게 된 건지 기억에 없죠. '여기를 밟으면 가라앉는다'거나 '여긴 질퍽거리니 밟지 않는 게 좋다'는 것은 어느샌가 압니다. 그건 유아기에 많은 실제 상황을 만나며 실패도 하면서 기억한 겁니다. 그걸 최근엔 하지 않는 게 아닐까. 그런 판단을 만들어가는 구조도 아무래도 후천적으로 얻어가는 거라고, 경험으로 저는 생각하게 됐는데, 그걸 이 민족은 하고 있지 않다는 겁니다.

수를 센다든가, 분수를 알기 이전에 인간이 살아가기 위해 아이들한테 꼭 전해야 하는 것들을 잊어버렸어요. 그걸 잊어버리고 키운 아이들이 지금은 부모가 됐으니, 이 문제는 학교제도를 바꾸거나 하는 그런 단순한 문제가 아닙니다. 단순한 문제는 아니지만, 유치원부터 시작하면 아직 늦진 않을 거라고 생각

하기 때문에 유치원, 초등학교라고 말하는 겁니다.

　유치원에서 수를 센다니 당치도 않습니다. 이건 망국의 무리들입니다. 자신의 아이가 글자를 못 외워서 초조해하는 엄마들이 많을 거라고 생각합니다. 그러나 글을 외우지 않고 사물을 추상적으로 생각하지 않는 시대의 아이들이 사물을 바로 볼 수 있었기 때문에, 사물이 갖는 성질과 신기함 등 여러 가지를 발견하게 될 겁니다.

　아이들은 건너편에서 오는 자동차엔 신경을 못 쓰지만, 길 저편에 떨어져 있는 고무줄은 찾아냅니다. 그건 아이들의 재능이에요. 그걸 고무줄을 보지 말고 자동차만 신경 쓰라는 식의 교육을 하고 있다고 생각합니다.

지쿠시　동물로서 인간의 부분을 점점 깎아 없애버리고 있는 거군요. 아마 인간은 어떤 의미에서 정말 이상하고 어리석기도 하고, 각각의 사람들이 무슨 일을 저지를지 모른다는 점이 재미도 있고, 잘못된 부분도 있는 거겠지만, 그걸 점점 깎아 없애면서 살게 됐어요.

미야자키　그게 문화이고 문명이라고 생각한 거겠죠. 그건 딱히 전쟁에 졌기 때문은 아니라고 생각합니다. 상투를 틀다가 갑자기 풀고 칼을 없애고 맨발로 걷기를 멈춘 그 무리수가 계속 꼬리를 물다가, 광기가 생겨나기 시작한 게 쇼와 (역주/ 1926~1989년 사이의 일본의 연호) 초기라고 저는 생각합니다.

　시바 씨가 「타로 나라의 이야기」란 프로그램에서, 아직 버블 절정기였던 것 같은데, "일본인은 꼴사나워졌습니다."라고 말씀하셨습니다. 저는 그때 굉장히 기뻤어요. 저도 그렇게 생각하고 있었으니까요.

　저는 버블 때보다 지금이 좋습니다. 하지만 사람 마음은 역시 삭막해지네요. 그래서 우리는 많은 나라들이 경험하는 극히 평범한 시련을, 버블이 터진 후의 뒤처리도 포함해, 앞으로의 경제정세나 여러 정세 속에서 맛보게 될 거라 생각합니다. 그 속에서 인간과 사물에 대한 생각이 얼마나 통용될 건지 하는 상황이 닥치는 겁니다. 그런 때는 꼴사나운 일들이 많이 일어나게 될 거란 생각이 듭니다.

　그 꼴사나운 일들을 가장 보고 싶지 않았던 건 시바 씨가 아니었을까 생각

해보면, 처음 이야기로 돌아가지만, 그 꼴사나운 상황을 시바 씨가 보지 않아도 돼서 한숨을 놓을 거라고, 진짜로 생각한 걸 그만 말해버렸습니다.

"너는 어떤 식으로 살고 있니"

지쿠시 그 꼴사납다는 것은 어느 사회에서든 여러 경험을 통해 변해간다고 생각합니다. 아주 단적으로 지금은 좋은 자본가의 대명사처럼 불리는 록펠러 집안 또한 원래는 도둑에 가깝다는 말이 있습니다. '성금'이란 말로 그 꼴사나움을 말한 시대가 있죠.

저는 동시대를 사는 개인으로서 버블의 일본 시대만큼 역겨운 시대는 없었습니다.

모두 앞으론 굉장히 좋은 일들만 있을 거라고 붕 떠있었지만, 오히려 그것에 가장 위화감을 느껴서, 지금 버블이 끝난 것은 어떤 의미에선 그거야말로 안심이 된다는 점도 있어요. 다만 미야자키 씨가 말씀하신 것처럼 폐쇄감이랄까, 갇혔다는 느낌이 조금 심합니다.

그리고 하나 더 느낀 것은, 미야자키 씨가 말씀하셨듯이 탐닉한다는 느낌이 지금 굉장히 든다는 겁니다. 이건 성금이 결국 성금이 아니게 돼서, 조금 더 검소한 부자가 되는 프로세스에 지나지 않는 건지, 혹은 그대로 점점 탐닉에 빠져, 그거야말로 굉장히 꼴사나운 형태로 점점 빠질지도 몰라요.

미야자키 양쪽 모두 가능하다고 생각합니다. 요컨대 질문은 "너는 어떤 식으로 살고 있니?"라는 걸로 끝이 난다고 생각합니다. 많은 사람들이 이 나라는 어떻게 될까 하는 불안을 일제히 입에 담기 시작했으니, 이제 그런 말을 하는 건 그만두자, 모두 함께 우왕좌왕하는 것도 싫다는 거죠.

예를 들면 외국의 저널리스트들이 일본 만화에 대해 묻기 위해 스튜디오 지브리에도 많이 찾아왔습니다. 그때, 어른들이 전철 안에서 만화를 읽는 것을 여러 가지로 설명해봤자 소용이 없습니다. "글쎄요, 한심한 풍경이라 생각합니다"라고 말하면, 그걸로 그들은 납득하죠. 그런 식으로 살아갈 수밖에 없다는

겁니다.

나라 전체가 바보 같아진다고 전 국민이 바보가 되는 그런 일은 있을 수 없습니다. 저는 벌써 55세나 되었으니, 앞으로 아이들이 자신의 삶을 어떻게 살아갈지 되도록 흔들림 없이 똑바로 고민할 수 있게 하자, 그런 태도로 제 아이들을 대하거나 제 직장에서의 모습을 떠올리는, 그 수밖에 없지 않나 생각합니다. 항상 번뇌 때문에 망쳐버리고 말지만요(웃음). 딱히 구멍 속에 틀어박혀 있는 게 아니라, 지금 말한 것 같은 태도를 잊어버리고 "이 녀석이 나쁘다, 저 녀석이 나쁘다"라고 계속 말하다 보면, 언뜻 정의의 평론가처럼 보여도 뭔가 이렇게 얼굴이 점점 비열해지는 사람을 몇 명인가 봐왔기 때문에 이제 그만 두는 편이 좋지 않나 생각한 것뿐입니다.

타인의 험담을 사실처럼 나쁘게 말하는 사람은 그다지 많지 않아요. 그래서 대신 말하죠. 누구나가 각자 겪은 체험 같은 것이 있어 그것이 뭔가를 할 때 탄력을 주거나 기점으로 작용하는 때가 있죠. 영화를 만들 때에 타인의 영화를 험담하는 것만큼 즐거운 건 없어서, 저희도 다른 사람들의 영화를 엄청 나쁘게 말하지만, 이번에 제가 영화를 만들어가는 과정에서 자신이 말한 험담이 전부 자신한테 돌아온다는 걸 확실하게 실감했습니다. 그래서 조금 무섭지만요.

물론 개개인의 정치적인 판단, 경제적인 판단, 여러 사실에 대해 발언을 해야 할 때는 발언도 해야 하고, 태도를 표명해야 할 때는 태도를 표명합니다. 하지만 가장 중요한 것은 그런 것들이 아니라 누가 나쁘다는 걸 추궁하기보다 자신이 일상적으로 어떤 식의 태도로 세상을 바라보고 사람들을 만나갈 수 있는가죠. 아니, 유감스럽게도 굉장히 어리석게 살아왔으니, 이제 와서 갑자기 멋진 인간이 될 순 없지만요.

시바 씨는 완성된 고결한 분이라기보다 번뇌 덩어리인 분이었는데, 번뇌와 싸워 스스로를 단련하며 자신이 생각하는 멋진 일본인이 되려고 계속 노력해 왔다고 생각합니다. 저는 그런 면이 좋아서, 그 노력이 완성됐는지 어떤지는 모르지만, 갑자기 돌아가셔서 처음에 얘기했듯이 이런 죽음도 있구나 하고 생각했습니다. 시바 씨한테 가장 많이 배운 건 죽는 방법이라고. 그런 식으로 죽을

수 있으면 좋겠다고요.

토담이
무너졌을 때
사는 방법

지쿠시 시바 씨가 작품을 왜 계속 썼느냐 하는 이야기 속에서, 전쟁이 끝났을 때가 22세로, 그때의 자신한테 계속 편지를 쓴다는 느낌으로 쓰고 있었다고. 그 후의 자기 생애는 전부 그렇지 않았나 말씀하신 적이 있죠.

미야자키 예.

지쿠시 그때 지금의 미야자키 씨 이야기와 이어지는 부분이 있는데, 쇼와 시대에 어째서 일본인은 이렇게 망가졌고 전쟁까지 하게 된 것인지가 마음에 걸린 것을 시작으로 역사 쪽에 관심이 갔다는 얘기도 하셨습니다. 누구나가 개체체험 같은 걸 갖고 있어서 그 부분이 뭔가를 할 때의 탄력성이라 할까, 기점이 되는 부분이 있죠. 시바 씨는 그게 22살 때라고요.

　종전 때 저는 10살의 전형적인 군국소년이었습니다. 전쟁이 끝났을 때, 제가 절대적이라 믿었던 전쟁에 대해 어른들, 특히 훌륭한 사람들 중에 의문을 갖거나 이건 아니라고 생각하거나 반대하거나 그걸 일기에 다 써놓은 사람이 있다는 걸 알았을 때, 제 무지와 대비되어 굉장히 큰 충격을 받았습니다. 그런데 지금에 와서 생각해보면, 그런 말을 하는 사람이 있었을지는 모르지만 전쟁을 막지는 못했어요.

　그 결과, 10살 소년은 지금 이런 참혹한 꼴을 당하고 있다고, 그전 세대의 전체 책임이랄까, 결과 책임을 묻는 기분이 됐습니다. 그 부분이 아무래도 오늘의 나, 솔직하고 순수하지 못한 인간을 만들었다고 생각합니다. 이전 세대를 그렇게 존경하지는 않아요.

　그런데 그런 말을 한 저도 어느새 60살이 되어 지금 제가 하는 일은 무엇일까 생각해보면, 처음에 미야자키 씨가 말씀하신 어린 시절 뭐라도 해야만 하는 시대가 되어 이번에는 아이들이 같은 걸로 저를 추궁하는 상황이네요.

미야자키 미안했다고밖에 할 말이 없습니다. 총체적으로 말하면. 직접 해보지 않아서 몰랐다고. 가난하다는 고통은 괴로운 거니까요. 결국 그걸 전후 일본에서 지우고 싶어 경제발전의 길로만 멈춤 없이 내달렸단 식으로밖에 말할 수 없죠.

그 증거로, 중국도 옆 나라 한국도 대만도 모두 같은 일을 하고 있습니다. 같은 잘못을 노도처럼 하는 거예요. 곤란하죠. 그러니까 아 어리석은 것은 일본인뿐만이 아니었구나, 하는 생각을 요즘 합니다.

지쿠시 그냥 처음에 미야자키 씨가 말씀하신, 철포로 전쟁을 하다가 져서 경제란 부분으로 전장을 바꿔 전쟁을 한 거나 마찬가지입니다. 그러면 버블 붕괴라는 건 패전의 한 종류입니다. 극적이진 않지만요.

미야자키 그건 아직 미드웨이 정도겠죠.(역주/ 미드웨이 해전은 겉으로는 미국과 일본 양측이 비슷한 전력으로 맞붙은 것처럼 보였지만. 실상은 전쟁의 명분과 목적은 물론 모든 면에서 일본이 질 수밖에 없는 싸움이었다. 미야자키 감독은 일본이 전후 경제발전으로 이룬 결과물이 한순간에 거품처럼 무너진 것도 미드웨이 해전 때와 크게 다르지 않다고 생각한 듯하다)

지쿠시 미드웨이인가요, 아직. 그렇다면 또 이야기의 전개가 달라지네요.

미야자키 그게 미주리호(편주/ 태평양전쟁 중에 취역한 미국 해군 최신전함으로, 제3함대 기함으로서 활약. 일본의 무조건항복으로 1945년 9월 2일, 같은 함상에서 항복문서조인식이 이루어짐)에서의 조인이 아니라고 생각해요.

지쿠시 그렇구나, 미드웨이군요. 그렇다면 앞으로는…….

미야자키 그러니까 이제부터 시작되죠.

지쿠시 그렇게 되면, 앞으로 더 무섭네요.

미야자키 예. 그럴 거라 생각합니다. 삭막해진 사람의 마음은 더욱 삭막해질 겁니다. 그건 어쩔 수 없어요. 그러니까 그걸 무서워 해봤자 소용없으니, 그때 스스로 어떤 식으로 처신할 것인가가 중요하지 않을까요. 저는 사실 최근에 영화 만들기가 고달파 지진이나 동아시아 전쟁이 일어나거나 대금융공황이 와서 영화제작이 스톱되어 개봉이 반년쯤 연기되면 좋겠다는 등 그런 생각을 하곤 합니다(웃음).

하지만 그건 사실 일어날 수도 있는 일이에요. 경제성장을 부정할 때는 전쟁이 일어나기 쉬우니까요. 지금 아시아의 자유가 어떻다거나, 언뜻 잘 돌아가는 것처럼 보이지만 중국과 한국의 경제정세도, 대만도, 싱가포르도, 일본도, 모두 동아시아란 지역에 있어서 이 구역은 말도 안 되는 엄청난 일이 일어날 가능성을 충분히 갖고 있다는 겁니다. 그건 딱히 대만의 대통령 선거에서 아무 일도 일어나지 않아 다행이었단 말이 아니라, 그런 정세 속에서 우리는 좋든 싫든 살아가는 거니까요.

폭풍우가 올 때는 옵니다. 지진이 올 때는 와요. 대불황이 올 때는 옵니다. 한 사람의 인간으로서 가능한 한 현명하게, 가능한 한 노력해서 여러 발언을 하거나 책임을 다하고 있어도 그건 옵니다.

그때 얼마나 제정신으로 있을 수 있느냐, 얼마나 그것으로부터 몸을 피하며 제정신으로 있을 수 있느냐 하는 것이 아마 인간들에게 가장 중요한 것이 아닐까요.

그렇다면 제게 그게 가능하냐고 묻는다면, 자신이 없습니다. 지금 이 나이까지 별문제 없이 시간부족 따위만 걱정하며 영화만 만들어왔으니. 잘난 척 훈계를 할 자격은 전혀 없지만, 그래도 결국 그런 시기로 접어들었다고 생각합니다.

이건 홋타 요시에 씨의 영향인데, 버블 중일 때도 저는 젊은 스태프에게 이렇게 말했습니다. "지금 우리는 헤이안 말기의 토담 안에 있는 것과 같아서, 점점 세간이 혼란스러워져 토담이 여기저기 터지고 어느샌가 토담 밖은 시체가 첩첩이다. 그 안에서 노래나 부르고 있는 동안, 토담도 무너져 도둑이 들어올 거라 생각했더니 도둑들뿐만 아니라 시종들도 물건을 훔쳐 도망가는 등 여러 사건들이 일어난다. 아직 일본이란 나라는 세계라는 전체 안에선 토담 안에 들어와 있는 것과 같아서, 그 안에서 영화를 누리고 있지만 이런 상황은 곧 올 것이다."란 얘기를 했었습니다. 얼마 전, 같은 스태프와 "토담은 결국 무너졌군요." "무너졌네."라고 얘기했는데, "막상 무너지니 어떻게 해야 좋을지 모르겠어요." "그러게 말이야, 전혀."라는 얘기가 들렸어요. 이런 일들은 맞아떨어져도 조금도 기쁘지 않네요.

지쿠시 기쁘진 않지만 현실은 그렇습니다. 그런 때에 많은 일들이 있지만, 마지막으로 중요한 것은 각각의 사람들이 어떻게 그걸 받아들이고 살아가는가 하는 문제입니다. '이 나라의 행방'이라 해도, 사실 나라란 말이 또 굉장히 많은 형태로 쓰이고 있어 애매하지만, 저는 '내 나라로 돌아간다' 정도의 '나라'가 가장 적당하다고 생각합니다. 근대국가나 네이션 등. 그런 의미에서 저도 포함해 나라 사람들이 어떻게 될까, 혹은 어떻게 대면할 수 있을까 하는 문제가 중요합니다. 여러 형태로 이미 시험에 접어들고 있을 거라 생각해요. 주택금융전문회사의 도산이든, 수입 혈액에 의한 에이즈 감염이든, TBS 예능에 출연한 변호사의 일가족이 옴진리교에 살해당한 사건이든, 그건 모두 토담이 붕괴되어 일어난 현상입니다. 게다가 전통 있는 오래된 점포일수록 더 잘 무너진다는 특징도 있어요.

그렇지만 거기서 개개의 문제와 그야말로 지금 말하는 국가에 가까운 게 어떻게 무너지느냐 하는 것의 양쪽 문제가 있어서, 그 안에서 어떻게 살아갈 건가 하는 문제입니다.

거기서 아무래도 50년 전…… 또 10살 소년의 체험으로 돌아가는데, 이 나라는 그다지 변하지 않았다는 생각이 듭니다. 만약 지금이 미드웨이라고 한다면, 이번엔 1945년에 일어났던 일들이 반복되지 않을까 무섭습니다. 1945년의 2월에 고노에 상주문(역주/ 고노에 후미마로 전 총리가 전쟁의 항복 여부를 확인하기 위해 히로히토 천황에게 올린 문서)이란 게 나와서, 이제 이 전쟁은 안 된다는 판단이 나왔습니다. 천황은 6월에 중신들한테 어떻게든 하라고 하죠. 하지만 오키나와에서 그만큼의 사람들을 죽이고 히로시마, 나가사키에서 그만큼의 일들이 일어나고 8월 15일 겨우 패전을 맞이한 사회입니다. 혹은 아무것도 결정할 수 없는 지도자상이란 게 있는데, 그건 주택금융전문회사도 수혈 에이즈도 TBS도 전부 똑같아요.

미야자키 정말 똑같습니다. 거대한 무책임 체제죠. 농협의 내부도 그래요. 누구도 자신의 탓이 아니라고만 생각하죠. 이건 정말 그렇게 생각하는 부분이 대단한 겁니다. 모르는 게 아닐까요.

일본 마을의 민주주의를 보면, 지금의 주택금융전문회사의 처리방법과 똑같습니다. 책임자가 없어요. 투표로 뭔가를 정하려 하지 않아요. 정당의 중심인물을 정할 때도 그렇죠. 모가 나지 않도록 하려고. 그런 방법은 마을 시대부터 계속 이어지고 있습니다. 마을 규모로는 그편이 훨씬 낫다고 저는 생각합니다. 『12인의 노한 사람들』이란 영화(편주/ 1957년에 공개된 미국영화. 살인용의가 있는 젊은이에게 12명의 배심원이 어떤 평결을 내리는지를 그린 작품. 12명의 배심원 중, 11명은 유죄에 투표하지만, 단 한 사람. 희박한 증거에 의문을 가진 남자가 무죄를 주장하고 의논을 거듭한 결과, 결국 전원 일치로 무죄평결이 됨)가 있었죠. 저는 아주 싫어합니다. 그런 말도 안 되는 영화는 없다고 생각했어요. 정의의 편이라고 그렇게 타인을 유린해도 되는 건지. 한 사람의 청년이 유죄인가 무죄인가가 걸려있긴 하지만, 그 주인공 남자는 고독하고 왠지 불쾌한 남자에요(웃음).

지쿠시　그리고 11명을 전부 쓰러뜨려 가니까요.

미야자키　예, 쓰러뜨리고 집에 돌아가면 아마 아내와 도망가겠죠(웃음). 그게 민주주의였다면 민주주의는 성립되지 않아요.

　　그러니까 다른 형태의 마을 같은 민주주의가 있어야 한다고 생각합니다. 그 범위에서 책임을 질 수 있는 정도의 일들을 하면 돼요. 세계를 상대로 전쟁을 하자거나 세계를 상대로 경제 대국이 되자 등 바보 같은 꿈을 꾸니 안 되는 겁니다. 시바 씨가 말하는, 자리의 중앙에 앉지 말고 끄트머리 구석 쪽에 앉아 화장실 냄새를 맡으며 "그래도 통풍이 좋다"고 말하는 편이 좋다고 생각해요. 그 부분으로 잘 연착륙해준다면 가장 좋겠죠. 좀체 그렇게 되진 않겠지만요.

지쿠시　즉 몸에 맞는 사이즈가 있다는 걸 이제 생각해야 할지도 모르겠네요. 그런 식으로 말씀하시면 바로 축소, 위축시키는 이야기란 말을 들을지도 모르겠지만.

미야자키　저는 우리가 만든 영화가 유럽에 수출되거나 미국에서 비디오가 몇만 개 팔렸다고 해서 축하한다는 말을 들으면 정말 화가 납니다. 그걸 목표로 한 게 아니니까요. 우리 사이즈에 맞춰 지금까지 살아온 거니 지금 실망할 생각은 없습니다. 재테크를 하는 게 현명한 인간이다, 라고 하는 사람들이 주위에

서 사라진 것만으로도 저는 걱정이 사라졌으니까요. 그런 사람들은 인심이 삭막하고, 앞으로도 더 삭막해지겠죠. 그래도 어쩔 수 없지 않을까요. 다만, 그건 이쪽에까지 영향을 미치진 않았으면 좋겠습니다. 다행히 우리 직장은 모두 블루칼라라서, 골프회원권을 사서 아내한테 비밀스러운 빚이 생겼다던가(웃음), 그런 사람은 이 스튜디오에 한 사람도 없습니다. 애니메이션은 경기가 좋을 때가 한 번도 없었으니 불경기라고 해도 실감이 나지 않습니다. 그런 의미에선 끄트머리 구석에 있어 다행이라고 생각해요.

지쿠시 그런 식의 경영은 많이 있습니다. 두부를 만드는 사람들한테도, 찻집을 하는 사람들한테도 있어요. 그런 사람이 많으면 나쁜 나라는 아니겠지만, 그 부분이 점점 사라지게 되면 앞으로 상당히 무서운 일이 일어날 것 같은 기분이 듭니다.

미야자키 얼마 전에 텔레비전에서 봤는데요, 폐유를 모아 비누 원료로 만드는 집이 비누의 원료가 더 싸게 들어오게 되어 폐유는 쓸모없어졌다고 해요. 그랬더니 그쪽 아저씨가 수소를 폐유에 첨가해 디젤오일로 만들자고 해서 실제로 만들었더니 그을음이 나오지 않았답니다. 튀김 냄새가 미세하게 난다고 하더군요(웃음). 그 후, 그 아저씨는 60살에 제대로 된 공부를 하고 싶다며 야간 공업 고등학교에 가셨습니다.

유감스럽게도 이 아저씨처럼 기운이 넘치는 사람들 중엔 노인분들이 많습니다. 그런 노인이 되어가는 젊은이들이 이 나라에 많으면 좋겠다고 생각합니다, 모두가 그렇게 될 필요는 없지만요.

그 아저씨의 꿈은 재미있었습니다. 중국의 사막을 푸르게 만들고, 거기서 대두를 기르며, 기름을 만들고, 튀김을 튀겨, 그 폐유로 자동차를 달리게 하는 거죠. 그 거대한 순환이 가능해지면 좋겠다고 말합니다. 정말 괜찮아요.

지쿠시 좋은데요.

미야자키 이 나라엔 아직 그런 사람들이 여기저기에 있습니다. 그런 의미에선 일률적으로 모두가 배금주의자가 되었다든가, 버블의 나쁜 결과를 짊어지며 그날 그날 곤란해하고 있다고는 전혀 생각하지 않습니다.

버블 시기는 굉장히 큰 규모의 회사를 가진 어리석은 사람들이 눈에 띄던 시대입니다. 얼마나 자신들이 어리석은지를 보이며 걸어 다니던 시대라고 생각합니다.

지쿠시 예. 하지만 어리석은 사람들만 있는 나라는 아니라고요.

앞으로 5년만 지나면 재능 있는 녀석들이 나온다?!

미야자키 그렇군요. 하지만 지금 젊은 사람들이 노령연금이 어떻다느니 하는 말을 하는 것을 들으면, 정말 싫습니다. 30대부터 연금을 세서 어쩔 거냐 하는 생각이 들어요. 다만 국민연금엔 들어두는 게 좋다고 저도 말하지만요. 그렇게 하지 않으면, 장래에 연금 정책 논의에서 공동의 통일전선을 주장할 수 없어요. 너희는 연금을 월 1만 엔 받을 수 있으니 좋겠지만, 나는 아무것도 받지 않는다는 등 그런 얘기가 되면 곤란하니까요. 하지만 왜 그렇게까지 인생의 앞일을 다 안다는 듯이 거만해진 걸까요.

지쿠시 앞일을 정해버리는 것은 거기까지 가는 동안의 길을 정말 재미없게 만들어버린다는 걸 왜 알지 못하는 걸까요.

미야자키 하지만 다행히, 다행이라 하기엔 어폐가 있지만, 칸사이 대지진 때 땅이 갑자기 불을 뿜을 수 있다는 게 이 지구에서 일어난다는 사실을 깨닫고 이 스튜디오의 자전거 보관소에 화장실을 만들었습니다. 퍼내는 식의(웃음). 평소는 자전거 보관소인데, 막상 일이 터졌을 때 커튼을 달면 재래식 화장실이 5개 생깁니다. 여긴 젊은 여성들이 50명 정도 있고 하숙하는 사람들이 꽤 많아요. 이 사람들이 모두 피난소에 가봤자 도리가 없으니까요. 그런 비상시엔 이 스튜디오에서 화장실을, 물은 스튜디오 근처의 농가에서 받을 수 있죠. 그렇게 되면 거기서 일단 우리가 봉사활동이라도 하는 편이 낫겠다고 생각한 겁니다. 화장실을 만들었다고 지진이 일어나진 않겠지 생각하는 것도 바보 같지만요(웃음). 그런 일들을 하고 있으면 나라가 망해도 어떻게든 되지 않을까 하는 생각이 듭니다.

지쿠시 말하자면 현대식 토담을 세운 것 같은 부분도 있군요. 그런 부분을 아울러서, 문제가 모두 해결되는 건 아니지만 그런 마음가짐이 중요한 게 아닐까요. 스스로 어떻게 일어설 수 있을까 하고. 물론 자기 혼자 한다면 할 수 없겠지만, 그때 그럼 옆 사람과 어떤 식으로 연결해갈 수 있을까 하고요. '계획'을 기대하면 안 된다는 건 고베에서 진저리칠 만큼 깨달았으니까요.

미야자키 나라는 어떻게 되든 상관없다고 한다면 이건 또 문제가 되는데, 아니 물론 제대로 된 나라였으면 좋겠지만요.

지쿠시 가장 중요한 건 나라가 아니에요. 그렇게 생각합니다.

미야자키 경제단체연합회가 이런 말을 했죠. 초등학교 교육을 바꾸자고. 자신들이 이용하기 쉬운 국민을 만드는 교육을 만들어 와놓고 가장 여유 있는, 틈새가 있는 교육을 해야 하는 게 아니냐는 말을 꺼냈어요. 지금까지의 교육을 받아온 젊은이들이 직장에서 변변한 물건이 되지 못했기 때문이겠죠.

지쿠시 자신들이 원했던 형태, 간단히 말하면 톱니바퀴를 많이 만들고 싶었던 거죠. 그런데 톱니바퀴 자체가 이제 한계에 도달했어요. 이제는 톱니바퀴가 남아도는 상황이 돼버렸다는 게 현실이라고 생각합니다.

미야자키 그 사람들이 40, 50세가 됐을 때 이 나라는 미드웨이가 아니라 마리아나 앞바다(편주/ 1944년 6월 19일, 20일에 마리아나 군도 부근에서 싸운 미·일 해군기 부대의 교전. 일본은 중부 태평양 방면 함대를 신설하고 거의 모든 해군기를 투입했지만 패배. 때문에 이후 괌, 티니안에 대한 일본 해공군의 원조는 끊기고 일본 본토의 공습이 격화됨)인가 하는 상황이 될 가능성은 충분히 있다고 생각합니다.

지쿠시 그것만큼은 어떻게든.

미야자키 하지만 반대로, 이것도 완전한 망상이지만, 앞으로 5년 정도 지나면 만약 우리 일이나 영화 일에 새로운 감각과 기세를 가진 젊은이들이 나오지 않을까 해요. 확신할 순 없지만요, 예상은 항상 빗나가니까(웃음).

즉 이미 학교를 졸업한 녀석들은 버블을 알고 있지만, 지금 10대 후반들은 내정을 몇 군데나 받았던 시대의 일은 모르고 인심이 삭막해지는 걸 보면서 어른이 되어가는 겁니다. 그때 재능 있는 사람들이 일본이 어떻다느니 하는 범위

를 넘어 더 큰 시야를 갖고 작품을 만들어도 이상하진 않죠. 대체로 하나의 사회가 몰락할 때, 철학자나 예술가가 태어나거나 하니까요. 그런 의미에선 조금만 더 버티고 있으면 새로이 짐을 짊어져줄 사람들이 이 스튜디오에서도 나오지 않을까 하는 식으로, 저는 나름 말하지만요.

지쿠시 반대로 말하면, 흔히 말하는 미지근한 물이랄까, 평화롭기 위해 여러 가지가 사라지는 건 분명히 있었죠. 그런 것들을 기대해도 되느냐 하는 건……. 기대한다는 것은 시대로선 최악을 단정하는 건데……(웃음), 하지만 좋든 싫든 그 시대가 될 테니까요.

미야자키 예. 그런 이야기를 하다 보면 마음이 편해져요. 전부가 좋을 리가 없듯이 전부가 나쁠 리는 없죠. 그러니까 어떤 시대에도 여러 재미있는 일들은 있을 거라 생각하는 편이 좋아요. 그저 어떤 시대라도 너무 꼴사나운 상황이 되진 않도록 하자는, 그냥 그런 거라고 생각합니다.

이 대담은 「지쿠시 데쓰야 뉴스23」(TBS계 1996년 5월 2일, 9일 방송)의 수록을 위해 진행되었던 내용을 바탕으로 하고 있습니다.

지쿠시 데쓰야 筑紫哲也
1935년, 오분현 태생. 59년에 와세다대학 정치경제학부를 졸업 후, 아사히신문사에 입사. 우쓰노미야 지국 근무에서 정치부로 옮겨 오키나와 반환교섭을 현지에서 취재. 71년부터 워싱턴 특파원으로서 워터게이트 사건을 취재. 75년, 귀국. 『아사히저널』 편집장, 87년에 아사히신문사 퇴사. 현재는 『지쿠시 데쓰야 뉴스23』(TBS계)의 캐스터를 하고 있다.
저서로 『총리대신의 범죄』, 『줌업 현대』, 『젊은 사람들의 신』, 『시평, 희평, 비평』, 『미디어와 권력』 등이 있다.

애니메이션을 만든다는 것

잃어버린
세계로의 향수

**나에게
'애니메이션'이란**

나의 애니메이션관(觀)을 한마디로 표현하자면 '자신이 만들고 싶다고 생각한 작품, 그것이 나의 애니메이션'이라고 말할 수 있다.

애니메이션의 세계는 넓다. TV 애니메이션을 비롯해 CM, 실험영화, 극장용 영화 등이 있다. 하지만 그 분야에서 내가 만들고 싶지 않은 작품은 제3자가 애니메이션이라고 해도 내게는 아니다.

이것은 어디까지나 사적인 입장에서의 애니메이션관이고, 만약 일이 되면 꼭 그렇다고 말할 수는 없다. 사실은 상당한 고통을 수반하는 노력이 필요하다. 그런 가운데 『미래소년 코난』은 나에게 '만들고 싶은 작품'이었고 기쁜 일이었다.

요컨대 에니메이션은 만화잡지도 아동문학이나 실사영화도 아니다. 애니메이션이 아니면 할 수 없는 가공·허구의 세계를 완성해서 그곳에 마음에 드는 등장인물을 집어넣어 하나의 드라마를 완성한다. 결론처럼 되었지만, 나에게 애니메이션이란 것은 그렇다.

**자신의 세계를
가지고 싶다**

그런데 지금 중학생을 중심으로 하는 '미들 틴'이라고 불리는 이들 사이에서 애니메이션이 대단한 인기를 끌고 있다. 그것은 왜일까?

내가 만화에 가장 열중했던 것도 수험공부를 하던 무렵이었다. 이 시기는 얼핏 보면 자유로운 듯해도 사실은 억압받는 부분이 많다. 공부와 더불어 이성

을 향한 동경도 강하다.

그런 울적한 상황에서 벗어나는 방법으로 미들 틴들은 '자신의 세계를 갖기'를 원한다. 부모님한테도 알리고 싶지 않은, 이것은 내 것이다—라는 세계다. 그중 하나로 애니메이션이 들어갈 수 있다고 생각한다.

나는 그런 감정을 '잃어버린 세계로의 동경'이라고 말한다. 자신은 지금 이렇지만, 이렇지 않았다면 저런 일도 할 수 있었다는 기분이 미들 틴들로 하여금 애니메이션에 열중하게 하는 것이 아닐까 하는 생각이 든다.

일반적으로 '향수'라는 말이 있다. 이 말은 어른이 어린 시절을 그리워할 때 사용된다. 하지만 향수와 비슷한 감정은 3살이나 5살짜리 아이에게도 있다. 나이와 관계없이 느끼는 감정이다. 다만, 연령이 높아짐에 따라서 향수의 폭이나 깊이가 커지는 것만은 확실하다.

애니메이션을 만드는 사람의 원점이라는 것도, 나는 여기에 있다고 믿는다.

인간은 태어나 세상에 나올 때에 '가능성'을 잃어버린다. 과거와 미래의 인류 역사 중 1978년에 태어난 순간, 그 사람은 다른 모든 시대에 태어날 가능성을 잃어버리고 만다. 그런 까닭에 사람은 공상의 세계에서 놀게 된다. 이를 일종의 잃어버린 가능성을 향한 동경이자, 애니메이션을 만드는 원동력이라 말할 수 있겠다.

많은 사람이 자신이 처해있는 환경을 불행하다고 생각하진 않더라도, 만족하지 못하는 부분은 있기 마련이다. 미들 틴 시기에 『안네의 일기』(안네 프랑크 씀)가 폭넓게 읽히는 것도 그런 상황이 '부럽다'는 기분이 들기 때문인 듯하다. 극한의 상황 속에서 긴장하며 살아가는 그런 인생에 동경을 품는다. 반면에, 현실생활에서 자신이 그 한도를 넘으면 '싫다'는 기분도 강하다. 즉, 애니메이션 작품 등에 나오는 비극의 주인공을 동경한다는 것은 일종의 나르시시즘(자기도취)도 얽혀 있는, 잃어버린 것에 대한 '대용품'이다.

나의 경우를 비추어 왜 애니메이션을 좋아하게 됐냐고 물어보면, 도에이동화의 『백사전』(1958년 작품)을 봤기 때문이다. 거기에 등장하는 '파이냥(白娘)'이란 여자의 넘치는 아름다움에 가슴 설레어 몇 번이나 보러 갔었다. 사랑의 감정과

도 비슷한 느낌으로, 파이냥은 당시 애인이 없던 내게 애인 대신이었다.

이처럼 불만스런 부분을 '무언가'와 바꿈으로써 만족한다. 그 '무언가'가 영화에 있거나 음악에 있거나 소설에 있기도 한데, 애니메이션도 그 하나이다.

지금, 애니메이션에 열중하는 미들 틴들도 결국은 졸업할 것이다. 다른 대용품을 구하거나 애니메이션에서 대용품을 구하더라도, 나이에 따라서 그 구하는 방법이 변화할 것이다. 그게 정상적인 패턴이라고 생각한다.

내가 만든다면…… 어쨌든 나는 『백사전』을 본 것이 계기가 되어 애니메이터의 길을 선택하게 되었다. 이후 15년이 지나 직접 작품을 만듦에 있어 변함없는 나의 자세는 '좋은 작품을 만들고 그것을 초월해간다'란 느낌이다.

앞서 언급했듯이, 나는 『백사전』을 수차례나 다시 보았다. 그러는 동안에 '이 작품은 거짓이다'라고 생각하게 되었다. 주인공 청년 '슈센(許仙)'과 아름다운 낭자 파이냥의 비극적인 사랑을 돋보이게 하려고 다른 등장인물의 매력이 전혀 그려지지 않는다는 것이다. 그 결과, 작품은 좋았지만 '별수 없지 않나'란 생각과 함께 '내가 만든다면 이렇게 하고 저렇게 한다'란 식의 생각이 끓어오르는 것이었다.

요즘, 보고 나서 가슴이 두근거리며 잠시나마 멍해질 만한 애니메이션은 무척 드물다. 1년에 한 편이라도 좋으니 그런 애니메이션을 보고 싶다고 생각한다. 그런 작품이야말로 우리는 물론 모든 사람들에게 진정한 애니메이션일 것이다. 그러나 이런 작품을 만들려면 애니메이터는 단 한 장의 그림을 그릴 때도 온정신을 집중해 생각을 쏟지 않으면 안 된다. 하지만 현실적으로는 이런 것들이 허락되는 상황이 아니고, 설령 그렇게 한다 해도 그에 상응하는 대우도 기대할 수 없다.

결국에는 혹시 이런 작품을 만들려면 '굶더라도 내가 좋아서……'라고 생각하는 사람을 제외하고서는 무리다.

내 이야기는 실사영화를 만드는 사람에게는 전혀 해당하지 않는다. 처음부터 끝까지, 아이들을 비롯해 모든 관객에게 보이기 위한 작품을 만드는 경우에 해당한다. 이 같은 작품은 개인의 힘만으로는 만들 수 없다. 애니메이션이란 것은 필연적으로 집단작업이기에, 비록 한 명 한 명의 개성으로 움직인다고 해도, 완성된 작품이 어느 한 사람을 위한 것이 되어서는 안 되는 것이다. 자신의 것이자 모두의 것이어야만 한다. 그러한 환경에서 완성된 작품을 보다 많은 관객에게 보이는 것, 그것이 우리의 바람이다.

그 중심에는 '리얼리즘'이

TV 애니메이션은 지금 메카닉물이 대세다. 나 또한 메카닉물을 여럿 그렸다.

일반적으로 메카닉물은, 주인공이 자신이 만든 것이라고 할 수 없는 거대한 기계에 타고서 적과 싸워 이긴다는 내용이다. 나는 이런 작품은 싫다. 어떤 로봇이라도 좋은데, 주인공이 힘들여 만들고, 고장나면 직접 수리해 움직이게 하는 그런 것이야말로 진정한 메카닉물이라고 생각한다.

현대사회에서 인간은 기계에 종속되어있다. 기계가 인간 운명의 열쇠를 쥐고 있는 것이다. 이 같은 사회의 현실에 반해 애니메이션의 세계에서는 인간이 기계를 움직일 수 있다. 애니메이션에는 이러한 '특권'이 주어졌음에도 많은 작품이 이를 포기하고 있다.

사람은 '강한 것'이나 '힘'에 대한 동경이 있기에, 옛이야기 속의 영웅 구라마덴구 같은 슈퍼맨이 등장하면 감정이입해 자신과 동일시하고 즐거워한다. 다만, 현대의 슈퍼맨에게는 기계나 기술이란 것이 동반된다. 기계를 움직이는 사람은 한 명이지만 움직이기까지 설계자나 정비사 등 몇 명인가가 더 있는 상황. 이런 부분까지 그리는 거야말로 '허구'의 세계라도 '진짜'이니, 나는 그렇게 그리지 않은 작품이 싫다.

그래서 나는 활극물을 보지 않는다. 이런 생각에서 『미래소년 코난』을 '애니

메이션'이 아닌 '만화영화'로 만들려고 한 것이다.

애니메이션의 세계는 '허구'의 세계지만, 그 중심에는 '리얼리즘'이 있어야 한다. 허구의 세계더라도 어떤 방법으로 진짜 세계를 만드느냐가 중요한 것이다. 바꿔 말하면, 관객에게 '이런 세계도 있구나' 생각하게끔 하는 거짓말이다.

예를 들면, 벌레가 본 벌레의 세계를 그리는 것이다. 그것은 인간이 돋보기로 본 세계가 아니라, 풀이 엄청난 거목이 되고 땅이 평평하지 않고 울퉁불퉁하며 비나 물방울 등 물의 성질도 인간이 생각하는 것과는 전혀 다르게 다가온다. 이렇게 그릴 수 있다면 재미있는 세계가 되고 '진짜'처럼 될 것이다.

애니메이션은 이런 특성이 있으며, 더불어 그것을 그림으로 표현할 수 있는 대단함을 갖고 있다.

'개그'와 '웃음'

다음으로 '개그'에 대해서도 한마디. 대부분의 개그는 멍청하고 과장된 말에 웃는 것이다. 하지만 나는 사람의 실수를 보고 웃는 것은 개그가 아니라 불쾌한 것이라고 생각한다.

진정한 개그는, 열심히 하는 사람이 어떤 박자에 자신을 맞추지 못하고 일상적인 행동에서 삐져나오고 마는 그런 것일 듯하다.

예를 들면, 아름답고 착한 공주님이 위기에 처한 애인을 구하려고 도적을 발로 걷어차 버린다는 식이다. 이런 행동으로 공주님 이미지가 깨지는가 하면 그렇지 않고, 도리어 공주님이 인간답게 보일 것이다.

작품 속에도 '개그 역'이 자주 나온다. 항상 실수하고, 미끄러지거나 넘어지거나 하는 게 가장 싫다.

'웃음'에도 종류가 있어서 한마디로는 정의하기 힘든 점도 있다. 『빨강머리 앤』에 등장하는 '매튜'는 말이 없지만 사실은 재미있는 인물이다. '인간이 존재하고 있구나'라는 걸 느낄 때 웃음이 나오는 것이다.

'애니메이션의
기술'을
말하기 전에

여러 가지를 얘기했지만, 작품을 만드는 데 있어서 무엇이 가장 중요한가 물으면, 그 작품에서 무엇을 말하고 싶은가 하는 것, 테마이다.

이런 근본적인 것을 잘 알지 못해 때로는 기술이 선행되기도 한다. 기술 수준이 높아도 표현하고 싶은 것이 애매한 작품은 얼마든지 있다. 이런 작품을 보면 뭐가 뭔지 알 수 없다.

반대로, 기술은 뒤떨어지더라도 표현하고자 하는 것이 명확한 작품은 완성도가 떨어져도 그 하나만으로 높게 평가하고 싶다.

여기에 덧붙여, 장래에 자신이 애니메이터가 되기를 희망하고 있는 젊은이들을 위해 내가 생각한 것을 마지막으로 얘기하겠다.

젊을 때는 누구나 '얼른 한 사람 몫을 하고 싶다'는 생각 때문인지 단기간에 기술을 익히려고 한다. 아직 애니메이터의 길로 뛰어들지 않은 사람까지도 기술을 운운하며 이 방면의 지식을 쌓으려고 한다.

하지만 실제로 기술은 이 세계에 들어오면 금방 마스터할 수 있다. 고교생 등은 과연 대학에 가야만 하는지, 아니면 바로 애니메이터가 되는 건 어떤지 궁금해할 수도 있다. 그럴 때 나는 말한다. 뭐라도 좋으니 대학에 가라고. 대학에서 4년 동안 대학생활을 즐기면서 그림공부를 하고 싶으면 하는 게 좋다고.

왜냐하면, 4년 먼저 이 길에 들어온다고 해서 그만큼 빨리 애니메이터로서 완성에 이르는 것은 아니기 때문이다. 이 길에 들어오면 앗 하는 사이에 일이 밀려들고 이후로는 자기 자신을 위해 공부할 시간 등은 없어지고 만다.

그림이란 것은 열심히 그리면 어느 정도까지는 능숙해진다. 때문에 이 세계에 뛰어들기 전에, 즉 자신만의 시간이 있는 동안에 이것저것 공부해 사물을 보는 법이나 사고방식 등 기초적인 분야를 다졌으면 한다.

그렇지 않으면 자신의 인생을 '소모품' 취급하는 것과 마찬가지가 된다. 어쨌든 이 세계에서 '밑바닥' 기간은 길다. 배울 때인 그 기간을 견디면서도 자신의 것을 발휘할 기회를 계속 기다린다. 그 기회는 좀처럼 찾아오지 않으니 아주 운이 좋지 않은 한, 잡기 힘들다고 말하고 싶다.

견디는 것은 매우 힘들고 괴로운 일이다. 그래도 자신의 것을 마음에 품고 계속 따뜻하게 하는 것이다. 중간에 그것을 포기하면 남은 건 오로지 연필을 단순히 놀리며 '얼마가 남을까' 하는 '단가'를 목표로 삼든가, 자신이 만든 작품의 '시청률'의 높고 낮음에 일희일비할 수밖에 없다.

애니메이션에 많은 관심을 두는 것은 좋지만, 단지 장난으로 빠져들지 않았으면 한다. 애니메이션의 역사가 그리 길지 않기에 명작이라고 할 만한 작품은 많지 않다. 그러나 그런 명작은 반드시 보여주고 싶다. 덧붙여 몇백 년 전통이 있는 분야에도 관심을 갖고 지식을 넓혔으면 한다. 그러한 노력 가운데서 '자신의 것'이 탄생하기 때문이다.

지금 '진짜' 공부를!

밖에서 보면 애니메이션을 만드는 세계가 화려해 보일 수도 있고 보람 있는 일로 생각되기도 할 것이다. 확실히 화려한 면도 있으며, 나 또한 이 일을 보람 있는 일이라고 생각한다. 하지만 화려한 것은 극히 일부분으로, 가려져 있는 많은 부분은 매우 평범하다.

현재 애니메이션 분야에 있는 젊은이들 중에는 단지 애니메이션이 좋다는 이유만으로 갑자기 뛰어든 사람도 꽤 있다. 만약 이들에게 '차이카'(『미래소년 코난』에 등장하는 비행정)가 날 때에 어떤 이미지로 날지를 그려달라고 한다면, 대부분은 자신이 과거에 봤던 TV 애니메이션의 이미지밖에 나오지 않는다. 그것으로는 어렵다.

자기만의 이미지로 날리려면, 비행기에 관한 책을 한 권이라도 읽은 다음에 이미지를 만들었으면 한다.

비행기의 역사에 관한 책을 읽으면 이고리 시코르스키란 인물을 나온다. 시코르스키란 남자는 1913년에 세계 최초로 4엽 복엽기를 만들어 러시아 하늘을 난 인물이다(1941년 미국으로 건너가 단회식 헬리콥터를 발명). 시코르스키는 4엽기를 타고 러시아의 하늘을 날 때 비행기에서 식사를 하는 것도 모자라 엔진이 고장

났을 때는 날개에 붙는 지주를 붙잡고 조정석에서 일어선다. 풍압을 받으면서 엔진 조정을 신경 쓰는 이 모습이야말로 남자가 하늘을 나는 모습일 것이다.

'하늘을 날고 싶다'란 이미지는 이러한 데서 나오는 것으로, 언젠가 본 TV 애니메이션이나 프라모델의 흉내, 더욱이 제트여객기의 밀폐된 좌석에 앉았던 경험에서는 나오지 않는다.

애니메이션 제작이란 세계에 들어가면 계속해서 작품을 만들어 완성해가지만, 책을 읽고 공부하는 등 탁월한 이미지를 창조할 여유조차도 없는 것이 현실이다. 그렇다면 무엇을 위해 애니메이션을 만드는 건지, 그저 먹고 살려는 건지—하는 것까지 생각하게 된다. 되풀이하지만, 그렇게 되지 않기 위해서라도 여러분은 공부를 했으면 한다.

<div align="right">(『월간 에혼 별책 애니메이션』 스바루쇼보 1979년 3월호)</div>

발상에서
필름까지 1

만들어진 세계? 확실히 그래. 관객도 제작자처럼 그걸 안다. 그런데도 즐기는 것. …… 관객들은 자신이 용감하게 강하고 아름다운 것을 간파한다. 왜? 그것은 관객의 마음 어딘가에 그런 성질이 있기 때문이다!
만들어진 거짓 세계? 그렇지 않다! 우리는 관객들에게 진실을 보이고 있을 뿐. 이런 방식에 익숙해진다고 하는 모습으로…….

<div align="right">(로이드 알렉산더 『세바스찬의 대실패』 진구 데루오 역)</div>

애니메이션을 만든다는 것은 허구의 세계를 만드는 것이라고 생각한다. 그 세계는 지긋지긋한 현실에 지친 마음이나, 약해진 의지, 근시성 난시가 된 감정을 풀어헤쳐서 보는 사람을 편안하고 경쾌한 마음, 정화된 상쾌한 기분으로 만들어준다.

다른 삶보다 꿈을 조금 더 많이 꾸는 사람들, 자신뿐만이 아니라 타인에게까지 그것을 전하려는 사람들이 애니메이션의 세계를 만들어왔다. 그리고 타인을 즐겁게 하는 것은 터무니없이 즐겁지 않다는 사실을 마침내 알아차린다. 밤에 꿨던 꿈이 얼마나 대단하고 애절한지를 남한테 얘기하려고 한 사람이면 그 어려움을 알 것이다. 더욱이 하나의 작품을 만드는 데도 집단작업이 필요하니, 얘기는 더욱 까다로워 진다.

소련의 『눈의 여왕』을 봤을 때 나는 애니메이터가 되어 정말로 다행이라고 생각했다. 이 정도의 세계를 만들려면, 아니 정말 훌륭한 세계를 만들어낸다는 것이 손으로 가능하다면 이런 대단한 직업은 없지 않겠느냐고.

애니메이터라는 것은 애니메이션을 만드는 사람, 아니 정확하게는 사람들이었다.

일찍이 애니메이터는 만능이었다.

그림을 그리고, 이야기를 만들고, 움직이게 하고, 색을 칠하고, 카메라를 조정하고, 목소리와 음향까지 혼자서 불어넣고 하나의 세계를 만들려고 했다.

지금, 애니메이션은 양과 분업의 시대에 있다. 세계적으로 사례가 없는 대량생산, TV 애니메이션 프로그램의 홍수 속에서 애니메이터는 이제 애니메이션 생산과정의 톱니바퀴 하나에 지나지 않게 되었다.

흘러가는 작업에 따라붙는 많은 직종 중 하나로, 비슷한 무게로 원동화란 직종에 있는 것에 불과하다.

모르는 곳에서 제작된 변변치 않은 그림콘티를 써서 되도록 움직임이 없도록 그려버리고서 다음 공정으로 스윽 넘기는 것이 애니메이터의 일반상이 돼버렸다.

공교롭게 이 홍수가 붐으로 불리어 졸속 프로그램에도 팬이란 사람들이 꼭

나타나서는 캐릭터 상품이 팔리고 어디의 누군가가 차곡차곡 돈을 벌고 있다. 그리고 애니메이터 스스로 일정한 자기만족을 갖고 그렇고 그런 거란 정신적 왜소화를 받아들이고 말았다.

허구의 세계를 구축하고 싶다고 뜻을 품은 사람이 애니메이터가 돼도 곧 희망적인 꿈 따위는 곧 날아가 버린다. 너무나 방대한 작업량, 제작비와 시간의 절대적 부족, 방송국이나 스폰서, 흥행주들의 아둔함, 이미 구축된 분업시스템 벽의 한계, 당신이 컨베이어 앞에 앉아 기계적으로 종이에 연필을 날리는 걸 깨닫지 못하는데, 누가 당신을 꾸짖을 수 있을까. 변명의 이유로는 모자라는 톱니바퀴 생활도 익숙해져 버리면 그 나름대로 즐거운 생활방법이 된다.

애니메이터가 작품 전체와 관계를 갖는 것은 불가능할까……, 본연의 애니메이터에 조금이나마 가까워지는 것은 불가능할까…….

아니, 길이 모두 막혀있지는 않다. 애니메이션은 서로 다른 인간의 집단(그것도 대부분 강고한 의지로 통일되지 않은 집단)이 만들고 있다. 당신에게 수고를 마다하지 않을 의지와 표현하고 싶은 세계, 그것을 안에서 받쳐줄 기술이 있으면 당신은 톱니바퀴에서 조금씩 본연의 애니메이터에 가까워질 수 있다.

일상의 작업 속에서 기회주의적인 이야기에 조금 진지함을 더하거나 텅 빈 인간상에서 희미한 호흡을 들이마시는 것이 가능하다. 그림이 형편없어 보잘것없을 정도였더라도 좋은 화면으로 만들어 낼 수도 있다. 그리고 상대가 방심해 빈틈이 생기기를 계속 노리는 것이다.

변명을 그만두고 일상적으로 노력하는 사람에게만 그 틈이 보인다. 그때 당신은 비로소 당신이 펼치고 싶은 걸 실컷 집어넣는다.

누군가가 당신한테 기대하고 있지 않은 것을 당신이 무료로 만들어 그 제안이 설득력을 갖는다면 스태프장이 매우 고집스러운 기득권주의자가 아닌 한, 당신의 세계는 받아들여질 수 있다. 어쨌든 평범한 것임에도 그 제안이 받아들여진들 타이틀에 당신의 이름을 올릴 필요는 없으니 메인 스태프에게는 고스란히 득이 된다. 그리고 당신은 그때 비로소 작품을 만드는 각각의 힘을 느낄 수 있다.

빈틈을 계속 노리고 언제라도 내달릴 준비를 하는 것, 그것이 이 직업의 '희망'이다.

나의 체험적 애니메이션론

이 서툰 문장은 나의 개인적인 경험과 생각—다분히 독단과 편견으로 가득 차 있다—을 솔직히 말한 것이다.

다양한 애니메이션 장르 속에서 내가 말할 수 있는 것은 극장과 TV 만화영화에 한정된 것이고, 더구나 나는 훌륭한 공을 세우고 이름을 떨친 사람은 결코 아니다. 다만, 나는 지금까지 이렇게 해왔고 계속 그렇게 하려고 생각한다. '발상에서 필름까지'라고 해도 작업의 각 순서에 따른 설명이 아니라(그것은 다른 많은 곳에서 설명하고 있다) 발상부터 이미지보드, 스토리보드, 장면설정, 각 캐릭터의 결정, 개그란 것은, 그림콘티란 것은, 장면구성에서 미술, 원·동화, 그리고 필름에 이르기까지의 모든 과정에서 애니메이터가 어떤 대가를 얻는지에 대해 어디까지나 경험적으로 쓰려고 한다.

발상— 모든 것의 시작

기획이 결정돼서 작품제작이 시작되는 것일까, 그때 처음 그 작품에 대해 애니메이터인 당신이 이것저것 구상을 다듬는 것일까?

아니다. 아마 당신이 애니메이터가 되려고 하지 않았을 때부터, 그러니까 훨씬 전부터 모든 것이 시작된 것이다.

기획으로서의 이야기나 원작(만화의 원작은 제외한다. 이유는 뒤에 말한다), 또는 좀 더 행복하게도 오리지널기획이 계획됐더라도, 그것은 방아쇠가 되는 것에 불과하다. 그 방아쇠에 촉발되어 당신이 지금까지 자신 안에 그려온 세계, 축적해온 많은 풍경이나 표현하고 싶은 사상, 감정이 용솟음치는 것이다.

사람이 아름다운 석양에 대해 말할 때, 급히 석양 사진집을 불쑥 펼쳐보거

나 석양을 찾아 나설까? 그렇지 않다. 기억도 확실하지 않을 때 어머니의 품에서 봤던 석양을, 의식의 주름에 깊게 새겨진 감정이나, 태어나서 처음으로 '경치'란 것에 마음을 빼앗긴 경험을 한 석양의 풍경, 외로움이나 고통이나 마음이 따뜻해지는 생각에 감싸인 많은 석양 중에서 당신은 자신의 석양에 대해 말할 뿐이다.

애니메이터가 되려고 하는 당신은 할 만한 이야기나, 어느 정념이나, 구체화하고 싶은 가공의 세계를 소재로서 여럿 가지고 있다. 때로는 사람이 말한 꿈 이야기인 것도 있고, 현실도피나 부끄러운 나르시시즘의 세계이기도 하다. 하지만 누구나 진보하는 법이다. 남에게 꿈을 말할 때, 자기 본위로 말하지 않고 전하기 위해서는 그 자체를 하나의 세계로 완성해야만 한다. 상상력, 기술, 이른바 예(藝)를 연마하는 과정에서 소재는 '형태'를 이루어간다. 지금, 그것이 애매하거나 막연한 동경이더라도 상관없다. 표현하고 싶은 것을 가진 자체, 그것이 모든 것의 시작이다.

지금, 하나의 기획이 결정되어 당신에게서 무언가 촉발되었다. 어떤 종류의 기분, 희미한 풍경의 단편 등 어떤 것이든 그것은 여러분의 마음이 끌리는 것, 여러분이 그리고 싶은 것이어야 한다. 남이 재미있어할 것 같은 게 아니라 자기 자신이 보고 싶은 것이어야 한다. 때로는 소녀의 머리가 갸웃거리는 이미지로부터 하나의 대장편이 시작되어도 좋다.

혼돈 속에서 당신은 자신이 표현하고 싶은 것을 어렴풋이 붙잡아간다.

그리고 당신은 그리기 시작한다.

이야기는 아직 나오지 않아도 상관없다.

스토리는 뒤에 따라온다. 캐릭터를 결정하는 것도 좀 더 뒤다. 하나의 세계에 기조가 되는 그림을 그린다. 물론 당신이 그린 것이 그대로 받아들여지지는 않는다. 전면적으로 부정되기도 한다. '수고를 마다하지 않고'라고 앞에서 쓴 것은 이 경우이다.

그리고 '처음 그린 그림'이 탄생한다. 작품의 준비단계가 시작되었다.

어떤 세계, 심각하거나 만화적이거나 과장된 경우, 무대, 기후, 내용, 시

대, 태양은 한 개인지 세 개인지 등, 등장하는 인물들, 그리고 주제는 무엇인가……. 그리는 중에 서서히 명확해진다. 기존의 스토리를 따르지 않고 이런 이야기의 전개는? 이런 인물은 나올 수 없을까! 줄기를 키우고, 가지를 치고, 저 가지 끝(그것이 발상의 출발이라고 할 수 있다), 그리고 거기에 달린 잎사귀로까지 가지가 점점 자라 간다.

많이 그리는 것, 가능한 한 많이. 차츰 하나의 세계가 만들어진다. 하나의 세계라는 것은 모순되거나 반발하는 다른 세계를 버리는 것을 뜻한다. 매우 소중한 것이면 그것은 언젠가 다시 쓰일 날을 위해 마음속으로 쏙 넣어두면 좋겠다.

자신 안에서 그림이 기가 막힐 정도로 나오는 경험을 가진 사람이라면, 그때를 느낄 수 있다.

그때란 일찍이 자신이 몽상한 그림의 찌꺼기, 조립하는 과정에서 나온 이야기 조각의 줄기, 어느 소녀를 향한 동경의 기억, 취미로 깊이 연관된 분야의 지식 등이 각자의 역할을 갖고 하나의 올가미를 짜나가는 것. 당신 안에서 뿔뿔이 흩어져있던 소재가 하나의 방향을 발견하고 흐르기 시작하는 때이다.

이윽고 허구 세계의 원형이 완성된다. 그것이 스태프 전체의 공통 세계가 되어간다. 그것은 이제 거기에 존재하는 세계다.

이 과정이 애니메이션 제작과정에서 '이미지보드'라 불리는 과정으로, 가장 가슴이 뛰는 시기다.

그런데 당신이 메인 스태프로서 이 작업에 전념할 수 있으면 좋지만, 다른 작품에도 참여하고 있는 스태프(언제나 작업 중인 작품이 있는 사람)였다면 그런 게 가능할까? 금전적으로도 시간적으로도 아무것도 보장받지는 못한다. 하지만 이 작업을 해야만 빈틈을 찾게 된다!

만화 원작이 있는 경우, 이 작업은 이미 원작자에 의해 이루어지고 있다. 당신이 어느 정도 성실히 작품화해 덧씌웠더라도 가장 기본적인 '세계를 창조하는' 작업은 끝난 후로, 두 번 손을 대야 한다. 때문에 훈련의 경우라면 괜찮지만 원작만화의 애니메이션화는 설사 입석을 받을 만큼 흥행이 잘돼도 일로서는 보

람이 없을 것이라고 생각한다.

(『월간 에혼 별책 애니메이션』 1979년 5월호)

발상에서
필름까지 2

무너진
애니메이터의 보루

스토리보드를 그리고 작품의 세부계획을 완성하는 작업은 애니메이터의 일이다. 모든 발상이 오랜 시간을 들여 하나의 이야기가 되고, 스토리보드에 집중되어 무형의 상태에서 각 작업으로 확대되어 필름으로 구체화되는 방대한 작업이 거기서부터 시작된다.

구체적으로는 이야기의 전개에 따라 컷을 나누고 장면, 구도, 등장인물의 움직임, 대사 등을 그림으로 그리면서 손에 땀을 쥐는 활극이나 포복절도의 개그, 보기에도 멋지고 감정 풍부한 장면을 조립해간다.

하지만 지금 스토리보드는 애니메이터의 일이 아니게 됐다. 그렇다기보다는 스토리보드가 거의 만들어지지 않는다. 대신에 그림콘티가 만들어져 애니메이터의 일은 그림콘티 이후부터 시작하는 것으로 되어 있다.

그 이유로는 몇 가지를 들 수 있겠다.

하나는 이야기가 복잡해져서 이전의 극장 단편에 비해 구성력이 필요해졌다는 것이다.

예를 들어보자. 『뽀빠이』에는 각본이 필요 없다. '뽀빠이와 플루토, 간호사 올리브의 환자가 되고 싶어 싸운다. 입원하기 위해 일부러 다치려 하지만 서로 방해한다'는 것만 있으면 뒤는 스토리보드의 몫이다. 일부러 다쳐서 기절한 채로 레일에서 열차를 기다리는 뽀빠이. 뽀빠이를 몰아내기 위해, 뽀빠이를 덮치려는 열차를 탈선시키는 플루토, 그 개그의 이상함. 기세 있는 아이디어를 차례로 보드에 그리고 대사를 넣어 그 보드를 벽에 배열한다. 그린 본인이 웃으면서 스태프에게 설명한다. 그리고 냉정히 검토해서 고칠 부분은 재조정해 결정하고 작화에 들어간다.

그러나 장편의 경우, 주인공들은 인간적인 복잡함을 요구받게 된다. 예를 들어 어떤 유쾌한 장면이 있더라도 그것이 작품 속에서 작은 역할에 지나지 않는다면, 좀 더 중요한 장면에 힘을 집중시켜야 한다. 그 균형을 결정하는 것은 애니메이터가 아니라 전체를 볼 수 있는 입장에 있는 사람일 것이다. 그것이 연출로, 애니메이터로의 분업이 시작된 계기였다고 생각한다.

표현할 내용의 고도화(『왕과 새』를 보면 알 수 있다)는 각본의 역할을 더욱 높이게 된다. 이렇게 애니메이터는 무대의 절반을 연출과 각본에 넘겨주게 되었다.

다음 이유는 매번 있는 일이지만, 제작기간과 예산의 축소이다. 1시간짜리 작품, 대충 8백 컷으로 스토리보드가 1컷 1장으로 안 된다. 그 2~3배는 필요한데, 그 모든 스토리보드를 그리는 것은 대단한 노력과 재능이 필요하다. 각본대로 그림을 그려나가면 굳이 스토리보드를 그릴 필요는 없다. 스토리보드는 각본의 결점을 보완하고 그것이 의도하는 것을 살리고, 검토해 고칠 부분을 제안하지 않으면 더욱이 의미가 없다. 예전 도에이동화의 장편에는 다양한 종류의 스토리보드가 있었다. 다만 구도나 대사의 분할이라면 연출이 약화로 그림콘티를 만드는 것이 빠르고 단가가 싸다.

그리고 TV 만화영화가 시작되었다. 애니메이터는 그림을 움직이게 하는 일만으로도 일손이 모자랐고, 이윽고 최후의 절반도 포기하고 말았다.

만화영화 작업의 중심이 시나리오와 연출의 콘티(지금 TV 만화영화 작업에서는 그림콘티도 분업화하고 있다)로 이동하면서 애니메이터는 지시받은 것을 그려, 그림

을 움직이게만 하는 직업이 되었다.

책상 앞에서 끙끙대며 보드를 그리고, 자신의 생각에 웃고 흥분하고 때로는 엎어져 울었던 애니메이터들은 이렇게 퇴장해갔다. 만화영화란 단어가 빛을 잃고 '애니메이션'이 되어 '아니메'가 되어가는 과정이다.

시나리오는 삭제의 작업

서두가 길어졌다. 그럼에도 스토리보드를 그리자. 꼭 표현하고 싶은 것이 있고 그 때문에 '발상'의 단계에서 부지런히 그림을 그린 것이라면, 만화영화 제작의 가장 큰 즐거움을 남에게 줘버릴 수는 없지 않나.

앞으로 애니메이션 작업을 시작할 당신은 우선 각본에 대한 인식을 바꿔야 한다. 읽고 재미있는 것과 그림을 그려 움직였을 때 재미있는 것은 달라서, 처음부터 시나리오 작가에게 만화영화의 연출까지 요구하는 것은 맞지 않다.

만화영화는 크리스마스트리와 같아서, 처음에 매단 장식은 왠지 화려하게 느껴져 누구나 좋아하니, 만드는 사람 역시 열의를 갖고 노력한다. 하지만 가지와 잎이 없으면 장식은 매달 수 없다. 그 가지와 잎도 밖에서는 보이지 않는 줄기와 뿌리가 있어 자란 것이다. 별 장식이나 인형에 아무리 공을 들인다고 해도 줄기가 없고 뿌리가 없어 얄팍한 작품이 돼버린 예는 많다. 뿌리가 없는 것을 다행히 줄기에 대나무를 묶고 철이나 플라스틱을 대어 이목을 끌려는 것인데, 결과적으로는 조금도 즐겁지 않은 착상의 나열이 된 작품도 있다.

'발상'의 단계에서 그린 많은 그림, 말하려는 이미지가 섞인 재료 중에 사실은 표현하고 싶은 본체가 숨겨져 있다. 각본에서 중요한 것은 본체를 빼고 확실한 근간을 세우는 것이다.

꾸미는 일은 애니메이터가

테마는 명확히 세운다. 주제라면 문명의 비판이나 세계평화 등 요란스런 간판을 생각하는 사람도 있

는데 여기서 말하는 주제는 좀 더 단순하고 소박한, 근원이 되는 것이다. 세계 평화로 정당화해 시체냄새가 진동하는 전쟁만화, 진실하게 생활하는 인간······ 때문에 진부하고 평범한 사람들······을 향한 경멸로 점철된 영웅의 미화는 거대한 간판만큼 적당히 가감된 작품의 껍데기가 되기 쉽다.

중요한 것은 인물들의 뒷받침이 확실해야 하고, 그들을 긍정하는 사람들을 통해 그 인물의 바람과 목적이 명백히 드러나는 것이다. 그리고 가능한 한 단순하고 무리 없는 근육의 움직임이라고 생각한다. 각본이 그에 따라준다면 뒤의 장식은 애니메이터의 일이다. 그 장면의 의미를 확실히 파악하고 등장인물이 생각하는 것을 발판으로 연기나 액션을 생각해간다.

극단적으로 말해 'A(주인공)와 B(악역)가 최후에 격렬히 싸움을 연기해 A가 이긴다'만으로도 각본은 좋다고 할 수 있다. 여태껏 A와 B가 어떤 인물로 왜 격하게 싸우지 않은 건지가 확실히 그려지면 다음은 얼마나 유쾌하게 또는 상쾌하게 결론을 지을까 하는 공부로, 많은 경우 움직임이 결정적인 증거가 되어 그림을 그려보지 않으면 알 수 없는 때가 많다. 그거야말로 애니메이터 영역의 일이다.

스토리보드와 장면설정

여기서 다시 한번 '발상'으로 되돌아간다. 완성된 줄기(각본)에 비춰 불필요한 것을 삭제하고 부족한 것을 보완해 자신의 머릿속에 그 '세계'를 재구성한다.

처음에 생각한 것과 다른 세계가 만들어질 수 있다.

그리고 그 공간을 자신의 머릿속에서 완성시킨다. 풍경이나 집의 구조까지. 지금까지 자유롭게 그려왔다면 이제부터는 그 세계에 묶이게 된다. 그 길은 이미 거기에 있고 다른 곳에는 없으며, 그 창은 방의 저쪽에 있고 이쪽에는 없다. 자신이 만든 세계, 머릿속에 있는 걸 스케치할 수 있을 때까지 이미지가 확고해진다. 언덕이 있던 거기에 올라가면 무엇이 보일까. 혼자서 올라가 '아, 호수가

있었구나!' 하고 스스로 발견하기도 한다. 이것이 장면설정의 기초다. 그 세계에 지금, A와 B가 대결하려고 한다. 이후로는 퍼즐조각. 모든 방법을 생각한다. 만약 자신이 A였다면 어떨까, B였다면 어떨까.

이때 중요한 것은 변명이 통하지 않는다는 점이다. 변명은 얼마든지 생각한다. 가장 재미있는 방법을 생각한다. 이전에 애니메이터가 웃거나 화내거나 울거나 하면서 많은 보드를 그렸듯이 그리면서 더욱 잘 알아갈 것이다. 각각의 인물이 지닌 그때의 감정, 분노나 기쁨, 따뜻함이 자신의 것이 된다. 잘 말할 수 있듯이, 당신은 배우로서의 애니메이터가 되어간다.

물론, 모든 것을 그릴 수는 없다. 결정된 몇 장인가의 그림을 그린다. 영화의 각 장면에는 포인트가 되는 커트가 있다. 그것이 확실해서 매력이 있다면, 스태프 전체(연출도 미술도 작화감독도)를 끌고 갈 수 있을 것이다.

텔레비전 작품을 하는 데는 스토리보드를 그릴 여유가 전혀 없다. 하지만 비슷한 것은 가능하다. 그림콘티를 그대로 받아들이지 않는 것이다. 정말로 그 그림콘티는 좋을까, 재미있을까를 생각한다. 비평은 누구라도 할 수 있다. 트집을 잡는 것만으로는 안 된다. 즉시 대안을 제출하는 것, 직업이라 쳤을 때 대안이 없으면 발언권은 없다. 그리고 그것을 위한 노동(자신이 짊어지게 될)의 대안을 주어야 한다. 주문을 받는 사람에서 스스로 만드는 사람으로 조금씩 변해가자.

<div align="right">(『월간 에혼 별책 애니메이션』 1979년 7월호)</div>

속·발상에서 필름까지 1
달리다—달리기

애니메이터가 막 되었을 때 선배들로부터 인간의 달리기와 걷기는 표현하기 어렵다고 들었다. 일을 익힐 무렵에는 나도 쌩쌩하고 힘도 넘쳤기 때문에 자 그려, 달려라 하며 캐릭터에 뛰어들어 어떤 장면에서든 최선을 다하지 않고 괜찮은 동작 정도로 만족했지만, 최근 정말로 어렵다고 여기게 되었다.

'잘 움직이게 하다'란 말이 있는데, 그림을 나눠 그리고 콤마를 촬영하면 무엇이라도 움직이게 보인다. 그리는 것 자체가 쉽지 않지만, 시간만 들여서는 그 이상의 의미가 없다.

오다, 가다, 달리다란 식으로 기호화한 움직임이라면 우리가 해온 작업에 얼마든지 있다. 표현 가능한 달리기나 걷기, 보는 것만으로 그 인물의 기쁨이 전해오는 상쾌한 달리기나, 다리 밑에 확실한 대지가 있고, 피가 통하는 캐릭터가 걸어가고, 그 인물의 심정까지 전해오고, 언덕을 간신히 걸어 올라갔을 때 그 땅의 감촉까지 표현될 듯한 걸음걸이가 되면 그 이상 바랄 게 없다.

오래전에 죽은 반도 쓰마사부로 주연의 영화 『혈연의 타카다 마장』의 한 토막을 보고 매우 감탄하고 말았다. 반도가 연기한 호리베 야스베이가 숙부의 결투를 알고 타카다 마장으로 달리는 그때의 '달리기'는 정말로 대단하다. 칼을 찬 좌반신을 확 젖히고 오른팔은 앞으로 최대한 뻗으며 방죽 위를 달리고 달린다. 지나가는 사람을 헤집고 앞서 달리는 영화의 숏이 중복되기도 하지만, 어쨌든 멋지게 달린다. 그것이 결코 운동회의 뜀박질이 아니라, 가부키에 가까운 형태를 지니면서도 그 특징에 얽매지 않고 생동감을 잃지 않는다. 심지어 그냥 달린다기보다 훨씬 약동하고 있는 야스베이의 초조하고 필사적인 생각이 롱 숏쳐

리되면서 실루엣으로 빠져 솔직하게 전해진다. 훌륭한 배우였다고 생각한다.

만약, 애니메이션으로 『혈연의 타카다 마장』을 만든다면 이 장면은 어떤 식으로 움직이게 될까? 아마 얼굴은 필사의 표정을 짓고(대충 감이 잡힌다) 여느 때의 달리기처럼 반복 동작으로 처리해버렸을 것이다. 잘못하다간 칼을 쥔 손도 앞뒤로 휘젓거나 했을 테고.

영화 『황야의 결투』에서 헨리 폰다가 클레멘타인의 손을 잡고 야외에서 춤을 추며 걸어간다. 애니메이션에서 그 걸음걸이를 완벽히 표현하긴 어려워도, 최소한 일상적으로 많이 사용하는 달리기 정도보다 좋은 움직임으로 그릴 수 없을까 생각해본다.

달리기의 기본형

사실 우리는 달리는 장면을 만들 때 패턴화된 기본형에만 집중하고 있다.

1초간 24콤마(역주/ '프레임'과 같은 말)를 4보로 달리고, 1보 6콤마의 달리기가 리듬이 있고 제일 무난하다고 생각한다.

땅에서 양다리가 떨어지는 순간이 있는 것을 '달리기'라고 하는데, 이 기본형에는 공중에 뜬 자세의 그림이 없다.

1보 6콤마를 2콤마 작화로 그리는 것은 3개의 포즈만으로 달리기를 표현하기 때문에, 힘주어 뻗고 차올린다는 최소한의 장면을 생략하고 공중 그림을 넣을 수밖에 없지만, 그래서는 힘이 빠지고 다이내믹한 달리기가 되지 않는다. 다만, 아이들이 일상생활 속에서 달리는 경우 등에는 사용하는데, 유감스럽게도 그 목적으로만 쓰이는 예는 거의 없다.

공중 그림을 표현하고 싶은 생각에 1장의 그림을 늘려 1보 8콤마의 달리기를 만들면, 중력을 잃어 힘이 빠지고 리듬도 없어져버린다. 성인의 일상생활 속 가벼운 달리기나 훈련된 집단이 중장비 등을 들고 장시간 달리는 장면 등에 사용할 수는 있겠지만…….

기본형 1보 6콤마의 달리기는 1콤마로 작화하는 것 외에 공중 그림은 필요

없다. 그래서 무겁고 쿵쿵거리는 달리기가 되지만, 힘이 빠지는 것보다는 낫기 때문에 사용한다.

좀 더 빠르게 달리도록 할 때나 어린아이의 아장아장 걸음을 표현할 때는 1초간 6보, 1보 4콤마의 달리기를 사용한다. 이 모습에는 공중 그림이 들어있어서 달리기는 가볍게 되지만, 경제적 사정으로 1콤마 작화는 이동(폴로라고 한다. 제자리에서 달리고 배경이 움직인다) 때뿐이고, 제자리에서 움직일 때는 2콤마 중 1장을 달리기로 처리해버린다. 이래도 어느 정도 괜찮은 달리기를 보여줄 수 있기 때문에 작품에 따라서는 자주 사용했다.

달리기의 기본형이라고 해도 사실은 실제 인간의 달리기와는 다르다는 점을 알았으면 한다. 우리가 그리는 달리기는 사실 달리는 것처럼 가장한 눈속임이다. 나는 애니메이션이 눈속임이라고 생각하는데, 그것을 부끄럽게 여기지는 않는다.

실제 인간의 달리기를 분석해 그리더라도 실제로 달리는 것처럼은 보이지 않는다.

현실의 달리기는 단순한 선과 색으로는 표현할 수 없다. 근육의 진동, 머리카락과 옷의 펄럭임, 육안으로는 쫓을 수 없는 팔다리 움직임의 속도감 등이 미묘하게 복합되어 만들어지기 때문이라고 생각한다.

걷기가 달리기보다 더욱 어려운 이유는 맨눈으로 움직임을 쫓을 뿐, 보는 측이 풍부한 예비지식을 갖고 있기 때문이라고 생각한다. 다시 말해, 인간이 아닌 동물의 움직임을 보는 입장에서는 관대하게 받아들인다.

이 기본형을 표준으로 해서 다양한 움직임을 만들어간다. 엄숙한지 요란법석인지, 일상적인지, 비일상적인지, 그 인물의 포즈, 무거운지 가벼운지, 즐거운지 죽도록 미친 건지, 쫓는지 쫓기는지, 연령은, 운동신경은…… 등을 필요로 하면서 표현하고자 하는 형태의 달리기를 만들어간다. 잘하면 그런대로 정리된 형태를 낳을 수 있는 '기본형'이 있다고 생각한다.

그렇지만 실제로는 패턴에 끼워 맞추는 경우가 많다. 달리기는 이런 것이라고 정해버리는 애니메이터가 많아서 유감이다. 패턴은 패턴에 불과하다. 패턴을

낳기까지는 관찰과 시행착오가 반복되며, 일정한 눈속임을 만들어내는 방법이 있었다. 그 과정에서 달리기는 설령 실패하더라도 묘한 생명력을 지닌다. 패턴을 그대로 이어가 아무런 발전 없이 눈속임으로 그린 '달리기'는 실제로 무미건조한 움직임이 된다.

그림을 나누어 묘사할 수 있으면 뭐라도 움직이게 보인다. 그것만으로 애니메이터라고 말할 수 있겠는가.

기본형에 대한 의문

사막화된 초원에서 영양을 쫓는 사냥꾼의 달리기를 텔레비전에서 보았다. 사냥꾼은 타조 알껍데기로 만든 물통을 숲 속에 숨기고 활과 화살 몇 대를 갖고 상처를 입고 도망치는 영양을 쫓아서 달린다. 큰 무리 없는 단정한 달리기였다. 맨발의 영웅이란 아베베의 달리기와 비슷했지만, 아베베 쪽이 보다 사냥꾼의 달리기와 비슷하다고 말할 수 있다.

원래, 인간은 순수하게 달리지 않았다. 스포츠가 태어나면서 비로소 달리기란 기능이 생활 속에 널리 퍼지게 된 거나 다름없다.

인간은 목적에 빨리 가까워지고 싶어서 달리고, 위험에서 도망치기 위해 달렸다.

각각의 달리기는 그 의미에 따라 다르다. 넘어지듯 달린다는 것은 말만의 문제가 아니라 정말로 그와 같이 느껴지는 달리기가 있기 때문이라고 생각한다.

애니메이션 영화 속의 달리기도 그 인물이 무엇을 하고 무엇을 생각하는지를, 그리고 영화로서 무엇을 표현하기 위한 것이라면, 어쩔 수 없이 기본형 컷으로 힘차게 디뎠다고 해도 사실은 연기로서 무수한 다양함을 가질 만하다고 생각한다.

스포츠라면 야산을 달릴 때도 어쨌든 같은 리듬, 같은 보조, 같은 포즈로 달릴 수 있는 걸까? 근거리를 달릴 때와 장거리를 달릴 때에도 달리는 법이 다르다.

수많은 달리기를 묘사해보자. 그 시작은 관찰이다. 하나의 형식이 생겼을 때, 그것은 순식간에 형식화해 생명을 잃는 처지가 된다. 부단히 관찰해 패턴을 계속해서 현실에 던져보는 노력이 필요하다.

1콤마 작화는 힘들지만 1보 5콤마, 1보 7콤마의 달리기가 있어 편하다. 콤마 수가 홀수인 달리기는 2콤마로 작화할 때 어려움이 따르지만, 반복동작이 필요할 때쯤 사용해보면 좋지 않을까.

자신의 작화 시간을 조금 늘릴 수 있다면, 반복동작을 그릴 때 2콤마 6장의 1패턴으로 그린 것을 2패턴으로 그려보자. 조금 복잡한 혼란을 주기는 해도 움직임이 생생해지는 것을 느낄 수 있다. 그 정도라면 지금 텔레비전 안에서도 충분히 가능하다.

그리고 무엇보다 중요한 것은 달리기를 통해 무엇을 표현하고 싶은가 하는 점이다. 현실의 인간 달리기를 흉내 내는 것만으로는 역시 부족하다. 실사영화 속에서도 좋은 달리기, 좋은 걷기가 드문 것은 그것들이 인간의 연기 가운데서도 어려운 부류에 속해 있음을 나타낸다.

때문에 만화영화에서는 살아있는 인간으로는 도저히 불가능한 멋있는 걷기를 관찰과 눈속임의 기술에 근거해 실현하고 싶어 한다.

무거운 갑옷을 입고 칼과 창을 지니고 확고한 결의에 찬 남자들은 물러빠진 엑스트라라는 할 수 없는 달리기를 하는 것이다. 노여움에 불타오른 민중들의 달리기, 울음이 터질 듯하면서 집까지 참으며 오는 아이의 달리기, 모든 것을 던져버리고 외길을 가는 헤로인의 절규와 같은 달리기, 어쨌든 멋들어진 달리기, 살아있다는 것, 생명이 약동하는…… 그런 달리기를 화면 가득히 펼칠 수 있다면 매우 유쾌할 거라고 뼈저리게 생각한다. 그리고 그런 달리기를 요구하는 작품을 진심으로 만나고 싶다.

(『월간 애니메이션』 브론즈사 1980년 6월호)

속·발상에서 필름까지 2
탈것의 고찰/시점의 이동

농부가 오래 살아 정든 토지를 분간하려고 유리창에 코를 뭉개질 정도로 들이밀고 있다.

하지만 알아볼 수가 없다. 28년간이나 살아온 마을도, 셀 수 없을 만큼 다닌 길거리도⋯⋯.

대지는 격렬히 출렁이고, 우왕좌왕 도망치는 가축 떼처럼 지붕은 날아가 버리고, 작은 새떼가 튀어나와 사방팔방으로 흩어진다.

지상 30미터. 파일럿은 농부에게 익숙한 시야를 주려고 내려갈 수 있는 데까지 하강한다.

비행기는 자동차에 가까운 전망으로 숲을 스친다.

그리고 마침내 농부는 찾던 숲을 발견한다.

이것은 앙드레 말로가 스페인 내란을 그린 소설 『희망』 중에 나오는 에피소드다.

숲에 감춰진 파시스트 군의 비밀비행장을 통보해온 농부.

그러나 지도를 읽을 수 없다. 까막눈이다.

농부는 길 안내서를 사서 나오고, 그를 태운 공화군의 폭격기는 비밀비행장을 찾아 날아오른다.

토지의 척박한 정도, 작물의 풍작이나 흉작 등 구석구석까지 아는 마을인데도, 공중을 이동하는 비행기에서 내려다보는 시점은 농부를 맹인과 다름없게 만든다.

말로는 만약 인간이 보는 것, 찾는 것을 위해 죽을 수 있다면 이 농부는 죽

었을 거라고 썼다.

스페인 내란에서 스스로 비행기를 타고 폭격에 참가한 경험을 가진 말로가 아니면 도무지 쓸 수 없는 뛰어난 묘사다.

하늘에서 보이는 지상의 건물들, 상상의 공중비행기구의 묘사는 항공기가 발명되기 전부터 많이 있었다.

탑에서, 기구에서 본 전망이 아니라 지도나 미니어처의 발상으로 자신이 사는 지상을 비추는 시점은 매우 오래된 것이다.

그러나 고속으로 공중을 높고 낮게 이동하는 시점은 항공기를 타고 처음으로 한 경험이다.

날아올라 처음에 발견한 경치다. 기차에 처음 탄 아이가 '전신주가 달려간다!'고 소리 지르듯이…….

지금 우리는 지구를 떠난 우주선에서 바라본 전망을 어렴풋이 상상할 수는 있겠지만, 그것은 실제 필름이나 사진으로 예비체험을 하는 것에 불과하다.

이동하는 시점……. 탈것의 발달은 새로운 전망, 미지의 시계를 가져오는 과정은 아닐까?

우리는 당연하듯이 화면 속에서 이중·삼중의 배경그림을 잡아당겨 스치는 길과 초원을 묘사한다.

보는 쪽이 의문 없이 받아들이는 이 기법도 자동차나 열차에서, 흘러가며 다가오는, 펼쳐지는 전망이란 체험이 공통의 토대가 되고 있다.

반대로 말하면, 우리에게 형태나 기능만이 아니라 그것에 의해 얻어진 '이동의 시점'과 서로 섞여, 탈것은 탈것에서 얻어지는 것이 아닐까.

프라모델적 시점

직업상 자동차부터 우주선, 전차나 거대로봇, 그밖에 많은 탈것을 그려왔지만 프라모델적 시점에 머무르는 경우가 많다.

나, 즉 카메라는 방의 어딘가에 지—잉 하고 자리한다.

손에 든 프라모델을 갖다 댄다.

쿠—잉 이나 기—잉 등의 소리를 낸다.

얼굴을 좌우로 휘젓는다.

콕핏의 파일럿을 상상한다.

거기부터 목적지를 노리고 돌진한다.

다다다다라든가 쇄아—라고 말하면서.

애니메이션 작품에 등장하는 탈것(메카라고 부르기도 한다)의 대부분이 이 발상에서 시작한다.

이 프라모델적 시점은 결정적으로 현장감 부족이란 약점을 드러낸다.

그러나 현장감에서 오는 느낌을 적극적으로 거부하는 작품도 있으니 현장감만이 능사는 아니다.

하지만 현장감이 박력 있는 전투나 폭주 장면에 한정되는 게 아니라, 종이에 상상을 펼치는 일, 그 세계, 그 존재감을 만들어내기 위해 반드시 필요하다면 프라모델적 시점은 싸구려라고 해도 무방하다.

애니메이션은 종이에 상상을 꾸미는 일이니, 만들 때도 온 힘을 다해 거짓 꾸미기에 애써야 한다.

여기에 두 작품이 있다.

디즈니의 『피터팬』과 도에이의 『개구쟁이 왕자』의 공중신을 비교해보자.

피터팬과 웬디 일행은 달빛이 비치는 런던 상공을 날고, 스사노오와 쿠시나다 공주는 아메노하야코마를 타고 하늘을 난다.

공간 감각이 다른 것만으로는 해결되지 않을 정도로 그 차이는 심각하다.

비행기를 타고 체험한 공간이동시점을 근거로 그린 피터팬을 보고 관객은 등장인물과 함께 하늘을 날고, 달빛이 구름의 그림자를 드리우는 거리의 멋진 전망에 해방감을 맛본다. 자유로운 비행을 공유할 수 있는 것이다.

한편, 유감스럽게도 스사노오의 비행은 다다미 위에서 올려다보는 것에 불과하다.

자유롭게 하늘을 날고 싶다는 영원한 꿈은 모처럼의 천마를 얻으면서 '날았습니다'란 기호화에 멈춰있다.

땅을 달리는 것과 하늘을 나는 것은 배경이 다를 뿐이다. 바람도, 높이도, 무엇보다도 감동, 그 자체가 다른 게 아니다.

페가수스도, 하늘을 나는 융단도, 마법에 의한 비행도 일종의 탈것으로 포착하니, 무엇보다도 우선 시점(카메라)이 대지에서 해방돼야 한다고 생각한다.

프라모델적 시점밖에 갖지 않은 작품의 약점이 너무 역력히 드러났다.

힘으로의 지향— 메카

탈것이 메카라 불리며, 외관과 기능만으로도 그것을 받아들이는 발상과 표현이 점점 성행하고 있다.

실제로 많은 경우, 메카에 대한 관심은 무의식적으로 힘에 대한 지향을 자아낸다.

그리고 그리는 사람은 의식적으로 사람의 힘에 대한 지향을 불러일으킨다.

박력이라든가 '멋진' 외관, '공격력에 충만한' 기능만을 표현한다면 이동시점 등은 오히려 방해가 될 것이다.

프라모델적 시점이 대량생산된 이유가 여기에 있다. 거대한 포를 가진 전차가 아니면 팔리지 않는다고 어느 유명한 프라모델 회사의 사장이 말한다.

나는 어린 시절부터 군용기나 군함, 전차의 팬이었다.

전쟁영화에 두근거리고 그림을 마구 그리면서 성장했다. 자의식만 강하고 싸움은 못했지만 그림에 소질이 있어 점점 혼자가 된 나는, 힘에 대한 바람을 비행기의 뾰족한 앞부분이나 군함의 거대한 포신에 걸고 있었다.

그리고 불타며 침몰해가는 함상에서 최후까지 포를 발사하거나 둥글게 터지는 섬광탄 세례 속으로 돌진하는 남자들의 용기에 가슴 설렜다.

그 사람들이 사실은 살고 싶다고 원하고 있고, 더욱이 개죽음을 강요당한 사실을 깨달은 것은 그 뒤였다.

프라모델적 시점에서는 왠지 전차의 형식이나 성능에 정통해도, 굉음과 진

동이 계속되고 열과 기름 타는 냄새와 발사가스로 가득 찬 강철 상자 속에서 먼지 쌓인 잠망경의 좁은 시야로 죽이고 죽는 바깥세상을 바라보는 사람들의 인생에 대한 상상은 떠오르지 않는다. 하물며 벌레처럼 짓밟힌 사람들의 생활 등은……

나는 탈것을 좋아해 늘 그리고 싶은 생각이 있지만, 힘에 대한 지향을 불러일으키기 위해서 그리지는 말아야 한다고 생각한다.

더구나 세계 제일의 대함포를 향한 동경 등 유아적인 인간의 의식을 나타내는 것만으로, 전쟁은 이기면 좋고 대포는 명중하면 좋다고 여기는 닳은 민족을 상대로 그런 것은 통하지 않는다.

유아 때 힘에 대한 동경을 간직하고 메카 마니아가 되어 자동적으로 군비증강론자가 되어 가는 코스는 절대로 가고 싶지 않다.

만화영화 속에서 탈것이 땅을 달리고 물을 가르며 넓은 하늘에 떠 있는 모습은 사람을 속박에서 해방시키기 위함이다.

시속 300킬로를 낼 수 있는 슈퍼카가 300킬로 달린 것으로 부자는 가난한 사람보다 부자라고 하는 것과 마찬가지다.

만화영화의 진정한 재미는 자동차가 슈퍼카와 경쟁해 정정당당히 승리를 얻는 부분에 있는 듯한 느낌이 든다.

그것이 말장난 흉내가 아니라 능숙한 거짓말의 축적으로 설득력 있는 승리가 될 때, 좀 더 유쾌해질 수 있지 않을까.

공간을 화면에 집어넣어 이동하는 시점은 해방감을 낳고, 바람이나 구름이나 눈 아래에서 펼쳐지는 아름다운 대지에 마음으로부터의 인사를 보내는 듯한, 그런 멋진 화면과 탈것을 언젠가는 정말로 그려보고 싶다.

(『월간 애니메이션』 1980년 7월호)

나의
원점

**어릴 적 내게
깊이 기인하다**

사실, 두 가지 생각 사이에서 흔들리며 애니메이션 일을 한다.

하나는 현재 한 주 네 편의 작품이 방영되는데, 과연 그렇게까지 애니메이션이 아이들의 생활에 필요할까 하는 생각이다.

다른 하나는 사물을 만드는 인간의 본능 같은 것으로, 재미있는 것을 만들고 싶다는 생각이다.

이 양쪽 사이에서 흔들린다. 한가해지면 애니메이션이 이렇게나 많구나 하고 생각을 하는데, 하지만 눈앞에 일이 있으면 기뻐하며 '재미있는 것을 만들어야지'라고 생각한다.

현재 애니메이션 업계가 어떻게 되어있는지 조금 설명하자면, 텔레비전 방송국과 광고대리점, 출판, 완구메이커, 애니메이터, 만화가, 그리고 영화관계자들도 그렇고, 그런 사람들이 모두 하나의 오락산업 속에 판연히 편입해 있어 운명공동체란 느낌이다.

따라서 잡지에 새로운 연재가 시작되면 편집자는 프로덕션 사람들이나 텔레비전 방송국 사람들을 불러서 "이런 연재를 시작할 건데, 그쪽에서 사지 않으시겠습니까?"란 말이 오간다.

모 완구메이커에서는 광고료의 60%를 어느 애니메이션 회사에 지불한다. 그렇다는 것은 상품을 그대로 애니메이션으로 만들어 아이들한테 사게 한다는 말과 같다. 아이들의 애니메이션 세계를 어른들이 노골적으로 상품화해가는 것이 현실이다.

그 가운데서 그런 현실을 모르는 척하며 애니메이션 세계는 '여행'이나 '사랑'

같은 말들을 하며 장사를 하고 있다.

이 현실구조와 잘 맞지 않으면 아무리 의욕을 갖고, 고상한 애니메이션에 대한 소망을 갖더라도 결코 만들 수 없는 상황이다.

하지만 그래도 나는 애니메이션이 하는 문화적 역할 등을 생각하지 않을 수 없다. 그것은 어릴 적 나와 만화영화와의 관계에 깊이 기인한다.

그 무렵 내게 만화영화를 보는 것은 매우 행복한 시간을 보내는 것이었다. 그렇게 생각하는 것은 역시 만화영화를 볼 기회가 적었기 때문인지 모르겠다. 지금은 지겨울 만큼 애니메이션을 볼 수 있다. 하지만 아무리 뛰어난 작품이라도 너무 많으면 뛰어나지 않게 되는 법. 워크맨으로 매일 아침 일찍부터 밤늦게까지 음악을 듣고 있으면, 멀쩡한 귀도 아파지는 것과 같다.

진부한 이야기이지만 '호류샤에 가고 싶은 사람은 저 멀리서 기차를 타고 와서 시골 길을 걸어가야 한다'는 말이 있는데, 긴 시간을 들여 걸어가면 소나무 숲 저편에 호류샤의 꼭대기가 보이며 점차 그 전체 모습이 보이게 된다.

이것은 자신의 발로 찾아갔기 때문에 맛볼 수 있는 것이다. 호류샤에 갈 때까지의 과정이 힘들수록 그 감동이 크다는 말이다.

지금의 일본문화 상황은 이 '스스로 찾아 간다'는 행위가 부족하지 않을까 나는 생각한다.

또 고릿적 이야기라서 미안하지만, 로마 멸망 말기에 시민들은 빵과 서커스를 요구했다고 한다. 지금 일본은 빵은 충분하지만, 서커스—진짜 서커스가 적은 상황이라고 할 수 있다.

확실히 홍수처럼 흘러가는 애니메이션 작품들 속에서 양심적인 작품을 만들어간다는 것은 정말 대단한 일이다. 홍수의 흙탕물에 맑은 물을 떨어뜨리는 것과 비슷할지도 모른다.

그러나 그렇다고 해서 홍수에 휩쓸리는 작품을 세상에 내보낸다고 한다면, 정말 안타깝다고 생각할 수밖에 없다. 애니메이터란 직업을 선택한 이상, 자신의 인생을 건다고 말하면 과장되겠지만, 그에 값어치를 하는 작품을 하는 편이 좋다고 생각하며 지금 이 답을 모색하고 있다.

아이들을 북돋우는 영화를 만들고 싶다

나는 오락이 존재하는 것은 조금도 나쁘다고 생각하지 않는다. 평범한 생활 속에서 지치거나 싫증이 날 때가 있으니, 뭔가 기운이 나거나 싫은 일을 잊어버릴 수 있는 것들은 필요하다.

만약 오락이 없으면 대부분의 사람들은 정신병원이나 카운슬러에게 가는 처지가 될지도 모른다.

애니메이션이 그 오락의 하나로서 기능하는 것은 물론 좋다. 다만 그 출발점에서 역시 아이들을 위해 만든다는 사실을 잊어서는 안 된다. 적어도 나는 그렇게 생각한다.

왜 그런 생각을 하게 되었느냐 하면, 개인적인 것인데, 수험이란 어두운 시기에 마침 극화잡지가 나왔었던 것이 시초다.

그런 극화잡지에는 세상은 마음대로 되지 않는다는 것들만 그린 불우의 극화가, 특히 오사카에 소굴을 짓던, 소굴을 짓는다고 말하면 오사카 사람들에게 미안하지만(웃음), 그들이 원한과 괴로움을 담아 그려 해피엔딩이 하나도 없었던 거다. 되도록 얄궂게 끝내려고 했는데, 그것이 어두운 수험생들에게 일종의 쾌감이 됐다.

그때 이미 장래에 그림을 그리며 살아갈 것을 생각해, 그런 극화의 원한과 괴로움 같은 것을 그리려고 했다. 하지만 명확한 장래 설계도가 있었던 것은 아니라 불안하기도 했다.

특히 소년에서 청년이 될 때는 그 불안이 곱절이 되어 도대체 나는 어떻게 살아갈 것인가 고민을 한다. 고민하기 때문에 하루라도 빨리 불안을 없애려는 것을 찾으러 가는 거다. 이 세상에서 자신만의 의자를 찾아서 그곳에 앉으려고 하는 것.

그래서 찾기 위한 무기로써 만화를 선택했는데, 아까 말한 것처럼 처음에는 극화 같은 것을 그렸다. 딱 그즈음 『백사전』을 봤는데, 보고선 일종의 컬처쇼크를 받았다. 극화에 대한 의문이 내 안에 자리 잡게 됐다.

'내가 지금 그리는 극화는 정말 내가 하고 싶은 걸까, 사실은 아니지 않을까'

하는 생각이 들었다. 좀 더 구체적으로 말하면, 더 솔직히 좋은 것은 좋다, 예쁜 것은 예쁘다, 아름다운 것은 아름답다고 표현해도 좋지는 않을까 생각했다.

『백사전』을 칭찬할 생각은 별로 없지만, 그 만화영화를 봤을 때 그렇게 생각했고 극화를 그리는 것을 그만둬버렸다.

그렇게 극화를 그만두고 만화를 그리기 시작했고, 시간이 지나서 왜 내가 원한과 괴로움의 극화를 그리려고 했는지를 알게 됐다. 그때까지는 극화를 읽으면 내 마음속에 스르륵 스며오는 대로 '재미있다'고 생각하며 그 독자의 감각 그대로 극화를 그렸다.

그런데 만화를 그리게 되고 또 나이를 먹은 탓도 있어서 극화를 그리려고 했던 이유가 분명해졌는데, 사실 그건 내 어린 시절을 사는 방법과 소년, 청년이 되고 난 후를 살던 방법과 관계되어있다.

어렸을 적 나는 소위 '착한 아이'였다. 내 의사로 살지 못하고 부모의 의견에 따르듯이 살았다. 의식은 없었지만, 그 의식이 없다는 것이 무서운 것이다.

그것이 소년, 청년으로 성장해가면서 그런 '착한 아이'로는 안 된다, 스스로의 눈으로 보고 스스로 일어서서 살아가야 한다는 것을 알게 되었고, 그것이 더 심해져 아이의 본질적인 순수함조차 보이지 않으려고 했고, 더욱이 수험이란 어두운 상황도 있어서 원한과 괴로움의 극화를 그렸던 것이다.

그러다 『백사전』을 보고 문득 깨달음이 열리듯 아이들의 순수한, 대범한 것을 그려야 한다고 생각했다. 부모는 종종 아이들의 순수함, 대범한 것을 짓밟는 경우가 있다. 그래서 아이들에게 '부모한테 잡아먹히지 마라'라고 하는 작품을 세상에 내보내고 싶었다. 부모로부터의 자립이다.

그런 출발점이 20년이 지난 현재도 계속되고 있다. 그래서 작품의 열쇠로 '내가 초등학교 3학년 무렵, 디즈니나 소비에트의 만화영화를 두근두근하며 기다리던 때, 어떤 작품을 보고 싶어 했나' 등이 떠오른다.

그러는 사이, 나는 결혼을 하고 아이도 생기면서 이번에는 내 아이들이 어떤 만화영화를 보고 싶어 할까 생각하게 됐다.

아이들이 3살일 때는 3살 아이들을 위해 만들자고 생각했고, 이후 초등학

생이 되면 초등학생을 위한 것을 만들려고 했다. 지금 그 아이들도 고등학생이 되곤 애니메이션에 흥미를 잃어버린 것 같아 만드는 보람이 없어졌지만(웃음), 그래서 이웃집 어린아이들로 목표를 바꿀까 생각하고 있다.

아이들을 위해 애니메이션을 만든다는 것은 가식처럼 들리겠지만, 결코 그렇지는 않다. 또 아이들에게 인기 있기 때문에 만든다고 하는 것도 아니다.

내 어린 시절에 보았던 것, 또는 내 아이들이 보고 싶어 했던 것, 즉 그때 무엇을 보고 싶어 했는지 하는 것을 만들고 싶다. 그것이 만들어지면 정말로 좋겠다고 생각한다.

옛이야기란 것이 있다. 그런 것을 읽어보면 알겠지만, 일종의 격려이다. 사실은 어떻게든 된다는 격려. 힘든 상황이 돼도 누군가 반드시 도와주러 온다는……. 『신데렐라』도 『백사전』도 그렇다. 그런데 그 격려란 것은 시대와 함께 변해간다. 특히 영상의 시대에는 이것을 해마다 재생산할 수밖에 없는 상황이다. 원래가 통속적이라서 시대와 함께 변화하는 것이다. 나중에 뒤돌아보면, 가령 당시 격려를 받은 작품을 2년 후에 본다면, 어째서 그런 것이 좋았는지 이해할 수 없는 경우가 왕왕 있다.

자신이 만들고 싶은 것을 작품에 반영하려면

지금 우리는 풍요 속 빈곤의 사회를 살고 있다. 대량의 음악을 들으며 대량의 영상을 볼 수 있지만, 그것이 얼마나 자신의 감수성에 호소하느냐 하면, 아주 조금밖에 없을 거다. 그건 잠깐만 생각하면 금방 이해할 수 있다.

만화잡지가 어디서 가장 잘 팔리느냐 하면, 라면집 등에서 라면을 먹으면서다. 만화를 그리는 사람도 그것을 알고 라면을 먹으면서라도 읽기 쉽도록 그린다.

만화편집자, 특히 소녀만화의 편집자 등은 만화잡지가 소모품이라고 거리낌 없이 공언하여, 만화가를 기른다기보다는 계속 차례차례 신인을 발굴해가는 일을 한다.

애니메이션 세계에서도 같은 말을 할 수 있다. 그 속에서 자신이 하고 싶은 것을 조금이라도 작품에 반영할 생각이라면, 자기 자신이 제대로 된 토대를 가져야 한다.

내게 있어서 토대는 무엇을 위해 살아가야 하는지 알지 못한 채 떠도는 사람들에게 기운 내서 나아가자는 메시지를 보내는 것이다.

현실은 좀처럼 그렇게 되지 않지만, 좔좔 흘러가는 홍수 속에서 맹목적으로 일을 하는 때가 많다. 얼마 전 스튜디오 녀석들과 규슈 가고시마현의 야쿠시마란 곳에 일주일 정도 다녀왔는데, 모두 얼떨떨해하며 돌아왔다. 이렇게 느긋하고 한가로운 일상의 장소가 있을까 하며…….

그곳에서 돌아온 뒤 얼마 동안은 어떻게든 해서 거기서 지낼 방법은 없는지 모두 함께 얘기했었다. '우편배달이라면 어떻게든 되지 않을까'라든가(웃음).

이런 이야기를 해봤자, 여러분에게 격려가 되지는 않겠지만……(웃음).

이야기가 여기저기로 튀어서 죄송한데, 마지막으로 꼭 말해두고 싶은 것이 있다.

어느 날, 나는 아이들과 낚시를 갔는데, 고무줄이 필요하다는 것을 떠올려 아이들과 함께 숲 속으로 찾으러 갔다.

그때 나도 찾아보았지만, 전혀 찾을 수 없었다. 그 옛날, 매미 소리를 들으면 바로 나무줄기에서 우는 매미 모습을 발견할 수 있었는데, 어른이 되고부터는 옛날에 익힌 솜씨도 도움이 되지를 않았다.

그런데 아이들은 바로 찾아낸다. 시선을 두는 곳이 어른과는 다르다. 아이들은 길에 떨어져 있는 고무줄을 발견하고 주울 수 있지만 자동차가 다가오는 것을 모르고 반대로 어른들은 자동차는 알지만 고무줄은 눈치채지 못한다. 왜일까?

인간의 눈은 자신의 생활에서 점차 넓어지며 여러 가지를 알게 되고, 자신의 세계를 구축해나간다. 예를 들어 아이를 보면, 아이들은 눈앞에 있는 다다미의 보푸라기를 한 시간이라도 두 시간이라도 잡아 뜯는다.

아무튼 아이들은 눈앞에 보이는 것들에만 정신을 뺏긴다.

애니메이션 같은 자극과다인 것들을 아이들 앞에 계속 흘려보내면 아이들은 스스로 선택하기보다 그대로 받아들여 버린다는 말을 하고 싶었다.

그 결과가 최종적으로 어떤 일을 초래할지는 아직 결과가 나와 있지 않기에 아무 말도 할 수 없지만, 굉장한 불안으로 돌아올 것은 확실하다.

그 위험을 안고서, 그래도 한층 '격려'가 되기 위한 만화를 계속 그리는 것이 우리의 하루하루다.

내 이야기는 이 정도로 끝내며, 긴 시간 감사 드린다.

(애니메이션 연구회 연합주최 강연 1982년 6월 5일 도쿄 다카다노바바 와세다대학 강당)

홍수에 양동이로
물을 붓는 행위

지금의 문화 상황 속에서 내가 생각하는 큰 문제점은 영상의 파란이다. 영화도 텔레비전도 대립하는 존재가 아니고, 대립하는 것처럼 보이는 것은 농한기에만 하던 마을연극을 근처 마을에 연극상설관이 생겨 언제라도 연극을 볼 수 있게 됐다는 정도의 변화에 불과하다고 생각한다. 즉 농한기에 마을 사람들이 스스로 하지 않으면 연극을 볼 수 없던 때와 비교하면, 돈을 내면 언제라도 마을 상설관에서 연극을 볼 수 있게 됐다는 변화가, 필름이란 매스미디어가 생겨나고 그것이 테크놀로지의 진보로 유성영화가 되고, 컬러가 되고, 화면이 넓어지고, 그리고 텔레비전이 되어 비디오가 된다는 방향으로 점점 값싸게 영상을 손

에 넣을 수 있게 된 것이다. 그 안에서 영화를 사랑하는 사람, 즉 깜깜한 곳에서 많은 사람들과 큰 스크린에 투영되는 영상을 보고 싶어 하는 사람들이 텔레비전은 좋지 않다고 생각하는 것은, 연극은 농한기에 모두가 모여 자신들의 힘을 한데 모아서 만드는 부분에 그 참다운 묘미가 있는 것이기에, 장사치들이 하는 연극은 확실히 더 대단할지는 모르지만, 자신들이 하는 것과 비교하면 얻어지는 게 전혀 다르다고 말하는 것과 같다고 생각한다.

확실히, 영화가 대단한 것들을 만들어내던 시대가 있었는데 특히 1950년대 초반에는 가장 싼 오락으로 많은 이들이 보았다. 나도 난투극이나 서부극도 봤지만, 처음에는 고르지 않고 보러 갔기 때문에, 때로는 『구두닦이』도 봤고 『자전거 도둑』도 보고 맥이 빠져 돌아오거나 기무라 이사오가 나오는 영화를 보면 항상 사는 것이 서투른, 오직 성실하게만 사는 청년이 나와서 인생이란 뜻대로 돌아가지는 않는다는 사실을 가르쳐주어 터벅터벅 집에 돌아오기도 했다. 그 시대의 영화는 우리에게 지금의 매스미디어와는 다른 의미를 갖는다. 때문에 거기서 영화나 텔레비전이 지금의 문화 상황 자체를 어떤 식으로 받아들이고 그 안에서 어떻게 살아갈 것인가 하는 과제가 나오겠지만, 그 과제를 논하기 전에 우리에게 이렇게나 많은 영화가 과연 필요한 것일까 하는 문제를 마주하게 된다.

나는 텔레비전도 잘 보지 않는데, 그래도 가끔 보면 NHK의 르포르타주 같은 것도 꽤 진보했다고 생각한다. 특별히 『실크로드』 같은 것은 보지 않아도, 과대포장 없이 만들어진 프로그램이 상당히 좋은 역할을 하고 있다는 느낌이다. 어렸을 적 학교강당에서 본 교육문화영화 같은 것보다는 말이다. NHK가 자랑하는 기술력을 구사해서, 혹은 향상된 비디오 성능을 잘 사용하고, 돈 되는 부분도 잘 이용하면서 매우 입체적으로 카메라를 움직여 수면 아래에서든 공중에서든 생각하는 대로 찍고 있는 거다. 『일도육현』이란 대충 만들어진 프로그램을 봐도, 옛날 우리를 영화관에서 충족시켜준 것보다 훨씬 풍부하다는 것을 느낀다. 물론 신변잡기 연예 프로그램이나 보면 좋은 기술력도 뭐도 필요가 없

다. 하지만 그 풍부함을 가진 프로그램을 보고 있으면 텔레비전과 영화를 대립시키거나 상업주의와 그렇지 않은 것을 대립시킨다는 문제를 거론하는 것만으론 제대로 된 창작은 시작되지 않는다고 생각한다.

우리는 어려서 통속문화의 한복판에서 자라왔다. 전후의 여러 민주적인 운동 속에서 만들어진 어린이잡지나 읽을거리들은 거의 한국전쟁을 경계로 사라져서 이후로는 본 적도 없다. 그리고 그즈음의 반동 여파가 밀려오던 시기에 생겨난 저속잡지를 보고 거기서 느낌을 받아 이 장사를 하고 싶다는 생각을 한 것이니, 예술운동으로서 애니메이션을 할 생각은 없고 독립적인 제작 상영이란 형태로 문제를 제기하거나 메시지를 보낼 생각도 없다. 그럼 무엇을 만들고 싶은가 하면, 아이들이 즐길 수 있는 것이나 아이들이 좋은 시간을 보낼 수 있는 것, 그런 것으로 텔레비전이든 영화든 구분하지 않고 만들고 싶다. 영화가 더 좋다고 말하는 것은 영화가 그래도 텔레비전보다 시간이 걸리고 돈도 든다는 점에서인데, 텔레비전도 제대로 된 작업을 할 수만 있다면 하고 싶다고 생각한다.

다만 거기서 굉장히 큰 문제라고 느끼는 것은 영화계든 방송계든 정말 눈앞의 당근을 좇기에 바쁘다는 것이다. 텔레비전의 당근은 특히 작은데, 전체적으로 좀스럽고 쌍방 모두 기획은 안전한 파이만 고르게 되었다. 그리고 텔레비전에 관해 말하면, 가장 큰 문제는 양적인 팽창이다. 지금은 무엇을 하는지 누구도 알 수 없게 되었다. 누가 어디서 무엇을 만드는지 알 수 없다는 말이다. 그리고 서로 만들고 있는 것을 보지 않는다. 3분만 보면 무대 뒤까지 전부 보여서 볼 마음이 생기지 않는다는 것이다.

게다가 보는 사람도 하루 종일 영상이 흐르니 제한 없이 볼 수 있다는 것에 익숙해져 더 내놓으라고 태연히 말하게 되었다. 그 한 편을 위해 만드는 사람들이 얼마만큼의 노력과 얼마만큼의 마음을 담아 제대로 된 것을 만들려고 고생하는가에는 관계없이 매주 계속 보여 달라, 1년이 지나면 또 다음 해도 보여 달라고 요구한다. 흔히 보게 되는 것이 작년에는 ○○이 있었는데 올해는 흉작이었다는 말투다. 하지만 만드는 사람들은 매년 같은 페이스로는 만들 수가 없다. 열심히 만들면 만든 만큼, 같은 것을 만들 수는 없게 된다. 매년 좋은 것을 계

속 만들려고 하면, 그것을 잘할 수 있는 체제를 짜야만 한다. 애니메이션의 경우는 특히 물리적으로도 극영화와 같은 형태로 연작을 만들 수 없다. 그것을 대량생산, 대량판매의 시스템에 밀어 넣어 짧은 사이클로 끊임없이 만들도록 하는 것이기에, 언젠가 작품 그 자체가 줄어드는 것은 당연하다. 지금 그런 지경에 와있다고 생각하다.

영화의 쇠락은 필연적으로 일어난 것으로, 영상을 보다 값싸게 볼 수 있는 텔레비전으로 관객들이 옮겨간 것뿐이다. 그쪽이 더 싸고 간편한 오락이었기에 영화가 마을연극이나 소극장을 내쫓은 것과 같은 양상이다. 그런 사실을 토대로 생각하면, 영화의 문제를 영화 부흥이란 형태로 논해봤자 소용이 없다. 문제는 어떤 경우에도 좋은 작품이 나오는가, 나오지 않는가 하는 것으로, 얼마나 좋은 작품을 만들어내는가 하는 것이다. 예전에 영화가 좋았던 시대에는 손가락으로 세어보면 명작이라고 불리는 작품이 몇 편씩 있었다. 하지만 그 시대의 영화가 모두 좋았느냐고 묻는다면, 지금보다도 훨씬 뛰어난 작품이 많이 있었지만, 반대로 지금 보면 뒤로 나자빠질 듯한, 농담으로 만들었다고밖에 생각할 수 없는 시대극이나 현대극이라 칭하는 것 또한 많았다. 그 영화들은 시간이 지나면서 어느샌가 사라졌기 때문에 문제가 되지 않는다는 얘기일 뿐이다.

그렇다면 나 자신, 그런 문화 상황 속에서 이 양적인 문제도 아울러 도대체 어떻게 하면 좋을지, 정말 딜레마 그 자체다. 즉, 만들지 않는 것이 가장 좋은 것은 아닐까 하는 생각이 한편에 있다. 홍수를 보며 이 물은 깨끗하니까, 라며 양동이로 물을 더 부을 필요가 있는지 의문이 든다. 하지만 그 한편, 그래도 역시 가끔은 홍수 속에서도 깨끗한 물을 마셔야 한다는 이론을 세우거나, 나 자신도 그런 물을 마시고 싶은 의식이 있어서 눈앞에 일이 있으면 무심코 무아지경이 될 때도 있는데, 거기서 동요하는 것이 현재 상황이다.

다만 나는 무언가를 만드는 사람과 소비하는 사람과의 관계라고 할까, 자본과 노동의 관계나 분배의 문제도 아울러서 애매한 태도를 취하지 않겠다는 것을 최저의 기본으로서 일하려고 한다. 그래도 기회가 있다면 일은 할 수 있을 테고, 기회가 없다면 기회가 올 때까지 기다릴 수밖에 없다는 식으로 스스로를

지키고, 자신을 잃지 않도록 노력해가고 싶다.

(『시네 프런트』 시네 프런트사 1985년 1월호)

내게 있어서의
시나리오

머리말 애니메이션의 다양한 장르 중에서 내가 아는 범위
는 내가 종사한 몇 편의 텔레비전 시나리오와 극장
용 작품에 한한다. 나는 한 번도 정통 시나리오 공
부를 한 경험이 없고 의욕적으로 다른 작품의 시나리오를 읽은 적도 없다. 심
할 때는 내가 관여한 작품의 시나리오도 쓱 훑기만 하고 감과 기분대로 일을
해왔다.

이런 내가 시나리오를 논하게 되면, 독자는 나의 독단과 편견과 경험에 맞
춰 뚫은 구멍을 통해 볼 수밖에 없다. 이제 새삼 부적임자라 지적당해도 이미
때는 놓쳤다.

시나리오 작가에게 시나리오는 자신의 작품으로서 완성해야 하는 것일지도
모른다. 그러나 작품 전체는 필름에 있는 것으로, 시나리오를 포함한 모든 작업
은 완성필름에 도달해야 하는 과정이다. 극단적으로는 '필름만 만들 수 있다면
나머진 아무래도 상관없다'고도 할 수 있다.

나는 작품을 만드는 데에 정해진 방법도 결정된 순서도 존재하지 않는다고

생각한다.

만들고 싶은 작품에 만드는 사람들이 가능한 한 도달점으로 조금씩 다가가는 그 전 과정이 작품을 만드는 것이다.

현재 일반적으로 분업화한 스태프의 직종인 작화감독이나 원화맨, 감독이나 수석디렉터, 총지휘나 슈퍼바이저 등은 어느 시기 어느 장소의 특정한 것에 불과하다. 흔히 정통한 제작순서인 기획, 시나리오, 그림콘티와 인물과 무대 설정작업 순서는 제작 효율화를 위해 생긴 시스템에 지나지 않아, 상황이 바뀌면 즉시 다른 순서로 만들어지는 법이다. 좀 더 잘되면 순열에 상관없이 전 작업이 동시에 나아가도 좋다. 일반적으로도 그림에 자극받아 시나리오가 보다 풍성하게 되거나 시나리오에 자극받아 그림이 더욱 상상력을 넓힌 예는 얼마든지 있다. 그림콘티가 만들어지면서 시나리오가 형식적 사리에 맞도록 쓰인 예도 있고, 시나리오 없이 영화를 완성해버린 경험을 한 건 나쁜만은 아닐 것이다.

가장 어리석은 것은 자신의 일이 필름으로 가는 하나의 과정이라 생각하지 못하고, 타인에 의한 내용변경으로 결과가 개선된 경우라도 마치 직권이 침해된다고 착각해 거부하는 경우다. 시나리오의 변경을 거부하는 게 작가의 권리를 지킨다고 믿는 사람이나 자신의 그림콘티 변경은 직권을 방패 삼아 허락지 않는 연출가 등은 대부분이 공동 작업의 애니메이션에선 유능하지 않다는 증거이다. 자신의 플랜보다 좋은 플랜은 비록 그게 어제 들어온 신인의 것이라 해도 망설임 없이 받아들이는 유연성과 자신이 확신하는 것이라면 논의에서 확실히 상대를 납득시킬 만한 각오가 공동작업에 종사하는 데 필요하다.

여담이지만, 애니메이션의 제작수순은 지금도 디즈니 프로덕션의 방법이 최고라는 사람이 있다. 준비에 관여하는 메인 스태프의 집단작업에서 이미지보드를 만들고 이야기를 짜맞춰 스토리보드를 전개한다, 보다 좋은 아이디어를 전원이 쥐어짜서 고치고 바꾸고 스토리보드를 필름으로 해서 검토해(라이카릴이라고 한다), 움직임 샘플을 만들어 준비를 완료한다. 현재 일본 애니메이션의 상황을 우려해 전체의 창의를 끌어올릴 수 있는 방법을 이상화해 대치한다. 그러나 이것도 착오다. 디즈니와 그 심복부하들의 제작방식도 그 시기의 그 작품 내용

(목표로 하는 거라 해도 좋다)과 거기에 모인 사람들에 적합한 방법이다. 그 방법을 유지하려고 디즈니 프로덕션은 이질적인 재능을 추방하는 결과를 초래하고 있다. 시대와 함께, 장소에 함께(장소란 국가체제의 차이, 문화 상황의 차이도 포함한다), 다른 방법으로 모인 스태프의 재능, 의욕, 체력에 따라 작품은 만들어져야 한다. 일찍이 황금 시대—필시 애니메이션에 흥행적 희소가치가 있어 확대재생산이 관객에게 지지받았던 옛날—의 방법론을 답습하면, 훌륭한 작품이 탄생할 거라고 생각해 디즈니처럼 스토리보드 작업을 시도한 예는 일본에도 여럿 있다. 하지만 나는 망설임 없이 전부 실패했다고 단언한다.

시스템은 사람에 맞추어 만들어져야 한다. 훌륭한 시스템들을 조사해보면, 좋은 인재들이 지탱하고 있다는 사실을 발견한다. 한 사람만 빠져도 그 시스템은 덜커덩거리며 관료주의체제가 되어버린다. 무엇을 만들고 싶은가, 어떤 사람들이 그것을 위해 결집될 수 있는가, 그 상황에 가장 적응된 방법을 그때마다 만들면 된다.

시나리오로 이야기를 되돌리면, 그 상황에 맞춰 시나리오의 역할을 결정하면 된다.

오해하면 곤란한데, 나는 기술이나 능력이 불필요하다고 말하는 것이 아니다. 기술이나 힘이 없다면, 아무리 멋진 작품을 꿈꾸고 돈을 투입해도 제대로 된 것은 만들어지지 않는다. 그리고 기술을 닦으려면 재능과 의욕 외에 경험이 집적된 시간도 불가결하다.

1. 시나리오란 무엇인가

원래, 시나리오가 애니메이션을 위해 생겨난 것은 아니다. 희곡에서 실사영화로 적응되어, 애니메이션 작품이 애초의 단순한 내용에서 복잡하게 장시간화하면서 애니메이션에서도 시나리오가 만들어지게 된다.

애니메이션 작품의 시나리오란 무엇인가에 대해 정의를 말하기보다(그런 것을 내가 할 수 있을 것 같지도 않다) 몇 가지를 상정해 내 생각을 기록하고자 한다.

불현듯 한 권의 시나리오를 건네받았다. 읽으면서 상상력을 자극받아 가슴이 두근거리고 이것을 필름으로 만든다면 얼마나 멋질까 하며 감동했다. 그 책으로 영화가 만들어지게 되면 모든 출발점에 그것이 고정될 것이다. 시나리오가 사람을 모으고, 스태프의 능력을 끌어내며, 창작의욕을 고양시켜, 힘과 기술을 결집시키는 중심이 될 것이다. 혹은 그 정도까지의 완성도를 자랑하는 책이 아니라도, 원석이라고 확실히 느꼈다면 어떻게든 닦아서 광을 내고 싶다고 생각할 것이다. 이런 예를 나는 아직 경험한 적이 없지만, 연극이나 실사영화에는 있지 않을까.

일반적으로 받아들여지는 각본은 그런 힘을 가진 것이라 생각되는 듯하다. 이 경우, 시나리오는 문장에 의해 만들어야 할 영상작품의 플랜, 세목, 시간의 흐름, 쓰여야 할 말, 사람들 그 자체에 대한 명확한 전체상…… 즉 무엇을 표현하고 싶은가……를 구현한 것이 될 것이다.

납득이 가지 않는 시나리오, 아무래도 사용할 수 있을 것 같지가 않은 시나리오로 작품을 진행해야만 할 때에는 어떻게 해야 할까?

본래라면 작가와의 공동작업으로 시나리오를 짜내는 것에 몰두해야 하겠지만, 우선은 불가능하다. 작가가 그 시나리오로 충분하다고 판단했거나 그 이상의 리테이크(수정, 고침)는 지불되는 개런티에 맞지 않다고 판단했거나, 대부분은 결정원고로서 채용 사무수속이 끝나있어 리테이크할 시간조차 없기도 하다. 이 같은 상황은 현재 일본의 애니메이션 업계에서는 얼마든지 있는 일이다.

시나리오는 시안으로 삼을 수밖에 없다. 크레딧 타이틀에는 작가의 이름을 남기고, 서브타이틀은 손을 대지 않고 철저히 해체해 다른 내용을 담아 넣는 작업을 할 수밖에 없다. 그렇게까지 하지 않아도 소수정, 중수정은 늘 따라다닌다.

이런 경우, 작가 및 그를 지지하는 측(문예담당자나 때로는 프로듀서 등)과 대립이 발생하는 것이 보통이다. 타협은 있을 수 없으니, 내려오거나 내려놓거나 혹은 더 보이지 않는 방법으로 모호하게 만들거나, 힘 관계의 문제로 발전하지만 이건 어쩔 수 없다.

다만, 자신에게 대안이 없으면 이상의 제작법이 불가능하고, 작업현장에서 타인의 일을 비판할 때에 반드시 필요한 것은 대안과 그쪽이 보다 우수하다는 것을 납득시키기 위한 설득력을 갖는 것이다. 작업현장은 평론가를 필요로 하지 않는다. 자신이 설득력이 없을 때는 발언력을 가질 때까지 이를 악물고 그 시나리오로 작업을 할 수밖에 없는데, 이건 참 괴로운 일이다.

시나리오에 대한 이야기에서 빗나가 현장에서의 발언이 되기 쉬운데, 꼭 이해해줬으면 하는 점은 나는 스스로 각본가라든지, 연출가라든지, 미술설정가란 식으로 특정직무로 일을 해오지는 않았다. 직무의 영역은 모인 사람들끼리의 힘 관계로 정해진다. 그 스태프가 설령 미술디자이너라도 힘이 있다면 연출이나 작화의 영역까지 스스로 발언력을 갖기 시작할 것이고, 감독이라도 힘이 없다면 애니메이터의 힘에 휘둘리는 것이 이 세계에서는 자연스럽다.

신인일 때, 선배들에게 그렇게 배운 이후 직접 체험하면서 확신하게 되었다. 필름을 만드는 입장에 서서 시나리오에 대해 얘기하면, 아무래도 이런 식으로 얘기하게 된다. 연출에 대해 얘기하라고 해도 결국 같은 말을 쓸 게 틀림없다. 말했듯이, 이 원고는 독단과 편견과 경험의 산물이다.

그것이 원작이 있든, 오리지널 작품이든 겨우 기획이 통과했다면, 제작은 어떻게 시작할까?

만화의 원작이 있는 경우에는 기초가 되는 이미지가 이야기에도 영상에도 이미 있어 간단한가 하면 그렇지가 않다. 스토리 만화의 경우는 대개 이야기가 너무 많아서 그 정리만으로 힘이 다 빠져버리는 경우가 많다. 어쨌든 하나의 작품에 달려들 경우, 모든 것을 분해하는 것부터 시작해야 한다. 결국 문학의 원작도, 만화의 원작도 만드는 데 있어서의 그 무게는 같다.

먼저 작품의 전체방향, 전략목표(무엇을 이야기할 것인가), 전술목표(무엇을 달성해야 하는가), 그리고 그것을 위한 이야기, 시대, 무대, 등장인물 등의 모든 것을 유기적으로 조립해 넣어야 한다. 시나리오 작업에 먼저 전념하는 사람이 꽤 있는데, 애니메이션에서는 그러지 않는 편이 효율적인 작업이 가능하다고 생각한다. 그렇지 않아도 준비시간이 압도적으로 부족한 것이 보통이기 때문이다. 한

정된 시간을 이미지보드의 작업에 쓰는 편이 유기적이다. 그렇다고 해도 그림과 문장의 작업은 유기적으로 동시 진행을 해야 하며 그 일정한 성취를 메모로 정리해둔다.

작가한테 하는 발주는 메모와 그린 그림을 기본으로 이루어진다. 초고에 만족하는 경우는 있을 수 없다고 생각해야 한다. 준비시간, 즉 스태프 전체가 움직이기 전에 남는 시간을 거의 한계까지 쪼개서 시나리오를 짜는 것도 좋다. 또 시간이 없더라도 감독을 시작으로 메인 스태프가 시나리오를 통해 작품의 전체상을 파악해야 제작과정에서 목소리를 낼 수 있고, 그 수밖엔 없을 것이다. 스케줄을 연장시키는 설득활동을 동시에 시작해야 한다.

나는 초고에서 시나리오 작업을 하지 않는다. 지금까지 충분한 준비기간을 가졌던 적이 없고, 그것을 요구해 실현할 수 있을 거라고 생각할 수 없는 상황에서 일을 해왔기 때문이다. 없어 보인다고 한다면 확실히 부족하기는 하다.

미완성이란 것을 알고 난 이후, 작품의 대략적인 윤곽이 보이면 시나리오를 인쇄한다. 표지가 붙어 제본된 시나리오는 스폰서나 발주처에 보내기 위해서가 아니라 그때까지 쌓아올린 모든 작업을 객관화할 수 있기 때문이다.

시나리오를 시안으로 해서 필요하다면 더 분해하고, 깎아내고, 변경하고, 모든 것을 버리는 것도 마다치 않고, 보다 면밀한 계획을 짠다. 나는 준비 작업은 그림콘티(스토리보드와 같은 뜻)의 완성으로 끝난다고 생각하기 때문에 모든 에너지를 그쪽에 쏟는다.

인쇄된 시나리오는 시안으로서의 효용 외에 전체의 양을 재는 역할을 한다. 이 역할은 매우 중요하다. 그림콘티가 완성되지 않은 채 만들어진 부분부터 작화에 들어가는 경우 그림콘티가 시나리오 쪽수의, 예를 들면 4분의 1까지 진행됐을 때, 그 총 초수가 전체의 약 4분의 1로 들어맞았는지 아닌지를 검토하는 척도로서 도움이 된다.

극장 작품의 경우는 텔레비전 작품보다 느슨하다곤 하지만, 멋대로 작품의 피트(필름의 길이는 피트로 계산된다)를 정할 수는 없다. 그림콘티가 완성되지 않고 작화에 들어가서 2시간 가량의 작품에서 30분이 오버되면, 작업은 대량으로

헛수고가 되어 스태프의 노동은 보답받지 못하고 편집은 지옥이 되며 작품은 상처투성이가 돼버린다.

독자들이 이런 내 생각을 시나리오 작가 경시로 볼지도 모르겠다. 현실에서 작가의 반발은 상당하다. 상세한 줄거리 구상을 건네받아 그림을 붙이고 메모를 읽으라고 해서 그대로 썼더니 결국 시안이 되기만 할 뿐, 완성된 작품은 전혀 다른 것이라 한다면 화내는 것은 당연할까?

나는 화내는 쪽이 잘못이라 생각한다. 감독뿐만이 아니라 메인 스태프와 시나리오 작가는 서로 공을 던지며 주고받아야 한다. 설령 정성을 다한다고 해도 한 번 던지기만 하는 것으로는 안 된다. 던지고, 다시 던져지고, 또 던지고, 최종적으로는 서로의 신뢰로 하나의 작품을 완성해내는 모든 과정 속에서 자신의 시행착오도 포함한 전체 일의 의의를 인정하는 태도가 필요하다.

영화 업계에서 어느 시기, 시나리오 작가는 일종의 특권을 부여받았다. 작가성과 개성이 있는 일로 시민권을 얻은 것이다. 그 정도의 일을 하며 그 권리를 쟁취한 것이다.

그러나 애니메이션에 그대로 적용하는 것은 잘못이다. 나는 작가의 권리를 제한하라고 요구하는 것이 아니다. 다른 중요한 스태프가 너무 권리가 없는 상황에 놓인 것뿐이다. 애니메이션에서 각본가와 감독이 특별시되는 것은 잘못이다. 예를 든다면, 영화의 2차 사용료가 원작에 편중, 감독, 각본에게 눈곱만큼, 나머지는 없다는 상황은 이상하다. 이 문제는 다른 여러 가지 어려운 문제들도 내포하고 있어 간단히는 얘기할 수 없다. 두꺼운 계약서 다발이 얽어매서 권리 의무를 정한 스태프로는 유기적인 작업이 곤란해질 것이다.

요는, 자신의 이름이 붙은 책에 집착하는 것이 작가성이 아니라 스태프의 일원으로서 작품 만들기에 얼마나 적극 참가할지가 애니메이션에서의 작가성이다. 그렇게 했을 때, 그 작품은 스태프 전원의 것이 되며, 동시에 자신의 작품이라고 주장해도 좋을 공헌을 하게 된다고 생각한다.

2. 시나리오의 실제

나도 몇 편의 작품에 각본가로서 이름을 내걸고 있다. 같은 작업을 하면서도 이름을 걸지 않은 때도 있다. 그 작품들이 어떻게 평가받았는지, 말하기에 충분한 가치가 있는지 없는지는 제쳐놓고, 내가 참여한 작품에서의 시나리오 실태에 대해 참고로 기록해두려 한다.

*

『팬더와 친구들의 모험』 (극장 단편, 도쿄 무비·A프로 작품, 1972년)

판다가 주연인 작품을, 뭐든 괜찮으니 기획하라는 말이 나와서 다카하타 이사오 씨와 하룻밤인가 이틀 밤만에 작성했다. 제작 결정은 계속 늦어졌고 '중국에서 판다가 온다'는 보고와 함께 서둘러 정식 결정이 되었다.

간단한 구상, 어떤 작품으로 하고 싶은가를 이야기하고, 모 작가에게 발주. 초고가 완성되는 동안에 구상을 구체화한 스토리보드 식의 이미지보드를 그렸다.

초고에는 만족하지 못하고 이 이상은 시간이 너무 걸릴 것이라 판단, 우리끼리 시나리오를 쓰는 조건으로 회사의 승낙을 얻는다. 다카하타 씨와 이야기에 대해 토론하고 내가 집필을 담당해 이미지보드를 바탕으로 탈고.

시나리오의 모양새를 갖추지 못한 문장으로, 진행(제작 진행을 직업으로 갖는 사람들의 일반적인 호칭)에게 인쇄할 수 있도록 청서를 의뢰하고 다카하타 씨와 그림콘티 작업에 들어갔다.

이 작품의 경우, 그 이전의 작업을 통해 서로 목표에 대해 매우 명확한 일치점을 갖고 있었고, 시안으로서의 형태로 만들 생각으로 집필했기에 평소의 시나리오보다 훨씬 '지시문(동작의 지정)'이 많은 내 방식에 맞춘 것이었다. 그림콘티에 들어가고부터는 대사나 준비를 위해 그린 그림이 다카하타 씨에 의해 멋지게 정리되었고, 스스로도 의식하지 않던 등장인물들을 향한 내 생각이 영화의 문체에서 형태로 바뀌어 표현되어 매우 만족하며 일할 수 있었다. 지금까지도 그만큼 유쾌한 작업은 없었다.

두 번째 작품인 『비 내리는 서커스』(1973년)은 처음부터 내가 쓰기로 하고 다카하타 씨의 집에서 뒹굴뒹굴하면서 잡담으로 만들고 싶은 내용을 얘기하며,

어릴 적 홍수를 동경했던 공통체험을 바탕으로 또 제작노트 같은 시나리오를 쓰고, 청서를 다시 진행한테 부탁했던 것으로 기억한다.

이 작품은 자극적인 사건을 중심으로 전개하는 이야기가 아니었기에(그거야 말로 우리들의 목적이기도 했지만), 기존 작품을 구상하는 식으로 집필하려고 하는 작가에게는 내 사고방식 그 자체가 이해되지 않았던 것 같다. 문장화하면 확실히 이 작품은 지극히 담백해서 이걸로 영화가 될까 하는 불안이 생겨도 당연했지만, 우리가 목표로 했던 것이 맞았다고 지금도 확신한다.

*

『미래소년 코난』 (TV 시리즈, 닛폰애니메이션, 1978년)

원작의 폭넓은 개정을 전제로 연출을 담당했기 때문에, 대략적인 이야기를 내가 짜고 가능한 한 세부에 이르는 줄거리 구상을 써서 작가와 협의를 했다. 그 시점에서 가장 좋다고 생각했던 줄거리 구상이 시나리오로 객관화하니 허점이 계속 발견되어 시나리오가 내 구상 그대로라도 그림콘티 작업에 들어갈 수 없는 상태에 직면했다.

연출의 업무로서 주 단위로 시나리오와 그림콘티를 발주하는데, 결과적으로 줄거리 구상도 시안, 완성된 시나리오도 시안, 그러니 그림콘티는 당연히 시안이란 지경에 빠졌고, 게다가 애초의 구상에서 벗어난 이야기가 전개되기 시작해 그림콘티를 새롭게 쓰며 진행하는 지경이 되었다. 스케줄은 지연되어 스태프들과 회사에 엄청난 폐를 끼쳐버렸다. 감과 기분으로 일을 진행하는 나의 약점이 모두 원인이었다.

그러나 시안은 내가 하든 다른 사람이 만들든 꼭 필요하며, 전혀 그렇지 않다고 부정하는 사고 과정에서 나아가야 할 방향이 보이지 않게 되는 일들이 많다.

*

설령 종이 한 장에 정리된 메모라도 생각이 바뀌어 나오게 된 것들로부터는 물 흐르듯 그림콘티가 태어난다. 차질이 생기거나 왠지 개운하지 않을 때는 반드시 어딘가에 문제가 숨어있다. 망설이지 말고 지금까지 쌓은 것을 무너뜨려

다른 방향을 찾으면, 반드시 언젠가는 이것밖에 없다는 단계에 도달하게 된다. 스케줄은 절박하고 어떻게든 넘어가고 싶다고 바라기 때문에, 잘 되고 있다고 생각하고 싶겠지만, 미세한 불안조차도 소홀히 하지 않는 마음가짐이 중요하다. 철야를 거듭하며 겨우 완성된 그림콘티라도 쓰레기통에 던져 넣을 결단을 하고 나서야 비로소 쓸 수 있는 부분과 못 쓰는 부분이 보이기도 한다.

기댈 수 있는 것은 논리가 아니라 감이다. 덧붙여 다카하타 씨의 명예를 위해 말하는데, 『코난』에서 그가 마무리한 5개의 그림콘티는 완성도가 높았고 지친 내게는 가뭄의 단비라고 할 만한 구원이었다.

<p style="text-align:center">＊</p>

『루팡3세 칼리오스트로의 성』 (극장 장편, 도쿄무비신사·텔레콤 작품, 1979년)

이야기 구성부터 떠맡아 시작한 일이다. 어렴풋한 플랜의 꼴을 갖추게 하는 작업은 무대가 되는 소국의 호수와 성의 조감도를 그리는 것부터 시작했다. 그림이 완성됐을 때, 잘될 것이라고 확신했다. 시나리오에 대해서는 타이틀은 공동집필, 그림콘티는 자유자재로 변경할 수 있다고 약속하고 대단원까지의 줄거리 구상을 만들어 집필자에게 의뢰했다. 초고에서의 뉘앙스가 달랐던 것과 다듬은 부분은 그대로 인쇄. 동시에 큰 종이에 시퀀스를 쓰고 벽에 붙여 그림콘티 작업에 들어갔다. 이것은 내 일이 전체의 어디쯤 도달했는지를 알기 위한 것으로, 그림콘티가 끝난 시퀀스는 매직으로 지워간다.

『루팡』 같은 작품은 줄거리는 정해져도 어떤 식으로 보여줄지, 인물의 등·퇴장이나, 몰래 숨는 기술이나 복선이 중요해 영상화하는 과정에서 줄거리 구성의 변경은 피하기 어렵다.

기승전결에 맞추어 A, B, C, D의 4파트로 나누어 진행한 작업에서 C파트에 이르러 애초의 계획에서 대폭 피트오버(정해진 영화 길이에서 초과하는 것)가 예상되었기에, 줄거리를 더 간결하게 끝내도록 중수정을 했다. D파트는 스케줄이 절박해 예정한 내용으로는 작업을 소화할 수 없다고 판단, 그림콘티 단계에서 전술적인 후퇴를 했다.

이 타협으로 인해 작품 완성 후 반년 간, 정신적으로 패배감에 시달렸다. 하

지만 언뜻 변칙적으로도 보이는 이 방법 그 자체는 결코 잘못된 것은 아니라고 생각한다.

<p align="center">*</p>

『바람계곡의 나우시카』 (극장 장편, 톱 크래프트작품, 1984년)

『칼리오스트로의 성』과 같은 방법을 답습했지만, 내 원작을 해체하는 데에 시간을 빼앗겨 궁지에 몰렸다. 그 때문에 공동집필자를 세웠음에도 이번에는 효과적으로 작동하지 못하고 결국 시간이 모자라 벽에 붙인 줄거리 구상만으로 작업에 들어갈 수밖에 없었다. 타이틀에 각본으로서 이름을 내걸고 있지만, 이 작품에서는 인쇄된 시안도 없이 크레딧 타이틀에서 명목상 시나리오가 존재했던 마냥 정리한 것뿐이다. 결론적으로 방법론의 잘못이라기보다, 한 번 표현을 끝낸 원작을 같은 사람이 필름으로 한 번 더 표현하는 것은 추천할 만한 작업은 아니다.

<p align="center">*</p>

영화가 완성되고 나서 시나리오의 최종고가 나와도 된다는 방법은 『동물 보물섬』(도에이동화 작품, 이케다 히로시 감독, 1971년) 제작 당시에 메인 스태프로 결정한 경험이 있다. 그림콘티의 완성도를 높이는 것으로, 시나리오를 시안으로 하는 순서를 정식으로 채용한 것은 이때 처음 경험했다.

이 같은 방법은 나만이 아니라 몇 명의 연출가들에 의해 채용되고 있다. 작가들과 계속 다투는 상황이라면 공동 작업자로서 동료작가를 두고 원활히 진행해가는 사람도 있다. 이 순서는 현장의 현실에서 생겨난 방법인 한편, 어떤 일정 이상의 비약을 방해하는 경험주의의 피해도 있을 것이다. 연출로의 과도한 권력집중, 익숙함에서 생기는 퇴폐의 위기 등……

앞서 말했듯이, 현장 사람들을 때려눕히고 새로운 지평선을 가리킬 정도의 시나리오는 사실 매우 필요하다. 뛰어난 시나리오, 본래 시나리오의 역할로서 힘을 가진 시나리오는 항상 가능성으로서 계속 존재해야 한다는 사실에 겸허해야 한다.

3. 뛰어난 시나리오를 쓰는 방법

나는 모르겠다. 알고 있다면 쓸 것이다. 하지만 그건 재능과 노력이 낳는 것으로, 가르쳐줄 수 있는 것이 아니다. 그것은 기법이 아니라 무엇을 표현하고 싶은가 하는 것이다.

표현하고자 하는 핵을 확실히 갖는 것. 그것이 이야기의 주요 부분으로서 굵고 단순하게 일관되어 있는 것이다.

객관적인 눈에 들어오는 것은 가지 끝이며 잎의 반짝임이다. 시나리오에 가장 요구되는 것은 대지에 깊게 뻗은 뿌리, 잎들에 가려진 튼튼한 줄기다.

잎을 피우는 필연의 힘을 가진 줄기만 있다면, 그 후는 데코레이션을 늘어뜨리고 잎을 피우며, 꾸미는 것은 모두 서로가 지혜를 짜내면 어떻게든 된다.

그리고 아마 최고의 시나리오는 이파리들과 그곳을 기어 다니는 벌레들까지 명료하게 쓰여있는 것들일지도 모른다.

(강좌 애니메이션3 『이미지의 설계』 미술출판사 1986년 1월 25일 발행)

일본의
애니메이션

일본 최초의 본격적 장편 컬러 만화영화 『백사전』이 공개된 것은 1958년이다. 그 해가 저물던 변두리 삼류극장에서 고등학교 3학년 수험기가 한창이던 나는 이 영화를 만났다.

아무래도 창피한 속마음을 털어놓아야 할 듯하다. 나는 만화영화의 헤로인에게 사랑에 빠져버렸다. 마음이 흔들려 눈 내리는 길을 비틀거리며 집으로 돌아왔다. 그녀들의 한결같은 모습에 비해 나의 꼴사나운 형편이 한심해서 하룻밤 화로에 웅크려 눈물을 흘렸다. 수험기간의 우울한 심리라든지, 발육부전의 사춘기라든지, 삼류 멜로드라마라든가……. 분석하는 것도 정리하는 것도 간단하지만, 미숙한 그때의 나에게 『백사전』과의 만남은 강렬한 충격을 남겼다.

만화가를 지망해 유행에 어긋나는 것이라도 그리려고 했던 나의 어리석음을 실감했다. 입에 담는 불신의 말과는 반대로 본심은, 값싸 보이지만 한결같고 순수한 그 싸구려 멜로드라마의 세계를 동경하는 자신을 알게 되었다. 세상을 배반하고 싶어 참을 수 없는 내가 있다는 것을 부정할 수 없게 되었다.

그 이후, 나는 진정으로 무엇을 만들어야 할까 생각하게 된 듯하다. 최소한 창피하더라도 본심으로 만들어야겠다고 생각하게 되었다.

1963년에 도에이동화의 신인 애니메이터가 되었지만 일은 재미있지 않았다. 제작 중인 작품의 기획안에도 납득할 수 없었고 만화가로의 꿈도 버리지 못한 채, 불안정한 나날을 보내고 있었다. 『백사전』의 감동은 이미 흐릿해져 작품으로서의 불완전함만이 생각났다. 노동조합 주최의 영화회에서 『눈의 여왕』을 만나지 않았다면 애니메이션을 계속했을지 어땠을지 의심스럽다.

『눈의 여왕』은 그림을 움직이는 작업에 얼마나 애착을 담을 수 있는지, 그림의 움직임이 얼마나 연기로 승화될 수 있는지를 입증하고 있었다. 한결같이 순수하게, 소박하고 강하게, 일관된 생각을 그릴 때 애니메이션은 다른 장르의 최고 작품들에 조금도 뒤지지 않고 사람의 마음을 울린다는 걸 증명하고 있었다. 내용적 약점에도 불구하고 『백사전』에도 그런 울림이 있었다고 생각한다.

나는 애니메이터란 사실에 감사했다. 언젠가는 우리에게도 기회가 돌아올지도 모른다. 한눈팔지 말고 이 일에 전념하자는 각오를 한 것이었다.

『백사전』도 『눈의 여왕』도 통속적인 작품이다. 연가는 싫어해도 나 자신이 통속적인 사람이란 사실을 인정할 수밖에 없다. 『수녀 요안나』 이후 ATG에 계

속 다녔지만, 그 전부를 합쳐도 나는 『모던 타임즈』 한 편이 훨씬 더 좋다. 통속작품은 만남의 순간에 의미가 있다. 작품의 내용과 같은 비중으로 보는 사람들인 관객이 어떤 정신적 상태에 있는지가 작품의 의미를 결정한다. 문제가 되는 것은 영속적인 예술로서의 가치가 아니다. 나를 포함해 관객은 항상 어중간한 이해력과 중요한 전조를 놓치기 쉬운 능력밖에 가지고 있지 않다. 그 관객이 일상에 꽁꽁 얽매여있거나 하지 못했던 것들에서 해방되어 우울한 감정을 분출하고 생각도 못했던 동경과 순수함과 긍정을 자신 안에서 발견해 조금은 기운차게 일상으로 돌아가는 것. 그것이 통속작품의 역할이라고 생각한다. 설령 몇분 뒤에 그 영화의 센티멘털리즘을 비웃었다고 해도 작품은 의미를 갖는다. 나의 직업선택에 영향이 있었기 때문이 아니라, 수험생이던 시절의 지금보다 훨씬 미숙했던 나였기 때문에 『백사전』과의 만남은 큰 의미가 있다.

그래서 통속작품은 경박해도 정이 넘쳐야 한다고 생각한다. 입구는 낮고 넓어 누구라도 들어올 수 있지만, 출구는 높고 정화되어 있어야 한다. 번갈아가며 다리를 떨거나 저열함을 그대로 인정, 역설하거나 증폭하는 것이어서는 안 된다. 나는 디즈니 작품이 싫다. 입구와 출구가 같은 높낮이로 늘어서 있다. 나에게는 관객멸시로밖에 생각되지 않는다.

일본의 애니메이션에 대해 쓰기 전에 굳이 신앙고백이나 단순한 경험주의로도 받아들일 수 있다는 사실을 쓴 것은 내 입장을 분명히 하고 싶기 때문이다. 지금 아무런 괴로움 없이 '장사'를 얘기할 수는 없다. 1950년대의 몇 작품과 비교했을 때, 80년대의 우리는 점보제트기의 기내식처럼 애니메이션을 만들고 있다. 대량생산이 양상을 바꾼 것이다. 일관되어야 할 정과 사랑은 허세와 신경증과 억지웃음에 자리를 양보했고, 애정을 담아야 할 수작업은 단순작업 고임금의 제작체제 속에서 닳아 줄어버렸다. '아니메'란 줄임말이 싫은 것은 그 황폐를 상징한다고밖에 생각할 수 없기 때문이다.

일본의 애니메이션을 변호할 생각도, 대변할 생각도, 분석할 생각도 없다. 애니메이션은 오히려 컴퓨터나 외제차, 맛집 찾기 놀이 같은 선상에서 얘기하

는 편이 어울린다. 친구와 애니메이션에 대해 얘기하다 보면 어느새 문화 상황이나 사회의 황폐, 관리사회의 이야기로 핵심이 흐르게 된다. 애니메이션 붐이와서, 그것도 끝났지만, 1987년 현재도 주 30편의 TV 시리즈, 연간 수십 편의 극장용과 비디오용 애니메이션, 그밖에 미국의 하청 합작이 이 나라에서 만들어진다. 하지만 이제 그 사실을 여기서 얘기해도 소용이 없다. 언급해두어야 할 것이 있다면, 일본 애니메이션의 '과잉표현주의'와 '동기의 상실'에 대한 것이라고 생각한다. 이 두 가지가 일본의 통속 애니메이션을 곪게 한다.

애니메이션의 과잉표현주의

본래, 애니메이션 작법에 제한은 없다. 그림을 그리지 않아도 애니메이션은 성립된다. 같은 장소에 카메라를 대고 하루 한 번 같은 앵글로 필름을 한 콤마, 즉 24분의 1초씩 계속 찍으면 1년간 15초 분량의 필름이 완성된다. 변화가 격한 도쿄 근교에서 그것을 10년 계속한다면 상당히 가치 있는 작품이 될 것이다. 신생아부터 1개월에 한 장씩, 동일인물을 누드로 계속 찍는다면, 도대체 어떤 작품이 될까?

기법은 무수히 많아서 고귀하고 뛰어난 짧은 작품이 지금도 세계의 어딘가에서 만들어지고 있지만, 일본의 통속 애니메이션 기법은 모두 셀 애니메이션에 의해 성립되고 있다고 해도 과언은 아니다.

셀룰로이드 판은 염화 비닐판으로 바뀌었지만, 그 줄임말인 '셀'은 지금도 사용된다. 종이에 그린 그림을 셀에 전사하여(열처리로 카본을 부착시킨다) 수성비닐 도료로 채색하고 포스터컬러(이것만은 아니지만)로 그린 배경에 포개어 촬영하는 기법이다. 덧붙여 말하면, 이 기법은 미국 고유의 발명이 아니라 거의 같은 시기에 일본에서도 독자적으로 개발된 역사를 갖는다.

셀 애니메이션은 집단작업에 적당한 기법이란 점, 영상이 단적 명료하게 어필하기 쉽다는 특징이 있다. 단적 명료함은 동시에 깊이가 얕다고 말해도 좋다. 유행하는 말로 하면, 정보량이 적은 그림이라고 할 수 있다. 셀 그림의 그림책

을 보면 바로 이해할 수 있는데, 언뜻 보기에는 화려하고 알기 쉽지만 금방 싫증이 나버린다. 현장에서 알게 되는 것인데, 꽤 적당한 그림들도 셀로 만들면 어쨌든 그럴싸해지고, 좋은 그림은 셀이 되면 옅어져 힘을 잃어버린다. 요컨대, 좋은 것도 나쁜 것도 비슷하게 만들어버리는 것이다. 이런 점이 동시에 많은 사람들에 의한 대량생산을 가능케 한다.

셀 애니메이션에서 어느 수준 이상의 영상을 만들려면 재능과 인내력을 가진 기술자 집단이 필요하다. 이 집단의 중핵이 그림에 움직임을 주는 애니메이터란 직종인데, 우수한 애니메이터 집단 양성이 얼마나 어려운 과제인지. 애니메이터를 배우와 마찬가지라고 말하는 사람들이 있는데, 그렇다면 송년회의 즉흥연극 쪽이 훨씬 나을 정도다. 중력과 관성, 탄성, 유체 등의 기본적 법칙이나 투시도법, 타이밍과 같은 움직임을 1초의 24분의 1단위로 분해해 재편성하고 연속시켜가는 시간에 대한 능력…… 등 연기 이전에 습득해야만 하는 과제들이 너무 많아 애니메이터들은 숙제의 산 속에서 행방불명이 돼버린다. 연기라고 부를 수 있을 만한 것은 100명 있으면 100명 모두 할 수 없다고 해도 무방하다. 애니메이션 감독은 등장인물(캐릭터라고 하는)에게 연기를 요구한 순간, 그 자리에서 애니메이터 불신에 빠져 좌절을 맛볼 것이다. 미국이나 소련에서 실사 필름으로 행동과 타이밍을 그려내는 라이브 액션 기법이 생겨난 것도 애니메이터의 상상력과 묘사력의 한계가 일찍부터 드러났기 때문이다. 그렇더라도 실사를 그대로 그림으로 옮겨보면, 명배우의 연기도 묘하게 미끈미끈하고 명료하지 않은 것으로 바뀌어버린다. 사실, 연기란 단순한 움직임이 아니라 희미한 빛과 그림자의 변화, 셀에서는 표현할 수도 없는 질감, 건습, 1초의 24분의 1보다도 빠른, 연속하는 징조의 동태에 의해 성립되기 때문이다.

노련한 스태프들은 모델이 되는 연기자에게 보다 심플하고 인체의 실루엣으로 표현하는 연기 양식을 요구했다. 극영화에서 개발된 연기보다 극장에서 개발된 양식이 셀 애니메이션 영화에 적합하다고 판단한 것이다. 디즈니 작품에 등장하는 인물들의 행동이 왠지 뮤지컬풍인 점도, 『눈의 여왕』의 소녀의 동작이 발레에 가까운 점도 그 때문이다. 라이브 액션은 무참히 실패한 예도 많아

서 기본이 되는 실사가 졸렬해서는 랠프 박시의 『반지의 제왕』처럼 성공할 리가 없었다. 또 라이브 액션에 의한 '보다 진짜 같은' 움직임의 추구는 그 자체가 양날의 검이었다는 사실을 디즈니의 『신데렐라』가 증명한다. '보다 진짜 같음'은 단지 미국 여자를 형상한 것으로, 이야기가 지닌 상징성은 『백설공주』보다 훨씬 더 많이 잃어버렸다.

일본에서는 라이브 액션이 발달하지 않았다. 경제적 이유뿐이 아니라 나도 이 기법이 싫다. 실사 필름에 애니메이터가 종속되기 때문에 애니메이터의 일에 대한 매력은 반감되어버린다. 더욱이 모델로 해야 할 연기의 양식이 없었기 때문이라고 말할 수도 있다. 인형극과 가부키, 능악에 사용하는 희극은 우리의 일 내용과는 너무 달랐고, 나아가 그거야말로 차용물에 지나지 않는 일본제 뮤지컬이나 발레 등에 흥미를 가질 수는 없었다. 우리는 영화, 만화, 그 외 여러 뒤섞인 체험을 바탕으로 시간과 경제력의 범위 안에서 생각과 감과 기분을 실마리로 작화를 해왔다. 동작 그 자체는 차지하고 희로애락의 기호를 얼굴의 파트(눈, 눈썹, 입, 코) 형태로 분해해 배열하고 연속화해서 구성하기 쉬운데, 연극에서는 미분화로 보는 '역할과의 동일화'나 '신들린 듯' 작화하는 것으로 기호화의 퇴폐를 조금이나마 극복하려고 노력했던 것이다.

그 소박한 힘을 바보 취급해서는 안 된다. 양식도 세련되지 않지만 표현해야 할 것을 정확히 파악하면 정을 담은 그림은 역시 힘을 갖게 된다. 나는 라이브 액션의 교묘한 움직임보다 그 힘이 훨씬 더 좋다.

일본 애니메이션으로 얘기를 돌리지 않을 수 없다. 일본의 애니메이션은 만화 원작을 애니메이션으로 만들고, 만화의 캐릭터 디자인을 유용하고, 만화의 활력을 흡수하고, 만화가를 지망하는 소년소녀 중에서 스태프를 모아 이루어진다. 물론 예외는 있지만, 일반론으로서는 틀리지 않았다고 생각한다. TV 시리즈가 시작되는 1963년 이전에는 만화보다 오히려 동화의 흐름에 가까운 도에이동화 스타일도 있었는데, TV 시리즈와 만화의 대량생산이 그 흐름을 잘라버렸다고 할 수 있다. 만화를 바탕으로, 더욱이 극장용 장편영화에 비교해 압도적으로 짧은 주 단위의 제작기간밖에 없는 TV 시리즈로 일본의 애니메이션

은 출발한 것이었다. 경제적·시간적 조건에서 작화 매수를 가능한 한 줄일 수밖에 없었다. 스태프의 부족은 미숙련기술자와 부적성자의 대량 유입을 초래하고, 그것은 작화 부문에 한정되지 않고 연출, 각본을 포함한 전 직종에 미쳤으며 명목상 혁명적인 수량 증가와 승격이 이루어졌다. 무서운 것은 이 경향이 그 후 20년간 계속됐다는 점이다(TV 시리즈는 20년간 계속 늘어났고, 애니메이션 붐의 말기에는 주 40편에 달했다!!).

어쨌든 텔레비전 방영에 늦지 않을 것. 그것도 애니메이션의 최대 특색인 움직이는 그림의 '동작'을 최소한으로 해서 상품을 만들어야 하는 것이다. 이 기묘한 애니메이션이 시청자에게 받아들여진 것은 이미 형님 격인 만화의 영상언어가 사회적으로 침투해 있었기 때문일 것이다.

일본 애니메이션은 움직이는 것을 포기하고 시작됐으며, 그것을 가능하게 한 것은 만화(극장도 포함) 기법의 도입이었다. 일목요연한 임팩트에 셀 애니메이션 기법이 잘 맞았고 오로지 박력, 멋들어짐, 귀여움이 시청자의 눈에 들어가도록 짜였다. 인물은 동작이나 표정으로 생명을 갖지 않고 한 장의 그림에서 그 매력의 모든 것을 표현하는 디자인을 요구받았다. 그 순간만의 표현이 중심이 되면 등장인물들은 복합체가 아니라 속성 중 하나, 둘만을 강조해 과장되게 그려진다. 극화적 디자인에서 그림을 유연하게 움직이는 것은 불가능하다. 나아가 맹목적으로 양만 부풀린 단결력 없는 스태프로 대량생산하면 그림은 무너진다. 디자인만이 아니라 스토리 전개에도, 시퀀스 구성도, 컷 비율도, 컷 내용도, 움직임 그 자체도 변용할 수밖에 없다. 일본 애니메이션의 과잉된 표현주의라고도 할 수 있는 흐름이 시작된 것이다.

이상하게도 그런 때에는 현상을 정당화하는 이론가가 나타난다. 앞으로는 리미티드 애니메이션 시대라든가, 움직임은 방해가 되니 잘 꾸민 정지된 그림만 있는 편이 새로운 표현이라고 말하는 사람들이 나타나기도 했다.

등장인물의 디자인과 성격만이 아니라 공간과 시간도 철저히 변형되었다. 투수의 손을 떠난 흰 공이 포수의 글러브에 도달하는 시간은 1구에 담긴 정념에 의해 제한도 없이 연장되고, 늘어난 순간은 박력 있는 움직임으로 애니메이

터에 의해 추구되었다. 좁은 링이 광대한 전장으로서 그려지는 것도 그 주인공에게 전쟁과 흡사한 것이라며 정당화되었다. 이상하게도 어조가 어딘가 강담(역주/ 옛날 일본의 대도시에서 전문적인 이야기꾼이 거리의 군중을 모아놓고 들려주던 전쟁담이나 무용담 같은 이야기)과 똑 닮았다. 마가키 헤이하치로가 아타고 산의 돌계단을 말을 타고 올라갔다 내려오는 표현과 이 애니메이션들의 어조는 또 얼마나 비슷하던지.

그림을 움직이는 기술은 연장되고 뒤틀린 공간과 시간을 강조하며 꾸미는 역할로 한정되었다. 원래 서툴렀던 인간의 일상 동작 묘사는 불필요하고 낡아빠진 것이 되어 적극 배제되었고, 비일상성이 심하게 추구되었다. 전투, 시합, 기계류의 디테일을 그려놓고 핵병기에서 레이저 총, 온갖 병기의 화력 강조가 애니메이터의 능력을 평가하는 기준으로 변해갔다. 마음의 표현이 있다면 만화의 표현방법이 더 값싸게 유용되고 그림을 움직이지 않고 음악이나 구도나 정지된 그림을 꾸며내는 것으로 끝이 났다. 오히려 재미없는 시퀀스, 현장을 편하게 하기 위한, 숨을 돌리기 위한 부분으로 받아들여지게 되었다. 애니메이터들은 자신의 맡은 시퀀스의 경중을 물을 때 움직임이 화려하다는 것만으로 결정하는 경향이 한층 더 강해졌다.

웃으면 얼굴이 일그러지기 때문에 웃지 않고 냉소밖에 지을 수 없는 히어로, 평소의 거대한 눈동자와 갑자기 엉뚱하게 점이 돼버리는 눈 두 개를 맥락 없이 갖는 헤로인. 존재감 없이 극단적으로 과장된 인물이 화려한 색채로 변형된 세계에서 멋대로 시간을 연장하며 멋만 부리는 작품이 일본 애니메이션의 일대 특색이 되어간다.

출현 당시, 이 표현주의는 그즈음 유행하던 정념이란 것으로 정당화되었다. 확실히, 관객 또는 시청자가 과잉된 생각으로 작품의 표현 이상으로 공명할 때 이 기법은 압도적으로 지지받기도 했다. 고도성장기의 『거인의 별』이 그랬다. 하지만 정념도 닳아 해지면서 가장 간편한 기법의 패턴이 되어갔다. 그리고 쇠퇴를 만회하려고 점점 과잉으로 표현을 꾸며낸다. 두 개의 메커니즘이 합체해 로봇이 되던 것이 세 개의 메커니즘 합체가 되고, 다섯 개 합체가 되고, 마지막에

는 26개 합체라는 소동에까지 이르게 되었다. 캐릭터 디자인도 세공이 치밀해졌고 거대한 눈동자 속에는 7개 색깔의 하이라이트를 그려 넣고, 그림자를 나눠 그리는 것도 점점 늘어나며, 머리카락은 유행을 따랐고, 온갖 화려한 색으로 칠해져 한 장당 단가로 일을 하는 애니메이터의 수고를 늘리며 목을 조른다. 어쨌든 무서울 정도의 유형화가 진행되었다.

나도 일본 애니메이션에 대해 다소 과잉표현하는 것일지도 모른다. 일본의 애니메이션이 모두 과잉표현주의로 달리지는 않는다. 제약 속에서 독자적 연기를 확립하려고 한 노력이 없지는 않다. 공간과 시간을 존재감을 갖고 그리려고 한 노력도 있다. 만화의 졸병이 되는 것을 거절하려고 한 노력도 아직 남아 있다. 하지만 대세는 표현주의로 흘러서 젊은 스태프들도 대부분이 과잉표현을 동경하며 애니메이션 세계로 들어온 것이었다.

'애니메이션=과잉표현'이란 도식이 정착되고 사회가 시민권을 주기에 이르면서 애니메이션은 앞길이 막혔다. 강담이 오늘날 관객의 요구에 답할 수 없는 것처럼 애니메이션을 송출하는 사람들은 유연성과 세계의 다양성을 향한 겸허를 잃고 관객의 지지를 스스로 잃게 되었다. 그럼에도 현장 사람들 대부분이 자신들에게 독이 되는 애니메이션을 모른다. 변함없이 과잉표현주의가 애니메이션의 매력이라고 생각하고 있다.

1987년 현재, 과잉표현주의는 붐의 끝과 함께 퇴각에 육박하여 예전의 점유를 잃는 지경에 달했다. 잔당은 비디오 작품으로 장소를 옮겼지만 뉴 미디어로서 선전된 것에 비해 시장은 확대되지 않고 전형적인 축소 재생산 속에서 마니아를 위한, 마니아에 의한 작품처럼 폐쇄적이 되어가고 있다. 한심하다고 하기보다, 배를 부풀린 개구리가 나오는 이솝 이야기밖에 연상되지 않는다. 한편, 텔레비전에서는 대상 연령을 너무 높였다는 반성에 다시 어린이들의 것으로 되돌리자는 경향이 강해지고 있다. 하지만 일본 애니메이션의 표현주의가 생겨난 토양은 조금도 변하지 않았다. 애니메이션을 움직이지 않도록 만드는 조건이 바뀌기 않기에, 아이들을 기쁘게 하려고 작품을 만든다는 생각보다 아이들을 상대로 한 퇴행으로밖에 받아들이지 못한 스태프들의 수가 훨씬 더 많은 것이다.

미국에 '토요일 아침의 애니메이터'란 말이 있다. 주 2일 쉬는 회사에 다니는 아버지의 아침잠을 위해 애보기 역할로서 토요일 오전의 텔레비전은 애니메이션 프로그램으로 채워져 있는데, 그 프로그램을 만드는 애니메이터들의 자조 섞인 말이다. 축제가 끝난 뒤, 일본의 애니메이터들이 애정을 담아 수작업으로 자신들의 일을 재발견하기에는 상당한 어려움이 예상된다.

동기의 상실에 대하여

셜록 홈즈의 어떤 이야기 중에 왓슨 박사가 "당신은 인류의 은인이다!"라고 외치는 부분이 있다. 이런 식으로 세상을 생각할 수 있다면 얼마나 즐거울까. 사랑은 최고다, 라고 판정할 수 있다면 이야기를 만드는 것이 얼마나 즐거울까. 정의가 내 편이고 악은 모두 다른 민족이나 타인, 다른 집에 속한다고 정할 수 있다면 활극영화를 만드는 것은 얼마나 간단할까.

인간은 숭고한 이상을 위해 어떤 자기희생에도 헌신에도 겁먹어서는 안 된다고 말할 수 있다면, 아니, 그런 이상이 존재한다고 생각할 수 있는 것만으로 일은 훨씬 하기 쉬워질 것이다.

한편, 인간이란 존재는 다 우열해서 믿어야 할 것은 방편 이외에는 없고, 대의나 신조 등 전부 어딘가 미심쩍고, 자기희생도 뒤집으면 모두 계산된 것이라고 할 수 있다면, 그것 역시 편할 것이다. 꼴사나운, 더러운 것을 찾는다면 이렇게 쉬운 사회는 없을 테니까…….

아마 온갖 통속문화 속에서 가장 늦게까지 사랑과 정의에 집착했던 것이 애니메이션이었던 것이다. 그렇다고는 해도 이것은 확고한 생각이 있어서가 아니라 집단작업이나 공공성이나 만화가 시대의 뒤를 쫓는 분야이기도 하다는 이유에서 시류에 뒤쳐진 것뿐일지도 모른다.

지금 작품을 만드는 사람들은 이미 주인공들에게 자발적인 동기를 줄 수가 없어졌다. 관리사회 속에서 인간 노력의 공허함을 어쨌든 아무것도 하지 않는 동안 받아들인 듯하다. 과거에 당면했던 적 '가난'도 어쩐지 확실히 하지 않게

되어 싸워야 할 상대가 보이지 않는다.

남은 것은 다른 장르가 그렇듯, 직업의식밖에 없다. 로봇병사이기 때문에 싸우고, 형사이기 때문에 범인을 쫓으며, 가수를 지망하니 경쟁상대를 이기고, 스포츠선수이기 때문에 노력하는 것이다. 그리고 나머지는 관심이 치마 속인지, 바지 속인지 정도가 돼버렸다.

당연하다. 마지막 방편인 '세계정복을 꾀하는 조직' 또한, 주 몇 편씩 같은 것을 만난다면 싫증이 날 것이다. 사랑도 『우주전함 야마토』에서 그 정도까지 장사가 됐다면 색이 바래지 않는 게 이상하다. 애니메이션 붐은 『야마토』에서 불이 붙었지만, 사실 그것이 사랑과 정의의 무덤이었다니 참 얄궂은 이야기다.

70년을 훨씬 지나 다시 만들어진 『내일의 죠 2』가 시대에 남겨져 썩은 내밖에 풍기지 못한 것은 꼭 과잉표현주의 때문만은 아니다.

동기의 상실……. 주인공들의 가치관에 근거하는 자발적 동기부여가 되지 못한 채 작품을 계속 만들어내는 무서움을 일본의 애니메이션이 입증한 것이다.

우연히 자신이 요미우리에 속하고 상대가 주니치나 히로시마나 한신에 속한다고 해서 상대를 미워할 수는 없다. 지고 싶지는 않지만 서로 힘들겠구나 라는 것으로 돼버린다. 그런 로봇우주전쟁의 TV 애니메이션이 많이 만들어졌는데, 등장인물은 서로 편이 갈린 사람들이 법석을 떨기만 할 뿐으로 시청자들은 앞으로 나아가야 할 사회의 시뮬레이션으로서 그 분열을 리얼리티로서 받아들기도 하는 한편, 싫증을 낸 것이다.

직업의식과 프로의식이란 것은 일종의 몰가치론으로, 어딘가에서 생존경쟁설에 녹아버리는 말이다. 그것을 앞서 말한 과잉표현주의에서 추구하면 어떻게 될까. 모든 것이 게임이 될 수밖에 없다.

애정도 심리게임, 싸움도 서로 죽이는 게임, 시합은 금전이 되어 결과로 나오는 게임.

일본의 애니메이션은 게임만 가득해져서 등장인물의 생과 사까지 게임화하고, 만드는 사람들은 신이 되어 승격하다가 막다른 길에 다다라버렸다. 애니메이션 붐을 비디오게임이 대신하게 되는 것은 당연하다. 게임이라면 이쪽의 참

가율이 훨씬 높으니, 만족도도 어느 정도는 더 높다고 생각한다.

미국의 영화는 동기의 상실에 싫증이 나서 레이건에게 들러붙었다. 나치스 독일의 악역도 결국 다 써버리고 소련과 그 부하인 게릴라를 한 번 더 나오게 한 것뿐이다.

만드는 사람들이 믿고 있지도 않은 것을 그리면 바로 정체가 탄로난다. 그 버릇, 생명력이나 활력이나, 그런 것만이 중요하다고 생각하고 있었다. 1960년 대에, 일부가 그만큼 치켜세운 '현대 아이'가 지금의 부모가 되어 단카이 세대 (역주/ 일본에서 제2차 세계대전 이후 1947~1949년 사이의 베이비붐 시대에 태어난 사람들)로 서 곤혹스러워하며 사는 것을 보면, 상황이나 유행이 낳은 것은 결국 거기서 한걸음도 나갈 수 없음을 절감했다는 사실을 가르쳐준다. '현대 아이'는 '신인류' 로 '생명력'은 '밝은 성격'으로 대치된 것뿐이다.

만드는 사람들에게 동기가 없더라도 아이들은 매일 태어나고 자란다. 아이 들의 싸움은 조금도 적어지지 않았다. 예전처럼 정의의 히어로에게 자신을 의 탁하며 격려를 받는 아이들은 없어도, 지금도 아이들은 격려와 세상을 아름답 다고 느끼는 기술을 배우고 싶어 한다. 그렇지 않다면 어째서 그렇게 아이들이 난폭해지거나 자신을 파괴하려고 하는 것일까.

동기의 상실은 지금의 상황이다. 불신도, 포기도, 니힐리즘도 상황이 낳은 것이다. 그것을 깨닫지 못하고 자신의 감성만을 믿고 도대체 무엇을 만들려는 것일까. 프로의식만으로 작품을 만드는 어리석음이야말로 일본 애니메이션을 곪게 하는 원흉이라고 생각한다.

| 결론 아닌 결론 | 관객이라고 하는 불특정다수 사람들의 소망은 옛 날도 지금도 그렇게 변했을 리가 없다. 촌스럽다거 나 기분 나쁘다는 말을 듣는 것들 중에야말로 그 |

소망이 숨겨져 있다고 생각한다. 아무리 시대가 변해도 내가 『백사전』과의 만남 에서 받은 충격을 아이들은 원하고 있을 것이다. 그렇지 않다는 것을 알게 되

면, 나는 이런 장사는 바로 포기해버릴 것이다. 독단과 비약을 계속해서 쓴다면, 우리는 릴레이를 하는 것이다. 넘겨받은 바통을 다음으로 넘기려고 달리고 있다. 예술이라든지 창조라든지 하는, 더 무섭고 과격한 것과 통속문화의 일은 본질적으로 다르다고 생각한다. 아티스트라며 말로 얼버무리는 것도 그만해야 한다.

나는 스스로의 일에 싫증 나서 괴롭게 사는데, 지금의 일본에 있으면서 괴롭지 않다고 한다면 그쪽이 이상한 것이다.

계속 셀 애니메이션을 만들어오면서, 할 수 있는 것보다 할 수 없는 것들이 많다고 느끼는 요즘인데, 그래도 어렸을 때 멋진 애니메이션을 만나는 것은 나쁘지 않은 체험이라고 생각한다. 그렇게 말하며 우리 직업이 사실 아이들의 구매력을 노리는 장사란 것도 충분히 안다. 아무리 양심적이라고 자부해도 영상 작품은 아이들의 시각과 청각만을 자극하고, 아이들이 스스로 밖으로 나가 발견하고 피부로 경험하는 세계를 그만큼 빼앗고 있다는 것도 사실이다. 양의 팽창이 모든 것을 변질시킬 때까지 이 사회는 부풀려졌다.

지금, 동종업계의 많은 사람들이 생활에 어려움을 겪고 있다. 하지만 우리의 역경을 소리 높여 외칠 수 있을 만큼 우리가 해온 것들을 정당화할 수는 없다. 우리의 일은 썩어버리고 말았다.

나 자신의 분열도 점점 더 심해지고 있다. 영상 작품의 홍수에 등을 돌렸는데, 어떻게든 조금은 제대로 된 일을 하고 싶다며 발버둥치고 있다. 세상 사는 기술도 그것을 위해 합리화한다. 프로는 싫다고 말하면서도 직장에서는 재능만으로 사람을 평가하는 나를 깨닫는다. 말할 마음이 없다고 하면서도 항상 애니메이션에 대해 말한다. 일본의 애니메이션 따위 망해버리라고 고함을 치면서도 일이 없는 친구를 걱정한다. 이 이상 만들어 어쩔 생각이냐고 큰소리친 뒤에 바로 새로운 기획 이야기를 시작한다. 지금의 상황에서 인간적인 작품을 만들려고 한다면, 비인간적인 일상을 받아들여야만 한다는 사실을 알고 있는데도 당연한 듯이 일만 하는 인간이 된다.

그럼에도 우리의 일이 조금이나마 의미가 있다면, 우리는 무엇을 해야 할까.

도쿄에 있어도 아무것도 보이지 않는다. 방송계나 영화계에서 실마리를 찾으려고 해도 아무것도 보이지 않는다. 더 멀리 보는 시점을 손에 넣으려 노력하지 않으면, 항상 위에 서 있다는 태도를 벗어나지 못하고 그 안에서 끝나버린다.

나의 분열은 관객도 해방됐으면 좋겠다고 바라는 멍에와 같다고 생각한다. 버텨갈 의지가 필요한 것이다. 그러니까 나는, 내 출발점으로 몇 번이라도 돌아갈 수밖에 없다.

(강좌 일본영화7 『일본영화의 현재』 이와나미쇼텐 1988년 1월 28일 발행)

좋은 영화를 만들 수 있는 현장을 유지하고 싶을 뿐

지금까지 해온 일들의 연장입니다

—— 미야자키 감독이 직접 그린 『아니메주』 1, 2월호의 스튜디오 지브리 신인 애니메이터, 마무리 스태프 모집광고에서도 볼 수 있듯이, 지브리에서는 지금 뭔가 근본적인 체제 변혁을 하려는 것처럼 생각되는데 어떻습니까?

미야자키 먼저 말해두고 싶은 것은 요 몇 년 동안 우리는 운이 좋았다는 겁니다. 적어도 성적 면으로 차질이 생긴 작품이 지브리엔 없었어요. 그게 큽니다. 그게 우리의 힘이었다고 하기엔 약간 조심스럽습니다. 겸허한 편이 좋다고 생각

합니다. 그게 물질적 기반이 되어 다른 데보다는 체제를 만들 수 있게 된 겁니다. 그리고 지금 만들려는 체제는 결코 변혁이 아니에요. 제가 작품을 만들어온 자세는 이미 지브리가 생기기 이전부터 기본적으로 한 번도 바뀌지 않았습니다.

—— 그 작품을 만드는 방법은 구체적으로 어떤 건가요?

미야자키 예를 들어 기획 면에 관해서 말하면, 한 번 히트한 것은 답습하지 않는다고 할까요. 대개 같은 노선에서 가려고 하잖아요. 그 안전 파이로 도망칠 방법을 굳이 취하지 않지요. 그게 우연히 결과적으로는 좋은 쪽으로 움직인 것 같아요. 때문에 차질이 생겨 못쓰게 될 가능성은 충분히 있었지만요. 좋은 쪽으로 움직였기에 금액(영화의 예산) 면이나 스케줄 면이나 영화관에 걸 때의 조건이나, 혹은 사람이 모일 때의 조건이 조금씩 좋아졌다고 생각합니다. 그리고 실제 제작현장에서의 과정으로 말하면, 뼈를 깎듯 엄청 일하고 어떤 조건에서건 그 조건의 한계까지 사용해 작품을 만들려는 태도로 일관합니다. 『알프스 소녀 하이디』 때(1974년)부터요.

—— 그즈음, 미야자키 감독 등이 만들던 방식과 다른 스튜디오와는 어떻게 달랐나요?

미야자키 다른 데도 거의 한계까지 했는지도 모르고, 어디나 열심히 일했겠지만, 우리가 가장 열심히 했다고 생각합니다. 그냥 일만 한 게 아니라, 만들고 싶은 것을 명확히 결정해 일했다는 의미에요. 만들고 싶은 것이란 의미 있는 작품, 만들 가치가 있는 작품을 만들고 싶다는 건데요. 하지만 어느 시기부터, 나우시카가 계기였던 것 같은데, 여러 행운이 따랐습니다. 시대의 파장과 맞았다고 할까요. 요컨대 경영적으로 그럭저럭 잘 굴러 왔습니다.

작품의 질을
유지하는 것은
스태프의 책임

—— 현상으로서 모든 스튜디오가 반드시 잘되는 건 아니라고 생각하는데, 애니메이션 업계의 상황을 포함해 미야자키 씨는 무엇을 느끼나요?

미야자키 기획에 관해서가 아니라 조건에 한해 말하면, 예산이나 스케줄 면에 선 생산관리에 모두 실패했습니다. 예를 들어 『추억은 방울방울』은 애니메이션 업계에선 스케줄적으로 비참한 상태인 듯하다는 소문이 떠도는 것 같습니다. 사람이 부족하다고 『아니메주』에 동화맨 모집광고를 내며 낑낑거리고 있으니까 요. 하지만 다른 회사보단 아마 훨씬 순조로울 겁니다. 그럼 왜 사람을 모집하 거나 보충하는 등 그런 거에 허덕이느냐 하면, 퀄리티를 떨어뜨리고 싶지 않기 때문입니다. 얼핏 보기에 무언가를 만든다는 것은 조금 달리 느껴질지도 모르 지만, 애니메이션 제작이 길어지면 길어질수록 제작계획을 제대로 세워 그 긴 장면에 예산과 스케줄을 다 사용할 노력을 해야 하는 건 아닐까요. 그 노력을 하지 않으면 어디에서 돈이 사라지는지 알 수 없게 되어, 멍하니 하루하루를 보 내거나 엄청 바빠지는 날들도 생겨 바라다시(남을 의식하지 않고, 동화나 채색을 다 른 스튜디오에 부탁하거나 하는 일)를 하진 않을까요. 그런 식으로 제작 말기가 되면 미친 듯이 소란스런 상태가 되어 파탄을 초래하는 스튜디오가 너무 많잖아요. 처음엔 높았던 의지도 어느샌가 그런 현실 속에 떠밀려 '아 어쩔 도리가 없어'라 든지 '나중에 다시 고쳐 만들면 돼'라며 바뀌어버리죠. 그런 제작조건을 충분히 다 쓸 수 없을 때에 문제가 일어나는 건 아닐까요. 극장용 애니메이션에 관해서 는요.

── 하지만 그건 스튜디오의 경영자 문제가 아닌가요?

미야자키 경영자의 책임이라고만 한정할 순 없습니다. 작품의 퀄리티에 관해선 스태프가 책임을 져야 합니다. 질을 지키는 거라면 스케줄도 스스로 관리해야 해요. '오늘은 편하게' '오늘은 나름 괜찮아'라며 빨리 퇴근하는 날을 줄이는 노 력을 해야 해요.

그러니까 그런 의미에서도 스태프의 종합적인 힘을 유지하는 노력을 해야 하는 겁니다. 번뜩이게 뛰어난 애니메이터가 한두 사람 있다고 영화를 잘 만들 수 없다고 생각하니까요. 성실하고 수수하지만 끈기 있는 스태프를 '몸통'으로 갖지 않으면 영화는 만들 수 없습니다. 역시 이 사람들에 의해 영화가 만들어진 다는 사실을 메인 스태프나 경영자가 계속 의식하며 그 사람들을 소중히 여겨,

그 몸통을 유지해가야 한다고 생각합니다.

영화를 만들어가는 건강한 현장이 필요하다

—— 그래서 지브리도 그 몸통을 두려고 조직적인 변혁을 하는 거군요. 그 변혁 면에서 지금 지브리는 무엇을 하려고 하는 건지 알기 쉽게 알려주셨으면 좋겠어요.

미야자키 아까도 말했듯이, 변혁하려는 건 아닙니다. 영화를 계속 만들어내는 현장을 유지하고 싶다고 생각하는 것뿐입니다. 그러면 무엇을 해야 하느냐 하는 게 나오게 되죠. 특별히 애니메이션 종사자한테 좋은 생각을 갖게 하고 싶다 등 그런 건 아닙니다. 애니메이션이 점점 더 만들기 어려워지는 상황 속에서 영화를 계속 만들려면 무엇을 해야만 하는지, 그냥 확실한 체제를 만들고 있을 뿐으로 매우 이기적이라고 말할 수 있습니다. 하지만 그걸 생각해보면, 애니메이션 종사자의 노동조건도 올리지 않으면 이제 버티지 못할 상황에 다다랐습니다. 그렇지 않으면 현장을 유지할 수 없어요. 동화맨도 확보해야 하고, 원화맨도 양성하며 새로운 사람들을 늘려가야 하고, 후반 작업 인력도 필요하고, 제대로 된 미술 인력도 필요합니다.

색 문제 하나만 봐도, 종래 애니메이션의 색 그대로도 괜찮다는 상황에서 빠져나오고 싶어요. 지금까지도 작품마다 새로운 색을 만들어왔는데, 그런 새로운 색을 유지하고 더 새로운 색을 만들어가려면 경험의 축적이 필요해집니다. 스태프의 업무조건을 조금이나마 제대로 만들지 않으면 숙련자를 유지할 수 없게 됩니다.

—— 유지할 수 없다는 것은 그 사람들이 다른 업종으로 가버린다는 말인가요?

미야자키 아뇨, 저는 다른 방면으로 가도 상관없다고 생각합니다. 그보다도 애니메이션을 계속하려고 생각하는 사람들에게 장소가 없어진다는 게 문제죠. 그 장소, 영화를 만들어가는 건강한 현장이란 것은 의욕적으로 어려움에도 도

전하고, 자기희생을 해서라도 제대로 된 영화를 만들지 않으면 이 장사를 하는 의미가 없다고 생각하는 사람들이 있는 현장을 말합니다.

이제 정신만으론 버티지 못해요. 실제로 어느 정도, 경영적으로 잘 해왔으니 그 쌓은 걸 리스크로 투자하려는 겁니다. 신인을 채용하고 연수해서 길러 내야 하고, 지금까지 일한 사람의 처우도 잘 해주고 싶고요.

지브리도 매너리즘에 빠져가고 있습니다

—— 그렇다면 지금 지브리가 하려는 것은 인력을 확보, 유지하기 위해 임금체계 등을 정비해 영화를 만드는 현장을 확보한다는 걸로 요약되겠군요.

미야자키 예, 현장을 만들고 유지해간다는 걸로요.

그리고 하나 더, 이건 제 지론인데, 새롭게 스튜디오가 생기면 3년이 지나거나 세 작품을 만들기까지는 모두 기운이 넘치지만, 그 이상 이어지면 반드시 매너리즘에 빠지죠. 그 의미에선 지브리는 이미 매너리즘에 빠져있어요. 장편 작품을 만들어도 '와 장편이다, 대단해'라는 반응은 이제 없습니다. 그러면 스튜디오는 그냥 보수적이 되거나 생활을 위해 있는 사람들이 많아집니다. 그렇게 되면 지금까지처럼, 매너리즘에 빠진 방법으로 만들어가는 데 무리가 오죠. 때문에 지브리를 유지하기 위해선 성실한 조직으로 만들어갈 필요가 있습니다. 작품을 만들 때만 스태프가 모이고 작품이 끝나면 해산하는 시스템을 고쳐야 합니다. 그게 싫다면 지브리는 이제 접어야 하죠. 우리로선 이제 이 이상 일본 안에서 새로운 현장을 만드는 것은 연령적으로도 체력적으로도 힘들어졌어요. 그래서 지금까지의 기반을 살려 지브리를 발전시킬 수밖에 없다는 결론을 낸 겁니다.

더욱이 '좋아하니까 (애니메이션 노동자의) 임금이 싸도 좋다'란 것에도 한계가 있고요. 그건 올바른 방법이 아니니까요.

—— 지금까지 미야자키 감독은 지브리에서 오랫동안 장편 애니메이션을 만들어오셨습니다. 그동안 주위 상황이 변했기 때문에 그렇게 할 수밖에 없다는 부

분도 있는 건가요?

미야자키 그런 면도 있습니다. 지브리가 세 작품을 넘어 매너리즘화한 점, 경영적으로 잘 돼왔기에 조건이 좋았던 점, 그리고 전부 무너뜨리고 다시 한번 새로운 현장을 만들 기력이 없다는 점, 이 세 가지 정도가 새로운 사람들을 채용하고 연수제도로 양성하는 동시에 지금까지의 스태프도 사원화해서 정당한 조직으로 만들어간다는 이유입니다. 그렇게 해서 급료 등의 최저수준도 끌어올릴 생각입니다. 위를 올리는 게 아니라 아래를 올린 겁니다. 아직 다 올리진 못했지만요.

넓게 문이 열린 장소로 만들고 싶다

—— 그렇게 해서 정당한 회사로 만들어가자든지, 건강한 현장을 만들어 유지해가자고 할 때에 여러 문제점들도 있을 것 같은데요.

미야자키 그건 있습니다. 회사 조직으로 만들면 지금까지처럼 한 작품이 끝나면 잠시 동안 쉰다든지 할 수 없어질 테니 까다롭죠. 상시 기획을 생각하고 그게 가능한지 불가능한지를 판단할 수 있는 유능한 스태프가 없으면 안 되니까요.

게다가 스태프를 사원화해서 고정급을 주면 일의 스피드가 떨어져요. 퀄리티와 스피드, 그리고 신선한 인재를 항상 흡수할 수 있을 만큼의 유연성도 있어야 하니까. 예를 들어 좋은 연출가가 나오지 않으면 미래가 없다는 거잖아요. 저는 그래서 새로운 인재가 나와서 지브리란 장소에서 스태프를 유효하게 쓰면서 좋은 일을 해주면 좋겠다고 생각합니다. 그렇게 떠맡을 곳을 어떻게든 준비하고 싶어 스튜디오를 사적 소유물로 만들고 싶진 않습니다. 각본을 팔러 누군가 오는 것도 대찬성이고 연출을 하고 싶다면 기쁜 마음으로 부탁하겠습니다. 전혀 훈련받지 않은 사람은 좀 다르겠지만, '나는 이런 필름을 만든 적이 있다' 등의 사람이라면 얼마든지 문을 두드려주셔도 상관없습니다. 그런 때 우리는 종종 보수적으로 되기 쉽지만 되도록 그렇게 되지 않도록 겸허히 그 사람의 본

질을 확인하고, 만약 얘기가 잘되면 지브리란 장소를 이용해 좋은 작품을 만들어줬으면 좋겠습니다. 그보다 더 좋은 일은 없다고 생각합니다.

아이들을 위한 좋은 영화를 만들고 싶다

—— 끝으로, 앞으로의 스튜디오 지브리 작품의 방향에 대해 알려주세요.

미야자키 저는 여러 작품을 만들어가는 편이 좋다고 생각합니다. 하지만 역시 아이들을 위해 좋은 영화를 만드는 스튜디오였으면 해요. 그런 스튜디오여야 한다고 생각합니다. 거기를 벗어나선 안 돼요. 대상연령을 바꿔 작품을 만들어본 적이 있다곤 해도 중심은 역시 아이들을 위한 즐거운 영화를 만드는 그런 스튜디오가 됐으면 좋겠습니다.

—— 그 이유는 무엇인가요?

미야자키 애니메이션에서 어른들 세계의 문제와 대결할 수 있다고 생각하는 건 자만입니다. 그렇다면 아이들을 대상으로 하는 편이 간단해서 좋으냐 한다면, 아이들 쪽이 근원적이고 본질적이니 더 어려운 면도 있죠. 하지만 그걸 그리는 것은 애니메이션이 적합하다고 생각합니다. 지금 일본에 있는 아이들의 소망을 포함해 아이들의 현실을 그리며 아이들이 정말 진심으로 기뻐할 수 있는 필름을 만들고 싶습니다. 그런 근본적인 입장은 절대 잊어선 안 된다고 생각합니다. 그걸 잊어버렸을 때에 이 스튜디오는 망할 겁니다. 그렇다고 해서 회사설립이나 임금체계에 돈을 들였으니 그걸 뽑고자 안전 파이를 쥐려는 기획을 세운다면, 그 순간 역시 무너져버리겠죠. 무너진다기보다 시시껄렁한 작품으로 쓸모없어질 거라고 생각합니다. 늘 관객의 예상을 뛰어넘고 의표를 찌르는 형태의 신선한 기획과 작품을 만들어야 한다고 생각하고, 그걸 지금 있는 스태프들만으로 할 수 있을 거라곤 생각하지 않습니다. 그래서 인재에 대해 항상 문을 열어두는 스튜디오로 만들어야 한다는 거지요.

다만, 애니메이션이란 것은 연출이라곤 해도 역시 괴로운 단순노동이 많아

서 그걸 할 수 없는 사람은 필요 없어요. 남 밑에서 고생하고 귀찮은 노동도 마다치 않는 사람이 아니면 아마 못할 겁니다. 그걸 하지 않으면 애니메이션은 무용지물이 될 거에요.

(『아니메주』 도쿠마쇼텐 1991년 5월호)

일하는 사람들이
사용하기 쉬운
스튜디오로 만들고 싶다

—— 먼저 묻고 싶은 것은 지금 왜 새 스튜디오를 짓기로 한 건가 하는 겁입니다. 지금의 기치조지 스튜디오에서도 『천공의 성 라퓨타』, 『이웃집 토토로』, 『반딧불이의 묘』 등의 질 좋은 작품을 만들어낸 실적이 있는데, 그 장소론 안 된다는 건가요?

미야자키 일단 좁습니다. 좁아서 스태프를 나눠야만 했어요. 지금의 기치조지도 1스튜디오와 2스튜디오로 나누어졌잖아요. 외부에도 사람들이 많아서 총 100명 가까운 스태프가 있습니다. 역시 한군데에 모여 의사소통을 할 수 있게 하고 싶어요. 하지만 아무리 찾아다녀도 그런 적당한 빌딩이 없더라고요. 있으면 빌릴 겁니다. 이유는 그뿐입니다. 다용도빌딩이라면 꽤 있지만 그런 곳은 아무리 오피스용 빌딩이라도 밖에서 봤을 때 멋있게 보이기만 할 뿐, 거기서 일하

는 사람들이 쓰기 쉬울 것 같진 않다는 느낌이 들어요. 여자화장실이 너무 좁다거나 컨디션이 나빠졌을 때 쉴 방도 만들 수 없는 등 그런 점들이 너무 많아서, 그렇다면 새롭게 건물을 지어야 한다는 결론에 다다를 수밖에 없었습니다.

—— 스태프가 한군데에 모인다는 점의 메리트가 큰가요?

미야자키 크다고 생각합니다. 여러 섹션이 한군데 바로 모여 상담할 수 있으니까요. 다만, 새로운 스튜디오라고 해서 거기서 좋은 작품이 나올 수 있을지는 모르겠습니다. 건물을 만든다고 사람도 거기서 자라는 건 아니니까요. 오히려 환경으로선 열악한 곳에서 좋은 작품이 나오는 경우도 종종 있으니까. 좋은 스튜디오를 만든다고 좋은 작품이 나올 거란 환상은 없습니다. 스튜디오의 경영자가 되려고 생각한 것도 아니고. 하지만 지금까지 일해온 환경이 너무 안 좋았다는 건 사실이니까요. 새로운 인재가 태어날지 어떨지는 모르지만, 어쨌든 장소만이라도 우리 다음 세대에 남겨두려 생각했습니다.

—— 비싼 땅값이나 건축비 상승 등으로 돈이 꽤 많이 들었겠어요.

미야자키 예, 꽤 든다고 하네요. 대부분이 빚이 되겠죠. 그럼 그렇게 빚을 떠안고 만들 수 있냐고 물으면, 빚이 없어도 못 할 때는 못 한다는 생각입니다. 그리고 애니메이션 제작이라고 해도 사업이니까, 제대로 투자해 리스크를 짊어져야 하지 않나 생각합니다. 작품을 게릴라처럼 만드는 스튜디오에서 현장 사람들이 편히 있을 수 없는 곳이라면 좀 곤란하죠. 요즘엔 무의미한 작품뿐이라고 불평했는데, 그렇다고 뜻있는 사람들이 리스크를 짊어지려 하느냐, 그것도 아니라고 하면 곤란하니까요. 그래서 노동환경을 개선하는 것에는 의미가 있다고 생각합니다.

새 스튜디오의 특색은

—— 새 스튜디오의 건축원안을 만든 것은 미야자키 하야오 감독이신가요?

미야자키 그렇습니다. 다른 사람들도 하고 싶어 했지만, 마침 그때 일이 비어있어서 플랜을 만들었습니다.

—— 설계할 때 뭔가 참고로 한 스튜디오는 있나요?

미야자키 아뇨, 딱히 없습니다. 다만 제가 연출을 할 경우, 이쪽이 편리할 거라고 상상하며 설계했습니다. 제 책상에서 회의나 제작 섹션과의 회의나, 마무리 파트나 미술 파트로 갈 수 있도록요. 그리고 만약 마무리하는 사람이 다른 파트로 갈 때 어디를 통해갈지, 미술 인력이 시사를 보러 갈 때 어떤 식으로 걸을지 등 그런 것들을 생각해 설계했습니다.

—— 새 스튜디오의 다른 특징을 알려주세요.

미야자키 바(Bar)라고 부르고 있는데, 휴게실을 만들었습니다. 작업 책상에서 밥을 먹는 건 안돼 보이니까 거기서 몇 명인가 모여 도시락을 먹거나 차를 마실 수 있도록 설계했습니다. 더불어 현재 상태로는 설령 동화와 미술이나 마무리가 다 떨어져 있어 교류하기 어려우니 뭔가 일이 있을 때 한군데에 모여 교류할 수 있도록, 파티 같은 것도 할 수 있는 장소를 만들어두고 싶었어요. 그래서 어느 섹션의 사람이라도 오기 쉽도록, 바는 스튜디오 중앙에 배치하고 그 앞에 나선형 계단을 만들었습니다. 그리고 주변에 되도록 나무를 심으려고요. 일하는 사람들을 위해서라기보다 주위 환경을 나쁘게 만들고 싶지 않으니까요. 그래서 근처에 통근 자전거나 오토바이를 세워두지 않도록 지붕이 있는 주륜장도 크게 만들었습니다. 스튜디오를 세운 덕분에 주위가 조금 깨끗해졌다고 인식됐으면 좋겠어요.

영화를 만드는 거점을

—— 아직 특징은 더 있을 것 같지만, 마지막으로 이 새 스튜디오 설계의 기본 콘셉트를 알려주세요.

미야자키 어쨌든 국내에서 애니메이션 영화를 만들어가자는, 물론 외주 인력들의 협력에도 의존해야겠지만, 이 스튜디오가 밖으로 전부 의존하는 게 아니라 안에 사람을 고용해 인력을 양성하면서 영화를 만드는 거점으로 만들어나가자, 그런 발상으로 건물을 세우려는 게 가장 큰 콘셉트입니다. 그렇게 하기 위해 전부는 불가능해도 촬영공간을 남겨두기도 했습

니다.

　요컨대 내보내고 내보내서, 작은 방에 소수 제작 스태프만 두고 전부 밖으로 뿌리거나 외국으로 보내 애니메이션을 만드는 시스템으론 미래의 전망이 없다고 생각했습니다. 사실은 신인모집 등과 마찬가지 사고방식에서 나온 거라고 생각합니다.

　── 완성은 언제쯤이 될까요.

미야자키　아직 공사도 시작하지 않았지만 순조롭게 진행된다면 내년 7월 정도엔 옮길 수 있을 듯합니다.

（『아니메주』 1991년 8월호）

애니메이션의 세계와
시나리오

일본에서 망가, 애니메이션이 유행하는 이유

지금, 일본의 TV 애니메이션이 유럽이나 미국에서 방영되는 등 애니메이션을 둘러싸고 재미있는 현상이 일어나고 있습니다.

　외국의 저널리스트가 일본에 인터뷰를 하러 와선 모두 일본 애니메이션을 '망가'라고 부르더군요. 일본에도 애니메이션은 있지만, 그들이 보면 우리가 하는 애니메이션이란 것은 전부 만화와 같은 것이라고 생각하는 겁니다. 코믹이라고 할까, 종이에 그린 만화와 애니메이션 필름을 모두

만화란 식으로 보고 있죠.

우리는 종이에 그린 그런 만화와 영화의 일이 다르다고 생각하지만, 옆에서 보기에는 마찬가지로 보이는 겁니다.

그리고 "일본에서는 어째서 이렇게 망가가 유행하나요?"란 질문을 꼭 받습니다. 왜 이 아시아의 끝에서 자동차를 만드는 동시에 방대한 만화를 생산하고 있냐고.

그래서 내 가설을 얘기했습니다. 예를 들어 미국인 애니메이터와 얘기할 때 가장 큰 차이를 느끼는 것은 사물을 받아들이는 방법이 꽤 다르다는 점입니다.

그들은 사물을 양으로, 입체로 받아들이려고 해요. 그런데 우리는 선으로 받아들입니다. 컴퓨터로 바꿔 말하면, 사물을 식별할 때 선은 존재하지 않습니다. 사물의 윤곽선이란 것은. 면이나 점으로 파악하죠. 즉 일본이나 동아시아에는 어딘가 선으로 파악하는 감각이 있는 것 같습니다.

뇌 구조가 그런 식이죠. 유럽에서는 어떻게 광선을 그리고 질감을 낼 건가를 계속 생각해온 역사가 있어서, 물론 선으로 그린 뛰어난 데생을 남긴 사람도 있지만, 전체로 보면 양을 표현하려는 경향이 있는 듯합니다.

예를 들어 사람 얼굴에 그림자를 넣을 때, 우리는 선을 당겨 색을 나눠 칠하는 것으로 충분합니다. 그런데 미국 친구들은 어떻게든 그 그림자에 그라데이션을 넣으려고 하죠.

음영에 선은 없다고 그들은 말합니다.

그런 차이는 단순히 애니메이션 역사의 차이라기보다 조금 더 깊은 곳에 있어, 일본뿐만 아니라 한국이나 중국에도 있다고 생각하는데, 선이나 그런 에지(edge)에 대한 감각이 민감한 것 같습니다. 그건 민족성이라고 할 수 있을지도 모릅니다.

12세기 즈음의 헤이안 말기부터 가마쿠라 시대에 걸친 에마키 중 매우 우수한 복각판이 출판됐는데, 그걸 보면 이 민족은 두루마리 그림으로 온갖 인간 세계의 일들을 그릴 수 있다고 생각했다는 점을 알 수 있습니다. 정치나 경제, 예술, 종교도, 저세상의 일부터 연애사까지 온갖 이야기를 그림과 설명문으로

표현할 수 있다고 생각했다는 거죠.

일본의 미술사 속에서 에마키는 도중에 모습을 감추고 말지만 평화로운 시대에는 우키요에가 됩니다. 우키요에는 이야기성은 없는데, 그건 에도 시대가 평화로웠기 때문이라고, 아무튼 가설이라서 무책임하게 말합니다만. 헤이안 말기와 가마쿠라라는 동란시대와 같은 격변의 근대 일본 안에서 에마키가 한 번 더 되살아나 만화가 됐다고 말하면, 외국의 인터뷰어들은 이해를 하고 돌아갑니다(웃음).

만화는 쇼와 38년(1963년) 즈음부터 질적으로 변했습니다. 그건 도쿄 올림픽 때와 같은 시기로 그때까지도 아이들의 만화란 것은 물론 있었지만, 내 친구들을 봐도 대개 중학생이 끝날 무렵에는 만화를 보지 않게 됐습니다. 즉 어린 시절에는 만화를 읽고 어른이 되면 졸업하는 것입니다.

나는 고도경제성장 직전 즈음에 고등학교 시절을 보냈습니다. 그때 만화를 읽던 놈은 고등학교에 저밖에 없었어요. 거기서 내가 만화를 그릴 거라고 말하면, 저 녀석은 바보란 식이 됐어요. 그 바보란 말을 듣는 나는 주변을 만화의 가능성을 모르는 바보들이라 생각하며 살아왔으니, 알리바이가 생겨 편했지만요(웃음).

그리고 쇼와 38년 즈음은 도쿄 23구 안에서 물총새가 모습을 감추고 동시에 교실 안에서 선생님의 공통된 별명이 없어진 시대입니다. 핵가족화가 진행되고 여러 변화가 집중적으로 나타난 시대입니다. 그때 만화는 주간지화되었고, 그 시대부터 만화를 읽기 시작한 아이들은 어른이 돼서도 계속 읽고 있어요. 그래서 전철 안에서도 아무렇지도 않게 만화를 읽지요.

외국 저널리스트가 일본에 와서 가장 놀란 것은 정장을 입은 멀쩡한 어른이 만화주간지를 열중해 읽는 광경이었다고 합니다. 나는 이렇게까지 흉포하게 근대화를 한 나라는 없다, 그런 스트레스에 얼마나 견딜 수 있을까 하는 때에 만화란 것은 아주 큰 탈출구였을 거라고 말합니다(웃음). 그러니까 이제 중국도 한국도 만화가 유행할 것이라고. 아무런 근거도 없지만요(웃음). 하지만 그런 낌

새는 있죠.

만화가 유행할지 안 할지 판단할 수 있는 결정적인 것은 젓가락 문화라고 생각합니다. 젓가락을 사용해 밥을 먹는 민족은 한반도부터 중국, 대만, 싱가폴까지 포함된다고 생각하는데, 그 근방의 음악은 굉장히 비슷합니다. 예를 들어 연말연시에 섣달그믐날 밤의 프로그램을 보면, 필리핀은 다르지만, 싱가포르도 타이베이도 서울도, 그 가요쇼가 놀랄 만큼 비슷합니다. 뒤에서 춤을 추는 여자들의 의상이 조금 허술하다는 차이만 있죠. 이것은 환태평양 통속문화의 공통성이라고 멋대로 부르는데(웃음), 이상할 정도로 닮았습니다. 거기에 일본의 만화가 큰 영향을 준다고 생각해요. 그 나라들도 역시 고도경제성장을 하고 흉포한 근대화를 이루고 있으니, 그 스트레스의 발산을 위해 만화가 널리 퍼지지 않을까 생각합니다. 이 세 가지가 일본에서 망가가 유행한 이유라고 말하는 겁니다.

일본문화에 큰 영향을 준 만화적 사고

지금 일본문화의 상황 속에서 가장 큰 특징은, 만화가 많다는 게 아니라, 만화가 온갖 장르에 대해 영향력을 갖는다는 점입니다.

즉, 만화를 읽으며 자란 사람이 만화를 그리고 싶은데 그릴 수 없으니 소설을 쓰거나, 만화를 읽고 그것을 연극이나 영화로 만들려고 생각하거나, 만화에서 힌트를 얻어 음악 이미지앨범을 만드는 등. 그 피드백의 방법이 굉장히 다양하게 나타나고 있습니다.

한 가지 예로, 아이들이 가장 많이 읽는 아동도서를 읽어보면 시시한 것들이 많습니다. 만화보다 수준이 낮죠. 인간에 대한 연구나 세계를 제대로 관찰해 쓰려는 노력을 작가들이 하지 않는 경우가 많아요. 수준이 높아진 만화보다 오히려 글자를 읽는 편이 편합니다. 코발트문고나 최근의 소녀물을 여중생들이 읽는다면, 최근의 소녀만화가 어려워졌기 때문에 코발트문고의 소설을 읽는 편이 빠르기 때문이라고나 할까, 재미있다고요. 그래서 소녀만화의 노벨라이즈가

진행되는 현상이 일어나고 있습니다. 이건 일일이 내가 예를 들 것도 없이 여러분 모두 일상적으로 느끼는 게 아닐까 생각됩니다. 그와 더불어 만화적인 것, 만화적인 사고가 자신 안에 어느 정도 들어와 있는지 한번 검증해볼 필요가 각각 있지 않을까 생각합니다.

왜 지금 만화가 여러 문화에 영향을 미치고 있는가 하는, 최대의 이유가 뭔지 생각해보면, 만화는 읽고 싶지 않은 것은 읽지 않습니다. 『소년점프』를 사는 사람들도 전부 읽는 사람들도 있습니다. 소식코너까지 전부 읽는 사람들도 있지만(웃음), 대체로 자신들이 좋아하는 부분만 읽고 나머지는 읽지 않고 전철화물대 위에 버려두고 갑니다. 그런 모습들을 보면, 싫으면 안 읽으면 되고 혹은 띄엄띄엄 봐버리죠. 재미있으면 한 번 더 읽거나 다시 집중해 읽을 수도 있어요. 그건 다른 장르와 결정적으로 다릅니다. 영화관에 가서 재미없다며 5분 안에 나오는 사람은 그리 많지 않잖아요. 그러니까 영화는 평론이 성립되는 겁니다. "뭐야! 이런 거나 만들고"라며 화를 내면서도 보니까요. 만화는 안 읽으면 화가 나지 않아요. 그건 최대의 문화적 특징입니다. 만화평론이 아무런 성과도 없는 것은 당연합니다.

그리고 한 가지 더, 만화는 시간과 공간을 제한 없이 변형할 수가 있습니다. 낡은 예지만, 『거인의 별』에서 효마가 공을 던지는 동안 그 일화가 끝나버린 경우도 있어요(웃음). 그 공 하나에 인생의 모든 게 담겨 있어, 공이 날아가는 동안에 여러 회상이 소용돌이치는 그런 것들을 그릴 수 있죠. 그런 일을 하는 민족은 세계에서도 그리 많지 않을 거라 생각합니다.

시간과 공간을 제한 없이 표현할 수 있다는 것은 특별히 만화만의 특징은 아니지만 이 민족이 좋아하는 겁니다. 강담을 들어보면 알게 됩니다. 마가키 헤이하치로가 아타고 산의 돌계단을 올라가는 장면은 어떤 애니메이션을 똑 닮았습니다. "하이요! 파파파팟"이라며 말을 타고 가죠. 컷이 눈에 떠오르네요. 강담은 마음대로 시간을 왜곡합니다. 시간과 공간을 비틀어 환상적인 세계를 만든다고 생각합니다. 그것이 최대의 특징이며 그걸 만화로 보면, 소년만화에서는

인간의 활력이나 원한의 힘이 물리적인 힘을 웃돈다는 묘사가 많이 있다고 생각합니다.

만화에서 시작되지는 않았지만, 닌자물거미라고 물 위를 걷는 바퀴 같은 도구가 있는데 이걸 유럽인은 절대 믿지 않습니다. 아르키메데스의 원리에 반한다며. 일본인은 도를 닦으면 가능하지 않을까 하죠(웃음). 그런 것들은 일본인의 피 속에 흐르고 있습니다. 그런 걸 좋아하죠. 애니메이션이란 방법이나 만화란 모체를 손에 넣었을 때 그게 나옵니다. 예전에는 강담이나 닌자에 대한 환상 같은 것이 널리 퍼져 있었을 거라고 생각합니다.

만화와 애니메이션의 차이

읽고 싶지 않은 것은 읽지 않는다, 따라서 평론의 대상이 되기 어렵고, 그리고 제한 없이 공간과 시간을 비틀 수 있다는 점에서 일본 문화에 큰 영향을 주고 있다는 것이 우리가 안고 있는 최대의 문제점입니다. 그건 좋은 것도 나쁜 것도 포함한 문제라고 생각해요.

그런 식으로 만들어진 것이 그런 것들에 익숙하지 않은 유럽 등에서 반응을 얻습니다. 예를 들어 일본의 『캔디 캔디』가 서독에서도 이탈리아에서도 프랑스에서도 유행했고 지금은 『세일러 문』으로, 스페인은 『세일러 문』 일색이라 합니다. 어른들까지 정신없이 보고 있다는데(웃음), 그런 일들이 실제로 일어나고 있습니다.

그래서 왜 이런 얘기를 하느냐 하면, 영화란 것은 사실 전혀 다릅니다.

영화는 시간과 공간의 연속을 만드는 것입니다. 그러니까 만화와 애니메이션은 다른 것이죠. 재미있는 만화가 있다면 재미있는 애니메이션이 만들어지지 않을까 생각하다간 대개 실패를 합니다. 만화보다 시시해져요.

그건 왜냐하면, 소녀만화를 봐주세요. 소녀만화가 재미있는 데는 이유가 있습니다. 그건 심상 풍경이라서 보고 싶지 않은 것은 그리지 않죠. 풍경 안에 그 사람은 없고, 그 사람이 본 풍경을 그립니다. 그래서 생각이나 심정이 보다 순

수하게 함축되어 재미있어집니다.

　소녀만화가 애니메이션이 될지 하는 문제는 우리도 흔히 잡담할 때 하는 테마인데요. 한 사람의 마음속을 얼마만큼 영상으로 묘사할 수 있을지. 사실 그걸 소녀만화의 경우, 그림도 있지만 거의 글로 표현하고 있어요. 글과 종이의 여백으로 표현합니다. 신기하게도 진화하고 있어요, 일본에서는. 소녀만화를 영화로 만들자고 시작한 순간, 소녀만화는 그 즉시 소녀만화가 아니게 됩니다. 정말 재미있는 점이라 생각해요.

　만화의 특징으로 보고 싶지 않은 것은 보지 않는 것이 있죠. 없는 게 좋으면 내놓지 않아요. 그래서 부모는 나오지 않습니다. 부모가 나와도 모이를 주는 자동판매기 같은 거라서 사람이 오면 잠깐 나올 뿐, 소녀만화를 보면 이 부모는 무엇을 위해 사는 걸까, 무슨 재미로 사는 걸까 하는 느낌이 드니 거기에 전인격적인 인간이 있다곤 생각할 수 없어요. 그런 식의 생략을 태연히 하니, 그대로 재미있다고 생각한 걸 영화로 만들려 하면 잘 되지 않는 게 당연합니다.

　그건 애니메이션화의 경우에도 마찬가지에요. 다카하시 루미코 씨의 『도레미 하우스』에서도, 오토나시 교코가 주인공인데 주인공이 왜 좋은 건지 모르겠어요. 왜 좋은 건지 모르겠지만, 만화를 볼 때에는 주인공은 좋은 게 당연하다고 생각하며 읽습니다. 그건 만화를 읽을 때의 조건이에요. 읽으면서 싫은 여자라고 생각하며 몇 번씩 읽는 사람은 없습니다. 본 순간, 이 캐릭터 귀엽다, 그러니까 나는 좋아한다며 받아주려고 생각하는 사람들만 봅니다.

　그래서 영화로 만듭니다. 그러면 시간과 공간은 아무리 비틀어도 실제 그렇게 비틀리지 않기에, 일정한 생활감을 내려고 하면 서거나 앉거나 밥을 먹거나 하잖아요. 그 순간에 아무런 매력도 없는 여자가 되는 겁니다. 이건 당연합니다. 그러면 영화를 만드는 사람은 이 여자는 과연 매력이 있는 걸까 라며 열심히 생각해야 하죠. 뭔가 실제로 자신의 주위에 있는 사람이나 어딘가에서 손에 넣은 인간상으로 살을 붙여서, 그냥 앉기만 해도 뭔가 매력이 뿜어 나오는 인간을 만들어야 하는 겁니다. 혹은 그런 여배우를 발견해야 합니다.

　미국영화와 일본영화를 비교하면 일본영화는 안 된다는 소리를 듣는데, 문

화적으로 전체를 고려해 애니메이션 세계에서 예를 들면 디즈니의 『미녀와 야수』 비디오는 미국에서 2천만 개 이상 팔렸습니다. 미국의 인구는 일본의 2배 정도이니 일본에서 1천만 개 팔렸다는 말과 같습니다. 그때 알게 된 건데, 『소년 점프』는 매주 6백만 부 팔린다고 하니, 뭐야 비슷하잖아 라고 생각했습니다(웃음). 즉 미국에서 코믹이란 것은, 말하자면 어른과 아이가 함께 읽을 수 있는 만화는 없습니다. 헤비메탈이나 성인용 만화도 있지만요. 그건 한정된 모자이크 중 하나에 지나지 않습니다. 다른 장르에 아무런 영향도 주지 않아요.

일본 만화의 미국 진출을 기뻐하는 사람들이 있는데, 그건 목욕탕 구석의 작은 타이틀 하나가 일본 만화가 됐다는 정도, 그 정도의 의미밖에 없어요. 미국 사회에서 사회 전체를 잇는 가장 큰 것은 만화가 아니라, 영화입니다. 일본은 아마 텔레비전과 만화가 그걸 짊어지고 있고, 영화는 한구석으로 밀려버렸을 거라고 생각합니다.

애니메이션의 시나리오

애니메이션은 만화를 원작으로 삼은 만화의 동생격으로, 만화의 페이지를 찢은 걸 영화로 만든다……는 그런 방식으로 괜찮은 걸까. 그렇게 하고 싶은 사람도 있을 테니 하면 안 된다고 말할 생각은 없지만, 자신들이 만들 게 있는지 생각했을 때 이 민족 사이에서만 통용하는 말이 아니라 조금 더 보편적인 영상언어로 만들자고 하면, 역시 시간과 공간을 제대로 된 흐름으로 만들어야한다고 느낍니다.

그렇게 하지 않으면, 아무리 인기 있는 만화를 애니메이션화해도 잘 안 될 거라고 생각해요. 그건 시나리오라고 하는 문제와 밀접히 관련되어있습니다.

타이틀에서 나는 원작·각본·감독이라고 나오는데, 사실 원작이라고 해도 책을 쓰진 않았습니다, 각본도 쓰지 않았어요. 하지만 왜 감독을 원작·각본이라고 넣느냐 하면, 권리 문제입니다. 그렇게 하지 않으면 저작권이 발생하지 않기 때문이죠.

우리에게는 그림콘티가 각본입니다. 그림콘티는 그림 콤마 옆에 내용, 왼쪽이 지시문, 오른쪽이 대사로 되어있습니다. 그래서 그림을 보면 대개 알 수 있어서, 이걸 기본으로 애니메이터한테 그림을 그려달라고 합니다.

이런 것들을 만들며 『귀를 기울이면』이라면 90분 예정이니까, 450장 정도. 『천공의 성 라퓨타』라면 650장 정도가 됩니다. 이건 엄청 힘든 작업이에요. 스스로 원작을 써서 각본으로 삼고 그림콘티로 만들면, 시간이 아무리 있어도 모자라서 원작과 각본과 그림콘티를 동시에 해치우는 형태로 영화가 만들어졌을 때 원작도 각본도 다 했다는 식으로, 뭐가 어떻게 된 건지 자신도 알 수 없게 되죠(웃음).

왜 시나리오를 쓰지 않느냐고 하면, 전적으로 나의 뇌 훈련을 그렇게 해버렸기 때문입니다. 글자로 쓰는 것도 여러 번 해봤지만, 글로 잘 될 거라고 생각해도 그림콘티로 바꿔보면 헛수고가 됩니다. 완성되지 않은 내 생각이 너무 얕았다는 걸 깨닫죠.

그래서 시나리오를 직접 쓰는 짓은 그만뒀습니다. 그럼 다른 사람한테 써달라고 하는 건 어떨까 해서 확실히 플롯을 만들어 상의하고 작가에게 써달라고 합니다. 하지만 처음부터 마음에 들지 않아요. 굉장한 실례죠. 써달라고 하긴 하지만, 전면적으로 사용할 수는 없어서 이름만이라도 내자니…….

그래서 그런 짓들을 그만두니 결국 처음부터 그림콘티가 되어버렸지만요.

그걸 실제로 영화 현장의 사이드에서 말하면, 공교롭게도 그림콘티가 전부 끝나고 나서 제작에 들어가는 방식이 가장 좋았습니다. 옛날에는 그런 식으로 해야만 하는 거였지만, 점점 그림콘티를 그리는 게 늦어져서…….

이런 식은 몇 번씩 자신의 그림콘티를 되새김질하는 겁니다. 그 흐름을 거듭하고 그 시공간을 이어가면 머리로 생각한 장면이 나오지 않게 되죠. 거기서 처음으로 뭔가 영화를 만든다는 기분이 들기 시작하는데, 그때부터 스케줄은 매우 쫓기게 됩니다.

항상 서글픈 사태가 되는데 뭐, 우리를 변호하는 건 아니지만 영화라는 것은, 애니메이션에 관해 말하면, 처음에 계획을 세우고 그대로 그림콘티를 마치

는 것보다 도중에 작화에 들어가 그리면서 그림콘티를 계속 작업하는 편이 아무래도 잘 됩니다. 이렇다저렇다 공을 들이면서 맞춰 가면 전보다 훨씬 그 캐릭터를 잘 이해하게 됩니다.

재미있는 경험이 있는데, 시나리오를 쓸 때도 이 사람은 여기에는 나오지 않지만 이런 과거가 있다거나 이런 이면이 있다거나 여러 생각하면 그게 더 부풀려집니다. 그건 확실해요. 그렇게 하면 이 인물은 처음에는 여기서 웃길 생각이었지만 절대 웃지 않거나 하죠. 여기서 이 인물은 돌아오지 않아요. 돌아오면 이야기가 완성되지 않고, 그래서 어떻게 해야 하는가? 하는 상황이 됩니다.

그런 경험으로 봐서, 그림콘티를 빨리하라는 얘길 다른 스태프들한테 듣지만, 사실 그림콘티는 시간이 걸려서 영화가 만들어지기 직전까지 완성되지 않는다는 사실을 요즘 생각하게 됐습니다.

그럼 내가 시나리오로 생각해야 할 것을 그림콘티로 생각하고 있으니 시나리오를 경시하느냐 하면 그렇지 않고, 사실은 좋은 시나리오가 없는지 늘 생각합니다. 그래서 좋은 시나리오가 굴러다니고, 수중에 10권 정도 시나리오가 돌아다녀서 이거 누구든 하지 않을래? 그럼 이거 내가 할게, 이렇게 되면 얼마나 좋을까 생각합니다.

지금 우리 스튜디오에서는 기획검토회란 걸 하고 있어서, 일단 시나리오를 정하고 그걸 모두 함께 읽어갑니다. 직종과 관계없이 누구나 참가해도 좋은데, 반드시 그 시나리오를 읽어올 것. 그걸 영화로 만든 순간, 그게 잘될지 안 될지는 제쳐놓고 재미있을지 아닌지, 만들 가치가 있는지, 어쩌면 돈이 될지도 모른다는 그 세 가지에 비춰봤을 때 어떨까 하는 것을 직접 검토해 와서 의견을 말합니다. 그게 의무인데, 그 후는 어떤 말을 해도 좋다는 그런 모임을 여기서 계속해왔습니다. 그래서 시나리오가 2권 정도 완성됐어요. 이거 지금 만들어도 관객은 절대 들지 않을 만한 게 완성됐는데, 하지만 이건 우리의 재산이니까, 지금은 안 되더라도 반년 정도 뒤에는 굉장히 리얼리티가 있는 기획이 될지도 몰라요.

지금 만들 수 있을 듯한 기획은 선택하지 않습니다. 비상식적인 것을 정하

려 하고 있어요.

예를 들면 중세의 두루마리에서 얻은 이야기 가운데 이게 시나리오가 되면 어떨까 해서 해보거나, 에도 시대를 무대로 한 것으로 자신이 시나리오를 쓰겠다는 사람이 나타나 열심히 도서관에 다니며 에도 시대를 공부하고 있는데, 쉬는 시간을 이용해 몰래 도서관에 다닙니다. 꼴이 될지 안 될지 모르겠지만, 그런 식으로 기획검토회란 걸 계속합니다. 이렇게 하는 건 우리한테 시나리오가 필요하니까……. 어떤 시나리오를 원하는지는 다음으로 얘기하겠습니다.

내가 원하는 시나리오

영화를 보고 어떤 부분이 좋았다는 것은 크리스마스트리로 말하면 빛나며 매달려 있는 산타클로스나 반짝이는 별이나 등불, 촛불 등 그런 것들을 보고 좋았다고 하는 것과 같습니다.

그래서 그런 물건들만 만드는 사람이 있어요. 별이나 그런 물건을 늘어놓으면 재미있어하지 않을까 하고 생각해서요. 이건 안 됩니다. 그건 크리스마스트리가 되지 않으니까요. 크리스마스트리는 나무가 없으면 안 됩니다. 줄기가 없으면 크리스마스트리가 되지 않잖아요. 줄기가 필요합니다, 멋진 줄기가요. 그래야 나뭇잎이 붙어있고, 그래서 데코레이션을 붙일 수 있죠.

그 잎도 없고, 잎은 있지만 줄기도 가지도 없다거나, 잎과 데코레이션만 매달려 있거나 해서 그건 크리스마스트리가 아니니 안 된다고 말하면 이번에는 줄기만 옵니다. '인류의 운명은……'이라면서요, 이런 굵은 줄기만 세워 놓고 가지도 잎도 아무것도 붙어 있지 않아요. 짐작 가는 부분이 있는 분들도 계실 거라 생각하는데(웃음), 그런 시나리오가 엄청나게 들어옵니다.

나도 다카하타(이사오) 씨도 왠지 이콜로지스트라고 착각하는 사람이 있는데, 그런 테마나 메시지만 있다면 영화는 만들어질 거라 여기기도 해요. 말도 안 되는 착각입니다.

그건 굵은 통나무가 말라 서 있기만 한 겁니다. 역시 생물로서 확실히 뿌리

를 내리고 줄기가 제대로 서 있고 가지가 붙어 있어야 여러 가지 공부해서 비로소 데코레이션을 붙일 수 있게 되는 거죠.

영화를 볼 때 좋다고 생각하는 것은 그 데코레이션 부분인데, 사실 전체 속에 있습니다. 좋은 예인지 아닌지는 모르겠지만, 『바베트의 만찬』이란 영화에서, 장중한 크리스마스 만찬이 매우 익살스레 진행되는데, 그 만찬이 정말 맛있는지 어떤지는 사실 알 수 없죠. 나도 바다거북 수프가 나오면 한 입 먹어보고 맛있다고 할지 안 할지. 메추라기 통구이가 나와 그 뇌를 빨아먹을 생각이 있느냐고 물어본다면, 없습니다. 하지만 영화에서는 실로 교묘하게 하고 있죠. 손님들을 데려온 사람이 부엌에서 만찬을 함께 준비합니다. 그 할아버지가 정말 행복해 보이는 얼굴을 하고 있어요, 음식을 집어 먹으면서. 그게 중간 중간 전개 사이에 들어 있습니다. 그 요리의 질을 알 수 있는 부분이 사람 좋아 보이는 마부의 부엌에서 열린 식사에서 멋지게 나오죠. 이게 숨겨진 맛이죠.

그런 시나리오, 즉 뿌리가 넓게 퍼져 데코레이션이 슬쩍 끼워져 있는, 줄기와 가지가 붙는 시나리오가 오지 않을까 하고요……. 데코레이션을 붙이는 것은 여러 사람이 모여 붙이니까 데코레이션만 가져오지 마라, 통나무만 가져오지 마라, 현장에 있으면 그런 생각이 굉장히 많이 듭니다.

그 긴 시나리오를 10권 정도 갖고 있어서 이걸 이번에 해볼까 하는 말을 할 수 있다면 얼마나 좋을까 생각합니다. 매번 한 작품이 끝나면 빈 주머니가 되어 다음에는 무엇을 할까 우왕좌왕하거든요.

시나리오를 많이 갖고 있고, 더욱이 그게 예상 밖의 시나리오예요. 엄청 잘 팔린 책이 아니라서, 어쩌면 이걸 만들 때가 올지도 모를 물건을 갖고 있는 건 재산이라 생각합니다.

그러니까 결코 시나리오를 경시하는 게 아니라, 요컨대 애니메이터로 올라가는 연출가들은 그림으로 생각할 수밖에 없게 됐으니, 그림콘티 선행형의 시나리오를 만들게 됐을 뿐이라 생각합니다.

시나리오 만들기의 문제점

지금 우리가 영화를 만들 때 맞닥뜨리는 큰 문제, 여러분도 아마 부딪칠 거라 생각되는 문제에 대해 조금 언급하고자 합니다. 어느 시기까지 드라마를 만든다는 것은 인간끼리의 일을 그리면 끝났었습니다.

그건 바로 얼마 전까지도 그랬습니다. 1960년 정도까지 그랬습니다. 그런데 지금은 인간끼리의 일만 생각해 영화를 만들 수 없게 됐습니다.

즉 그때까지 세계는 무한정, 무한의 가능성을 숨기고 있다고 흔히들 말했죠. 요컨대 인간끼리의 방법을 잘 해나가면, 분배방법이나 생산방법 등 그런 것들을 잘 하면, 더 좋아질 거예요. 더 모두 풍요로워지고 잘될 거란 식으로 생각했던 시대가 전 인류적으로 1960년대에 끝났다고 생각합니다.

우리의 사회란 것, 그 안에서 가정과 가족과 인간의 삶은 사실 자연계의 광합성 상에서 지지받는 거란 사실을 무시할 수가 없게 된 겁니다.

하지만 자연이 소중하고 광합성이 중요하다는 것을 영화로 만들면 되지 않느냐고 하면, 그건 통나무일 뿐이라 맥이 빠집니다.

우리는 그 안에서 어떤 식으로 살아갈지를 생각해야 합니다.

그래서 비행기에서 국토를 내려다보며 이렇게 인간이 늘어나서 이제 안 되겠다며 이제 일본은 골프장뿐이란 식으로 말하면 암울하지만 오늘, 예를 들어 옆에 좀 귀여운 사람이 있으면 두근두근하며 잠시 행복해질 수 있다는 사람도 있잖아요.

이렇게 앞일이나 여러 일을 생각해보면 머리가 핑핑 돌아 어찌할 수 없는 큰 문제를 안고 있을 때에, 한편으로는 변함없이 영원한 테마란 것은 가족이 무엇이냐, 인간이란 무엇인가 하는 걸로 드라마를 만들어간다는, 이 언뜻 분열되어 있는 것을 어떻게든 통합해 하나의 영화를 만들 수 있지 않을까 하는 것이 지금 우리의, 우리뿐만 아니라 이 나라 전체가, 이 별의 주인 전체가 안고 있는 문제가 아닐까 생각합니다.

예를 들어 지금, 중국이나 한국의 영화가 활력 넘치는 것은 당연하다고 생각해요. 그즈음 일본도 건강했습니다. 그때는 가난이 적이라고 생각했으니까요.

하지만 지금, 가난을 적으로 삼는 영화는 일본에서 만들어봤자 느낌이 없습니다. 많은 영화작가가 가상의 적을 잃어버렸습니다. 가난 그다음 테마가 없다고 생각해요. 그리고 생태학적으로 가면 더 힘들다는 거죠.

그럼 자연의 일을 항상 잊지 않고 그 안에서 맑고 바르게 살자고 하면, 그것도 아닙니다. 같은 시대에 거리의 사람들은 무엇을 하며 살아가는가? 살 가치가 있는 건가? 역시 살 가치는 있을 거라고……

예를 들어 내가 산막에 갔을 때, 그 고장의 주민들과 얘기합니다. "야, 좋은 날씨네요, 흰 구름이 기분 좋아요."라고 내가 말하면, 대부분 사람들이 "옛날에는 이런 정도가 아니었어요."라고 하죠. 하지만 나는 충분히 그 구름을 보고 감동할 수 있습니다. "아, 그렇겠죠."라고 말하면서 실망하지 않기로 했습니다. 일단 나는 여기서 '좋다'고 생각했으니까 그걸로 괜찮다고요.

일단 이 한계 속에서 여러 가지를 맛보거나 즐기면서 충분히 감동도 할 수 있다고 생각하며 살지 않으면 살아갈 수 없을 겁니다. 현재도 그렇게 살 생각이에요. 여러분도 아마 여러 가지 큰 문제가 있다고 생각해도 자신의 시나리오가 뽑히는 순간, 전부 잊어버리고 "만세, 만세"라며 소란을 피우겠죠.

그런 게 인간이니까, 그 양쪽을 잊지 않고 어떻게든 영화를 만들 수 없을까…… 하는 것은 굉장히 어려운 문제입니다.

그래서 우리는 아이들을 상대로 하기에 어떤 부분에서는 아이들한테 도망쳐 들어가지만요. 아이들한테 그런 어려운 이야기를 하게 하는 것보다 아무튼 건강히 잘 살아줬으면 좋겠어요. 일단 지금은 그렇게 건강하게 살라는 기운을 주는 영화를 만들면 된다고 생각합니다.

이건 사실 도망치는 겁니다. 그 장소에 사는 어른들은 어쩌란 거냐 하는 문제가 있으니까요. 도망이란 것을 알면서도 합니다. 지금도 하고 있어요. 그건 좋은 목적이라곤 할 수 없습니다. 하지만 그런 영화를 만들 때에도 그 이야기의 저 밑바닥에 좋든 싫든 자연관이나 그런 것들이 들어있다고 생각합니다.

그런 걸 무시하고 인간들끼리만 드라마를 만들거나 혹은 민족끼리의 문제로 대체한다거나…… 처리가 곤란하면 대개 가까운 문제들로 바꾸게 됩니다.

종교문제로, 국경분쟁이나 민족분쟁이나 많이 일어나고 있는데, 그건 대체니까요. 스스로 해결할 수 없을 때에 저 녀석들 때문이라며 정해버리는 거예요. 그건 이제 저 녀석들 탓이라고 말하는 게 굉장히 유행하고 있으니까요, 앞으로도 유행하겠죠.

최고의 시나리오란

영화를 만든다고 하면 뭔가 크리에이티브나 창조, 그런 멋진 말들만 늘어놓지만, 사실은 영화로 만들 소재를 선택하는 것은 자신이 정할 수 있어요.

예를 들면, 여중생을 주인공으로 해서 현재를 어떻게 살아갈지 보여주는 영화를 만든다고 합시다. 거기까지는 멋대로 고를 수 있어요. 이미 무수한 가능성 중에서 하나를 고르는 거니까, 시나리오를 쓸 때에 이런 모티프로 쓰고자 마음먹는 것은 자신의 선택입니다.

그건 자신의 의식 저 아래에 소망이 있어 정한 것이고, 결정할 수도 있지만, 일단 결정 후 영화를 만들다 보면 내가 영화를 만들고 있는 게 아닙니다. 영화에 이끌려 만들어지는 거죠.

그건 예를 들어 이런 인물이 이런 시대에 이런 무대에 있다면, 이런 스토리를 전개해간다고 도중까지 만들어지는 겁니다. 움직이기 시작하면 그 자체가 영화가 되려고 하죠. 거기서 이쪽에서 간섭하려 하면 영화가 안 됩니다.

자주 말하지만, 영화란 것은 머릿속에 있는 게 아니라 이 부분(머리 위를 가리킨다)에 있는 거예요. 내가 이런 영화를 만들기로 하고 걷기 시작하면, 현대의 일본에서 이 나이에 나한테 주어진 물리적 조건, 스태프나 재능, 자신의 내적 조건, 에너지 전부를 아울러 최고의 방법은 하나밖에 없어요. 뭔가 있을 겁니다. 그걸 발견하는 거죠.

흔하게 널려 있는 영화에서 이런 식으로 했어요. 쉽게 가져왔지만 싼값에 거저 얻었을 뿐이니 쉽게 이끌려 달라붙지 않죠. 최선의 방법이 아니에요. 그게 안 된다는 생각이 들면 찾을 수밖에 없습니다. 자신의 머릿속을 찾아봐도 못

찾을 거예요.

내가 영화를 만들 때 그림콘티에 시간이 걸리는 것은 그 이유인데, 그때 도 망치면 안 됩니다. 어려울 수밖에 없어요. 그래서 많이 어려워하면 조금 더 안 쪽 뇌가 생각해줍니다…… 라고 생각할 수밖에 없어요. 자신의 기억에 없는 과 거의 체험이나 여러 가지를 종합해서 이 정도면 납득할 수 있는 그것이 내 능력 의 한계라고 보는데, 그런 과정에서 문득 나오는 거라 생각합니다.

그러니까 중요한 건 거기까지 자신을 몰아넣을 수 있느냐 하는 겁니다. 그게 가장 중요한 것. 그렇게 하면 영화를 만드는 게 아니라 사실은 영화에 이끌려 만들어지는 느낌이 듭니다. 모두가 시나리오를 쓰려고 할 때 가장 좋은 시나리 오는 하나 있습니다. 반드시 그 모티프로, 자신 안에 없을지도 모르지만, 이 부 분(머리 위를 가리킨다)에 있습니다. 그걸 찾는 작업이 시나리오를 쓰는 겁니다.

이런 기호로 이걸 붙이면 이렇게 되든 어찌 되든 좋습니다. 영화는 예전에 아무것도 없었어요. 연극을 그냥 필름으로 옮기던 게 영화였습니다. 그러면서 클로즈업이나 여러 방법을 알아가게 된 거죠.

시나리오 쓰는 법이나 영화 만드는 법 등은 전부 거짓말입니다. 이런 걸 만 들고 싶다는 게 있으면 생깁니다. 그것만은 틀림없어요.

스스로 어떻게든 될 거라 생각하면 됩니다. 그때 자신의 상식으로 할 수 있 는 게 아니라 자신이 그려내는 뜻이라 할까, 이 부분(머리 위)에 있을 듯한 것들 을 열심히 찾는 게 가장 중요합니다. 그렇지 않으면 영화는 만들어지지 않아요.

그때 그려내는 자신의 사상이라고 할까요, 심정이라고 할까요, 그런 기초가 되어 있는 것 안에 자신들이 살고 있는 일상의 주위뿐만 아니라 세상의 움직임 이나 정치의 움직임, 경제 움직임들도 들어가게 됩니다. 그리고 아까 말했듯이, 자신들 세계의 기초가 되는 일에 대한 관심을 포함해서, 그건 좀체 통합되지 않지만, 전 세계가 통합되지 않아 괴로워하니, 자신이 통합할 수 없는 건 당연 한데, 그중에서도 어떻게든 그것에 가까워지려고 노력하면서 영화에 이끌려 만 들게 된다는 그런 체험을 했으면 좋겠습니다.

(1994년 8월 6일, 시나리오 작가협회 〈1994년 여름 공개강좌〉의 강연을 『시나리오』 1995년 1월호에 게재)

제 **2** 장

일의 주변

플라이셔로
생각하다

얼마 전, 도쿄대 SF 연구 상영회에서 『호피티 도시에 가다』와 '컬러 클래식' 세 편(편주/ 『꼬마와 아기새』, 『꿈은 정의』, 『스몰프라이』)을 봤습니다. 확실히 만족했다고 여기고 돌아왔는데, 왠지 모르게 석연치 않아 견딜 수가 없었습니다.

내가 지금부터 쓰는 것은 이미 지적받은 것일지도 모르고 새삼스럽게 다시 말할 필요는 없을지도 모르지만, 나의 솔직한 감상입니다.

나는 플라이셔를 좋아합니다. 그렇게 말하면 그건 D. 플라이셔(역주/ 데이브 플라이셔) 개인을 가리키는 것이 아니라 '플라이셔'란 말로 한데 묶여 일정한 경향을 지닌, 아마 나이가 많고 적은 사람들이 어우러진 스태프를 가리켰다고 생각하겠지만, 특히 『호피티』는 작가로서 혹은 애니메이터로서 D. 플라이셔다운 작품이 아니었나 생각했습니다. 이것이 제일 의문입니다.

그날의 컬러 클래식은 세 편 모두 아주 한심한 작품이라고 생각합니다. 저속한 예능인이 폼을 잡으려다가 실패한 작품입니다. 주제를 파고드는 것도 약하고 그림은 지저분하며, 특히 입체 미니어처는 공간을 손상해 하나의 세계를 만들기는커녕 도리어 공간을 경박하게 만들어버렸습니다. 셀과 카메라 사이에 미니어처를 끼워 넣을 수 없는 치명적인 약점이 너무나도 확연히 드러나 있습니다. 미니어처에 발을 들인 것은 플라이셔가 공간을 강하게 원했기 때문일까요? 아니라고 생각합니다. 오히려 공간 감각이 결여된 인간의 발상입니다. 더불어 그림의 힘을 믿을 수 없는 인간의 발상입니다.

오히려 입체모형을 포기하고 나서 『뽀빠이』든 『호피티』든 화면에 공간이 나타나지요. 『뽀빠이』에 있는 몇 개의 공간 감각의 예리함과 『호피티』 안에 있는 공간 구성에는 그때까지의 플라이셔 작품에는 없었던 것이 있습니다. 완전한

억측이지만, 아마 그 스태프 중에 한 명 혹은 몇 명의 좋은 애니메이터가 있었을 겁니다. 그들은 플라이셔가 짓이겨놓은 저속한, 그래서 힘이 잔뜩 들어간 카오스 속에서 태어나 기술적으로도 감성적으로도 더 세련된 힘을 갖고 있습니다. 작품 제작의 중심이 그 사람들한테로 옮겨진 것이 아닐까요.

『걸리버』의 경험을 통해 힘을 가진 사람들이 『호피티』에서 플라이셔를 넘었던 겁니다. 『호피티』의 많은 훌륭한 발상, 발상을 스토리로 만들어내는 기량과 화면 만들기에는 컬러 클래식에 전혀 없는 것들이 있습니다.

독단과 편견으로 가득 찬 의견이지만, 직업적 본능으로 느낍니다. 『베티』의 괴상함은 컬러 클래식의 그 지저분함과 통합니다. 왠지 모를 『베티』의 불안함에 저는 좋다기보다 놀랐습니다. 그것이 아마 『뽀빠이』를 낳는 원동력이기도 했지요. 하지만 그것은 『걸리버』에서 태어나 『호피티』에서 완성된 것과는 너무 다릅니다. 이미 세대가 확실히 변해버린 것은 아닐까요. 인력이 성장해도 1년 정도로는 리더십의 성장 정도가 타이틀에 제대로 나타나지 않습니다. 멋대로 하는 상상이지만, 플라이셔의 스태프 중에 구태의연한 애니메이터 집단과 새로운 방향을 모색하는 애니메이터 집단이 확실히 나누어져 서로가 서로를 비판하고 있지는 않았을까 생각했습니다.

그런데도 『호피티』는 너무나도 플라이셔적입니다. 완성도가 높은 것과는 상반되게 주제를 파고드는 것이 여전히 약합니다. 연출인 D. 플라이셔가 남긴 작품의 약점은 아닐까요. 그 점이 내가 참을 수 없는 부분입니다.

벌레들이 빌딩을 오르는 그 변치 않음은 마음을 울립니다. 구성이 충분히 애니메이트된 장면으로서 아주 좋아하지만, 왠지 너무 허무하지 않나요.

속이 빤히 들여다보이는 빌딩 정상의 자연(현재의 '자연'이란 발상보다 오히려 돈의 힘으로 지켜지는 개인의 생활이라고 해야 할까)과 공허함에 견딜 수 없어집니다. 지극히 현대적인 소재를 골라 오늘날에 맞는 주제를 다루면서 연출인 플라이셔는 예능인으로서 자신이 바라는 성공으로 슬쩍 바꿔치기합니다. 옥상 정원—진짜 벌레들에게는 얼마나 살기 어려운 인공 잔디 같은 정원일까!—에 선룸을 만들고 유행가를 만드는 작곡가 부부의 실루엣에 저는 싫증이 나서 의식적으로

눈을 돌렸습니다.

　벌레 같다는 대사는 언뜻 의미가 있는 듯하지만, 사실 스미토모 삼각빌딩의 52층 전망실에서 아래 세상을 내려다본 아이의 말 이상의 무게는 없습니다. 오히려 벌레가 같은 벌레를 내려다보며 벌레가 아니게 된 자신들의 우월감을 자랑하고 있다는 것밖에는 생각되지 않아요.

　만화영화는 거짓말을 하는 것으로, 보는 쪽도 능숙한 거짓말을 기대합니다. 하지만 해서는 안 될 거짓말도 있는데, 『호피티』의 라스트는 그것에 속합니다. 건축 중인 빌딩을 오르는 탈출행…… 그걸 생각했을 때 스태프는 흥분했을 겁니다. 하지만 역시 그래서는 안 됩니다. 도달할 수 없을지도 모르지만, 벌레들은 거리 밖의 신천지를 찾아서 『모던 타임즈』의 채플린처럼, 『분노의 포도』처럼 사라질 수밖에 없습니다.

　어째서 만화영화의 라스트는 이렇게 안 되는 걸까요. 남의 이야기를 할 처지는 아니지만…… 『눈의 여왕』의 대미는 그 작품의 흠집입니다. 얼토당토않은 라스트는 원인불명, 스태프의 위로회 같고 『백사전』의 파이냥은 완전히 시시해져 버렸어요. 무시 프로덕션의 『어느 길모퉁이』를 봤을 때 저는 데즈카 오사무에게 정말로 안녕을 고할 수 있었습니다. 전쟁을 치장합니다. 종말의 미('미'라는 말을 사용하고 싶지 않지만)가 있는 나르시시즘입니다. 『야마토』처럼 그 세대 특유의 불쾌함이 포스터의 남녀 두 사람이 불타는 모습으로 나타나요. 그 좋지 않은 특징, 소녀만이 살아남아요. 아니, 살아 남기려고 원폭을 피해 보통의 전쟁으로 잡았지요. 그 영화 속의 패션도 폭탄도 현대적이라기보다 시대극적입니다. 전쟁을 정면에 내세운 것은 벌레들의 길거리 생활을 내세운 듯이 터무니없는 소재를 선택한 격입니다. 만화영화라곤 해도 어떤 소재를 선택한 순간, 주제를 파고드는 것은 피할 수 없습니다. 그 작은 여자아이에게는 완전히 무의미한 죽음밖에 없다! 고 그릴 수밖에 없지요. 만화영화를 만드는 사람도, 만화영화를 애호하는 사람도 어딘가 덜 자란 곳이 있어 서로 상처를 다독여주는 부분이 있습니다. 나는 다 드러난 작품론을 추궁해가는 상호노력이 있었으면 좋겠어요. 스스로 눈치채지 못한 약점이나 만화영화라서 무뎌진 부분을 서로 냉정히 논해

야 합니다. 그리고 무엇보다 작품 속에서 어느 정도 바보스러운 짓을 전개해도 그것으로 오히려 점점 더 빛을 발하는 주제를 발견해야 한다고 생각합니다. 『뽀빠이』의 몇 부분은 완전한 일류인데, 『호피티』는 이류입니다.

『호피티』는 훌륭하지만, 사실은 시시해요. 그것이 제 새로운 결론입니다. 그리고 D. 플라이셔의 작품이라고 불리지만, 사실 그를 뱃속에서부터 물어뜯으며 태어난 무명의 스태프들(내 상상 속의 사람들이어도 좋다)에게 진심으로 인사를 보내고 싶습니다. 그들은 어디로 가버린 것일까요. 흩어져 힘을 잃고 『슈퍼맨』 속에서 스스로를 위로했는지, 눈에 띄지 않는 작업 속에서 사라진 것인지……

<div align="right">1979년 5월 7일</div>

<div align="right">(『FILM1/24』 30호 애니두 1980년 11월 1일 발행)</div>

판타스틱 플래닛으로 생각하다

(전략)

『판타스틱 플래닛』 상영에 감사해요.

그 필름을 본 이후 마음속이 몽롱해서 좀체 편지를 쓸 수가 없었습니다. 최근에 겨우 정리되어, 그 몽롱함이 그 필름 자체에 의해서가 아니라 사실 우리가 해온 일에 관한 것이란 점을 알았습니다.

미술의 부재입니다.

미술 디자이너의 재능 부족을 말하는 것은 아닙니다. 나 스스로가 요즘에 특히 느꼈습니다. 통속성은 싫어하지 않지만 어쩐지 이미 정해져 약속된 것에 기대어 작품을 생산하는 것에 불과하지는 않나. 내가 창작하고 있다고 생각해도 사실은 명백히 전후 30년의 삼류 일본의 통속문화, 싸구려 느낌, 정신적 나약함으로 가고 있다는 걱정이 듭니다. 미술적으로는 『하이디』도 『들장미소녀 줄리』도 같은 수준이란 말입니다. 능숙하고 서툰, 미세한 차이는 그 정도에 불과해요.

그 영화 자체는 재미있다고 생각하지만 좋아하지는 않습니다. 기술적 수준에 감탄했지만 공명은 할 수 없었어요……. 봐서 정말 좋았지만 두 번 볼 생각은 없습니다. 매우 잘 만들었지만 이야기가 조잡하다고 생각했습니다. 먼저 토포르의 세계가 있고 그것을 전개하기에 적당한 원작을 찾은 것은 아닐까요. 그 필름으로 주제가 성공했다고는 생각하지 않습니다. 다만 롤랑 토포르의 세계는 틀림없이 필름 속에 구현되어 있었습니다.

상영한 날, 도미사와 씨(편주/ 당시 『FILM1/24』의 발행인이던 도미사와 요코 씨)한테 보쉬(보스라고 말하는 것이 맞는 것 같다)의 그림을 닮았다고 말했는데, 그건 내 생각에 보쉬의 그림을 닮았다는 뜻입니다. 매력적이고 아름다운, 동시에 명백히 생리적 혐오도 자아내는……. 중세의 크리스트 상을 봤을 때의 놀라움이 생각납니다. 이 얼마나 소름 끼치는 모습을 한 신인가……. 그냥 기막히게 아름답다는 식으로는 도저히 말할 수 없습니다. 그나마 나는 백제관음을 아름답다고 여기는 일본인이라 다행이라고까지 생각할 정도였습니다. 그럼에도 내가 전형적인 일본인이니 유럽의 정신풍토가 만들어낸 어둡고 차가우며 관능적인 보쉬의 세계도, 기분 나쁜 크리스트 상도, 토포르의 필름도, 취리히의 민속박물관에서 본 낡은 민가의 천장 그림—두렵고 보기 싫은 그림으로 겨우내 바라보며 지내면 미쳐버릴 것 같았다—과 마찬가지로 이해할 수 없겠지요. 『무민』의 그림조차 저는 기분이 나쁩니다.

『벨라돈나』처럼 유럽풍의 그림을 흉내 내는 일본인이 늘고 있는데, 그들의 그림에는 조금도 무서움이 없기 때문에 패션에 지나지 않는다고 생각합니다.

나는 애니메이터라서 미술이 선행하는 영화 만들기에 거부감이 있습니다. 토포르의 필름을 지지한 애니메이터들, 어떤 의미에서 확대되지 않는 기술의 양식에 발을 들인 동료들이 앞으로 겪을 운명에 신경이 쓰이기도 합니다. 그럼에도 미술의 부재가 우리를 이류로 만들고 있다는 사실을 부정할 수 없습니다. 미술의 부재는 풍토 상실이 원인이 아닐까 생각해왔습니다. 『태양의 왕자』에 미술적 부가가 없다고 말한 그 유럽 사람의 평가는 정곡을 찌릅니다. 일본 것을 다루면…… 이라고 줄곧 생각했지만 미술에서 『들장미소녀 줄리』 등과 같다고 한다면…….

어느 것이든 미술의 부재, 미술이란 표제 그 자체이기 때문에…… 이 결여를 어떻게든 메우지 않으면 나는 황폐와 자위적 양심만큼 기울어질 수밖에 없겠지요. 어떻게든 벽에 구멍을 뚫고 싶다고 강하게 생각하게 됐습니다.

그렇다곤 하나, 나는 통속이 좋습니다. 예전에 후쿠시마 데쓰지의 『사막의 마왕』에 흥분한 그 기분을 지금의 아이들에게도 전해주고 싶은 강한 소망도 있습니다. 통속의 극치에 들어가 보면 의외로 넓은 지평선이 있을지도 모릅니다.

여러 생각을 하게 한 필름이었습니다. 그것도 무료로, 정말 고맙습니다.

그럼 또 뵙겠습니다.

(『FILM1/24』 31호 1981년 4월 1일 발행)

애니메이션과
만화영화

뒤돌아보면, 나는 20년간이나 애니메이션 일을 하고 있습니다. 그리고 20년이 지나고, 지금 저는 어떤 생각을 하고 있는지—그것에 대해 이야기하고자 합니다.

우리 세대에는
그것이
보물이었다

내가 비행기를 좋아해서 비행기를 예로 들어 얘기하면, 지금의 애니메이션은 점보제트기 시대라고 생각합니다.

애니메이션에도 '라이트 형제 이전'의 역사가 있습니다. 날개를 퍼덕이며 날 생각으로 낙하하거나 하며 여러 실패를 반복해왔지요.

그러면서 이건 미국 중심이지만, 흥행적으로도 성공한 『미키마우스』나 『베티붑』 등 여러 작품이 탄생할 수 있었습니다.

그것이 제2기에 들어가면 기술적으로 고조를 띠게 됩니다. '실리심포니 시리즈'의 디즈니를 중심으로 어른들도 충분히 감상할 수 있는, 아니 그 정도라기보다 새로운 장르로서의 애니메이션이 완성되어갔습니다. 이 시기에는 장편 작품도 만들어졌습니다.

그즈음 일본에서는 아직 애니메이션이라고 하지 않고 만화영화라고 했는데, 그렇게 항상 볼 수 있는 것은 아니었습니다.

여름방학에 한 번, 혹은 영화를 보러 갔다가 우연히 동시 상영하는 단편 애니메이션이 걸려 있거나 하는 정도였습니다. 그건 디즈니의 『도날드 덕』이거나 『미키마우스』였습니다. 그것이 우리 어린 시절의 애니메이션과의 관계였습니다.

그러니까 우리 세대에게는 만화영화는 굉장히 희소가치가 있고 보물 같았

습니다. 그런 와중에 좋은 작품, 재미있고 두근거리는 작품을 만나는 것은 정말 운이 좋은 일로, 뭔가 멀리서 빛나는 것을 만난 듯한 기분이었습니다.

그렇게 생각했을 때, 현재는 애니메이션의 홍수 같은 상황에 놓여 있다고 할 수 있습니다. 이제 텔레비전 앞에 앉아만 있어도 방대한 양의 애니메이션이 쏟아진다고 생각합니다. 말하자면 애니메이션의 대량소비 시대이지요.

나는 특별히 옛날을 그리워할 생각은 털끝만큼도 없지만, 우리가 애니메이션에 관심을 가졌던 옛날에는 몇 편의 작품에 대해 논하는 것이 즐거웠습니다.

예를 들어, 디즈니의 '실리심포니 시리즈'의 마지막 작품 『언덕의 풍차』. 보지 않은 사람이 있다면 꼭 보세요. 디즈니 스태프가 만든 이펙트 애니메이션입니다. 구름, 물, 바람을 움직여서 태풍을 표현합니다. 그것들이 언덕 위의 풍차방앗간에 왔다가 사라진다는 내용의 단편인데, 그 후 디즈니 애니메이션의 최고봉이라고 해도 좋을 만큼 훌륭합니다.

그 기술로 디즈니의 스태프들이 장편 『백설공주』를 만들었습니다. 지금 『백설공주』를 보면 이것도 하고 싶고 저것도 할 수 있다는 스태프의 패기가 전해집니다. 스태프가 작품을 완성해갈 때의 건강한 모습, 덧붙여 작품은 하나의 완성에 도달한다는 견본이 이 『백설공주』에는 있습니다.

그 외에는 프랑스의 『왕과 새』나 소련의 『눈의 여왕』과 같은 작품이 있는 정도였습니다.

나는 도에이동화에서 장편을 만들었는데, 아무리 봐도 이 정도의 작품보다 기술적으로 훨씬 떨어집니다. 토끼가 미끄러져 넘어졌다는 느낌뿐이지요. 언제쯤 미국이나 프랑스, 소련 등의 작품을 쫓아갈 수 있을까, 아니면 전혀 불가능한 것일까, 그것조차 짐작할 수 없었습니다.

최고의 작품 위치에 오르기 위해서는 어떻게 하면 좋을지가 우선 알 수 없었습니다. 그래서 스케줄이 짧고 돈이 부족하다는 등의 조건은 여럿 있겠지만, 그뿐만이 아니고 우리들의 재능도 부족하지는 않을까 하는 이류의식을 가질 수밖에 없었습니다. 그만큼, 의지만은 훨씬 저 먼 곳을 향해 있었다고 생각합니다.

가장 중요한 것은 인간에 대한 관심이다

뒤집어서 현재를 보면, 애니메이션에 관심을 갖고 애니메이션을 만들려고 생각하는 사람이 늘었으며 또 애니메이션에 이해를 보이는 사람도 많이 늘었는데, 하지만 그런 사람들과 얘기하면 우리가 그들과 같은 세대였을 무렵에 품었던 의지가 없어졌다는 느낌을 갖지 않을 수 없습니다.

젊은 사람들 중에는 텔레비전 단편만을 보고 그것이 애니메이션이라고 생각하는 사람들도 있습니다.

제가 있는 곳에도 애니메이터를 지망하는 젊은이들이 찾아옵니다. 거기서 "어떤 것을 만들어 보고 싶은가" 물으면 "폭발 장면을 그리고 싶다"고 합니다. "폭발 장면을 그린 후엔?"이라고 물으면 이제 그는 전혀 그리고 싶은 것이 없어요.

작품이란 것은 폭발 장면도 그려야 하고 그 밖의 여러 가지 것들도 그려야만 합니다. 하지만 인간이 어떤 식으로 사는가, 혹은 인간이 사물과의 관계를 어떤 식으로 하는가 하는 것처럼 인간에 대한 관심을 갖는 것이 가장 중요하다고 생각합니다.

그리고 그 인간 주위에 매그넘을 등장시키거나 비행기를 날리거나 하면 됩니다. 그건 작품에 자신의 취미를 넣거나 재미있는 장치를 걸거나 하는 겁니다.

하지만 폭발이나 비행기만을 그리려고 작품을 만드는 것은 발상이 일그러져 있다고 말할 수밖에 없습니다.

그런 의미에서 지금의 젊은이들에게 위구심을 느낍니다. 그 폭발은 좋았다, 그 전투 장면은 좋았다는 견해와 더불어 애니메이션 전체가 무엇을 표현하는가, 또 그 표현은 잘했는가 아닌가 등 그런 것들도 봐야만 한다고 생각합니다.

물론 오락작품이고 확고한 테마가 없는 작품도 있으니 거기서 테마를 끌어낼 수는 없지만, 테마뿐만이 아니라 재미로 승부하는 작품이라면, 그건 구체적으로 말하면 그 장면이다…… 라는 관점이 될 수는 있습니다.

그런 유상무상의 것을 통해 그보다 훨씬 높은 목표를 달성시켜가는 큰 뜻을 가졌으면 좋겠습니다. 그런 기개를 가진 애니메이터가 등장하기를 기다립니다.

비행기에 빗대면, 처음 날았을 때는 날았다는 것 자체가 기쁘지요. 애니메이션도 자신이 그린 그림이 움직였다는 것만으로 기쁠 때가 있습니다. 마찬가지입니다.

그 후 비행기도 정기운항이 시작됐는데, 막 시작될 무렵에는 '쾌적한 하늘 여행'이라고는 도무지 말할 수 없었습니다. 포커 슈퍼 유니버셜이란 6인승 비행기가 도쿄·오사카 사이를 날았는데, 엔진이 앞에 하나 붙어 있을 뿐이었습니다.

폭음은 시끄럽고 배기가스가 객실에 스며들고 엔진오일까지 날아와서 얼굴도 옷도 끈적끈적, 게다가 난기류가 생기면 기체가 덜컹덜컹 흔들려, 날 수 없지는 않지만 정말 필사적으로 날았습니다(웃음).

그래도 비싼 돈을 내고 비행기를 타고 싶은 생각은 목적지에 조금이나마 빨리 도착할 수 있어서가 아니라, 날았다! 라는 구체적인 느낌을 갖고 비행장에 내릴 수 있기 때문이었습니다.

옛날, 우리가 아주 드물게 만화영화를 봤을 때 느꼈던 '아, 만화영화를 봤다!'란 감동과 포커 슈퍼 유니버셜의 승객의 감동은 같다고 생각합니다.

그런 것들에 비하면, 오늘날 애니메이션과의 만남은 점보제트기를 탄 것과 같습니다. 그다지 흔들림도 없습니다.

그런 '애니메이션 점보기' 시대에 옛날처럼 희소가치를 원하며 포커 슈퍼 유니버셜을 탈 수는 없게 되었습니다. 이 점보 시대에 걸맞은 시점에서 애니메이션에 접근했으면 좋겠습니다. 롤리콤이라고 작품 속 여자아이가 귀엽다는 것만으로는 안 됩니다(웃음).

애니메이션을 자신의 실제 인생과 관련하여 제대로 봤으면 좋겠다고 진심으로 생각합니다.

야심이랄까 유일하게 뜻을 의지했다

애니메이터도 옛날에 비하면 꽤 부자가 됐지요. 부자라고 해도 딱히 캐딜락을 타고 다닐 만한 신분은 아닙니다. 뭐 어떻게든 다른 사람들처럼은 살 수 있게 됐지요.

우리가 24~25세일 무렵, 즉 애니메이터가 되고 얼마 동안은 보증 없고, 전망 없고, 돈 없고, 덧붙여 능력도 없는 상태였습니다.

그저 야심이랄까 희망이랄까, 그것만을 유일하게 의지하고 있던 직업이 애니메이터였습니다.

그래서 애니메이터가 모이면 반드시 "이제 발을 뺄까"라든가 "다른 좋은 직업 없을까" 하는 얘기뿐이었습니다.

하지만 정신이 들자 그런 얘기를 하지 않게 됐어요. 하지 않게 되면서 젊은 애니메이터들의 배도 어느샌가 나오게 되고 집을 사거나 할 수 있는 상황에까지 오게 됐습니다.

일이 있으니까요. 노동시장이 판매시장이 된 겁니다. 그렇게 되자 이번에는 우리가 하고 있는 일의 내용이 과연 젊었을 적에 품었던 야심, 뜻이라고 바꿔 말해도 좋아요, 그것에 가까워졌는지를 생각했을 때 도리어 멀어진 것은 아닐까 하는 기분이 드는 겁니다.

TV 애니메이션을 시작했을 때, 텔레비전 방송국에서는 어떻게 하는 것이 좋을지 몰라서 마음대로 해달라는 분위기였습니다. 그래서 현장에서 애니메이터들이 이것저것 생각해 만든 것이 그대로 작품으로 방영됐습니다.

하지만 지금은 장난감을 팔려고 하거나 판권수입을 얻으려고 하거나, 또 출판으로 돈을 벌려는 등 여러 제약이 생겨 칭칭 옭매인 구상이 만들어지고 있습니다.

그 가운데 예를 들면 판권수입이 10이라면 그중 1.5를 누군가 가져가고, 2는 누구, 1은 누구, 0.5는 이쪽이란 식으로 처음부터 전부 정해지고, 그 수입을 극단으로 떨어뜨리지 않도록 안전한 기획을 선택하게 됐습니다.

따라서 현장으로서는 할 수 없는 부분이 많아진 겁니다.

예를 들어 『시끌별 녀석들』의 캐릭터를 멋대로 바꿀 수는 없습니다. 특히 지금은 만화원작의 전성 시대이기에 그 느낌이 강해요.

다만 로봇물은 잡지만화에 실릴 수가 없기에 장난감 메이커 디자인만 나오면, 이야기 등은 자유롭게 만들 수 있지요. 그러면 현장 쪽도 이것저것 공부할 여유가 생깁니다. 스폰서도 장난감이 팔리면 좋다고 생각하니까요.

그 외 분야에서의 현장은 답답해진 부분이 많다고 생각합니다.

그렇다고는 해도 20년이나 하다 보면 그러다 어떻게든 될 거란 생각이 들고, 혹시 어떻게든 되지 않는다면 하늘의 뜻이라 생각하고 포기한다는 그런 각오로 오래 만들어갈 수밖에 없다고 생각합니다.

그건 그렇다 치고, 지금 애니메이션의 세계는 붐의 시대를 끝내고 진정한 대량소비 시대에 들어갔습니다. 즉 뭐라고 할까, 애니메이션의 시대가 되어 절대로 만화영화의 시대가 아니란 것만은 절실히 실감합니다.

여기에서 이야기는 일단락 짓겠습니다.

(오사카 아니메폴리스 페로 2주년 기념 강연 1982년 7월 27일 오후 오사카 소네자키 신치·도에이 회관)

『거리』, 『프레젠트』를
보고

애니메이션을 직업으로 삼은 사람들의 입장에서나, 불혹에 달한 어른들의 관점에서 『거리』와 『프레젠트』 두 작품을 논평하고 싶지는 않을 거라고 생각한다. 내가 이 작품들을 만든 사람들과 같은 나이였을 때, 나는 그들 같은 힘이나 끈기는 없었다. 어쨌든 필름을 만드는 일에서만큼은 나는 감탄해 마지 않는다.

한편, 이들 작품은 남의 일이 아닌 절실함으로 내게 다가온다. 이 두 작품의 근원이 된 동경과 마음은 확실히 만드는 사람과 같은 나이였을 때의 내가 지녔던 것이었고, 지금도 그 성향이 불식되지는 않은 까닭이다.

어느 시기…… 소년에서 청년으로 옮겨가는 불안정한 한 시기에, 어떤 경향의 청년들은 '소녀'들의 이야기에서 성스러운 상징을 찾아낸다. 원인을 분석하는 것은 본의가 아니다. 좋든 나쁘든 그런 청년들이 해마다 재생산되는 것은 확실하다. 롤리콤도 멋진 개성이라며 정색을 하거나 흉내놀이로 해소하기에는 그 청년들의 숨겨진 마음이 깊다.

청년들은 자신들 안에 소녀를 키우기 시작한다. 소녀는 그의 일부이며 그의 마음의 투영이다. 자신을 무한히 용서해주는 이성, 게다가 엄마처럼 자궁에 담아놓고 자신의 힘을 뺏는 것이 아니라 자신이 그 소녀를 위해서라면 능동성도 힘도 발휘할 수 있을 소녀……. 이상적인 여성이라고 말하는 사람도 있지만 그것은 다르다. 이상이라기보다 만인의 것이며, 이 경우는 어디까지나 개성으로서의 자신을 위해 존재하는 이성이다.

자립하려고 하는 여성들은 이 소녀들을 미워한다. 자신을 거푸집에 집어넣으려고 하는 남자들의 일방적인 폭력이라고 느낀다. 진짜 자신들은 그렇지 않다, 자신들 또한 땅을 기어 다니고 괴로워 몸부림치며 산다고 외친다. 착한 척

하는 말은 남자들의 강압을 향한 분노와 더욱이 남자의 여성관을 무시할 수 없는 자학의 양면을 포함하는 것 같다.

『거리』, 『프레젠트』 두 작품에 등장하는 소녀는 만드는 사람의 마음속에 있는 소녀이며, 그림은 조금 달라도 동일인물이란 점은 틀림없다. 인간다움을 잃은 거리와 전장으로 내몰린 부모 잃은 사람들의 무리 속에서 소녀만은 상냥함, 아름다움을 향한 공감을 잃지 않는다, 이미테이션이 아닌 진짜 마음의 접촉을 원하고 있다. 언뜻, 문명비평이라고도 여겨지는 구성이다.

하지만 굳이 쓴다면 만드는 사람의 본의는 거기에 없지 않을까. 모라토리엄에 종지부를 찍고 앞으로 나아가지 않으면 안 되는 바깥세상의 정체를 알 수 없는 무기명, 거대함, 난폭함, 되돌릴 수 없는 것들을 투영해 그곳을 모르는, 체험하지 않았다는 의미로 선만 있는 백지의 세계인 것이다.

그에 비해 소녀는 만든 사람인 청년 자신을 향한 애착이며 두고 가야만 하는 어린 시절의 자신……. 어른이 되려면 버려야만 하는 비호와 아직 알지 못한 권리나 생활에 따라다니는 잡동사니들로부터 자유로웠던 자신을 향한 향수의 투영이지는 않을까.

소녀는 자신 밖에 살지 않고, 자신 안에서 키우는 자기 자신이다.

첫머리에서 썼던 대로 나는 그것이 좋냐 나쁘냐를 논할 생각도 자격도 없는 비슷한 인간이다. 아마 지금도 현실을 사는 여성들을 눈앞에 두며 그녀들의 본질과는 관계없이 내 투영을 발견하려고 하는지도 모른다……. 분석과 비평의 대상으로 도저히 『거리』와 『프레젠트』를 무시할 수는 없다.

내 안에 엄연히 있는 동경과 사랑을 분석하고 부정하며 억누른다고 해서 무엇이 될까. 하지만 작품을 만드는 작업은 그것과는 다르다. 나는 멋대로 몽상을 한다. 『거리』의 소녀가 자신의 강아지를 되돌려받으려고 게 로봇을 쫓아가기 시작했다면 영화는 어떻게 되어 갈까. 빵을 던져버릴 뿐만 아니라 그 빵을 게 로봇 안에 있는 강아지한테 먹이려고 행동했다면…… 『프레젠트』의 소녀가 자신에게 그림책을 보낸 얼굴 없는 사람을 그 행렬에서 찾으려 했다면…….

대작이 될지도 모른다. 필름에 다 담을 수 없을지도 모른다. 순진한 소녀는

순진한 채로 있을 수 없게 될지도 모른다. 하지만 그래도 좋지 않을까.

나를 따라다니던 과제란 의미도 포함해, 그것이 만드는 것과 창조하는 것의 차이는 아닐까 생각한다.

(와세다대학 애니메이션 동호회 회지 『애니콤Z』 Vol.2 1983년 4월 3일 발행)

편주/ 윗글은 와세다대학 애니메이션 동호회의 자주제작 필름 『거리』와 『프레젠트』에 대한 기고문입니다.

『거리』(1981년. 3분 15초 8mm 컬러 페이퍼 애니메이션)

줄거리—차가운 빌딩 거리에서 쓰레기통에 버려진 강아지를 주운 소녀. 빵을 주거나 하며 소녀는 강아지와 친해지게 되지만 그곳에 나타난 것은 게 모양을 한 거대한 메카였다. 메카는 팔을 뻗어 소녀한테서 강아지를 빼앗아 투입구로 내던졌다. 이윽고 메카에서 뿜어져 나온 것은 봉제인형이 된 강아지. 메카가 사라진 후, 인형을 안고 울던 소녀는 남은 빵을 거리를 향해 집어 던지는 내용이다.

『프레젠트』(1982년. 4분 22초 8mm 컬러 페이퍼 애니메이션)

줄거리—전투기가 날아다니는 거리. 병사 한 명이 어떤 소녀의 방으로 숨어들어 베개 위에 그림책을 한 권 남기고 사라진다. 소녀는 그림책을 손에 들고 병사가 다니는 거리로 나왔다. 소녀의 손에 꽃을 전해주는 한 마리의 새. 소녀가 넘어져 꽃이 꺾여버렸기 때문에, 새는 다시 꽃이 피는 들판으로 향했다. 그곳은 그림책의 삽화와 같은 풍경. 새는 소녀에게 두 번째 꽃을 전해주고 소녀는 그 꽃을 거리를 지나는 병사들 중 한 사람의 가슴에 장식해 준다는 내용이다.

시대극 이야기

우리가 보아온 시대극 영화는 반드시 전국 시대나 에도 시대를 비춘 것도 아니고, 가부키 등과 엮어 양식미 그 자체도 이어받은 역사적 사실과는 전혀 다른

것이다. 최근에 시대극 영화를 거의 볼 수 없게 된 것은 그런 양식에 질려버렸기 때문으로, 그 의미에서는 영화가 심은 '시대극의 시대'에 대한 선입관은 크다.

영화의 쇠퇴를 말한 지도 오래됐지만 정말 부흥시킬 마음이 있다면 일본의 시대극, 혹은 사극은 더 생생하고 촌스럽게 그리면 굉장히 매력적일 것이다. 즉, 지금까지와 다른 시점에서 재검토해야 한다고 생각한다.

확실히 시대고증대로 만들면 『제니가타 헤이지』나 『미토 고몬』도 성립되지 않을 것이고, 술집도 나오지 않는 재미없는 이야기가 될지도 모른다. 하지만 그런 양식이나 선입관을 없애는 것으로 재미있는 영화를 만들 수 있지는 않을까.

소설 쪽에서는 전국 무장을 경영자로 선택하는 등의 방법이 꽤 유행했는데, 그런 방법은 도리어 스케일을 작게 만들고 일본 역사에 대한 이미지를 손상시키는 듯한 느낌이 든다.

영상을 자랑거리로 하는 영화라면 왕조 에마키의 현란함과 실제로는 전투가 없어진 뒤에 생긴 천수각을 보여주지 말고 실제로 있었던 전투를 더 확실히 보여줬으면 좋겠다.

구로사와 아키라의 영화 『7인의 사무라이』에 나온 부랑자의 모습은 리얼하고 굉장히 재미있었지만, 『카게무샤』에 이르러서는 기마군단이 같은 색의 깃발을 나부끼며 마치 기병대처럼 돌진한다. 그것은 표현된 이미지로는 이해할 수 없지만, 실제로 그런 일은 없었을 테고, 병사들을 데리고 인마일체가 되어 돌진했을 거라고 생각한다.

지금의 영화 이미지에서는 극단적으로 말하면 마치 후지산 기슭의 들판과 홋카이도의 들판에서밖에 전투가 이루어지지 않은 듯하지만, 이것도 실제로는 지장보살 옆에서 싸웠을지도 모르고 논두렁과 거름구덩이가 있는 곳을 인마가 돌아다녔을 것이다. 억새밭이나 덤불을 헤치며 전투를 했을 거라고 생각한다.

그런 세세한 부분의 묘사에 신경 쓴 시대극을 누군가 만들어주지 않을까.

전국 시대의 군대는 얼마나 더러웠을지. 조사한 범위에서도 병사들은 제대로 된 것을 먹지도 못했다. 약탈을 반복하며 진군하지는 않았을까.

보충병이라고 하면 왠지 애매한 존재처럼 느껴지지만, 전국 말기가 되면 정

규병이고 제대로 된 군율로 집단으로 움직이던 병사였다. 사무라이 대장을 보필하는 보충병이란 한심한 이미지가 아니라 철포를 가진 근대적인 군대로서 생각한 영화가 왜 나오지 않는 것일까.

나오키 산주고의 『합전』은 좋아하는 책 중 하나인데, 거기에 나오는 싸움은 정말 그대로였을지 알 수 없지만, 적어도 이치를 내세워 영상적으로 싸움을 그리고 있는 듯한 기분이 든다. 읽으면서 당시의 전투 이미지가 펼쳐지는 것이다.

나가시노의 싸움을 그리는 법이나 오사카의 진에서 사나다와 다테의 싸움에서 철포가 없는 사나다군에 쏜 탄환이 갑옷에 맞고 튕겨나갔다거나 쓰러진 동료의 시체를 방패로 탄환을 막았다 등의 사실적인 이미지. 돌격하는 중기대의 말도 전력질주하지 않고 묵직하게 다가온다.

당시 몸집이 작은 일본말에 완전무장한 무사가 타고 전력질주할 수 있을 리가 없어 애초에 오래가지 못한다.

그런 군대나 싸움의 모습은 지금까지 보여 온 영화와는 꽤 시선이 달랐을 것이다.

역사적 사실에 충실하지 않고 풍부한 이미지로 전투의 실태를 화면으로 재현할 사람이 누군가 없을까.

애니메이션으로 만들면 되지 않겠느냐고 말할지도 모르지만, 『바람계곡의 나우시카』에서조차 허리춤이 달린 검의 흔들림 하나에도 수고를 들였으니 갑주의 미늘 등이라도 꿰게 되면 꼼짝 못한다. 누군가 노력해줄 사람이 나타나기를 기다릴 수밖에 없다.

(『역사독본』 신인물 왕래사 1985년 4월호)

일의
주변

애니메이터　　　　　애니메이션에서 그림을 움직이는 일을 하는 사람을
　　　　　　　　　애니메이터라고 한다. 현재 일본에는 2,500명 정도
　　　　　　　　　있다고 하는데, 정확한 숫자는 아무도 모른다. 세
분화한 외주, 하청시스템 속에 흩어져 있고 항상 유동적이기 때문에 조사할 수
가 없다. 애니메이터는 본래 선천적인 적성이 요구되는 직업인데, 지금은 그림
그리는 사람이 되는 손쉬운 수단이 되어버렸다. 근래 십몇 년 동안 일은 계속
증가하고 애니메이터는 항상 부족했다. 농담이 아니라 연필로 선을 그을 수 있
으면 누구라도 좋다는 분위기가 계속된 것이다. 애니메이터의 수는 계속 증가
하고 상대적 가치는 저하되었다.

　애니메이터의 평균연령은 매우 젊다. 이 젊은이들의 특징은 선량함과 가난
함이다. 대부분이 성과급으로 일하고 TV 시리즈의 경우 한 장에 150엔으로 생
활하고 있다. 지금 우리가 만드는 극장용 작품은 한 장에 4백 엔. 24~25세에
월수입 10만 엔을 밑도는 사람들이 많다. 그중에는 국민연금에도 건강보험에도
가입하지 않은 사람도 있다. 좋아서 시작해도 그리 오래 이어질 수 있을 턱이
없다.

　그런데 전업해도 어느 사이엔가 돌아온다. 요컨대 편한 것이다. 머리를 숙일
필요도 없고 다른 사람을 앞지를 필요도 없다. 관리사회에서 밀려 나온 선량하
고 가난한 젊은이들에 의해 일본의 애니메이션은 세계 역사상 전례 없는 생산
량을 올리고 있다.

　하지만 그렇게 많이 만들지는 않아도 되는데…….

인재

한 미국 애니메이션 스튜디오를 방문했을 때의 이야기. 완성된 원화를 체크하던 감독한테 우리 쪽에는 좋은 애니메이터가 있느냐는 질문을 받았다. 초조하고 자포자기를 한 것은 그 원화 때문인 듯했다. 좋은 애니메이터를 찾는 것은 사막에서 사금을 찾기보다 어렵다고 대답했더니 그는 크게 수긍했다. 그도 그럴 것이 이 말은 그 유명한 월트 디즈니의 말이다. 디즈니 스튜디오는 후계자 양성에 실패했다고 한다. 올드 나인이라고도 불린 9명의 애니메이터들이 계속 정상에 자리하고 있어 매너리즘화해 힘을 잃었다고…… 하지만 아니다. 디즈니는 학교를 만들고 애니메이터 양성을 반복했고 이민국에까지 사람을 보내 인재 발굴에 힘썼다. 인재를 위해서는 돈을 아끼지 않았다. 그래도 후계자는 길러지지 않았다.

그림을 따라서 그릴 수 있으면 움직이게 하는 것을 가르칠 수는 있다. 하지만 왜 움직이고 싶은지, 왜 그렇게 움직이고 싶은지는 가르쳐줄 수 없다. 가르치면 강제로 배운 것밖에 되지 않을 것이다.

신인은 생각지 않은 곳에서 홀연히 태어나는 것이다. 디즈니와 그 좋은 스태프인 올드 나인 또한 캘리포니아의 사막에 홀연히 나타나지 않았는가.

항상 인재는 부족하다. 부족한 힘으로 작품을 만들 수밖에 없다. 그것이 우리의 힘이니까.

채용시험

몇 년인가 전에 어떤 애니메이션 회사의 신입 채용 시험에 관여한 적이 있다. 직종은 애니메이터. 수백 명의 지원자들 중에서 10명 내외의 젊은이들을 뽑는, 오랜만의 본격적 양성 계획이었다. 마땅하지 않으면 채용하지 않아도 된다는 각오. 작품(그림 몇 장)에 의한 서류심사를 거쳐 과제에 의한 작화, 작문, 면접과 심사체제도 다른 데랑 비슷했다. 일반상식 필기시험은 심사하는 사람도 일반상식이 있다고는 생각할 수 없어 그만두었다. 그런데 서류심사를 시작하자마

자 벽에 부딪쳤다.

모방은 비난할 수 없다. 통속문화의 영역에서는 흉내부터 시작해 점차 자신의 것을 만들어가는 사람이 많다. 그렇다고 해서 달인으로 보이지만 흉내에서 한 발짝도 벗어나지 못하는 사람도 많다. 일목요연한 독창성, 능숙한 자질이 있는 사람은 한 사람도 없다. 혼란스러웠다. 지금은 서툴러도 앞으로 성장할 사람, 닦으면 빛이 날 원석의 조각이라도 발견할 수 없을까 하고 사금을 캐는 심경이 된다. 면접을 해도 전원 긴장해 있으니 눈동자가 반짝거려 좋게 보이고 만다. 신중하고 객관적으로 생각해 결국은 좁은 경험주의에 기대고 만 듯하다.

그 후, 작업장을 옮겨 영화 몇 편인가를 만들었다. 그때마다 스태프 중에 그때의 심사로 내가 불합격시킨 젊은이들을 만났다. 그 몇 명은 지금 만드는 영화의 중심 멤버로도 참여하고 있다. 그때 합격시켜 양성한 신인들도 성장해 사이 좋게 책상을 나란히 한다.

도대체 그 심사는 뭐였을까…….

TV 시리즈

조금 옛날, TV 애니메이션의 수가 지금보다는 적었을 때 이야기. 우리 팀에서 처음으로 TV 시리즈를 담당했다. 『알프스 소녀 하이디』란 프로그램이었다. 우리는 야심이 있었다. 장난감이 아니라 아이들을 위한 작품을 만들고 싶다고 TV 애니메이션의 현재를 쫓는 포기와 무성의를 벗어나고자, 건물은 허술했지만 스튜디오의 젊은 스태프는 우리의 의욕에 답하며 힘을 모아주었다. 비상 걸린 1년이 시작되고 우리는 맹렬히 일했다. 수면부족과 과로. 너무 긴장해 감기도 걸리지 않았다. 방영이 시작되자 상상을 넘는 반응이 왔다. 무엇보다 우리 아이들이 작품을 사랑해주었다. 몸이 많이 망가졌지만 우리는 행복했다. 그걸 격려로 버티며 일을 끝냈다.

처음 뜻대로 갈 수 있는 데까지 갔다고 자부하며, 이것으로 평온한 일상생활로 돌아왔다고 생각했다. 텔레비전의 무서움을 조금은 알게 된 것은 그때부

터다. 반복해서 같은 것을 요구하는 것이 텔레비전이었다. 뭐든지 일상화하는 탐욕. 비상사태를 일상으로 요구받으며 알게 되었다.

작품은 성공해도 현장의 상황은 조금도 개선되지 않는다. 또 그 1년을 반복하라는 것인가……. 텔레비전과 오래 같이 하려면 지속할 수 있는 수준으로 떨어뜨릴 수밖에 없다. 현재 텔레비전 작품이 황폐해지는 원인이다. 그래도, 라고 생각한다. 나는 이제 무리지만, 몇 명의 재능과 의욕과 인내력이 있다면 지금이라도 텔레비전의 매너리즘화를 벗어날 수 있다. 그리고 그럴 가치도 있다.

하이킹

극장용 작품을 만들 기회는 거의 오지 않는다. 그래서 한 번 제작에 들어가면 처음부터 전력질주. 항상 스케줄은 짧다. 쉬지 마라, 그려라, 달려라, 스태프를 질타하고 자신을 재촉했다. 애니메이션 회사가 고정된 스태프를 유지하고 있을 때는 그래도 좋았다. 전력질주는 젊은 스태프 교육의 장이며 두각을 나타낼 찬스이기도 했다. 마지막 질주가 끝나면 연결해주는 일을 하며 한숨 돌리고 다음 전력질주에 대비하면 된다. 하지만 지금은 작품이 결정되고 나서 작품 계약을 하여 개별적으로 스태프를 모으는 방법이 주가 되었다. 그것도 성과급 임금제라서 마지막 질주가 끝나면 쉴 틈도 없이 다음 일로 흩어져야만 한다. 반년 정도 동안, 본래의 생각은커녕 이름도 기억하지 못하고 헤어지기도 한다. 마치 일회용으로 사람을 쓰고 버리는 것 같다. 지금도 내 주위에서 젊은 여성 스태프가 하루 12시간 이상의 일을 한다. 아직 일요일과 휴일은 쉬지만, 시간이 지나면 그것도 없어질 것이다. 이와 상관없이 제작은 순조롭게 진행될 것이다. 지금 여유가 있으니 사랑을 할 수 있지 않느냐 말하는데, 이래서야 어찌 계속 사랑할 수 있겠나. 내가 20대였을 때는 마지막 질주라며 마지막 1개월 정도를 일종의 행사로서 하면 되었다. 그래서 처음으로, 정말 처음으로 극장용 장편 애니메이션 영화 제작기간에 스태프 전원이 평일 하이킹을 가게 되었다. 대신 휴일 출근이 붙었지만. 24일 날씨야 좋아라.

천 년 숲

최근, 자꾸만 '천 년 숲'에 대해 공상한다.

경영이 정체상태에 빠진 상당 면적의 삼림을 확보하고 인간의 지혜를 모아 본래 풍토의 식생을 부활시킨다. 부활에는 100년 단위의 시간을 설정하고 맥이 끊긴 초목은 새롭게 심고 부족한 것은 식림하고, 늑대는 유감스럽게도 불가능하지만, 아직 살아남은 짐승, 벌레, 모든 종류의 새를 풀어놓는다. 느긋하고 느슨하게 밸런스가 유지되도록, 인간은 쓸데없는 간섭은 하지 않는다. 그렇게 하려고 사명감 넘치는 대원들을 두고 법적 권한을 준다.

50년 정도 지나면 특별공원으로 관찰하고 산책하기 좋은 장소가 된다. 찾아오는 사람들을 위해 좁은 길과 숙박설비를 만들지만 배설, 식사 모든 것에 엄중한 제한을 설정하고 그곳에는 콘크리트도, 아스팔트도, 선물의 집도 술도 없다. 자동차는 훨씬 앞에서 멈추고 대원들도 영역 내에서는 차를 사용하지 않는다. 이 숲에 도끼를 반입해도 안 된다. 등나무덩굴이 나무를 마르게 하고, 어떤 벌레가 대량 발생하고, 짐승이 다쳐도, 사람은 손을 대서는 안 된다. 천 년 후, 호류샤의 기둥이 썩고 야쿠자이샤의 동탑이 기울어졌을 때, 이 숲에 자라는 몇만 개인가의 노송나무 가운데 몇 그루가 도움이 될지도 모른다. 만약 인류가 천 년의 시간을 연명해 산성비를 멈출 수 있다면 이 숲은 세계의 보물이 될 것이다. 경계에 자연석비를 세우자. 금방 쪼개지는 기계세공이 아니라 석공의 손으로, 전 세계의 문자로, 이 숲은 인간의 원천이라고. 우리는 숲에서 태어난 것이다.

<p style="text-align:right">(『아사히신문』 1987년 9월 14일, 17일, 21일, 22일, 24일 자)</p>

연대인사
또 하나의 후기

두 아들은 초등학교 저학년까지 집사람이 그린 여섯 권의 스크랩북을 펼쳐놓고 그림책 보듯이 꽤 즐거워했습니다. 원래 목적이 있어 그린 것이 아니라서 아이들의 정서안정에 좋은 역할을 했다고 판단하는 것은 잘못된 거겠지만, 한 가지가 신경 쓰였습니다. 장남을 그린 그림에 비해 차남의 것이 아무래도 수가 모자라는 겁니다. 게다가 장남에 비하면 걸음이 느리다거나 입이 느리다거나 기저귀가 어떻다느니, 그런 내용이 많은 겁니다. 아내가 자신을 위해 그린 것이지 아이들을 위해 그리지 않았기 때문이기도 합니다. 부모로서는 입이 느린 것도 그 아이의 개성으로서 애정표현으로 생각해 그렸지만, 차남이 몇 장 안 되는 자신의 그림에 즐거워하면서도 무슨 느낌을 받았을지, 똑같은 차남으로 자란 나는 왠지 알 것 같은 기분이 듭니다.

차남의 그림이 적어진 이유는 두 번째 체험이란 부모의 적응과 보육원에 다닌 기간이 짧은 것이 원인인데, 비로소 자신의 현재를 사는 차남에게는 그런 변명이 이해될 리 없습니다.

흔히 듣는 말 중 '타인에게 폐를 끼치지 마라'란 것은 있을 수 없는 일이라고 생각합니다. 애정과 선의에 넘쳐도 서로에게 자신의 영향을 강압해 서로 폐를 끼치며 자라거나 생활하는 것이 인간세상이라고 생각하게 됐습니다.

장남에게서는 내가 어렸을 때의 각 시기에 무엇을 바라고 동경했는지를 떠올리는 계기를 얻었습니다. 그건 나 같은 직업을 가진 사람한테는 매우 도움이 되는 체험이었습니다.

차남에게서는 어렸을 적 내가 무엇을 느끼며 살았는지, 현재의 직업을 선택한 이유와 함께 나의 성격이 형성되는 과정을 한 번 더 체험하는 기회를 얻었습

니다. 전보다 조금은 나를 알게 된 것 같았습니다.

이제 부모가 손을 내미는 시기는 지났습니다. 아들들은 자신의 힘으로 자기 자신이 되어갈 수밖에 없습니다.

차남이 중학생이 되고 다음날의 시험을 준비하며 공부를 시작한 밤의 일을 기억합니다. 내가 지나올 때는 알지 못했던 행복한 어린 시절이 끝나는 순간을 지금 마주한다고 느껴져 애절하다고밖에 표현할 방법이 없었습니다. 그리고 그때의 식으로 말하면, 바로 '연대인사'를 그의 뒤에 조용히 보냈습니다.

(『고로와 게이스케, 어머니의 육아 그림일기』 미야자키 아케미 지음, 도쿠마쇼텐 1987년 9월 30일 발행)

『나무를 심은 사람』을 보고

내가 애니메이션을 만들기 때문이 아니라, 애니메이션을 만들지 않아도 이 작품을 봤다면 좋은 것을 보았다고 생각했을 듯합니다. 그런 힘이 있는, 어중간한 각오로는 만들 수 없는 작품이라고 생각합니다. 프레드릭 백 자신의 오랜 경험과 작품이 갖고 있는 모티프와 사상들이 잘 융합되어 있습니다. 게다가 장래 어떻게 될지 알 수 없는 불안한 시대에 이런 행동을 한 사람이 정말 있었다는 이야기가 소재로 쓰였어요.

이 프로방스의 할아버지 같은, 들판의 철학자라고 할까, 생명이 긴 예지로 가득 찬 존재에게 우리는 강렬한 동경을 하고 있지요. 이런 모티프를 우리가 가

진 표현수단을 써서 형태로 만들었다는 것에는 경의를 표합니다.

오히려 돈이 될 것 같지도 않은 이런 일에 돈을 낸 라디오 캐나다의 사람들에게 경의를 표합니다. 퀘벡에 있는 방송국이지요. 캐나다 안에서도 이곳은 프랑스계로 늘 독립문제 등을 다투고 있고, 이 작품의 무대도 프로방스로 남프랑스 안에서도 민족주의가 강한 곳입니다. 그래서 잘은 모르지만, 그런 것과 관련이 있을지도 몰라요.

처음 이 작품을 봤을 때, 무대가 어딘지 모르다가 프로방스라고 들었을 때 쉽게 이해가 갔는데, 이 작품의 원작이 된 소설도 프로방스의 문예부흥운동, 프로방스어로 시와 소설을 쓰자는 그런 운동과 관계가 있을지도 모르겠네요.

*

이전에 프로방스를 차로 달린 적이 있습니다. 평지 쪽은 녹지가 많은 지방으로 방풍림이 많이 심어져 있습니다. 바람이 강한 곳이더군요. 녹음이 우거진 토지라고 생각했는데, 이 작품을 보니 역시 그렇더군요.

이 프로방스의 할아버지는 실재 인물은 아니라고 하는데, 요컨대 그 지방의 여러 사람들의 이야기를 모아 그걸 중심으로 했겠지요. 이런 예는 세계적으로도 일본에도 얼마든지 있습니다. 일본의 경우는 에도 시대가 많지만요.

수전용 물이나 산불방지용 물 등으로 주위에 녹지가 늘었어요. 무사시노는 황량한 억새들판뿐이었으니까요. 야쓰가타케 기슭의 방풍림도 그렇지요.

반대의 예도 많이 있는데, 홋카이도를 개척한 선조들이 심은 방풍림을 근대에 와서 기계화에 방해가 된다며 잘라버렸습니다. 그랬더니 흙이 점점 날아와서 다시 나무를 다시 심는다는 이야기도 있어요.

자연보호라고 하지만, 사실 자연이 아닌 인간이 만든 것도 많아요. 그곳에 시간이 작용해 만들어진 것이 꽤 있습니다. 정말로 자연의 모습이 남아있는 것과 인위적인 것의 양면이 필요합니다, 인간에게는.

일본에서는 진수의 숲이란 형태로 신사에 자연의 형태를 남기고 생활을 위해 심은 수목이 하나의 경관을 만들게 됐습니다. 에도 시대까지 생긴 그러한 안정을 메이지 이후의 근대화 속에서 계속 부수는 것이 일본의 근대 역사입니다.

캐나다에는 그런 예가 없다고 생각하는데, 백이 이 소설을 읽고 이 할아버지가 한 일—황야가 숲이 우거진 토지로 바뀌어가고 그곳에서 생명에 넘친 생활이 태어난다는 그런 것을 꼭 그리고 싶었다고 여긴 그 마음은, 너무나도 잘 알 것 같습니다.

*

백의 작품을 본 것은 『크랙!』이 처음이었습니다. 4, 5년 전에 다카하타(이사오) 씨(『바람계곡의 나우시카』, 『천공의 성 라퓨타』 프로듀서, 『반딧불이의 묘』 감독)와 일 때문에 미국에 갔을 때 뭔가와 동시상영으로 봤습니다. 충격을 받아서 영화를 보고 돌아오는 길에 터덜터덜 걸으며 다카하타 씨한테 '우리는 안 되겠다'고 말한 기억이 있습니다.

그러니까 『나무를 심은 사람』이겠지요. 우리가 현재 만드는 셀 애니메이션에서는 식물을 그리는 것이 어려워요. 풀이 바람에 흔들리는 부분만 그려서는 단순한 기호가 돼버립니다. 식물은 바람에 흔들리거나 햇빛에 빛나거나 식물을 둘러싸는 기후나 광선에 의해 존재하고 있어요. 그런 것들을 어떻게 그리면 좋을까 항상 생각하는데, 저희의 표현방법으로는 그릴 수 없다고 할까, 포기하고 있지요. 그런데 백은 바로 정면으로 그것에 도전해 확실히 만들고 있어요. 그것만으로 경의를 표했습니다. 영상적으로도 굉장히 아름답다고 생각합니다.

역시 갑자기 이런 작품은 만들 수 없어요. 『크랙!』이 있었기 때문에 『나무를 심은 사람』도 만들 수 있었다고 생각합니다. 『크랙!』의 기법 발전과 카메라맨 등을 비롯해 그것을 떠받쳐준 스태프들이 있었기 때문이지요. 분명 스태프들도 『크랙!』에 반응했을 겁니다. 게다가 작품 내용을 더 높은 수준으로 만들자는 의욕이 없었다면 탄생하지 못했을 작품입니다.

같은 소재를 실사로 찍어도 이 임팩트는 얻을 수 없다고 생각합니다. 이 작품에서 백이 사용한 애니메이션 기법도 일반화되어 있지 않지요. 애니메이션의 가능성 운운하는 이야기가 되면 무엇이 애니메이션에 적합한지 아닌지 그런 막다른 골목으로 들어가기 때문에 그다지 의미가 없다고 생각합니다.

오히려 표현방법이란 것은 표현하고 싶은 것이 있으면 기술이 따라옵니다.

기술만 있고 표현하고 싶은 것이 없다는 것은 있을 수 없어요. 원래 기술이란 것도 사실 무언가를 표현하기 위해 누군가가 개발한 겁니다.

그런 점에서 백이 『크랙!』에서 시작한 기법은 이 작품에서 완결되지 않았나 생각합니다. 이 이상 발전하지 않는 편이 좋고 이것으로 완성됐다고 생각합니다. 이것으로 다음에 똑같은 작품을 만들면 또 똑같은 것을 했다는 얘기가 나올 거예요.

<center>*</center>

백이 이런 작품을 가능하게 한 것은 세계를 바라볼 때의 '시선'입니다.

그런 시선에서 사물을 봤을 때, 처음으로 관객과 공통되는 것을 발견할 수 있지요. 어딘가 깊은 곳에서 계승되어가는 것을 느끼며 사는 인간의 시선입니다. 이 작품의 할아버지 얼굴은 철학자의 얼굴입니다. 이 얼굴을 선택한 것이 굉장히 잘 이해가 돼요.

나무를 심고 그것이 자라서 숲이 되고 꿀벌이 모인다는 식으로, 백이 멀리 바라보는 시선을 그리고 싶었다는 점은 잘 알 수 있어요.

어느 신문의 작은 칼럼에 일본과 유럽의 생사관은 다르다는 기사가 있었습니다. 노년에 일본인은 자연과 하나가 되고 싶어 하는데, 유럽인은 자연과 대면하고 그것을 바라본다고. 자연과 일체가 된다는 것은 일본인이라면 녹지의 품에 안긴다 등 그런 이미지겠지만, 고비사막에 사는 사람도 일종의 자연과의 일체감을 갖습니다. 일본인이기에 자연으로 돌아가고 싶다고 생각하는 것이 아니라, 자신이 태어나고 세계를 알게 된 장소란 것은 어느 민족한테도 매우 소중한 장소라고 생각합니다.

백은 독일과 프랑스와의 국경지대, 알자스 지방 출신이라고 하는데, 캐나다에서 그런 것을 발견하지 않았을까요. 메이플시럽을 만드는 풍경이나 그런 것들 속에 자신의 고향에 대한 정 같은 것을 느꼈기 때문에 『크랙!』을 만들었다고 생각합니다.

그리고 세계적으로 자연이 가차 없이 파괴되어가는 과정에서 자신들이 사는 땅이나 주위 풍경이나 나무와 풀에 대한 마음이 강해졌을 겁니다. 그것은

프로방스에 살며 나무를 계속 심은 남자의 심정과 통하는 점이 있어 이해할 수 있는 감정이라고 생각합니다. 『나무를 심은 사람』에는 그런 마음이 느껴집니다.

이 작품에 대해서는 저도 한 관객으로서 감동했습니다. 노르시테인도 그렇지만, 좋은 사람이 있구나 하고 생각합니다.

<p style="text-align: right;">(레이저디스크 『나무를 심은 사람』 1988년 6월 25일 파이오니아)</p>

그저
우왕좌왕하는 나라

전쟁에 진 덕분에 국가가 말하는 정의나 대의명분은 어쩐지 미심쩍다고 생각하게 된 만큼, 일본은 더 나아졌다고 생각했었다. 부시를 보고 있으면 '남자는 이래야만 한다'는 존 웨인의 망령에 씌었다고밖에 생각할 수 없다. 사담의 정의도 비슷하다.

그런데 그럴 리 없는 일본이 장삿속과 동맹이론만으로 걸프전쟁에 대응하고 있다. 사담을 히틀러와 똑같다고 하는 일본의 정치가는 있어도 도조 히데키와 같다고 말하는 사람은 없다. 이 나라는 '대의명분'을 버렸지만 가장 근원이 되는 것이 전혀 자라지 않았다. 얄팍해서 조그마한 바람에도 우왕좌왕한다. 그 때문에 평화헌법까지 무너뜨리면 이제 아무것도 남지 않을 것이다.

내 아들들의 얼굴을 보며, 아무리 가난해져도 절대 전장에 보내고 싶지는 않다고 생각했다. 남의 아들 또한 마찬가지다. 영화를 만드는 사람으로서, 오늘

날 일본의 주제로서, 관리사회에 압살되지 않고 얼마나 연명할지를 생각해왔다. 그 때문에 십 년 가까이 간직한, 현대의 도쿄를 무대로 한 청춘영화 기획이 있지만 이제 그만둘 것이다. 뿌리가 없이 신경증적인 반항을 그리게 될 뿐, 독가스나 아들의 죽음에 겁먹은 세계의 사람들에게는 아무런 설득력도 갖지 못한다. 우리 사상의 근원이 될 만한 것을 더 찾고 싶다. 그것이 무엇인지는 아직 분명하지 않지만, 이전의 전쟁에 대해 아직 이 나라는 진정한 추궁을 하지 않고 있지는 않은가 막연히 떠올리며, 그쪽에 입구가 있을 것 같은 생각이 든다.

(『주간 아사히』 아사히신문사 1991년 2월 22일 자)

이런 영화를 만들고 싶다

안녕하세요. 그다지 얘기를 잘하는 편이 아니라서, 어려우면 야마자키 선생님(클래스 담임)에게 지원을 받으려고 합니다. 미야자키라고 합니다. 나는 30년 동안 애니메이션을 만들면서 여러분보다 조금 잘 알게 됐다고 생각하는 것을 오늘 얘기하고 싶습니다. 시간에 대한 것입니다.

여러분은 조몬 시대를 알고 있나요? 그 조몬 시대에 인간이 대체로 몇 살 정도에 죽었는지 알고 있나요? 평균 30살 정도에 죽었다고 합니다. 나는 올해 51살인데, 조몬 시대 사람들에 비하면 20년이나 더 살고 있다는 말이 됩니다.

현대인의 감각으로 말하는 할아버지, 할머니가 되기 전에 죽었다는 말이 되

지요. 그만큼 수명이 짧아서 그 무렵의 사람들은 15살 정도에 아빠 엄마가 됐습니다. 예를 들면 학생이(한 학생을 가리키며) 15살이 되면 엄마가 된다는 거예요. 그래서 엄마가 된다는 것은 아이가 태어난다는 말이지요. 아기가 많이 죽었으니 많이 낳기도 했습니다. 15살일 때 엄마가 되어 아이를 낳고, 그 아이가 15살이 되면 엄마는 30살이 됩니다. 그즈음 죽어버리지요. 그러니까 불쌍할 정도로 빨리 죽었습니다.

하지만 조몬 시대 사람들에게 죽음은 조금도 불쌍한 일이 아니었습니다. 왜냐하면 30살이 되면 장로로서 인정받고 사람들의 존경을 받을 수가 있었으니까요. 만화 같은 데에 자주 나오잖아요. 마을 장로 중에서 굉장히 나이를 많이 먹은 듯한 할아버지가. 하지만 조몬 시대의 장로는 모두 30살 정도였습니다. 물론 30살에 모두 죽는 것은 아니고, 32살이나 35살이 되는 사람도 있었지만. 그렇게 되면 대장로가 되겠네요.

왜 이런 이야기를 하느냐 하면, 나무는 겨울이 되면 말라서 잎이 떨어지지만 봄이 되면 또 싹이 나옵니다. 인간도 그와 마찬가지로, 새로운 아기가 태어나고 그 아이가 자라서 그 사람의 아이가 또 태어나요. 부모를 닮은 아기가 태어나니 한 번 죽지만 또 나오죠. 인간도 나무도 똑같다고 생각합니다.

인간의 한 걸음, 쥐의 한 걸음

애니메이션 작업으로 그림을 그릴 때, 여러 생물들이 얼마나 빨리 걷느냐 하는 것을 연구합니다. 여러분 정도의 어린이들이 걷는 것을 줄곧 창으로 보며 조사해보면, 대체로 한 걸음에 0.5초 정도가 걸립니다. 1초에 2보 정도를 걷지요.

나도 지치면 "아 힘들다"고 하면서 걸어요. 아침에 활기차게 걷는 것과 밤중에 돌아갈 때 걷는 것을 비교하면, 아침에 훨씬 빨리 걷습니다.

그럼 쥐가 걸으면 어느 정도의 빠르기로 걸을까 생각해보니, 이런 작은 쥐가 1보를 0.5초로 걸으면 여기부터 여기까지(교탁의 끝에서 끝까지를 가리키며) 가는

데에 시간이 꽤 걸리겠지요. 1보가 굉장히 작기 때문에, 거기에 0.5초가 걸리면 굉장히 느릿느릿 걷게 됩니다. 하지만 실제로 쥐는 엄청나게 빨라요. 굉장히 천천히 걷기도 하지만 샤샤샥 달리죠. 엄청난 스피드로 움직이는 겁니다.

이번에는 코끼리를 생각해봅시다. 애니메이션 컷을 그릴 때 코끼리는 한 걸음에 어느 정도 빠르기로 걸을지 생각해봅니다. 예를 들면 매머드. 매머드는 인간에게 포획당해 멸종된 털이 긴 코끼리인데, 이게 한 걸음 걷는 데에 0.5초로는 부족해요. 더 천천히 걸었겠지요. 하지만 아마 인간이 걷는 것과 비슷하거나 혹은 그보다 멀리 갈 수 있었을 거라고 생각합니다.

우리는 애니메이션을 만들 때, 1초를 24장으로 그립니다. 그 24장의 그림을 사용해 1초를 어떻게 그릴까 하는 것을 늘 생각해야만 하는 직업입니다. 그런 일을 계속하는 동안 알게 된 것인데, 인간의 아이가 한 걸음 걸을 때 0.5초, 코끼리라면 1보 2초, 쥐는 훨씬 빨리 걸어요. 1초란 것은, 모두 같은 길이라고 생각하지만 코끼리가 느끼는 1초, 인간이 느끼는 1초, 쥐가 느끼는 1초, 벌이 느끼는 1초는 모두 다르지 않을까 하는 생각이 들기 시작했습니다.

더 스케일이 큰 것을 생각해보면, 맨틀 대류란 것을 아는 사람이 있으려나. 어라, 모르나요(웃음). 대륙은 이동한다고 들은 적 없어요? 들은 적 있지요? 그것을 맨틀 대류라고 합니다. 지금 학설에서는 그렇게 되어 있어요. 지구의 아주 깊은 곳을 코어라고 하는데, 그 중간 부분부터 맨틀이 나와서 줄줄 흐르며 움직여 대륙이 밀려 이동한다는 설인데요. 예를 들어 일본 열도도 태평양판이란 맨틀이 움직이고 있어, 그것에 밀려 움직인다고 합니다. 그래서 지진이 일어난다고 하잖아요. 맨틀이 어느 정도 움직이느냐 하면, 1년에 3센티 움직입니다. 1년 동안 3센티를 말이에요, 우리가 맨틀을 계속 보고 있어도 절대 보이지 않겠지요. 보이지 않지만 혹시 여러분이 천 미터 높이 정도의 생물로 수명이 1만 년, 아니 1만 년은 부족하니까 100만 년 정도 사는 돌로 만들어진 거인 같은 생물이라고 한다면, 맨틀이 움직이는 것이 보일지도 모르잖아요.

벌은 비를 피할 수 있다

벌레에 비하면 우리는 100배는 살고 있다는 말이 되지요. 그러면 이건 내 멋대로 한 해석인데, 그 인간의 100분의 1의 길이밖에 살지 않는 벌레는 우리의 1초를 100초로 느끼지는 않을까 생각합니다. 거짓말인지 진짜인지는 모르지만, 나는 그런 식으로 생각하고 있을 뿐이에요(웃음). 시험에 쓰면 틀릴지도 모르지만, 가령 그렇다고 한다면 어떤 일이 일어날까 생각하는 거예요.

예를 들어 『꿀벌 마야』라는 이야기가 있잖아요. 벌이 주인공으로 나오는데, 거의 인간과 같아요. 꿀을 넣는 캔 같은 것을 들고 날지만, 진짜 꿀벌은 캔을 매달고 있지는 않잖아요. 그래서 그런 영화를 아직 만든 적은 없지만, 정말 꿀벌을 주인공으로 해서 만약 그 주인공이 1초를 100초로 느끼며 산다면 세계는 어떤 식으로 보일까 하는 상상을 하며, 언젠가 영화로 만들고 싶다고 생각합니다.

이 꿀벌에게 비는 어떤 식으로 보일까요? 학생은 어떤 식으로 보일 것 같나요? (앞 열의 아이를 가리킨다)

"안 보이지 않을까요, 비는." (학생이 대답한다)

그럴까요? 하지만 1초를 100초로 느끼니, 저기부터 여기까지 비가 1초에 떨어지는 것을 100초로 느끼는 거예요. 그렇잖아요. 반대로 천천히 보이겠지요. 우리는 비가 내리면 젖지요. 하지만 꿀벌은 젖지 않지 않을까 생각해요. 비가 떨어지지만 그게 천천히 보이니 비를 피할 수 있지 않을까 하고. 벌은 굉장한 기세로 날갯짓하는데, 아마 우리가 걸을 때 손을 흔드는 모습이 보이듯, 자신이 날갯짓하는 모습이 보일 거라고 생각해요. 그러면 빗방울 또한 보일 거란 생각이 들지요.

그런데 빗방울은 어떤 모양을 하고 있을 것 같아요? (한 학생을 가리킨다) 잠깐 여기로 와서 칠판에 그려보지 않을래요? (학생, 빗방울을 그린다) 그래요, 그런 식으로 그리는군요. 어째서 그런 식으로 그리게 됐을까? 인간에게는 보이지 않으니까 그렇잖아요. 보이지 않으니까 물이 떨어질 때에 이런 모습을 할 것이 틀림없다고 생각했을 뿐이지요. 상상으로 그린 거예요, 인간이. 인간은 벌 같은 눈을 갖고 있지 않으니까.

하지만 우주선 안에서 물이 나오면 어떤 모습을 하는지 알아요? 무중력 상태에서 물이 공중을 떠다니면 흐물흐물해집니다. (손으로 제스처하며 보여준다) 물이 움푹 들어가면서 물컹물컹해요. 벌이 빗속을 날 경우 그런 것이 여기에 하나, 저 멀리에 하나, 저쪽에도 하나, 그것이 흐물흐물 떨어지는 사이를 스스로 요리조리 뚫고 날면 되지요. 그런 만화영화를 만들면 모두 이것이 비가 내린다는 것을 알 수 있어요. 몰라요? (웃음) (아이들 모두 모르겠다고 한다). 하지만 정말 꿀벌의 세계에서 보면 이런 식으로 보이지 않을까 생각합니다. ("그럴지도 몰라"라는 목소리) 그럴지도 모르지요.

벌이 아니더라도, 예를 들어 물고기는 물속에서 헤엄을 치지요. 뭐 때때로 물에서 뛰어오르는 녀석들도 있지만. 물속에 있을 때 물고기가 자신이 물속에 있다고 생각하고 있을까요? 여러분은 공기 속에 있지만, 지금 공기 속에 있다고 생각하며 살지는 않지요. 공기가 없어지면 소동이 일어나겠지요. 괴롭다거나, 공기 속에 이상한 것이 섞이면 냄새가 난다거나, 숨쉬기가 힘들다거나 그렇잖아요. 그리고 물속에 들어가면 숨을 쉴 수 없으니 공기를 가득 머금고 되도록 참으려고 하며 입 가득 숨을 모아 물속으로 들어가지요. 하지만 물고기는 그렇게 생각하지 않을 거예요. 물고기는 물속에 있는 것이 극히 당연하다고 생각하겠지요. 인간과는 전혀 감각이 다른 겁니다.

그런 사고방식으로 가면 이야기는 점점 비약되는데, 코끼리거북 알죠? 가장 오래 사는 동물인데, 200살 정도 산다고 합니다. 갈라파고스 섬에 있는 코끼리거북은 선인장 같은 것을 먹는데, 그 코끼리거북이 보면 인간이 걷고 있어도 엄청 빠르게 보이지 않을까 생각이 들어요.

새에게는 바람이 보일 것이다

이번에는 새 이야기. 비행기와 새를 비교하면, 비행기에는 방향타가 붙어 있습니다. 보조날개가 붙어 있어서 이쪽이 내려가면 이쪽이 올라가게 되어 있습니다. 위나 아래를 향하는 승강타라는 것과 좌우

를 향하는 방향타라는 게 붙어 있어요. 방향타는 다리를 사용해 조종간을 앞으로 쓰러뜨리면 앞으로 기울고, 뒤로 당기면 뒤로 올라가고, 옆으로 넘기면 기체가 기울어지거나 하지요. 열심히 바람에 맞춰 그런 것을 움직여야만 합니다.

그런데 새는 아무것도 생각하지 않고 우리가 똑바로 서 있듯이 꼬리를 움직이고 있다고 생각해요. 어떻게 그런 것이 가능한지 생각해보니, 이것도 멋대로 상상한 것인데, 바람이 보이는 것은 아닐까요? 그리고 새가 인간보다 수명이 짧잖아요. 그러니까 인간이 1초 걸려 불어오는 바람에 소란을 피울 때, 그들이 보기엔 그것이 몇 초 동안이니까, 바로 반응할 수가 있는 거라고 생각합니다. 인간보다 바람을 천천히 느낄 거라고 생각해요. 이것도 상상입니다, 물론(웃음). 전부 상상. 우리의 일은 전부가 상상이니까요.

왜 이런 얘기를 하느냐 하면, 글라이더라고 알죠? 그걸 예로 활강비율을 얘기하면 1미터 내려오는 동안 60미터를 나아갈 수가 있습니다. 그러니까 그 60미터 사이에 1미터 승강기류라고 해서 바람이 1미터 위로 올라가면 계속 날고 있을 수 있다는 거지요. 그런데 상승기류가 없어지잖아요. 그때 예를 들어 대륙 쪽에서 글라이더를 탄 사람이 콘도르가 나는 것을 찾습니다. 그러면 저 먼 곳에서 콘도르가 날고 있어요. 반드시 그곳에는 상승기류가 있습니다. 그곳에 가면 또 상승기류를 잡고 천천히 돌면서 위로 올라갈 수가 있지요. 일본에선 콘도르를 찾아봤자 없습니다(웃음), 까마귀 정도라면 있을지도 모르겠지만. 하지만 콘도르가 있는 곳이라면, 글라이더를 타는 사람은 콘도르를 찾습니다.

왜 콘도르는 상승기류를 알아채는 걸까요? 바람이 보인다, 공기가 보인다고밖에 생각할 수 없어요. 공기가 보인다고 해도 색이 없으니 보이지 않겠지요. 하지만 아마 이것도 망상, 상상인데, 상승기류가 있는 곳은 예를 들어 공기 덩어리가 하나 위를 향해 올라가 있고, 이쪽은 공기 덩어리가 내려가 있지요. 그러면 이 풍경이 아주 미세하게 달라 보이는 것은 아닐까 생각합니다. 아지랑이가 있으면 하늘하늘 풍경이 움직이지요. 그것이 더 미세한데, 새의 좋은 눈에는 보이지 않을까 생각하지요. 내가 멋대로 생각하는 거라, 이것은 새한테 물어보지 않으면 모르겠지만요.

1초를
느끼는 법

어른의 생활이란 것은, 예를 들어 영화를 한 편 만든다고 결정하면 바로 앞일을 생각합니다. 지금 1992년이지요. 내년은 1993년, 그다음이 1994년. 그래서 어떤 영화를 만들까 하는 것은 92년 말까지 정해서 그 후에 준비기간을 만들고 93년 봄부터 작화에 들어가서 94년 봄에 끝내고 그해 여름에 개봉하자란 식으로 정합니다. 그렇게 하지 않으면 애니메이션은 만들 수 없어요.

아직 많이 있잖아요, 여러분에게 1994년까지의 시간이란 것은, 중학교 1학년생이니까요, 94년까지. 95년에 중학교 2학년이지요. 시간이 부족하다고 생각해요? (아이들의 "으으"라며 놀라는 목소리) 두 시간의 애니메이션 영화를 만들려면 1년으로는 부족합니다. 그건 경험으로 알죠. 이걸 또 1년 연장하면 1995년이 되지요(웃음). 지구가 그때까지 있을까 하는 생각이 들어요(웃음). 어른은 모두가 시간이 부족하다고 생각하며 살고 있어서, 그새 여름방학이 오고 또 여름방학이 지나가 버리지요. 하지만 어렸을 때는 빨리 여름방학이 오지 않을까 생각하면 1개월이 너무 길어요. 길잖아요? 그런데 방학은 굉장히 짧지요. 왜 같은 길이인데 이렇게 다르게 느껴질까요? 그러니까 시간이란 것은 느끼는 방법이나, 그리고 생물에 따라 모두 그 길이가 다르다고 생각합니다.

하루는 눈 깜짝할 사이지요. 5천 년을 산 나무라면요. 그러는 사이에 겨울이 옵니다. 겨울이 오고 봄이 온다는 것이 고작해야 하루 정도로밖에 느껴지지 않을지도 모르잖아요.

벌레가 되어 이만큼(손을 교탁에서 조금 들고) 올라오면, 굉장한 거리가 있습니다. 세계는 좁지 않아요, 조금도. 그렇게 생각해보면, 식물의 세계 또한 굉장히 넓지요. 이런 식으로 지금까지 얘기한 것은 전부 내 상상이지만, 애니메이션 일을 하며 생물을 그릴 때에 그 움직임을 연구하고 있으면 아무래도 이 생물의 1초와 인간의 1초가 다릅니다. 이 나무의 1초와 우리들의 1초가 달라요. 1초가 다르면 개는 15분 정도를 아무렇지도 않게 짖는다고 생각해도 그 개에게는 몇 시간에 해당한다든가, 이 나무는 아프다고 말하지는 않지만 나무란 것은 역시 슬퍼하기도 한다는 것을 이해하게 된다면 좋겠다고 항상 생각합니다. 우리 강

아지도 오늘 나올 때에 산책에 데려가 달라고 소란을 피웠는데, 나는 바쁘다며 그냥 나왔습니다(웃음). 그런 것을, 사실 애니메이션 일을 하다 보면 생각이 납니다.

내친김에 말하면, 큰 로봇이 나오는 애니메이션이 있지요. 빌딩을 부수거나 하잖아요. 그 정도로 커지면 어떤 식으로 느낄까 생각도 합니다. 그러면 애니메이션에는 여러 모습을 한 로봇이 있어요. 체중 몇만 톤이란 말도 하는데, 이거 사실은 땅에 쑥쑥 빠져버리지요(웃음). 만화니까 묻히지는 않지만, 정말 걸으면 쑥쑥 빠질 거예요. 그러면 포장도로도 우리가 논밭에 들어갈 때와 마찬가지로 부드럽다고 느끼겠지요.

그리고 목성이라고 알지요? 그곳은 가스로 된 별입니다. 그곳에 이런 배꼽 같은 것이 있는 것을 알아요? 사진으로 본 적이 있을 겁니다. 그건 굉장히 큰 소용돌이예요. 소용돌이라고, 컵 안에도 만들 수 있잖아요. 그것과 같습니다, 목성의 소용돌이도. 시간이 다를 뿐이에요. 그러니까 애니메이터 가운데 물을 잘 그리는 사람은 나무를 그리는 것도 잘해요. 인간이 무리지어 움직이거나 운동장에서 많은 아이들이 많이 움직이고 있지요. 그런 것을 잘 그립니다.

나는 이 우주에 있는 것들은 스피드가 다를 뿐, 즉 시간이 다를 뿐, 아주 큰 것도 아주 작은 것도 모두 마찬가지로 움직인다고 멋대로 생각합니다. 그러니까 하나를 알면 전부 알지요(웃음). 좀체 그렇게 되지는 않지만요. 그런 식으로 이 일을 30년 하며 생각하게 됐습니다.

아직 여러모로 연구가 부족하지만, 그렇게 세계를 보다 보면 이상한 것들이 많이 보일 거라고 생각해요. 예를 들면, 아까 꿀벌 이야기를 했잖아요. 꿀벌이 흔히 꽃가루주머니란 것을 만들죠. 꽃에 앉아있을 때 보면 모아서 몸에 붙여 주머니를 만듭니다. 현미경사진 말고는 꽃가루가 어떤 모양인지 잘 모르지만, 이 꿀벌이 보면 꽃가루가 소시지로 보일지 만쥬로 보일지 경단으로 보일지 몰라도 이건 맛있어 보이고 이건 맛없어 보인다는 것은 분명 알 거라고 생각합니다.

그렇게 생각해보면 그저 현미경으로 확대해서 본 세계에 벌을 두고 인간과 같은 일을 시키기보다, 정말 벌의 세계에 들어가 벌이 본 것처럼 세계를 그리면

아마 다른 별에 가는 이야기보다 재미있는 영화를 만들 수 있지는 않을까 줄곧 생각해왔는데, 너무 어려워서 할 수가 없군요, 좀체.

(1992년 6월 19일 센다이 하치만초등학교 6학년 3반에서)

때로는
옛이야기를

미야자키 하야오, 가토 도키코 저 · 후기

누구나가 자신의 옛이야기를 갖고 있다. 다만 중요한 것은 그 이야기는 입에 꺼내는 순간, 나이 든 사람들의 넋두리가 돼버린다. 과거에서 감상과 미화를 없애는 것은 어렵다. 우표 1장 정도의 기억이 어느 사이엔가 100호 가량의 타블로이드 크기로 커졌을 테니까.

그래서 과거를 되돌아보지 않기로 했다. 어리석은 짓을 많이 해왔지만, 후회는 하지 않기로 했다. 다만 책임만은 지고 가자, 잊지 말고 화장터 가마 속까지 가져가자고 정했지만 이건 그저 자기변명일까.

시대가 움직이기 시작하면서 나의 어리석음을 다시 절감하고 어찌할 바를 모르게 되었다. 그런 때, 가토 씨의 '때로는 옛이야기를'을 들었다.

옛날을 추억하는 것도 나쁘지 않다고 진심으로 생각했다. 그즈음 나는 나다운 것을 만들었다. 그 출발점만은 지금도 부정할 수 없으니.

(『때로는 옛이야기를』 도쿠마쇼텐 1992년 8월 31일 발행)

좋아하는 도쿄
내가
메이지 신궁의 숲

사람들의 출입이 적은 시간을 골라 인적 드문 좁은 뒷길을 걸으면 여기가 도쿄 안인가 하며 감탄한다. 깊은 조엽수림의 숲이 다이쇼 시대 동안 전국의 헌목으로 만들어졌다는 것도 놀라운 일이다. 의지만 있다면 짧은 기간에도 숲을 만들 수 있다는 예증으로서도 귀중하다고 생각한다.

<div align="right">(『산케이신문』 1992년 9월 19일 자)</div>

원 숏의
힘

『이키루(生きる)』는 구로사와 아키라 감독 작품 중에서도 굴지의 명작이다. 40년 전의 영화면서 오늘날에도 힘을 잃지 않았을 뿐만 아니라, 현대에 와서 더욱더 사람들을 숙연하게 하는 힘이 있다. 근 40년의 세계적 격동, 사상의 변화와 산업구조의 팽창 등을 생각하면, 이 영화의 예사롭지 않은 힘을 판단할 수 있다. 대부분은, 시대의 파도에 휩쓸려 현대극이 시대극보다 색이 빨리 바랜다. 『이키

루』는 참된 영화다.

필름의 중간부터 보기 시작해도 힘이 있는 영화는 순식간에 무언가가 전해진다. 몇몇 숏 영상이 연속되는 것만으로 만드는 사람의 사상, 재능, 각오, 품격이 모두 전달된다. 요컨대 어디를 잘라도 금세 명작인지 졸작인지 알 수 있다. 마치 킨타로아메(역주/ 어느 부분을 잘라도 웃는 얼굴 모양이 나오는 일본의 전통 엿)와 같다. B급, C급은 어디를 잘라도 B급, C급의 얼굴밖에 나오지 않는다.

힘이 있는 영화의 연속하는 숏들 가운데는 그 작품의 얼굴이라고 할 수 있는 숏이 몇몇 포함되어 있다. 그 영상은 반드시 클라이맥스에 있다고는 할 수 없다. 마지막 장이 이어지는 시퀀스에 살며시 들어 있기도 하다. 그 숏이 보는 이의 뇌리에 새겨져 작품 전체의 상징으로 기억된다.

『이키루』에서는 그 숏이 도입부의 관공서 시퀀스에 있었다.

산더미처럼 쌓인 서류들 앞에서 주인공인 시민과의 부장이 서류를 넘기며 도장을 찍고 있다. 서류를 넘기며 도장을 찍어 처리가 끝난 서류들 위에 쌓아놓는다. 다음 서류를 들고 슬쩍 훑어보지만 읽을 필요가 없는 것은 이미 알고 있다. 또 도장을 들고 누른다. 그 남자의 배후에 쌓여 있는 방대한 서류의 산. 음영이 짙은 화면, 애처로운 일을 정확하고 성실하게 반복하는 남자의 몸짓. 가슴을 찌르는 아름다운 긴장감과 존재감이 넘치는 영상이다. 이것은 정좌해 앉아 봐야만 하는 영화라고 그 순간 생각했다. 한 명의 영화감독이 평생 몇 편만들 수 없는 필름을 지금 만난다고 실감했다.

『이키루』에는 명장면이라고 불리는 장면이 몇 개나 있지만 내가 꼽는 명장면은 서류 더미와 도장을 찍는 남자의 이 장면이다. 정말 이 얼마나 아름다운 영상인가. 어떻게 이런 영상을 일본의 옛 영화들이 갖고 있었던 걸까. 생각을 되풀이했다. 몇 번이나 자문해본다. 어째서 그렇게 감동한 것일까. 그 숏의 힘의비밀은 어디에 있는 걸까.

이전부터 나는 스토리나 테마, 메시지로 영화를 논하는 것은 바보 같다고 생각해왔다. 관공서 일이나 무의미한 인생을 향한 야유일 뿐, 그 숏이 찍혀 있었다면 아무래도 그 정도의 영상은 만들 수 없을 것이다. 낡은 토담이나 시간

이 지난 벽면 같은 아름다움이 그 서류 더미에 있을 리 없지 않은가. 극단적으로 말하면, 그 숏과 줄거리를 듣기만 해도 나는 『이키루』가 명작이 틀림없다고 말하기를 주저하지 않는다. 나는 즐거움을 위해 영화를 볼 필요가 없어진 지 오래됐기 때문에, 영화를 끝까지 보지 않는 나쁜 습관이 있다. 사실, 타르코프스키의 『스토커』를 칭찬해 마지않는데, 끝까지 보진 않았다. 아마 후반의 3분의 1정도를 그것도 텔레비전에서 우연히 봤을 뿐이다. 그것만으로도 내게는 충분했다. 나는 이미 너무 넘쳐 그 이상은 원하지 않았다.

뭔가를 귀찮아하는 것이다. 처음부터 끝까지 다시 본다면, 확실히 감동은 더 깊어질 것이다. 또 만드는 사람은 그것을 원하고 있을 것이다. 하지만 나는 마음속 깊이 감동했다. 그 이상은 내 분수에 넘친다.

서류 더미 숏은 같은 충격을 주었다. 그 의미에 대해 가끔 계속 자문하는 사이에 마침내 하나의 결론에 도달했다.

그것을 무의미라고 한다면, 도장을 찍으며 서류의 산을 쌓는 인생과 영화 필름의 캔을 쌓는 인생의 사이에 무슨 차이가 있다는 걸까라는 것이었다.

무위라고 한다면, 무위인 것이다. 그 남자의 성실한 애처로움은 우리들의 삶이 가진 애처로움인 것이다. 무언가를 이루었기 때문에 살아가는 데에 의미가 있는 것이 아니다. 빛과 그림자가 있다면, 우리는 항상 그림자의 무참함과 함께 있다. 그 산더미 같은 서류의 존재감은 소도구나 조명이 특별히 좋았기 때문만이 아니라, 그 음영이 우리 마음에 내재된 정신의 그늘을 자극하기 때문에 가슴을 울리는 것이다. 되풀이하지만, 무언가를 이루었기 때문에 삶의 의미가 있는 것이 아니다. 그 남자 삶의 좀 더 깊은 곳을 본 것이다. 언뜻 보아 적극적으로 사는 것, 남을 위해 최선을 다하는 것을 전면적 긍정으로 받아들이는 영화를 더 안쪽 깊숙이 열리도록 영상의 원 숏이 힘을 발휘했다. 구로사와 아키라 감독의 『이키루』는 그 원 숏만으로 진정 훌륭한 작품이라고 불릴 가치가 있는 영화가 된다. 그런 영화는 흔히 만들 수 없다.

영상은 그 정도의 힘을 가질 수 있는 표현방법이라고 다시 깊이 새긴다.

(레이저디스크 『이키루』 1993년 10월 1일)

망가
성행론

 최근, 외국의 저널리스트들한테서 '망가'에 대해 질문을 받을 기회가 많다. 유럽과 미국 사람뿐만 아니라 주변의 많은 나라 사람들도 일본의 코믹과 애니메이션을 '망가'란 한 단어에 묶어 받아들이고 있는 듯하다.

 왜 일본에서는 이렇게 폭발적으로 망가가 흥행하는가? 란 그들의 질문에 대답하는 것은 간단치 않다. 귀찮아서 내 나름의 가설을 세워 대답하고 있다. 이하는 그 가설.

 그 첫 번째. 뇌 구조 때문인지 사물을 식별할 때 일본인은 윤곽(선)으로 파악하기를 좋아한다. 한편, 양(입체)으로서 파악하기를 좋아하는 민족도 있다. 미국 애니메이터들의 성향과 우리의 성향을 비교하면 그 경향을 확연히 알 수 있다. 색이 없는 선뿐인 만화를 이렇게까지 대량으로 생산하고 소비하는 육체적 조건이 여기에 있다.

 그 두 번째. 역사적으로 보면 헤이안 말기부터 가마쿠라 시대에 걸쳐 성행한 에마키처럼, 이 민족은 그림과 문자의 조합으로 세상 모든 사상을 그릴 수 있다고 그렇게 생각해 온 전통을 갖고 있다. 정치, 경제, 종교, 예술, 전쟁부터 정사까지 에마키의 소재가 되지 않은 것은 없다. 이 전통을 지금도 계승하고 있다.

 그 세 번째. 고도성장경제에서의 과잉 스트레스를 푸는 법으로 망가가 최적이었다. 『아톰』으로 근대화를 동경하고 『거인의 별』로 근성을 발휘하며 빠진 부분은 『가로』로 구제했다. 따라서 급성장을 하는 주변의 많은 나라에서도 '망가'는 앞으로 어느 정도 성행할 것이다……

 이상인데, 여러분은 어떻게 생각하실까요. 수상에 감사드립니다.

<div align="right">(94년 일본만화가협회상 수상의 말 1994년 6월 20일)</div>

한 그루의 나무에 사는 것들

나의 영화, 특히 『이웃집 토토로』에 거대한 녹나무가 나오니 어린 시절에 그런 추억이 있지는 않을까 생각하겠지만, 사실 그렇지도 않습니다.

예를 들어 소년을 주인공으로 한 영화를 만들고 있으면, 여러 가지 느낀 것이나 상상한 것들이 떠오릅니다. 하지만 나의 유년 시절은 거의 기억에 없기 때문에, 내가 본 아이들의 여러 풍경을 생각합니다. 내 아이나 이웃집 아이들, 친척 아이들 등입니다. 그래서 영화에는 저마다 그때의 제 연령에서 느꼈던 것들이 등장해요. 거대한 녹나무란 것도 30살이 넘어 자연에 관심을 갖게 되면서부터 머릿속에 떠오른 공상의 풍경입니다.

다만, 나무를 좋아하게 된 계기를 생각해보면, 아마 중학교 때 학교건물의 창문에서 바라본 가시나무가 아닐까 생각합니다. 학교 옆 운동장에서 자라던 나무인데, 마침 창밖에 보여서 '아, 멋져서 기분 좋구나'라고 생각했어요. 그것을 그릴 수는 없을까 생각했던 기억이 있습니다.

한동안 커다란 것들만 그리던 시기가 있었습니다. 그건 나무에만 한정되지 않고 철탑이나, 키가 큰 것들인데, 그런 곳에 오르고 싶다고 생각했던 거겠지요. 심리적으로 높은 것이나 큰 것들에 끌렸던 걸지도 모릅니다.

식물의 세계에 흥미를 가진 것은 복잡하고 다양한 세계를 가장 상징적으로 나타낸다고 생각했기 때문입니다. 애니메이션을 만들 때, 배경으로 큰 나무를 그리려고 해도 정말 바람이 불고 있는 것처럼은 표현하기 쉽지 않아요. 한 장의 사진 쪽이 오히려 압도적인 박력이 있기도 합니다. 하지만 나무 한 그루에는 그 안에 함께 기생하며 살아가는 것들이 굉장히 많아요. 그걸 전부 포착하는 것은 영상에서나 가능하지 않을까요. 못 할 수도 있지만 그런 나무가 나오는 영화를

만들어보고 싶다고 줄곧 생각합니다.

인간의 시간과 새의 시간과 벌레의 시간, 혹은 박테리아의 시간. 전부 다른 시간이지만, 각각의 생물에게는 동질의 시간으로, 동시에 한 그루의 나무라는 거대한 공간에 있어요. 이파리들 사이를 나는 새들이 본 풍경과 벌레가 본 광합성 현장. 옆의 돌멩이에서 본 세계. 각각의 시선에서 전면적으로 살펴보면, 잡목림 구석에 있는 아무것도 아닌 한 그루의 나무도 굉장한 세계라고 느껴져요. 인간의 시선에서 봤을 때 나무가 기분 좋고 멋진 것이 아니라, 약한 식물에는 벌레가 붙기도 하고, 벌레도 해충이라 인간이 쿡쿡 찌르거나 하면 엄청 혼란스러워지지요. 빗방울도 벌레한테는 극히 표면장력이 강한 신기하고 투명한 구슬로 보입니다. 그런 시점과 시간 축을 바꾸는 것을, 한 그루의 나무를 중심으로 전개하는 영화를 만들어보고 싶습니다. 엔터테인먼트 요소도 있어야 해서 어렵지만요.

이런 영화를 만들고 싶다고 하면 내가 나무에 특별한 의미가 있는 듯 들릴지도 모르지만, 나무와의 관계는 나의 개인적인 기억을 찾는 것보다 더 먼 곳으로부터 이어받지 않았나 생각합니다. 나무가 없는 것보다 있는 쪽이 풍경이 좋다는 심리적인 것으로, 사막에서 태어났다면 그렇게 생각하지 않겠지요. 자신들이 사는 토지에 인간이 있기 전부터 식물들이 쭉 살아오고 있는 것을 의식할지 어떨지는 매우 큰 차이입니다. 몇천 년 전부터 나무가 자라지 않았다면 세계는 이런 거라고 생각해 나무를 심으려는 발상은 하지 않겠지요.

그런 의미에서는 지금이 적기라고 생각합니다. 일본인은 풍토 그 자체를 바꿔서 변화하고 만 것인가, 매우 끈질기게 그 기억을 남겨 자신들의 어머니 같은 나무를 한 번 더 재생시키려 노력하는 것인가. 하지만 그렇다고 해서 환경을 지키기만 하며 살아갈 수는 없어 자동차도 타면서 모순되게 살아가고 있습니다.

최근, 집 근처의 개골창에 모기들이 대량 발생하는 모습을 보고 있어도, 더러워서 못살겠다며 쉽게 없애버릴 수는 없더군요. 깨끗하거나 더럽고 흐리거나, 그런 시점에서 사물을 정해서는 안 된다고 생각합니다. 오염의 원인을 만드는 것은 인간이니까요. 모기도 비가 많이 내리면 일망타진으로 사라지겠지만, 다

시 조금 물이 고이기 시작하면 나오지요. 실로 다기차게 살고 있습니다. 더러워서 안 된다고 배제하는 것은 이상하다고 여기게 됐습니다.

저도 물론 환경보전에 대해 할 수 있는 것은 하려고 하지만, 그만큼 목소리를 높여 말할 수는 없어요. 그저 나무의 영화처럼, 시만토 강의 은어들도 개골창의 모기들도 다 같은 것이라고, 그런 시점에서 사물을 보려고 합니다.

『거목을 보러 가다』 고단샤 컬처북스 1994년 7월 25일 발행)

썩은 바다 주변에
그래도 나는 풀을 심고 강을 청소한다

지금, 이 사무소(스튜디오 지브리)의 옥상 한 면을 풀로 덮으려고 대학에서 조경을 배운 아들한테 설계를 부탁했습니다. 공짜로 해준다고 해서(웃음). 건물에 내리쬐는 직사광선을 피할 수 있어 냉방비용을 절약할 수 있는데, 그건 부가적이에요. 기회가 있다면 하고 싶은 대로 하는 게 좋지 않겠습니까. 한번 하고 싶은 것을 해보려고요. 가장 힘이 강한, 야생에 가까운 잔디를 심고 나머지는 잡초종류를 흩뿌려 놓으면, 극상(클라이맥스)이 될 거란 엉성한 생각이지요.

옥상에서 느긋하게 지낼 수 없게 될 테니 풀을 심는 것은 싫다는 의견도 있지만, 그런 의견은 전부 무시하고요(웃음). 이런 문제는 중론을 모으려면 전부 갈팡질팡하게 될 뿐이니까요.

얼마 전, 집의 느티나무가 너무 자라서 가지를 쳐낸 사람이 있습니다. 그 사람이 나중에 "폐를 끼쳤습니다."라며 이웃집을 돌며 인사했더니 "그렇게 자르지 않아도 괜찮은데."라고 말하는 집과 "정말 비를 받는 통이 막혀 힘들었다."고 말하는 집이 있었답니다. 가로수 같은 경우에도 대체로 관공서는 불만을 말하는 쪽을 따라가잖아요. 그래서 가지를 자릅니다. 아직 자르지 않아도 괜찮은 것들까지 잘라버리지요.

그래서 이런 것은 의견을 묻지 않고 확실히 기본적인 생각을 밀고 나가는 수밖에 없어요. 그것이야말로 공공기관이 해야 하는 일이라고 생각합니다. 여론을 따라 움직이지 않고 여론을 고발한다는 자세로요.

일상 속에서 녹지와 어떤 식으로 조화를 이루어갈 것인가에 대해서는 우리가 새로운 세계관을 가져야만 하기 때문에, 녹지가 멋지다고 말할 것이 아니라 구체적으로 "녹지와 조화를 이루려면 이 정도 불편과 피해는 감수하자"고 확실히 말해야지요. 물받이가 막힌다면 막히지 않는 것을 개발하라고 캠페인을 했으면 좋겠어요.

이파리는 모처럼 땅이 되려고 떨어졌으니 쓸어 모아 태워버리면 아깝다는 둥 그런 말을 하면 됩니다. 큰 단지를 만들 때는 가로수 낙엽은 그 나무가 있는 집이 책임지고 청소해 지정된 구덩이에 버리기로 합니다. 그렇게 하겠다는 도장을 찍어야만 입거할 수 있게 한다든가. 그렇게 할 수밖에 없습니다.

뭐, 녹지에 관해서는 저는 정색하며 말하니까요. 아니 정색한다는 말은 이상하네요. 충분히 이대로도 해나갈 수 있다는 느낌입니다(웃음). 물에 대해서도 그래요. 집 근처에 야나세강^{주1)}이 흐르고 있는데, 그곳에 피라미 새끼 세 마리가 헤엄치는 것을 본 것만으로 마음이 굉장히 편해집니다. 25년 전에 이곳으로 이사 왔을 때에 있던 것은 거머리와 모기 유충뿐인 하수구 같은 강이었습니다. 모기가 잘도 살고 있다고, 모기는 참 강하다고 생각했는데 최근에는 비의 가감과 용수 관계로 괜히 더 깨끗해지는 순간이 있습니다.

주변 조성이 진행되면서, 제방공사도 진행되어 전처럼 잡목림에 직접 강이 인접하는 부분이 줄어들었습니다. 이제 100미터도 없겠지요. 그런데 2, 3년 전

부터 오리가 월동을 하러 옵니다. 이번 겨울엔 최고조일 때 오리가 50마리 정도 있었습니다. 그러면 근처의 모두가 빵조각을 가져오기 시작합니다. 그리고는 엄청난 양을 던집니다. 휙. 아, 이러면 강이 더러워질 텐데(웃음).

'야나세강을 깨끗하게 만드는 모임'이란 것이 있어 1년에 3번인가 4번, 강을 청소하고 있습니다. 깨끗하게 해봤자 위에서 쓰레기가 또 흘러와서 더러워지지만. 비가 내리면 한꺼번에 증수되어 잡목림의 뿌리 부분도 씻어냅니다. 밤중에 품속에 전등을 갖고 가면 굉장히 무섭고 재밌습니다. 물이 숲 속을 흐르니까요. 그래서 물이 빠지면 나무들의 뿌리 부분에 비닐이 엄청나게 걸려있지요. 그래서 청소를 해도 극적인 효과가 없습니다.

그래도 강이 조금 깨끗해졌기 때문에 그런 운동이 일어납니다. 이십몇 년 전에는 그렇게 심하진 않았지만, 너무 더러워서 손쓸 도리가 없었습니다. 완전히 하수였으니까요. 정말 심했어요. 그래서 이런 작은 일이라도 감사해요. 그런 심경이 될 수밖에 없습니다.

해조가 자라게 된 것도 10년 전 정도가 아닐까요. 불모의 땅에 녹색 해조가 자랐다며 감동하는데, 다른 강에서 보면 그 해조는 강이 더럽다는 증거예요. 더러운 강에 자라는 해조이니까.

다만 강을 깨끗하게 만들자고 할 때, 야쿠시마에 흐르는 강처럼 깨끗하게 혹은 본 적은 없지만 시만토강처럼 깨끗하게 해야 한다는 생각은 틀리지 않을까요. 너무 깨끗한 것, 더러운 것을 나누거나 청결감을 자랑하려 하면 왠지 병적이게 되니까요.

이렇게 강 하나를 보기만 하는 것으로 여러 사실을 알 수 있습니다. 농업용수를 뚜껑으로 덮어버리자 가장 더러운 물이 나온다든가. 물고기가 있으면 와 대단하다, 잘됐다는 소동이 일어나겠지요. 하지만 비가 내리면 콘크리트 제방은 도망칠 곳이 없으니 모두 흘러가 버려요. 잡목림인 채라면 물고기가 숨을 수 있는 장소가 있어요. 그런 것은 금방 알 수 있습니다. 그러니까 모두 현명해지지요.

어쨌든 물이 소중하다거나 녹지가 소중하다 등의 말을 하기 전에 물과 녹지

를 즐길 수 있는 장소가 있는 것이 좋습니다. 그게 없으면 아무래도 억지 이론이 된다고 할까요……

이 강의 수원은 사야마 구릉인데, 그곳의 토토로의 숲[주2] 운동도 끈질기게 하고 있습니다. 그 운동을 하는 사람들은 그 내셔널트러스트 운동 전부터 그 주변에서 조류관찰 등을 했던 사람들입니다. 그래서 느낌이 좋아요. 운동은 그걸 하는 사람들의 인격이 결정합니다. 정의의 깃발 표시를 갖는 게 아니라 녹지를 지켜주신다면 어디와도 협동하겠습니다 하는 느낌으로, 정말 유연하지요. 어쨌든 보전하는 것이 가장 중요하다고. 우리가 시작한 운동이니 다른 사람한테 빼앗기고 싶지 않다 등 그런 말은 한마디도 하지 않습니다.

다행히 운동이 버블 시기에 있었기 때문에, 도코로자와시와 사이타마현에 돈이 조금 남아 있었습니다. 그래서 토토로의 숲 주변에 도코로자와시와 현이 토지를 샀습니다. 토토로의 숲 1호지를 중심으로 상당한 면적의 녹지가 보전되게 됐습니다. 2호지는 물색 중입니다.

얼마 전, 1호지의 쓰레기 청소에 반나절 참가했습니다. 마른 잎을 쓸고 작은 대나무를 잘라요. 토지를 기름지게 하면 모밀잣밤나무 같은 조엽수가 자라니까요. 그런데 착한 사람들이에요, 모두 대나무를 자르고 싶지 않다는 겁니다. 회원 모두가 와서 "괜찮아, 잘라도 또 자랄 테니까. 식물을 믿어요."라고 말하지만, 쉽게 할 수가 없어요.

낙엽을 이렇게 긁어모아도 되는 걸까, 조금 남겨두면 거름이 되지 않을까 등 의견이 나옵니다. 되는 대로 두라고 말하는 사람과 잡목림을 유지하는 편이 좋다, 손을 써서 크게 자란 나무는 자르고 갱신해야만 된다고 말하는 사람. 낙엽을 일부 쌓아두면 장수풍뎅이라도 들어올 것이라는 등.

뭔가 일단 할 수 있는 일을 하는 것밖에 없습니다. 이렇게 하면 이렇게 될 것이라며 생각하고 해서는 안 돼요.

희망이란 소중한 이와 나누는 고난

『바람계곡의 나우시카』에 나오는 '부해[주3]'는 천 년 전에 인간이 환경의 정화를 위해 만든 장치였는데, 만든 인간들도 부해가 어떤 식으로 변해갈지는 예견할 수 없었습니다. 아무리 능숙한 생태학자가 몰려와도 그것은 불가능합니다.

예를 들면, 우리가 이 사무소 옆에 느티나무를 심을 수는 있습니다. 하지만 이 나무가 어떻게 될지는 모르지요. 이 나무가 사람한테 어떤 것을 초래할 것인가. 사랑을 낳는 계기가 될지, 그냥 쓰러져 이 빌딩이 기우는 계기를 만들지, 나무를 세울 수는 있지만 그곳에 무엇이 깃들지, 신이 깃들지 아닌지는 우리가 정할 수 없습니다. 이 세상을 보는 방식으로는 아무래도 이런 쪽이 맞는다고 합니다.

의도하는 것과 초래되는 것은 다릅니다. 그래서 부해는 인공적으로 만들어진 생태계로서 발동했지만, 그것이 이 세계에서 시간이 지나며 다른 것이 되어 갑니다. 사람이 심은 나무이기 때문에 자연의 나무도 아니고 원생림이 아니니, 소중히 해봤자 어쩔 수 없다는 말을 하기보다 사람이 만든 숲이라도 숲으로서 분명 기능하고 상상할 수 없는 복잡한 생태계가 되기도 한다고 생각하는 쪽이 제 생각과 맞습니다.

애초에 자연이 사람이 오염시킨 환경을 회복하려고 부해를 만들어내거나 어떻게든 해줄 것이란 건 거짓말입니다. 그런 어리광 같은 지구관이 들러붙은 것은 문제잖아요. 『나우시카』를 그리면서 그렇게 생각하게 되었습니다.

처음부터 이런 결론이 되지 않을까 하는 예감도 있었습니다. 하지만 그래서는 안 된다고, 독자에 대한 배신이란 의견도 있었습니다. 하지만 역시 이건 이상해요. 목적적인 생태계라니 있을 리가 없습니다. 발을 들여 넣고 싶지 않지만 그곳에 발을 들일 수밖에 없다고요. 그리고 나우시카는 부해의 진상을 알지만 그것을 사람들한테 말로 설명하기는 매우 어려운 일입니다. 지금까지 그녀가 무엇을 해왔는지, 앞으로 무엇을 할지가 예상된다면 그걸로 괜찮지 않을까. 안이하게 희망을 얘기할 수는 없으니까요.

그렇다면 희망이란 무엇일까, 자신이 소중하다고 생각하는 사람들과 함께 고생한다는 그것도 아마 희망이겠지요. 아마 살아간다는 것은 그런 것이란 식으로 생각할 수밖에 없는 곳으로 와버렸습니다.

풀을 심고 강을 청소하면 무슨 일이 일어날까, 모르는 겁니다. 그것이 미래로 이어지느냐 하면 아무것도 이어지지 않아요. 하지만 그렇게 하지 않으면 정말 아무 일도 일어나지 않지요. 그리고 일상생활에서 최소한의 트러블 등이 일어납니다. 그것을 즐기자고요.

하지만 미래는 어떻게 될지 모릅니다. 맡겨둘 수밖에 없다고 말하는 순간, 또 다른 문제가 일어나지요. 무슨 일이 일어날지는 짐작이 갑니다. 이노우에 요스이의 노래 '마지막 뉴스'의 '지구상에 사람이 넘쳐, 바다 끝의 끝으로 흘러넘쳐 버리는 거야'라는, 그겁니다. 그것이 의식하든 안 하든 우리들 모두의 의식 속에 펼쳐져 있어요.

지금, 지구의 사막도 극지도 전부 합친 육지의 면적을 인구로 나누면, 한 사람당 사방 170미터라고 합니다. 앞으로 50년 정도 지나서 인구가 100억이 되면 사방 120미터가 되겠지요. 500억 명이 됐을 때는 인간 이외의 생물은 없을 겁니다. 아시모프란 SF작가가 계산했는데, 500억 명은 지구상의 광합성으로 만들어지는 유기물의 한계라고.

살려면 어떻게 해야 하냐고 묻는다면, 아이를 많이 낳을 수밖에 없어요

유고슬라비아의 문제도 민족끼리의 역사가 겹쳐 그런 형태를 띠었지만, 그 밑에 불모의 대지가 있어요. 고대 로마의 역사를 통해 문명이 식생을 멸종시킨 것입니다. 민둥산 천지로 만들어버렸어요. 이탈리아도 남프랑스도 스페인도 그렇습니다. 예전에 가장 문명이 발달했고, 인간이 많고 풍요로웠던 곳은 전부 민둥산. 나무를 전부 베어버렸지요.

그건 인간끼리의 일에만 너무 관심을 둔 탓에 향락적으로 된 거겠죠. 그게 J리그예요. 저는 J리그만 보면, 이건 라틴 스타일밖에 없는 것 같습니다. 축구

라는 것은 관중 입장에서 순간의 쾌락만 좇는 거니 그렇겠죠.

하지만 일본에는 프로야구가 있잖아요. 미국의 프로야구와 달리 왠지 좀스럽다고 할까, 노무라의 지휘 등 그런 프로 야구. 그편이 아직 생태계를 회복할 가망이 있어요. 이거, 근거는 없지만요(웃음).

장래 100억 명이 될 수도 있지만 2억 명도 안 될 수도 있는 것이 인간이라고 생각할 수밖에 없어요. 역사상 얼마든지 있었던 것처럼, 앞으로 어떤 비참한 일도 얼마든지 일어나겠지요. 그럼 살기 위해서는 어떻게 하면 좋냐. 아이를 많이 낳을 수밖에 없습니다. 아이 때문에 애를 먹고 병에 걸려 괴로워하면서 살아가는 것이 살아가는 것이라고 생각할 수밖에 없어요. 그래서 요즘 결혼식에 가면 아이를 많이 낳으라고, 그 말밖에 하지 않습니다. 앞일을 걱정해봤자 소용없으니까. 소용없다기보다 인간이란 것은 그런 생물이라고. 그래서 어느 쪽이 좋으냐고 한다면, 아이가 많아 애를 먹으며 힘들어하는 편이 좋지요.

뭘 해도 안 된다고 말한다면 그건 정말 불가능합니다. 하지만 저도 언젠가 죽을 테니, 소용없지 않느냐고 말한다면 그건 전부 가망이 없지요. 다만 인류의 멸망은 멈췄습니다. 이건 확실해요.

공룡학이란 것이 있어요. 거기서 공룡은 소위 공룡적 진화의 끝에 멸망한다고 하던 것이 요즘에는 달라지고 있습니다. 네메시스[주4]가 인과응보의 벌을 준 게 아니라 거대운석이 지구에 충돌해 핵겨울 같은 상태가 되어 공룡이 멸종했다고요. 운석이 아니라 지구가 대지각 변동기를 맞아 대분화를 반복하고 그래서 7할 정도의 종류가 멸종해 갱신이 이루어졌다는 식. 지구는 착하지 않습니다. 그게 없었다면 공룡은 계속 살고 있었겠지요. 멸종한 것은 공룡들의 탓이 아니었어요. 지구 때문이었습니다.

20세기의 마지막이 되어 그것이 일반적인 학설이 됐습니다. 인류가 한없이 비대해져 오염물을 만들어내면서도 살아가기로 결정했다는 겁니다.

주 ───

1. 도쿄도와 사이타마현에 펼쳐진 사야마 구릉에서 시작해 신가시강에서 아라강으로 가는 약 20킬로미터의 강. 타마호, 사야마호 두 저수지는 이 강의 상류를 막아 만들어졌다.

2. 사이타마현 도코로자와시를 본거지로 하는 내셔널트러스트운동 '토토로의 고향과 기금'이 구입한 사야마 구릉의 숲. 면적은 1200제곱미터.

3. 1994년 1월 28일에 완결된 미야자키 하야오의 장편 만화 『바람계곡의 나우시카』에 나오는 수수께 끼 숲.
4. Nemesis. 인간의 분수를 모르는 지나친 언동에 대해 신의 분노와 벌을 내리는 그리스 신화의 여신

(『생생한 물의 책 Living Water, Loving Water』 아사히오리지널 생활과 환경 아사히신문사 1994년 7월 20일 발행)

고객에게 감사하는 광고가 나왔으면

영화제작은
막과자 가게에
과자를 도매하는
작업이다

—— 미야자키 씨의 영화는 하나의 세계를 만들어내며 많은 사람들에게 감동을 주고 있습니다. 그 근본에 있는 것은 뭔가요?

미야자키 메시지나 우리 영화의 역할이나, 그런 것들을 상단에 장식하는 일은 하지 않습니다.

그런 것들보다 나는 과자를 만들어 과자 가게에 도매를 하러 갑니다. 그런 느낌이에요. 그 과자는 맛있지 않으면 이야기할 가치도 없고, 가게에 늘어선 다른 상품보다 팔리지 않아서는 곤란합니다. 그러니까 그 나름의 색깔이 있어야만 합니다. 봤을 때에 이쪽이 더 재미있어 보인다는 것을 만들어야 해요. 다만, 막과자라고 해서 유독 색소나 문제가 있을 듯한 합성보존료 등을 섞어도 좋다는 생각은 나쁩니다. 그런 의미에서는 비용이 올라가도 제대로 된 것, 다른 막과자에 뒤떨어지지 않고 아이들이 손을 뻗는 것을 만들어야 합니다.

메시지란 것은 영양의 문제이니 영양은 다른 식사로 잘 섭취했으면 합니다.

영화는 어디까지나 막과자의 시간으로, 식사를 안 하면서까지 막과자를 먹으려 해도 곤란하며 막과자로 칼슘을 섭취할 필요는 없다고 생각합니다. 그런 의미에서 기본적으로는 우선 우리가 뭔가 특별한 것을 만든다며 우쭐대지 않도록 하고 있습니다. 오로지 지금 사는 세계에서 무엇이 중요하고 무엇이 잘못된 건지는 확실히 확인해 만들도록 신경 씁니다.

—— 영화 공개 때에는 어떤 홍보활동을 합니까?

미야자키 광고에는 그다지 돈을 들이지 않도록 하고 있습니다. 지금 일본에서는 5억 엔 가량의 돈을 들이지 않으면 인식되지 않다는 인식이 있는 듯한데, 우리 영화의 경우 제작에 상당한 비용이 들어가서 홍보비는 그만큼 한정됩니다. 물론 여러 방법으로 영화를 보게 하려는 노력은 최대한으로 합니다. 하지만 제휴를 했기에 영화가 관객들에게 도달하기 전에 일부분을 잘라 파는 짓은 하지 않습니다. 지금 세상은 물건이 넘쳐흐르니, 우리도 영화를 만들었을 때 사람들이 알아주지 않으면 곤란하죠. 아무런 반응 없이 사라져버리면 안 되니까 어떻게든 광고는 할 수밖에 없습니다.

—— 최근 광고 전반에 대해 어떤 인상을 갖고 계신가요?

미야자키 긍정적, 적극적, 사는 것에 긍정적, 밝다……, 그런 것들이 미디어에 범람하고 있습니다.

영화를 만들 때 '이런 메시지나 테마가 있다'는 점을 우리도 가끔 말하는데, 광고는 묘하게 그런 것들이 넘쳐흐릅니다. 나는 그것을 겉치레라고 생각합니다. 청량음료를 마시는 것만으로 어떻게 이렇게 즐거운 얼굴을 할 수 있는 걸까? 왜 이런 허무맹랑한 게 영상을 채우고 있는 걸까 하고, 나는 무척 기이하게 느낍니다.

특히 담배광고에서 그걸 느껴요. 최근의 담배광고는 '타르가 0.1밀리그램'이라며 몸에 좋다는 것을 강조하는 경우가 많은데, 애연가는 실제로 그걸 피워도 전혀 맛있지 않습니다. 타르와 니코틴이 들어가 있어야 담배라고 할 수 있는데, 그 실상에서 굉장히 멀어진 겁니다.

더욱이 같은 담배라도 '체리' 같은 담배는 전혀 광고를 하지 않습니다. 패키

지에도 '나는 무해합니다'란 이미지가 늘고 있잖아요. 담배를 피우는 사람은 그 '독'이 좋아서 피우는 거니(웃음), 그 성질대로 더 괴로운 광고를 만들어도 좋지 않을까요. 그리고 새로운 구매자를 늘린다는 목적뿐만 아니라 애연가들한테 "피워주셔서 감사합니다"란 광고도 해주는 게 좋지 않을까요(웃음). 보는 사람들, 실제로 사용하는 사람들의 공감을 부르는 광고가 적다고 느낍니다.

기업의 여유가 광고를 바꾼다

—— 기업이 이미지를 높이려고 환경문제를 광고로 다루는 게 많아지고 있습니다. 그런 것들도 광고의 본질을 바꾸고 있는 하나의 원인이라고 생각하는데요.

미야자키 오히려 더 환경을 잡아먹는 일이 되진 않을까 생각합니다. 거리에 넘치는 광고들로 말하면, 광고포스터를 붙이는 사람이 아니라 붙이게 하는 사람을 단속해야 합니다. 붙이는 것에 규제를 더하면 이상한 광고도 없어질 거라 생각해요.

미술관을 여는 것도 문화이지만, 전선을 정리하거나 교통표식을 줄이거나 거리를 보기 좋게 만드는 것들도 문화죠. 주차금지는 면허를 가진 사람들이라면 누구나 아는 거니, 본래라면 교통표식은 필요 없는 겁니다. 그런 룰이나 노하우를 지키는 것만으로 도쿄는 굉장히 살기 좋고 깨끗해질 거라 생각합니다.

—— 자신의 주변 생활에 관심을 갖지 않고 생각하지 않는 데에 그런 원인이 있는 걸까요?

미야자키 사람의 행동은 생각하는 대로 잘 되지 않는다는 사고방식을 일본인 대부분은 갖고 있습니다. 그러니까 법률대로 하는 데에는 모두 기뻐하지 않고 법률을 얼마나 앞질렀는가에 기뻐합니다. 그런 부분이 일본 사회엔 전통적으로 있었다고 생각합니다. 그 부분이 조금 더 예의 발라질 수 있다면 좋겠네요.

제대로 된 것을 내보낸다면 텔레비전 수신료를 내도 상관없다고 생각합니다. 진지하게 볼 때에 광고가 나오면 적당히 좀 하라는 기분이 듭니다. "이 시

간은 우리 회사가 제공하지만, 광고는 내보내지 않고 이대로 방송을 계속하겠습니다"란 기업은 없을까요?(웃음) 기업의 실상에서 보면 그런 여유는 없겠지만, 그런 것들이 있다면 광고효과가 구매나 매출로 이어지지 않는다는 심각한 문제를 바꿔갈 겁니다.

덧붙여 말하면, 텔레비전 방송국도 너무 많아요. 지금 일본이 안고 있는 문화의 문제는 '너무 많다'는 것입니다. 너무 많은 양은 질 그 자체를 바꿔버립니다. 지금의 만화보다 옛날이 더 좋았다는 사람도 있는데, 옛날에는 사실 만화 자체가 적어서 뭐든지 귀했습니다. 이건 좋은 거니까, 라며 우량 텔레비전 프로그램이 매주 50편이나 만들어지면 어떻게 될까요? 기분 나빠질 겁니다. 지금 책도 잡지도 너무 많이 만들어져 한 권 한 권의 가치가 없어질 뿐만이 아니라, 제대로 봐둬야 하는 것들까지 지나쳐버립니다. 정말 필요한 것이 뭔지를 판단하는 게 중요하다고 생각합니다.

『선전회의』 선전회의 1995년 12월호)

사람

어느
시아게 담당 여성

벌써 연말(1982년 12월 21일)이라 마감이 다가오고 있지만, 이런 때에 느긋하게 강연을 하러 올 수 있는 것은 사실 내가 시리즈물 애니메이션 프로그램을 맡고 있지 않기 때문입니다. 시리즈를 담당하고 있다면, 절대는 아니지만, 강연이란 멋진 일을 할 여유는 없습니다.

지금 일본에서는 주 40편 정도의 애니메이션 프로그램이 텔레비전에서 방영되고 있어서, 애니메이션 관계자들은 그야말로 기를 쓰고 노력하며 프로그램을 만들고 있습니다. 정월을 맞이한 지금, 그 몇 배는 더 바쁘게 일을 해야만 합니다. 굉장히 쪼들리고 있습니다.

그건, 정월이 되면 현상소가 쉬기 때문입니다. 프린트 기계가 멈추는 것이지요. 그 때문에 정월 전에 이듬해의 연초 방영분을 현상소에 넣어두지 않으면 늦습니다. 그것도 주 40편이나 되는 애니메이션 프로그램이 있다 보면, 어느 애니메이션 스튜디오도 비축해두지 않기 때문에 '선 촬영(색이 없는 그림으로 하나의 필름을 만들고, 애프터레코딩과 더빙을 끝내는 방법)'이란 외줄 타기 같은 수법을 되풀이하며 어떻게든 극복해가고 있습니다.

그 현장은, 엉망진창이라고 할까, 비인간성의 극치라고 할 수 있는 상태입니다. 이것은 특별히 애니메이션의 세계뿐만이 아니고, 불경기 시대를 맞이한 여러 분야의 사람들이 제각기 힘들게 살아가는 모습이라 신문을 보면 알 수 있을 거라고 생각합니다. 신용대출의 빚으로 옴짝달싹 못 하게 되거나 일이 막다른 곳에 다다라 일가족 모두가 자살하는 사람들의 기사가 꼭 나오지요. 이 강연장 안에도 연말을 맞이해 힘들게 지내는 사람들이 있지 않을까요. 사실은 내년 수험공부를 해야 하지만 느긋하게 애니메이션 강연을 들으러 왔다든가(웃음).

혹은 진작 취직이 결정되어 있어야 하지만 방황하는 사람이라든가……(웃음).

그런 세상의 여러 힘든 일들을 겪으며 사는 한 사람의 이야기를, 오늘은 소개하고자 합니다. 그 사람은 애니메이션에 관여하는 사람인데, 애니메이션 세계의 특수한 이야기로서가 아닌 극히 일반적인 이야기로 들어주셨으면 합니다.

긴 의자에서 담요를 덮고 잠들어있던 여성

오쓰카(야스오) 씨와 다카하타(이사오) 씨…… 다카하타 씨라고 하면 혀를 깨물 것 같으니까, 언제나처럼 파쿠 씨라고 부르겠습니다. 그 오쓰카 씨, 파쿠 씨, 그리고 나도 포함해서 모두 나이를 좀 먹었고 오늘처럼 앞에 나서는 무대에서 굉장히 뭔가를 만드는 주체처럼 보이고 있지만, 사실은 그렇지 않습니다. 애니메이션은 정말 많은 사람들이 만듭니다. 그들 한 사람 한 사람이 자신의 담당 부문의 일을 하여 만들어가는 것이 애니메이션의 진짜 모습입니다.

그중 하나에 시아게(仕上げ) 검사란 부문이 있습니다. 내용을 간추려 설명하면, 먼저 색채설계가 있습니다. 이건 예를 들면, 캐릭터의 머리카락이 갈색이니 C의 6으로 가자는 등, 300개 이상의 색 중에서 뽑아 그 번호를 빨간 볼펜으로 모든 컷에 써넣는 작업입니다. 누구나가 칠할 수 있도록 하기 위해서요.

그래서 삼각형에 빈틈이 있으면 그건 그대로 괜찮은지, 다른 캐릭터의 옷 색깔을 칠할지, 그런 일까지 세세하게 지시합니다.

그 지시를 따라 칠하는 것은 모두 외주 사람들이기 때문에, 지시는 정확하고 확실해야만 합니다. 컷 한 장 한 장에 작업을 하지요. 이것이 색채설계입니다.

그렇게 해서 칠해진 셀을 보고 색이 다른 것, 지저분한 것, 상처 난 것을 체크합니다. 이것도 시아게 검사일이에요. 모든 셀을 다 훑어봅니다. 힘든 일이지요.

이런 트레이스, 색채를 총괄하는 것이 시아게 검사입니다. 대개는 베테랑 여성이 합니다. 남성이 해도 좋지만, 왠지 여성들뿐이에요.

오늘 이야기는 이 시아게 검사를 담당하는 어떤 여성의 이야기입니다. 이름

은 말하지 않겠습니다. 하지만 굉장히 멋진 여성이에요.

사실 나는 그 사람의 팬이라 이런 말을 하면 오해를 불러일으킬 것 같지만, 혹시 그렇게 된다면 그렇게 바랄 정도라서(웃음), 그러니까…… 원래는 미인이었습니다(폭소).

그 여성은 『알프스 소녀 하이디』의 준비를 할 무렵 처음 만났습니다. 나와 파쿠 씨, 고타베(요이치) 씨 셋이서 그녀가 일하는 스튜디오에 갔습니다. 스튜디오라고 해도 여러분이 상상하는 멋진 방이 아닙니다. 그 옛날, 주차장이던 곳에 세워진 조립식 주택으로 스튜디오가 되기 전에는 가발집이었어요. 그 가발집 주인이 야반도주를 해서 없어진 뒤에 빌린 겁니다(웃음).

지붕도 낮은 데는 내 가슴 언저리까지 옵니다. 우리가 간 때는 한창 더웠던 여름이었는데, 마침 에어컨이 고장 나서 방 안은 40도 정도까지 올라가 있었고 반대로 겨울이 되면 틈이 너무 많아서 아무리 난로를 켜도 극한의 땅으로 변해버리는, 실로 무서운 장소였습니다(웃음).

당시는 아직 막 설립된 스튜디오라서 시리즈물로는 『하이디』가 처음이었습니다. 그 회사로서는 설립 후 두 번째 작품이었던 것 같습니다. 회사라고는 해도 많은 사람이 있지는 않았어요. 아슬아슬한 인원으로 시리즈 작품을 어떻게든 소화해내는 상태였습니다.

그 고군분투는 정말 상당해서, 이전에 우리가 『루팡』을 만들었을 때 이제 이렇게 미친 듯이 바쁜 일은 없을 거라고 생각했는데, 그것을 훨씬 뛰어넘는 바쁜 환경이던 것으로 기억합니다. 실제로는 그 스튜디오도 임시였고 새로운 스튜디오를 한창 짓던 중이었는데 그런 상황은 그때 알지도 못했어요.

그래서 우리 셋은 일단 스튜디오에 들어가 시아게를 위한 다다미 6장 가량 되는 좁은 공간 하나를 마련, 그곳에 책상을 옮겨 『하이디』 준비실 같은 것을 만들었습니다.

시아게를 위한 그 방에 있는 긴 의자에서 담요를 덮고 잠자고 있던 것이 그녀입니다.

아침 11시 즈음이었어요. 우리가 그 방에 들어가자 그녀는 벌떡 일어났습니

다. 눈이 충혈되어 있었습니다. 밤을 새우고 아침이 되어 잠들었다는 걸 금세 알 수 있었습니다.

우리는 수면을 방해하면 안 되겠다 싶어 서둘러 나가려 했더니, 그 사람이 빙긋 웃으며 차를 끓여주는 겁니다. 그녀도 차를 마시며 아주 잠깐 우리와 얘기를 나눈 뒤 "잠깐 실례해요."라고 말하며 다시 책상을 향했습니다.

시아게 검사를 하기 시작하는 거였습니다.

수면시간 하루 두 시간으로 매일이 일

그때 그녀가 맡고 있던 작품은 일주일에 6천~7천 장의 셀을 사용했으니 당연히 그녀도 그만큼의 매수에 색 지정을 했을 겁니다. 시아게 검사는 그녀 혼자서 하고 있었으니까요. 외주업체에서 돌려받은 셀을 한 장씩 전부 그녀가 조사합니다. 그래서 검사 마지막 날에는 여기저기 전화를 해서 마무리할 아가씨들을 많이 부릅니다. 모두 그녀의 친구입니다. 그 부분은 그녀의 인덕이 이룬 기술이지요.

그렇게 해서 모두 모이면 일제히 부족한 부분을 색칠합니다. 과자를 잔뜩 늘어놓고요. 차를 마시며 그걸 집어 먹으면서 일을 하는 겁니다.

그런 일을 매일 합니다. 내가 그 시아게 실에 들어갈 때마다 그녀는 긴 의자에서 벌떡 일어납니다.

"좀 더 자요. 도대체 몇 시에 잔 거에요?"라고 물으면 "아침 9시요."라는 대답. "그럼 2시간밖에 안 잤잖아요."라고 해도 그녀는 그대로 일어나 일을 합니다. 그런 게 일상이에요.

이래서는 아무래도 너무 무리하는 것 같아서 그 스튜디오 책임자한테 얘길 했더니, 믿고 맡길 수 있는 사람이 그 사람밖에 없다고 하더군요. 또 그녀 스스로도 모르는 사람과 작업을 하니 혼자 하는 게 낫다고 해서 그대로 이어진 겁니다.

그러는 사이에 연말이 다가와 나는 『하이디』의 스토리를 만들기 시작했고

그녀가 있는 스튜디오도 『하이디』 일을 하기 시작했습니다. 즉, 연말에는 작품 2개를 그 스튜디오에서 하고 있었습니다. 그런데 시아게 검사는 변함없이 그녀 혼자. 2개를 동시에, 색 지정부터 칠하는 외주 수배도 그녀가 했습니다.

그렇다고는 해도 『하이디』의 스타트 시점에서는 세 편을 미리 만들어놓고 있었으니, 혼자서 2개를 맡아도 어떻게든 헤쳐나가고 있었습니다. 하지만 예비 편은 순식간에 사라집니다. 금세 1주에 한 편을 만드는 상황이 닥치고 말았습니다. 처음에는 색이 칠해진 것으로 애프터레코딩 등도 가능했는데, 그러다가 선 촬영까지 몰리고 말았지요.

왜 이렇게 됐는지, 그 부분을 조금 설명하겠습니다.

만약 늦지도 않고 책임 전가도 없을 듯한 진행을 했다면 한 사람의 연출가, 한 사람의 작화감독에게 권한을 위양해야 됩니다. 그렇지 않으면 그림콘티도 잘 보지 않고, 작화도 프로덕션에 맡기고 이후 배경을 붙여 녹음실로 보내는 등 연출가나 작화감독이 현장에 있지 않아도 되기 때문입니다. 본의 아니게 그렇게 했는지 어떤지는 모르겠지만, 실제로 그렇게 만들어지는 작품들이 몇 개 있습니다.

하지만 정말 무언가를 만들려면 그래서는 안 된다고 생각합니다. 어쨌든 있는 힘껏 노력해 모든 컷을 보고 각각에 매달려 생각하는 것이 중요합니다. 하지만 물론 타협은 많이 해야 합니다. 특히 시간과의 싸움에서. 일주일 연속 24시간 깨어 있어도 아직 시간이 부족해요. 일주일을 7일로 정한 것은 바빌로니아 인이라고 하는데, 만약 10일로 해줬다면 어떻게든 됐을 텐데 라며 바빌로니아 인을 원망하기도 하면서(웃음). 그렇게까지 해도 늦고 맙니다.

이야기를 원래로 되돌립시다.

그래서 그런 책임 전가가 어디로 가는가 하면, 전부 그녀의 마무리 쪽으로 몰립니다. 마무리 다음 단계인 현상소는 절대 기다려주지 않기 때문입니다.

마무리를 위한 일수가 점점 깎이면 마지막 날 밤은 북새통이 됩니다. 다음 날 아침까지 현상소에 가져가야만 해요.

먼저 도쿄 내의 외주업체에 의뢰한 동화를, 진행하는 사람이 자동차로 돌

아가며 모아옵니다. 3천 장 정도의 양입니다. 이것을 동화체커가 모두 검사합니다. 이 체커도 여성이었어요. 심할 때는 6시간 연속으로 보기도 합니다.

그 여성은 "마지막엔 주저앉아요."라고 했는데, 작품을 조금이라도 완벽히 만들려는 기개가 있기 때문에 가능하다고 할 수 있습니다.

그리고 그것이 마무리 쪽으로 돌아옵니다. 색 지정을 한 뒤 외주로 뿌리고, 그것을 다시 모아서 색을 체크하지요. 그때는 대개 한밤중이 됩니다. 외주 프로덕션에서는 모두 주간에 일을 하니까요.

그래서 마무리 마지막 날이 되면, 셀과 동화 사이에 끼워져 있는 얇은 종이를 한 장 한 장 빼면서 살펴봅니다. 그렇게 끝까지 가면 얇은 종이 안에 파묻혀 작업을 하고 있다는 느낌이 듭니다.

그동안 실수한 것을 찾아서 색을 칠합니다. 그녀 혼자서 시간이 맞지 않는 경우에는 편집하는 사람들도, 경리도, 프로듀서도 모두 책상을 늘어놓고 필사적으로 색을 칠합니다. 나도 돕습니다.

그때는 모두가 자신의 일은 제쳐둔다는 느낌입니다. 하지만 가장 힘든 것은 마무리 담당인 그녀입니다. 불평 한마디쯤 하고 싶을 텐데, 전혀 그런 말을 하지 않아요. 밝고 쾌활하지요. 직선적이고 산뜻한 성격의 여성입니다.

검사가 끝난 뒤 "아직 살아있어?"라고 내가 물으면, 미소로 대답합니다. 그리고 차를 끓이고 과자도 내어줍니다.

밤새워 일하는 그녀의 힘이 부럽다!

하지만 아무리 그래도 매일 매일 밤을 새워서는 몸을 망칠 게 틀림없어요. 그래서 회사에 제안해 회사 안에 목욕실을 만들어 달라고 했습니다. 아무래도 여성이니까요, 밤을 연속으로 새우다 보면, 몸을 깨끗이 하고 있을 여유가 없으니까요.

그래서 회사에 들어오는 도시락이나 즉석라면, 과자를 먹으면서 계속 회사에 있어요. 세탁을 하고 돌아가는 길에 갈아입을 옷을 가져올 때만 자신의 아

파트로 돌아갑니다. 좀 더 자신의 시간을 가져야겠다고 생각하면서도, 그 사람의 성질을 알게 되면 나도 왠지 기대게 되어 점점 일을 더 맡기고 말아요. 어쨌든 믿음직한 여성이었습니다.

예를 들어 오늘 밤 안에 1천 장의 색을 칠해야 한다고 하면, 처음에는 진행 파트의 사람이 닥치는 대로 전화를 걸어 외주에 의뢰합니다. 하지만 어떻게 해도 300장이 남게 되면, 그녀가 옛 친구들한테 전화를 해서 다음 날 아침까지 300장을 칠해달라고 부탁하게 되지요.

그 정도가 되면 젊은 진행 스태프보다 그녀 쪽에 훨씬 힘이 실립니다. 또 그녀 자신이 외주 프로덕션의 특징과 내실을 잘 알고 있습니다. 그곳은 섬세한 일은 맡길 수 없다든가, 이 프로덕션에는 정중한 트레이서가 한 명 있다는 등.

때로는 젊은 진행 스태프가 그녀한테 혼이 날 때도 있습니다. 그때는 무섭답니다. 하지만 나는 무섭지 않았습니다. 나한테는 상냥하니까요(웃음).

그래서 결국, 그 시리즈의 1년과 그전의 1년 총 2년 동안 그녀는 혼자서 시아게 검사를 했습니다.

『하이디』가 끝났을 때는 정말 수고했다며 그녀는 물론 스태프 전원을 위로하고 뒤풀이파티에서 밤새 소란을 떨며 마셨지요. 그리고 모두 집에 돌아가 잠을 잤습니다.

그런데 그녀는 그때, 이미 3개월 후에 시작될 새로운 시리즈의 시아게 검사를 하고 있었어요. 이전과 변함없이 철야로 일을 하며 두 시간 정도만 잠자고 또 시작하는 겁니다.

이건 똑 부러지게 말하면 노동기준법 위반, 여성 심야근무법 위반입니다. 모체 보호를 위해서도 좋지 않아요. 그래도 그녀는 일을 합니다. 말하자면 일 중독이에요.

'그렇게까지 하지 않아도 되잖아'란 생각이 항상 내게 있었습니다.

하지만 한편으로는 그렇게까지 철야로 일하는 그녀의 힘이 부럽다고 생각하는 것, 이 역시 사실입니다.

한정된 예산과 스케줄 속에서 그에 맞는 일만 한다면 문제없지만, 그보다

5밀리라도 1센티라도 좋으니 전진하고 싶다고 생각하면 반드시 그녀와 같은 사람들의 원조가 필요합니다. 그것은 한 사람의 일을 둘이 나누면 좋다는 얘기가 아니에요. 내 뜻을 이해하며 그것을 위해 헌신할 사람이 아무래도 필요하다는 겁니다. 굉장히 이기적인 생각이지만요……

예를 들어 컷의 색이 다르게 칠해져 돌아왔어요. 그대로 촬영해도 대충 속일 수는 있지만, 아무래도 꼭 다시 칠하고 싶을 때가 있습니다. 하지만 시간이 없어요. 일은 많고요. 한다고 하면 마지막 날 밤을 새울 수밖에 없어요. 그녀에게는 겨우 2시간입니다. 그 귀중한 두 시간을 칠하는 것에 써달라고 나는 부탁합니다.

그토록 밝은 그녀도 그때만큼은 "예"라고 하지 않습니다. 그러면 둘 다 침묵하게 되지요.

이런 때 먼저 말을 꺼내는 쪽이 지는 겁니다. 그녀가 말해줍니다.

"어쩔 수 없네요, 할게요……."

그런 일들이 쌓여가며 우리가 일을 해왔습니다. 다카하타 씨는 그 전형적인 사람입니다. 나도 마찬가지로 연출을 하고 있습니다.

그렇게까지 하는 이유는 텔레비전이란 매우 일상적인 것들 속에서도 아이들이 애니메이션 『하이디』를 봤을 때 단순히 귀엽다, 예쁘다, 즐겁다고 할 뿐만이 아니라 정말 기쁨을 느낄 수 있는 작품을 내보내고 싶다고 생각했기 때문입니다. 일상적인 텔레비전의 틀을 넘고 싶었습니다.

그러기 위해서 스튜디오의 마루에서 잠을 자며 지내기도 했습니다. 그런 일종의 특수한 상황을 극복하면, 다음부터는 우리 집 이불에서 잘 수 있다고 생각하며 일을 해왔습니다.

현실은 하나가 끝나면, 벌써 다음 시리즈가 기다리고 있어요. 그게 당연한 게 되죠. 그렇다는 것은 그녀한테 특수한 상황이 당연한 것으로 계속 요구되고, 그녀도 그것에 답해왔다는 거겠지요.

그 후, 그녀와 함께 일을 하고 있지는 않지만 가끔 그녀가 있는 곳에 가보면 변함없이 얇은 종이들 속에 파묻혀 일을 하고 있습니다.

내가 말을 걸면 돌아보며 빙긋 웃어줍니다(웃음). 그리고 차를 끓이고 과자도 내어줍니다. 나중에 생각해보니, 그때의 그녀는 몸이 받지를 않아서 과자밖에 못 먹었던 것 같아요.

결국 몸이 망가져 구급차에 실려가 입원하게 되었습니다. 병문안을 갔더니, 역시 밝게 "금방 나아요."라고 말하는 겁니다.

지금은 퇴원해서 변함없이 시아게 검사 일을 하고 있습니다. 한 번 더 함께 일을 하고 싶지만, 그 소원은 이루어지지 않고 있습니다.

마음에 갈증이 있어야 '뜻'을 달성할 수 있다!

지금 주 40편 정도의 TV 애니메이션이 만들어지고 있는데, 이곳에 소개한 시아게 검사를 하는 여성과 같은 마음으로 애니메이션을 만드는 사람이 과연 몇 명이나 있을까 생각해봅니다. 텔레비전의 틀을 넘은 '무언가'를 작품에 담으려고 하는 사람이…….

프로그램 편성표의 구멍을 메우려는 느낌으로 애니메이션을 만든다면, 그건 문화공해를 그냥 방치하는 것 이상의 아무것도 아닙니다. 40편이란 많은 편수에 안주해서는 안 됩니다.

그런데 현재는 애니메이션 예산을 세우기 쉽고 스폰서도 비교적 잘 붙어서 애니메이션 프로그램이 더 많이 만들어지고 있습니다.

하지만 40편의 애니메이션 전부가 아이들의 지지를 받지는 않습니다. 조금이라도 의미가 있는 애니메이션을 만들어야 한다고 생각합니다.

이런 마음을 가진 사람은 아무리 일 중독이라도 좋다고 생각합니다. 또 일 중독인 사람이 어딘가에 없으면 일본의 애니메이션은 유지되지 않아요.

문제는 그런 사람들에게 지지를 받는 애니메이션이 그만한 가치의 내용이냐 하는 점입니다.

우리는 등 뒤에서 그 사람들의 위협을 받으며 애니메이션 일을 계속하는 겁니다. 그들 입장에서 보면 '아무리 심한 일이라도 아무리 괴로운 일이라도 참을

수는 있지만, 그만한 가치가 있는 곳으로 당신들이 데려가 줄 건가요?'란 마음이라고 생각합니다. 솔직히 말해 그들이 하는 고생만큼의 가치가 있는, 즉 그에 걸맞은 알맹이 있는 애니메이션을 좀체 만들 수 없는 것이 현재 상황입니다.

오늘 이런 이야기를 한 것은 다른 뜻이 아닙니다. 이곳에 있는 사람 중 몇 명은 애니메이션을 하려는 뜻을 가진 사람들일 것이라고 생각했기 때문입니다.

내 집에도 편지를 보내거나 만나러 오는 애니메이터 지망자가 있습니다. 그 사람들은 대개 그림을 그려 가지고 옵니다.

그들은 한결같이 자신의 재능에 대한 불안과 장래에 대한 희망으로 매우 번민하며 옵니다. 그걸 보고 항상 생각하는데, 조금 뻔뻔스러운 면도 있지만, 불안과 초조, 그것이야말로 청춘입니다. 태양을 향해 "바보야!"라고 고함치며 달려가는 것만이 청춘은 아니에요(웃음).

자신이 어떤 사람인지, 자신이 무엇을 할 수 있는지 자문하면, 예를 들어 매일 그림을 필사적으로 그리며 할 수 있다, 괜찮다고 생각하는 반면, 자신의 그림이 과연 통할까, 어쩌면 다 착각이고 자신에게 그림 재능은 전혀 없는 건 아닐까 하고 생각하는 겁니다. 그 불안과 초조의 한가운데서 번민하는 것이 청춘입니다.

여러분은 그걸 제대로 겪어 큰 뜻을 가졌으면 합니다.

내게도 뜻이 있습니다. 커다란 뜻이 지금도 있지만, 좀처럼 달성하지 못하는 게 현실입니다. 하지만 뭔가 작품을 낼 때 뜻을 갖고 있는 편이 좋고, 더욱이 그 뜻이 크면 클수록 좋습니다. 그러지 않으면 뜻에 걸맞은 작품에 가까워지려고 1센티, 그게 무리라면 1밀리라도 좋으니 다가서려는 각오가 시들어버리기 때문입니다.

뜻이 달성될지 어떨지는 아마 노력과 재능과 인내력과…… 모두 같은 건가, 뭐든 좋아요. 그리고 운도 있을 테고, 어떤 사람과 우연히 만날지 하는 것도 중요할지도 몰라요.

그 후는 그것을 믿고 스스로 열어가는 겁니다. 우리는 "힘내세요"라고밖에 해줄 말이 없어요.

마오쩌둥이 이런 말을 했습니다.

"창조적인 일을 이루어내는 3가지 조건이 있다. 그것은 ①젊을 것, ②가난할 것, ③무명일 것."이라고요.

나는 굉장히 좋은 말이라고 생각합니다.

젊고 가난하고 무명……. 이중에서 가난하다는 것은 물질적인 것보다 마음의 목마름을 가리킨다고 생각합니다.

맛있는 것을 많이 먹고 싶다든가, 워크맨을 사고 싶다든가, 혹은 셀을 살 돈이 필요하다든가, 그런 것은 아니라고 생각합니다.

그래서 젊고 가난하고 무명이란 3가지 조건은 누구나가 갖고 있으니, 반대로 말하면 누구나가 창조적인 일을 이루어낼 수 있다는 겁니다, 아마도요.

오늘 이곳에 모인 사람들이 큰 뜻을 품고 살아가기를 기대합니다. 그렇게 애니메이션 세계에 뛰어들어온다면 와도 좋다고 생각해요.

(『아니메주 문고』 도쿠마쇼텐 발간기념 강연 1982년 12월 21일 도쿄 시부야 토요코 극장)

'중상'
리화

지금이라면 더 계속되었을 일이다. 확실히 그날은 1964년의 가을, 우리는 미술담당 T의 새 집에서 진탕 마시며 소란을 피웠다.

그 무렵에는 일단 모두 가정이 있어서 관계자들이 차례로 돌아가며 회식을

했다. 엄청 먹고 마시며 막차시간에 가까워질 즈음 끝났고, 아침까지 떠들자는 사람들은 남겨두고 모두 집을 나왔다. T의 집에서 역까지 꽤 거리가 됐는데, 그날은 가을비가 추적추적 내렸고, 길가 변두리의 진흙 길은 술 취한 걸음으로는 즐겁지 않았다. 그런데 역까지 차로 데려다 주려고 오쓰카 씨가 러닝셔츠 바람으로 쫓아왔을 때는 모두 도망쳤다. 곤드레만드레 만취 상태로 겨우 서 있는 것도 힘들어 보여 남기로 한 나도 그를 말렸지만, 어쨌든 "마실 거면 타. 타면 마시는 거야."란 사람이었으니 멈출 리가 없었다. 돌아가는 사람들 가운데 어떤 사람은 전봇대의 그림자, 어떤 사람은 집 모퉁이 구석 등에 몸을 숨겼지만, 항상 불운한 H가 잡혀버렸다.

FIAT500은 확 발진, 타이어가 돌아 자갈을 튕기며 달렸다. H의 비명, 애원은 드라이버의 의욕을 더욱 넘치게 할 뿐이었다. 그건 그렇고, 역은 멀었다. 상점가를 빠져나와야 하는데, 어느 사이엔가 양배추밭을 달리고 있다. 요컨대 차를 사용하는 사람들에게 흔히 있는 일인데, 오쓰카 씨는 역과 T씨 집과의 길 순서를 처음부터 전혀 모르고 있었다. 그렇지 않아도 알기 어려운 난개발 신흥 주택지, 빙글빙글 돌기만 할 뿐 완전히 길을 헤맨 끝에 결국은 걸어서 가라며 H를 내려주고 오쓰카 씨는 어둠 속으로 사라졌다, 라는 일은 없다. H를 T의 집 바로 옆에 내려준 것이다.

와이셔츠와 상의를 벗은 채로 뛰쳐나갔으니 오쓰카 씨가 곧 돌아올 것이라 생각했는데, 아무리 기다려도 돌아오지 않았다. 처음에는 구급차 사이렌 등에 귀를 기울이거나 했지만, 결국 집으로 돌아갔을 거라 생각하고 우리는 아침까지 이야기하며 밤을 지새웠다. 첫차가 다닐 즈음 이야기도 다 끝났고 우리도 슬슬 돌아갈까 하고 있을 때, 갑자기 현관문이 열렸다. 오쓰카 씨가 아침 햇살 속에 서 있었다. 바지를 무릎까지 걷어 올리고 신발은 진흙투성이, 진흙은 얼굴에까지 튀어서는 10월도 다 끝나가는 추운 아침인데도 위는 당연히 러닝셔츠 한 장이다.

이야기를 듣자니, 이상하기도 하고 유감스럽게도 차가 빠져서 어쩌지도 못하고, 주위는 깜깜해 그대로 차에서 밤을 새웠다고 한다. 엔진을 계속 켜두어

도 FIAT500 클래스의 공기냉각 엔진으로는 달리지 않는 한 따뜻해지지도 않고, 취기는 깨고 춥기도 추워서 새벽녘 가까이 차에서 빠져나와 밭을 헤매다가 겨우 본 기억이 있는 집들을 발견하고 도착했다는 것이었다.

가벼운 차다, 네 명이나 있으니 괜찮을 거라고 T의 삽을 빌려 출발했는데 차를 발견하는 데에 일단 고생. 저쪽인가, 저쪽이 맞는데…… 라는 오쓰카 씨의 신뢰할 수 없는 말을 믿으며, 무사시노의 옛 모습이 남은 잡목림을 빠져나와 넓은 밭을 찾아 걷다가 끝내 좁은 골목길에 FIAT500의 타이어 자국을 발견했다. 쫓아가니 길은 건너편 대지의 끝으로 똑바로 이어져 있다. 농가의 경사륜차라면 모를까, 자동차가 들어갈 장소는 아니다. 덤으로 '공사 중'이란 표시판이 길 끝에 있었다. 타이어 자국은 그 옆을 피해 급경사로 이어졌다.

차는 우리 눈앞에 있었다. 대지의 끝(밭이라고도 한다)을 깎아내려 도로를 조성하는 그 속에 흰 차가 파묻혀있었다. 막 파서 뒤엎은 간토 롬 층의 적토는 전날까지 내린 비로 고무장화가 발목까지 잠길 정도로 질었다. 타이어 자국은 완전히 도랑이 되어 언덕을 사행하다가 배까지 파묻혀 결국 FIAT500은 주저앉아버렸다. 차 주위에 삼나무 가지와 논두렁의 파편처럼 보이는 나뭇조각이 공허하게 흩어져 있어 전날 밤 오쓰카 씨의 고독한 분투가 그려졌다. 끌어올리는 것은 도저히 무리라서 언덕 아래까지 밀고 가기로 했는데, 이것이 또 움직이지 않았다. 판을 깔면 판도 가라앉아버리고 소형 기중기를 쓰려고 해도 단단한 땅이 아무 데도 없다. 그러는 와중, 한 사람이 언덕 아래까지 보러 가서 "안 돼, 안 돼, 길이 없어."라고 외쳤다.

어쩐지 아래쪽으로 반 정도 보이는 커다란 굴착기가 신경 쓰였는데, 그래서 길은 3미터 정도의 벼랑이 되어 있었다. 요컨대 아직 한창 깎는 중인 듯했다. 비가 내리지 않아 지표가 단단했다면 대형사고가 날 뻔했다. 오쓰카 씨 다행이에요, 운이 좋은 사람이네요, 라며 우리는 크게 축복했는데, 경험 있는 사람이라면 알겠지만 빠져버린 애마를 남겨두고 집으로 돌아오는 것만큼 괴로운 일은 없다. 마치 연인을 유곽에 두고 오는 듯한 기분이 든다.

그리고 오쓰카 씨의 고독한 싸움이 시작되었다.

고작해야 간토 롬 층, 지금 봐도 롬 층, 지프의 위력을 보여주겠어! 라며 그 날 오후, 로프를 어깨에 메고 카우보이모자를 쓴 형님이 지프를 타고 도와주러 왔다. 결과적으로 그 지프를 구출하려고 윈치가 달린 지프가 한 대 더 달려드는 지경이 되어 다음 날, 나는 지프 마니아인 오쓰카 씨한테서 지프의 윈치가 얼마나 강력했는지를 꼼꼼히 듣게 되었다. 유감스럽게도 와이어가 조금 짧아서 FIAT에는 닿지 않았지만…….

비가 이어지고 구출작업은 중단됐지만, 스튜디오의 점심시간에 내 차를 타고 현장에 갔다. 아래에서 올려다보니 언덕은 위에서 보는 것보다 훨씬 경사져 있었다. 진흙 벼랑이라고 해도 좋을 만큼, 그 안에 하얗고 작은 차가 덩그러니 걸려 비를 맞고 있었다.

차가 불쌍하네…… 그래…… 라고 말하며 조용히 돌아갔지만, 어떻게 이렇게 즐거운 이야기를 잠자코 조용히 있을 수 있으랴. 직장으로 걸어가 추상(중상: 中傷) 회화파 한 사람 한 사람은 열심히 그림이 들어간 뉴스를 발행했다. 이야기는 말이 덧붙여져 양배추 밭을 짓밟으며 부정차 주행 중인 FIAT500의 그림이나 신부 이름을 부르는 H의 그림, 어둠 속에서 벼랑을 기어오르며 삼나무 가지를 모으는 그림, 인생의 고독을 맛보며 차에서 혼자 자는 오쓰카 야스오 씨의 그림 등 우리는 일을 팽개쳐두고 열심히 중상 회화를 창작하는 데 힘썼다. 한편, 오쓰카 씨는 삽과 멍석을 안고 매일 현장으로 통근했다. 공사 현장의 사람들은 FIAT500을 따뜻하게 맞이하며 도시락을 두는 장소로 애용하게 되었다. 주전자까지 넣어뒀다며 오쓰카 씨가 어깨를 떨구며 돌아오면 우리는 의욕에 불타 그 상상도를 그리고 발표했다. 이제 그 자동차는 못 쓰니까 분해해 부속품을 달라는 소리도 들었다고 화내며 돌아오면, 자칭 똥 코너(『태양의 왕자』에서 우리 팀을 우리가 그렇게 불렀다. 요컨대 능률이 낮고 모범 애니메이터의 반대. 어차피 우리들은 똥 같다며 정색하는 녀석들의 모임, 중상 회화파의 주류를 구성한다)에서는 그날을 즐겁게 지낼 수 있었다.

계속 쓰다 보면 끝이 없지만, 최종적으로 FIAT500의 구출은 불도저의 출근으로 달성되었다. 도로가 완성되기를 기다릴 수는 없어서 주머닛돈을 털어

불렀다. 불도저가 어떻게 트럭에서 내릴지를 오쓰카 씨는 그림을 자세히 그려 설명해주었다. 덕분에 우리는 불도저가 트럭의 짐받이에서 뛰어내리는 장면에 맞닥뜨려도 당황하지 않게 되었다. 하기는, 아직 그런 컷을 보지 못했으니……

오쓰카 씨의 명예를 위해 쓰는데, 최근에는 이제 그런 말도 안 되는 일은 하지 않게 되었다. 초 안전운전자라고 말해도 좋다(다만 아주 최근에 오토바이를 타고 쓰레기통을 들이받았지만).

오쓰카 씨를 만난 지 벌써 20년 가까이 되었다. 나에게 오쓰카 씨는 좋은 교사였다. 함께 바보 같은 짓도 많이 했지만, 애니메이션의 미래에 대해 열띠게 얘기하기도 했다. 일의 재미를 가르쳐 준 것도 오쓰카 씨였다. 나이 어리다고 차별하지 않고 의견도 주고받았고, 파쿠 씨(다카하타 이사오)에게 연출을 맡기지 않으면 작화감독을 하지 않겠다며 3년간 회사와 논쟁, 기어코 『태양의 왕자』에서 실현해 일을 고르고 사람을 고르는 소중함을 몸소 보였다. 20년이나 함께하면 장점이나 단점도 잘 알게 된다. 너무 솔직해져 때때로 부딪치기도 하지만, 『태양의 왕자』를 앞에 두고 파쿠 씨의 집에 모여 밤새 얘기하던 나날을 지금도 훈훈하게 떠올린다. 우리는 모두 젊었고 야심과 희망에 넘쳐 있었다. 그 나날이 틀림없이 우리들의 청춘이었으며 출발점이었다고……

(아니메주 문고 『작화의 몸부림』 오쓰카 야스오 저서에 게재 1982년 12월 31일 발행)

데즈카 오사무에게서 '신의 손'을 봤을 때, 나는 그와 결별했다

데즈카는 싸움 상대였다

데즈카 특집이라고 하는데, 애도의 대합창은 많이 있는 것 같기에 나도 함께 목소리를 높일 생각은 없습니다.

요컨대 데즈카를 신(神)이라고 말하는 사람들과 견주어 뒤지지 않을 만큼 나 역시 옛날부터 줄곧, 그리고 깊이 관련이 있다고 여깁니다. 데즈카는 싸워야만 하는 상대였지만, 존경하거나 제단에 모실 상대는 아니었어요. 데즈카한테 나는 전혀 상대가 되지 않는다고 할지 모르겠지만요. 이 직업을 택할 때도 "저 사람은 신이다"라며 성역에 들어와 일할 생각은 하지 않았습니다.

내가 데즈카의 영향을 강하게 받은 건 사실이에요. 초등·중학생 때 나는 만화 중에서는 그의 작품을 가장 좋아했습니다. 쇼와 20년대의 단행본 시대— 최초의 아톰 때—에 그의 만화가 가지고 있던 비극성은 어린 마음에도 오싹오싹할 만큼 무섭고 매력적이었습니다. 로크도, 아톰도, 기본적으로 비극성을 밑에 깔고 있었지요. 아톰은 후기에 변해가긴 하지만…….

그 때문에 18살이 지나고 스스로 만화를 그리겠다고 생각했을 때, 내게 스며 있는 데즈카의 영향을 어떻게 떨쳐버릴까 하는 것이 굉장히 무거운 짐이었습니다.

나는 완전히 똑같다고 생각지 않았고 실제로 닮지 않았음에도, 데즈카와 그림이 비슷하다는 말을 들었습니다. 그건 매우 굴욕적이었습니다. 모사부터 시작하면 좋다는 사람도 있지만, 나는 그래서는 안 된다고 믿고 있었어요. 아무리

차남으로 태어났다고 해도 장남과 똑 닮았다고 해서는 안 된다고 생각했습니다.

그래서 데즈카와 닮았다고 스스로 인정해야만 했을 때, 잔뜩 모아둔 낙서를 옷장에서 꺼내어 전부 불태워버렸지요. 모조리 태우면서 '자 새롭게 출발한다'고 마음먹고 기초적인 공부를 한다며 스케치나 데생을 시작했습니다. 하지만 그렇게 간단히 빠져나올 수도 없어서…….

정말로 빠져나온 것은 도에이동화에 들어가면서예요. 23, 24살 무렵입니다. 도에이동화에 들어가니, 하나의 특별한 흐름이 있어 그 안에서 내 나름의 방향을 애니메이터로서 만들어가면 된다고 깨달았습니다. 애니메이터로서 캐릭터를 자신의 소유물로 하지 않고, 그 캐릭터를 어떻게 움직일까, 연기를 어떻게 표현할까 등을 추구하는 것에 대한 고민을 하게 되면서 어느샌가 그림이 누구와 닮았는가는 아무 상관이 없어졌습니다.

그럼에도 영향이라고 한다면, 나는 우선 니치도(닛폰동화사) 시대부터 도에이동화로 흘러온 일종의 전통 같은 것의 영향하에 있다고 여기며, 누구나 그랬듯이 당시 만화가인 시라토 산페이의 사고방식 등 무수히 많은 것에서 영향을 받았습니다. 초등학생 때도 『사막의 마왕』을 그렸던 후쿠시마 데쓰지란 사람에게 한때 데즈카보다도 더 홀딱 빠져있었기 때문에…….

작가의 농간　　내가 대체 언제 데즈카로부터 벗어나는 통과의례를 치렀냐고 묻는다면, 그의 초기 애니메이션을 몇 편 보았을 때입니다.

표류하던 남자가 있는 곳에 물방울 하나가 떨어진다는 『물방울』(1965년 9월)이나 『인어』(1964년 9월)란 작품들이 가지고 있던 싸구려 페시미즘에 싫증을 느꼈어요. 일찍이 데즈카 씨가 아톰 초기 무렵에 갖고 있던 페시미즘은, 질적으로 다르다고 생각해서—혹은 아톰 시절은 내가 어려서 싸구려 페시미즘에도 비극성을 느끼며 소름 끼쳤을 뿐일지 모릅니다. 당시에는 더 확인하려고 하지 않았지만요. 요컨대 잔해가 거기에 있었다, 몇 개의 어떤 작은 서랍 속에서 예전에

사용했던 것을 열어보고 '앗, 이런 것도 있었구나' 하고는 작품에 적용했다는 인상밖에 없었습니다.

그보다 이전에 무시 프로덕션이 처음 총력을 기울여 만들었다는 『어느 길모 퉁이의 이야기』(1962년 11월)라는 애니메이션에서 발레리나와 바이올리니스트인 남녀 두 사람의 포스터가 공습 속에서 군화에 짓밟혀 뿔뿔이 흩어지면서 개미처럼 불속에서 빙글빙글 춤추는 장면이 있는데, 그걸 보고 나는 등골이 서늘하고 매우 불쾌한 느낌을 받았습니다.

의식적으로 종말의 아름다움을 그려 관객을 감동시키려는 데즈카 오사무의 '신의 손'을 느꼈던 겁니다. 그것은 『물방울』이나 『인어』와 같은 선상에 놓인 거죠. 쇼와 20년대의 작품에서는 작가의 상상력이었던 것이 어느샌가 농간이 되어버렸습니다.

이 얘기는 선배에게서 들었던 것인데, 『서유기』 제작에 참여하던 데즈카가 '손오공이 고향에 돌아와 보니 애인 원숭이가 죽어 있었다'는 이야기를 에피소드로 삽입할 것을 주장했다고 한다. 하지만 '왜 그 원숭이가 죽어야 했는가'란 이유는 없었습니다. 단 한마디, "그쪽이 감동적이기 때문이다."라고 데즈카 씨가 말했던 사실을 전해 들었을 때, 이제 이것으로 데즈카 오사무와는 이별을 할 수 있겠다는 생각이 불현듯 들었습니다.

나의 데즈카 오사무론은 이것으로 마칩니다.

이후 애니메이션에 대해서나 그가 했던 일은 평가할 수 없어요. 무시 프로덕션의 일도 나는 좋아하지 않습니다. 좋아하지 않을 뿐 아니라 비정상적이라고 생각합니다. 그것을 하나하나 전부 말로 표현하는 것은 어렵겠지만, 『전람회의 그림』(1966년 11월)도 '이 영화는 어떨까' 생각하며 봤고 『클레오파트라』(1970년 9월)도 라스트에 "로마여 돌아오라"고 말할 때 불쾌했습니다. 그때까지 정사 장면만 열심히 그리고는 무엇이 마지막에 "로마여 돌아오라"인가 생각할 때쯤 데즈카 씨 허영심의 파탄을 느꼈습니다.

한때 그가 "이제부턴 리미티드 애니메이션이다."라고 말하며 "3콤마가 좋아, 3콤마가 좋다니까."라고 자주 말했는데, 사실 리미티드 애니메이션은 3콤마란

의미가 아닙니다. 그 후 데즈카는 말을 바꿔 "역시 풀 애니메이션이다."라고 여기저기 떠들어댔는데, 그가 풀 애니메이션의 의미를 모르고 말한다고 생각했습니다. 더불어 로토스코프를 서둘러 팔았을 때에도 이미 우리는 웃음만 나올 뿐이었습니다.

데즈카의 애니메이션은 자신이 기다유를 배운다는 단순한 이유로 세든 사람을 모아서 억지로 들려주는 셋방주인의 말과 같았습니다.

쇼와 38년(1963년)에 그는 1편당 50만 엔이란 싼값에 일본 최초의 TV 애니메이션 『철완 아톰』을 시작했습니다. 그 전례 덕분에 이후 애니메이션 제작비가 항상 낮게 책정되는 폐해가 생겨났습니다.

그 자체는 불행한 시작이었겠지만, 일본이 경제성장을 이루어가는 과정에서 TV 애니메이션이 언젠가는 겪을 운명이었다고 생각합니다. 방아쇠를 당긴 것이 우연히 데즈카였을 뿐……

다만, 그때 그가 하지 않았다면 적어도 2, 3년은 늦춰졌을지도 모릅니다. 그랬기 때문에 나는 이제 어느 정도 자리를 잡고 옛날 제작방식인 장편 애니메이션의 현장에서 일할 수 있다고 생각합니다. 이제 와서는 아무래도 좋지만……

'쇼와'의 끝

나는 총론으로서의 데즈카 오사무를 '스토리 만화를 시작하고 지금 우리가 하는 일의 흐름을 만든 사람'으로 간단히 평할 생각입니다. 때문에 공적인 장소나 문장에는 '데즈카 오사무'와 그에 관해 썼습니다. 라이벌이 아니라 선배이기 때문에 '이토 히로부미'라고 쓴 것처럼 과거의 역사로서 썼고, 어쨌든 그런 평가는 틀리지 않다고 생각합니다.

그렇지만 애니메이션에 관해서는—그것만은 내가 말할 권리와 어느 정도 의무가 있다고 생각해서 말하는데—지금까지 데즈카 씨가 자주 말해온 것이나 주장한 것은 모두 옳지 않습니다.

왜 그런 불행한 일이 일어났는가 하면, 데즈카의 초기 만화를 보면 알 수 있

듯이 그의 출발이 디즈니였기 때문이라고 생각합니다. 일본에는 그의 선생이 될 사람은 없었어요. 그의 초기 작품은 거의 모두 모사한 것입니다. 거기서 그는 독자적인 스토리성을 집어넣었습니다. 하지만 그 세계는 디즈니에 굉장한 영향을 받은 채로 만들어져왔지요. 결국, 할아버지를 뛰어넘을 수 없다는 열등감이 그의 마음속에 쭉 남아있었다고 생각합니다. 때문에『환타지아』를 뛰어넘어야 한다든지, 『피노키오』를 뛰어넘어야 한다든지 등의 강박관념에서 계속 빠져나오려 하지 않는다고밖에 생각할 수 없어요.

취미로 보면 알 수 있습니다. 돈 모으기를 취미로 했다고 한다면……

세상을 떠났다고 들었을 때, '쇼와'란 시대가 끝난 것을 천황 승하 때보다도 실감했습니다.

그는 맹렬한 활동력을 가진 사람이었기 때문에 보통사람의 3배 가량 일해온 거나 마찬가지에요. 60살에 죽었지만 보통 사람 180년의 생을 살았던 겁니다.

그는 천수를 누렸다고 생각합니다.

<div align="right">(『Comic Box』 퓨전프로덕트 1989년 5월호)</div>

후타키 씨

후타키 마키코 씨는 우리 애니메이션 스태프의 중요한 일원입니다.

『바람계곡의 나우시카』에서는 산성호수의 모래강 장면에서 상처 입은 나우시카와 오무 새끼의 만남을, 마치 후타키 씨 자신이 그 아픔을 나눠 가진 듯 그

렸습니다.

『천공의 성 라퓨타』에서는 파즈와 시타의 지붕 위 만남 장면에서 손바닥의 빵조각을 비둘기들이 쪼아 먹는 것을 보며 자연에 마음을 열어가는 시타의 미소를, 연출인 제가 질릴 정도의 원화 매수를 들여 만들어 왔습니다. 3초짜리 컷입니다. 중요한 컷이라곤 해도 하나의 컷이 다른 컷보다 두드러지면 전체 흐름을 망칠 위험이 있어서 연출로서는 망설여지는 경우가 있습니다. 하지만 시타와 비둘기 컷에는 실제로 손바닥으로 비둘기에게 먹이를 준 경험이 있는 사람만 그릴 수 있는 실감이 있었습니다. 결과적으로 그 컷은 시타란 헤로인의 성격을 상징함과 동시에 소녀와 소년이 만나는 시퀀스 전체를 틀림없이 풍부하게 하고 있습니다.

『이웃집 토토로』에서는 4살 메이와 토토로의 만남, 하늘 높이 치솟아 오르는 수목 장면을 행복하게 그렸습니다. 또다시 이파리들과 올챙이의 묘사로 주위 사람들이 동화를 담당하지 않아 다행이라고 여겼습니다. 그녀의 원화를 동화로 완성해가는 수고를 생각하기만 해도 머리가 핑핑 돌았기 때문입니다. 하지만 묘하게도 그런 컷은 의외로 맡아줄 사람이 쉽게 나타납니다. 촬영 스태프에게서 마치 실사 같다는 감상을 들었을 때에는 무심코 웃고 말았습니다.

『마녀배달부 키키』에서는 영화 첫 부분 바람의 언덕 장면에서 바람에 흔들리는 풀을 한층 더 정교하게 그려냈습니다. 이미 연출로서는 말 한마디도 없이 그저 잘 부탁한다는 것뿐이었습니다. 미술의 힘과 어우러져 조금 차가운 바람의 느낌이 잘 나와 있어, 여행을 떠나는 소녀의 두근거리는 마음을 상징하는 인상적인 도입이 됐다고 생각합니다.

후타키 씨는 신기한 사람으로, 상처 입은 작은 새나 부모와 떨어진 아기 새를 자주 주워옵니다. 그때마다 일을 내팽개치고 살리려고 애쓰지만 대부분 보답받지 못하는 결말을 맞이하는데, 그때의 아픔이 『나우시카』에서 오무 새끼의 표현을 시각에서 촉각에까지 파고들게 하는 듯합니다. 나우시카의 몸에 닿는 오무 새끼의 단단한 껍질의 느낌과 전해져오는 체온까지 실감할 수 있는 사람인 거겠지요. 시각뿐만 아니라 촉각을 표현하려 하는 것이 후타키 씨 애니메이

션의 특징이라고 생각합니다. 인간 이외의 생물에 강한 관심과 날카로운 관찰력을 보이는 그녀의 언밸런스한 감수성은 장점이라고도 단점이라고도 할 수 있는데, 우리 영화에서는 그녀가 귀중한 존재임은 틀림없습니다.

다만 유감스럽게도, 현재의 일본 애니메이션에는 그녀의 힘을 발휘할 곳이 많지 않습니다. 식물 묘사 등은 가장 외면받고 있지요. 또 1초당 얼마라는 성과급 임금체계도 그녀의 노력에 대한 정당한 보상을 어렵게 만듭니다.

사실 후타키 씨가 어떤 책을 그렸는지 아직 보지 못했습니다. 영화 일로 계속 중단되어(그녀는 두 가지 일을 한꺼번에 하지 못하는 사람입니다) 실질적으로는 1년이 걸려 그렸다고 들었습니다. 나는 보통 애니메이터가 다른 일에 손을 뻗치는 것에 찬성하지 않지만, 후타키 씨의 경우는 오히려 격려하는 쪽입니다. 그녀의 세상과 생명을 향한 광범위하고 깊은 관심을 애니메이션 세계에서는 다 표현할 수 없다고 생각했기 때문입니다.

정중히 시간과 노력을 아낌없이 쌓아올린 후타키 씨의 새로운 세계가 많은 사람들에게 받아들여질 수 있기를 진심으로 바랍니다.

(아니메주 문고 『세상 한가운데의 나무』 후타키 마키코 저서에 게재. 1989년 11월 30일 발행)

나와
선생님

중학교는 새로운 제도가 시작된 지 얼마 안 되고 선생님도 개성적이라 재미있었습니다.

고등학교에 들어가서는 어째서 공부를 해야 하는지 이해할 수 없었습니다. 나는 만화만 그렸습니다. 하지만 마음껏 그릴 수 없었습니다. 비뚤어질 적극성도 없어서, 되돌아보면 '자고 있었다'고밖에 생각할 수 없는 날들이었지요.

만화를 그리기 위한 모라토리엄으로 대학에 갔습니다. 그림을 배우기 위해 근처의 사토 선생님의 아틀리에에 다니기 시작했습니다.

중학교 때의 미술 선생님으로, 학교를 그만두고 유치원 원장을 하면서 유화를 그리고 계셨습니다. 무언가에 얽매이지 않는 신기한 분이었습니다.

그리고 있던 그림과 석고상이 두세 개 있는 작은 아틀리에가 나의 피난처가 된 겁니다.

나는 대학에서 아동문학연구회에 들어갔습니다. 거기서 '초라하고 한심했다'고 싸잡아 뚜껑을 닫아버린 어린 시절의 일을 다시 떠올리고 말았습니다.

친가는 군수공장을 하고 있었습니다. 아버지는 "인민에게 죄는 없다고 스탈린도 말했다."고 하셨습니다. 하지만 '인민'이라고 생각되는 아저씨들이 중국에서 사람을 죽인 이야기를 떠올렸지요. 일본인은 전쟁의 가해자였는데도. 아저씨들이 틀린 것은 아닐까. 그 부모들에게 길러진 우리는 그 잘못의 산물은 아닐까. 자기부정을 할 수밖에 없었습니다.

만화를 제대로 그릴 수가 없었어요. 하루 5밀리라도 앞으로 나아가는 건지. 불안과 초조로 가득 차서 굉장히 허망한 짓거리를 하고 있지는 않나 하는 생각에 사로잡혔습니다.

토요일마다 아틀리에에 가서 혼자 석고 데생을 했습니다. 저녁 무렵, 선생님이 와서 묵묵히 그림을 그리는 나를 보며 "한잔하지 않을래?"라고 물어서, 술 한잔 마시며 정치나 인생 이야기를 했습니다.

"호화선을 타고 즐겁고 안전하게 바다를 건너는 사람도 있지만, 뗏목을 저으며 건너는 사람도 있다. 어차피 바다를 건넌다면 뗏목을 젓는 편이 항해 그 자체를 더 깊이 맛볼 수 있다."

"살아간다는 것은 재미있지만은 않으며, 인생은 시시한 것이다. 그래서 나는 그림을 그리며 거짓말을 한다. 그림 속이 진짜고 영혼이다. 만화도 그렇지 않을까."

선생님은 그런 이야기를 했습니다.

밤에 이노카시라선에서 세 정거장 정도 되는 집까지 터벅터벅 걸어 돌아왔습니다. 술을 마시고 얘기해도 내 문제가 해결되지는 않았습니다. 선생님께 고민을 털어놓은 적도 없어요. 이 마음은 누구에게도 전달될 리가 없다고 생각했으니까. 더구나 나는 당시 선생님을 그다지 좋아하지 않았습니다. 젊었을 때는 격하고 꾸밈없는 쪽을 좋아하잖아요.

그러나 '내 스승은 누군가'라고 한다면, 사토 선생님의 얼굴이 떠오릅니다.

어디에도 갈 곳이 없어졌을 때, 아무것도 이해할 수 없게 됐을 때 찾아가면 항상 그곳에 계셨습니다.

열여덟인 나에게 부모와도 학교와도 상관없고, 가치관도 정치적 신조도 다른 50대인 사람이 그저 그곳에 있어줬습니다. 이것은 내게 무언가 의미가 있지 않았을까 생각합니다.

(『아사히신문』 1990년 3월 24일 자)

거대나무늘보의 자손

파쿠 씨라고, 오래된 동료들은 다카하타 이사오 감독을 이렇게 부릅니다. 파쿠 씨는 음악과 공부가 취미이고 드물게 보이는 치밀한 구성력과 재능의 주인으로, 천성이 게을러 언제나 늦잠을 잡니다. 인류의 선조는 원숭이란 얘기가 있는데, 저팔계와 가니메데 성인의 자손도 섞여 있지 않을까 하고 나는 직장 안을 둘러봅니다. 그렇다면 파쿠 씨는 신생대 선신세의 초원을 돌아다니던 거대나무늘보의 자손이 틀림없습니다.

그가 처음 손을 댄 장편 애니메이션은 도에이동화의 『태양의 왕자 홀스의 대모험』이었습니다. 나도 스태프의 일원이었기 때문에 칭찬하기는 좀 우습지만, 애니메이션을 얘기할 때 『태양의 왕자』 이후로는 사고를 바꿔야 한다고 믿습니다. 인간의 내면을 보다 깊이 그려내는 힘을 애니메이션이 갖고 있다는 점을 그가 『태양의 왕자』에서 실증한 겁니다. 하지만 기업 입장에서 파쿠 씨를 감독으로 뽑은 것이 얼마만큼의 리스크와 공포를 동반하는지도 그는 역시 입증했습니다. 여하튼 1년 안에 만들었어야 할 일정이 연장되고 연장되어, 나는 그 사이에 결혼을 해서 장남을 낳았고, 그 아이의 돌이 지난 뒤에야 영화는 완성됐습니다.

당시의 제작 책임자들(복수가 되는 것은 사람이 차례로 교대했기 때문입니다)은 지금도 분노를 감추려 하지 않습니다. 동시에 기묘한 그리움을 담아 얘기하기도 하기에 영화제작은 기이한 것이라고 생각합니다.

그리고 나서 나는 꽤 오래 파쿠 씨와 일을 해왔습니다. 어쨌든 거대나무늘보의 자손이 상대라서 나는 『보노보노』의 너부리처럼 되고 말았습니다. 덤으로 나무늘보는 날카로운 발톱을 갖고 있어서 결코 평화로운 생물은 아닙니다. 갑자기 흉포한 공격성을 발휘해 찢어발기기 때문에 적이 되는 사람은 큰일 납니다. 하기

야 흉포성에 대해서는 타인을 이렇다저렇다 말할 수 있을 만큼 내가 훌륭한 인격자라고는 할 수 없습니다. 다만 상처의 깊이는 그가 훨씬 깊다고 생각합니다.

작품에 들어가면 반드시 몇 번씩 "이런 작품 못 해!"라고 고함치는 것도 정해져 있습니다. 본인은 논리정연하다고 믿으며 그 불가능성에 대해 당당히 논하기 시작해 들어주는 역할을 하는 프로듀서나 동료들을 망연자실하게 만드는데, 스스로 제안한 기획에도 그러니 오래된 우리 동료들은 이것을 통과의례거니 무시하고 있습니다. 물론 들어주는 사람들한테 엄청 큰 동정을 느끼지만…….

나는 여러 번 파쿠 씨에게 프로듀싱을 맡겨 일을 해왔습니다. 내가 프로듀서가 되고 그가 감독을 하는 일도 이번 『추억은 방울방울』이 처음은 아닙니다. 『야나가와 수로 이야기』란 장편기록영화 때 경험했습니다. 이 작품도 1년 계획이 3년이 됐는데, 공개미정의 독립작품이었기에 어찌할 수도 없었습니다.

『추억은 방울방울』의 원작을 접했을 때, 나는 파쿠 씨만이 이것을 영화로 만들 수 있다고 직감했습니다. 원작은 꽹장히 우수하다고 생각했지만, 동시에 구성상 영화화하기에 곤란한 점도 금세 알 수 있었습니다. 원작대로 만들면 아마 원작의 몇 분의 1의 힘도 갖지 못한 작품이 되겠지요. 하지만 영화화의 매력은 내치기 어려웠습니다.

원작은 만화처럼 생략된 캐릭터라서 아무리 파쿠 씨가 어렵게 가도 스케줄은 맞출 수 있지 않을까 당시 생각하기도 했습니다. 이 예상은 멋지게도 빗나가, 원작에는 없는 27살 성인이 된 주인공이 등장해 일본의 농업문제를 논하거나 논밭 일을 도와주기도 하면서 영화는 재차 폭주하기 시작했습니다.

많은 제작 책임자들이 이미 맛본 공포를 맛보게 되는 지경이 되었습니다. 여름 공개에 앞서 봄부터 했어야 할 시사회도 모두 취소됐고, 직장 전체가 거대나무늘보로 변신한 것 마냥 작업은 늦어지기만 할 뿐 나아가지 않습니다.

이렇게 되면 스즈키 프로듀서 등도 어떻게든 거대나무늘보 무리를 몰아갈 수밖에 없습니다. 경사스럽게 개봉을 할 수 있을 때는 여러분 가슴에 스미는 영화 『추억은 방울방울』의 그늘에서 격렬한 공방이 있었다는 것을 헤아려주십시오.

(『추억은 방울방울』 기자발표용 자료 1990년 11월 21일)

아내에게
맡겨버린 육아

가족사 말인가요. 난처하네요. 나는 거의 집에 없습니다. 어제는 오전 1시 반 귀가, 그 전날은 1시……. 노는 것도 아닌데, 심야 귀가가 일주일 중 6일이나 이어지는 '과잉노동 아버지'입니다. 평소에는 아침을 먹으며 "이제 가야 해"라고 몇 번씩 되뇌고, 어쩌다 휴일에는 잠만 잡니다.

회사에 근무할 때는 그 정도로 심하지 않았는데, 직접 제작을 하게 되면서 20년 정도 전부터 이런 생활패턴이 되었습니다. 애니메이션 일은 이것만 하면 끝이라는 게 없어요. 만족할 수 있을 때까지 하는 수밖에 없습니다.

그래서 가족의 일, 육아는 거의 아내가 맡았습니다. 아내는 도에이동화 때의 동료여서 작품 한 편에 얼마만큼의 수고가 드는지, 내 일을 이해해줍니다.

그렇더라도 사실은 아내도 그림을 계속 그리고 싶었다고 합니다. 결혼할 때 맞벌이 약속을 했습니다. 그래서 아래 아이가 태어날 때까지 나도 아이를 보육원에 보내고 마중을 나가기도 했는데, 겨울의 추운 귀갓길에 아이가 졸면서 걷는 모습을 보고 '맞벌이는 무리'라고 판단했습니다.

아내에게는 면목이 없었다고 지금도 생각합니다. 하지만 그 이후 나는 일에 전념할 수 있게 됐습니다. 그러니 가정에 아버지가 거의 없었을 테고, 아내는 집안일을 끝내고 때로는 아버지처럼 아이들에게 연날리기와 팽이치기 등을 가르쳤습니다. 휴일에는 엄마와 아이들 셋이서 오쿠무사시 등으로 하이킹을 가기도 했습니다.

아내의 가르침이 좋았던 탓인지 두 아이는 뭐든지 스스로 잘하는, 과장되게 말하면 누구의 도움을 빌리지 않아도 혼자서도 잘 살아갈 수 있게 자랐습니다. 나도 일단 좋은 아버지로 있으려고 했지만, 결론적으로는 훌륭한 부모는 아

니었습니다. 공부다, 진로다 잔소리를 하지 않고 본인들에게 맡길 참이었는데, 아이들로부터는 "아빠는 입으로 화내지 않아도 등으로 화내고 있었다."란 말을 들었습니다.

장남은 산을 좋아해 고등학교 때에는 산악부에 들어갔고 대학은 나가노현의 대학을 선택했습니다. 현재는 샐러리맨으로 조경 관계의 디자인을 하고 있는데, '장래에는 신슈로 돌아가고 싶다'는 것이 말버릇. 조만간 이 집을 나갈지도 몰라요. 차남은 도내의 대학에서 디자인을 공부하고 있고, 하숙하고 싶다며 역시 집을 나갔습니다.

되돌아보면, 내게 가족의 형태는 그때그때 다릅니다. 아이가 어렸을 때는 '이 녀석을 위해 영화를 만들자', '이런 작품을 보여주고 싶다'며 노력하려 했습니다. 아이가 일의 원동력이자 가장 중요한 관객이었던 겁니다.

그러나 같은 아이라도 지금처럼 커지면 그런 생각은 없어집니다. 그 시절의 어린아이들은 어디로 가버린 걸까요? 손자라도 생기면 다시 같은 힘이 생길까란 생각을 하기도 합니다.

아내와의 관계도 아이가 어렸을 때는 '아이를 위해 부부가 서로 협력한다'는 공통분모가 있었습니다. 하지만 앞으로는 부부가 서로 마주 보는 생활이 계속될 텐데, 일에 쫓겨 여전히 모라토리엄 상태입니다. 아내는 장인·장모님의 건강이 좋지 않아서 도내의 본가로 일주일에 2, 3회 도우러 갑니다. 그런 와중에 우리 부부 두 사람의 미래도 슬슬 생각해야 한다는 것도 화제가 되겠군요.

(『주니치신문』 1992년 1월 31일 자)

짧은 말

내가 모리 야스지 씨의 좋은 제자라고 하기는 어렵다. 신인시절부터 공격적이고 뻔뻔하며 거만했다. 모리 씨의 일을 낡아빠졌다고밖에 보지 않았다. 묘하게도 그런 우리를 모리 씨는 가장 잘 이해했고, 뭔가 새로운 시도를 할 때 반드시 지지해줄 거라고 생각하기도 했다. 정말 염치없기가 이를 데 없었다.

이런 내게 모리 씨는 정말 관대했다. 하고 싶은 대로 해도 좋다며 대부분의 일은 인정해주었다. 또 짧은 말로 평가해주었다. 모리 씨의 짧은 말의 무게, 라기보다는 무서움을 알게 된 것은 사실 훨씬 뒤의 일이었기 때문이다.

마음속 깊이, 애니메이터인 모리 씨의 힘을 알게 된 것은 『태양의 왕자』의 올 러시 때였다. 전력질주의 소란 속에서 나는 모리 씨가 어떤 일을 하고 있었는지를 몰랐다. 눈물이 나왔다. 햇수로 3년의 일이 끝났기 때문이 아니었다. 모리 씨가 그린 힐다의 모습에 눈물이 흘러 멈추지 않았다. 나는 내 나름대로 전력을 쏟았다고 생각했지만, 그건 그릇을 만드는 일이었다. 혼을 불어넣은 것은 모리 씨였다. 풋내나는 나의 작업과 싸구려 영웅주의를 그만큼 통렬히 실감한 적은 없었다. 아니 그것을 알게 된 것도 나중 일로, 그 올 러시를 하는 도에이 시사실에서 나는 처음으로 힐다가 지닌 존재의 무게와 슬픔을 알고 스태프가 아닌 한 관객으로서 눈물을 흘렸다.

그래도 모리 씨의 진정한 위대함을 알기에는 내게는 조금 더 시간이 필요했다. 나는 역시 좋은 제자는 아니다. 『장화 신은 고양이』 때도 『동물 보물섬』 때도 나는 작품에 내 각인을 남기는 것만 생각하고 있었다. 작화감독으로서 모리 씨가 있어준 것이 스태프들한테 얼마나 안심을 주었는지. 그래서 날개를 펼치고 하고 싶은 대로 할 수 있었던 것이다. 그걸 알게 된 것도 훨씬 나중의 일이었다.

모리 씨가 준 것이 무엇이었는지 언제부터 알게 됐을까. 특별한 사건이 있었

던 것도 아니고 조금씩 알게 됐다고밖에 할 수 없지만, 나는 너무나 중요한 것을 넘겨받았다고 생각하게 되었다. 그것을 말로 하면, 손에서 스르륵 달아나버릴 듯하다. 그래서 사실은 잠자코 있는 편이 좋겠다. 애당초 모리 씨 스스로가 한마디도 입에 담은 적이 없다. 더욱이 나는 그것과 동떨어진 곳을 여전히 헤매고 있다. 그래서 역시 여기서는 쓰지 않기로 했다.

우리는 모리 씨로부터 무언가를 받았다. 릴레이에서처럼 그 바통이 다음 사람에게 잘 전달되기를…….

마지막으로 하나만, 이 문장을 모리 씨가 읽어줄 것을 전제로 쓰겠다.

『이웃집 토토로』의 시사회 때 모리 씨가 와주셔서 '좋았다'는 감상을 말해주셨다. 역시 굉장히 짧은 말이었지만, 나는 그때 처음으로 모리 씨가 정말로 칭찬해주셨다고 생각했다. 어떤 말보다 좋은 말이었다. 정말 기뻤다.

<div style="text-align:right">(『모리 야스지의 세계』 니바리키 1992년 2월 28일 발행)</div>

시대의 풍음

홋타 요시에, 시바 료타로, 미야자키 하야오 저 · 후기

두 분의 애독자임에도 읽은 뒤 잊어버려 절대 똑똑해지지 않는 독자 가운데 한 사람이지만, 이 시대와 이 일본에 대해 두 분의 말씀을 듣고 싶다고 꿈꿔왔습니다.

세계의 요동이 내가 있는 작은 직장에도 미쳐서 무심코 있다가는 그냥 휩쓸려갈 것만 같습니다. 길을 청한다…… 라고 쓰면 두 분한테 혼날 것 같지만 이 혼돈의 시대와 조우한 솔직한 심정이었습니다.

심정적 좌익이던 내가 경제번영과 사회주의국의 몰락에 자동으로 전향했지만, 속출하는 이상 없는 현실주의자들과 한패만은 되고 싶지 않았습니다. 제가 어디에 있는지, 지금 이 세계에서 어떻게 선택하며 살아가야 할지, 두 분이라면 가르쳐주실 거라고 생각했습니다.

설마 실현될 거라고는, 더욱이 내가 듣는 역할을 맡을 줄은 생각지 못한 일입니다.

창피당할 것을 주저할 생각은 없었지만, 제가 역부족인 게 유감입니다. 평소 애매하게 말을 정의한 대가이기도 합니다. 더 추궁해야 할 순간에 나는 여러 번 도망쳤습니다. 멈춰 서서 생각하는 동안, 이야기는 그다음으로 넘어가 있거나 했습니다.

잊을 수 없는 말은,

"인간은 구제할 길이 없다."

라고 시바 씨가 말씀하신 순간이었습니다. 홋타 씨가 고쳐 앉으며,

"그래요. 인간은 구제할 길이 없죠."

라고 답한 부분입니다. 매우 기운찬 목소리였습니다.

홋타 씨는 소달구지에 접이식 방장을 싣고 수도를 버린 뒤 산으로 들어가는 가모노 조메이 같았습니다.

시바 씨는 톈산 북쪽 기슭의 푸른 경사면에서 말을 타고 서 있는 백발야인 같았습니다.

나는 뒷골목에 초라하게 남겨진 에도 시대의 인쇄소 같았습니다.

사적인 일이라 죄송하지만, 돌아가신 어머니를 떠올리고 있었습니다.

'인간은 어쩔 도리가 없다'는 것은 어머니의 말버릇으로, 어린 나와 여러 번 심하게 말다툼을 했습니다. 전후 문화인의 변절에 대해 어머니가 말할 때 불신의 가시는 왠지 모르게 참을 수 없었습니다.

망연해하면서도 두 분의 말씀에 제 마음이 가벼워졌습니다. 투명한 니힐리즘이라고 하면 오해가 생길까요. 천박한 그것은 사람을 썩게 하고, 리얼리즘에 뒷받침된 그것은 인간을 부정하는 것과는 다른 듯했습니다.

더 긴 안목으로 더 먼 곳을 바라보는 시선이 필요하다고 절실히 생각합니다.

두 번에 걸친 3인 좌담 덕분에 나는 조금 기운이 났습니다. 잠들어 있던 머릿속 회로에 전류가 흐르는 기분입니다. 나 혼자 이해한 것에 대해 독자분들께 나의 한계를 사죄할 수밖에 없습니다.

이 기회를 만들기 위해 애써주신 분들께 진심으로 감사의 말씀을 드리고 싶습니다.

<p style="text-align:right">(『시대의 풍음』 UPU 1992년 11월 10일 발행)</p>

아버지의 등

전쟁에 나가고 싶지 않다고 공언하고, 전쟁에서 돈을 번 남자. 모순이 거리낌 없이 공존합니다. 아버지는 그런 사내였습니다.

나의 형이 막 태어난 쇼와 14, 15년(1939, 1940년) 무렵 아버지가 군대에 있었을 때의 이야기입니다. 대륙으로 떠나기 직전, 상관에게 "가고 싶지 않은 사람은 말하라"는 말을 들었답니다. 아마 부대의 사기를 고무하려고 일부러 했던 말

이었겠지요.

그런데 아버지는 진심으로 이렇게 말했다고 합니다. "아내와 아이가 있어 전장으로 갈 수는 없습니다."라고. 당시로써는 생각할 수도 없습니다. 귀여워해 준 중사가 '말도 안 되는 불충자'라며 두 시간을 울었다네요.

결국, 국내에 남게 됐지요. 그래서 내가 태어났는데, 그 점에 관해서는 감사합니다.

태평양전쟁 중에는 도치기현에서 '미야자키 비행기'의 공장장을 하며 군용기의 부품을 만들었습니다. 미숙련공을 모아 대량생산해서 불량품도 많았습니다. 하지만 관계자한테 돈을 쥐어 주면 통과했다고 얘기합니다.

군수산업의 일익을 담당한 것이나 불량품을 만든 것에 대해서도 전쟁이 끝난 뒤 죄의식은 전혀 없었습니다. 요컨대 전쟁 같은 것, 바보나 하는 짓이다. 하지만 어차피 한다면 돈을 벌라고. 대의명분이나 국가의 운명 등에는 아무런 관심이 없어요. 일가가 어떻게 살아갈지, 그뿐이었지요.

온건파였습니다. 고등학생이던 내게 "이제야 담배를 배웠니. 내가 네 나이였을 때는 기생을 사기까지 했어."라고 말했을 정도입니다. 어머니가 돌아가신 뒤, 여러 무용담을 얘기했습니다. "계집질의 요령은 말이야, 정나미가 떨어지도록 대하는 거야."라면서요. 일흔을 넘어도 카바레에 갔습니다.

2년 전 아버지가 세상을 떠났을 때 모인 이들 모두가 아버지는 훌륭한 말은 한마디도 안 하는 사람이었다고 하더군요. 아버지와 제대로 대화를 해보지 못한 것이 마음에 남습니다.

젊었을 때부터 아버지를 반면교사로 삼았습니다. 그런데 어딘지 내가 닮아 있더군요. 아버지의 반항심 가득한 마음과 모순을 갖고도 아무렇지도 않은 점 등을 이어받았어요.

그리고 최근, 전쟁 중이라고 해도 아버지처럼 적당히 하는 사람들이 사실은 꽤 있지 않나 느낍니다. '군국주의'란 말로는 다 설명할 수 없는 저질 리얼리즘이 상당해서 잿빛 일색의 히스테릭한 시대는 전쟁 말기뿐이지 않을까요?

(「아사히신문」 1995년 9월 4일 자)

시바 료타로 씨를 애도하다

시바 씨는 내가 너무나도 좋아한 사람이었다. 5년 전에 홋타 요시에 씨와 3인 좌담을 하고 한 권의 책을 만들었다. 『주간 아사히』 신년호에서는 대담도 했다.

시바 씨는 일본인의 가장 좋은 부분을 몸에 지니고 살아가려 했다. '부끄러움을 안다'든지 '예의를 안다' 등의 처신을 소중히 했다. 시바 씨는 문장으로는 다 표현 못할 굉장한 것이 인품 속에 있었다. 대담을 해도 오해를 불러올 만한 부분은 철저히 배제해 품위를 지켰다.

3인 좌담을 할 때, 스무 살의 자신이 "왜 이 어리석은 전쟁을 벌인 나라에 태어났는가?"라고 의심했던 물음에 "지금 그때의 자신한테 편지로 소설을 쓴다."고 답했었다. '쇼와'란 어리석은 시대가 어째서 태어났을까를 평생에 걸쳐 검증하려 했던 것 같다. 군부의 통솔권에 연줄이 있었지만, 그 이상은 체험한 인간이 살아있는 한 발을 들여놓지 않겠다는 절도가 있었다.

시바 씨는 사실 합리적인 전선의 지휘관을 좋아하는 사람이었다고 생각한다. 어리석고 비합리적인 군부는 싫어하지 않았을까. 가장 중요한 것은 모럴을 가진 인간으로, 좋은 인간이 나오지 않는 한 역사는 논할 수 없다는 자세였다.

눈매는 예리하고 도도했지만, 머리칼이 백발이었기 때문에 거기에 어떤 조화가 있었다. 즉, 갈등 속에서 조화로운 예의범절로 살고자 했다.

지금 나는 일본인이 몰락하려 하는 한심한 시대를 봐야만 한다. 시바 씨가 이 한심함을 보지 않고 돌아가신 것이 다행이다.

(『아사히신문』 1996년 2월 14일 자)

시바 료타로 씨

시바 씨는 '느낌이 좋은 일본인'이란 어떤 것인지를 줄곧 써온 사람입니다.

그 결과, 그 풍모와 대화법 등 여러 가지로 느낌 좋은 일본인의 대표가 됐지요. 많은 사람들한테 그랬습니다.

메이지 때도, 막부 말기에도, 어느 시대에도 인간은 실제로는 어리석은 쪽이 많았습니다. 하지만 어리석은 것은 충분히 알고 있으니, 그중에서 어리석지 않은데 묻힌 사람들이 있다는 사실을 시바 씨는 열심히 찾고 있지 않았을까요?

그러면 어느 부분에서는 일본인은 이렇게나 멋지구나 착각하는 인간이 나오거나 합니다. 난처하지만요.

느낌 좋은 일본인이란 것이 확실히 과거에는 있었다고 시바 씨는 여러 곳에서 얘기했습니다. 그에 비해 지금의 일본인은 어딘가 느낌이 안 좋고 불안정하다고 그렇게 생각하고 계셨지요.

작년 말 마지막으로 만났을 때 시바 씨는 "일본은 좋은 나라가 됐다."고 하셨는데, 본심은 어땠을까요?

토지문제와 주택 융자은행사건에 대한 시바 씨의 냉엄한 생각을 읽으면, 일본인의 어리석은 면이 조금도 해결되지 않은 것을 보고 이 나라는 아무래도 안 되겠다고 느끼지 않았을까 나는 생각합니다.

시바 씨는 살아있는 인간의 험담은 하지 않는 사람입니다. 노골적으로 비난하거나 무시하는 짓은 일절 하지 않으려는 분이었습니다.

나는 조금 덜렁대서 금방 타인의 험담을 하곤 하는데, 시바 씨가 험담을 할 때는 아예 각오하고 험담을 하려했습니다.

모을 수 있는 만큼의 자료를, 근처 헌책방에서 책이 없어져 버릴 정도의 자료를 전부 모아서요. 그 다음에 험담을 쓰려고 했어요. 그러니까 노기 씨에 대

해 쓰더라도(『순사, 殉死』), 험담의 수준이 아니에요.

그리고 시바 씨는 스스로 발굴하며 써온 과거 여러 인물의 '느낌이 좋은 삶'이란 것을 지금 살아있는 사람들 가운데서 발견하려고 했습니다.

유명하지 않은 사람들 속에서 말입니다. 그런 사람들을 지극히 예의 바르게 만나 좋은 부분을 발견하려고 했습니다.

예를 들어, 시바 씨는 장인을 좋아했습니다.

이전에 일본에 대해 얘기해 주셨던(홋타 요시에, 시바 료타로, 미야자키 하야오 3인 좌담집 『시대의 풍음』) 때에 일본이란 나라를 좋아하는 이유로, 물건을 만드는 사람에 대한 존경을 잃지 않는 나라란 말을 하셨습니다.

위는 아니더라도, 군대라고 하면 하사관이나 무명의 서민입니다.

이름을 바라지 않고 명예나 돈도 원하지 않고요. 이것으로 충분하다고 하면서도 머리를 쓰고 몸을 움직여 열심히 일하며, 직접 선두에 서서 완수하는 사람들이란 것을 정말 일본의 가장 좋은 부분이란 식으로 생각했습니다.

4장 반짜리 다다미에 정좌를 틀고 만년필을 계속 만든 사람에게 뭔가 신이 깃들지는 않을까 생각했던 사람입니다.

시바 씨는 그런 사람이었어요. 역사란 것은 가끔 천재가 나오면 크게 움직이기도 하지만, 천재가 없는 때라도 이 나라의 생활을 지탱하는 것은 그런 이름 없는 인간이라고. 또 그런 기질이라고요.

일본인이란 틀 안에서 '결백하다'는 말은 이미 많이 더럽혀지고 말았지만, 시바 씨가 줄곧 써온 인물들은 결백합니다.

그 결백함이 좋습니다.

시바 씨로부터 배운 '예의범절'

또 시바 씨의 이야기는 책으로 읽었을 때 훨씬 좋더군요.

역사 이야기를 하십니다. 이런 것들, 이런 사람들이 있었다. 그 사람이 무엇을 어떻게 했느냐 하는 역사적 설명이 아니라, 그런

인물이 태어난 시대와 그 장소와 가족 분위기와 풍경을 독특한 시바풍으로 돌려 말하며 이야기해요. 시바 씨가 그 인물에 어떻게 호감을 갖고 있는지가 잘 전달됩니다.

이거, 정말 기막히게 좋아요.

시바 씨는 그런 삶의 보기를 많이 발굴해준 분입니다.

시바 씨 자신은 칠전팔도하며 썼을 것이라고 생각합니다. 사람을 만날 때는 되도록 싱글벙글하며 만났지만요.

얼마 전 만났을 때에 "문화훈장 받으실 때 멋졌습니다."라고 말했더니 쑥스러워했는데, 저는 정말로 멋있다고 생각했습니다.

"내일부터 다시 서생으로 돌아가겠습니다."라고 말합니다. 그것은 멋있는 척을 한 게 아니라, 시바 씨가 줄곧 써온 인물들의 삶 그 자체입니다.

<p style="text-align:center">*</p>

지금 나는 내 아들들이 앞으로 어떻게 살아갈까 생각하며 "정말 대단한 시대가 되었군." 하며 혼잣말을 합니다.

시바 씨와의 마지막 대담에서 환경문제에 대해 조금 깊게 파고든 이야기가 있었습니다.

인류가 100억 명이 된다면, 이란 이야기를 했더니 시바 씨는 "그런 오만한 일이 일어나도 될까?"라고 말하며 "하지만 가마쿠라 시대에 800만 명밖에 없던 일본에서도 인간은 힘들게 살았다. 그때 만약 자네가 살고 있었다면, 1억 명의 일본은 상상도 못 했을 거야. 그러니 지금은 상상할 수 없지만, 100억 명이 돼도 그렇게 살지 않을까 생각해."라는 말을 하셨습니다. "100억 명, 적당히 해라"란 느낌과 그래도 따뜻하고 상냥한 눈으로 이 일본과 세계를 바라봐야 한다는 식으로 몇 번씩 생각을 고쳐먹으며 참으려고 애썼다고 생각합니다.

그만큼 역사를 조사하며 인간의 어리석음에 대한 생각을 방대하게 갖고 계셨을 것입니다. 하지만 여전히 느낌 좋은 사람이란 것을 모색하려고 하셨습니다.

나는 그것을 시바 씨의 '예의범절'이라고 생각합니다.

이 '예의범절'이란 것이 지금 온갖 문제에 부딪히고 있는 때에 아주 중요한

대처법이 된다고 생각합니다.

인간의 업보 중에는 분명히 균열이 있습니다. 자연과 인간의 관계를 생각하면 인간도 자연의 일부이면서 부모인 자연과의 사이에 결정적인 균열이 가 있어요.

인간에게 도움이 되는 자연을 만든다고 그게 자연보호가 아닙니다.

자연이란 것은 잔인합니다. 문화나 문명을 부정합니다. 인간이 자연을 위해 여러 노력을 한다 해도 자연의 문제는 그것과 정면으로 대립하는 부분도 안고 있습니다. 또 개별적으로는 사회와 민족 사이에도 균열을 만들겠지요.

나는 시바 씨에게 배운 '예의'란 관점으로 환경문제를 보는 것이 좋다고 생각하는 사람입니다. 생물뿐만 아니라 필히 물이나 산이나 공기에 대해서도 예의를 갖자는 것입니다. 예의란 것은 적어도 상대에게 예의를 요구하지 않고 스스로가 먼저 예의를 지키자는 것입니다.

힘든 것을 이해해주는 사람

인간들은 자신의 눈앞에 아이가 있으면 그 아이를 먹이기 위해 눈앞의 나무를 베고 밭으로 만들 수밖에 없다고 생각합니다. 그건 어떻게 막을 방도가 없는 인간 문명의 흐름입니다.

그렇다면 아이한테 밥을 먹이고 싶은 사람이 점점 늘어나겠지요. 예를 들면, 인구가 100억이 된다는 것은 그런 것입니다.

지금 시대는 그 억지가 인간 이외의 생물을 멸종시키려는 시점에까지 다다랐습니다. 역시 이 지구는 100억 명의 인간을 지탱할 수는 없을 거라고 생각합니다.

그 현실과 나의 일상 간에 어떤 식으로 다리를 놓을까 할 때 "너희가 나쁘다, 저 녀석도 나쁘다, 이 녀석도 나쁘다, 내가 맞다"란 식으로 말하면 신나겠지만, 그것만으로는 해결할 수 없겠지요.

자연이 인간에게 도움이 되니까, 자연이 없어지면 일본이 멸망하니까란 식의 애매한 것이 아니라, 힘들다면 역시 나누어 갖자는 기본 '예의'밖에 없다고

생각해요. 인간의 것을 다른 생물들한테, 자신의 것을 다른 사람들한테로.

그러니까 환경문제는 예의범절과 이어졌다고 말한 겁니다. 그랬더니 시바 씨도 예의범절이네요, 라며 동의했습니다.

세상사는 해결되지 않아도 의미가 있어요. 주택 융자은행사건은 지금 동북아시아에서 계속 일어나는 대혼란 중 하나에 지나지 않아요. 앞으로 어떤 결말로 갈 건지, 혼란은 세계 전체로 퍼져 나가겠지요. 그 혼란이 한창인 지금에 접어들었다는 사실을 결코 비관적이지 않게 생각해야 합니다.

시바 씨가 돌아가신 것은 너무나도 유감입니다. 이런 말을 하면 안 되겠지만, 아버지와 어머니 때는 이제 돌아가신다고 각오하고 있었으니까요. 적어도 그는 좀 더 살아줬으면 했습니다.

시바 씨에게 일본의 진로를 듣고 싶다거나 하는 게 아닙니다.

"힘들게 됐습니다"라며 시바 씨에게 푸념할 수 없는 게 괴롭습니다. "그거 정말 힘들게 됐군요"라고 시바 씨는 말씀해줬을 텐데, 그것만으로도 조금 안심이 됐을 텐데 하는 생각이 듭니다.

힘든 일은 이 사람이 가장 잘 이해해줬을 텐데, 그런 느낌이었습니다. 무언가 가르쳐달라는 게 아니에요. 아실 겁니다.

때문에 모두의 여망을 받던 시바 씨는 힘들었을 거라고 생각합니다.

(『주간 플레이보이』 슈에이샤 1996년 3월 26일)

제 **4** 장

책

일본인이 가장 행복했던 조몬 시대

국가, 전쟁, 미신도 없던 소박하고 평화로운 시대에 마음을 빼앗기다

이미 돌아가셨지만 고고학자인 후지모리 에이이치, 이분을 나는 정말 좋아합니다. 그리고 나카오 사스케. 이 두 사람이 왠지 모르게 나의 독서경향을 규정해버린 느낌이에요.

후지모리 에이이치는 『산양 길』에서 고고학은 곧 한 편의 아름다운 서정시란 것, 그것이 생활이며 문화며 역사란 것, 중요한 것은 토기도 석기도 아니라 사물을 감각하고 감지하는 힘이라고 말했습니다. 이 사람의 업적은 잘 모르겠지만, 학자라기보다는 방랑하는 청춘 같은 것이 매력입니다.

고고학은 대학교수라도 안 되면 절대 먹고 살 수 없습니다. 그 길에 마음을 빼앗기고도 관학으로 들어갈 길은 없어요. 그 번민과 방랑의 청춘을 쓴 것이 『산양 길』. 이 책, 아주 좋아해요.

일본에서 농경의 시작은 야요이 시대의 벼농사부터라고 합니다. 그는 그 '상식'을 깨버렸습니다. 조몬 시대는 그때까지 얘기됐던 것처럼 굶주린 야만인이 어슬렁거리기만 했던 시대가 아닙니다. 조몬 중기의 유적부터는 굉장히 우수한 토기도 많이 나오고 있고, 농경용 땅을 가는 봉도 나옵니다. 기후가 온난하여 나카오 사스케가 말하는 나라의 숲 문화─나라의 숲이 가진 생산력으로 짐승들, 나무나 풀의 열매, 생선도 상당히 풍부했다고 한다.

거기부터 비약해 생각하면, 일본의 역사 속에서 사람들이 가장 안정하여 온화하게 살았던 때도 어쩌면 조몬 시대가 아닐까. 예를 들어 나라 왕조 시대

의 서민들 집은 아무리 파도 아무것도 나오지 않습니다. 아무리 봐도 조몬 중기의 유적이 훨씬 많습니다.

그거야 산불로 죽거나 사냥의 상처나 병으로 괴로워하다가 죽었을지도 모릅니다. 하지만 정부도 없고 국가도 없이, 그 정도로 풍부한 석기 중에 무기 등이 나오지 않는 것을 보면 전쟁도 없었던 겁니다. 왠지 불길한 큰 미라나 팔에 채우면 분명 아플 듯한 팔찌 등 그런 것—요컨대 두려운 주술 같은 종교도 나오지 않아요. 좀 더 소박한 애니미즘이었겠지요. 그 전후 시대에 비하면 지극히 평화롭고 풍요로우며 인간의 개성도 컸을 거라고 생각합니다.

나카오 사스케의 『재배식물과 농경의 기원』은 처음 '조엽수림'이란 말을 쓴 책인데, 동시에 후지모리 에이이치가 제창한 조몬 중기에 농경이 있었다는 설도 뒷받침합니다. 이것을 읽었을 때 정말 기뻤습니다. 후지모리 에이이치가 살아 있었으면 좋았을 거라고 생각했습니다. 이 두 사람, 나에게 무지 크게 다가왔어요.

한 명 더 좋아하는 사람이 있는데, 『식물과 인간』을 쓴 미야와키 아키라. 왜 좋아하느냐면, 이 사람은 실천가입니다. 고매한 말을 하는 사람들이 보기에는 '개량주의'로밖에 보이지 않을 것 같은, 공장과 도시의 녹화운동을 구체적으로 제언하고 지도합니다. 실제로 이렇게 하고 있다는 보고가 얼마나 사람들을 격려하나요.

나는 애니메이션을 만들고 있잖아요. 무엇보다 먼저 영상이 없으면 시작되지 않는 구체적인 세계입니다. 추상론이나 상식론으로는 그림이 되지 않아요. 『바람계곡의 나우시카』가 끝나고 지금은 일을 그만두고 충전 중인데, 다음은 무엇을 할까—후지모리, 나카오란 사람은 가부키나 음악극이나 그런 위생적이고 깨끗한 일본과는 다른 일본이 있었다고 가르쳐줬습니다. 이 시선으로 일본을 보면 뭔가 할 수 있지 않을까 하고요…….

뭐, 한동안 쉬는 중입니다. 3년간 잠만 자던 산넨네타로는 등걸잠을 창의로 연결시켰지만, 3년간 낮잠만 잘 자신은 나도 있습니다.

(『평범펀치』 매거진하우스 1984년 7월 9일)

Making of an animation
『……?……』
인연으로 만난 책과의 씨름

영화든 만화든, 무언가를 만들기 위해 책을 읽는 일은 거의 없습니다.

그때까지 마음 가는 대로 읽던 책들의 단편이 무언가를 만들려고 아등바등 대다가, 어쩌다 잘되면 한 올의 실인지 밧줄인지에 한데 모이는 그런 느낌입니다. 『그리스신화 소사전』(엡슬린·사회사상사)을 훌훌 넘겼더니, 오디세우스를 구해준 나우시카란 소녀의 이름을 만나, 그 인상이 어린 시절에 읽은 『쓰쓰미추나곤 모노가타리』(가도카와 문고)의 '벌레를 사랑하는 공주님'의 기억과 점차 섞여서 몇 년 뒤에 『바람계곡의 나우시카』란 형태가 되었지요. 하지만 그 원천은 나카오 사스케의 『재배식물과 농경의 기원』(이와나미 신서)나 후지모리 에이이치의 『조몬의 세계』(고단샤)에서 자극받았고, 『단 작전』(후루야마 고마오·문예춘추)의 운남 작전과 파울 카렐의 『바르바로사 작전』(후지출판사)에 그려진 독소전쟁이기도 합니다.

직업상 자료로 쓰려고 책을 사기도 하지만, 너무 많은 자료는 머리만 아파서 나의 정보처리능력을 금세 넘겨버립니다. 그것보다도 평소 가게 앞에서 발견해 흥미가 끌린 것들이 훨씬 도움이 돼요. 이 『이탈리아의 산악 도시·테베레강 유역』(가지마출판회)도 요모조모 살펴보던 책으로, 나중에 영화 (『루팡3세 칼리오스트로의 성』)에 꽤나 도움이 됐습니다.

한 권 더, 같은 출판사의 『건축가 없는 건축』(루도프스키·가지마출판회)도 정말 좋아요. 그루지야 지방의 요새화한 탑이 달린 가옥들은 집안끼리 전쟁이 있었을 때 사용되던 것이었는데, 톨킨의 『반지의 제왕』(평론사 문고)의 세계 그 자체라고 여깁니다.

일부러 이런 책을 찾으려고 하지 않고 우연히 가게 앞에서 발견했을 때 살 뿐입니다. 나는 아까도 말했듯이 정보가 너무 많으면 현기증이 나서, 그거야 젊

었을 때는 독서신문을 읽거나 했었지만, 지금은 서점에서 만나지 않은 책은 인연이 없다고 생각하고 있습니다. 서점의 책장 내용이 달라지고 있어서 난처해하고는 있지만, 머릿속 어딘가에서 만나야 할 책은 만난다고 생각합니다.

작년에 공개한 『천공의 성 라퓨타』의 모티브는 스위프트의 『걸리버 여행기』(오분샤 문고)의 제3부에 있는 공중을 떠다니는 섬 이야기인데, 정확히 말하면 보물섬을 하늘에 띄우자는 생각이 들었을 때 좀 더 그럴싸하게 보이려고 스위프트 씨를 끄집어냈을 뿐입니다. 좀 더 시대적인 모험이야기라고 생각했을 때, 기획에 참가한 친구들 가운데 우연히 럭비 팬이 있었는데 그가 한 권의 사진집을 참고로 하지 않겠냐며 가져왔습니다.

『우리 아버지인 대지』(구리하라 다쓰오, C.W. 니콜 외. 고단샤). 영국 웨일스의 광산마을과 럭비를 중심으로 한 내용입니다. 그 속의 광부들 얼굴이 아주 좋아요. 더불어 고향인 웨일스에 대해서 얘기하는 C. W. 니콜의 문장이 아주 좋았습니다. 그의 할아버지가 여행을 떠날 때 온 소년 니콜한테 유언처럼 한 말이 너무나도 좋았습니다.

웨일스 사람들은 다양한 피가 섞였지만 역시 켈트인입니다. 켈트인은 야만족으로, 로마 제국군에 정복되어 그 후에도 당하기만 하고 지금은 영국 서도의 스코틀랜드, 아일랜드, 웨일스 등 대륙의 아주 적은 곳에 남아 있는 민족인데, C. W. 니콜이 영국 학교에서 괴롭힘을 당하면서도 단호히 웨일스인의 긍지를 지키는 겁니다. 그의 싸움을 지지한 것이 할아버지의 말로 대표되는 웨일스의, 즉 켈트의 마음 그 자체라고 생각했지요.

그 순간, 카이사르의 『갈리아 전기』(이와나미 문고)와 하워드 패스트의 『스파르타쿠스』(31신서)를 읽었을 때의 군사대국을 향한 분노와 서트클리프의 『왕의 증표』(이와나미쇼텐)에 나오는 켈트 야만족 왕들의 용감함이 뒤섞이며 솟아올랐고, 거기에 영국탄광노동조합의 1년간 대쟁의와 60년 안보 미이케 투쟁의 인상이 뒤얽혀 사진에 있는 웨일스 광부들의 얼굴과 겹쳐지는 등 로케이션 헌팅도 웨일스로 가서 영화의 주인공을 폐광 직전의 광부 소년으로 정했습니다. 영화는 끝났지만 흥미는 꼬리를 물어 게르하르트 헤름의 『켈트인』(가와데쇼보 신사)을 읽

거나 하면서 점점 더 켈트인에 빠졌습니다.

앞으로 내년 3월에 공개할 영화에 몰입할 텐데, 무대는 텔레비전이 들어오기 조금 전의 도쿄 외곽입니다. 꽤 묵혀온 기획이라서 자료는 전부 머릿속에 있다고 생각했는데, 막상 하려고 하니 공백이 너무 많아 허둥대고 있습니다. 얼마 전 스태프의 옆자리에 놀러 갔더니 책상 위에 『마이니치 그래프』의 별책 『일본 14년 전』이 있었는데, 딱 내가 찾던 것이었습니다. 이것도 운명이라 생각하고 바로 빌리기로 했습니다.

(『아사히 저널』 임시증간 아사히신문사 1987년 4월 20일)

구속으로부터의 해방

『재배식물과 농경의 기원』

우리는 신서 세대(역주/ 분량도 적고 내용도 어렵지 않아 읽기 쉬운 신서에 빗대어, 당시 젊은 세대가 가볍고 깊이가 없었음을 돌려 얘기하는 듯하다)라고 불렸다. 60년 안보투쟁 후, 곧 마르크스주의에 이별을 선언한 모 교수한테서 어차피 너희는 『세계』와 신서 정도밖에 읽지 않겠지란 말을 듣고 쓴웃음을 지을 수밖에 없던 기억이 있다. 하지만 그 신서 한 권이 내게 결정적인 영향을 남겼다. 그 책은 나카오 사스케의 『재배식물과 농경의 기원』이다.

나는 일본인 대부분이 패전으로 자신감을 잃고 민주주의로 전향하는 시기

에 세상 물정을 알게 되었다. 일본은 세계에 '자연과 사계의 변화의 아름다움'만 자부하면서, 어른들은 인간만 많고 자원은 부족하고 국민 수준도 낮은 삼등국이라며 스스로를 비웃었다. 일본의 역사는 인민이 탄압받고 수탈을 당하기만 하는 역사로, 농촌은 빈곤과 무지와 인권 무시의 온상이었다. 지금이라면 아름답다고 느낄 수 있는 농가의 이엉지붕도 내게는 그 아래가 마치 어둠 속 세계처럼 느껴져서 무서웠다. 영화 속에서 사는 데에 서투른 성실한 청년이 좌절과 절망에 허덕이는 모습을 보고 암담한 기분이 들었다. 강은 맑고 논밭은 넓게 펼쳐져 있었지만, 그것은 가난함의 증명이라고밖에 생각할 수 없었다.

나는 어느샌가 일본을 싫어하는 청년이 되어 있었다.

주위에는 중국인을 사살한 것을 자랑하는 어른들이 있었다. 아버지의 친척은 전쟁 중 군수로 오히려 경기가 더 좋았고, 그 때문인지 공습으로 죽은 사촌형 한 사람을 제외하고는 소집도 면제되었다. 어머니는 패전 때의 변절을 이유로 진보적 지식인을 경멸하고 "인간은 어쩔 도리가 없다"며 불신과 단념을 아들에게 불어넣었다. 나는 표면은 밝고 사리분별도 잘하는 아이였지만, 내심은 허약하고 소심한 소년이었다. 전쟁기록물을 좋아해서 깡그리 읽었다. 그러면서 패턴화한 형용사의 과잉표현에 싫증 나기 시작해, 기분 좋은 승리담의 뒷면에 숨겨진 일본군의 온갖 어리석은 면에 마음속 깊이 낙담했다. 나의 싸구려 민족주의는 열등감 콤플렉스로 바뀌어 일본인을 싫어하는 일본인이 되었다. 중국과 한국, 동남아시아 각 나라들을 향한 죄의식에 전율하며 내 존재 자체도 부정할 수밖에 없었다. 심정적 좌익이 되었지만, 헌신해야 할 인민을 발견하는 것도 할 수 없었다. 그런데 내가 아무리 암담하고 우울한 생각으로 고뇌하며 메이지 신궁의 인기척 없는 뒷길을 산책해도 어쩌다 거울을 보면 밝고 쾌활한 내 눈을 발견하고는 이내 질려버렸다. 나는 무언가를 긍정하고 싶어서 우물쭈물거렸다. 모순되고 분열되어 근본을 가져야 한다고 말하면서 일본국과 일본인과 그 역사를 싫어하며 서양의 러시아, 동양의 문물에 동경을 품었다. 애니메이션 일에 종사해도 외국을 무대로 하는 작품을 좋아했다. 일본을 무대로 하려고 생각하면서도 민화, 전설, 신화, 모든 것을 좋아할 수는 없었다.

그 균열은 작품을 위해 외국으로 로케이트 헌팅을 가게 되고 난 후부터 점차 심각해졌다. 동경했던 스위스의 농촌에서 나는 짧은 다리를 가진 동양의 일본인이었다. 서구의 길모퉁이 유리에 비치는 지저분한 사람 그림자는 틀림없는 일본인인 나였다. 외국에서 일장기를 보면 혐오감이 드는 일본인이었다.

『재배식물과 농경의 기원』은 정말 우연히 손에 쥐게 되었다. 찾으면 언젠가는 만난다거나 운명의 만남 같은 말로 꾸미지 않겠다. 나는 읽어가면서 내 눈이 아득히 높은 곳으로 끌어올려지는 느낌을 받았다. 바람이 지나간다. 국가의 틀도, 민족의 벽도, 역사의 답답함도 발끝 아래로 멀어져서 조엽수림의 생명의 입김이 떡이나 낫토의 끈적끈적함을 좋아하는 내게 흘러들어온다. 산책하는 것을 좋아했던 메이지 신궁의 숲과, 조몬 중기 때 신주에는 농경이 있었다는 가설을 제창하던 후지모리 에이이치를 향한 존경과, 말하는 소질이 있는 모친이 반복해 들려주던 야마나시 산촌의 일상들이 모두 하나로 엮여 내가 무엇의 후예인지를 알려주었다.

나에게 사물을 보는 견해의 출발점을 이 책이 가르쳐주었다. 역사에 대해서도, 국토에 대해서도, 국가에 대해서도, 이전보다 훨씬 더 잘 알게 되었다.

나카오 사스케가 장대한 가설을 어려운 대 논문이 아니라 쉬운 문장의 신서란 형태로 만들어준 것에 진심으로 감사한다. 자동차나 가전제품으로 자신감을 회복하지 않고, 한 권의 신서가 내게 힘을 준 것이 기뻤다. 그를 가졌던 것이 우리를 얼마나 행복하게 했는지 가늠할 수 없을 정도다.

<div style="text-align: right">(『세계』임시증간 이와나미쇼텐 1988년 6월)</div>

BOOKS

뒹굴거리며
두 권

모월 모일

종일 뒹굴거리며 요셉 케셀의 『하늘의 영웅 메르모즈(Les Avios de Mermoz)』(중앙공론사)를 읽는다. 이 전설적 우편비행사에 대해서는 그가 쓴 『나의 비행』과 생텍쥐페리의 『인간의 대지』, 사누키 마타오 씨의 에세이 등으로 알고 있었는데, 그의 전기는 처음 읽었다.

쇠약한 기체, 변덕스러운 발동기, 유치한 항법, 사막, 해원, 안데스 산들, 그 모든 것이 메르모즈와 그의 동료 일상을 빛나게 한다. 그가 남대서양 위에서 소식을 끊은 직후에 쓰기 시작했기 때문일까, 강한 존경과 애착이 필자의 지상 위 일상생활을 향한 경멸을 불러일으키는 것이다. 마치 『인간의 대지』의 분책을 읽는 느낌이 든다.

남방우편항공로 개척에서 죽은 50명의 파일럿, 40명의 기관사, 무선사들. 그들의 희생에 비해 너무도 초라하고 지저분한 우편봉투. 초창기에만 보이는 고결한 정신이다. 사업의 의미는 불문에 부쳐져 사업이 사업으로밖에 남지 않았을 때 메르모즈는 죽는다. 살아남은 생텍쥐페리는 대전 중의 지중해 상공에서 자살과 같은 비행을 지원하고 행방불명이 되었다.

메르모즈의 승기 중 하나였던 쿠지네 아르칸시엘이 툴르즈에서 이륙하는 모습을 텔레비전의 초급불어강좌에서 우연히 본 기억이 있다. 3엽의 기괴한 형태. 미국적 합리주의의 디자인이 전 세계를 뒤덮기 이전의 신기하고 매혹적인 선을 가진 기체였다. 그 두꺼운 날개 속에 비행 중의 발동기 점검을 위한 통로가 있었다는 사실을 그 책에서 처음으로 알았다.

저녁으로 드라이 카레를 만들려고 일어났지만, 그 뒤로도 뒹굴거렸다. 미야

카와 히로의『행복 빛깔의 작은 스테이지』(포플라사)를 손에 든다. 한의 "이 나라의 인민은 세계를 아름답게 보아 왔다"는 말을 떠올렸다. 대단한 온기. 아이들의 책이란 양적인 제약으로 짧은 것이 아쉽다. 히로의 둘째 형 사다의 배후에서 글짓기 운동을 실천하는 지방교사의 존재를 느낄 수 있다.

후기에서 마음 따뜻한 사다의 전사를 알고 가슴이 아팠다. 어떻게 죽었는지 알 방법은 없지만, 가미코 기요시의『우리 레이테에서 죽지 않으리』의 병사들을 생각해낸다. 패배가 결정된 후 무의미한 죽음의 강요를 거절하고 탈주해 보르네오로 건너가려 했던 병사들의 기록이다. 탈출행은 기아로 실패했지만 병사들 반수는 살아남는다. 적전도망의 비난을 훨씬 뛰어넘은 당당한 삶이었다. 미야카와 히로의 착한 형 사다가 그렇게 살아줬으면, 이라고 망연히 생각하며 책을 덮었다.

너무 뒹굴거려서 야밤에 마루에 나갔는데 다시 누울 감동이 없다. 바바라 W. 터크만의『8월의 포성』을 손에 들지만 문장이 머릿속을 그냥 지나가 버린다. 안경도 맞지 않는 듯하다.

돌아갈 곳 없는 죽음

모월 모일

새로운 안경을 주문한다. 운전외출용, 생활신문용, 책상작업용, 초근거리용으로 합계 4개, 오토포커스 안경은 만들 수 없는 걸까. 돌아오는 길, 야마가타 다카오의『사막의 수도원』(신조선서)을 산다. 막연한 문장. 종교에 연이 없는 내게는 알 수 없는 것들이 너무 많지만, 소금이 마른 계곡의 염서와 침묵이 전해져온다. 더 주의 깊게 읽어야겠다고, 묘하게 엄숙한 기분이 든다.

모월 모일

안경을 찾으러 간다. 가게아저씨가 4개의 안경에 ABCD 번호를 넣어준다. 침상에서 독서할 때는 초근거리용인 D를 사용한다. 읽기 쉽지만, 초점탐도가

극단적으로 얇다. 잠자리용 담배의 재떨이도 보이지 않는다. 야마카와 기쿠에의 『우리들이 사는 마을』(이와나미 문고)을 읽는다. 사물을 보는 확실함에 쇼와 18년(1943년)이 초판이란 걸 알고 놀란다. 죽은 어머니가 반복해서 말했던 고향 마을의 생활을 떠올린다. 전쟁 당시 경제체제가 지주와 소작인의 관계조차 바꿔버리는 것은 마치 농지해방의 징조와 같다. 역사에 대한 내 무지를 실감한다. 상쾌한 독후감. 하지만 잠들 수 없다. 다시 『사막의 수도원』을 집어 들고 어림짐작으로 골라 읽는다.

돌연, 알 것 같은 기분이 든다. 콥트교의 수도사에 대한 것이 아니다. 4월 이후 마음을 빼앗겼던 애니메이션 『반딧불이의 묘』에 대한 것이다.

공습으로 집과 어머니를 잃고 기아와 영양실조로 죽은 4살과 14살의 오누이 두 명의 유령이 왜 엄마 유령과 만나지 못한 걸까. 어머니와 두 사람은 다른 세계로 간 걸까. 생에 집착해 한을 남기고 죽은 거라면 두 사람의 유령은 죽기 직전 기아의 모습일 텐데, 왜 육체적으로도 아무런 손상도 없는 모습을 하고 있는 걸까.

콥트 수도사들이 이 세상과의 굴레를 끊고 나일을 서쪽으로 건넌 듯이 그 두 사람은 살아있으면서 이승으로 간 것이다. 두 사람이 옮겨간 방공호는 사막의 소굴이 그렇듯이, 두 사람이 산 채로 선택한 무덤구멍인 것이다. 오빠가 생활력이 없다는 것을 지적하는 사람들도 있지만, 그의 의지는 강고하다. 그 의지는 생명을 지키기 위해서가 아니라 여동생의 순진무구함을 지키기 위해 움직인 것이다.

두 사람의 최대 비극은 생명을 잃은 게 아니다. 콥트 수도사처럼 혼이 돌아가야 할 천상이 없다는 데에 있다. 혹은 모친처럼 재가 되어 흙으로 변해갈 수도 없는 부분에 있다. 하지만 두 사람은 행복하게 길을 가던 순간의 모습 그대로 그곳에 있다. 오빠에게 여동생은 마리아인 걸까. 두 사람의 굴레만으로 완결된 세계에 이미 죽음의 괴로움도 없이 서로 미소 지으며 떠돌아다니고 있다.

『반딧불이의 묘』는 반전영화가 아니다. 생명의 존귀함을 호소한 영화도 아니다. 돌아가야 할 곳이 없는 죽음을 그린 무서운 영화라고 생각한다.

세계적인 시야에서
쓰인 일본에 대한
역사책이 적다

모월 모일

예정대로면 신슈의 오두막에 있어야 하지만 연일
스튜디오에 나가고 있다. 일이 하나 끝나면 정상적
인 일상감각을 되돌리는 데에 반년 정도가 걸리는
데, 이번에는 내 판단착오로 일을 계속하게 만들고 말았다. 수동적인 자세로
일을 처리하는 것은 최악이다.

정리된 걸 읽을 기력도 없이, 선물받은 독일전차병에 관한 책을 마루에서 읽
는다. 들은 이야기를 적은 전기만큼 어려운 것은 없다. 저자의 온갖 견해가 시
도된다. 불안이 적중. 통속 전기의 악취가 풍긴다. 저자의 사진을 본다. 알 수
없는 얼굴을 하고 있지만, 원고료를 계산하면서 쓴 게 틀림없다고 욕설을 퍼붓
는다. 독일인의 전기에서는 헤르베르트 베르너의 『철의 관』(후지 출판사)이 가장
우수하다. 전기를 까닭 없이 싫어하는 사람들이 많은데, 이 책은 기록으로서의
문학적 가치도 있다고 생각한다.

모월 모일

하루 종일 등걸잠. 피로감. 내 방의 난잡함이 신경 쓰이지만 정리할 생각은
없다. 1년 동안 손을 대지 않은 방 마루는 반도 보이지 않는다. 잡서뿐이다. 전부
버리면 나중에 후회할까. 머리도 돌리지 않은 채 책을 홀홀 넘기다 내팽개친다.

마루에 들어와서는 전날 지인이 보내준 질 페이턴 월시의 『여름의 끝자락에
서』(이와나미쇼텐)를 다시 읽는다. 처음에 읽은 것은 6년 정도 전. 흥분되는 긴장
감이 있어 좋아하는 작품이었다. 다른 사람에게 줬는데, 그 후에 어쩌다 무대
가 된 영국의 세인트 아이비스를 방문한 탓도 있어 찾던 책.

어안이 벙벙하다. 아무런 느낌도 없다. 계속 완성도가 떨어진다고 생각하던
후편 『해명의 언덕』(이와나미쇼텐) 쪽이 훨씬 좋아지고만 나를 깨닫는다. 이 6년
동안, 어린 시절의 끝을 그렸던 전편보다 소녀시대와 만년이 교차하는 후편 쪽
에 더 공감하는 변화가 내게 있었던 걸까. 그저 머리가 둔해진 탓일지도 모른다.

모월 모일

스튜디오에서 돌아오는 길, 야간영업을 하는 서점에 들러 비고-루시옹의 『나폴레옹 전선종군기』(중앙공론사)를 산다. 이집트 원정 대목이 굉장하다. 살육과 약탈, 열광과 원차, 기아와 역병, 용기와 우둔, 모든 것이 있다. 『아나바시스』의 세계와 조금도 다르지 않다. 15년 전쟁의 일본군 역시 마찬가지다. 루이 16세가 처형되던 해에 18살로 혁명군에 참가했던 저자는 45년간의 군무에 따르며, 21회의 회전을 포함한 74회의 전투를 체험했다. 그건 그렇다 해도 세계적인 시야를 가진 일본에 대한 역사책이 너무나 적다. 도요토미 일본군의 조선 침공을, 로즈마리 서트클리프처럼 시대감각을 가진 작가가 써주지는 않을까 생각해본다.

(『아사히저널』 1988년 7월 29일, 8월 5일, 8월 12일 자)

요시다 사토시는 돈키호테다

매뉴얼 가득한 시대다. 비즈니스맨이 되기에도, 씨름선수가 되기에도, 만화가나 장기기사가 되기에도 매뉴얼이 준비되어있다. 방향을 정한 순간, 입문서를 따라 코스대로 나아가야만 한다.

그러지 못하고 방향도 정하지 못한 채 시간을 들이면 결국 어떤 결말이 나는가 하는 매뉴얼까지도 만들어지고 있다.

내 앞에 길은 없다. 나는 황야를 향해 내딛는 것이라고, 조금 전의 시인은 전율과 강한 의욕을 담아 말했다.

평범한 우리도 그 말에 그 나름의 기개를 느끼던 시대에 비해 지금은 이 얼마나 살기 어려운 시대인가.

내 앞에는 넓은 포장도로가, 그것도 엄청나게 정체된 도로밖에 없다. 옆 골목으로 발을 들여도 그곳은 타운 맵에 훨씬 전부터 등록이 끝난 간판과 가게들뿐이다. 멈춰 서면 뒤에서 밀리고, 찔려서, 질질 앞으로 밀려 나간다. 다치지 않도록 정해진 길을 걸어갈 수밖에 없는, 그렇게 느끼는 젊은이들이 이 얼마나 많은가.

요시다 사토시의 작품은 그 세상에 대한 일관된 이의를 내세운다. 『상남폭주족』은 그 걸작인데, 아직 세간에 나오기 전의 숨겨진 학원생활에서의 대소동이란 부분을 갖고 있었다. 주인공인 에구치 일행이 졸업 후 어떻게 살아갈 건지…… 인상적인 라스트씬과 함께 그 생각이 내 안에 계속 남아 있었다. 『상남폭주족』 이후 그의 일을 보면, 작자 자신이 그 후의 에구치 일행에 대해 줄곧 생각하고 있음을 알 수 있다. 숨겨진 학원이란 무대를 세간의 학원으로 다시 대입하면서 답을 찾으려는 거라고 생각한다. 무릎을 꿇어버린, 혹은 무릎을 꿇고 굴복할 뻔했던 소년이 어떻게 자신의 다리로 다시 일어설 건지를 그는 열의를 담아 이야기함으로써 대답하려 한다. 『스로닌』은 수수한 작품이었지만 나는 좋아했다. 이 책의 3편도 좋다. 특히 『덕 테일』은 아주 좋아한다.

자신의 다리로 일어서자.

배운 말이 아니라 자신의 마음을 나타내는 자신의 말을 찾자.

그렇게 하면 엄청 정체된 포장도로 속에 있어도 황야 앞에 맞설 전율과 뜨거운 마음이 있다고 요시다 사토시는 절규하는 것이다.

돈키호테다.

나는 돈키호테를 좋아한다.

(『버드맨 랠리 조인전설』 요시다 사토시 저·해설, 쇼가쿠칸 1990년 9월 15일 발행)

코쿠리코
언덕에서
【다카하시 치즈루 작】 나의 소녀만화 체험

나는 다카하시 치즈루 씨의 팬이다. 그것도 장소와 계절이 정해져 있는데, 여름, 신슈의 오두막에서만 팬이 된다. 여유만 있으면 1년 내내 오두막에 가는데, 그녀의 작품을 읽기에는 여름이 좋다.

새하얀 여름 구름이 하츠가타케와 남알프스의 막다른 뉴카사 산에 그림자를 떨어뜨릴 만큼 뜨거운 하루가 시원한 바람과 함께 끝나려고 할 무렵, 나는 쇠잔해진 다리와 심장에 활기를 넣으려고 산책을 한다. 한창인 여름의 초열을 피해서 저녁 무렵 논밭 일을 하러 나오는 사람들과 인사하면서 손질한 밭길을 따라가면, 도시에서는 잊어버렸던 충족감이 산소의 알맹이가 되어 몸 안으로 스며들어와 사람을 그리워하고 평화롭고 활기찬 내가 돌아온다. 그런 날 밤, 홀로 오두막에서 뒹굴거리며 벌써 몇십 번은 펼쳐 봤을지 모를 그녀의 책을 훌훌 보고 있으면, 느닷없이 평생 딱 한 작품만 소녀만화를 그리자, 그것도 당당한 정통 연애만화를…… 이란 생각이 들기도 한다.

그러다가 어느 날 아침 미세하게 햇빛에 변화가 나타나고 여름의 끝자락을 느끼면서 나의 소녀만화 계절도 지나버린다. 연애물을 그릴 수 있을 리가 없다는 것도 알아버렸고 책장에 늘어선 그녀의 열두 권 단행본과 1979년과 1980년의 여섯 권의 『나카요시』도 갑자기 색이 바래보이기 시작했다.

원래 나는 소녀만화 팬은 아니다. 만화 그 자체에 대해서도 우연히 만나게 되는 것을 훑어볼 뿐, 요즘은 이미 나이도 50이 되려는 백발머리로 라면을 먹으며 기름 밴 소녀잡지를 펼치는 것은 왠지 꺼려진다. 그러니까 다카하시 치즈루 씨의 작품만이 특수한 예외다. 열두 권의 단행본도 도쿄의 서점에서 구하지

않았다. 오두막이 있는 S마을에는 서점이 없어서 옆 마을 시골서점의 아주 작은 책장에서 구한 걸로 기억한다. 젊은 친구가 동행해준 것도 있지만, 나이 먹고 소녀만화를 사는 것은 부끄러워서 약간 어려운 책을 사러 가는 김에 아이들한테 부탁받은 척하며 샀는데, 단가는 꽤 비쌌다.

뭐 농담 반이지만, 이런 기묘한 소녀만화 독자도 있다고 생각해주면 좋겠다.

오두막은 20몇 년 전에 장인이 세운 것으로 작년에 새로 지었는데, 시골집이 없는 가족의 간편한 피서지로 사용되었다. 너무 단출해서 겨울에는 도저히 지낼 수 없는, 문자 그대로 여름 오두막집이다. 여름이 되면 장인은 늘 바빠서 오두막집은 주로 여자들이 이용했다. 여름이 되면 장모와 그 딸내미들이라고 하는 모계사회가 오두막에 형성되는 것이다. 남자들이 오지 않은 이유는 추측해봐도 어쩔 수 없지만, 얼굴을 비치는 사위는 거의 나 혼자라고 해도 좋았다.

안테나 상태가 별로인 흑백 텔레비전에서 고교야구를 틀면서 장모는 방 가운데에 진을 치고 항상 수작업과 습자를 했다. 번갈아가며 찾아오는 딸과 손자들이 그 주변에 무리지어 지냈다. 덕분에 내 두 아들들은 사촌들과 지금도 꽤 사이가 좋다. 물론 나도 여름 한 계절에 하루이틀 얼굴을 내미는 정도로 일에 중독된 남자들 중 한 사람이기 때문에, 여름방학을 맞은 아이들의 요구를 잘 피하려고 이용했다고 할 수도 있다. 하지만 세 명의 조카딸들을 만나는 것은 신선한 즐거움이었다. 남자 형제들밖에 모르는 내게 여자아이를 알게 해주었다.

오두막이 생겼을 때는 풀만 우거진 부지에 나무들이 자라서 이윽고 지붕까지 나무들로 덮어버렸다. 그 무렵이 아마 장모에게 가장 평온하고 안락한 나날이지 않았을까. 다가오는 여름마다 오두막은 아이들로 북적여 그것이 언제까지나 계속될 거라고 생각했었다.

대부분 별장이나 산장이 그런 사이클을 가질 거라고 생각하는데, 오두막에서 사람들의 발걸음이 멀어지는 때가 왔다. 아이들이 성장해 수험이니 부 활동이니 행동범위를 넓혀갔고, 직접적으로는 건강했던 장모가 교통사고로 자유롭지 못한 몸이 되었기 때문이었다. 찾아오는 사람은 드물어지다가 이윽고 한 사람도 찾아오지 않는 여름이 오게 되었다. 원래 낡은 목재로 세워진 오두막의

마룻귀틀은 헐거워지고 페인트는 벗겨져, 문자 그대로 오두막은 초목에 덮여버렸다. 그것은 또, 아이들의 유년 시절의 끝을 알리는 것이었다.

꽤 돌려 말했는데, 이해했으면 싶다. 이것도 내 소녀만화 체험의 복선 중 하나이다.

*

『나우시카』 영화가 끝나던 해, 나는 갑자기 여름 한 계절을 오두막에서 지내자는 생각이 들었다. 신경증적인 피로가 풀리지 않은 채, 연재를 재개해 마음이 들떠 있었다. 회복하고 싶었다. 녹지 안에서 지내면 느긋하게 지낼 수 있을지도 모른다고 생각했다. 나는 차에 짐을 던져 넣고 혼자서 정말 오랜만에 오두막을 찾았다.

전원생활을 동경하는 사람들은 많지만, 막상 해보면 좀처럼 안정되지 않는다. 텔레비전은 장모의 흑백 텔레비전이 그대로 있었는데, 고교야구 스코어를 알 수 있을 정도밖에는 보이지 않았다. 전화는 물론, 신문도 라디오도 없다. 눅눅한 담요를 볕에 말리고 곰팡이 핀 서랍에 바람을 들게 하고 지붕 뒤까지 점검하자 이제 할 일이 없다. 산책을 하러 가도 금방 질린다. 예전에는 아름답다고 생각했던 나무와 풀에도 막 같은 것이 뇌를 덮고 있는 듯 아무런 느낌도 없다. 애초에 걷는 것 자체가 내키지도 않아 귀찮으니 일이 손에 잡힐 리가 없었다.

그래도 점심은 식사준비, 뒷정리, 목욕이니 청소니 꽤 바빴는데, 밤은 너무 조용하고 주위는 컴컴해서 희미한 소리에도 민감해진다. 시간 때우기용 책을 지참하지 않았기 때문에 더더욱 그랬다. 사람들이 북적거리는 공간을 도망쳐 나왔는데, 오히려 사람이 더 그리워지는 형편이다.

그러다가 오두막이 북적이던 시절의 흔적만 눈에 띄게 되었다. 아이들이 어린 시절에 놀던 장난감이 그대로 남아있다. 버리기 아까워 벽에 장식해둔 중국 불꽃등롱과 만국기. 비 오는 날에 종이로 오려 만들며 놀던 종이씨름꾼을 담아둔 상자. 예쁜 처녀가 된 조카가 처음 오두막에 왔을 때 가져왔던 목욕놀이용 물레방아는 타일의 구석에 그대로 있었다. 아이들의 지난 어린 시절이 오

두막에 그대로 남아있었다. 오두막은 계속 기다리고 있었다. 다시 여름이 오고 아이들이 찾아오기를……

일에 얽매여 언제까지나 같은 나날이 이어질 거라고, 거만하게 생각하던 되돌릴 수 없는 여름의 증표였다.

나는 망연히 감상 속에 젖어 들어갔다. 밤중에 어린 시절 키우던 개를 생각해내고는 정신이 들어 더 안타까워지기도 했다.

이런 정신상태가 아니었다면 조카들이 남기고 간 낡은 소녀잡지를 손에 들거나 하지 않았을 게 틀림없다. 복도로 이어진 오두막 두 채 가운데 낙엽송으로 완전히 뒤덮여 어두워진 '오쿠노인(역주/ 절이나 신사의 본당보다 깊숙이 자리해 불상 등을 모셔놓은 곳. 여기선 그만큼 으슥한 곳임을 말하는 듯하다)'이라고 불리던 쪽의 마룻대 책장에 아까 말한 『나카요시』가 장모의 쓸모없는 종이들과 함께 가지런히 늘어서 있었다.

어느 비 오는 날, 나는 침대에서 뒹굴며 읽기 시작했다. 역시 보는 게 고통인 작품도 있다. 자기연민과 경박한 감상이 지나치면 참기 힘들다. 하지만 어차피 달리 할 일도, 할 생각도 들지 않았다. 그런 작품을 펼칠 때마다 건너뛰면서 『나카요시』를 몇 번이나 몇 번이나 읽었다.

<center>*</center>

1980년의 봄부터 여름에 걸쳐 『나카요시』에는 다카하시 치즈루의 『코쿠리코 언덕에서』가 연재되고 있었다. 그림도 내용도 이 작품이 가장 마음에 들었다. 배다른 형제라고 생각한 고교생끼리의 사랑에서 포기하려고 하면 할수록 더 깊어지는 마음을 그린 작품인 듯했다. 그런 것 같다는 것은 앞뒤가 빠지고, 중간도 빠지고 다음 호가 있거나 해서 잘 알 수 없었던 탓이다.

이 작품에는 애를 먹었다. 소녀만화의 전형적인 형태 중 하나라고는 생각하지만, 사람을 사랑하는 마음을 달랠 길이 없다는 진심이 넘쳐 있었다. 스토리 전개는 전형적이라고 할 수 있는데, 세부적으로 진실미가 있어 마음이 진정되지 않는다.

전형적이라고 한다면, 온갖 이야기가 몇 종류의 유형으로 분류된다는 것은

다 아는 사실이다. 중요한 것은 감동을 잃지 않는 것이다. 『코쿠리코 언덕에서』의 소년과 소녀가 단호하고 나약하지 않다는 것도 기분 좋다. 같은 작가 작품을 찾았더니, 전년도의 『행복 반』이란 연재도 꽤 괜찮다. 하지만 이것도 처음과 중간은 없고 끝도 빠져 있었다.

이미 그때, 4년인가 5년 전의 연재였기 때문에 어떻게 할 수가 없었다. 쓸데없이 상상력만 자극을 받아서 훨씬 옛날, 사랑에 사랑을 했던 시절의 가슴 저린 생각들까지 갑자기 되살아나는 지경이 되었다. 아무래도 마음이 단순해져서 나무들의 이파리나 무성하게 퍼진 정원의 풀들에 신선한 감동을 받는 놀랄 만큼의 변화가 내게 나타난 것이다. 비웃어도 어쩔 수 없지만, 신경증 조짐이 있는 내게는 분명히 『코쿠리코 언덕에서』가 재활의 계기가 되었다.

좋아하는 산책로를 발견할 수도 있었다. 내가 전보다 훨씬 순수하게 풍경을 보고 있다는 것을 깨달아 기뻤다. 낮에는 일을 하고 밤에는 『나카요시』를 읽는 생활이 갑자기 충실하게 느껴지기 시작했다. 만화에 질리면 소식코너에서 점, 만화가 양성스쿨의 비평부터 멋부리기, 요리 등 전부 훑어보고 만화가 현황 코너에서 자못 웃길 목적으로 넣은 조잡하게 인쇄된 작가 사진을 발견하는 등 뭐 마흔의 남자가 타인한테 보일 만한 모습은 아니었지만 나는 확실히 회복되어갔다. 감상에 젖어드는 일도 사라졌다. 혼자 하는 생활을 즐기기 시작하고 있었다.

그러던 어느 날, 젊은 친구들이 오두막에 놀러 왔다. 술 마시는 것밖에는 아무 일도 없었다. 덤으로, 같은 업계란 엉뚱한 생각 때문이었는지 나는 그들한테 다카하시 치즈루에 대해 떠들어댔다. 다음 날, 친구들 중 한 명이 옆 마을에 나가 어느 서점 한 군데서 그녀의 단행본을 모조리 사왔다. 성인 남자가 소녀만화를 산다는 부끄러운 행위를 할 수 있다니, 그때까지 상상도 못 하던 일이었다.

전부 해서 4권.

『체리 듀엣』

『캐러멜 필링』

『코쿠리코 언덕에서』(전 2권)

그때 오두막에는 5, 6명의 남자가 북적이고 있었다. 모두가 그걸 읽는 데에 열중했다. 간단한 것을 굉장히 난해하게 이야기하는 특수한 재능을 가진 연출가 O가, "앗, 오랜만에 마음이 훈훈해졌어."라고 말하며 담요로 파고들어 가는 모습을 지금도 생생히 기억한다.

오두막에서는 잠시 후 소녀만화에 대한 토론이 이어지고 다카하시 치즈루 작품의 애니메이션화 검토부터 작품분석, 소녀만화의 일반적 경향과 문제점에 대해서나 연애는 여전히 영화의 주제가 될 수 있을지 등, 결국에는 "팬클럽을 만들자!"라는 바보 같은 폭탄발언까지 나왔지만,

"내 경험으로는 소녀만화가 가운데 정말 좋은 여자는 없다."라고 O가 차갑게 말하며 매듭을 져버렸다.

『캐러멜』과 『체리』는 잘 정리가 되어 있어 지금도 이 사람의 최고정점이 아닌가 생각한다. 두 편 작품의 공통점은 상대 소년이 좋다는 것이다. 자신의 고교생활은 얘기할 만한 게 없다는 한심한 것이었지만, 그녀의 작품에 나오는 소년들처럼 고교 시절을 보낼 수 있었다면, 하는 생각이 들었다. 다만, 말을 좋아하는 『캐러멜』의 소년이 "졸업하면 홋카이도에서 목부가 되고 싶어"라고 말하는 대목에서 그 O와 더 젊은 연출지망인 K 두 사람이

"싱거워~!"

라고 절규하며 "졸업할 무렵에는 생각도 변할 거야. 뭐, 지금은 이걸로 족하지만."이라고 해서 잠시 나와 대립하는 순간도 있었다.

소중한 『코쿠리코 언덕에서』는 친구들 중 한 명이 갖고 가버려 지금 수중에 없는 게 안타깝다. 그 뒤에 알게 된 건데, 『코쿠리코』는 산뜻한 학원 러브코미디란 그녀의 노선이 정해지기 바로 직전의 시행착오 같은 작품이었다. 헐뜯는다면 『미소 띤 그림일기』 말인데, 그러면서 점점 무거워져 작가도 편집자도 분명 곤혹스러웠을 눈치가 엿보인다. 곧 어떻게든 손에 넣어 한여름에 걸쳐 읽어보려고 생각한다.

*

여름이 지나 오두막 문을 닫고 나는 도쿄로 돌아왔다. 나뿐만 아니라 친구

들도 이미 소녀만화에 대한 흥미를 완전히 잃었다. 거대한 서점에서 대량의 소녀만화를 목격해도 다가갈 마음조차 들지 않았다. 우리는 까다롭게 의논하다가 허둥지둥 일에 쫓기고, 다음 해는 영화제작을 하게 된 탓도 있어서 오두막의 일마저 잊고 지냈다.

그리고 이듬해, 다시 영화가 없는 여름이 와서 나는 오두막을 떠올렸다. 차에 짐을 던져 넣고 중앙고속을 달려 올라갔다. 대부분 풀로 덮인 길에 차를 세우는 순간, 나는 묘한 기분에 휩싸였다. 빈지문을 열어 방 안에 바람을 통하게 하고 담요를 있는 대로 죄다 지붕에 올려 강한 볕이 내리쬐는 아래에 펼칠 즈음에는 그 예감이 확신이 되었다. 그 기분, 코쿠리코 기분이라고도 할 수 있는 게 돌아온 것이다.

2년간 미친 듯 바빴던 거리에서의 소동은 사라졌다. 그 여름의 이어짐이 그대로 시작된 것이다. 나는 식사를 차리고, 정리하고, 청소를 하고, 목욕을 하고, 산책을 하고, 낡은 『나카요시』와 다카하시 치즈루 씨의 단행본을 다시 읽으며 저녁노을에 감동하면서 밤하늘을 바라보았다.

또 다시 찾아온 O가 변함없이 같은 소녀만화를 읽고 있는 나를 보고는 "으악."이라며 살아있는 미라를 발견한 듯 소란을 떨었다. 아까도 말했지만, 이 코쿠리코 기분은 여름뿐으로 가을이나 겨울, 봄에는 단행본을 펼치고 낡은 『나카요시』를 넘겨봐도 그리 느낌이 오지 않는다.

여름이 되면 생각난다…….
마치 국민가요의 한 구절 같다.

이후 이 습관은 계속되고 있다. 올해 여름도 옆 마을에서 그녀의 신간을 입수했다. 아카가와 지로 원작의 만화는 명확히 말해 시시했다. 오리지널 팬이라서 하는 말이 아니라 이야기를 따라가면 이 원작으로는 재미있어질 리가 없다. 책 뒤편에 오리지널 단편이 두 편 실려 있는데, 이것은 좋았다. 나는 구석구석 전부 살펴보며 한여름을 즐길 수 있었다. 소녀만화 마니아인 청년한테 보여줬더

니 "평범하네요."라고 했다. 정보과다증인 사람한테 자주 있는 증상이다. 자극에 둔감해져 과잉된 것 외에는 반응하지 않게 된다. 나는 다카하시 치즈루 씨의 작품이 소녀만화계에서 어느 위치에 있는지는 모른다. 알고 싶지도 않다. 하지만, 하지만이다. 푹 빠져 읽으면 작은 컷의 구석이나 세부적인 뉘앙스 속에서 이 사람이 굉장히 성실하고 밸런스 감각도 좋으며 직선적으로 올바르게 살아왔다는 것을 알 수 있다. 이것들, 그녀의 모든 것이 영화 일을 하는 우리가 공유해야 할 중요한 분모다. 물론 소녀만화의 한계인지, 그녀 자신의 한계인지, 스케일에 대해, 구조적으로 약한 것에 대해, 역사관에 대해, 자연관에 대해, 사회적 가치관에 대해, 도시에 있을 때의 까다로움으로 평가한다면 해야 할 말은 얼마든지 있다.

하지만 그녀의 작품은 등산길 폭풍 속에서 겨우 도착한 피난 산장에서 기운을 차리려고 마시는 뜨거운 홍차 같다. 이 세계에서 살기 위해서라면 내 나름대로 단련해온 체력과 각오가 있기 때문에, 휴식을 취하고 다시 정신을 차리는 데에 요란한 게 필요하지는 않다.

*

그 외에도 많은 우수한 소녀만화들이 틀림없이 있다. 동시에 읽지 않은 우수한 고전이나 문학작품도 산더미처럼 쌓여 있다. 읽어야 하지만 너무 어렵거나 너무 무거워서 피해 다니는 책도 산더미다. 듣지 않은 좋은 음악, 보지 않은 —보고 싶다고 줄곧 생각하는 그림도 산더미처럼 많다. 말하자면 끝이 없다. 장인들의 멋진 일에 대해서도 진정으로 고귀한 정신이라고 해야 할 것들이 존재할 수 있다는 사실에 대해서도, 생태계의 비밀에 대해 언급하는 사람들의 마음속 내부에서 빛나는 풍부한 이미지에 대해서도 너무나도 많다.

그 대부분을 나는 말하지 못하고 끝날 것이다.

그러나 두 번 정도 음악에 감동한 경험이 있기 때문에 음악은 분명 깊이 있다고 생각하고 있고, 미야자와 겐지가 있기 때문에 귀중한 정신의 존재를 믿을 수도 있고, SM79란 이탈리아 3엽목제기의 꼬리바퀴 곡선이 너무나 예뻐서 모르는 많은 장인들에게도 경의를 가질 수 있으니, 중요한 것을 하나부터 열까지

다 알 필요는 없다고 생각한다.

소녀만화에 대해서 나는 다카하시 치즈루 작품으로 충분하다. 게다가 일본에, 즉 세상에서 가장 애독자라고 공언할 수 있는 작가가 있는 경우는 좀처럼 생기지 않는 일이다.

이것이 내 소녀만화 체험이다.

이 문장을 쓰고 있었더니, 젊은 친구인 K와 U로부터 다카하시의 낡은 만화책을 산더미처럼 발견했다는 연락이 연달아 왔다. 『코쿠리코 언덕에서』도 환상의 『행복 반』도 있다고 한다. 여름이라면 좋을 텐데, 라고 투덜투덜 대면서도 모두 구입할 것을 부탁했다. 겨울, 난로에 장작을 던져 넣으며 그녀의 전 작품 연표라도 만들어볼까 생각도 한다.

<div align="right">1990년 11월 7일</div>

<div align="right">(『Comic Box』 1991년 1월호)</div>

비행사로서의
로알드 달

『비행사들의 이야기』와 『단독비행』, 이 두 가지가 일단 나는 가장 좋습니다. 비행사로서의 달의 작품이지요.

『비행사들의 이야기』는 우연히 읽게 됐습니다. 이 책에는 그가 영국공군에

있을 때 그리스에서 체험한 일을 바탕으로 쓴, 몇 안 되는 단편이 수록되어 있습니다. 그것에 굉장히 관심이 끌렸습니다.

나는 전쟁기록물을 좋아해서 중학생 때부터 상당히 많이 읽었는데, 일본 것은 거의 좋지 않지요, 정서 과다에 나르시시즘 과다입니다. 그리고 외국 것이라도 진짜 일류 파일럿이 쓴 것은 너무 실무적이라 읽어도 그다지 재미있지 않아요.

그 가운데서 비행기물로 처음 '아, 이건 진짜다' 생각한 것이 로알드 달의 작품이었습니다. 생텍쥐페리는 너무 멋을 부리며 명상에 잠겨 이러다가는 비행기가 떨어질 듯한 느낌을 받으면서 읽었습니다. 게다가 생텍쥐페리는 친구에게 맡겨서 쓴 부분도 있어 나는 비행사 이야기로서 읽지는 않습니다. 그중에는 『야간비행』이나 『인간의 대지』 등 그 외의 단편 가운데도 굉장히 좋은 것들이 있지만, 그래도 역시 문학가가 쓴 거예요.

그에 비해 로알드 달의 작품에는 쓸데없는 게 전혀 없어요. 하나로 돌파하고 있으니까요. 그 상쾌함은 뭘까요. 나는 정말 상쾌하다고 생각합니다. 『단독비행』을 읽었을 때도 같은 것을 생각했습니다. 그래서 이런 게 일본에는 없을까, 일본에는 이런 게 안 나오려나 하고요. 일종의 선망처럼 그 책을 읽었습니다.

달은 아동문학도 썼는데, 나는 『찰리와 초콜릿 공장』이 별로입니다. 조금 기분 나쁜 느낌이 들어요. 그의 책 뒤편에 가족과 함께 찍은 사진이 실려 있잖아요. 거기에 비친 달을 보면 비행기로 불시착해 크게 다친 탓인지도 모르지만, 조금 건강하지 못한 느낌이 듭니다, 척추를 다쳐서요. 그런 기분이 조금 풍깁니다, 이상한 말투지만, 그런 느낌이 들어요.

그 외에도 달은 많은 아동문학 작품을 썼는데, 내가 본 책은 번역이 나빠서……. 그런 일들이 있어 나는 아동문학을 꽤 읽는 편이지만, 로알드 달의 아동문학은 그만 읽게 됐습니다. 아무튼 비행사로서의 달이 최고라고 생각해요.

『단독비행』에 나오는 것처럼 초보자가 타이거모스란 복엽기로—이건 정말 잘 나는 비행기인데—조금 연습을 하고 그대로 전투기를 타야 하는데, 이건 그냥 날게 하는 것만도 굉장히 어렵습니다. 예전 일본군에서 파일럿은 고작 200

시간에서 400시간을 비행하고 전투기로 미국공군과 싸워야 했습니다. 이것은 일본군이 지닌 비인간성의 증거처럼 불립니다. 그런데 독일군은 80시간으로 파일럿을 날게 했지요. 그리고 달이 그리스에 갔을 때는 더 짧지 않았을까요. 근대전은 그런 거니까요. 어떤 나라도 모질고 박정했습니다. 오히려 일본군 쪽이 보수적이었다는 사실을 알고 기겁하고 말았습니다.

게다가 이 남자는 역시 천재적인 사격의 명수였다고 생각해요. 공중전에서, 떨어질 파일럿은 처음부터 떨어집니다. 이것은 세계 어느 공군도 마찬가지로, 요컨대 재능의 문제입니다. 재능이 있었기에 달은 살아남은 거라고 생각해요.

그렇다고는 해도 그리스에서의 그 심한 패전 속에서 그는 전혀 자포자기를 하지 않았어요, 이것에는 정말로 감탄했습니다. 그리고 같은 텐트에 있던 동료의 그림도 감동적이었습니다.

달은 자신이 그 장소에 있을 때에 자신의 행동을 일단 마무리 지을 수 있는 인간—처한 운명조차 스스로 받아들인 이상, 자신의 행동을 중도에 포기하지도, 니힐리즘에 빠지지도 않는 인간, 그 강인함은 도대체 무얼까 생각했습니다. 이런 식으로 자신의 행동을 확실히 통제하거나 바라보는 시야를 갖지 않으면 일본인은 제 몫을 하는 민족이 못 될 거라고 생각합니다.

달의 경우에는 무언가 잔뜩 남겨두고 그것을 우물쭈물 생각해내서 문학으로 쓴 게 아닙니다. 그에게는 남겨둔 것이 전혀 없어요, 그곳에 있을 때 언제나 전부 소모하고 나옵니다. 때문에 문학가가 되려고 생각한 적도 없는데, 우연히 쓴 글이 C. S. 포레스터의 눈에 띄어 문학가가 된, 그런 사람을 만나면 어안이 벙벙할 뿐이에요.

『소년』에 관해서는, 영국의 교육제도는 몹시 칭찬받지만 사실은 그렇지 않고 그냥 엉성한 장소란 걸 잘 알 수 있어 그 또한 재미있어요. 그곳은 '왕따'와 권위주의 덩어리 같은 곳이라는……. 만약 영국의 교육계에 의미가 있다면, 거기에 굴하지 않고 싸워서 만신창이가 되면서도 무릎을 굽히지 않고 나온 소년들이 멋진 남자가 되고 있을 뿐입니다.

로알드 달의 출발점은 편지를 주고받으며 생긴, 어머니와의 애정이나 여름

방학에 가족이 노르웨이의 섬에서 지낸 기억으로, 그것이 그의 성격을 형성하는 데에 굉장히 큰 토대가 됐다는 점을 알 수 있습니다. 더욱이 그는 어른이 될 때 그런 것들을 잘라내지 않고 있어요. 항상 거기서 충족한 뒤에 다음으로 나아가지요. 어릴 때부터의 연속선상에서 이번에는 세계 전체를 보겠다고 혼자서 나아갑니다. 도착한 곳곳에 어떤 사태가 일어나도 평정을 잃지 않고 무표정을 가장하며 혼자서 잘 해나가지요. 그래서 재미있습니다. 특별히 대단한 철학자도 명상가도 아니고요. 정말 기분이 좋습니다. 이런 사람, 영국에도 거의 없을 거라고 생각해요.

<div align="right">

(『미스터리 매거진』 하야카와쇼보 1991년 4월호)

</div>

홋타 씨의 목소리가 들린다

홋타 요시에 씨가 『청춘과 독서』지에서 말한 자전적 회상록이 있다. 표제는 '우연히 만나는 사람들'이라고 되어 있지만, 일상 신변의 만남을 쓴 게 아니다.

인간의 역사, 인간과 국가라는 홋타 씨 평생의 주제에 따라 우연히 만난 사람들과의 사건이 정련되어 '역사를 끝까지 살펴보기' 위해 '젊은 제군들에게 조금이나 도움이 된다면……'이란 강한 메시지의 내용이 담겨있다.

작년, 어느 3인 좌담 자리에서 홋타 씨의 얘기를 들을 기회를 얻었는데, 젊은 내가 너무 멍하니 있어 이 책에서 한 번 더 알기 쉽게 풀어 얘기해주셨다고

이해한다. 거의 같은 시기에 홋타 씨는 텔레비전의 강좌에서 '시대와 인간'이란 강의―이것도 진정으로 감동적인 내용이었다―를 하셨는데, 그때도 홋타 씨가 마치 나를 위해 강의를 해주시는 듯한 느낌이 들었다.

독자가 된 지 30년이 되는데, 그동안 홋타 씨가 걸어온 길과 작품이 나를 얼마나 지지해주었는지 가늠할 수가 없다. 일본이란 나라가 너무 싫고 일본인이란 사실이 부끄러워 참을 수 없었던 젊은 시절에 홋타 씨의 『광장의 고독』을 비롯한 여러 작품을 접하고 이 사람은 나와 같은 문제를 안고 있다고 느꼈다. 그 사람은 등을 펴고 아득히 깊고 훨씬 먼 곳까지 걷고 있었다. 나 같은 사람은 아무리 노력해도 도저히 쫓아갈 수 없었지만, 뒷모습이 언제나 나아가야 할 방향을 알려주고 있었다.

내가 국가로서의 일본과 풍토로서의 일본을 나눠 생각하려고 노력하게 된 것은 아주 최근의 일이지만, 그 뒤로 흉포한 양이사상이 고개를 들거나 여러 일들이 모호해져서 싸구려 니힐리즘으로 흘러가거나 한다. 그런 때에 신기하게도 홋타 씨의 에세이를 만났다. 그리고 역시 아득히 깊고 훨씬 먼 곳을 걷는 뒷모습을 발견하고 정신을 차리는 것이다.

걸프전쟁 때였다. 그 주변 국경은 식민지시대의 산물로, 그곳에 사는 사람들과 관계없이 이권으로 그은 선에 지나지 않는다. 이라크의 쿠웨이트 점령이 나쁘다는 것은 알고 있어도 이란·이라크 전쟁을 통틀어 무기를 그대로 방치해두고 이라크를 군사대국으로 만들어버린 것은 미국을 비롯한 서구 여러 나라가 아닌가 하는 반발이 내게는 있었다. 나아가, 쿠웨이트는 오일달러의 부동산국가로, 기름진 똥보 왕족과 한 줌의 국민이 재테크에 정신을 잃고 외국인노동자를 거만하게 부려대는 나라이다.

그런 국가를 지키는 것이 정의일까. 부시 대통령의 연설에는 싫증이 난다. 그리고 일본의 석유자원 확보를 위해 국제공헌을 입에 담는 사람들에게는 더 화가 났다. 나라 안을 자동차로 가득 채우고 아들들을 차로 바래다주게만 하는 남자친구로 만들면서 아직도 석유가 부족하다고 하는 건지.

그러나 사담 후세인은 더 안 된다. 간사스럽게 아부를 하는 궁상맞은 사람

들 앞에서 득의양양해하는 그를 보면 이해하려고 노력할 기력도 사라진다.

텔레비전을 보면서 괜히 화가 났다. 그리고 누군가가 내 안에서 고함쳤다.

"저질러 버려" 전쟁을 해버려라, 미국도 이라크도 엉망진창이 돼버려라. 그러면 좀 더 통풍이 잘 될지도 모른다. 그런 목소리다.

나는 곤혹스러웠다. 정보가 조작된 것을 알고 있는데도, 제정신을 잃는 내게 당황했다. '저질러 버리는' 기분으로 흘러갈 듯한 내게 아연실색했다. 내 아버지가 미일 개전의 날, 진주만공격의 뉴스에 '잘됐다'며 흥분했다는 이야기를 들었을 때, 나는 이 어찌 어리석은 사내인가 생각했지만, 나도 조금도 다르지 않다고 실감한 것이었다.

전후 민주주의의 전쟁은 절대 해서는 안 된다는 테제를 나는 무조건적으로 받아들여 왔다. 그 테제는 지금도 맞다. 하지만 그 증거가 되는 이념이 내 안에서 너무나 약하다. 다민족이 들어와 혼란을 일으키고, 증오가 증오의 확대재생산을 계속하는 현실을 만나면 그 약함이 정면으로 나오고 만다. 위기관리능력이 없는 것은 비단 자민당의 선생들뿐만이 아니다.

나는 매스컴의 어떤 사람들보다 홋타 씨의 의견을 듣고 싶었다. 홋타 씨라면 올바른 판단을 보여줄 것이다. 적어도 "저질러 버려라"라고는 절대 말하지 않을 것이다.

이 책에서 홋타 씨는 영토가 없어서 국가이해가 없는 입장에서 판단하는 바티칸방송에 대해 언급하며 걸프전쟁에 대해 다음과 같이 말하고 있다.

"이번의 걸프전쟁에 대한 바티칸의 견해는 간단히 말하면, 의사소통이 불가능한 자들끼리 싸우려고 하는 전쟁이란 겁니다. 즉, 한쪽인 이라크는 오스만투르크제국 이래의 역사에 따라 싸우려고 하고 있어요. 그런데 다른 한쪽인 미국 측은 현재의 이해와 현재의 법, 즉 국제연합에 의해 싸우려고 하고 있죠. 이래서는 대화가 통할 리 없습니다. 대화가 통하지 않는 자들끼리 무기를 들어서는 안 돼요. ……저는 이 생각은 굉장히 타당하고, 또 공정하다고 생각했습니다. 그래서 더욱 대화를 계속해야 한다는 겁니다."

너는 무엇을 갈팡질팡하고 있느냐, 정말 내 작품을 읽고 온 것이냐, 라는 홋

타 씨의 질책이 들리는 듯했다. 정치에도 경제에도 현재밖에 없다, 양지에 고인 물 같은 일본의 현상에서는 홋타 씨가 말하는 중층적인 역사 감각, 과거도 미래도 현재도 불교의 만다라처럼 인간을 둘러싸고 있다는 관점을 몸에 지니는 것은 너무나도 어렵다. 하지만 적어도 자신의 역사 감각과 생각에 결함이 있다고 스스로 경계하려고 한다. 그렇지 않으면 금방 '저질러 버려라'는 것에 휩쓸린다. 세계는 혼란과 붕괴의 시대를 맞이하고 있기 때문에, 자신의 주변에 무슨 일이 일어날지 알 수 없다. 그때 홋타 씨와 같은 생각으로 있고 싶다.

프라하의 봄을 무너뜨린 소련군의 체코 침략 때, 적의를 품고 자리를 가득 메운 모스크바 작가회의 속에서 그것을 비판하는 홋타 씨.

제2차 세계대전 말기의 상하이에서, 중국인 신부한테 무례를 범하는 일본 병사를 제지하다가 폭행을 당하면서 일본국의 중국침략 실상을 피부로 체험한 홋타 씨.

브레주네프 시대의 소련에서, 너무 위험한 반체제활동에 몸을 바치는 여성에게 시대가 꺾이는 것을 기다려라, 펜을 피에 적실 필요는 없다고 말리며 그 사람의 고뇌와 절망을 받아들여 준 홋타 씨의 용기.

1945년 3월의 도쿄대공습의 불탄 자리에서, 지인의 소식을 물어가면서 쇼와 천황이 불탄 유적을 시찰하던 광경을 접하고 피해 입은 사람들이 본래 사과해야 하는 천황에게 반대로 엎드려 절하며 사과하는 모습을 목격하고 일본과 일본인에게 절망했던 홋타 씨. 그 운명적인 체험을 시작으로 많은 사람들과 만나서—그것은 동시대의 사람뿐만 아니라 가모노 조메이, 후지와라노 사다이에란 사람들도 포함해서—독특한 역사 감각을 길러 홋타 문학을 만든 사람.

"전후파의 문인에게 남기는 유언처럼 되고 말았습니다."라고 말씀하신 이 책과 홋타 요시에의 모든 저작을, 50세를 넘겼지만 홋타 씨에게는 난처하게도 젊은 제군에 속하는 내가, 버블 속에서 어른이 된 나보다 젊은 사람들에게 추천하고 싶다.

(『청춘과 독서』 슈에이샤 1993년 1월호)

나의
숙명

홋타 요시에의 『호조키 사기』의 영화화는 비상식을 훨씬 뛰어넘는다. 그래서 더
더욱 공상으로 굴리는 부분에서는 좋은 기분이 들기도 하지만, 때로는 진지하
게 구조조직을 생각하기도 한다.

순간, 내 교양의 모자람, 줄곧 피해서 얕은 종교지식, 영성의 바탕이 되는
재료축적의 부족함에 도달해서 지금까지의 문법으로는 불가능하다는 점을 무
엇보다 뼈저리게 느꼈다. 하지만 포기하지 않고 낚싯줄을 계속 늘어뜨리고 있
다. 중세의 에마키 복각본을 바라보면서 뭔가가 낚싯줄에 걸린 듯한 기분이 들
어 하룻밤 흥분을 하기도 한다.

길은 멀다. 하지만 이 즐거움을 놓칠 생각은 없다.

(홋타 요시에 전집·내용견본 쓰쿠마쇼보 1993년 3월 발행)

『라푼젤 이문』은 좋다

쇼와가 끝나갈 무렵, 만화지 창간이 유행하던 와중에 발행된 『리틀 보이』는 대부분 예외 없이 반품률 100%를 자랑하다가 5호에서 휴간되었다. 내 수중에 들어온 것은 한 권뿐, 그 5호였다. 표지는 주홍색 배경에 흰 글씨로 잡지명만 박힌 궁핍한 동인지로, 요컨대 돈이 없다고 광고라도 하는 듯 좀처럼 찾아보기 힘든 잡지. 그 가운데 쓰쓰미 쇼코 씨의 『라푼젤 이문(異聞)』이 있었다.

언뜻 요란하지 않은 소탈한 작품으로 정리될 듯한 모습이지만, 이게 굉장히 마음에 들었다. 골격이 튼튼하고 안정적이라 초능력자를 다루면서도 존재감이 있다. 이 사람은 자신의 눈으로 풍경을 보는 사람이라고 생각했다. 학교나 햄버거가게의 묘사 사이에 아무렇지 않게 삽입되는 낡은 가옥들과 전봇대 건너편의 가까운 산들, 작은 묘사에서 지방도시의 분위기가 전해지는 점도 기분이 좋다.

마음의 동요가 울려 퍼지는 대나무 숲에서 표현되는 장면은 만화에서는 물론, 영화에서도 좀체 만날 수 없는 공간이다.

선배인 연극부장과 주인공 소녀 리가 특히 좋았다.

"당신은 이미지로 현실을 날려 버릴 힘이 있으니, 관객의 일상을 날려 버려줘" "더 큰 목소리로 더 풍성하게"라며 초능력 소녀의 발성연습을 하는 리한테서 오랜만에 단호한 인물을 만난 느낌이 들어 기분이 좋았다. 대사와 모놀로그도 전체적으로 질이 높다. 얼마 안 되는 대사 수로 뒤쪽 상황이 떠오르는, 구성이 넘치거나 모자람 없이 충실했다.

이후, 이 5호는 꽤 색이 바랜 상태로 나의 직장에 있다. 표지는 붉은 종이가 필요할 때 잘라내 다른 곳에 써버렸기 때문에 없어졌지만, 기회가 될 때마다 『라푼젤 이문』을 젊은 친구들에게 보여준다. 연습하기에는 알맞은 재료로, 요

컨대 이 원작을 애니메이션 영화로 만들 수 있을지 논의한다. 소녀만화의 영화화는 어렵다. 마음의 풍경과 생각만으로 이루어진 그것들의 세계는, 영화의 시공간으로 들어가면 종잡을 수 없이 해체되기 때문인데, 쓰쓰미 씨의 이 작품은 다르다. 오히려 영화화하기 쉬운 구조로 되어 있다. 그래서 더 어렵다고도 할 수 있다. 그대로 덧칠하는 것만으로는 싸구려 작품이 되고 만다. 주인공 소녀 리가 초능력 소녀를 만난 순간에 왜 마음이 끌린 건지. 리 안에 그 소녀와 같은 그림자가 있었기 때문이라고 한다면 그것은 어떻게 표현해야 할지 등 논의는 끊이지 않는다.

하여간, 쓰쓰미 쇼코란 작가가 자신의 세계를 소중히 그려가기를 기대한다. 만화가 넘쳐나고 있으니, 이런 사람이 살아갈 틈새 정도는 있을 것이다. 메이저가 될 일도 없고 마이너가 될 일도 없이, 자신 그대로의 모습으로 계속 있어줬으면 좋겠다고 마음 깊이 바란다.

<div align="right">(『클라리온의 아이들』 쓰쓰미 쇼코 저, 해설 퓨전프로덕트, 1993년 12월 25일 발행)</div>

싸구려 표를 찾아다니는 녀석이 말도 잘하는군.

익었어요.

제플린 정도라고는 안 해도 어떻게든 안 될까?

점보 일본식당 모습

평소 운동부족이야, 음식 때문이야?

또 밥이야, 너무 먹었어, 브로일러다, 과잉서비스다.

기내식은 일상화 되었다.

휴게실

BAR

럭키-

라운지&다이닝룸

객석은 모두 개인실

이봐 서비스라고, 마셔! 마셔! 공짜야!

뭐 실현되지 않았으니 우리도 탈 수 있는 거겠지.

점보에 여객 70명!

좋겠지만 표가 비쌀 것 같아......

점보가 등장했을 때, 미래에는 느긋한 서비스라인이 생길 거라고 예언한 평론가도 있었지만......

난 마음에 들지 않아.

다다미 가장자리를 꽉 잡아주세요.

손님 이륙하겠 습니다.

안 되나?

그럼 다다미방을!

오, 그레이트!!

엉터리 같은 말 하지 말고 집 잘 봐.

음~

좋은 여행을!

1994.4.15

자루 소바 하나요

이거다! 이게 좋아, 최고다.

그럼 이건?

나카지마 식 AT-2 여객기 더글라스DC-2를 참고로
만들어진 일본 최초의 본격 민간기

1937 (쇼와 12년)

정확하지는
않지만,
뭐 이런 느낌
입니다.

8명의 손님을 태우고
평균 250km/h,
도쿄-다렌 라인에 사용되었다.

에어 걸
(스튜어디스)

쇼와 13년부터 등장

선물로
종이컵이나 면봉을
갖고 돌아오는
사람들이 많았다.

종이컵,
그때는
신기했다.

미지근한 홍차

항공런치

기내식은
같은 식사라도
서구보다
못해 보였다.

아버지
멋진
물건이네요!

애헴

상용고도가 낮아서
잘 흔들렸다.
차가 미지근한 것은
그때를 대비하기 위해서다.

과자

귀의 기압을 빼는 사탕

귀를 막는 솜뭉치

★ -일부는 상상입니다.

영화 『남해의 꽃다발』 로 유명한 4엽 비행정,
남쪽 바다의 섬들과 일본을 이었다.

1940 (쇼와 15년)

아무래도
일본에서
역전도시락이
좋다는 발상이
강한 것 같다.

가와니시 대정
손님 18명. 평균
22km/h

부엌은
있었을 텐데
사용한 흔적이
없다.

비행복인 채로
서비스

요코하마→사이판 약 8시간

통신사가
도시락과 차를
배분했다.
손님들도 거의
군인이었다.

점심 식사(하복)　←　아침 식사(동복)

옷,
대두가
들어간
비빔초밥
.......

어어

2단 도시락도
패색이 짙어지자
내용물이
빈궁해졌다.

유리컵에
예전처럼
미지근한 차

돈가스, 포크찹, 조림

참치구이, 조림,
계란말이, 단무지

258

포르코 롯소

전장 70m

일리야 무로메츠

LZ-10 1910년 총길 140m SCHWABEN

LZ-127 1928년
236m

GRAF ZEPPELIN

LZ127그라프 제플린 호

大空の豪華客船

대공의 호화객선

거대
비행객선 시대에
가장 성공하고
유명하기도 했던 배.
세계 각지로 항해하며
사람들을 감동시켰다.

제대로 된 부엌도 생겼다.

굉장해.
따뜻한
요리야.

이 거대한 기체에 손님은
겨우 20명. 승무원은 40명이었기 때문에 서비스는 호화객선에 조금도 뒤지지 않았다.

헬륨가스와
숙련된 승무원들만 있으면
비행선은 아주 안전하고
평화로운 운송수단이었다.

채플린을 타고
싶었는데......

화장실

이 정도로
느긋한
하늘 여행은
아마 없을
거야......

1930년대

샌드위치
크래커
과자, 과일
커피

한편, 비행기의
승차감과 속도는
점점 개선되었지만,
기내식은 점심 정도로
커피가 뜨거워진
정도였다.

종이컵

요리는 기항지의
일류 레스토랑에서
조리한 것을
실었다.

가마쿠라 햄
젤리를
곁들인 것도
있었다.

주류

일본에 왔다.
당시의 메뉴
제국호텔 조제

259

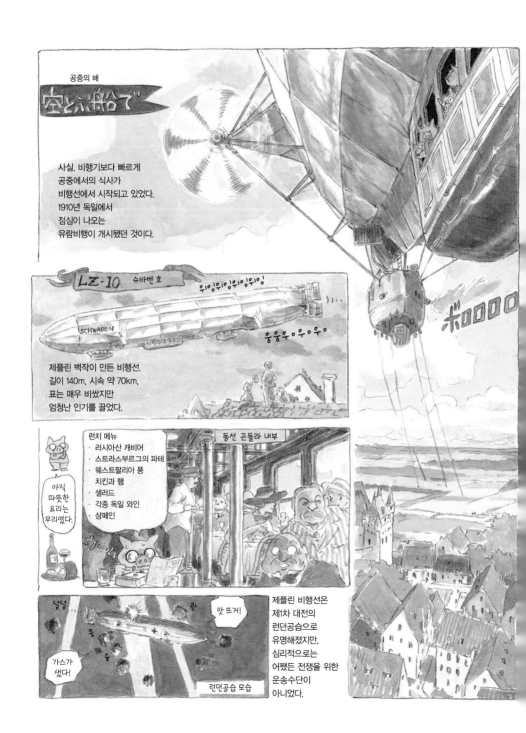

공중의 배

空と小舟で

사실, 비행기보다 빠르게
공중에서의 식사가
비행선에서 시작되고 있었다.
1910년 독일에서
점심이 나오는
유람비행이 개시됐던 것이다.

LZ-10 슈바벤 호

우웅우잉우잉우잉우잉

웅웅우ㅇ우ㅇ우ㅇ

ボOOOO

제플린 백작이 만든 비행선.
길이 140m, 시속 약 70km,
표는 매우 비쌌지만
엄청난 인기를 끌었다.

런치 메뉴
· 러시아산 캐비어
· 스트라스부르그의 파테
· 웨스트팔리아 풍
 치킨과 햄
· 샐러드
· 각종 독일 와인
· 샴페인

동선 곤돌라 내부

아직
따뜻한
요리는
무리였다.

덜덜

콰앙

앗 뜨거!

가스가
샜다!

런던공습 모습

제플린 비행선은
제1차 대전의
런던공습으로
유명해졌지만,
심리적으로는
어쨌든 전쟁을 위한
운송수단이
아니었다.

260

이 대비행의 고작 한 달 뒤에
제1차 세계대전이 시작되었다.
비행기는 평화이용보다
신병기로서 대활약을 하게 된다.

다음날 7월 1일 아침,
키예프 상공에 도착.

전쟁 종결과 함께
항공 노선의
개척이 시작됐지만
기체의 미숙함과
경제 사정 때문에
좀처럼 진보되지
않았다.

하늘을
나는 것이
모험이던 시대를
표현하고 있다.

하늘 여행용
패션도 생겨났다.

당시의 최신식 포커 슈퍼 유니버셜

1914 - 1918

몇만 명이나 되는 젊은이들의
죽음이 비행기를 진보시켰다.

오—
우렁차군!!

체중을 재는데
옷을 입은
채로도
괜찮나요?

오사카로 가는
비행장은
어디지?

도쿄 비행장은 다치가와에 있었다.

1929년 일본에서 국내 항공 시작

미지근한 차 정도는 나왔다.

마실래?

빠, 빨랐군.
고작
3시간이다.

요컨대
나는 것 자체가
너무 괴장해서
기내식을
먹을 상황이
아니었다.

밥
같은 건
됐어.

굉음과 배기가스
오일이 타는 냄새

우웁

261

오전 7시 테이블 클로스를 펼치고 식사.

샌드위치 속을 알 수가 없는데 역시 햄인가?

오오오—

고도 1,500m
시속 100km
오로지 남쪽으로……

이 비행기는 당시의 모든 수준을 넘고 있었다.

일리야 무로메츠의 설계자이며 파일럿이기도 했던 시코르스키, 당시 겨우 25살!

당시 일본에서 사용되던 모리스 파르망 기

세계 최초이자 최후의 공중전망대

연료 탱크 중력으로 아래의 엔진 연료를 보낸다.

파일럿을 차가운 바람으로부터 지켜주 콕피트

날개 앞에 4기의 엔진을 늘어놓은 그가 처음.

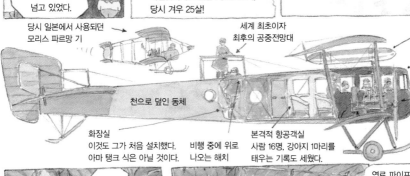

천으로 덮인 동체

합판을 덮은 기수 부분

화장실
이것도 그가 처음 설치했다. 아마 탱크 식은 아닐 것이다.

비행 중에 위로 나오는 해치

본격적 항공객실
사람 16명, 강아지 1마리를 태우는 기록도 세웠다.

앗 뜨거!

제3엔진 화재!!

그것도 두 승원의 활약으로 진화했다.

연료 파이프에서 가솔린이 흘러나오는 사고가 일어났지만 당시에는 흔히 있는 일이었다.

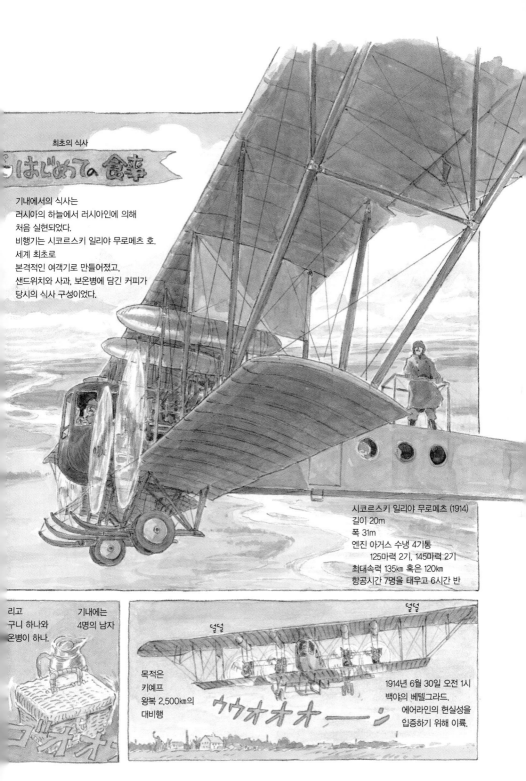

최초의 식사

はじめての 食事

기내에서의 식사는
러시아의 하늘에서 러시아인에 의해
처음 실현되었다.
비행기는 시코르스키 일리야 무로메츠 호.
세계 최초로
본격적인 여객기로 만들어졌고,
샌드위치와 사과, 보온병에 담긴 커피가
당시의 식사 구성이었다.

시코르스키 일리야 무로메츠 (1914)
길이 20m
폭 31m
엔진 아거스 수냉 4기통
125마력 2기, 145마력 2기
최대속력 135km 혹은 120km
항공시간 7명을 태우고 6시간 반

리고
구니 하나와
온병이 하나.

기내에는
4명의 남자

ゴゴゴゴゴ

덜덜

덜덜

목적은
키예프
왕복 2,500km의
대비행

ウウオオオーン

1914년 6월 30일 오전 1시
백야의 베텔그라드.
에어라인의 현실성을
입증하기 위해 이륙.

263

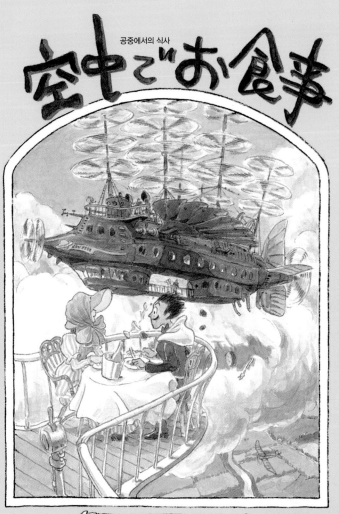

空中でお食事

공중에서의 식사

기내식은 지금
너무나 당연한 것이 돼버렸지만,
얼마 전까지 공중에서
따뜻한 식사를 즐길 수 있다는 것은
꿈만 같은 일이었다.
이것은 짧은 기내식의 역사에서 발췌하였다.

宮崎駿

1994. 4. 5

제 5 장

좋아하는 것

『도쿄무비FC회보』 1981년 10월호)

불길한 사수석
정말로 있었던 일

나는 메카 마니아가 아니라서, 비행기의 도면을 보고 언제나 그것을 탄 인간들의 운명 쪽이 마음에 걸리고 만다.

나카지마 비행기(지금의 후지 중공)의 육군폭격기도 그 중 하나. 이런 비행기를 하늘을 나는 전차로 부른 자들의 책임은 무겁다.

후방 사수석, 쏴라!

어쨌든 쏘기에 좁다. 포복한 채 기관포를 받치는 방탄갑판도 없이 헛되이 죽어갔다.

때문에 지금도 나는 스바루를 타지 않는다.

여기서 쏜다

수하포탑이란 것이 있었다. 말하자면 배 아래를 지키려고 드럼통처럼 생긴 곳에 사수를 넣어 매다는 물건이다.

보통은 팽팽하게 매달려 있다.

한때 세계적으로 유행했지만, 왠지 공기저항은 늘고, 무엇보다 사수가 총에 쉽게 맞았다. 이 드럼통은 그대로 관이 되었다.

제차 대전(1914~1918)에도 두려운 사수석이 많았는데, 런던을 공습했던 독일의 제플린 비행선 상부의 기관총석은 무시무시했다. 아무튼 발밑은 수소가스의 바다. 난간 말고는 보호받을 게 없는, 찬바람이 휘몰아치는 테라스에서 그들은 심신이 얼어붙어 있었다.

이것은 너무 바쁜 사수의 예. 처음은 1자루였지만 쩔쩔매다 보니 결국 4자루의 총을 혼자서 맡게 되는 처지가 되었다. 좁은 콕피트에서 우왕좌왕하면서 역시 쩔쩔매게 되었다. 독일 폭격기의 실화다.

★ 이 일러스트에 등장하는 비행기 외의 기계류는 설령 비슷한 모델이 존재했더라도 세부는 모두 작가의 조작입니다.

나의 스크랩

이래도 40년 전이라면
최신식 전차다.

〈사과의 말〉
전차를 소재로 원고를 쓰려고 했지만,
한 방향으로 펜이 나아가지 않는다.
그 속에서 이유를 알았다.
나는 어느샌가 전차가 싫어진 것이었다.
그래서 이 원고는 지리멸렬하다.

장갑의 엘리트

세계 어느 나라에서도
중장갑기병은 사회의 엘리트였다.
그들이 자신의 다리로
지면을 걷는 사람들을
얼마나 경멸했는지는
쉽게 상상이 간다.
※

미안해요!

와―앗 오지 마!

전차반대

※ 금세기가 되어 중장갑기병은
전차병이 되어 부활했다.
독일군이나 이스라엘군에서 볼 수 있듯이
그들은 군 중의 엘리트다.
최근 별안간 내가 전차로 짓밟는 쪽이 아니라
짓밟히는 쪽이라고 생각하게 되었다.
그래서 전차가 싫어져
내 스크랩은 텅텅 비게 된 것이었다.

©1981 HAYAO MIYAZAKI

(『도쿄무비FC회보』 1981년 12월호)

이 기사에 자료적인 가치는 일절 없습니다. 전부 어슴푸레한 기억에 입각한 지레짐작과 독단과 망상을 근거로 합니다.

시트로앵 2CV는 30년대 프랑스기의 후예다!!

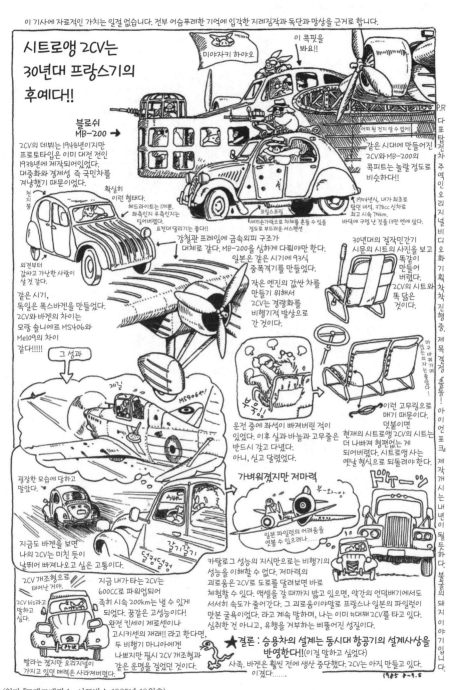

미야자키 하야오

이 콕핏을 봐요!!

블로쉬 MB-200 →

어찌 된 건지 알 수 없어!

2CV의 데뷔는 1948년이지만 프로토타입은 이미 대전 전인 1938년에 제작되어있었다. 대중화와 경제성 즉 국민차를 겨냥했기 때문이었다.

확실히 이런 형태다.

천지붕

헤드라이트는 17개뿐. 좌측인지 우측인지는 잊어버렸어. 요런대 달리기는 좋다!!

외견부터 값싸고 가난한 사람이 살 것 같다.

강철과 프레임에 금속외피 구조가 대체로 같다. MB-200을 심하게 다뤄야만 한다. 일본은 같은 시기에 93식 중폭격기를 만들었다.

같은 시기, 독일은 폭스바겐을 만들었다. 2CV와 바겐의 차이는 모랑 솔니에르 MS406와 Me109의 차이 같다!!!!!

그 성과

제길

MS406이!

부욱잉!

새끼손가락으로 차체를 흔들 수 있을 정도로 부드러운 서스펜션

코일스프링

작은 엔진의 값싼 차를 만들기 위해서 2CV는 경량화를 비행기적 발상으로 간 것이다.

같은 시대에 만들어진 2CV와 MB-200의 콕피트는 놀랄 정도로 비슷하다!!

1944년식. 내가 최초로 탔던 녀석. 378cc 신차로 최고 시속 7박km. 바닥에 구멍 난 것을 13만 엔에 샀다.

30년대의 걸작민간기 시문의 시트의 사진을 보고 똑같이 만들어 버렸다. 2CV의 시트와 똑 닮은 것이다.

마구 바꿔 끼운 의자는 형편없다!

이런 고무링으로 매기 때문이다. 덧붙이면 현재의 시트로앵 2CV의 시트는 더 나빠져 형편없는 게 되어버렸다. 시트로앵 사는 옛날 형식으로 되돌려야 한다.

운전 중에 좌석이 빠져버린 적이 있었다. 이후 실과 바늘과 고무줄은 반드시 갖고 다녔다. 아니, 싣고 달렸었다.

광장한 모습에 당하고 말았다.

가벼워졌지만 저마력

부~와~앙

일본 파일럿의 어려움을 엿볼 수 있으려나......

지금도 바겐을 보면 나의 2CV는 미친 듯이 날뛰어 빠져나오고 싶은 고통이다.

2CV 개조형으로 태어난 거야.

2CV bis라고 말하고 싶다.

빨라는 졌지만 오리지널이 가지고 있던 매력은 사라져버렸다.

지금 내가 타는 2CV는 600CC로 파워업되어 족히 시속 200km는 낼 수 있게 되었다. 꿈같은 고성능이다! 완전 킨셰이 제로센이나 고시키센의 재래!! 라고 한다면, 두 비행기 마니아에게 나쁘지만 필시 2CV 개조형과 같은 운명을 걸었던 것이다.

카탈로그 성능의 지식만으로는 비행기의 성능을 이해할 수 없다. 저마력의 괴로움은 2CV로 도로를 달려보면 바로 체험할 수 있다. 액셀을 갈 때까지 밟고 있으면, 약간의 언덕배기에서도 서서히 속도가 줄어진다. 그 괴로움이야말로 프랑스나 일본의 파일럿이 맛본 굴욕이다. 라고 계속 말하며, 나는 이미 10여째 2CV를 타고 있다. 심취한 건 아니고, 유행을 거부하는 삐뚤어진 성질이다.

⚡ 결론: 승용차의 설계는 동시대 항공기의 설계사상을 반영한다!!(이걸 말하고 싶었다)

사족. 바겐은 훨씬 전에 생산 중단했다. 2CV는 아직 만들고 있다. 이겼다......

1985 9-1.5

P.R 다포탑전차 주역인 오리지널 비디오화 기획착착 진행중. 제목 겉정 출동! 아이언포크 제작개시는 내년이 될 듯하다. 부룰의 돼지 이야기입니다.

(월간 『모델그래픽스』 아트박스 1985년 10월호)

이런 정원을 갖고 싶다

그 문은 항상 닫혀있고 녹이 슨 문틈 너머로
가로수 길에 사라져가는 자갈길이 보일 뿐.
도대체 누가 이런 큰 집에 사는 걸까.

마을 안의
큰 공백,
길고 긴
담벼락 안은
마치 원시림
같다.

어느 날,
전철 창밖으로
대발견을 한다.
그 집 숲의 틈새에
이상한 그림자!!
마치 브론토사우르스와
꼭 닮았다.

이제 머릿속은
그 집으로 가득하다.
분명 엄청난 비밀이
그곳에 숨겨져 있다.......

그리고 마침내 어느 여름 일요일 아침, 결행한다.
전봇대를 따라서 담벼락을 넘고 안으로 들어갔다.

황폐해진 정원에 돌로 된 공룡들이
겹겹이 앞을 가로막고 있다.

물가 연못에는 수장룡. 무인의 서양관.

여름풀들이 우거져있는
그 속에서 트리케라톱스가
매미의 목소리를
듣고 있다.......

아아 내게 남아돌 정도로 돈이 많다면
이런 정원을 만들 텐데.......

미야자키 하야오 1985. 11. 20

마이카

다다미 3장짜리 방 하나, 목욕탕·화장실·냉난방 없음——그런 싸구려 아파트 광고 같은 자동차가 애마 시트로엥 2CV였다.

뭐니뭐니 해도 배기량은 2CV, 즉 2마력으로 최고속도 75킬로. 고속도로에서 다른 차에 지지 않겠다고 필사적으로 달리면 성대한 연막이 뒤로 길게 깔리고, 차체도 흔들려 얇은 합판 같은 벽 한 장을 통해 상상 이상의 속도감이 전해졌다. 함께 탄 사람들은 무심코 "죽는다, 죽어."라며 고함쳤다.

아이들을 보육원에 데리고 다닐 자동차가 필요했던 때, 나는 잔느 모로 주연의 영화 『연인들』을 보았다. 현재 말하는 불륜을 그린 영화 속에서 잔느 모로보다 눈길을 끈 것이 묘하고 궁상맞아 보이는 차, 시트로엥이었다. 지금으로부터 13년 정도 전의 일이다.

차를 탄다면 우선 이상한 차를 타고 싶다. 시트로엥의 2CV는 당시 내 마음에 딱 맞았다. 잡지에 중고차 광고가 실려있었다.

그러나 얼마 후 나타난 그 차는 범퍼는 휘고 석유통을 찌부러트린 것 같은 함석판이 지붕을 덮고 있었다. 달려도 속도를 올리면 갑자기 문이 열리고, 교차로에 멈춘 순간 뚝 꺼진 시동이 다시 걸리지 않았다. 오르막길을 올라갈 때는 동승한 가족이 모두 "으쌰으쌰"하며 큰 목소리로 격려했다.

마치 군대 막사가 달리는 듯한 느낌으로, 아내한테는 세계 제일의 경제차라고 말했지만 현실은 계속 정비공장을 들락거리는 불경제차였다. 생각할 수 있는 한 최고의 고물차였다.

다음은 제대로 된 차를 타자. 그렇게 생각하고 노 클러치의 최신 차를 구입했지만, 그 대소동의 진수를 잊지 못해 아직도 시트로엥만 타고 있다. 새 차로 구입해도 재떨이도 없고 냉난방도 안 된다. 빈틈으로 바람이 들어오고 겨울에

는 코트에 장갑까지 확실히 방한구를 착용하지 않으면 감기에 걸린다. 비도 새고 바람이 불면 기운다. 하지만 심플하고 천장이 높은 것이 고맙다. 생산중단을 얘기하면서도 그럭저럭 여전히 만들고 있는 듯한 상황도 고맙다. 타는 사람한테 뭐라 말할 수 없는 애증의 마음이 일게 하는 이 애마는 『루팡3세 칼리오스트로의 성』에 등장한다.

(『주간 신조』 신쵸샤 1988년 2월 18일)

내게 있어서의 다케이 산세이도

저는 1964년의 도쿄 올림픽 전후부터 다소 낡은 건물에 흥미를 갖게 됐습니다. 제 활동범위는 도쿄의 서쪽 근교인데, 간토 대지진 후에 세워져 공습을 피해 살아남은 것들이나 전후 바로 세워져 전쟁 전의 느낌을 이어가는 건물 등 특별히 멋지지도 않고 그렇게 심하게 빈궁하지도 않은 건물들에 마음이 끌립니다. 그 무렵의 유행인지, 조금 모던한 부분이 있거나 창틀이 개성적이거나 현재의 생각으로 보면 어처구니없는 부분에 공을 들인 장식이 붙어있기도 합니다. 다실이 달린 본격적인 건물에는 특별히 관심을 쏟지는 않지만, 그런 이류나 삼류 건물에 이끌려 몇 정거장 전 전철에서 내려 걸어보곤 했습니다.

그리움입니다. 저는 1941년생이라 공습으로 타버린 흔적을 확실히 기억하고 있기 때문에, 묘하다고 하면 묘하지만, 그래도 사는 사람이 그리워하는 집이란

게 있어서 그 창 안에 어떤 풍경과 기억이 있는 걸까 상상하는 것만으로 왠지 마음이 따뜻해집니다. 어쩌면 의식할 수 있는 기억 전에 유아의 눈으로 본 경치일까요. 그렇게 말하면 초등학교 1학년 즈음에 어떤 책의 삽화—흔한 길을 걷는 소년의 그림이었습니다—에 가슴이 답답해질 만큼 강한 향수를 느낀 경험이 있습니다. 그리움은 어른이 되지 않고, 자신들의 존재에 처음부터 그 일부로서 있지 않았을까 망상을 하기도 했습니다.

그리운 건물, 건축사에는 남지 않은 이름 없는 건물을 찾아 걸으며 사진으로 기록할까 몽상을 한 적도 있었지만, 태어나서 지금까지 게으름뱅이라 공상만 하다가 시간이 지나버렸습니다. 후지모리 데루노부 씨 등이 노상탐험이라고 하나요, 이 다소 낡은 건물들에 빛을 비추어 정당하게 평가했을 때 제 의견을 얻은 것 같아 정말로 유쾌했습니다. 특히 앞줄 건물 정면을 내연성 건축 재료로 장식해서 간판건축이라고 이름 붙였다는 것을 알고 감탄했습니다. 굉장히 편리한 이름입니다.

서론이 길어졌습니다만, 그래서 '에도도쿄건축박물관'을 처음으로 방문했을 때의 감개는 한층 더 각별했습니다. 폐장이 임박해 인적이 줄어든 석양 속의 다케이 산세이도 앞에 서서 길을 바라봤을 때 손에 잡히는 추억이란 것이 있다는 사실을 처음으로 알았습니다. 괜히 더 그리웠습니다. 잊어버린 유년시절을 마주하는 듯했습니다. 어린 시절, 조금씩 집에서 활동범위를 넓혀가다가 문득 정신이 들어보니 본 적 없는 길모퉁이에 서 있던 때의 불안감과 집을 향한 그리움이 동시에 몰려오는 그 순간이 돌아왔습니다. 저는 괜히 따뜻한 기분에 취해 스쳐 지나가는 사람들 모두한테 한 사람 한 사람 말을 걸고 싶은 충동에 휩싸였습니다. 그 후 몇 번인가 방문하는데, 이제 그 처음의 기분을 맛볼 수는 없습니다. 그건 당연합니다. 집의 구조나 '건축박물관'의 저곳을 이렇게 한다면 이라든가, 정말로 한잔 마시게 해주지 않을까 라든가, 목욕탕에 들어가고 싶다든가, 아이스캔디 가게가 갖고 싶다는 등 흥미는 멋대로 넓어져 갔습니다.

그러나 그 행복한 시기를 가졌던 것만으로 이 '건축박물관'을 입안하고 실현한 분들께 진심으로 감사하고 싶습니다.

건물에 대해서는 변함없이 '다케이 산세이도'가 가장 좋습니다. 좋은 느낌의 가게입니다. 꽤 좁아서 뱀장어의 침상 같은 건물인데, 어떻게 이렇게 조화로울까 하는 생각이 듭니다. 물론 가게로 쓰일 때는 더 많은 물건과 사람들로 넘쳐나고 지금 같은 분위기는 없었을지도 모르지만, 그윽하고 고상한 것을 전체에서 느낍니다. 긍정적으로 살거나 적극적이거나, 세우거나 무너뜨리거나, 사거나 버리는 등 바쁘게 살아온 세상 속에서 잘 남아줬다고 생각했습니다.

금방 알게 되는 거지만, 장인이 손으로 만든 건물입니다. 유리문도, 외벽도, 상품을 위한 진열장도 모두 장인들이 손수 만들었습니다. 공장제품을 줄여서 현재의 조립공법과의 결정적인 차이는 금세 알 수 있습니다. 장인들의 수고비도 쌌고 솜씨 좋은 사람들이 있었겠지요. 지금, 같은 건물을 같은 수고로 세운다면 자재가 특별히 좋지도 않으면서 엄청난 비용이 들어갈 겁니다. 싼 수고비는 장인들한테 불행이었다는 것과 작업은 확실히 좋았다는 것도 인간세상의 얄궂음이겠지요.

다다미가 있는 가게도 능률이 떨어진다는 점에서 현재와 다릅니다. 딱 한 번 체험했는데, 도쿄에서 벗어나 사이타마 마을에 살았을 때, 대나무 쪼개는 손도끼를 사러 낡은 철물점에 방문했습니다. 가게에 들어가 갖고 싶은 물건의 진열장이 있는 곳을 물으려는 내게 가게사람들은 그런대로 쓸 만하다며 방석을 권했습니다. 어쩔 수 없이 자리에 앉으니, 차를 끓여줬습니다. 그리고는 무엇을 찾으시느냐며 공손히 물어보는 겁니다. 그 마을은 장날 등에 근처 농가 사람들이 물건을 사러오는 곳으로 유지되고 있었습니다. 지금은 모습이 완전히 바뀌었지만, 옛날의 느긋했던 장보기 풍경을 상상할 수 있는 체험이었습니다.

그러나 아마 산세이도가 다다미로 되어 있는 이유는 노점상을 위해서만은 아닐 겁니다. 가족, 사용인을 포함한 여러 사람들이 이 가게에서 살기 위해 이불도 깔고, 때로는 좌식탁자도 늘어놓고 공적인 연회도 했겠지요. 거실과 부엌을 보면 알 수 있는데, 건장한 사람 열여섯이 동시에 식사를 하는 것은 불가능해서 짬나는 사람부터 돌아가며 들어가고 돌아가며 서서 식사를 빨리했을 겁니다. 생각이 난 건데, 농가에서 자란 제 어머니는 아버지 집의 식사풍경에 어

이가 없었다고 했습니다. 아버지 집은 꽤 큰 마을공장이었는데, 식사는 각자 제멋대로 하고 반찬도 가게에서 파는 변변치 못한 게 많아서, 그리 풍요롭지 않던 어머니 집과 비교해도 엉망이고 여유 없게 비친 듯합니다.

잘게 썬 양배추를 곁들인 크로켓, 거기에 소스까지 가게에서 뿌려준 것, 파는 삶은 콩 등 어쨌든 대충 만들 뿐이에요. 아이들은 용돈을 주어 밖으로 내보냅니다. 양잠으로 늘 바빴음에도 어머니 집의 생활이 훨씬 섬세하다고 합니다. 덕분에 아버지는 죽을 때까지 삶은 콩과 말린 자반고등어, 뱅어포 등을 좋아했습니다.

그런 바쁜 생활이 이 가게 안에도 있었겠지요. 이건 서민 마을에 살던 친구 이야기인데, 거의 매일 똑같은 반찬이라 질려 버렸다고 합니다. 밖에서 어두워질 때까지 놀다가 드르륵 문을 연 순간, 늘 똑같은 가지와 전갱이조림 냄새. 아아, 오늘 밤도 가지뿐이구나 라며 실망했었다는 것, 그는 청어가 질색이었던 겁니다. 산세이도에서도 밖에서 일을 본 어린 사내아이가 배고파 돌아와 앞문을 연 순간, 가지와 전갱이조림 냄새로 실망했을지도 모릅니다. 군것질은 서민 마을 생활의 중요한 요소였습니다. 가게의 물건을 집어먹는 것도 굉장히 맛있었습니다. 서민 마을에 살던 할머니는 손자인 우리가 놀러 가면 꼭 "초밥이야? 튀김덮밥이야?"라며 물어보셨습니다. 산세이도에서는 어땠을까요.

작은 목욕탕이 붙어있는데, 모두 그 목욕탕에 들어갔을까요. 옷을 벗으면 부엌에서 전부 다 보이는데, 의외로 아무렇지 않았던 것 같은 기분이 듭니다. 여름에 서민 마을의 친척 집에서는 다 들여다보이는 뒤뜰에서 대야에 물을 받아 몸을 씻곤 했습니다. 마을도 어두웠고, 바로 얼마 전까지 알몸은 그렇게 부끄럽지 않은 것이었습니다. 지금은 이미 볼 수 없지만, 전철 안에서 아기들한테 젖을 물리는 젊은 엄마들은 지극히 자연스러운 풍경이라서 저희 숙모들은 기차 안에서 금세 슈미즈 한 장 차림이 되기도 했습니다.

어느 사이엔가 생활이 완전히 바뀌어서 지금은 산세이도 같은 건물에서의 생활은 상상할 수 없게 된 듯합니다. 여름은 덥고 겨울의 추위도 굉장했겠지요. 가게주인도 완고한 사람이었기에 더더욱 이 건물을 바꾸지 않고 살았을 겁

니다. 그만큼 이 집의 사람은 고생을 했을지도 모릅니다. 그렇게 생각해도 저는 이 산세이도를 짓고 그 안에서 살다가 죽어간 사람들을 존경하고 싶습니다.

만족할 줄을 알지요. 그것이 중요한 덕목이던 날들, 아마 이 건물이 생겼을 즈음에는 그 덕목은 이미 과거의 것이 되어 있었겠지만, 그래도 도쿄에 그런 생각이 조금은 남아있었다는 증거 같은 건물, 그것이 '다케이 산세이도'입니다.

<div align="right">(『에도도쿄건축박물관 이야기』 도쿄도 에도도쿄박물관 1995년 5월 31일 발행)</div>

편주/ '다케이 산세이도'는 메이지 초기에 창업한 문구점. 1927년, 2대째 다케이 류키치 씨에 의해 지요다구 간다 스다초 잇초메에 세워졌다. 처음에는 붓, 먹, 벼루의 서도용품이 중심이었는데 나중에 그림붓이나 문구도 취급하는 소매점이 되었다. 현재는 도쿄 고가네이시에 있는 '에도도쿄건축박물관'에 당시의 모습 그대로 옮겨지게 되었다.

잡상노트는 내 취미

일본에서는 전쟁과 군사에 관한 것은 성실한 사람들은 하지 않는 것으로 되어 있습니다. 그런데 나는 어린 시절부터 줄곧 좋아했기 때문에 공공연하게 말할 수는 없어요. 공공연히 말하면 호전적인 사람이라고 생각될 테니까요.

그러나 나는 정치적으로는 재군비도 반대했고 아직 PKO도 반대하는 사람인데, 군사적인 것에 대해서는 일관해서 흥미를 갖고 있습니다. 그래서 뭐 이상한 것도 많이 있어요. 어쩌면 그렇게 어리석은 짓을 할까 싶은 것들이요. 그것을 몇십 년이나 하다 보면 잡학이 쌓입니다. 그렇게 쌓이면 내보내고 싶어지니

까, 그래서 그 망상을 그려서……(웃음).

망상이니까 자료적 가치는 없다는 명목을 내걸지만요. 자료를 보고 조사해 완전 똑같이 비행기를 그리거나 군함을 그리는 것은 귀찮고 머리가 핑 돌아서 대충 이런 느낌이란 식으로 적당히 그립니다. 꾸며낸 것도 꽤 섞여있는데, 그래서 굉장히 정통한 사람들이 속아주면 무척 기쁩답니다(웃음).

이건 거의 내 멋대로 하고 싶을 때 하는 연재라서, 영화가 끝나면 모델 그래픽스 편집부에서 전화가 걸려 와서 "슬슬 시작하지 않겠습니까?"라고 합니다. 그럼 "아니, 조금 더."라고 대답하지요(웃음).

사실은 『나우시카』 만화를 연재할 때 가장 잘 그렸습니다. 그런 것을 그리다 보면 마구 쌓여요. 그래서 마지막 만화원고를 새벽까지 마무리 짓고 인쇄소 마감까지 아슬아슬하게 갖다 주고는 다음날부터 일주일가량을 그립니다. 사실 『나우시카』를 그리면서 그쪽만 생각하고 있었어요. 이걸 그리고 싶다, 저걸 그리고 싶다면서요. 그걸 다 그리고 난 다음 만화연재에 들어가게 되면 페이스를 유지할 수 있었는데, 영화를 하면서는 도저히 못 하겠더군요.

결국, 영화 일이에요. 내 머릿속에 있는, 그래서 그림으로는 1콤마지만 그 1콤마에 망상만은 이렇게나 많습니다. 이건 시퀀스가 될 거라고 생각해요. 만약 해도 되는 거라면 영화로 만들어보고 싶은 이야기는 몇 편인가 있지만, 많은 노력을 들여 만들 필요가 있을까 생각해보면 아니더라고요. 돈이 있어도 해서는 안 되는 게 아닐까 하고요. 즉 취미인 겁니다. 되도록 그럴싸하게 그린다는. 이건 정신적인 가스 배출에는 좋았어요.

그리고 이번 라디오 드라마는, 나는 아무것도 도전하지 않았습니다(웃음). 이건 취미니까, 취미로 그린 것을 라디오 드라마로 제작하고 싶다는 사람이 있어서 좋을 대로 하라고 했을 뿐입니다. 나는 아무것도 도전할 생각은 없었는데요(웃음).

그러나 라디오 드라마화라니 너무 과분한 게 아닌가요. 라디오 드라마라는 것은 최고라고 생각합니다. 책을 읽어보고 영화가 될지 검토할 때 이건 라디오 드라마로는 꼭 될 거란 물건이 많습니다.

그러나 라디오 드라마가 가진 그 이미지와 상상력을 자극하는 공간을 영상화하면 주저앉아버립니다. 그래서 그릴 수 있는 한도의 그림밖에 그릴 수 없어요. 하지만 라디오 드라마에서 '절세미녀'라고 하면, 이건 '절세미녀'니까요! 어쨌든 '절세미녀'라고 하고 있으니까요. 그러면 자신이 생각할 수 있는 온갖 '절세미녀'를 합성한, 최상의 '절세미녀'를 만들 수밖에 없잖아요? 이건 굉장히 대단한 거라고 생각합니다. 그런 의미로도 라디오 드라마가 사라진 것은 정말 아까워요.

라디오 드라마의 여백은 너무나도 좋아하지만요. 에도가와 란포의 작품도 영상으로 만들면 그렇게 시시한 세계가 없어요. 아케치 고고로는 참 바보 같아요. 소년탐정단이라니. 길모퉁이에 배지를 떨어뜨리고 온다거나요. 누군가가 주우면 어쩌려는 걸까. 뭐 그런 이야기는 어찌 되든 상관없지만요(웃음).

에도가와 란포의 좋은 점은 심리적인 어둠입니다. 구체적 공간의 어둠이 아니에요. 인간의 내면에 깃든 심리적인 어둠을 잡아주니까. 예를 들어『파노라마 섬 기담』도 영상화하면 정말 싸구려 냄새가 나요. 엉성한 테마파크니까요. 하지만 그게 그런 식으로 말로 표현되면 굉장히 깊은 맛이 있습니다. 그런 건 라디오 드라마가 아니면 못해요. 그걸 혼자서 들어보면…… 어린 시절의 경험인데, 뭔가 이렇게 안절부절못하게 되기도 하고 절세미녀의 옷깃이 스치는 소리라니…… 옷깃이 스치는 소리를 내주지는 않습니다.

"옷깃이 스치는 소리"라고 말하는 겁니다, 도쿠가와 무세이 씨가(웃음). 그러면 옷깃 스치는 소리라니 도대체 어떤 소리일까? 생각하며 안절부절못하게 됩니다. 그런 경험을 해온 사람이라서요. 지금도 철야를 하며 라디오를 돌리다가, 방송극 같은 게 어쩌다 나오면, 좋다! 는 생각이 듭니다. 재미있습니다. 다만 좀 옛날에는 너무 예술적이던 시기가 있었어요. 그건 역시 좀 재미가 없습니다. 어딘가에서 해설이 들리지 않으면 라디오 드라마는 재미가 없다고 느껴져요.

『잡상노트』도 혼자 말하는 걸로 충분하지 않을까 하고요. 왜냐하면 캐릭터를 여럿 그리지 않으니까요. 다양한 인물을 늘어놓는다고 부풀려지는 게 아니니. 한 사람이 말하는 쪽이 더 말할 게 더 많다고 생각합니다. 특히 이런 소재

는 그렇지 않을까 생각해요. 왜냐하면 좋을 대로 하라고 했으니까요. 이건 취

미니까……. 그것치고는 말을 참 많이 하지요, 취미에 대해서. 하하하하!

편주/ 이 인터뷰는 『미야자키 하야오의 잡상노트』—1984~1990년까지 부정기적으로 월간 『모델 그
래픽스』에 연재. 1992년에 대일본회화에서 한 권으로 정리되어 출판—가 닛폰방송에서 라디오 드라
마화됐을 때 이뤄진 것입니다.

제 **6** 장

대담

'동기부여'와 '감정이입'

대담자 오시이 마모루

영화
『시끌별 녀석들』의
패러디 방법

미야자키 바로 얼마 전 『시끌별 녀석들』의 극장용 (온리 유)을 보고 왔는데, 몇 가지 물어보고 싶은 게 있었습니다. 먼저, 패러디에 대해서인데, 패러디는 재탕을 하는 거잖아요, 되풀이하며 의미를 바꾼다는 거죠. 그러니까 재탕은 감수하지만, 그 대신 보여주는 방식을 바꾼다는, 뭐랄까 빼고 빠지는 부분이 있는데, 빠지지 않았다고 생각해요. 설정을 편하게 했다는 인상밖에 없습니다.

오시이 아마 실사영화 『졸업』을 말씀하시는 듯한데…….

미야자키 아니 『졸업』보다 영상 하나하나를 말하는 겁니다. 예를 들면, 우주선이 내려온다거나 디자인은 다르지만요. 혹은 시계탑이 나와서 그 안에 본 적이 있는 톱니바퀴가 돌고 있거나(웃음). 그걸 패러디라곤 생각할 수 없으니까, 오히려 설정을 훔쳤다는 느낌밖에 들지 않죠. 패러디란 어중간하게 하면 안 되는 거라 생각합니다. 자신들의 영상을 더 제대로 해야 한다고요……, 나이 먹은 사람들이 하는 푸념 같지만. 그게 여기저기에 있어서요.

오시이 다만 시리즈 쪽도 그런데, 저를 포함해 연출은 그 정도로 패러디를 넣는 걸 의식하고 있지 않았습니다. 제가 늘 생각하는 건 영화적 센스랄까, 애니메이션뿐만 아니라, 여러 영화에서 축적된 센스나 그런 것들을 반영하고 싶다는 것이지, 패러디란 걸 알 수 있는 형태로 패러디했던 적은 거의 없지 않았나 합니다. 패러디란 건 본래 (보는 사람이) 원래의 주제를 알지 못하면 성립되지 않는다고 생각하는데요…….

282

미야자키 그렇죠.

오시이 원래 주제를 알 수 없어도 즐겁게 만들려는 의식은 항상 있습니다.

미야자키 그건 알겠는데, 뭔가 패러디한 건지, 안 한 건지 애매한 채로 만든 듯한 느낌이 들었습니다. 전투가 시작되어 출격할 때, 형 힘내 하면서 포즈가 나와서 뭔가 있는 걸까 하고 생각하게 돼요. 그게 정말 좋은 건지……. 그게 영화의 수준을 높이는 걸까요?

오시이 저는 그 부분에 꽤 명확한 의식을 갖고 콘티를 완성했습니다. 우주에서의 함대 결전이란 야마토적인 설정에서, 그 와중에도 라무와 아타루가 끊임없이 사랑싸움을 한다……는 게 그들의 세계이진 않을까 하고요.

미야자키 하지만 전쟁은 하지 않았잖아요.

오시이 예, 실제로는 하지 않지만 만약 그런 상황이 됐을 때, 우주선 내의 긴장이 높아져 전원의 생각이 모아졌을 때에, 그런 상황에도 휘말리지 않는 사람이랄까요. 어디까지나 자신들의 개인적인 의식에서밖에 머리가 돌아가지 않는 인간들이란 게 저는 좋습니다. 그건 꽤 의식해서 만들었는데.

미야자키 그건 알 것 같아요. 하지만 그때는 라무도 가담했잖아요?

오시이 뭐, 그렇죠.

미야자키 가담하고 있는 건지, 개인 싸움이 있는 것도 아니고, 감동이 없는 건 아닐까요, 전쟁에 대해서.

오시이 감동이 없다고 말하면 그뿐일지도 모르지만.

미야자키 그뿐인 건 아닌가요, 좀 심하게 말하는 걸지도 모르지만. 저는 이런 것도 신경이 쓰였습니다. 방에서 모두 보면서 아아 전쟁이구나, 재미있네 라며. 이거 창에서 보잖아요. 텔레비전 스크린이 아니었을 거예요. 그런데 격납고에 들어있는 우주선의 어디에 창이 있나요? 격납고의 문이 열렸더니 그 창이 우주선의 가장 돋보이는 면이었다든가…… 그런 것들을 신경 써야 한다고 생각합니다. 대충 느낌으로 영화를 만들면 안 되니까, 그 세계는 우당탕탕 소란스럽더라도 제대로 만들어야 하지 않을까요. 또는 그쪽에 함대가 있고 이쪽에도 함대가 있는 그 영상에서 보면 굉장히 가까운 거리잖아요. 때문에 그렇게 전투기가 날

아가면 이미 전투는 일어났어야 하는데, 결국 자극만 하다가 전쟁을 일으키지 않죠. 오히려 거기서 격하게 전투를 하고 예를 들어 "제국을 위해 죽는다~"거나 "형~"이란 말을 하며 불을 뿜으며 돌격했는데, 그랬더니 바보 같은 이야기가 들려와서 모두 흥이 식어버린다면 이건 어떤 의미에선 강렬한 패러디가 될 거라 생각합니다. 개개인의 싸움으로 갈지도 몰라요. 조금 혹평인데, 본 지 얼마 안 되었으니까요(웃음). 그런 부분을 중요하게 여기는 편이 좋지 않을까 생각합니다. 확실히 그렇게 하면 만들기 어려워지겠지만. 그 만들기 어려워진다는 부분에 어떻게든 도전하는 게 작품을 만들 때의 중요한 요소가 아닐까 생각해요.

오시이 그에 관해선 맞는 말이라 생각합니다. 시리즈라면 아무래도 스케줄에 휩쓸리니까, 정돈된 걸 만들 수 있는 기회가 있다면 설정을 살린 이야기를 만들고 싶죠. 하나의 설정만으로 하나의 드라마를 만들 수 있진 않을까 하는, 그런 걸 해보고 싶다는 생각이 오랫동안 있었습니다. 이번 영화 얘기가 있었을 때도 제일 먼저 그 생각을 했는데, 실제로는 4개월밖에 시간이 없어서 거기까지 다 할 수 없었다는 게 실정입니다. 처음엔 레이아웃을 만들고 레이아웃 사이의 모순에서 다시 설정을 만들어가며 했지만, 마지막은 그냥 완성할 수밖에 없게 되어서요.

미야자키 그런 건, 나도 굉장히 공감이 갑니다(웃음).

오시이 콘티 단계에선 그 돌출창이 셔틀선단창으로 되어 있었는데……. 그런 식으로 된 부분이 거기뿐만 아니라 엄청 많이 생겼어요.

미야자키 처음에 우주선이 나타나잖아요. 지금 일본에 정말 나타난다면 대소동이 나겠죠. 자위대든 뭐든 출동하면서. 그러다 결론은 결혼이야기였다는 식이죠.

오시이 그건 시리즈의 제1화에 썼습니다. 비슷하네요, 이야기의 발단이. 『미지와의 조우』 같은 걸 만들고 싶지 않았다는 게 본심인데, 그 정도밖에 생각이 안 나서……. 결국 만들 수 있었던 것은 고작 할머니 정도였네요.

미야자키 한 번 만든 것은 다시 만들고 싶지 않은가요?

오시이 역시 싫죠.

미야자키 나는 몇 번이라도 하는데. 온갖 방법을 다 써보면서(웃음).

오시이 여러 수단을 써보는 거라면 아직 괜찮지만, 아직 손을 써보지 않아서 그게 싫었습니다. 언젠가 미야자키 씨가 쓰셨잖아요. 『스타워즈』가 보여준 우주선이 카메라를 스쳐 가는 장면, 여기저기서 흉내 내기 시작해, 만드는 사람이나 보는 사람이나 다 거기서 거기라고, 저도 그렇게 생각했어요.

라무는 여자의 한이 담긴 캐릭터

미야자키 나는 『시끌별 녀석들』을 오늘 보면서 역시 여자가 만든 만화가 남자가 만든 영화가 됐다는 느낌이 들었습니다. 그래서 아타루 쪽으로 마음이 가서…… 라무 쪽은 뭔가 잘 모르겠어요. 저한테 만들라고 했으면 곤란했을 거라고 솔직히 생각하는데, 예를 들어 라무라는 여자아이는 전격을 아타루한테 주고 나서 어깨를 늘어뜨리고 한숨을 쉬는 사람이 아니잖아요. 콤마 만화라면 하나의 개그로서 거기서 끝나겠지만, 영화는 시간과 거기에 붙은 공간을 연속시켜 보여줘야 하니까, 그 후에 어깨를 늘어뜨린 라무를 넣으면 우울해져서…… 라무라는 아이는 분명 더 밝은 여자아이일 테니까…… 꽤 어렵겠다고 생각하면서 봤습니다.

오시이 라무라는 소녀는 1년 반 동안 같이 있으면서도 결국 잘 알 수 없었습니다. 여자아이는 잘 모르겠어요, 정말. 아타루라면 한 번에 알 수 있는 부분이 있는데요. 최근의 시리즈에서 라무는 너무 남자들이 좋아하는 스타일의 라무가 되어 있는 건 아닐까 하고, 어떤 사람한테 들었습니다. 울며 괴로워하거나……. 처음 시작했을 때 제가 생각했던 라무는 어떤 일이 있어도 천연덕스러운, 울거나 하지 않는 여자아이였는데. 지극히 자연스럽게 자신의 자질로 상황을 초월하는 여자아이여서 좋았는데. 다시 만들어보려고 합니다.

미야자키 라무라는 소녀는 여자의 혼이 담긴 캐릭터라서, 결국 알 수 없어요.

오시이 예, 아마 그렇다고 생각합니다. 그건 저도 뼈저리게 느꼈어요.

미야자키 여자의 복수란 느낌이 듭니다(웃음).

오시이 다카하시 루미코 씨의.

미야자키 다카하시 루미코와 그 뒤에 여자아이들이 쭉 있어서(웃음). 어차피 살림을 차릴 수밖에 없나 하고.

제 주변 애니메이터 중에 발상이 굉장히 닮은 사람이 있었습니다. 갑자기 장미꽃이 루팡 뒤에서 빛나거나 하는 그림을 그리거나 하는데(웃음), 그 사람을 보고 있으면 여자아이의 강인함을 느낍니다. 남자, 남자란 것에 의해 발산되면서 결코 남자한테 지지 않지요. 남자들이 방심할 수 없는 부분을 터득하고 있는, 지금 여자아이들의 균형감각 같은 걸 느꼈습니다. 사랑을 위해서라면 죽어도 좋다는 게 아니죠. 먹을 카레가 매운맛인지 단맛인지 하는 것도 그다음으로 중요해서요(웃음). 그런 생활 감각이 밑바탕에 많이 깔렸어요. 그 두 사람이 결혼한다면 아타루 쪽은 끝이란 걸 잘 알고 있어서 도망 다니고 있는 겁니다. 라무한테 길러지고 있을 뿐이죠. 자, 아~, 밥, 이라며(웃음).

오시이 그렇죠. 역시 생활 감각이 뿌리박힌 건 확실하네요. 어떤 전대미문의 사건이 생겨도 그 한편에서 저녁은 꼭 챙겨 먹습니다.

미야자키 규칙적이죠(웃음). 오늘도 빈틈없이 먹었습니다, 라는 느낌이.

보는 쪽과 그리는 쪽이 '시대'로 이어지는 작품

미야자키 『시끌별 녀석들』을 텔레비전에서 보고, 그렇게 많이는 보지 않았지만, 오시이 씨가 연출한 두 편 정도는 봤을까요. 멘도가 집 안으로 쳐들어가는 이야기와 얼마 전의 "바다는 싫어~" 하는 편(86화 「류노스케 등장! 바다가 좋아!!」).

오시이 아아(웃음).

미야자키 그거, 재미있었습니다. 작화도 정말 잘 되었고. 그 바다를 그린 사람이 파도를 정말 잘 그려서 감탄했어요.

오시이 그분은 대단한 베테랑으로, 저희 대선배(다카하시 모토스케 씨)입니다.

미야자키 텔레비전에서도 그 정도로 한다는 게 어떤 건지 잘 아니까요.

오시이 그 정도를 항상 유지하고 싶은 마음입니다. 하지만 여러 가지로 책임 전가가 몰려와요. 하나의 시리즈가 튀면, 아무래도 다른 시리즈를 압박하게 되니…… 다만 지금까지 여기까지 해왔는데, 앞으로 할 수 없게 된다면 납득할 수 없다고 할까, 싫어서 견딜 수가 없죠.

미야자키 튀어도 괜찮잖아요.

오시이 결과적으론 만드는 쪽이 이기는 거긴 하지만요.

미야자키 그래요. 그때 무슨 말을 듣든, 해버리면 그만이에요.

오시이 극장용을 만드는 동안에도 떨어뜨리고 싶지 않았지만, 시리즈의 스태프를 꽤 끌어왔어요. 그래서 극장용이 끝나고 시리즈로 돌아왔을 때는 크게 안심이 됐습니다.

미야자키 10년 전에 우리가 『루팡3세』를 만들었잖아요. 그때 만드는 우리 생각에 딱 맞는 게 있었습니다. 어려운 건 생각하지 않는 그 기분을 잘 알았기 때문에 만들 수 있었습니다. 우리가 젊었다는 게 아니라, 그 시대에 『루팡3세』가 갖고 있던 역할이랄까, 의미 같은 게 우리와 세대, 시대를 같게 만들어주었어요. 빈털터리에 볼품없지만 강해서 욕구불만을 해소하는 것들이 있어서요. 그래서 도착(倒錯)은 하지 말자고 파쿠 씨(다카하타 이사오)와 얘기할 정도로 그냥 흐름대로 만들었습니다. 저희는 작화체크도 하지 않고 전부 오쓰카(야스오) 씨한테 맡기고. 오쓰카 씨는 적당히 놀면서 때때로 도망도 치면서(웃음). 그런 게 지금 시대의 『시끌별 녀석들』과 굉장히 닮아 있어서 『시끌별 녀석들』은 '지금 세대의 것'이란 느낌이 듭니다.

　기분 내키는 대로 하고 있어도 뭔가 보는 쪽과 그리는 쪽을 잇는 게 있는 작품이란 생각이 듭니다. 스태프 사이에 뭔가 공통된 게 있어서 같은 분모 위에서 일을 할 수 있어요. 여자아이가 뒤를 돌아본 순간, 머리카락이 스르륵 넘어가는 엄청 귀찮은 것을 일일이 다 그리고 있다니, 보면서 감탄을 합니다. 그게 얼마나 귀찮은지 잘 아니까요. 머리카락을 여러 셀로 해서 흔들림을 묘사하려면 5장은 들여야 하는 등. 그릴 때마다 일일이 골똘히 생각해야 하죠. 이 소녀는 예뻐야만 한다고. 그건 이미 어떤 구실을 넘었습니다. 그러니까 지난번의 '바다

인가 뭔가'는 이런 수고가 들어간 부분이 여기저기에 보였고, 게다가 그것도 그것을 받아들여 가며 만들었기 때문에 제작하는 사람들도 이 작품을 소중히 여긴다고 생각했습니다.

오시이 예, 그건 정말로 지금 제작데스크인 구보마란 사람이 잘해주고 있습니다. 무리한 요구도 모두 들어주고, 8천 장이 돼도 참아주고요.

미야자키 그건 정말 중요한 거네요.

오시이 그게 없었다면, 도저히 이 시리즈처럼 제 멋대론 만들 수 없었을 거예요.

미야자키 그래요, 좀 더 멋대로 해도 괜찮아요.(웃음). 결과적으로 모두가 보답받는 건 그 작품이 재미있느냐, 재미없느냐 하는 것뿐입니다. 지금까지 연출자들을 여럿 봤지만, 모두가 말하는 대로 매수를 줄이거나 현장에 책임 전가를 하지 않겠다며 만드는 사람은 누구도 존경받지 못합니다. 뭐가 중요한지 구별을 못해요. 오히려 만들 때에 '지독하다'는 말을 듣는 쪽이 일이 끝났을 때 모두들 그 결과물에 납득을 합니다. 시키는 쪽은 싫은 일도 떠맡아 제대로 해야 하니까요.

오시이 정말 싫을 거라고 생각해요. 단가는 그렇게 다르지 않으니까, 『시끌별 녀석들』의 동화를 완성하는 것은 기쁜 마음으로 할 수 있는 게 아닙니다, 시간과 노력이 필요하니까. 회사의 친분으로 억지로 완성을 부탁하고 있습니다.

미야자키 이제 여기엔 이것, 저기엔 그 녀석, 이렇게 제대로 된 스태프들도 생기지 않았나요?

오시이 생긴 부분과 결별한 부분, 반반입니다.

지금 '홈즈'를 만드는 어려움

—— 미야자키 씨는 지금 방영되는 작품을 만들고 있지 않아서, 오시이 씨한테 『명탐정 홈즈』를 봐 달라고 했는데, 인상은 어떠셨나요?

오시이 애니메이션도 치밀하게 제대로 만들어졌다는 걸 보면서 알 수 있어서 기분이 좋았습니다.

—— 목소리가 없어서 알기 어려운 부분도 있었을 텐데요.

오시이 아뇨, 거의 다 알 수 있었습니다.

미야자키 그건 유럽과 미국에 팔자 등 여러 가지 조건이 달라서, 질의 문제는 일반적인 TV 시리즈로서 논할 수 없어요.

그, 우리 세대가 갖고 있는 걸지도 모르지만, 작품을 만들 때에 '테마는' '범죄는' '범행의 동기는' 등이 너무 많아서 그런 어려운 것들은 대응할 수 없으니까 농담식으로 만들어버리자는 둥(웃음). ……어쨌든 그렇게까지 해야만 만들 수 있습니다. 범인을 붙잡으면 끝난다는 식은 아니게 됐어요, 홈즈의 시대와는 다르니까. 범죄자가 범죄를 저지르고 악인이 나쁜 짓을 하는 식이 아니게 됐죠. 그래서 지금 홈즈를 만든다고 할 때 방향이 안 잡혀서……. 처음에 생각한 것은 원작을 읽은 사람의 원작에 대한 인상을 망가뜨리지 않으려고 제목은 같아도 다른 걸로 하는 편이 좋을 거란 생각이었습니다. 나는 『춤추는 인형』 등을 좋아하는데, 읽지 않으면 모르는 건 손대지 않습니다. 손을 대든 안 대든, 진전이 없었지만(웃음).

……다만 마지막까지 질질 끌었던 것은 지금, 왜, 홈즈를…… 더구나 개로……라는 것이었습니다. 대입시켜볼 대상이 없어서 어쩔 수 없이 폴리(제2화의 여자아이)로 넣을까, 하고요. 그런 거였습니다(웃음). 결론이 나오고 말았네요. 이야기를 바꿉시다(웃음).

오시이 『홈즈』의 미술은…….

미야자키 야마모토 니조 씨입니다.

오시이 아직 젊죠. 자주 하야카와(게이지) 씨한테 이름은 들었는데.

미야자키 젊다고 해도 30살 정도입니다. 일이 눈앞에 있으면 당근을 매단 말처럼 그만하라고 할 때까지 펜을 움직이는 사람입니다.

오시이 어쨌든 대단한 사람이라고 느꼈습니다. 얘기로는 들었는데.

미야자키 그런 의미로도 『홈즈』는 세상에 나오는 편이 좋은데 말이에요.

오시이 저도 2년 반 전에 『닐스의 모험』 극장용 연출을 했는데, 아직 상영되지 않아 유감입니다.

**'동기'만
잘 만들면
채워지는 작품**

미야자키 인간의 동기란 뭔지 자주 생각하는데, 최근 작품에는 납득이 가는 동기가 없습니다. 옛날이라면 부모의 원수나 집안의 부흥 등 정말인지 어떤지는 모르지만 일단 모두가 납득할 듯한 동기로 사람이 움직였는데, 그 동기가 대개 잘 만들어지지 않아 인간이 무엇을 위해 움직이는지 알 수 없게 되는 거죠. 감정이입이 패션에 불과하게 되어, 눈이 있는 곳에 두 사람이 우두커니 서 있다가 음악이 울리면 어떻게든 되지 않을까 등. 이런 식으로 만드는 게 굉장히 많은 듯해요. 뭐 동기만으로 인간이 움직이는 건 아니지만, 이것만 잘하면 채워지는데 말이에요. 이게 지금 세상에선 어려운가 봅니다. 홈즈 같은 탐정은 최악이에요. 스스로 인생을 체험해가는 건 오히려 범죄자 쪽입니다. 자신의 욕망이나 원한이나 정념 등 여러 일로 움직이는 능동성을 갖고 있습니다. 탐정은 사람이 숨기고 싶어 하는 걸 백일하에 들출 뿐, 참 싫은 인종이네요.

오시이 저희 아버지가 탐정이었는데……(웃음).

미야자키 그런가요(웃음). 무엇을 위해 하는 건지…… 소박하게 사람을 돕기 위해서란 것은 조금 부끄러워요. 그 부분을 분간하는 게 어려워서 어쩔 수 없으니 인생을 즐기려고 탐정을 하는 남자였다는 걸로 했어요. 난처합니다. 결국, 요절복통으로 만들고 있는데, 탐정이나 도둑 같은 걸 다루다보면 하고 싶으니까 하고 있는 거겠지, 라는 생각으론 끝나지 않아요.

―― 『홈즈』를 그리는 사람도 중간부터는 캐릭터가 개란 의식이 없어지죠.

미야자키 예, 1화는 아직 동물이란 의식이 남아있었지만요.

옥신각신했습니다. 인간을 한 명 내보낼까. 그랬다면 어떻게 됐을지 모르겠지만. 허드슨 부인만 인간으로 해서 그녀 앞에 가면 어떤 대단한 말들을 한다고 해도 그저 강아지에요, 그래도 있는 힘껏 허세를 부리는 강아지가 홈즈라는 둥 시시한 생각을 했습니다(웃음). 왜 이 사람은 하숙집을 하는지 아무도 몰라요. 그런 알 수 없는 인간을 한 명 그려볼까 생각했는데. 전혀 다른 전개가 됐겠죠.

—— 어느 쪽이 좋았을까요. 전부 인간이었다면 어떻게 됐을까요.

미야자키 불쾌했을 겁니다. 개라서 그래도 아직 괜찮았던 거라 생각합니다. 자신의 가정을 가진 인물은 애니메이션 캐릭터로는 불쾌감이 드는 인물입니다. 직장에서 무게 잡고 있는 인간이, 무슨 일이 있어도 거기로 돌아올 수 있는 인간이 잘났다는 듯이 여자아이를 도와줬다든가.

어떤 사건을 통해 누군가와의 관계를 유지한다든가, 마음이 통하지 않으면 그저 소란 피울 뿐이잖아요. 제3화(「해저의 보물」)는 허드슨 부인에 대한 왓슨의 '마음'으로 이어져 있습니다. 보는 사람은 몰라도 몰래 그렇게 생각하고 있습니다. 해군사령관한테 불려 가서 "모처럼 허드슨 씨의 차를 마실 기회를 놓쳤다" "이 비상시에 여자 이야기라니 어떻게 된 거야!"라며 다투게 되죠. 마지막도 허드슨 씨의 저녁밥을 먹을 기회를 놓쳤다며…… 꽤 하찮은 거지만 마음에 걸리네요(웃음). 그런 것도 없이 메마른 소란을 피우려는 기분은 조금도 들지 않아서…… 파쿠 씨는 전혀 감정이입하지 않는 척하지만, 사실은 굉장히 감정이입하는 사람이에요. 다른 사람들한테 보여주지 않을 뿐이죠. 나는 퍼뜨리면서 하니까 좀 꼴사납지만. ……깊게 감정이입하지 않으면 못 하잖아요?

오시이 그건 맞는 말이라 생각합니다.

미야자키 뭔가를 구실로 만들어야죠.

남자의 연출로 본 여성 캐릭터

오시이 저도 처음에 『시끌별 녀석들』에서 무엇에 감정이입을 하면 좋을지, 실마리가 잡히질 않아서 꽤 힘들었습니다. 아타루는 어떤 남자인지 하야카와 씨 등과 얘기를 했는데, 아직도 전혀 모르겠어요. 실제로 시리즈에 들어가 해결한 부분이 있습니다. 어쨌든 아타루는 걷지 않는 남자다, 달리고 있을 때가 가장 활기차지 않나 하는 부분부터 들어갔습니다.

미야자키 아타루는 여자가 본 남자는 아닐까 생각이 드는 캐릭터니까요.

오시이 맞아요. 그걸 남자인 제가 연출하는 거니 바뀔 수밖에 없고요(웃음).

미야자키 『빨강머리 앤』의 오프닝에서 바스트(숏)가 있었으면 좋겠다고 해서 마차 위에서 돌아보는 컷을 만들었습니다. 그랬더니 어떤 여자아이한테서 '그건 남자가 본 여자다'란 투서를 받았습니다. 아연실색해 엄청 고민했습니다. 그걸 본 순간 '이건 남자가 여자를 틀에 박아넣고 싶어 한다'라면서 민감하게 반응한 겁니다. 정말 상쾌하게 돌아본다는 게 남자가 여자한테 기대하는, 이렇게 돼야 한다는 틀로 받아들인 거죠. 아직까지 풀지 못했습니다. 그럼 어떻게 해야 하는가. 실제로 고등학생의 얘기를 들으면 지금은 여자아이들 쪽이 훨씬 말투도 거친 듯해요.

오시이 다만 그런 실태를 형태로 보여준다고 여자아이가 납득을 하느냐 하면, 그런 느낌도 없어요.

미야자키 그렇죠. 어려운 문제입니다. 실제론 그런지 안 그런지 모르지만, 저는 그런 여자한테 혼쭐났어요(웃음). 그런 눈으로 자신들을 보는 게 틀림없다면서.

오시이 그런 말을 하는 사람들도 확실히 있어요. 다만 남자가 본 여자, 여자가 본 남자라는 걸 생각했을 때, 코난이 코난이기 위해선 라나가 있어야 하는 부분이 있잖아요. 자신이 영웅적이 되거나, 자신을 강하게 해야 한다거나, 열심히 힘내자든가, 대상이 없으면 좀체 그렇게 될 수 없는 부분이 있습니다. 여자아이 쪽도 그런 남자아이를 만나지 않는 한 자신을 확인할 수 없기도 해서……. 때문에 그걸 한쪽에서만 보는 건 좀 아니란 생각이 들어요.

미야자키 어딘가에서 그런 만남이 있지 않을까 기대하는 사람들은 많다고 생각합니다. 스스로는 잘 모르더라도요.

오시이 그러네요.

미야자키 그나저나 극장용 『시끌별』을 한 편 더 만들죠?

오시이 아직 정식은 아니지만, 얘기는 있습니다.

미야자키 완성도가 높다고 좋은 게 아니라, 열기가 넘치는 편이 좋은 것도 있으니……. 처음에 열정적으로 하다보면 다음엔 반드시 성과가 나타나니까, 오시이 씨도 다음엔 더 좋은 조건을 받을 수 있을 거라 생각해요. 스케줄이나 스태프 등엔 되도록 무자비한 게 좋아요. 막상 때가 되면 스태프들한테도 사정없이

요구하고, 시체가 첩첩 쌓여도 좋을 만큼……(웃음).

오시이 그 부분이 어렵지만요.

미야자키 어려워도 해야 한다고 생각해요. 어렵다고 말하니까 더 해야 하는 건 아닐까요.

오시이 저한테 다음번이 첫 번째란 마음으로 하고 싶습니다.

저로서는 어떻게 해서든 리턴매치를 해야 한다는 생각입니다.

<div align="right">(『아니메주』 1983년 5월호)</div>

오시이 마모루 押井守

1951년 8월 8일. 도쿄 출신. 도쿄학예대학 미술과 졸업. 대학 재학시절부터 독립영화를 제작하다가 77년 타츠노코 프로에 입사. 연출에서 두각을 나타낸다.

데뷔작은 TV 애니메이션 『한 방, 칸타 군』. 이후 TV 시리즈 연출을 중심으로 활동. 79년, 도리우미 히사유키가 이끄는 스튜디오 피에로에 이적해 TV 애니메이션 『시끌별 녀석들』의 초대 수석디렉터가 되어 연출가의 지위를 확립한다.

그 후 극장용 작품 『시끌별 녀석들 온리유』, 『시끌별 녀석들2 뷰티풀 드리머』의 감독을 하며 프리랜서가 된다.

주요작품으로 『천사의 알』, 『붉은 안경』, 『기동경찰 패트레이버』(TV 시리즈와 2편의 영화판), 작년 발표한 영화 『GHOST IN THE SHELL—공각기동대』 등이 있다.

'바람계곡'의 미래를 이야기하자

불을 버린다? 『나우시카』와 냉장고가 있는 에코토피아

대담자 E. 칼렌바크

서구 근대문명이
잃게 한 자연과
함께 사는 법

칼렌바크 『바람계곡의 나우시카』를 보고 테마 중 몇 개는 제 『에코토피아(지구온난화 방지실험도시)』와 겹쳐진다고 생각했습니다. 예를 들면, 나우시카는 여자아이인데 『에코토피아』에도 맬리사란 힘센 여성이 나옵니다. 힘센 여성이나 소녀가 주인공이란 점.

그리고 군용비행기. 토르메키아의 군용비행기가 굉장히 못생기게 그려져 있죠(웃음). 비행기는 원래 그런 게 아닌가. 동시에 나우시카가 사용하는 엔진이 달린 행글라이더 같은 메베, 그건 정말 귀여워요.

하나 더 좋았던 것은 나우시카는 식물이 굉장히 중요하다는 점을 알고서 나무들이나 꽃과 밀접한 관계를 맺습니다. 그렇게 영화 전체에 전쟁을 없앨 수 있지 않을까 하는 낙관적인 견해가 일관된 점. 미국에서 공개되면 분명 모두 마음에 들 거라 생각합니다.

미야자키 미국 친구들은 미국인한테는 문제가 너무 복잡할 거라 하더군요.

사실은 오늘, 이콜로지스트를 만나야 한다고 해서 저는 좀 무서웠습니다(웃음). 저는 지금 보이는 이대로인 인간이라, 논밭으로 돌아가고 싶다고 생각하면서도 실제론 도시의 먼지와 쓰레기 속을 기어 다니면서 살고 있으니까요.

칼렌바크 저도 도시에 삽니다(웃음).

미야자키 칼렌바크 씨가 어떤 생각으로 에코토피아란 걸 생각하셨는지 그 동기에 대해선 잘 이해할 수 있을 거라 생각합니다. 더불어 칼렌바크 씨가 제안

294

하는 것 중 몇 가지에 대해선 이미 저희가 실행하는 것도 있어요.

칼렌바크 미국도 지역에 따라 다른데, 『에코토피아』에 나오는 게 실현되는 지역도 있습니다.

미야자키 일본이나 미합중국뿐만 아니라 세계 전체가 터무니없는 벽에 부딪혔다는 생각을 거의 모든 사람이 하고 있다고 생각합니다. 그걸 돌파하는 방법이 있을지 없을지를 생각했을 때, 저는 일종의 절망감을 갖는 사람입니다.

칼렌바크 저도 반반인데, 절반은 매우 절망적입니다. 핵전쟁이 일어날지도 모르고, 농업이나 화학약품이 지구를 계속 오염시킵니다. 하지만 한편으론 생명의 힘을 믿고 싶습니다. 살아남기 위해 생명 편에 서서 운동을 하고 싶어요.

미야자키 이콜로지스트란 말에 대해 저도 오해가 있었다고 생각하는데, 이콜로지스트는 자연으로 돌아가자는 사람들로, 도시를 방치하고 현대문명이 쌓아온 여러 쾌적한 것들을 버리며 자연과 조화롭게 살아가자는 일종의 수행자처럼 되자는 건 줄 알았습니다. 그건 저에겐 불가능하고 제 아이들한테 강요할 수도 없어요(웃음).

하지만 현대문명이 만들어온 여러 편리한 것들을 남겨두면서, 결점을 몇 가지인가 수정하는 것만으로 정말 살아남을 수 있을지, 잘못 판단한 게 아닌지 생각합니다.

칼렌바크 비슷한 일이 지금 미국에서도 논쟁이 되고 있습니다. 한쪽은 옛날부터 있던 온갖 환경보호론자이고, 다른 한쪽은 딥 이콜로지스트, 깊은 의미에서의 이콜로지스트라 칭하는 사람들입니다. 딥 이콜로지스트로 불리는 사람들은 결점을 고치는 것만으론 안 된다, 오히려 나빠지기만 하는 게 아닌가 라고 말합니다. 가장 좋은 것은 인간의 수를 줄여서 자연을 그대로 남겨두는 게 아닐까 하고요. 그러니까 그들의 생각은 딱 바람계곡과 같은 커뮤니티에 가서 사는 것. 그들은 인간이 한 장소에 많이 있는 것 자체가 파멸로 이어진다고 생각하기 때문입니다.

미야자키 저는 그 생각에 일부 동의하는데, 동시에 그게 개인적으로 제 인생을 충실하게 하기 위해서라면 가능하지만, 이 세상 전체를 생각한다면 쉽지 않

다는 걸 금방 알 수 있어요.

칼렌바크 먼저 하나 생각해야 하는 건 시간으로, 어느 정도의 시간이 걸릴지. 『에코토피아』를 썼을 때는 여러 사실이 20년 정도 안에 바뀔 거라 생각했지만 (웃음), 그건 좀 너무 짧았습니다. 뭐 60년 정도는 걸리지 않을까요.

하지만 역사적으로 서구사회의 자본주의 발달을 보면 적어도 200년이 걸렸습니다. 이콜로지스트가 생각하는 변혁도 같은 정도의 시간이 걸릴 테니 복잡할 거라 생각합니다.

미야자키 미국에서 칼렌바크 씨가 에코토피아란 걸 생각하셨던 계기와 저희가 일본에서 여러 가지 느낀 것은 역시 물질문명이 정점까지 왔다는—더 나아갈지도 모르지만—어쨌든 포화상태에까지 왔다는 실감 때문이라 생각합니다. 예를 들어 일본은 환경문제에 관해서 앞으로 여러 작은 수정이 이루어질 거라 생각합니다. 하지만 옆 나라 한국, 북한, 중국 모두 지금부터예요. 우리가 해온 것들을 더 하려고 합니다.

그것이 어떤 결말을 맞이할지 우리는 어렵지 않게 상상할 수 있지만, 그들을 설득시켜 멈추게 할 순 없다고 생각합니다. 인간사회가 바란 것은 기아나 병이나 빈곤을 없애는 거잖아요. 그걸 이상으로서 여기까지 왔으니, 그들이 그걸 위해 앞으로 강을 더럽히고 땅을 파며 나무를 베어 쓰러뜨리는 것을 억울해하면서, 피할 수 없는 업보라고 여기고 그저 보고 있을 수밖에 없다고 생각합니다.

칼렌바크 저도 소위 선진국이 개발도상국을 향해 이래선 안 된다, 저래선 안된다고는 할 수 없다고 생각합니다. 저희가 할 수 있는 것은 좋은 모델을 보여주는 겁니다.

제가 『에코토피아』 속에서 그린 게 하나의 모델이라 한다면, 예를 들어 미국이 좀 더 그걸 받아들이면 옆 나라들, 쿠바나 남아메리카, 아시아 여러 나라들이 미국은 이런 식으로 하기 시작했다는 것을 알 수 있죠. 그렇게 하면, 어쩌면 같은 실수를 저지르지 않고 다른 길을 선택하는 것도 기대할 수 있지 않을까 생각합니다.

미야자키 저는 기대할 수 없다고 생각합니다 (웃음). 왜냐하면 유럽은 200년 걸

려 산업혁명을 하고 세계에 으뜸임을 선언했습니다. 아시아를 석권하고 아프리카를 식민지로 만들었어요. 일본은 그 흉내를 냈습니다. 지금 일본은 돈이 하루에 1억 달러씩 들어오는 나라가 됐어요.

자연의 세계와 타협하며 살아가는 방법을 아시아도 아프리카도 갖고 있었습니다. 특히 일본은 교묘하게 갖고 있었죠. 서구의 근대문명은 그걸 잃게 했다고 생각합니다. 거기에 휩쓸린 일본인도 나쁘지만, 세계 전체가 지금 그렇게 하지 않으면 살아갈 수 없는 정세에 있어요. 그러니까 흉내를 낸다거나 안 낸다거나 하는 단순한 문제가 아니라 다른 철학을 손에 넣지 않는 한, 같은 실수는 무제한으로 반복되겠죠.

칼렌바크 예를 들어 봉건제가 확립되기 훨씬 전의 시대인 2, 3천 년 전을 생각하면, 세계의 대부분은 농촌지대로 전쟁도 그 정도는 아니었고, 먹을 것도 일단은 있었고 사람들은 평화롭게 살고 있었습니다. 그 후 농업이 번성하면서 이익이나 재산이 가치가 되어 어떤 사람들이 다른 사람들을 억압하는 일이 생겼습니다.

그리고 대규모 사회와 국가가 생기자 국가끼리 큰 전쟁을 하기 시작했죠. 거기서 말할 수 있는 것은 사회를 또 옛날처럼 작은 단위로 되돌리는 것, 그게 중요하진 않을까요. 작은 단위로 되돌려 거기에 맞는 삶을 살면 여러 모순도 해결되지 않을까요.

스스로 가난해질 결심을 할 수 있는가

미야자키 그건 저희도 친구들과 자주 얘기합니다. 일본의 47개 도도부현을 전부 독립국으로 해서 의회제 민주주의든, 공산주의든, 군주독재제든, 입헌군주제든, 뭐든 마음대로 선택하라고. 그래서 모두 검문소를 만드는 거죠……(웃음).

칼렌바크 소국가로 만들 때 좋은 점은 경제적으로 그 편이 훨씬 수지가 맞기 때문입니다. 『마을과 국가의 부』란 책이 있는데, 싱가포르, 홍콩, 대만 등 작은

나라가 얼마나 경제적으로 잘 돌아가고 있는지 나옵니다. 유럽에서도 스페인엔 바스크나 분리주의자가 있고, 웨일스에도, 소비에트에도 있습니다. 전 세계에 그런 생각을 하는 사람들이 많이 있어요.

미야자키 그때 한 가지 조건은 국제연합은 전쟁을 하지 말라는 게 아니라, 전쟁은 해도 좋은데 칼과 소총만 사용하라고 하는 거예요. 국제연합이 인증하는 칼과 소총을 만들 테니, 그 외에는 사용하지 마라(웃음). 만약 그걸 어기면 그 나라엔 원폭을 떨어뜨립니다(웃음). 그런 식으로 정해야 한다는 이야기로 끝이 났습니다.

칼렌바크 싱가포르, 홍콩이나 대만은 돈을 벌기 바빠서, 전쟁을 할 여유가 없지 않을까요(웃음).

미야자키 그런 작은 나라들은 개발도상국과 선진국 사이에서 돈을 버는 나라로, 세계 전체가 싱가포르처럼 될 수 있을 리가 없다고 생각합니다.

칼렌바크 분명 그럴지도 몰라요. 하지만 달리 보면, 작은 나라는 창조적인 일을 할 수 있습니다. 미국처럼 대국이 되면 군사비에 막대한 돈을 사용해야 하고 효율도 낮아서 창조적인 것도 모두 엉망이 됩니다. 작은 나라라면 문화적으로도 독자적인 걸 엮어낼 수 있어요. 음악이든 문학이든 생산물이든.

미야자키 분명히 세계가 풍요로워질 거예요.

칼렌바크 작은 나라를 많이 만드는 일은 자연의 모습을 흉내 내는 거라 생각합니다. 자연에서 한 군데에 나무 한 종류만 있거나 생물 한 종류만 있는 건 절대 있을 수 없습니다. 다양한 동식물이 그야말로 자연스러운 상태로 공존하고 있죠. 인간의 삶도 그런 자연의 모습에 가까워지면 주변 자연과도 함께 잘 살수 있게 되지 않을까요.

미야자키 저도 그렇게 생각합니다. 다만 그렇게 생각하면서도 칼렌바크 씨가 말씀하시는 길을 선택하려면, 스스로 가난해지려는 결심을 하지 않는 한 어렵지 않을까요. 스스로 가난해지는 게 인간에게 가장 어려운 일이라 생각하기 때문에 늘 난처합니다(웃음).

칼렌바크 저는 증대하거나, 커지거나, 더 많은 것은 만들어내는 일은 바보 같

은 짓이라 생각합니다. 물건을 얼마나 갖고 있느냐가 아니라, 더 애정이 있고, 서로 인간관계가 원활히 돌아가고, 즐거운 일들이 있고, 현명하게 행동할 수 있는, 그런 인생을 사는 사회를 바랍니다.

미야자키 거기에 이견은 없습니다. 다만 저는 칼렌바크 씨의 『에코토피안 백과사전』도 읽었는데, 사실은 제가 가장 의문이 갔던 부분에 대해선 속 시원히 답해주지 않으셨다고 생각했습니다. 일본 조몬 시대의 평균 수명은 성인이 30살이었습니다. 그게 당연했던 시대였습니다. 지금은 70살을 넘겼습니다.

석가모니도 말했지만, 기아와 병과 노화와 죽음을 피하고 싶다, 그 4개의 괴로움에서 어떻게든 벗어나고 싶어 하는 곳에 인간의 번뇌가 있다. 오늘날 우리 사회는 그 4가지 화두에 도전하고 있습니다. 기아를 없애고 싶다. 늙지 않고 싶고, 특히 칼렌바크 씨의 나라에선 다이어트나 조깅을 하고 있죠. 병을 없애려고 엄청난 돈을 투자하고 있어요. 마지막엔 튜브를 잔뜩 껴도, 터무니없는 돈을 들여 사람을 오래 살게 하는 게 선(善)이라 보고 있습니다. 마지막으로 죽음의 문제만큼은 피할 수가 없으니 되도록 자연스럽게 죽음을 받아들이려 하지만, 사실 마음의 문제로선 전혀 해결되지 않았죠.

이 4개의 문제를 어떤 식으로 파악해갈 건지. 옛날엔 종교로 위로를 받으려 했지만, 종교 대신 테크놀로지 같은 걸로 위로받을 수 있지 않을까 하는 것이 지금 우리가 맞닥뜨린 정신적인 문제라고 생각합니다.

우리가 직면한 가장 큰 문제는 인간의 수가 늘어나고 게다가 많은 걸 소비해 엔트로피를 점점 증대시키며 환경을 악화시키는, 낳아준 엄마를 마치 암세포처럼 갉아먹어가는 겁니다.

만약 이 암세포를 어떻게든 하려고 한다면, 예를 들어 우리가 소비하는 물질을 반으로 줄입니다. 혹시 일본 국민 중 반만 가난해지자고 결정할 수 있다면 일본의 국토는 분명 다시 태어날 겁니다. 그리고 70세까지 사는 건 그만둬야죠. 50세에 죽는다고 정합니다. 심하게 말하면, 병도 운명으로서 감수하자는 생각까지 있습니다.

저는 조금이라도 열이 나면 서둘러 약을 먹는 인간이라서(웃음), 잘난 척 말

할 순 없지만, 이 문제를 파다 보면 어떻게 해서든 몸을 건강하게 해서 무리하게 80세까지 살아야 한다든가, 왜 사람이 죽는 걸 막지 말아야 하는가 하는 부분에 맞닥뜨리게 되지 않을까요.

'다른 문화'로 전환은 가능

칼렌바크 먼저 병에 대해서 말하면, 만약 지금 같은 유복한 사회가 아니더라도 병을 막는 것은 그렇게 돈이 들진 않습니다. 예를 들면, 우리는 지금까지도 콜레라나 결핵이나 디프테리아 등 과거에는 죽음으로 이어지는 병을 예방주사 등으로 근절해왔습니다. 거기엔 그렇게 큰돈은 들지 않아요.

미야자키 그건 잘 압니다. 다만 콜레라나 결핵을 없애왔고 이번엔 암을 없애려고 하고 있어요. 만약 인간이 자연계와 함께 살려는 거라면 자연에 사이클이 있듯이 인간도 일정한 수명을 받아들여야죠. 그건 노쇠해 잠들듯 죽는 것뿐만 아니라 암이나 콜레라로 죽거나 하는 걸지도 모르지만, 그것도 자연의 사이클이란 생각을 받아들일 수 있느냐 없느냐 하는 문제가 될 거라 생각합니다. 이건 동양적인 생각일지도 모르지만요.

칼렌바크 하지만 예를 들어 자신이 50살에 죽는다는 걸 스스로 받아들일까요? 예를 들면 저는 제가 자진해서 50살에 죽겠다고는 말 못합니다. 그랬다면 저는 이미 죽었어야 하니까요.

미야자키 그러니까 오래 살고 싶다, 가난도 싫다, 배불리 먹고 싶다, 그 결과 이런 상황에 왔습니다. 방법이 틀렸기 때문이 아니라 문명의 본질 속에 이런 사태를 일으키는 원인이 있었던 거라 생각하기 때문입니다.

칼렌바크 그렇게 말씀하실 경우, 두 가지를 혼동하지 않는 쪽이 좋지 않을까요. 우리 인간도 동물이며, 동물이란 건 살려고 하고, 뭔가를 먹으려 하고, 되도록 기분 좋고 따뜻한 환경을 선택하려고 합니다. 그것과는 별개로, 예를 들면 부자가 되고 싶다거나 더 많이 먹고 싶다는 것은 인간이 만들어내는 문화에 속하는 건 아닐까요.

미야자키 그 본능을 문화란 형태로 추구해온 결과가 이렇게 됐다는 것. 즉 본능을 발휘할 때, 우리는 사회를 구성하고, 분업하고, 물건을 만들고, 물건을 팔고, 그걸 좋다고 생각해온 결과, 이렇게 되고 말았습니다.

칼렌바크 그 결과 이런 사회가 됐다고 말씀하시는데, 어느 사회에서도 같은 문화를 구축하지는 않아요. 다른 문화를 만들어낸 곳도 있을 거예요. 그렇다면 우리 문화도 방침을 바꿔 다른 방향으로 나아갈 수 있지 않을까요. 힘들고 시간도 걸리겠지만.

미야자키 이야기가 빗나가는 부분이, 굉장히 중요한 점이라고 생각하는데, 자연이란 문제에 대해 자연 속에 자신이 있다는 생각과 자연을 얼마나 잘 조종하며 함께 살아갈지 하는 것은 다른 생각이 아닐까요.

칼렌바크 그건 저도 압니다. 아까 말한 딥 이콜로지스트들은 일단 인구를 줄여야 한다고 말합니다. 어디까지 줄이냐면, 원래 아메리카대륙에 인디언들이 살고 있었던 수까지 줄입니다. 2, 3백만 명인가요. 그 정도의 인간이라면, 테크놀로지가 있어도 자연을 그렇게 많이 파괴하지 않는 삶을 살 수 있습니다. 하지만 그렇게 하기 위해선 몇 세기가 걸리겠죠.

평온한 테크놀로지를

미야자키 제가 비관론만 말하는 것 같은데, 사실 망할 걸 알고 있어도 건강하고 밝게 살 수 있다고 생각하는 인간입니다(웃음). 왜냐하면, 모두 죽을 걸 알고 있어도 잘 살고 있으니까요(웃음). 개체의 인생은 인류가 망할 걸 알고 그 직전에 놓인다고 해도 여러 감동을 갖고 살 수 있습니다.

칼렌바크 한 편 더, 영화를 만들면 어떨까요. 5백 년 후의 바람계곡에서 사람들이 어떤 생활을 하고 있을지. 테크놀로지 중에도 좋은 것은 사용하고, 인구도 어느 정도 제한하고 있죠. 그런 바람계곡의 5백 년 후의 세계를 그린다면 어떨까요.

미야자키 영화를 이어갈 생각은 없는데, 연재를 잠시 중단했지만 만화 쪽에선

불을 버릴 건지 말지 하는 내용으로 들어갈 듯합니다. 인간이 숲에서 나왔듯이 숲으로 사라져버리자는 그런 생각을 저는 좋아합니다.

개인적인 거지만, 저는 테크놀로지를 좋아하지 않습니다. 어쩔 수 없이 일본에서 가장 연비가 좋은 자동차를 타지만 일회용과는 정반대의 생활을 한다고 생각합니다. 집은 너덜너덜하지만 새로 지을 생각은 부부가 함께 없고요(웃음). 일할 때는 에어컨을 사용하지만 집에선 사용하지 않습니다. 세제 대신 가루비누를 사용하는 것은 이미 오래전부터 입니다.

그래서 저는 오래 살고 싶지는 않아요. 저는 오래 살려고 저염식이나 조깅을 할 생각은 없습니다. 이대로 살다가 죽을 때가 오면 죽고 싶다고 생각합니다. 즉, 자연을 소중히 하는 것은 인간을 위해서가 아니라 자연은 훼손해선 안 되기 때문입니다. 종교라고 하기보단 일종의 애니미즘이라고 느낍니다. 사실 나우시카도 애니미즘에 지배받죠.

칼렌바크 저도 미야자키 씨와 비슷하게 생활합니다. 차도 갖곤 있지만 소형 혼다로 거의 걷거나 자전거를 탑니다.

미야자키 조금 사소한 건데, 저는 『에코토피안 백과사전』에서 냉장고 부분을 읽고 냉장고는 아직 없애지 않을 건가 생각했습니다.

칼렌바크 아니, 저는 냉장고는 갖고 있고 싶네요(웃음). 특히 일본 것은 효율이 높아요(웃음). 저는 테크놀로지 전체를 반대하지는 않습니다. 이콜로지스트 중엔 테크놀로지 전부에 반대하는 사람도 있지만, 저는 개인적으론 그렇지 않아요. 제가 바람직하다고 생각하는 테크놀로지는 굉장히 평온한 겁니다.

미야자키 생활감각으로서 칼렌바크 씨의 의견은 저도 잘 알겠습니다. 동시에, 중국 사람들이 모두 가정에 전기냉장고를 갖고 싶다고 생각하는 순간, 중국의 강이나 하늘이 어떻게 될지 생각하면, 만약 선진국이 자진해 이콜로지의 모델이 되려고 한다면 먼저 냉장고를 없애는 일도 해야 한다고 생각합니다(웃음).

칼렌바크 냉장고를 전부 없애지 않아도 몇 가족이 한 대를 함께 쓴다든가……(웃음). 물론 과거 인디언들은 냉장고 없이 쾌적하게 생활했습니다. 그들은 자연과 밀접한 생활을 했으니 때마다 손에 들어오는 걸 먹었죠. 지금은 모두 바쁩

니다. 제가 학창시절엔 스스로 맥주를 만들었어요. 그런데 지금은 너무 바빠서 일을 해 돈을 벌고 그 돈으로 맥주를 사야 하죠. 그게 비극인지 희극인지는 모르겠습니다(웃음). 당신은 그걸 비극이라고 생각할지도 모르지만 저는 희극이라 생각해요.

제가 낙관주의자인 하나의 이유는 자란 곳이 완전 시골로 어렸을 때부터 동식물이 어떤 식으로 자라고 죽어 가는지 하는 사이클을 줄곧 봐서, 그런 걸 믿을 수 있는 게 밑바탕에 있어요.

인간 이외의 생물은 다기차다

미야자키 사실 『나우시카』를 만드는 큰 계기가 됐다고 지금에서야 생각하는 게 하나 있습니다. 미나마타 만이 수은으로 오염되어 죽음의 바다가 됐습니다. 즉 인간에게 죽음의 바다가 되어 고기잡이를 그만뒀습니다. 그 결과, 몇 년이 지나자 미나마타 만엔 일본의 다른 바다에선 볼 수 없을 정도의 물고기 떼가 몰려오고 바위엔 굴이 엄청나게 붙었어요. 이건 저에겐 등골이 싸늘해질 만한 감동이었습니다. 인간 이외의 생물은 굉장히 다기차다더군요.

칼렌바크 먹는 거로는…….

미야자키 아니, 안 먹어도 괜찮다고 생각했어요(웃음). 그들은 인간이 뿌려놓은 죄악을 한 몸으로 받아내며 살고 있어요.

이건 전혀 관련 없는 얘기인데, 어제 직장에 있을 때 아내로부터 전화가 걸려왔습니다. 정원에 마른 원목이 있는데, 거기서 날개미가 엄청 나와 지금 날아다니려고 한다는 겁니다. 이걸 태워야 하나 말아야 하나. 저는 태우지 말라고 했습니다. 아내는 근처나 우리 집에 날아 들어와 토대를 갉아먹는다고 하는 겁니다. 제가 집은 무너져도 상관없지 않으냐고 했는데, 귀가했더니 아내가 "태워버렸다."라고(웃음).

칼렌바크 만약 내년에 같은 날개미들이 나오면, 날개미들이 땅속에 있을 때 위로 나오는 터널을 막아버리세요. 땅속에 있는 한은 아무런 피해도 끼치지 않으

니까.

미야자키 하지만 나와서 날아다니면 그것도 괜찮아요(웃음). 그러니까 집 안에서 항상 다툽니다. 나무에 애벌레가 붙잖아요. 점점 잎을 갉아 먹어치우죠. 나무를 지켜야 할지, 애벌레를 지켜야 할지.

칼렌바크 그건 굉장히 도덕적인 문제로 동료작가 중 한 명이 중앙아메리카에 20헥타르의 토지를 갖고 있는데, 거기서 덩굴이 나무를 휘감아요. 덩굴을 그대로 두면 나무가 죽어버리죠. 그래서 덩굴을 지켜야 하나, 나무를 지켜야 하나 (웃음). 스스로 신의 입장이 돼야 하니까요.

미야자키 우리 집에선 대개 아내가 게슈타포가 되어 이야기는 끝나고 말지만요(웃음).

(『아사히저널』 1985년 6월 7일)

E. 칼렌바크 E. Callenbach

1929년생. 시카고대학 졸업 후 캘리포니아대학 출판국의 편집장이 된다. 이콜로지스트 작가로서도 적극 집필활동을 한다. 캘리포니아주의 버클레이에서 살고 있다.

저서로 『에코토피안 백과사전』, 『에코토피아』, 『에코토피아 이매징』, 공저에 『이콜로지컬 매니지먼트』 등이 있다.

이 대담에서 화제가 되는 『에코토피아』는 근대 테크놀로지를 가려내 전기자동차, 텔레비전 등 몇 가지만 남기고 자연과 공생하려는 사람들이 사는 '에코토피아' 나라로 떠나는 기행 형태의 소설. 미국에서 베스트셀러가 되었다.

미야자키 씨의 손으로, 영화화해줬으면 하는 이야기가 있습니다

대담자 유메마쿠라 바쿠

품고 있던 기획 '앵커'

미야자키 사실 제안하고 싶은 게 있습니다. 계속 꼴을 갖추지 못한 채 품고 있는 영화 기획이 있어요. 실사로 만들어지면 좋겠지만, 안 된다면 애니메이션이라도 좋다고 생각합니다.

유메마쿠라 어떤 이야기인가요?

미야자키 스토리는 그리 구체적이지 않은데, 주제는 '앵커'로 하려고 합니다. 릴레이의 최종주자란 뜻의 '앵커'로, 바통을 넘겨받게 된 청년의 이야기입니다. 무대는 현대 일본의 도시, 예를 들면 도쿄에서 예비고등학교에 다니는 청년이 어떤 싸움에 휘말립니다. 그런데 그 싸움은 대결전이 아니에요. 지극히 일상적인 자잘한 다툼이라 이겨도 아무런 평가도 받지 못합니다. 다음 사람한테 바통을 넘겨줄 뿐이죠.

유메마쿠라 아, 그렇군요. 그럼 주운 돈을 전해줄까 말까 망설이는 그런 싸움이군요.

미야자키 그래서 만약 그 싸움에 지거나 거부하면 수험에 실패하고, 애인이 생겨도 금방 도망가고, 취직도 실패하고, 교통사고를 일으켜 교도소에 갇히게 되고, 그런 형태로 세상에서 말살됩니다(웃음). 싸움에 이겨도 수험에 성공하는지 어떤지는 당신 능력에 달린 거라고 하죠(웃음).

유메마쿠라 (웃음)그런데 그 싸움이란 걸 잘 모르겠어요.

미야자키 배경엔 그런 것들이 성립하는지 어떤지 알 수 없지만, 일본 역사의 저류에 있는 개명파와 쇄국파의 대립 같은 게 있습니다. 유행을 좇는 일본인과 존황양이 사상에 사로잡힌 일본인과의 균형이 항상 흔들리죠. 그런 신디케이트가 일본의 모든 마을에 존재해 싸움이 반복되는 겁니다.

유메마쿠라 아, 이미 줄곧 싸우고 있는 거군요.

미야자키 그래서 예비고등학교에 다니기 위해 하숙하던 청년이 대타로 바통을 넘겨받고 마는데, 어느 여자아이를 지켜야만 하죠. 귀여워서 더욱이 꼭 지켜주고 싶다는 생각이 들 만한 아이는 아닙니다. 코흘리개 소녀인데, 어떻게 지켜야 하는지도 알 수 없습니다.

유메마쿠라 그럼 지키는 의미를 발견해가는 거네요. 전개되면서.

미야자키 여자아이가 적의 손아귀에 들어가면, 그녀가 가진 잠재능력을 봉인할 지도 모릅니다. 다만 청년에게 바통을 넘긴 무리가 여자아이의 힘을 사용하느냐 하면 그런 건 아니고 다음으로 받아넘길 뿐이에요.

유메마쿠라 그건 무얼 위해서?

미야자키 언젠가의 결전을 위해서.

유메마쿠라 어떤 힘입니까?

미야자키 일종의 ESP(초능력)입니다. 그런 이야기 속에서 모두가 잘 아는 도쿄의 풍경이 조금 시선을 바꾸는 것으로 전혀 다르게 보이면 좋겠다고 생각해요. 악역다운 악역도 나오지 않습니다. 공중목욕탕의 카운터에 앉아있는 할머니가 어쩌면 터무니없는 거물일지도 몰라요(웃음).

유메마쿠라 (웃음)그렇군요.

미야자키 라면을 삶고 있는 까다로워 보이는 아저씨가 사실은 당치도 않은 일을 하고 있을지도 모르고. 그런 식의 영화를 만들 수 없을까 생각하는데, 가능하다면 바쿠 씨한테 책을 써달라고 해서 그걸 원작으로 영화화할 수 없을까 망상을 하고 있었습니다.

유메마쿠라 이미지로 자극받는 경우는 상당히 많지만, 그 이미지만으로 글을 쓰면 뭔가 전혀 다른 게 될 듯해요.

미야자키 물론 써주실 수 있다면, 내가 아는 범위는 전부 얘기하겠습니다(웃음).

유메마쿠라 그건 실사로 영상화하실 건가요?

미야자키 재키 챈 같은 배우가 있어서 맡아준다면 더 바랄 게 없겠지만요. 만약 블록 담 위를 계속 걸으면서 마을을 빠져나간다든가, 전선 위를 걷는다든가. 실사로 한다면, 세트가 필요하지 않으니 싸게 먹혀 좋을 거란 말을 했더니, 농담하지 말란 소리를 들었어요(웃음).

유메마쿠라 그런 장소를 찾는 게 힘들죠.

미야자키 사실 이 스튜디오(지브리) 근처에 주차장으로 만들려고 건물을 부숴서, 길 뒤쪽이 보이는 장소가 있습니다. 실로 복잡괴기하죠(웃음). 함석이 펼쳐져 있거나, 빨래 너는 받침대가 있거나, 급배수 배관이 지나가는 등 정말 초현실주의 풍경입니다.

유메마쿠라 저는 10월에 네팔에 갔었는데, 그쪽에도 거리 안에 작은 골목이 엄청 많고 전부 집들이 이어져 있어요. 그래서 아는 사람들이 생기고, 그 길에 들어가보면 어디서 온 걸까 싶은 소가 있는 등 정말 초현실주의였습니다.

미야자키 아, 왜 이런 제안을 하려고 했느냐면 바쿠 씨의 『마음별 무당벌레』(슈에이샤 코발트문고)를 읽었더니, 의지는 있지만 아직 세상에 나올 수 있는지 없는지 알 수 없다는 식의 청년상이 나오잖아요. 그런 초조와 불안을 가진 젊은이들의 감각에 밀착해 현대의 일본을 무대로 한 기묘한 SF를 만들 수 없을까 해서요. 그래서 바쿠 씨가 소설을 써주실 순 없을까 생각했습니다.

유메마쿠라 그렇군요. 하지만 좀 어려워 보이는 싸움이네요.

미야자키 예, 어려운 싸움입니다. 누구한테도 평가받지 못하는 싸움이에요(웃음). 주위에서 보면 그저 비참하게밖에 보이지 않죠(웃음). 하지만 분명 바통은 있어요. 몸 안으로 스르륵 들어가는 겁니다. 그래서 너는 대타자니까, 이 고비를 일단 이겨내면 된다는 거죠.

유메마쿠라 더 좋은 게 나올 테니 그때까지의 막간이란 건가요?

미야자키 예. 그게 어느 정도냐면 일주일일지도 모르고, 일 년일지도 모르죠 (웃음).

유메마쿠라 10년일지도 몰라요(웃음).

미야자키 피하는 건 자기 마음이지만, 어떤 운명이 기다리느냐 하면, 아까 말한 것과 같은 일들이 일어나죠.

유메마쿠라 세상의 불행을 혼자 다 짊어지는 거군요(웃음).

영화 『나우시카』의 2부를 부디

유메마쿠라 애니메이션으로 화제를 옮길 텐데, 오늘 『이야기 속의 이야기』^{주)}를 보고 왔습니다.

미야자키 노르시테인 말인가요?

유메마쿠라 예. 기치조지 역 근처의 영화관에서 하고 있어서요.

미야자키 대단하죠.

유메마쿠라 좋다는 말은 들었는데, 그 정도일 줄은 몰랐습니다.

미야자키 같은 노르시테인의 『안개 속의 고슴도치』^{주2)}는요?

유메마쿠라 봤습니다. 같이 하고 있어서요.

미야자키 사실 나는 『고슴도치』밖에 보지 못했습니다.

유메마쿠라 그런가요. 오늘까지예요(웃음).

미야자키 분명 이러다가 중간에 볼 기회가 있을 것 같아서. 어차피 좋을 게 당연하니까, 굳이 서둘러 보지 않아요(웃음).

유메마쿠라 컬처쇼크라고 말하면 조금 과장이지만, 좋은 걸 보면 난처해집니다. 소설을 써야 한다고 느끼게 되니까요.

미야자키 역시 노르시테인 작품 같은 걸 보면, 자신의 일을 해야 한다는 식으로 돌아옵니까?

유메마쿠라 사실은 조금 매력이 있어서, 몇 년인가 지나고 시간이 있으면 애니메이션을 만들어보고 싶다고 생각했습니다. 긴 것은 힘드니까 5분 정도 것을 내가 만들 수 있을까 생각했는데, 노르시테인의 작품을 보면 너는 소설이나 쓰라는 말을 듣는 듯한 기분이 듭니다.

미야자키 캐나다의 단편 중에 『크랙!』이란 게 있는데, 이것도 좋아요.

유메마쿠라 그건 어떤……?

미야자키 흔들의자 이야기입니다. 지금보다 조금 전 시대에 어떤 농부가 자신의 아내를 위해 흔들의자를 만듭니다. 그 의자 주변으로 시대가 지나가죠. 아이들은 집을 나가고 도시화가 이루어져 의자도 언젠가 부서집니다. 그걸 미술관의 청년이 주워 고쳐서 미술관 안에 두고 앉아있죠. 그걸 아이들이 기뻐하며 봅니다. 모두가 앉고 싶어 한다는 그런 이야기입니다.

유메마쿠라 그건 어떤 기법으로?

미야자키 소위 셀 애니메이션은 아닙니다. 셀도 사용하지만 파스텔화 같은 터치가 굉장히 좋아요. 이건 큰 충격을 받았습니다. 그러니 노르시테인은 기법^{주3)}으로는 우리와는 너무 멀겠죠.

유메마쿠라 그렇군요.

미야자키 그러니까 이쪽은 통속 문화니까 어쩔 수 없다며 여유를 갖고 볼 수 있는 겁니다. "아, 좋다"는 말을 하면서요. 그런데 우리가 쓰는 기법에 가깝게 그『크랙!』같은 작품을 만들면…….

유메마쿠라 아, 왠지 욱신거리네요.

미야자키 다카하타(이사오) 씨와 미국에서 봤는데, 우리가 만드는 건 안 되겠다면서(웃음) 터덜터덜 돌아왔습니다. 우리가 가진 표현수단의 범위에서 할 수 있는 것과 할 수 없는 것을 점점 더 알게 돼요.

유메마쿠라 그런가요.

미야자키 영화제작에 들어갔을 때 처음으로 시사용 필름이 올라가면, 그걸 보고 만화라는 걸 절감합니다. 그래서 심기가 불편해지죠.

유메마쿠라 예를 들면 부끄럽다는 느낌이 드나요, 그런 때에?

미야자키 현상소에서 첫 호 시사를 할 때 최고조에 오릅니다. 판결대에 앉아있는 거라, 시사가 끝날 때에는 앉을 자리가 사라집니다. 걷는 느낌이 없어져요.

유메마쿠라 『나우시카』 때도요……?

미야자키 『나우시카』 때가 장렬했습니다. 스태프한테 어땠냐고 물었더니 모르겠다고 해 충격을 받고, 어떻게 차를 운전해 돌아왔는지 기억도 안 나요.

유메마쿠라 저는 『나우시카』는 굉장하다고 생각했습니다. 마지막에 나온 그 기분 나쁘기 그지없는 거신병이. 만화에서는 어떻게 전개될지 관심이 있습니다. 애니메이션과 비슷한 느낌으로 가나요?

미야자키 아뇨, 전혀 다른 전개로 진행됩니다.

유메마쿠라 거신병은 나오나요?

미야자키 나옵니다.

유메마쿠라 영화 같은, 성장 도중의 겔 상태가 아니고요?

미야자키 좀 더 완성된 형태로 나오는데, 거기까지 가는데 앞으로 몇 년이 걸릴까 생각해보면 좀 싫어지지만요(웃음). 그건 처음에 만난 인간을 엄마라고 생각하는 현상(동물행동학에서 태어나 처음으로 본 것을 엄마라고 생각함)이라 생각합니다.

유메마쿠라 아, 역시 그렇군요.

미야자키 그 어머니가 꼭 인간이 아니라 기계라도 좋은 거죠. 눈앞에 나타나면 그걸 부모라고 생각하는 생물입니다.

유메마쿠라 굉장한 이야기네요, 그건.

미야자키 불쌍한 생물이라 생각하는데, 그런 식으로 하지 않으면 바이오 테크놀로지의 문제와 얽히지 않아요.

유메마쿠라 그건 영화의 2부로 만들어주세요, 꼭(웃음).

미야자키 아니에요, 1부 완결이니 스태프도 벌레를 그렸죠, 속아서(웃음). 2부작으로 그 벌레를 그려달라고 했다면…….

유메마쿠라 하지만 만화 연재가 끝난 후에 제대로 된 걸 보고 싶어요.

미야자키 그런데 애니메이션으론 받아들일 수 없어서요.

유메마쿠라 그런가요?

미야자키 결국 만화에서도 전쟁을 그릴 수 있다곤 생각하지 않습니다. 그러면서 알게 된 건데, 작은 전투를 그려도 계속 이어져 꽤 나오잖아요. 애니메이션이라면 더더욱 그릴 수 없습니다. 더욱이 진흙, 얼룩, 피 같은 것들은 못 그립니다. 진흙투성이가 되어 가는 것을 그리려면 엄청난 노력이 필요하니까요. 수고를 들이면 되지 않느냐고 묻는다면, 고생해도 전혀 안 돼요. 『나우시카』에 나오

는 전쟁의 모델은 독소전쟁입니다. 러시아인만 2천만 명 죽었다는 전쟁이라, 그걸 만화로 그리려면 어떻게 해야 할지 알 수가 없어요(웃음).

유메마쿠라 하지만 그 진흙에 대해서는 왠지 알 듯해요. 저도 소설을 쓸 때 아무리 자세히 써도 전달할 수 없는, 어쩔 수 없는 부분이 있습니다. 예를 들어 인간이 격투를 하다가 관절꺾기를 했다고 칩시다. 세세하게 쓰면 얼마든지 세세하게 쓸 수 있지만, 뒤에서부터 손을 돌려 손가락을 비틀고 최종적으로 어떻게 됐다고 써도 재미없죠(웃음). 다만 쓰지 않으면 모르니까 기술 이름만을, 예를 들어 치킨 윙 페이스 록이란 굉장히 아픈 관절꺾기가 있는데 그걸 걸어 마무리했다고 쓰면 끝나지만, 그래서는 반대로 전달하기가 어렵고요.

미야자키 저는 『나우시카』는 애니메이션으로 만들 생각이 없어서 애니메이션으로 할 수 없는 걸 그리려고 연재를 시작했습니다.

유메마쿠라 아, 그런가요. 하지만 꼭 완결시켜줬으면 좋겠어요. 미야자키 씨가 여자아이를 그리면 굉장히 귀여운데, 벌레 같은 기분 나쁜 걸 그리잖아요. 그런 게 신기합니다.

미야자키 그건 다른 사람들이 그리지 않을 뿐이에요. 유행이 있으면 모두 그쪽으로 가버리니까, 이쪽은 좋아하는 일을 할 수 있다는 느낌입니다. 메카도 모두 뾰족한 거나 정말 기계적인 것들을 내보내니까, 이쪽은 그걸 그리지 않아도 돼요.

유메마쿠라 그 기계적인 부분에 둥근 맛이 있어 좋습니다. 게다가 뭔가 정말 하늘을 날 것 같잖아요. 나우시카가 사용한 메베는 정말 나는 느낌이 났습니다. 그리고 『코난』 때 라나 양이 높은 판 위에 올라타 있죠. 그 높이를 상상하며 제가 무서워하던 게 기억납니다.

미야자키 나는 그런 곳을 좋아해서 항상 높은 곳으로 갔습니다. 위에서 점점 아래로 가서 그 세계의 가장 아래로 가죠. 거기서 위로, 위로 올라가서 다 올라간다는 이미지를 무심코 떠올리니까요. 그 지하가 광산이기도 하고, 미궁이기도 하고, 피난참호이기도 할 뿐, 항상 똑같다고 생각합니다. 베리 스페셜 원 패턴이죠(웃음).

애니메이션과 소설에 공통되는 시대설정의 어려움

유메마쿠라 이번에 만드는 『라퓨타』의 무대는 어디인가요?

미야자키 시대는 19세기에서 20세기 초를 생각했습니다. 그 즈음의 일본은 낡은 일본을 너무 질질 끌어 일본이라고 할 수 없죠. 그래서 산업혁명과 연관하여 일단 영국이라 정했습니다. 하지만 사람의 이름도 그다지 영어 느낌이 나지 않아요. 기본적으론 국적불명, 시대도 불명이란 걸로 하려고요.

유메마쿠라 가공의 나라 이야기…….

미야자키 19세기 말, 혹은 20세기 초에 쓰인 SF라는 식으로 그냥 적당한 겁니다(웃음).

유메마쿠라 그렇군요. 하지만 뭔가를 쓸 때는 그게 가장 좋아요.

미야자키 그렇다고 해서 고전적인 시대가 좋다는 방법으론 절대 만들지 않고, 리얼타임으로 만들려고 하지만요.

유메마쿠라 뭔가를 쓸 때에 설정을 언제로 하느냐에서 많이 헤맵니다. 결정한 순간, 이야기의 폭 같은 게 굉장히 좁아지는 기분이 들어서요. 현대를 무대로 쓸 때는 전쟁에 직면해버리죠.

미야자키 아, 역시.

유메마쿠라 즉, 어떤 할아버지를 등장시켰을 때 그가 어떤 전쟁체험을 했는지 같은 걸 잘 파악해야 하잖아요. 그러면 몇 년도의 이야기인지 정해지는 겁니다. 그게 왠지 지루한 느낌이 들어서요.

미야자키 나는 모형잡지에 연재를 하나 하고 있습니다. 이 일을 위해 중단했지만요. 그 연재는 '자료적 가치는 없다'는 명목을 내걸고 있는데, 거기서 엉터리 비행기를 만들었습니다. 어떤 유럽의 소국이 있는데, 국왕이 비행기 마니아라서 거의 없는 예산을 쏟아부어 폭격기를 한 대 만들었지만 결국 쓸 만한 물건이 못 됐다는 이야기를 썼더니, 모두 속아 넘어갔어요. 특히 비행기 마니아를 자칭하는 사람들이…….

유메마쿠라 마니아인 만큼 믿어버리는 겁니다. 포인트를 잘 파악하고 있으면

(웃음).

미야자키 마니아는 기계에는 빠삭하지만 정치 정세엔 어둡잖아요. 그래서 처음 오스트리아에 합병됐다가 그 뒤에 독일에 편입되고 지금은 발칸반도의 어디 어디 나라에 합병됐다는 식으로 날조해 국왕의 초상화 같은 거, 아무리 봐도 사진을 보고 그린 듯한 걸 덧붙여뒀습니다. 그래서 어떤 남자가 그 비행기의 개라지 키트를 만들고 싶다고 해서, 그건 거짓말이라고 했더니 충격을 받았어요 (웃음). 기뻤습니다.

유메마쿠라 역시 잘 속이면 기쁠까요?

미야자키 기쁘죠. 비행기에 대해선 꽤 그런 망상이 쌓였습니다.

유메마쿠라 그래서 영화 속에 토해내는군요.

미야자키 아뇨, 영화 속엔 그럴 수가 없죠.

유메마쿠라 하늘을 나는 기계가 많이 나오는 것은 관계없는 건가요?

미야자키 예. 뭐랄까, 저는 노력을 안 하는 사람이라서. 영화도 잘 보지 않습니다.

유메마쿠라 애니메이션도 안 보나요?

미야자키 애니메이션도 안 봅니다. 실사도 안 봐요.

유메마쿠라 그러고 보니, 저도 소설은 안 읽네요(웃음).

미야자키 직업상의 자극이라면 책을 읽는 편이 좋습니다. 그래서 잘 쓰인 책은 몇 번이든 반복해 읽으면 영상화가 돼죠.

유메마쿠라 저는 쓸 때는 대개 영상이 떠오르는 편입니다. 그림이 떠올라서 그걸 열심히 묘사한다고 할까요.

미야자키 그건 『마음별 무당벌레』를 읽어도, 이건 전부 바쿠 씨가 행동했던 부분이란 걸 알 수 있어요.

유메마쿠라 그런가요? 이미지는 거의 있었는데.

미야자키 지형이 세세하게 적혀있진 않지만 그건 알 수 있습니다. 나는 르 귄의 『어스시 연대기』를 좋아하는데, 굉장히 세계가 잘 만들어져있어서 대단한 묘사가 아니더라도 풍경을 볼 수 있었어요.

유메마쿠라 그럼 전부 르 귄의 머릿속에 그림이 있는 거겠군요.

미야자키 예. 있을 거라 생각합니다. 좋아하는 장면만, 몇십 번씩 읽고 질리면 다른 재미있는 부분을 찾거나 해요(웃음). 비행기 책도 그렇습니다. 처음엔 전투기를 바라보다가 질리면 정찰기로 가고 점점 수수한 쪽으로 옮겨가죠(웃음). 아내가 기막혀하는데, 나는 결혼하고 나서 10년 이상, 잠자리에서 꼭 읽는 책이 있었습니다.

유메마쿠라 십몇 년······.

미야자키 작은 나라의 군용기만 모아놓은 책으로, 이미 너덜너덜해졌지만요.

유메마쿠라 저, 미야자키 씨가 뭔가 만드실 때에도 역시 도량이랄까, 스케줄 같은 건 처음에 결정하시나요?

미야자키 그건 공개일이 정해지니까요. 공개날짜를 정하지 않는 때도 있지만, 대개 제작 체제는 무너집니다. 그건 기본적으로 모두 힘든 일들을 하고 있으니까요. 스케줄이 정해져 있고 자신이 그만큼 해야만 한다는 책임이 있어서 모두 힘을 내는 거죠.

유메마쿠라 역시 마감이 없으면 안 하게 되죠. 마감이 없는 일은 아직도 못 하는 게 여기저기 있어요.

미야자키 저도 스케줄이 정해져 있지 않았다면 애니메이션을 평생 한 편도 완성하지 못했을 거예요. 고민만 하다가.

유메마쿠라 그다지 여유가 없다는 것도 애처로운 얘기지만요.

미야자키 예. 그러니까 노르시테인도 7년에 한 편 정도를 만들고 있는데, 그건 러시아가 예술가와 기술자 천국이고, 그가 엘리트이기 때문이란 측면이 있다고 생각합니다. 거기에도 문제가 있어서 러시아 아이들은 더 다른 재미를 가진 작품을 보고 싶어 하는 걸지도 몰라요.

유메마쿠라 아, 중요한 걸 말씀하셨네요(웃음). 저는 오늘, 노르시테인의 작품을 보고 그런 걸 만들어야 한다고 생각했는데, 확실히 그런 면도 있군요. 러시아 아이들이 『건담』을 본다면 무척 기뻐할지도 모르죠.

미야자키 물론 노르시테인이 있어도 좋지만, 그 한 사람을 내보내기 위해 100

명의 평범한 재능을 고용하는 거겠죠. 졸작도 많을 테니, 노르시테인의 작품은 그중 한 편에 지나지 않는다고 생각합니다.

유메마쿠라 그런 이야기를 들으면, 대중문예를 하는 사람으로선 조금 안심이 됩니다. 오늘은 충격을 받아서 더 힘내야 한다고 생각했지만요(웃음).

미야자키 아뇨, 힘내주세요, 그렇게 말하지 말고(웃음). '앵커'도 있잖아요.

유메마쿠라 만약 쓴다면 완전히 제 스타일로 해석하지 않으면 쓸 수 없을 것 같은데요.

미야자키 그야 물론, 이대로만 해주세요, 라고 말하는 건 아니니까요.

유메마쿠라 사실, 저도 미야자키 씨가 꼭 만들어주셨으면 하는 게 있습니다. 그건 불교의 세계를 배경으로 한 이야기인데요.

불경을 읽으면 세계의 중심에 허공이 있고 거기에 풍륜이란 게 떠있습니다. 그 위에 또 수륜이 있고 그 가장자리가 황금으로 되어 있죠. 그걸 세계의 끝이란 의미로 금륜제라고 한다고 합니다. 그 금륜을 일곱 겹의 산이 둘러싸고 있고 안은 바다입니다. 그 바다의 동서남북 네 군데에 대륙이 있고, 그중 하나인 섬부주에 우리 인간이 모두 살아요. 그리고 바다의 중심에 수미산이란 산이 있습니다. 높이가 30만 킬로입니다. 이 산 위에 도솔천이라는 게 있어서 거기에 석가모니가 미륵보살한테 설교를 하고 있죠. 왜냐하면 미륵보살이 56억 7천만 년 후에 깨달음을 얻고 두 번째 부처가 되어 지상으로 내려와 사람들을 구제하기 위해서랍니다. 이 수미산에 올라가 미륵보살이 될 남자의 이야기를 언젠가 꼭 쓰려고 생각하는데, 그걸 꼭 영상화해 주셨으면 좋겠습니다.

미야자키 영상적인 공간을 만들 수 있다면 재미있겠지만, 이것도 어려울 것 같네요(웃음).

주

1. 러시아의 절지 애니메이션 작가. 유리 노르시테인의 1979년 작품. 늑대새끼를 주인공으로 여러 시대 사람들의 생활을 담담하게, 또 힘있게 그렸다.
2. 유리 노르시테인의 1975년 작품으로, 안개에 둘러싸인 고슴도치의 체험을 그린 것이다.
3. 노르시테인의 작품은 부인인 야르부소바가 그림을 그리고 노르시테인 자신이 애니메이트하여, 그걸 한 명의 카메라맨이 찍는 소규모 시스템으로 제작되었다.

(『아니메주』 1986년 2월호)

유메마쿠라 바쿠 夢枕獏

1951년, 가나가와현 출신. 73년에 도카이대학 문학부 일본문학과를 졸업. 77년에 『기상천외』지에 「개구리의 죽음」을 발표하며 작가로서 데뷔. 84년 저서인 『마수사냥』 3부작이 밀리언셀러가 되고, 89년에는 『상현의 달을 먹는 사자』로 제10회 일본SF대상을 수상. 93년에는 가부키 희곡 『삼국전래현상담』이 반도 다마사부로 주연으로 상연되었다.

주요 저서로 『키마이라』, 『어둠의 사냥꾼』, 『아랑전』, 『사자의 문』, 『음양사』(이상 시리즈 작품), 『열반의 왕』, 『가라테 비즈니스맨 클래스 네리마 지부』, 『헤이세이 원년의 가라테 챱』(이상 자연소설), 『악몽을 먹는 마물』, 『놀라운 문학대계』, 『고양이를 켜는 오르오라네 완전판』(이상 단편집) 등이 있다.

또 에세이와 논픽션도 다룬 『성 유리의 산』, 『후기 대전』, 『성악당 취몽담』 등도 있다.

골방에서의
탈출

대담자 무라카미 류

**영상을 일방적으로
향유하기만 하는
아이들**

—— 먼저 처음으로, 소녀연쇄살인사건(미야자키 쓰토무 사건)에 대해 어떻게 생각하고 계신지 그 부분부터 시작해주시겠습니까?

무라카미 제가 생각하는 것은 그 청년뿐만 아니라 그 전에 경찰을 죽인 범인도 그런데, 평범한 얼굴입니다. 옛날 살인범이라고 하면 아무리 봐도 살인범이랄까, 얼굴에 그런 흔적이 있다고 할까, 사람을 죽이지 않고는 자신의 자기표현이나 존재증명을 할 수 없을 듯한 압도적인 얼굴을 하고 있었죠, 도스토예프스키적인(웃음). 그래서 왠지 납득도 할 수 있었고요.

미야자키 그러네요.

무라카미 그래서 살인의 동기도, 예를 들면 유아기에 굉장히 괴롭힘을 당했기 때문에 사람을 죽이지 않으면 안 된다 같은 게 아니라, 단순한 초조함의 연장인 거죠. 예를 들어 보통이라면 사우나에 갔다 오면 풀릴 일인데, 그게 계속되다가 그 연장선상에서 죽여 버렸다는 일이 많다고 생각합니다. 사실은 그게 가장 무서운 거라, 어디에나 있는 보통사람들 누구나 그렇게 될 가능성이 있다고 생각합니다. 그건 굉장히 무서운 일이니, 모두 인정하고 싶어 하지 않죠. 그래서 무언가의 탓으로 돌리려 합니다. 그게 역시 그가 많이 갖고 있던 호러 비디오 등…….. 애니메이션도 많이 갖고 있었나요?

—— 예, 그렇다고 하네요.

무라카미 그런 것들이 희생양이 된 게 아닐까요. 그는 이렇게 특별하니까 이런 짓을 했고, 하고 싶었을 테니까요. 하지만 저는 결국 누구나 그렇게 될 가능성이 있다는 걸 인정하지 않으면 아무것도 시작되지 않는다고 생각합니다. 다만 그걸 인정하는 게 상당히 무서운 일이고 용기도 필요하지만요.

미야자키 저는 8월엔 계속 신슈 쪽에 가 있었어요. 전화도 없는 곳이라서 그 사건이 발각되고 코멘트를 요구하는 전화가 엄청나게 왔다고 하는데, 모두 아니메주 편집부에서 막아버려 다행히 한 번도 코멘트를 하지 않고 끝났습니다. 모처럼 무라카미 씨와 만나는데 이런 일에 대해 얘기하라고 해서 그다지 기쁘진 않지만, 지금 무라카미 씨가 말씀하신 것도 잘 알겠고 애니메이션이나 호러나 롤리콤을 너무 많이 봤다든가, 그래서 끝장을 내자, 그래서 그것들을 규제하자며 끝내 버리고 싶어지는 것에 대해선 말하고 싶지 않습니다.

무라카미 그렇군요. 정말 언급하고 싶지 않은 사건이죠.

미야자키 맞아요.

무라카미 미야자키 씨, 코멘트하지 않는 게 좋지 않나요? 저는 작가라서 무슨 말을 해도 제 마음이지만(웃음).

미야자키 예를 들어 그 사건 이후 우리가 만든 영화를 아이들이 보러 간다고 했을 때, 부모가 '애니메이션 같은 것 보러가지 말라'고 하게 됩니다. 그에 대해

어떻게 생각하느냐 물어본다면, 나는 아이가 그 영화를 볼 만한 가치가 있다고 생각한다면 부모의 눈을 피해서라도 혹은 싸움을 해서라도 설득시켜서 보러 가야한다고 생각합니다. 바로 얼마 전까지 만화를 읽는 데에도 그런 각오가 필요했고, 영화관에도 학교 선생님의 눈을 피해 가거나 했으니까요. 이런 일로 그 아이들을 위해 변명할 필요는 전혀 없다고 생각합니다. 그건 확실히 말해두고 싶군요.

그와는 별개로 예를 들면 아까 살인범의 얼굴을 하고 있지 않다는 것에 대해선, 그런 타입은 많이 있다는 이야기를 직장 동료들로부터 얼마든지 듣습니다. 그 이상으로 많은 비디오를 갖고 있는 사람이나, 최근엔 비디오도 질리고 게임도 질려서 컴퓨터를 만지기 시작했는데, 그것도 질려 버렸다는 사람(웃음). 현실의 사회보다 브라운관 속의 사건 쪽에 현실감을 느끼는 사람들이 있다는 것에 대해선 이미 오래전부터 어떻게 된 일일까 의논을 해왔습니다. 이 문제에 대해 어떻게 생각하느냐 물어봤을 때, 예를 들어 영화 『이웃집 토토로』를 본 사람에게서 받은 편지에 '우리 4살 아이가 너무 좋아해서 30번이든 40번이든 비디오를 틀어주면 그동안은 얌전히 보고 있어요' 같은 말이 적혀 있어도 사실은 조금도 기쁘지 않습니다.

무라카미 아아…….

미야자키 3살 아이까지는 현실과 브라운관 속의 일을 구별하지 못해요.

무라카미 예, 그렇다고 하네요.

미야자키 6살까지는 혼동합니다. 그래서 예를 들어 4살 아이라면 그 브라운관을 바라보는 시간을 사실은 자신의 오감 전부를 움직여 세계를 찾으러 걸어 다녀야 하죠. 예를 들면 이 재떨이에 관심을 갖고 부모가 항상 NO라고 해도 부모가 어쩌다 집에 없어서 담배꽁초를 입에 넣었다가 맛이 없어 뱉거나, 삼키거나, 재떨이를 씹어보거나, 뒤집어보는 등 여러 가지를 해보며 혀에서 촉각으로, 청각, 후각, 시각도 포함해 세계를 찾으러 걸어 다녀야 하는 시기에 브라운관이 강요하는 시점으로 사물을 계속 바라봅니다. 그건 바퀴벌레나 쥐에 둘러싸였는데도, 처리할 생각은 않고 그 시간을 비디오 시청에 소비하는 겁니다. 현실과

브라운관의 구별이 가지 않는 아이들에게는 처음부터 유사체험이고, 더욱이 시각과 청각을 자극하잖아요. 후각이나 촉각 등 그런 것들에 대해 극도로 둔감해지거나 예민해지거나, 예를 들어 자그마한 체취에도 두려워 바들바들 떠는 건 그런 것들과 관계가 있지 않을까 생각합니다.

그건 『토토로』를 반복해 보는 것뿐만이 아니라 밥을 먹을 때 텔레비전을 튼다든가, 영상을 일방적으로 향유하기만 하는 생활을 일상으로 강요받으며 그 안에서 아이들이 자라간다는 게 도대체 무슨 일일까를 사실 물어야 한다고 생각합니다.

비디오를 1만 개 모으면서 식사는 칼로리 메이트를 먹으면 된다는 청년들을 만나거나, 혹은 버는 돈의 대부분을 비디오에 쏟아붓는 균형감각 없는 사람들을 만나면, 그런 그들이 바보라고 하기보단 그걸 키운 환경 즉, 일본사회에 문제가 있지는 않을까 하는 생각이 듭니다. 그러니까 앞으로라도 그걸 깨달은 사람들이 있다면 그런 짓은 그만두라고 말하고 싶어요. 텔레비전 유아프로그램이 있지만, 음악이 필요하다면 부모와 함께 노래하거나, 레코드를 틀면 됩니다. 텔레비전에 아이를 맡기지 말고 그런 것들을 하라고 말하고 싶은 겁니다.

무라카미 하지만 그건 노력해야만 하는 거죠.

미야자키 그렇습니다.

무라카미 물리적인 시간도 들 테고요.

미야자키 다만, 우리도 애니메이션을 만들고 영상으로 장사하며 이런 생각을 하면 정말 딜레마에 빠집니다. 요컨대 이렇게 많은 영상작품이 있구나 하면서요. 그래서 질이 나쁘다고 말은 하지만, 질이 좋은 게 많이 나오면 어쩌나 라든가(웃음). 텔레비전을 틀면, 전부 '인생이란 무엇인가'를 진지하게 생각하는 시리즈만 계속 흘러나오면 어떻게 될까요, 도대체.

무라카미 아하하하하. 어떻게 해야 하죠?

미야자키 그러니까 『토토로』를 40번이나 봤다든가 그런 말을 들어도 기뻐할 수 없는 겁니다. 부모와 함께 영화관에 가서 한 번 보고 돌아와서, 아이들이니까 그때는 웃지만, 뭔지 잘 모르잖아요. 그런 체험이 부모와 함께 외출해 어두

운 곳에서 축제를 하고 왔다는 것도 포함해서 정말 의미가 있는 거라 생각합니다. 고릿적 인간이라서요(웃음).

하드는 충실, 소프트는 빈곤이란 뒤틀림

무라카미 지금 미야자키 씨가 말씀하신 일본사회 속에서의 영상문화는 굉장히 큰 문제가 있네요.

미야자키 그렇습니다. 우리 직장에 20대 스태프들이 있습니다. 18살 정도부터 같이 있다가 지금 30살 가까이 될 때까지 쭉 봐온 인물들이 꽤 있습니다. 그래서 그들이 어떤 생활을 하는지 여러 가지 들은 걸로 종합해보면, 다다미 6장 크기의 원룸에 살고 있고 거기에 28인치 텔레비전이 떡하니 놓여 있으며 갖고 있는 오토바이로 스튜디오에 통근하죠. 집 뒤엔 편의점과 렌탈 비디오점이 하나씩 있고, 그뿐입니다. 스튜디오에서 편의점에 들렀다가 돌아가는 삼각형인가, 거기다 렌탈 비디오점까지 들리는 사각형인가. 그런 전형적인 패턴이 있어요.

그게 문제라고 하기보단 사실 우리가 일하는 방법에도 문제가 있어서 매우 반성하는 부분이 있습니다. 우리가 20대일 때는 여유로웠던 게 TV 만화영화가 시작되고 일주일 단위로 방영에 쫓기게 되면서 쓸데없이 바빠지게 됐습니다. 마치 신칸센이 생겨서 더 바빠진 사람이 있는 것처럼 말이에요.

무라카미 하드한 부분이 생기고 나서 소프트한 부분도 바빠졌다는 말이군요.

미야자키 그렇습니다. 그 때문에 하드인지 아닌지 모르겠지만 잡지가 월간에서 주간으로 바뀌었다든가. 만화는 진작부터 그렇고요. 월 8페이지를 그리던 사람이 주 32페이지를 그린다거나. 정신적 생산량은 같으니, 결국 콤마를 늘여 '박력 만화' 쪽으로 기울어지게 되거나. 세상이 그런 식으로 변해서 우리는 이 상황 속에서 되도록 좋은 작품을 만들자 등 그런 걸 대의명분으로 해왔지만, 결과적으로 젊은 사람들한테서 시간을 빼앗기만 하는 건 아닐까 하고…….

무라카미 그래요, 거기까지 생각하면 구제할 길이 없잖아요(웃음). 제 아들도 역시 컴퓨터(비디오게임용 컴퓨터)를 좋아해서, 야구 게임 같은 걸 하면 제가 집니

다. 그래서 '게임에서 강한 사람보다 진짜 캐치볼을 잘하는 사람이 대단하다'는 걸 알게 해주려면 캐치볼이 얼마나 재미있는지를 그 아이한테 알려줘야 해요. 그렇게 하기 위해선 제가 아무리 바빠도 물리적인 시간이 필요합니다. 한 시간 이든 두 시간이든 확실히 시간을 들여 아이와 캐치볼을 해야 하죠. 그렇지만 게임이나 하라고 하면, 그 두 시간은 제가 일할 수 있으니까 그런 쉬운 쪽으로 가버립니다. 아들도 실제로 잘 못 하니까, 공에 맞아 아파하는 것보단 게임이 좋죠. 그 의존성은 마약 같은 거라 인간은 편한 쪽으로만 가려고 하니까요. 그래서 아까 미야자키 씨가 말씀하신 것을 사회 나름 부모 나름이 한다는 것은 굉장히 어렵다고 생각합니다. 저도 제 아들이니까 하고 있지만, 다른 사람의 아이까지 하는 것은······.

미야자키 그렇지만 그건 아이들한테 맡길 수밖에 없습니다, 원래. 나는 아이들을 여유롭게 해주어야 한다고 생각합니다. 여유롭게 해서 어떻게든 클럽활동에 참여하라는 말은 그만두고요. 이건 한 사람만 그만두는 걸로는 안 돼요. 혼자서는 게임을 할 수밖에 없습니다. 길가에서 아이들 집단을 없애 버렸지만, 그걸 부활시킬 수 있는 것을 생각해야 해요. 그건 어른이 리더로서 이런 놀이가 있다고 알려주는 게 아닙니다. 너무 심심해서, 그걸 할 수밖에 없는 상황을 만들어야 한다는 겁니다. 그렇게 하면 사실 아이들이란 어른들이 그만하라고 해도 눈을 피해서라도 놀게 됩니다. 그런 과정에서 굴욕도 맛보고 통한도 겪어보고 세상을 사는 방법도 터득하는 거죠(웃음). 적당히 얼버무리거나, 조금 치사한 싸움도 익혀서, 그것을 혐오하거나 또는 무심코 하거나······.

무라카미 그걸 받아들이거나요.

미야자키 그걸 탄력으로 어딘가에서 어른이 되어가죠. 그런 절차는 전부 빼고, 그 대신 돈과 시간을 소비하는 걸 아이들한테 쥐어줬어요. 애니메이션도 명백히 어떤 시기엔 그랬고, 그전엔 만화였죠.

　그런데 지금 사회는 게임이 나오면 이제 거부하지 않습니다. 그런 걸 갖고 논 세대가 어른의 사회에 섞여들었기 때문이겠죠.

무라카미 그렇겠죠. 컴퓨터가 처음 붐이었을 때, 아들이 유치원 때인가 그랬는

데, 가장 잘 구슬려지는 시기였으니까, 그만두라고 하는 것도 뭔가 무리가 있어서 철저히 시켰습니다. 하루 7, 8시간 하고 두드러기가 나버렸습니다(웃음). 지금도 하지만, 그 대신이 된다는 건 어렵죠. 캠핑 같은 것이 저는 현재로서 가장 좋다고 생각하는데. 그것도 시설도 아무것도 없는 그저 강만 흐르는 곳에서. 근처 아이들도 함께 데리고 가는데, 그렇게 하면 정말 나이로 서열을 정해서 잘 놉니다. 하지만 모순점을 들자면 끝이 없는데, 게임 같은 것을 쑥 받아들였다는 것은, 그럼 그것을 대신할 수 있는 것들도 잘해낼 수 있느냐 없느냐 하는 것들을, 머리 좋은 사람들은 알고 있지만, 그렇게 하기에는 시간이 없어요. 지금의 세상 속에서는 시간이 가장 사치니까, 그것을 제대로 물리적으로 생각한다는 건 어렵지요.

미야자키 그래서 저는 요즘, 영상을 많이 보는 것과 영상감각이 둔해지는 것은 전혀 관계가 없다고 생각합니다.

무라카미 하지만 이건……. 이렇게 말하면 제 아들을 자랑하는 것 같지만, 역시 『토토로』나 『나우시카』는 특별하지 않나요?

—— 특별하다는 건?

무라카미 아이들이라도 판별능력은 있으니까, 세심하게 그려져 있다거나, 많은 생각이 들어가 있다거나 하는 걸 압니다. 저희 아들도 몇 번이나 『토토로』를 봤는데, 9살이니까 일단 구별은 할 줄 알면서 봤으니, 그건 좋아해도 괜찮다고 생각했는데요(웃음).

미야자키 (웃음)아니, 사회상식으로요, 영상을 볼 때, 이상한 말이지만, 규칙을 만드는 게 좋습니다. 요컨대 대개 이 정도 양을 보는 게 좋다는 것을 상식으로서 하나의 선을 그어야 한다고 생각합니다. 즉 담배는 몇 개비 이상 피지 말라는 둥, 숨어서 피는 것에 의미가 있다는 둥 그런 건 별개로요(웃음), 어쨌든 선을 하나 그을 필요가 있습니다.

그런데 이 사회에 관해서 말하면 하드를 만드는 쪽이 무아지경이니까, 어쨌든 점점 더 크게 만들고 하이비전으로 만들고, 만국박람회가 전형적인 예라고 생각하는데, 전시관을 만드는 쪽에 돈이 몰려서 거기서 상영하는 소프트로 돈

이 가지 않는 그런 사회 구조잖아요. 그런 뒤틀림이—나는 분명 뒤틀린 것이라고 생각해도 된다고 보는데—문명의 하나의 도달점이라고 하기보다 문명이 갖는 함정으로 간단명료하게 일본이나 미국 일부에 나타나는 게 아닐까 합니다. 미국사회는 일종의 모자이크라서 모두가 로스앤젤레스처럼 되고 있다고는 생각하지 않지만, 일본은 산속이든 어디든 어떤 의미에선 균질적으로 같은 것들이 진행되는 게 아닌가 하는 기분이 듭니다.

엔이 국제적 통화가 됐을 때, 일본인은 목표를 잃었다

미야자키 이런 것들을 이 잡지에서 말해도 되는지 어떨지 모르겠지만, 환녀원망 등 그런 도착은 옛날부터 있는 거라서 딱히 호러 비디오가 범람하고부터 생겨난 새로운 것도 아니잖아요. 그리고 사람의 생명이 무엇보다 소중하다고 하면서, 한 편에서 가장 남아도는 게 인간이라서. 예를 들면 1만 마리의 코끼리가 있고, 혹은 코뿔소나 멸종위기에 처한 동물이 있어서 그것과 인간 1만 명 중 어느 쪽이 가치가 있냐 하는—그런 질문 자체가 아무 의미가 없지만—그런 설정을 했을 때에 그건 인간이라고 할 수밖에 없잖아 라는 말투가 나오는 식이지 않나 생각합니다.

무라카미 그건 금기 같은 거라서 아무도 말하지 않지만, 그런 사회적 가치관의 압박에 아이들은 민감하니까요.

미야자키 그렇습니다. 사람의 생명은 지구보다 무겁다고 하지만 누구도 믿지 않죠. 덩샤오핑이 '100만 명 정도 불과한 것'이라고 말한 것은 어딘가 이해가 가죠? 11억 인구란 말을 하지만 사실은 14억인 듯하며, 취업할 인구만도 2억 명이 있다든가 하는 말을 들으면 그걸 어떻게 하면 좋을까 짐작도 못 하죠. 그러면 자신들은 잘 해왔지만 나라가 잘 돌아가지 않는다거나 지구에 울타리를 치고 싶다 등 그런 인종적인 파시즘인지 니힐리즘인지 그런 게 일상감각에도 잠재되어 있는 듯한 기분이 들어요.

야생조류회를 만든 사람이 나이가 들어 "인간이 1천 만 명 늘면 새가 1천

만 줄어든다. 그러니까 새를 늘리기 위해선 인간은 죽을 수밖에 없다. 교통사고를 막지 마라."라고 했습니다. 그의 전집엔 실려 있지 않지만(웃음). 예를 들면 야생동물의 문제에도 어딘가에서 타협할 수 있을 거라 말하는 사람들도 사실은 이미 타협은 못 하고 갈 데까지 가는 수밖에 없다고 생각합니다. 이런 일종의 포기가 아이들 마음속에 정말 어렸을 때부터 숨어들어가 아이들 자신이 그렇게 여겨온 것만은 틀림없다고 생각해요.

무라카미 그런 문제는 중요하고 무거운 문제지만, 생각하면 마음이 무겁습니다. 저는 일단 생각해야 한다고 하면서도 일상적으론 일단 제 아이의 일밖에 생각하지 않아요. 사회 전체의 가치관이 무언 속에서 아이한테 가장 정직하게 침투되니까요. 왕따 같은 것도 완전히 그렇고요.

미야자키 지금은 편차 수치로 뭐든지 계량화해 판단하잖아요. 어른들이 그걸로 아이들을 못살게 구는 게 아니라, 아이들의 가치관에 그게 확실히 스며들어 있습니다.

무라카미 저는 지금도 자주 꿈을 꿉니다. 고등학교 2학년 즈음부터 성적이 뚝 떨어졌는데, 그 무렵의 꿈을 꿉니다. 선생님이 칠판에 문제를 쓰고 "무라카미, 해 봐"라고 해요. 근데 못 합니다. 그때, 그야말로 자신의 존재증명을 부끄럽게도 "나는 작가다!"란 말로 하는 겁니다(웃음). 굉장한 악몽이고 싫은 꿈이지만. 또 저희 때는 70년 안보투쟁 전으로 히피나 베헤렌 같은 게 있었을 때라, 부모도 선생님도 공부하라고 하지만 어쩌면 다른 길이 있지 않을까 생각하던 시대니까요. 지금은 사는 보람이라느니 풍요로운 생활이라느니 말하지만, 결국은 이 레일을 타지 않으면 안 된다, 다른 가치관은 없다는 압박이 굉장하잖아요. 그 레일에서 벗어난다는 공포감이란 게 아이들에게도 굉장히 클 거라 생각합니다. 확실하게 계량화하면(웃음), 지금이 100배 정도 더 압박이 강할 겁니다.

미야자키 지금 스튜디오 지브리에서 신입을 모집하고 있어서 그 구인만화를 『아니메주』에 내보냈는데, 1년 동안 연수기간으로 이 정도의 급료를 지급한다는 것밖에 그리지 않았습니다. 그래서 전화로 문의가 오면, 그 후의 신분증명은 어떻게 하느냐는 질문이 많습니다. 구인만화에 확실히 그려놓았는데, 이런 일이

니까 힘이 있으면 어떻게든 될 거다, 없으면 안 된다고요. 성장이나 안정 같은 건 자기 자신의 문제니까, 그런 미래의 일을 누군가가 보증해줄 거란 망상을 갖지 말라고 분명히 그랬다고 생각했습니다. 하지만 그렇게 말하면, 순간 겁을 먹고 소극적으로 되는 사람들이 굉장히 많아요. 뭐랄까, 프로야구 해설에 자주 나오잖아요. "흐름이 바뀌었네요"라고(웃음).

무라카미 아하하하하.

미야자키 "운이 없었네요"라든가. 운이 없을 때에 이 일구를 죽을힘을 다해 쳐서 승부를 역전시키는 게 스포츠란 발상이 없잖아요. 이쪽에 쓸데없는 흐름과 한쪽에 잘 헤쳐 나가는 흐름이 있는데, 쓸데없는 흐름을 타버리진 않을까 하는 오컬트적인 방식으로 받아들이는 건가 생각할 수밖에 없어요. 분명, 우리 시대 쪽이 편했다곤 생각하지만요.

무라카미 편했어요, 저도. 지금 고등학생은 힘들겠다고 생각합니다.

미야자키 만화를 보는 사람은 바보란 풍조 속에서 만화가가 되겠다고 말하는 것은 그만큼 자신이 존재할 수 있게 되는 거죠(웃음), 정말로.

무라카미 그러네요.

미야자키 지금은 빗나가거나 불량해질 때도 매뉴얼이 있는 느낌으로, 어떤 의미에선 부모의 이해심이 굉장히 넓어지는데, 그렇게 되면 어떻게 해야 할지를 모르겠어요. 게다가 어린 시절에 해둬야 하는 것들을 하지 않으니까, 대인관계에도 굉장히 겁을 먹게 되죠. 자신이 상처받는 데에도 굉장히 민감한 주제에, 다른 사람한테는 아무렇지도 않게 상처를 주고, 그 부분이 훈련되지 않았다고 생각합니다.

무라카미 그런 일들이 어째서 시작됐는지에 대해 저는 여러 번 언급했는데, 작년 『TOUCH』란 잡지에 'TEN YEARS AFTER'란 에세이를 썼습니다. 10년 전의 신문에서 고른 사진을 바탕으로, 10년 전과 지금이 얼마나 다른지를 쓴 겁니다. 그래서 가장 컸던 것은 엔이 1달러가 200엔을 넘었던 점이라 생각했습니다. 그즈음부터 왕따 등 여러 일들이 일어나고 있어요.

이건 확대해 말하는 거라 틀린 부분도 많다고 생각하는데, 결국 메이지 이

후 일본이 국민과 일체가 되어 한 것은 누가 뭐래도 세계적인 머니게임에 참가하는 거였다고 생각합니다. 엔을 달러와 대등한 통화로 만든다는 것은 세계경제 속에 일본의 위치를 확립하는 겁니다. 그렇게 하려고 일본은 여러 일을—만주에 가서 전쟁을 하거나 하며, 저의 아버지도 숙부도 모두 그렇게 힘내서 일본을 일류국가로 만들려고 했고, 그 가치관이 사회 전체의 구석구석까지 침투했었다고 생각합니다.

그래서 10년 전에 겨우 엔이 달러 대 200엔을 넘으면서 달러와 대등해졌고, 그럼 다음으론 무엇을 해야 하느냐며 모두가 멈춰 서서 보니, 결국 열심히 달려온 사람들은 목적이 없어졌기 때문에, 그 무렵부터 아버지의 권위가 무너지고 사는 보람이나 개인적인 레저가 좋다는 둥 모두가 제각각 말들을 하기 시작했어요.

엔은 국제적 통화가 됐지만, 일본어는 물론 일본어 작품도 그렇게 되지 않았다고 생각합니다. 문화란 것은 자신이 어떻게 다른 사람과 다른가를 상대에게 알리는 거라 생각해요. 그런 걸 목적으로 하면 되는데, 역시 돈에 미련이 있어서, 머니게임으로 달리거나 우왕좌왕하는 겁니다.

지금까지 나쁜 면만 말했는데, 지금 외국의 정보 등이 이상하게 인기가 있잖아요. 외국에 나가 열심히 사는 사람들이나 영어를 할 수 있다는 것만으로 존경을 받거나 하잖아요. 때문에 의외로 좋은 면도 있어 제대로 방침을 갖고 뭔가를 만들어가면 좋은 점도 나올 듯한 기분이 들어요.

미야자키 작품은 휴머니즘이 아닌 점이 대단하다

무라카미 남자아이에 대해 생각하는 건, 저는 12살부터 14살 정도까지 시절이 개인적으로도 좋고 그 시대를 그린 영화도 좋아합니다. 이것도 몇 번씩 말하는 건데, 남자는 어렸을 땐 어머니의 지배를 받잖아요, 철이 들 때까지. 그러다가 너무 철이 들어 이번엔 좀 호색가가 되면 꽤 괜찮은 여자들한테 지배를 받거나 하죠(웃음). 좋은 고등학교에 가고 좋

은 대학교에 가서 좋은 취직자리를 잡는다는 건, 역시 좋은 여자를 손에 넣고 싶다는 압박이 있으니까요. 저도 있었는걸요.

미야자키 뜻이 낮았나요, 저는(웃음).

무라카미 그러니까 어머니한테도 여자한테도 지배당하지 않는 시기는 굉장히 짧다고 생각합니다. 영화 『스탠 바이 미』의 세계가 딱 그 무렵이라서, 저도 그랬지만 그 시절은 남자 친구들이 아주 많죠. 그런 것들이 지금은 굉장히 이뤄지기 어려워졌죠.

미야자키 그런 얘기를 들어보니, 나는 늘 완전히 지배당하고 있었어요. 18세 정도까지인가.

무라카미 그건 어느 쪽의 지배 말인가요?

미야자키 그래요, 얘기하자면 좀 귀찮아지는데, 전쟁 체험 속에서 내 부모님이 세계에서 가장 멋지다고 생각했는데, 그렇지 않다는 의문을 꽤 어렸을 때부터 갖고 있었습니다. 그걸 내 기억 속에 동결시켜왔던 것을 참을 수 없어질 때까지 18년이 걸렸습니다. 그래서 고등학교 3년 동안은 거의 잠만 자고 있었어요, 생각해보면.

무라카미 자고 있었다고요?

미야자키 그렇게밖에 생각할 수 없습니다. 클럽활동도 안 했고 딱히 친한 친구들을 사귀었던 것도 아니고요. 책은 읽었던 것 같지만.

무라카미 쉬고 있었던 게 아닐까요(웃음).

미야자키 그렇게 생각하고 싶은데요(웃음). 그래서 아이들을 위한 걸 만들고 싶다고 생각한 것도 사실 일종의 보상입니다. 그래서 저한테 왜 아이들을 위한 것을 만드느냐고 물으면, 나의 경험 때문입니다. 12~13살의 저는 전혀 기억에 없어요. 그건 18살인가에 거의 방 안에서 절규하는 기분으로 전부 잊고 싶어 했으니까, 의도적으로 잊어 버렸으니까요. 나의 내면은 텅 비어 있습니다. 풍경은 기억하고 있지만요.

무라카미 그런데 작가도 그렇습니다. 뭔가 이 사람은 완전한 어린 시절을 보냈구나 하는 사람이 있는 걸요. 저는 그 정도로 잘 보내진 않았기에 이렇게 글로

쓰는 거라 생각합니다. 뭔가 하고 싶은 말을 하지 못했다든지, 사실은 어떤 때에 아버지든 친구든 제게 해준 말을 잊어 버렸다거나 잘 듣지 않았었다는 기억도 있어서, 지금 글로 쓰고 있다는 생각이 들어요.

미야자키 그때 왜 그런 식으로 말할 수 없었을까 하는 생각에, 그런 상황에서 그렇게 말할 수 없는 아이들보다는 제대로 말할 수 있는 아이들을 만들어내고 싶습니다(웃음).

무라카미 잘 압니다. 하지만 저는 완전한 어린 시절을 보내는 사람은 거의 없다고 생각합니다. 그런 어린 시절을 보내는 사람은 분명 죽을 거라 생각해요. 역시 마음에 걸리는 게 계속 있는 사람들이 뭔가를 만들거나 생각하는 건 아닐까 하고, 딱히 저를 정당화하는 건 아니지만(웃음), 그렇게 생각합니다. 미야자키 씨의 작품을 제 가족 모두가 좋아하는 이유는 휴머니즘이 아니기 때문이라 생각합니다.

미야자키 그런 말을 들으면 굉장히 기쁩니다(웃음).

무라카미 해피엔딩인데, 흔히 말하는 휴머니즘이 없다고 생각합니다. 휴머니즘은 음모라고 누군가가 말했는데, 굉장히 쉬운 길이죠. 거짓말도 많이 해야 하고. 요즘 아이들은 가차 없어서, 그런 휴머니즘은 금방 구별하니까요. 하지만 휴머니즘이 아닌 해피엔딩은 굉장히 어렵다고 생각합니다. 이런 말을 하면 미야자키 씨가 쑥스러워할지도 모르지만, 역시 일종의 사상이 없으면 할 수 없는 거라 생각합니다.

미야자키 그래요, 진정한 의미에서의 해피엔딩을 만드는 건 이미 옛날에 단념했습니다.

무라카미 예.

미야자키 일단 하나의 과제를 넘었다는 정도까지밖에 못 가요. 그다음은 또 많은 여러 일들이 일어나겠지만, 우리는 이 아이라면 어떻게든 해나가지 않을까 하는 정도밖에 얘기할 수 없다고 생각합니다. 영화를 만드는 사람으로서 말하면, 그 악인을 쓰러뜨린 덕분에 모두 행복해진다는 영화를 만들 수 있다면 편하고 좋겠죠.

무라카미 편하죠(웃음), 그렇죠. 그래서 그 여러 일들은 아직 해결되지 않고 일단 뭔가가 동결되어 또 시작되는 거겠죠. 하지만 이 아이라면 분명 잘 헤쳐나갈 거라고 생각하게 만드는 아이가 여자죠, 모두(웃음).

미야자키 그렇습니다(웃음).

무라카미 그래서 이상하게 더 리얼리티가 있어 왠지 괴로운 부분도 있습니다.

미야자키 예. 남자를 주인공으로 하려고 생각하면, 굉장히 굴절되어 버립니다. 문제가 단순하지 않아요. 즉 뭔가를 쓰러뜨리면 된다는 설정이라면, 남자를 주인공으로 하는 편이 좋습니다. 하지만 지금 남자를 주인공으로 활극물을 만들려고 하면, 그거야말로 『인디아나 존스』의 길밖에 없습니다. 나치스를 내보내는 등. 누가 봐도 아, 이건 악당이구나 말할 수 있을 듯한······.

무라카미 시대나 상황을 설정해서요.

미야자키 그런 것밖에 없어요. 그런 걸 하고 싶은데, 야무지지 못하고 어쩔 수 없이 할 수밖에 없는 소년을 그리는 건 간단해요. 에너지는 넘칠 정도로 갖고 있지만, 어디로 나가야 좋을지 모른다거나 방향을 발견하지 못한다는 등 그런 설정이라면 얼마든지 가능합니다. 하지만 왜 여자만 주인공으로 만들고 있느냐는 질문을 받아서.

무라카미 저도 나우시카가 남자였다면, 이라고 생각하면 이야기가 좀 복잡해지는군요(웃음). 그 오무의 금빛 촉수 위를 걷는 것도 남자라면 '바보냐, 넌'이란 생각을 하게 되어서(폭소). 나우시카는 귀여우니까요.

미야자키 아, 그건(폭소). 하지만 애니메이션을 만들고 있을 때에 항상 거짓말을 굉장히 하고 있구나 생각합니다. 예를 들어 긍정적인 인물 설정을 극히 평범한 여자아이 10명으로 할 수 있지 않을까 라고 말한다면, 그거야 우리가 하는 일은 어딘가 보여주기라서.

무라카미 하지만 귀여운 건 괜찮지 않나요(웃음).

미야자키 이게 그래서 어려워요. 순식간에 롤리콤 놀이의 대상이 됩니다. 그건 어떤 의미에서 우리가 긍정적인 걸 그리려 하면 열심히 귀엽게 그릴 수밖에 없습니다. 하지만 예를 들면, 애완동물을 갖고 싶다는 느낌으로 부끄러워하지 않

고 그릴 수 있는 사람들이 너무 많아져서 귀여움이 점점 상승됩니다. 한편, 여성의 인권 같은 말을 하면서 어떻게 이런 일을 할 수 있느냐 하는 것은 그다지 분석하고 싶지도 않아요……

무라카미 하지만 미야자키 씨는 그런 생각을 그다지 안 하셔도 되잖아요(웃음).

미야자키 분석해봤자 아무 결론도 안 나요.

무라카미 맞아요. 분석해서 뭔가 해결되는 게 아니죠. 뭔가 편해지고 싶기 때문이라고 생각하는데. 저도 분석하는 걸 싫어해서 그렇게 억지로 이유를 갖다 대는 거지만. 그래도 한 명의 팬으로서 말한다면, 우열한 것에 너무 고민하지 말고 역시 좋은 걸 좀 더 많이 만들어주시면 좋겠고, 고민할 에너지를 작품을 만드는 쪽에 쏟아부으셨으면 좋겠어요.

<div align="right">(『아니메주』 1989년 11월호)</div>

무라카미 류 村上龍

　1952년 2월 19일, 나가사키현 사세보 출신. 무사시노미술대학 중퇴. 76년에 『한없이 투명에 가까운 블루』로 소설가 데뷔. 같은 작품으로 제19회 군상신인문학상과 제75회 아쿠타가와상 수상. 81년 『코인로커 베이비스』로는 노마 문예신인상을 수상. 현재는 작가로서만이 아니라 영화감독으로서도 활동한다.

　주요 저서로 『코인로커 베이비스』, 『사랑과 환상의 파시즘』, 『토파즈』, 『이비사』, 『5분 후의 세계』, 『피어싱』 등 다수.

　영화감독 작품으로는 『한없이 투명에 가까운 블루』, 『괜찮아 마이프렌드』, 『래플스 호텔』, 92년 타오르미나 영화제 최우수감독상을 수상한 『토파즈』를 들 수 있다. 최신작으로는 원작, 각본, 감독으로 관여한 『KYOTO』가 있다.

독자나 관객을 잘할 수 있는 사람은 적습니다, 지금

대담자 이토이 시게사토

미야자키 『이웃집 토토로』에서 이토이 씨는 광고카피 외에 아버지 목소리로도 출연하셨는데, 이토이 씨 목소리로 그 영화가 잘 정리가 됐습니다. 좋았습니다.

이전에 NHK의 『스튜디오L』을 보면서, 사회를 보던 이토이 씨의 목소리가 신기한 목소리라는 생각이 들었습니다. 성우들의 목소리를 여러 번 들어봤는데 모두 따뜻해서요, 어린이들을 전면적으로 이해해주는 아버지가 되고 말죠. 예전에 '아빠는 뭐든지 알고 있어'라는 프로그램이 있었잖아요, 서른 정도의 아버지가 그렇게 될 리가 없어요. 그래서 이건 어딘가 다른 곳에서 사람을 데려오지 않으면 안 된다는 이야기가 되더군요. 이토이 씨가 좋겠다고 말한 건, 접니다.

이토이 미야자키 씨가 말씀하신 건가요?

미야자키 예, 그렇습니다. 『토토로』의 광고카피 건으로 한 번 뵈었었고…… 그 목소리가 신기해서 좋지 않을까 하고요. 신기해서 좋다는 건 이상하지만…… 성의 없어 보이는 듯한 점이 좋았어요. 성의 없다고 말하는 것도 또 좀 이상하지만(웃음).

이토이 의미를 담지 않고 말하는 방법이랄까요……(웃음).

미야자키 제가 아버지 경험자잖아요. 아버지의 실제 모습은 '아빠는 뭐든지 알고 있어'가 아니에요. 그러니까 그런 느낌이 나오는 게 좋다고 생각했습니다. 사실은 두근두근했습니다. 잘돼서 정말 다행이라 생각해요(웃음).

이토이 연출 쪽에서 테스트 때 대본의 어려운 부분을 찢어 집으로 가져왔어요. 해보라고 하는데, 못 하겠는 겁니다, 그런 것. 안 되도 그만이라 생각했는데, 어떻게든 해보자고 하서요. 나도 모르겠다고, 제가 안 되더라도 대신할

331

사람이 있을 거라 생각하고 했습니다.

미야자키 대신할 사람이라니 전혀 없어요(웃음).

이토이 없었나요? 큰일 낼 뻔했네요(웃음).

미야자키 영화 공간이란 실제 시간과는 다른 곳이라, 성우들의 요령에 많이 의지합니다. 하지만 역시 어딘가에서 욕구불만이 생길 때가 있죠. 존재감(사실감)이 없다는 부분에요. 특히 여자아이의 목소리 같은 경우, 모두 '나 귀엽죠'란 목소리를 내잖아요. 그걸 참을 수가 없는 거예요. 어떻게든 하고 싶다고 늘 생각해요. 하지만 『토토로』에 나오는 여자아이는 사츠키 역도 메이 역도 목소리가 좋았습니다. 부자연스러운 느낌이 없었어요.

이토이 미야자키 씨가 말씀하시는 그 존재감(사실감)이 없다는 것에 대해 말하면, 반대로 저희는 애니메이션은 그래야만 하는 건가 하는 식으로 생각하고 있었습니다. 연극도 그렇지만, 과잉표현이 아니면 전달되지 않잖아요. 예를 들면, 제 목소리는 현실에서 아이들과 접할 때는 더 차갑습니다. 그래서 생각하던 것과 다소 다른 걸 요구받아 고민했었습니다, 사실은. 오히려 '아빠는 뭐든지 알고 있어'라면 할 수 있을 텐데, 흉내로.

미야자키 아아, 그렇군요(웃음).

이토이 그래요, 할 수 있어요. 하지만 그렇게 하면 의미가 없잖아요.

미야자키 확실히 어렵습니다. 평소대로 해도 괜찮다고 하지만, 평소대로가 아니니까.

이토이 그건 그렇습니다. 거짓말이에요. 평소대로 하면 무서운 느낌입니다, 사람이 말하고 있다는 건. 무섭거나 으스대거나 놀리거나 하는 것은—굉장히 뭐랄까, 현실이란 사악한 느낌이 들어요, 의외로.

미야자키 압니다. 오히려 자연스러운 걸 요구하면 그 문제에 부딪치게 되죠. 평소 우리가 애니메이션 목소리를 넣을 때 얼마나 공식적인 목소리를 넣었는지 반대로 압니다.

이토이 제 목소리를 선택했다는 것은 제 이 목소리를 노린다는 건데, 일상의 목소리가 아니라 공식적인 목소리를 바라고 계시는 부분도 있을 테고, 결과로

서 그렇게 되는데, 그 부분의 조절은 어떻게 되는 건지 연출 쪽에 물어봤던 기억이 있습니다.

미야자키 그건 애프터레코딩 현장에서 항상 부딪치는 문제입니다. 배우 측에서 보면, 몇 번씩 주문을 받는 동안 점점 방향을 잃어버리는 경우가 있어요. ……하지만 이번에는 할머니 목소리를 낸 기타바야시 씨 덕분에 뒤로 자빠질 뻔했어요(웃음). 과연, 깜짝 놀랐습니다.

이토이 대단하죠! 굉장해요, 기타바야시 다니에 씨는! 그녀의 힘으로 대본이 바뀌어버렸죠.

미야자키 진정한 의미로 자기 식의 표현을 하고 있어요.

이토이 목소리를 내는 법이, 장소가 달라요, 전혀. 대본을 그냥 읽지 않고 공기 중에 있는 대사를 붙잡아오는 듯한 느낌이 듭니다. 직접 손에 넣은 대사죠.

미야자키 긴박한 장면에서도 전혀 긴박한 목소리가 아니라서, 그걸 그녀한테 말했더니 "나는 이런 부분에선 그런 목소리를 내지 않는 게 좋다고 생각해요"라고 하더군요. 과연 그렇다고 생각이 들어서(웃음).

이토이 소위, 현장의 다정함이라는 게 있죠. 예를 들어 저희가 일로 로케이션을 갑니다. 어느 사진을 목적으로 가요. 그때 현장 분위기가 부드럽거나 하면 촬영현장에 갈 때까지의 거리 등이 전부 이미지로 들어와서 좋은 장소란 생각이 듭니다. 그러면 사진을 찍을 때는 왠지 조금 더 불순해요. 이미 그 장소에 빠져있으니까. 그때는 잘 찍혔다는 생각이 들어도, 잘라낸 한 장의 사진만을 보는 관객들 측에서 나중에 보면 그런 현장의 달콤한 해이를 눈치채버리죠. 그런 식으로 나중에 실패했다고 생각하는 건 싫으니 끈질기게 하고 싶지만, 저도 그런 현장에선 이런 말을 할 수 없게 되는 경우가 있어요. 이번 애프터레코딩 때도 제 말투가 좀 틀렸다고 생각해도, 뭐 어차피 프로가 아니니까 OK 해버리는 건 아닐까 하는 걱정이 있었습니다. 하지만 그래도 결국 그렇게 되지 않아 다행이었지만요.

어쨌든 애초에 목소리를 낸다니 생각도 못 했습니다. 처음엔 이 영화 광고 카피를 해달라는 얘기였으니까요.

처음엔 '이 이상한 생물은 이제 일본에는 없습니다, 아마'라고 썼습니다. '아마'가 붙어있으니, 있을지도 모른다는 리얼리즘을 담아 쓴 거죠. 저도 아이들한테 그런 식으로 설명하려고 생각했습니다. 그랬더니 미야자키 씨가 '있습니다, 아마'로 해달라고 하셨어요. 그 말을 들은 순간, 바로 그게 맞는다고 생각했어요.

미야자키 '있습니다'라고 하면 '없습니다'라고 할 때보다 '아마'라는 의미가 무거워지죠.

이토이 맞아요.

"지금의 어린이들은 불쌍하다"라는 말투가 신경 쓰인다

미야자키 이것도 아마가 붙는데, 없다고 말하는 사람들이 많습니다. 일본에선 『토토로』가 옛날을 그리워하는 영화라고 생각하는 사람이 굉장히 많아요. 혼자서 그렇지 않다고 주장하고 있습니다. 그립다는 말을 들을 때 가장 화가 나죠. 얼마 전, 하야시 아키코(그림책 작가) 씨와 대담했을 때에도 얘기했는데, "지금의 어린이들이 불쌍하다"란 말이 신경이 쓰입니다. 자연파괴랄까 도시화 현상은 도쿄의 거리를 보면 몇 세대에 걸쳐 계속 경험하고 있습니다. 특별히 요즘 어린이들이 갑자기 그런 상황에 부딪힌 건 아니에요. 그러니까 지금 세상에 토토로 같은 게 이상하다는 둥 그런 말씀을 하시는 건 좀 아니라고 생각해요······.

이토이 엉뚱한 얘기지만, 저는 해마다 매미를 200마리는 잡습니다, 아마. 작년에도 재작년에도. 손으로 잡아요. 올챙이는 물론, 가재도요. 물론 도쿄 안에서요. 아이들한테는 많이 존경받아요. '매미의 천적'이라고 불리죠(웃음).

미야자키 나는 도쿄 교외의 도코로자와란 곳에 사는데, 그곳에 집을 지었더니 전에 차밭이었던 토대에서 털매미가 올라왔어요. 이런 곳에 집을 지어 미안하다는 생각이 들더군요. 몇 년간 묻혀 있는 사이 그 위에 집이 지어졌다는 거잖아요.

이토이 나온다는 게 감동적이네요.

미야자키 아이들이 어렸을 때 집 앞의 잡목림에서 장수풍뎅이를 많이 잡곤 했어요. 멋대로 하는 얘기지만, 내가 그런 곳에 이사한 건 괜찮지만 그 이후론 아무도 오지 말라는 생각을 하기도 해요(웃음). 다만 도시 아이들은 교정까지 콘크리트로 다 덮인, 콘크리트만 있는 곳에서 생활해요. 기본적으론 불쌍하죠.

이토이 교정을 콘크리트로 하다니 뭔가 의미가 있는 걸까요?

미야자키 문명개화의 증거였습니다. 고도성장의 증표였죠.

이토이 롤러스케이트를 타기 위해서가 아니에요(웃음). 관리하기가 간단하다는 점도 있을지도……

저는 군마현 마에바시시 출신으로, 모래밭에서 놀면서 자랐어요. 그건 그 나름대로 즐거웠지만, 아버지가 말씀하시던 연못에 붕어가 노는 세계는 농작물과 함께 자라야만 있죠. 그런 '옛날'은 이미 저희 때 진작 사라져 버렸으니까요.

미야자키 요컨대, 어린이들은 항상 '지금'을 살기 때문에 옛날도 지금도 없는 겁니다.

이토이 그래요.

미야자키 다만 집 근처에 더러워진 강이 있는데, "이 강은 한 10년 전까진 깨끗했다"는 얘기를 들으면 아이들은 화를 냈어요.

이토이 아아.

미야자키 노발대발했습니다. 그게 처음으로 생긴 어른에 대한 불신감은 아닐까 생각했습니다(웃음). 결국 어떻게 할 수도 없다는 식이 되잖아요. 그러면 처음부터 일종의 포기를 아이들한테 가르치게 되는 건 아닐까 해서요. 강 정화운동에 나서서 필사적으로 하다 보면, 아버지는 대단하다고 생각해줄지도 몰라요. 하지만 더럽다는 말뿐이니. 어느샌가 그런 교육을 하고 말죠.

그림책이 자세를 낮추게 한다. 그것이 싫다

미야자키 이토이 씨가 어린이 책을 좋아한다고 생각한 건 아이가 있기 때문인가요?

이토이 그렇습니다.

하지만 그림책이란 것도 냉정히 보면, 사실은 소설을 쓰고 싶지만 어휘력이 떨어지거나 끈기가 없어서 그림책으로 도망친 듯한 사람들이 많이 있다는 생각이 들어요. 그게 싫어서, 그림책이란 것에 지금도 편견이 강해요.

미야자키 저도 상당히 그렇습니다.

이토이 프로 중의 프로가 만든 것이 가끔 있는 정도로, 녹색 애벌레가 구멍을 뚫는 것(『배고픈 애벌레』에릭 칼) 등을 보면, 단순한 취미가 아니라 대단함이 있어요. 그리고 나카가와 리에코 씨의 책 정도까지 가주지 않으면 역시 싫더군요.

미야자키 아베 스스무란 사람이 『현대 어린이의 기질』이란 책을 썼습니다. 60년대 초반 정도에요. 충격을 받았습니다, 여러 사람한테. 지금의 아이들은 자신들보다 현실에 훨씬 유연히 적응하며 활력에 차서 그 에너지로 돌파해간다고 쓰여 있었는데, 사실 그런 아이들이야말로 예를 들면 베이비붐 시대의 사람들입니다. 나중에 어른이 되어 신경증을 앓거나 하죠. 그런 걸 보면 역시 그때 상황만을 무조건 평가하거나 그때 아이들 현상을 마냥 좋다고만 평가하면 안 된다고 생각합니다.

이토이 아아, 그건 둘 다 잘못됐어요. 어른인 작가가 만든다면 어른으로서 어떤 식으로 세상을, 세계를 봐왔느냐 하는 게 그림책에 들어가야 한다고 생각합니다. 나카가와 리에코 씨의 책을 제가 좋아하는 건 그녀의 작품에 그런 게 있기 때문이에요.

미야자키 맞아요.

이토이 그래서 진짜란 느낌이 들어 아주 좋아합니다. 광고업자의 세계도 그렇지만, 카피라이터가 되고 싶다는 학생들한테 세 종류의 실수 유형이 있습니다. 하나는 정통적으로 선배들의 흉내를 내는 사람, 다른 하나는 선배가 해도 안 될 일이라 하지 않았던 것을, 자신은 혁명이나 모험이라고 생각하는 사람. 예를 들어 '똥'이라고 쓰면 모두가 놀랄 거라 생각하고 '똥'이라고 써버리는 사람. 또 다른 하나는 '너무 순진하고 순수한 사람들'. 이 세 종류가 있습니다. 그걸 구체적으로 나누는 방법이 생각났어요. 굉장히 단순히 말하면, 순진한 사람들은 연인한테 선물하는 꽃다발을 들에서 꺾어오는 사람들입니다. 요컨대, 개망초라도

자신이 한데 모아 정리하면 예쁘고, 마음이 담겨있으면 괜찮다고 생각하는 사람. 전 그런 것 싫다고 말했어요. 개망초는 참아달라고, 너, 용돈 정도는 있잖아 라고 말하고 싶어져요. 또 하나, 혁명적인 사람들은 삼백초를 가져오는 사람들. 민폐니까 그만두라고요. 그리고 다른 하나는 붉은 장미나 안개꽃을 합쳐 가져오는 사람들입니다. 이 세 종류의 실수 유형이 있는 거죠. 너 말이야, 꽃집에 가면 계절별로 예쁜 꽃들이 있는데 가격도 그렇게 비싸지 않게 자기만의 꽃다발을 만들 수 있잖아. 그걸 너희는 어째서 이 세 가지 패턴밖에 가져오지 않는 거야 라며 설교를 한 적이 있습니다. 거기서 어떤 식으로 선택하느냐 하는 거죠. 지금 할 수 있는 것들이나, 자신이나 전부를 걸어 선택할 수도 있고, 어쩌면 알뿌리부터 제대로 꽃을 키우는 것도 괜찮아요. 그렇게 생각하면 전부 엉터리 같단 생각이 들죠, 이 세 유형은. 그것을 바로 잡는 걸 저는 이미 포기했지만, 자신이 어디에 속하는지 정도만이라도 생각해달라고 한 기억이 있어요. 애니메이션에도 그와 비슷한 말을 할 수 있지 않나요……?

미야자키 하하하, 지금 그렇게 생각하면서 듣고 있었어요.

이토이 들꽃을 꺾어오는 녀석들의 뻔뻔함 말이죠.

미야자키 '똥' 이야기, 굉장히 짚이는 데가 있어요. 그걸로 충분해요. 애니메이션을 만들면서 그림을 그리잖아요, 그때 가장 마음에 들지 않는 것은 욕심 많아 보이는 녀석입니다. "여기 봐"라고 주장이라도 하는 듯한 그림이 가장 안 좋아요.

이토이 그건 일종의 외설물이죠(웃음).

　그리고 제가 가장 신용하지 않는 것은 어린이와 얘기할 때는 아이들 키 높이에 맞추면 통한다는 말이요, 저는 분명 틀린 말이라 생각합니다. 역시 위에서 내리누르는 듯 말하지 않으면 모른다고 생각해요. 실제론 어떤 권력관계가 있어요, 그걸 숨기면 안 된다고 생각합니다. 올려다보기 때문에 어른과 아이의 관계고, 친구와는 다른 관계인 거죠. 그런데 그림책이 웅크려 앉게 해요. 그게 싫습니다.

미야자키 그림책은 성인 여성들이 귀엽다거나 멋지다거나 하는 것과 장르가 뒤

죽박죽이 되어 있잖아요. 시대에 따라 흔들리고 있지만. 아이들이 많이 읽는 책을 보면, 이런 책은 보지 않아도 되지 않을까 하는 생각이 듭니다. 하지만 통속문화란 건 어딘가에서 그런 시시한 것들을, 애니메이션도 포함해 다 갖고 있으니까요. 아이들이 가장 많이 읽는 것은 그런 것들인데, 그다지 좋아하지 않습니다, 이 정도면 괜찮다는 판단이 들어가 있다는 느낌이 들어서⋯⋯. 통속문화를 만드는 인간들은 패턴을 언제나 신선한 기분으로 만들어야 한다는 것도 있습니다. 아이들을 위해 몸을 많이 낮추는 사람들을 좋아하지 않습니다.

이토이 바뀌면 돼요. 높이 같은 건. 소년의 마음이 바뀌지 않는 편이 좋다고 생각하는 신앙이 있잖아요. '소년의 마음'이란 단어도 싫어요. 그는 소년의 마음을 갖고 있다⋯⋯면서요. 미야자키 씨는 그런 말을 듣기 쉬운 곳에 있지만요.

미야자키 저는 이미 번뇌 덩어리의 어른입니다.

이토이 그거, 굉장히 하고 싶은 말이네요.

미야자키 보통 사람들의 곱절로 번뇌가 많습니다, 정말로. 그리고 로망이라든가 꿈이라든가 그런 쪽은 좀 참아줬으면 좋겠어요.

**세상을 돌파한
바보는 세계를
밝게 만듭니다**

이토이 요즘 젊은 여자애들이 미소년이라나 뭐라나 말하잖아요. 스스로 선머슴 흉내를 자주 내면서. 저는 '소년의 마음'을 의사놀이라고 생각해요. 그래서 유리구슬을 담아 넣는 걸 소년의 마음이라며 얼버무리지 말라고 말합니다. 그건 번뇌를 담는 거지, 소년의 마음이 아니에요(웃음).

조잡한 말이지만, 소년의 마음이란 말은 "바보가 좋다" 같은 말로 들립니다. 여러 가지 해보고 한 바퀴 빙 돌아온 '바보'라면, 전 좋아하지만요.

미야자키 그렇군요, 나도 알 것 같아요. 그런 세상을 돌파한 바보는 세계를 밝게 만들죠(웃음).

이토이 어떻게 하면 그렇게 한 바퀴 돈 바보가 될 수 있는지, 어른들은 고심하

는 겁니다, 나름대로. 그걸 자기 멋대로 소년의 마음이라 말하면서 얼버무리지 말았으면 좋겠어요. 그림책도 어떤 의미로는 세계가 그걸로 가득 차 있죠. 자신이 그리면 다르다고 생각해서 반대로 해보고 싶다고 생각하는 거예요. 옛날에 한 권 만든 적이 있는데, 그건 그림과 글자가 있는 책을 만들고 싶었을 뿐이라서, 제대로 된 그림책은 아직 만들지 못했어요.

미야자키 나는 아이들이 어렸을 때는 그림책을 그리고 싶었지만, 지금은 전혀 그리고 싶지 않아요. 손자가 생기면 그리고 싶어질지도 모르죠. 이런 장사로 자식을 위한 영화를 만들고 싶을 때, 근처에 아이가 없거나 주위 사람들에게 아이가 없다는 건 좋지 않아요. 상황에 맞는 아이가 5살이고, 실제 5살 어린아이가 있다면 좀 더 풍부한 세계를 만들 수 있을 텐데 하고 생각하죠. 어른이 되면 아무래도 잊어가니까요. 이토이 씨는 행복한 겁니다. 6살 난 아이가 있다는 건 부러워요. 제 아이는 벌써 21살과 18살이라서. 해마다 그 정도의 아이가 계속 있으면 좋겠네요.

이토이 글쎄요, 6살이라도 벌써, 조금 안타깝다고 생각할 정도예요. 5살 때가 훨씬 이상했어요. 6살엔 학교가 시작되니까요. 그건 그것대로 적극적이라서 좋지만요.

미야자키 글자를 익히게 되면 아이들은 좀 재미가 없어져요.

이토이 변하죠.

미야자키 2살 반부터 5살까지네요.

이토이 전 우리 아이가 5살 때 쓴 글자를 좋아해요. 그런데 6살이 되니 글자를 잘 쓰지 않네요.

미야자키 아기였을 때부터 보아온 글자가 점점 커지잖아요. 그 시기까지, 착한 아이라고 생각했던 아이가 점점 시시한 아이가 돼가는 겁니다. 그건 괴롭죠. 누구 탓일까 생각해보는데, 역시 그렇게 만든 부모 탓이었나 하는 생각이 들죠.

이토이 글쎄, 언젠가부터 이제 아이가 아니에요.

미야자키 굉장한 사람이 될 듯했던 아이가 평범해지니까요.

무섭고 이상하고 <u>으스스한</u> 영감쟁이가 되고 싶다

이토이 어떤 부모냐고 물으면, 저는 꼬마 대장입니다. 아이들에게 있어서.

미야자키 저는 통한의 기억으로 가득 찬 아버지입니다(웃음). 제 어렸을 때 경험으로 그런 부모는 되지 않겠다 등 여러 모델이 있어서 그건 해냈다고 생각하는데, 결국 그건 다른 풍압이 돼요, 아이들한테. 부모란 건 있는 자체로 풍압입니다. 풍압 없이 살아갈 순 없으니, 풍압은 없으면 안 되죠, 당연히 있는 거니까. 존재하는 것만으로 서로 풍압을 주고받으며 살아가는 겁니다. 엉터리 부모라면 엉터리 부모의 부분을 튕겨내 줬으면 좋겠다고 생각할 수밖에 없어요. 다만 나는 손자한테는 연기를 하려고 합니다. 만반의 준비를 마치고 기다리고 있습니다. 무섭고 이상하고 으스스한 할아범이 되려고요.

이토이 흐음.

미야자키 할아범 방에 들어가면 으스스한 물건들이 가득 있어요, 무서운 게. 만지면 안 되는 물건들이 가득 있는데 꼭 만져보고 싶다거나. 엄마나 아빠한테 비밀로, 굉장한 차에 태워 폭주를 맛보여주거나. 그런 할아범이 되고 싶어요.

이토이 괜찮네요, 그런 것.

미야자키 영국 책에 자주 나오죠, 그런 할아버지가. 여러 일들을 다 벌여놓고 이후는 여생을 즐기면 된다며 인생을 정해버리는 할아버지가 있잖아요, 그런 할아버지가 되어 손자들을 두근두근하게 해주고 싶습니다. 어떻게 될지 아직 모르지만요. 장소가 필요해요. 그런 장소와 함께 할아버지란 게 존재하니까. 항상 같은 건축자재의 다다미 6장 넓이에서 뒹구는 걸로는 안 돼요. 어렵습니다. 그런 장소란 게 어떤 건지 여러 가지 생각하는데, 천장에 굉장한 구름 그림을 그려놓고 폭이 3미터짜리 테라노돈이 공중에 늘어져 있는 그런 방에 앉아있는 할아버지.

이토이 후후후.

미야자키 내 아버지가 무슨 생각을 하셨는지, 목각 불상을 사와선 래커를 칠하기 시작했습니다, 극채색으로. 새빨간 색이나 은색, 금색, 녹색 같은 걸로 칠

해요. 그게 방에 쭉 늘어서 있습니다. 굉장히 으스스해요. 중국 사찰에 들어간 듯한 느낌.

이토이 괜찮네요, 그거(웃음).

미야자키 모두 기분나빠했는데, 나만 재미있어했죠. 나는 그 불상을 받아서 테라노돈이랑 같이 그 방에 꼭 장식해야 한다고 생각하고 있어요. 무섭답니다.

이토이 좋은데요, 그거(웃음).

미야자키 그런 기분 나쁜 것들이 늘어서 있는 방에 있는 지독한 영감쟁이가 되고 싶습니다.

이토이 본인의 아이들에겐 못 하셨죠?

미야자키 못 했습니다. 일만 하느라, 너무 일만 하는 아버지였습니다. 그림자가 전혀 없다고 할까, 존재감이 없다고 할까, 그래서 통한하고 있죠. 역시 집이 필요한 겁니다. 냄새가 나고 어둡기도 한, 그런 집을 짓는 건 어렵지만, 장소를 만들어야 해요. 세상이 너무 단순명쾌하다고 생각하는 아이들은 구석구석 훤히 보이는 네모 반듯한, 투바이포 공법으로 지은 집에서 살기 때문에 그렇게 되는 건 아닐까 생각합니다.

이토이 요즈음 오랜만에 외국에 갈 일이 몇 차례 있었는데, 나리타로 돌아오는 동안 길을 줄곧 바라보잖아요, 그러면 간판이나 로고타입은 멋있어요. 요컨대 그래픽디자인은 점점 진보하고 있죠. 돈이 들지 않으니까. 그런데 '건축'이 전혀 없어요. 그저 갈색 상자나 사각형 상자에 멋진 그래픽디자인이 붙어있기만 하죠. 그래선 결국 창호지에 그림을 그리는 거랑 다르지 않습니다. 시카고든 뉴욕이든 로스앤젤레스든 외국에 가면, 그곳에 반드시 건축가가 있잖아요. 목수라도 좋습니다. 건물을 짓는다는 게 표현이라고 생각하는 사람들이 있어요. 일본엔 왜 그런지 거의 없어요.

미야자키 없죠. 건축가의 눈이 향해 있는 곳은 기념물 같은 걸 세우는 일뿐이에요. 이제 슬슬, 이런 집을 일본에서도 짓자는 문제 제기가 있어도 괜찮을 텐데요. 갑자기 낡은 민가를 빌려 그걸 개조하자는 게 아니니. 서민이 복지나 세금 제도로 우대를 받고, 그래서 집을 짓고 30년이 지나면 더 좋아지는 집, 30년 지

나면 다시 지어야 하는 집이 아니고, 그런 집을 이제 지어도 괜찮을 때라고요.

이토이 그건 어쩌면 건축가 중에선 나타나지 않을지도 모르겠네요. 오히려 기업이 나설지도 몰라요.

미야자키 모두 최근 유행을 따라갈 뿐입니다. 그래서 나는 어떻게든 영감쟁이가 되려고……. 그렇게 생각하지만, 준비도 안 된 사이에 손자가 생겨 버리면 곤란한데.

이토이 두 가지 역할을 하는 수밖에 없어요(웃음).

미야자키 나는 진짜 새빨간 스포츠카를 사려고 고민했었어요. 아직 손자는 생기지 않았지만. 만약 이 창포원(이 대담을 하던 장소) 같은 정원을 갖고 있었다면, 나는 연못 안에 돌로 만든 공룡을 둘 거예요. 섬을 만들어 섬 안에 트리케라톱스의 실물 크기를 두고, 풀을 무성하게 해놓는 겁니다. 그리고 아이들은 못 들어가게. 잠수해서 들어가지 않으면 볼 수 없게 만드는 거죠. 겨울이 되면 잎이 떨어지잖아요, 빈틈으로 조금 보일 거예요. 그러면 아이들은 분명 숨어들어올 거라 생각합니다. 적어도 이 안에 뭔가 있을 거라 생각하겠죠, 그래서, 발견하면 고함을 치는 거예요. "나가-!"라고.

이토이 아하하하, 그건 부모는 못 하겠군요. 역시 할아버지가 아니면. 요컨대, 사회적인 규범을 일단 부모가 가르칠 거란 전제 하에서 하는 거니까요.

미야자키 맞아요(웃음).

이토이 그러니까 방해하기 위해선 바탕이 되는 부분이 만들어져있어야겠네요.

미야자키 그래서 통한의 기억으로 차 있는 겁니다.

부모도 마음속 갈등을 합니다

이토이 부모가 어렵다는 건, 얼마 전 절실하게 느꼈습니다. 우리 아이들은 결석은 한 번도 없는데, 딱 하루 지각한 적이 있습니다. 이유는 좀 확실해요. 매미가 많은 공원에 버려진 고양이가 있었습니다. 여자아이라서 딱 소녀 취향인데, 그 버려진 고양이가 신경이 쓰여서 어쩔 수가 없었던 겁니다. 그래서 밤

에 보러 가는 거예요. 거기까진 OK입니다. 뭐 괜찮겠거니 했어요. 아침에 분명 신경 쓰고 있겠구나 생각했더니, 예상대로 그 고양이를 쫓아가다가 학교를 한 1시간 지각하고 말았어요. 모두 자리에 앉아 있고 지각을 해본 적이 없으니, 왠지 자기가 나쁜 짓을 한 건가 하고 울면서 학교에 도착했다고 합니다. 할아버지, 할머니라면 그 정도는 괜찮다고 말해주겠죠. 그런데 부모의 입장에서는 100퍼센트 칭찬할 수 없는 겁니다.

미야자키 그렇죠. 그거, 이해할 수 있습니다.

이토이 고양이는 어떻게 됐을까 얘기는 하지 않고, 일단 울고 있으니까 나중에 지각은 하지 않는 편이 좋다고 말했지만 그 고양이도…… 라고 생각하게 돼요. 양쪽을 다 신경 써야 하는 겁니다. 그런 괴로운 저의 두 기분을 아이도 알아줘서 겨우 해결됐지만, 만약 어딘가로 조금이라도 바늘이 흔들렸다면 부모로서 제 자신의 아이덴티티를 잃게 되는 거죠. 그때, 아아 부모는 불편하다고 생각했습니다.

미야자키 부모라는 건 적입니다, 어딘가. 하지만 할아버지나 할머니는 자기편입니다. 이야기에선 그런 식이죠.

이토이 그럼, 책이나 그런 것에서는 이야기니까 얼마든지 할 수 있어요. 하지만 그 얼마든지, 라는 것을 너무 이용하면 안 된다고 생각합니다. 현실에서 아버지인 저 자신도, 계속 마음속으로 갈등을 하고 있고. 그다지 패턴화한 것도 아니에요.

미야자키 그래요.

이토이 갈등에도 고조란 게 있어서, 그림책이라고 그 고조를 너무 자유로이 넘어가거나 패턴에 끼워 맞추는 건 재미없어요. 『곰돌이 푸』를 쓴 A.A. 밀른 같은 사람은 대단하다고 생각해요. 그 부분이 굉장히 정확해요.

미야자키 그러네요.

이토이 '너'가 좋아하던 봉제인형과 '너'가 있어요. 말도 안 되는 짓을 하는 건 곰이에요. '너'라는 녀석은 좀 야무지지 못한 '너'에요. '너'는 이야기에 나오는 크리스토퍼 로빈인데, 그는 단순히 푸와 친구들한테 끌려다니며 여러 모험을 하

는 거죠. 할아버지 입장에서 쓴다면 '너'를 크게 활약시키고 싶잖아요. 하지만 밀른은 그렇게 하지 않았어요. 그게 대단해요. 그런 부분을 그저 손자의 활약을 그리고 싶은 할아버지의 마음으로 처리하는 건, 오히려 아이들을 모르는 사람이 아닐까 저는 생각합니다.

미야자키 모델이 된 그 크리스토퍼 로빈은 힘들었다고 하네요. 그 이야기가 굉장히 유명해져서 그 후 줄곧 당신이 그 크리스토퍼 로빈입니까 라는 얘기를 듣는 게 힘들었다고 해요.

이토이 역시 손자라는 건 터무니없게 재미있는 거군요.

미야자키 귀여워하기만 하는 건 시시해요.

이토이 그렇게 생각하지만, 현실에선 할아버지가 됐을 때 그런 계획이 전부 물거품이 돼버릴 정도로 귀여워할지도 몰라요. 그런 걱정이 있습니다.

미야자키 그런 걱정은 엄청나게 하지만. 제 계획은 가식이 너무 많아서, 사실은 있는 그대로의 모습에서 영향을 주는 영감쟁이 쪽이 좋지만요. 너무 존재감이 희박해서 역시 테라노돈이나 여러 물건들이 있는 편이 좋아요(웃음).

'자유'란 말을 함부로 사용하는 사람일수록 엉터리다

이토이 미야자키 씨는 애니메이션이 있어 이득이네요, 할아버지로서.

미야자키 그건 좀 달라요. 애니메이션은 점점 변해가고 풍속문화의 흐름도 변하니까요.

이토이 그런가…….

미야자키 그런 거라 생각합니다. 전혀 기대하지 않아요. 너무 아이들한테 들러붙으면 안 돼요, 아까 말한 지독한 할아버지라는 건. 나는 나대로 할 테니 너흰 너희대로 해라. 그러니까 이건 만지지 마라. 이건 된다고 하면 안 돼요, 만지면 망가지니까. 만지면 안 되는 물건을 만져 망가뜨렸다는 터무니없는 일이 벌어지면 제대로 화를 내야 합니다.

이토이 연극이 들어가 있네요(웃음).

오늘 미야자키 씨와 제가 뭔가 공통점이 있다고 생각한 건, 해선 안 되는 걸 인정하지 않는 입장이네요. '자유'를 함부로 말하는 사람일수록 엉터리예요.

미야자키 너무 감수성, 감수성 하며 말해도 안 돼요. 그건 아이들을 위한 게 아닙니다. 풍압을 주고받으면서 자연스레 자신의 그림자를 내리누릅니다.

이토이 더 많이 느끼는 게 고가란 신앙이 있어요, 역시. 주의 깊은 사람들 쪽이 좋다거나……. 같은 벼락이라도 꽥 하고 말하는 사람들이 잠자코 벼락소리를 듣는 사람보다 대단해 보이잖아요, 지금은. 결핵병이 대단하다는 듯이. 그쪽을 반가워하고 싶어요, 저는(웃음). 영화에서도 울었는지 울지 않았는지, 운 사람 쪽이 더 많이 느꼈다는 둥 그런 게 있잖아요.

미야자키 평론가가 울었다고 쓰는 건 최악이죠. 자신이 느끼기 쉬우니까, 자신은 아직 느끼는 능력을 지녔다는 걸 쓴 게 돼버려요. 운다는 건 운동이니까요.

이토이 사실입니다, 단순한.

미야자키 뭔가 굉장히 감동해서 영화가 끝난 순간에 마구 박수를 치는 사람들이 있잖아요, 제발 그러지 말라고 생각할 때가 있습니다.

이토이 미야자키 씨, 굉장히 보수적인 할아버지네요(웃음). 아까부터 둘 다 계속.

미야자키 최근 자주 얘기하는데, 시시한 감수성이나 자아를 위해 영화를 만들지 말라고 말하고 싶어요.

이토이 와, 그건 분명 자신에게 그런 부분이 있어서 그걸 눌러온 걸 거예요.

미야자키 그렇군요.

이토이 그래요. 결국 삼백초도 들꽃도 스스로 해왔던 거겠죠, 여러 부분에서.

독자를 확실히
해낼 수 있는
사람은 지금 적어요

미야자키 불행한 건지, 제가 만약 눈물을 흘린다면 도대체 이 눈물은 뭘까 하는 생각이 들어서, 멈춰서는 게 사실은 오늘을 사는 젊은이들이 하는 일이에요. 나 울었습니다 란 것만으론 좀…….

이토이 뭐, 그것도 취미니까요.

미야자키 그래서 제 영화를 보러 가는 게 괴롭습니다. 관객들과 함께 보는 건요.

이토이 울거나 웃는 건 단순한 자기주장입니다. 영화를 만드는 사람으로서는 그걸 방패로 영화평을 받으면 참을 수 없죠. 단순히 영화관의 관객이란 게 아니라. 좀 더, 왜일까, 라는 걸 생각하며 관객이 되어줄 수 있는 사람은 지금 적어요.

미야자키 애니메이션이 아무리 시시해도 팬은 반드시 생깁니다. 특히 사춘기인 친구들은 아주 미세한 그때의 자기 기분과 맞으면 이미 전부 용서해주죠. 그래서 편지를 주거나 하잖아요. 그래서 현장 쪽이 자신들이 하는 일을 정확히 보는 능력을 잃는 겁니다. 그래서 평론활동을 제대로 해야 한다는 얘기가 나오는 거예요.

이토이 그건 여러 분야에 공통으로 할 수 있는 말입니다, 예를 들어, 그림책 세계의 평론에도 아주 똑같은 말이 적용되지 않을는지.

미야자키 예, 정말 그렇지 않나 싶습니다.

<div align="right">(『솔직하게 제멋대로』 가이세이샤 1990년 12월)</div>

이토이 시게사토 糸井重里

1948년 11월 10일, 군마현 마에바시시 출신. 67년 4월에 호세대학 문학부에 입학하지만 이듬해 중퇴. 광고프로덕션에 입사한다.

75년에 TCC(도쿄 카피라이터스 클럽) 신인상을 수상하고 독립. 79년에는 도쿄 이토이 시게사토 사무소를 설립하고 프리카피라이터로 활약. 몇 가지 유명 카피를 만들어내 TCC 클럽상, 특별상, 부문상을 여러 번 수상한 이외에 책 집필과 텔레비전 및 영화에도 출연하며 활동영역을 넓힌다.

89년에는 닌텐도에서 패밀리 컴퓨터 소프트 『MOTHER』를, 94년에는 슈퍼 패밀리 컴퓨터 소프트 『MOTHER2』를 발표했다.

미야자키 작품과의 만남은 88년의 『이웃집 토토로』에 넣은 카피 '이 이상한 생물은 아직 일본에 있습니다, 아마'부터. 이후 '멋있다는 것은 이런 것'(『붉은 돼지』), '좋아하는 사람이 생겼습니다'(『귀를 기울이면』) 등의 카피를 썼다.

토토로의 숲에 서서 하는 이야기

대담자 시바 료타로

시바 인간은 어른이 돼도 그 안에 어린아이가 한 명씩 있어서 사랑할 때나 작곡, 회화는—소설도 종종 그런데, 때로는 학문도—그 아이가 담당합니다. 마음속 깊은 곳으로 갈 때는 어른인 자신이 행동하지만, 창조적인 일을 하는 건 아이의 역할이에요. 다만 나이를 먹으면 자신 안의 아이가 메말라 좋은 경치를 봐도 춤출 기분이 들지 않게 됩니다. 미야자키 씨는 일의 관리에선 아주 능숙한 어른이지만, 자신 안의 아이를 아주 소중히 다루고 있어요. 대단합니다. 상상력은 두 종류인데, 어른의 상상력은 고작 지상을 스쳐 지상에서 조금 이륙하는 정도지만 아이의 상상력은 그렇지 않습니다. 천공까지 가서 꽃피우는 상상력입니다. 이전에 봤을 때는 『붉은 돼지』가 완성되기 전이었습니다. 내 빈약한 상상력으론 그런 멋진 작품이 완성될 거라곤 생각도 못 했습니다. 그럴 것이, 주인공이 그냥 돼지라고 하니까요. 내 상상력은 좀체 지상을 떠나지 못하지만, 미야지키 씨는 항상 천공에서 세계가 완성돼요. 지상에서 비상해갑니다. 마녀 여자아이도 평소엔 빗자루지만 끝에선 몹(대걸레)으로 날거나 하잖아요.

미야자키 잘 보셨네요. 무섭습니다.

시바 내 안의 어린아이가 메마르지 않기 위해 열심히 봅니다(웃음). 초기 『루팡 3세』의 움직임이 좋았는데, 나중에 그걸 그린 사람이 미야자키 씨란 걸 처음 알게 됐습니다.

미야자키 아뇨. 스태프의 일원이었을 뿐입니다. 벌써 25년도 전 일이고, 그땐 조니워커보다 비싼 위스키가 있다거나 피스톨이라 해도 월터-P38이란 게 있다는 등 아는 것을 자랑하는 기분이 있었어요. 그 후 라이터 같은 건 100엔이면

된다는 시대로 바뀌게 되죠. 아직도 브랜드상품을 자랑이라도 하듯 들고 다니는 사람들은 삼류란 식이 되면서 사람의 물건에 대한 집착도 변화하네요.

시바 숭물주의란 건 옛날부터 있었습니다. 에도 시대엔 어느 다이묘(행정구역 이름)든 다이묘이기 위해선 마사무네의 단도를 갖고 있어야 한다는 암묵의 풍속 규율 같은 게 있었습니다. 그러면 가짜들이 횡행하죠.

미야자키 그렇겠죠. 그렇게 수가 많을 리도 없고.

시바 곤도 이사미와 히지카타 도시조가 다이묘가 가질 만한 명검(고테쓰나 이즈미노카미 가네사다)을 갖고 있었을 리는 없지만, 실제로 히지카타 형의 자손을 찾아가보니, 산타마의 생가에 이즈미노카미 가네사다가 남아있었습니다. 하코다테에 가기 전에 유품으로 남겨놓았다고 합니다. 그 이야기를 오사카의 감정사인 도검상한테 말했더니, 보러 다녀오더군요. 가짜였다고 합니다. 신센구미가 거사할 즈음에 곤도, 히지카타가 고노이케구미를 습격한 '양이어용당'이라는 부랑인 강도들을 붙잡은 적이 있습니다. 고노이케는 다이묘로 가는 금융업자입니다. 번의 우두머리가 곤도, 히지카타에게 칼자루를 보여주며 "마음에 드시는 칼로 가져가십시오."라고 말했습니다. 다이묘에서 온 질 좋은 물건이니 진품이라 생각했더니, 이게 다 가짜투성이였던 거죠. 다이묘가 갖고 있던 물건일수록 가짜가 많았다는 걸 알 수 있어요.

미야자키 그런가요.

시바 미야자키 씨의 작품은 정말 자주 보는데(웃음), 『이웃집 토토로』에선 두목 토토로와 작은 토토로가 나오는데, 어느 것이나 모양이 참 좋아요. 두목 토토로의 푹신푹신해 보이는 배나, 그런 생물의 점액(침)을 표현한 것이 예술의 본질이라 생각합니다.

미야자키 모두 망상이에요. 제 망상 이외의 아무것도 아닙니다. 옛날부터 건강한 숲 속엔 무서운 모노노케(원령)들이 많을 거란 망상이 있어서……. 사실 지금 작업하는 영화에도 나옵니다. 숲을 베는 인간과 그에 맞서 싸우는 신들의 이야기로, 신들은 짐승의 형태를 하고 나와요. 힘든 테마로 시작하고 말았습니다.

시바 그 숲은 유럽풍의 숲인가요?

미야자키 아뇨, 조엽수림입니다. 그 숲 속에 에미시족 소년이 찾아옵니다. 무대는 무로마치 시대입니다. 왜 무로마치 시대에 에미시족의 소년인가 하면, 이젠 칼을 들고 상투를 튼 주인공이 등장하면 안 됩니다. 그래서 시대극의 기성개념에서 벗어난 주인공을 만들어봤는데, 좀처럼 천공을 날지 못하고 있습니다.

시바 교토의 삼림생태학자 시데이 쓰나히데 씨가 최근의 히가시야마는 소나무가 줄어들고 메밀잣밤나무와 녹나무가 우거졌다고 했습니다. 잡초를 뽑고 마른 가지를 청소하는 등 소나무는 손질이 필요합니다. 미야기현에 노래의 명소로, 끝의 소나무 산이란 게 있는데, 그건 그런 구석진 끄트머리에도 소나무 산이 있다는 뜻입니다. 소나무와 논밭은 밀접한 관계가 있어서, 논밭이 번창하면 소나무도 번창하고, 그게 세상의 번창이라서 '경사스러운 애송나무'란 말이 됩니다. 중요한 도심의 히가시야마 쪽은 손질하는 사람이 없어져 원래의 조몬 시대로 돌아가는 겁니다. 조엽수림이라고 하면 반짝반짝 밝을 듯하지만, 사실은 울창하고 어두워요.

미야자키 무서울 정도죠. 얼마 전, 미술 스태프들과 다같이 야쿠시마에 갔습니다. 젊은 친구들한테 꽤 임팩트를 준 듯한데, 자연을 좋아한다는 말을 하지 않는 친구들도 "역시 자연은 대단해"라고 말하게 됐습니다. 그런 조엽수림이 일본의 서쪽 반을 뒤덮고 있었다고 생각하면, 일본은 정말 숲의 나라였어요. 야쿠시마는 보물이라 생각했습니다.

시바 상상력에 현실을 주기 위해선 가 봐야 하는군요.

미야자키 영화를 만들다 보면 그런 일들의 반복입니다. 예를 들어 무로마치 시대의 논밭을 그리게 되어 무로마치의 논밭일수록 작고 불균형하다는 것에 대해 스태프들과 얘기 나눕니다. 하지만 실제로 그려보면, 아무래도 끝에서 끝까지 균등한 밭을 그리고 말죠. 이건 옛날 풍경과는 다르다고, 이번엔 시골 사람들한테 얘기를 듣습니다. 그러면 옛날엔 밭일을 나가면, 자신의 밭 왼쪽의 소나무 숲에서 도시락을 펼칠 수 있었다고 하네요. 때로는 한 가족이 모여 도시락을 먹었어요. 그게 지금은 정비사업 등으로 소나무가 잘려나가 모두 밭이 되어 버렸습니다. 밭에 가서도 도시락도 못 먹고 재미없어져 버렸다는 얘기를 들어요. 좋아,

그 기분은 잘 알겠다. 자 복원해 보자, 라고 생각하죠. 그런데 지금의 젊은이들은 애당초 소나무를 보지 않습니다. 제가 어린 시절에 사생을 한다고 하면, 대개 소나무를 그렸습니다. 크레파스의 갈색은 소나무 잎을 그리기에 딱 좋았어요.

에미시 소년을 상상하는 것 만으로도 즐겁다

시바 크레파스에 있는 그 갈색은 쓸 데가 참 없죠.

미야자키 크레파스 갈색은 소나무가 없으면 의미가 없는 색입니다. 다른 갈색을 넣어야 해요.(웃음)

그래서 이번엔 딱 좋은 소나무를 찾는 겁니다. 소나무를 그리는 스태프가 직접 사진을 찍어 오죠. 소나무란 무엇인가 라는 것부터 다시 시작하는 겁니다.

다음은 무로마치 시대의 마을 변두리를 그리게 됩니다. 이것도 역시 잘 몰라요. 길은 어땠을까. 자갈을 넣을 순 없고, 차는 없으니 사람이 밟아 굳어진 땅이겠지. 그 주위 풀들은 베어져 있었을까. 이렇게 하다 보면 끝이 없습니다.

시바 길은 좁았겠죠. 풀은 베었을지도 모릅니다. 흔히 기타규슈의 사람들이, '사가 사람들이 걸어간 자리에는 풀도 자라지 않는다'는 말을 하는데, 사가 사람들이 교활하다는 뜻이 아니라, 사가현은 평탄해서 산촌이 적었습니다. 풀을 벨 장소가 없어서 조금 자란 풀도 바로 잘라 버렸죠.

미야자키 풀이 비료였어요. 녹비라고도 하니까요.

시바 그러니까 도로변엔 풀이 더부룩 자라있진 않았을지도 몰라요.

미야자키 애당초 에미시의 모습을 잘 모르겠어요. 에미시는 농경민이었다고 생각하는데, 궐수도란 칼을 허리에 차고 있었다고 합니다. 그러면 부탄이나 타이 북쪽에서 화전농법을 하던 사람들의 모습에 가깝지 않았을까. 멋대로 상상만 하는데, 꽤 즐겁습니다. 그럼 머리 모양은 어땠을까.

시바 이것도 어렵네요. 교토의 궁정귀족을 제외하곤 농민에 이르기까지 사카야키로 머리털을 밀었었습니다. 진순신 씨의 얘기인데, 중국의 주변민족은 모두 일종의 사카야키로 밀었다고 합니다. 몽골인은 편발이었고, 퉁구스도 각도는

달랐지만 민다는 점은 마찬가지였어요. 그럼 일본에선 언제부터 사카야키로 했을지 모르겠어요. 어쩌면 사카야키는 야요이식 농경집단의 증표였는지도 모릅니다. 그러면 에미시는 머리를 밀지 않았을지도 모르고요.

미야자키 에미시의 풍속은 보란 듯이 남아 있지 않죠. 그려진 그림을 보면 귀신 같은 것들뿐이에요. 아이누와도 전혀 다르고요.

시바 다르죠. 에미시는 요컨대 단순한 동북인입니다. 그걸 에미시란 이름으로 로맨틱하게 부를 뿐이에요. 지금 미야자키 씨의 영화 이야기를 들으면서, 켈트인이 생각났습니다. 프랑스의 노르망디 반도에는 켈트인의 정취가 남아있는 사람들이 많이 삽니다. 일본으로 말하자면 동북이죠. 지금 프랑스에선 켈트인 소년이 로마군과 싸우는 만화가 유행한다고 합니다. 이건 제 프랑스관을 뒤집어놓았죠. 프랑스에는 로마군, 그것도 시저가 진주했죠. 프랑스는 로마문명의 계승자란 걸 자랑스러워합니다. 유럽문명 속에서 군림한다는 게 프랑스인의 의식이라 생각했더니, 역시 시대가 변하네요. 켈트의 옛날을 생각하라는 거죠. 그 프랑스인이 바보 취급했던 노르망디 반도의 켈트인을 생각해라. 프랑스인들 속의 에미시입니다. 그 켈트 소년이 로마와 싸우고, 그걸 지금의 프랑스인이 좋아하니까요.

미야자키 사무라이와 농민이란 형태로만 시대극을 만드는 것은 역사를 빈약하게 만든다고 생각해요.

초등학교 시절에 학교 선생님께 배운 게 있는데, 쇼와 23년(1948년) 무렵은 태풍으로 다리가 많이 무너진 때였습니다. 일본에서 1년 동안 휩쓸려 가는 다리가 세워지는 다리 수보다 많다는 겁니다. 공포였어요. 어른에겐 단순한 충격이었겠지만, 저는 머지않아 일본에서 다리가 없어질 거라 생각했어요(웃음). 제 세계관을 형성했는지도 모르겠습니다. 지금이 가장 좋다는 느낌이 들어 얼마 안 가 쇠퇴할 거라 여겼는지. 예를 들어 미래의 지구 인구가 100억이 된다고 가정하고 매사를 생각하거나 하는 건 굉장히 거만한 느낌이 들어요. 도저히 100억까진 안 갈 거라 생각해 버리죠.

시바 하나의 종이 100억까지 늘어나 다른 동물이나 생물에게 타격을 주면서

살아간다니, 확실히 이상하네요. 하지만 가마쿠라 시대의 인구는 800만이었다고 합니다. 지금은 1억 3천만. 미야자키 씨가 가마쿠라 시대에 살았다면, 1억 3천만이 될 거라곤 도저히 생각하지 못했겠죠.

미야자키 못했을 겁니다.

시바 그들은 자연을 포함해 다른 것들에 해를 끼치며 1억 인구를 유지하고 있어요. 우리 가마쿠라인은 800만인데, 조금도 해를 주지 않는다고, 당시 미야자키 씨라면 생각했을지도 모르죠.

미야자키 자연을 소중히 한다는 건 맞지만, 자연이 회복하면 인간이 행복해진다는 건 거짓말이에요. 그거야말로 가마쿠라 시대에는 손이 닿지 않은 자연이 많이 있었고, 말할 것도 없이 인간의 비극, 희극도 수없이 많았습니다. 만약 일본의 인구가 2천만 명이 됐다고 해도 2천만 명은 2천만 명분의 전쟁과 폭력을 안고 있죠. 그럼 우리의 생활기반으로 무엇이 가장 중요할까 생각해보면, 이건 시바 씨의 영향인데, 결국엔 예의범절이 아닐까 생각합니다.

시바 예의범절이군요.

미야자키 예의를 지킨다고 해서 아무것도 해결되진 않지만, 자연에 대해서도 예의를 갖습니다. 야마나시현이 있는 지역에 가면 계단식 논이 있는데, 그 논두렁길을 콘크리트로 만든 곳이 있었습니다. 멀리서 보면 전원풍경이라기보다 마치 블록 벽의 물결이었습니다. 이래선 망할 수밖에 없다고 생각했어요. 분명 편리할지도 모르지만, 농업을 하는 자세에서 너무 멀어요.

시바 에도 시대의 큰 다이묘가 되면, 주택을 5, 6채쯤 갖고 있었습니다. 주군이 사는 배령주택은 장군한테서 받은 땅에 세웠지만, 나머지는 마을 사람들한테서 빌린 땅이었습니다. 여벌의 저택이나 별장 등은 마을 사람인 지주한테서 빌리죠.

미야자키 그랬나요.

시바 메이지 마을에 보존되어있는 모리 오가이와 나쓰메 소세키가 살던 좋은 집들도 셋집이었습니다. 도쿄엔 셋집이 얼마든지 있었는데, 전쟁 이후 도시에서 자기 집을 갖는다는 주의가 생겼어요.

날지 못하는
슈퍼맨, 반사회적인
『붉은 돼지』

미야자키 일본의 현대 주택가를 잘 그리려다 보면 정말 힘이 듭니다. 전봇대, 교통표식이 엄청나게 많아요. 그런 것들을 전부 다 그리면, 초현실주의의 세계가 돼버립니다. 전봇대 등은 정리하면 3분의 1 정도로 끝나요. 저는 일본인처럼 정리하는 걸 좋아하는 민족이 아무도 공중선이나 동력선에 불만을 토로하지 않는다는 게 이상합니다. 슈퍼맨은 일본에선 날 수 없을 거예요.

시바 조몬인한테도 예의범절이란 게 분명 있어서, 조개를 먹고 나면 잘 묻어뒀더군요. 조몬인들이 생각하기에 그 주변에 조개를 버리면 조개껍데기끼리 대화해서, 이제 그 사람의 집으론 가지 않겠다고 하는 겁니다. 그러면 조개를 먹을 수 없게 되니까, 조개무지를 만들어 묻었어요. 그렇다곤 해도 소세키의 『산시로』에선 상경하는 열차 안에서 산시로가 먹은 빈 도시락을 창밖으로 던져버려 그게 맞은편 여자의 얼굴에 맞고 맙니다. 그 무렵의 열차에선 그게 보통이었겠죠.

미야자키 장 가뱅의 『현금에 손대지 마라』를 지금 보면, 깜짝 놀랄 겁니다. 항상 필터 없는 담배를 피우다가, 대충 근처에 던져버리죠. 그게 참 지저분했는데. 『붉은 돼지』에서도 주인공 돼지가 담배를 피우다가 꽁초를 버립니다. 그러자 스태프들이 시사를 보다가 "앗" 하는 소리를 냈어요. 그런 반사회적인 돼지구나 (웃음), 라며 말들을 꽤 했는데. 하지만 생태계를 다 부숴버리면, 인간의 일만 중요해져서 다른 것들은 어떻게 되든 상관없어지진 않을까요. 나무 같은 건 전혀 생각하지 않게 되죠. 숲이 없어지면 인간끼리의 관계만 남으니까 변하기도 아주 쉽죠. 알기 쉽겠지만 인간의 것에도 잔혹해진다고 할까, 무질서해진다고 할까.

시바 新(신)이란 글자는 해석하면 '나무를 베어 돋우다'란 말입니다. 서 있는 나무를 베어 살아있는 나무의 냄새가 확 풍기는, 그것이 새롭다는 글자가 됐어요. 고대 중국의 은 제국이 시작되기 전엔 화북지방이 밀림이었다는 설이 있습니다. 자르고 자르고 잘라서, 중국 문명의 날이 밝았죠. 그래서 나무를 베는 데에 죄악감이 적습니다. 오히려 '새롭다'는 기분 좋은 글자를 만들거나 하죠. 일본은 아무래도 도요아시하라노미즈호(풍부한 갈대와 벼 이삭 들판)의 나라였으니까

요, 홋카이도 이외엔 나무를 베어 농지를 넓혔다는 전승은 남아있지 않습니다. 야요이식 농법이 시작된 기원전 3세기 무렵을 상상해도 밀림의 이미지는 떠오르지 않아요. 고작해야 하구에 갈대가 자란 풍경 정도일까요.

미야자키 야요이식에서 생각났는데, 스와에 후지모리 에이치란 재야고고학자가 있는데, 조몬 후기엔 야쓰가타케의 남쪽 기슭에서 농경이 있었다는 가설을 세웠습니다. 이미 돌아가셨는데, 그걸 입증하려고 제자들이 스와 근처를 지금도 파고 있어요. 하지만 좋은 물건은 좀처럼 나오지 않죠. 그곳에 아오모리의 미우치 마루야마 유적이 나왔습니다. 그들은 무척 기뻐하더군요. "그것 봐, 분명히 우리가 있는 곳에도 나올 거야."라면서.

시바 저는 대체로 북방을 좋아합니다. 그래서 아오모리현을 '북쪽의 빼어난 국토'라며 좋아했는데, 희미하게 들리는 말에 의하면 가지마 쪽에서도 미우치 마루야마에 필적하는 유적이 나왔다고 하네요(웃음). 남쪽도 좋았을지도 몰라요.

미야자키 농업이 인간 진보의 증거란 생각이 변하고 있죠. 채집생활 쪽이 풍요롭다가 가난하고 점점 수확물이 없어지면서 어쩔 수 없이 농업을 시작했다는 견해까지 있으니까요.

시바 하지만 벼농사를 시작했을 때는 감격했겠죠. 채집도 좋지만 지치니까요. 채집을 잘하는 사람도 있지만 서투른 사람도 있었을 거예요. 아무래도 나는 아둔해서 가난하게 살고 있지만, 옆집 사람은 운동신경이 좋아 풍요롭게 살고 있다거나. 그 점에서 벼농사라면 맹렬히 일하지만, 생활도 인생도 평균적이게 되죠. 조몬의 채집은 재능 있는 사람이 유리하다는 점에서 야요이는 평등하지 않을까요? 기타큐슈에 들어간 벼농사가 눈 깜짝할 새에 아오모리로 전해졌습니다. 벼농사를 반기는 사람들이 얼마나 많았냐 하는 거죠.

미야자키 오늘은 시바 씨를 만나 뵀으니 여쭙고 싶은 게 있는데요. 중국 관련입니다.

시바 뭔가요?

미야자키 최근에 친구와 중국 이야기만 합니다. 중국이 어떻게 될지, 동아시아는 어떻게 될지. 요즘은 막연히 불안을 느끼고 있어요.

세계가 몰래 보는
중국 리얼리즘

시바 중국 이야기가 되면, 그 장래에 겁을 먹고 전 세계가 슬그머니 엿보는 분위기가 있죠. 세계에서 중국만큼은 무슨 일에서든 유니크하고요. 게다가 문명이란 점에선 굉장히 오래된 나라라서 다른 사람들은 존경 또는 이국정서를 느끼죠. 중국 옆인 일본의 경우, 항상 속죄의식이 있습니다. 거리상으로 우리와 같이 중국과 가까운 베트남은 역사적인 중국의 침략경향에 대해 경계와 반감을 갖고 있어요. 주변 나라에서도 기본적 중국관에 이 정도의 차이가 있습니다.

미야자키 중국을 30년 동안 취재해온 저널리스트한테 이야기를 들어보니, 일본과 중국이 위기 상황에 지금 놓인 것이 아니라 옛날부터 계속 위기였다고 하네요. 언제라도 무슨 일이든 일어날 가능성이 있다고 합니다. 애당초 중국에게 일본은 5호 16국 중 하나같은 거겠죠. 국경을 넘어 우글우글 몰려와 잠시 정복하다가 결국엔 패배해 돌아간 이민족 중 하나랄까.

시바 이민족 왕조인 청 왕조가 멸망하고 쑨원이나 위안스카이가 등장할 즈음의 중국은 완전히 5호 16국 시대였습니다. 딱 일본의 다이쇼 시대이죠. 그 무렵 서생들 사이에선 "나도 갈 테니, 너도 가자, 좁은 일본에서 사는 것은 이제 질렸다" "시나(중국)에는 4억의 백성이 기다린다"라고 하는 '마적의 노래'란 노래가 유행합니다. 제멋대로고 쓸데없는 참견의 로맨티시즘이었습니다. 아무도 일본인을 기다리고 있을 리가 없는데. 하지만 중국은 그런 식으로 통치능력이 거의 없는 나라로 생각되고 있었어요.

지금은 물론 다릅니다. 마오쩌둥이 출현하고 그 광대한 영토를 통치하는 데 성공했습니다. 혁명의 에너지가 계속되는 동안은 마오쩌둥 어록을 장식하며 몇 억이 최면술에라도 걸린 듯한 척도 했죠. 경제가 파탄 나자 이번에는 '사회주의 시장경제'가 내걸리면서 연안지방은 몇억 명이 살아있는 말의 눈이라도 뽑을 듯한 상인이 됐습니다. 굉장한 에너지죠.

미야자키 헤이안 시대의 애니메이션도 만들려고 했던 적이 있습니다. 무대는 토담 안에 있는 귀족의 건물로, 밖에서 역병이 유행하거나 기근이 일어나도 토

담 안은 평화. 그런데 어느 날, 토담이 무너져버린다는 이야기였습니다. 하지만 지진이 일어나거나 큰 벌레가 나타나는 등 실제로 토담에 균열이 생겼습니다. 막상 무너지고 나니 어떻게 해야 좋을지 모르겠는 거죠. 이전에 시바 씨는 '인간이라는 것은 구제할 길이 없는 것'이라 하셨습니다. 그대로라고 생각하며 마음을 다잡아왔는데, 때때로 긴장이 풀려요. 그리고 사건에 부딪히고 허둥지둥하죠. 하지만 대비를 할 수도 없어요. 중국 정세가 걱정되니 자위대를 강화해 무장난민을 막자든가, 쓸데없는 망상이 떠오르면 더 쓸데없어지고 말죠.

시바 무장난민이 된다는 것은 항우와 유방의 시대로 돌아가자는 말이니까요. 밥을 먹여줄 사람이 영웅이 됩니다. 그 사람이 있는 곳에 난민이 대량으로 찾아가 부하가 됩니다. 항우보다 유방이 밥을 더 잘 먹여주니 유방의 군대 수가 많아졌어요.

미야자키 밥이라니, 참 알기 쉽네요.

시바 중국인구는 12억이라고도, 14억이라고도 합니다. 이런 말을 하면 중국사람들이 화를 내겠지만, 만약 중국 사람이 한 명씩 자기 차를 갖는 시대가 되면 어떻게 될까요. 이미 그것만으로 일국의 과제를 넘어 지구문제가 됩니다. 엄청난 양의 배기가스가 발생하죠. 대량의 이산화탄소가 올라가 오존층에 영향을 주고 지구온난화를 촉진해 네덜란드는 수몰되고, 결국 『바람계곡의 나우시카』를 상상합니다. 미래, 지구에 큰 영향을 불러일으키는 게 중국일지도 모른다는 상상이라면, 저처럼 지상에서 조금 떨어진 상상력이라도 상상할 수 있을 겁니다.

동심을 지니지 않은 어른은 시시하다

시바 중국이란 존재는 정말 유니크합니다. 옛날에 몽골인이 유목한 초원을 현재는 중국의 농민들이 경작하고 있어요. 초원은 단단합니다. 15센티 정도의 풀이 두께 5센티 정도의 단단한 땅에 뿌리를 내리고 있죠. 그곳을 괭이로 부수면 더이상 초원은 재생하지 않아요. 모처럼 중

국의 농민이 경작을 해도 그 땅은 바람에 날려 이후에는 바위 같은 지면만 남습니다. 결국 만성적인 물 부족, 또 채소부족의 원인이 되고 맙니다.

미야자키 돗토리 사구를 녹화한 돗토리대학 교수가 정년퇴직한 후, 중국의 사막을 녹화하는 봉사활동이 이루어졌습니다. 인간이 사막화한 사막이라면 반드시 농지로 돌아올 거라고 말했습니다. 하지만 어렵게 녹화되어도 바로 가축을 풀어놔서 풀을 뜯어 먹는다고 하네요.

시바 만리장성은 인류의 대유산인데, 안으로 가면 갈수록 건조한 벽돌로 만들어져 있습니다. 그걸 빼 가는 농민이 있다고 해요. 그게 중국적인 리얼리즘입니다. 잘 마른 벽돌을 부수면 안에서 풀이 나옵니다. 그 작은 풀을 퇴비로 쓰는 겁니다. 그렇다고 다른 지역 사람들이 와서 지구환경과 인류유산 보전이란 명목으로 비난한들, 퇴비가 없다는 말을 들으면 이건 어쩔 수가 없죠.

미야자키 제가 있는 스튜디오 안의 젊은 친구들은 무관심하지만, 40대 이상이 모이면 텔레비전의 다큐멘터리를 보며 안절부절못하거나 이야기의 결말을 들어야 한다는 등 위기감과 불안만 늘고 있습니다.

시바 얘기가 되돌아가는데, 저는 『붉은 돼지』를 보면서 비행선에 탔던 게 생각났습니다. 쇼와 30년(1955년) 말인가 오사카에서 도쿠시마에 비행선이 날던 시기가 있었어요. 오사카만을 가르듯이 날아오릅니다. 대교를 빠져나가 요시노강의 하구에 내려앉아 겨우 멈춥니다. 갈대 발로 둘린 집과 비행선이란 그 대비가 너무 재미있었습니다. 뭐 그건 말하자면 실제 이야기인데, 제 상상력엔 하늘을 난다는 정경이 없어요. 미야자키 씨는 너무 기분 좋게 날아오르죠.

미야자키 아니에요, 『붉은 돼지』는 만들면 안 되는 작품이었습니다.

시바 어째서요?

미야자키 저는 스태프한테 아이들을 위해 만들라고 말해왔습니다. 자신을 위해 만들지 마라, 자신을 위해서라면 책을 읽으라고 말해왔는데 부끄럽게도 저를 위해 만들어버렸거든요.

시바 아이들을 위해서 라고만 말할 필요는 없잖아요. 미야자키 애니메이션은 어른도 아이도 없는 보편적인 세계라고 생각합니다. 나는 적당한 어른이라서

아무리 잘 소화해도 너무 유치한 건 볼 수가 없어요. 역시 아이들은 아이들입니다. 하지만 아이들, 어른을 통합한 보편성이란 건 분명 있습니다.

미야자키 그건 있는 듯합니다. 영화관 안에서 아이들이 행복해지면 주위 어른들도 행복해지죠. 영화로 행복해지는 게 아니라 아이들이 행복해진 얼굴을 보고 행복해지는 겁니다.

시바 아뇨, 어른 자신도 갑자기 행복해지는 겁니다.

미야자키 어른도 해방된다는 건 신기한 광경이죠.

시바 '아이는 어른의 아버지'라는 영국작가의 말이 있다는데, 요컨대 동심이 없는 어른은 시시한 사람들입니다. 제대로 일하는 사람들은 대개 동심을 지니고 있어요. 영화관에서 어른이 기뻐하는 것은 본인도 보편적인 아이로서 기뻐하는 겁니다. 그러니까 설령 얼굴은 늙었어도 동심을 갖고 있지 않다면 그 사람은 신뢰할 수 없어요. 그 사람의 상상력도 신뢰할 수 없지만, 논리관도 신뢰할 수 없지 않을까요.

<div align="right">(『주간 아사히』1996년 1월 5일, 12일)</div>

시바 료타로 司馬遼太郎

1923년, 오사카 태생. 오사카외국어학교 몽고어과 졸업 후, 산케이신문으로. 문화부 기자 재직 중인 59년에 『올빼미 성』으로 제42회 나오키상 수상. 61년에 산케이신문 퇴사. 이후 역사소설을 중심으로 다수문화론, 문명론, 기행수상 등을 집필. 91년에는 문화공로자가 되고 93년에 문화훈장을 받음. 96년 2월 12일, 72세로 세상을 떠남.

주요 역사소설에 『료마가 간다』, 『나라 훔친 이야기』(이상의 두 작품으로 기쿠치 칸상), 『세상사는 나날』(요시카와 에이지 문학상), 『화신』, 『나는 것처럼』, 『언덕 위의 구름』, 『사람들의 발소리』(요미우리 문학상), 『유채꽃의 바다』, 『달단질풍록』(오사라기 지로상) 외 다수.

문화론, 문명론에 『일본인과 일본문화』, 『이 나라의 형태』, 『풍진초』, 『춘등잡기』, 『열여섯 이야기』 등.

기행수필에 『가도를 가다』(신쵸일본문학대상), 『아메리카 소묘』, 『장안에서 북경으로』, 『러시아에 대하여』 등이 있다.

기획서·연출각서

판권 취득의 제안

『로울프』

리처드 코벤 작

　로울프는 미국 시장을 겨냥한 장편 극장 작품의 소재로 최적이라고 생각합니다. 유아들을 위한 것(즉 텔레비전용)은 결코 아니지만, 처리를 잘못하지 않는다면, 확실히 위저드 등을 훨씬 넘는 작품으로서 미국 각 계층 젊은이들의 마음을 사로잡을 수 있습니다. 일본 관객에게 익숙하지 않은 그로테스크한 그림체도 보다 대하기 쉽게 그리면, 일본 젊은 관객들의 동원도 충분히 가능하다고 생각합니다.

원작에 대하여

릭(리처드) 코벤은 오늘날 미국의 대표적인 만화가 중 한 명으로, 『로울프』는 1971년에 자비로 출판한 그의 초기 작품이지만 대표작임이 확실합니다. 이 작품으로 그는 현대의 옛이야기가 어떤 형태여야 하는지를 단적으로 보여주는 데 성공합니다.

　언뜻 그로테스크하고 피상적인 로울프의 세계에는 실로 건강한 삶을 향한 신뢰가 충만하고, 이전의 옛이야기가 갖고 있던 힘…… 사람을 격려하고 희망과 마음의 안정을 주는 힘을 갖고 있습니다. 오늘날 드문 작품이라고 말해도 과언

이 아닙니다.

줄거리

가난하지만 평화로운 소국 케이니스의 늙은 영주의 딸 야라는 침입해온 데몬 군에 붙잡히고 만다. 야라가 키우는 개 로울프는 그녀의 약혼자 레이먼과 마법사가 있는 곳으로 이를 알리기 위해 달리지만, 로울프를 싫어하던 두 사람은 울부짖는 개의 소리를 이해할 수 없다. 두 사람이 시간을 낭비하는 동안, 데몬의 전차군은 평화로운 케이니스의 전원을 짓밟고 야라의 아버지 성을 공격하여 모두 죽여 버린다.

로울프는 주인인 야라를 걱정하며 데몬의 전차 뒤를 쫓는다. 하지만 전차를 놓치고 힘이 빠져 쓰러지는 로울프. 그 마음에 경험한 적이 없는 고뇌가 넘친다. 로울프에게 어느덧 인간의 감정이 싹트기 시작한 것이다.

야라를 구하기 위한 로울프의 고독한 싸움이 시작된다.

데몬의 전차부대에 숨어들어 전멸시키는 싸움의 과정에서 로울프는 꾸준히 손을 놀리고, 생각하고, 배우고, 도구를 사용하여 결국에는 전차를 자유롭게 조종하기까지 한다.

마왕의 성에 잠입해 마왕을 쓰러뜨리고 성을 폭파하여 야라를 구출한 로울프는 어느샌가 개이면서도 자아를 가진 인간 남자로 변신해간다.

볼 만한 장면

1. 중세 유럽을 연상시키는 케이니스 랜드.

2. 성과 마법사의 세계에 출현하는 데몬의 전차 군과 광선총.

3. 로울프가 조종하는 전차가 고독하고 긴 그림자를 늘어뜨린 사막, 토치카가 있는 마왕의 성 등의 대담한 무대설정.

4. 가라테를 사용하고 체격이 다부진 마왕의 소박한 악역상에는 죽이고도

남을 밉살스러움이 있다.

　5. 개에서 남자로 성장해가는 로울프의 변화도 멋지다.

　6. 헤로인 야라도 시골의 건강한 소녀의 매력을 갖고 있다.

　7. 야라에게 무조건 헌신하는 로울프가 자아가 싹터서 자립을 배우고, 데몬의 왕과 대결하며 성장해가는 늠름한 모습은 관객의 마음을 울린다.

　관리사회의 질식 상황 속에서 자립의 길이 막히고, 과보호 속에서 신경증을 앓는 젊은이들에게 이것은 틀림없이 최고의 선물이 될 것이다.

<div align="right">(1980년 11월)</div>

원작을 모르는 사람도 즐길 수 있는 영화를······

'관리사회의 질식 상황 속에서 자립의 길이 막히고, 과보호 속에서 신경증을 앓는 현대의 젊은이들에게 마음의 해방감을 주는 영화'―최근 몇 년, 이 방향으로 영화 기획을 제출했지만 좀처럼 결실을 이루지 못해 그 마음을 월간 『아니메주』에 만화로 그리기 시작합니다.

　『바람계곡의 나우시카』는 인류의 황혼기인 지구를 무대로 인간끼리의 싸움에 휘말리면서 보다 멀리 볼 수 있게 되어가는 소녀를 주인공으로 한 이야기입니다. 하지만 싸움 그 자체를 그리지는 않습니다. 인간을 둘러싸고, 인간이 의존하는 자연 그 자체와의 관계가 작품의 중요한 주제가 될 것입니다.

황혼기에도 희망은 찾을 수 있을까. 혹시 그것을 원한다면 어떤 시점이 필요할까. 그 문제도 앞으로 몇 년이나 이어질지 연재를 하며 차차 명확히 하려고 생각했습니다.

원작 만화는 어디까지나 애니메이션을 전제로 그리지 않았기 때문에, 애니메이션 얘기가 나왔을 때는 솔직히 고민했습니다. 다만, 만약 앞에서 쓴 바와 같이 주제가 영화로 소화할 수 있는 것이라면 만들어보고 싶다는 생각은 강하게 일었습니다.

영화를 만드는 기회를 준 도쿠마쇼텐, 하쿠호도의 사람들에게 감사드리고, 제 원작에 겸허히 마주하며 한 번도 원작을 읽은 적이 없는 사람이라도 좋아할 수 있는 영화를 만들 것을 결심합니다.

<div align="right">(1983년 6월 20일 기자발표용 자료에서)</div>

『천공의 성 라퓨타』 기획원안

●제목(가제)

　　소년 파즈—비행석의 수수께끼

　　혹은 공중성의 포로

　　혹은 하늘을 나는 보물섬

　　혹은 비행제국

- ●90분 극장용 컬러, 비스타비전, 애니메이션 작품
- ●스테레오 사운드

기획의도 『바람계곡의 나우시카』가 높은 연령층을 대상으로 한 작품이라면, 파즈는 초등학생을 대상의 중심으로 한 영화이다.

『바람계곡의 나우시카』가 청렬하고 선명, 강렬한 작품을 목표로 했다면, 파즈는 유쾌하고 용기가 용솟음치는 고전적인 활극을 목표로 한다.

파즈가 목표로 하는 것은 젊은 관객들이 먼저 마음을 놓고 즐기며 기뻐하는 영화이다. 웃음과 눈물, 진정이 넘치는 솔직한 마음, 현재 가장 역겹게 여겨지는 것, 하지만 사실은 관객들이 자기 자신은 알지 못해도 가장 바라는 마음의 접촉, 상대를 향한 헌신, 우정, 자신이 믿는 것을 향해 일직선으로 나아가는 소년의 이상을 과시하지 않으면서도 오늘날 관객들에게 통하는 말로 이야기하는 작품이다.

현재의 많은 애니메이션들이 도라에몽을 제외하고 극화를 기반으로 한다면, 파즈는 만화영화의 부활을 목표로 한다. 초등학교 4학년(뇌세포 수가 어른과 같아지는 연령)을 대상의 중심으로 하며, 유아관객층을 발굴해 대상연령을 넓힌다. 애니메이션 팬 수 10만 명은 반드시 볼 것으로, 그들의 기호를 신경 쓸 필요는 없다. 그리고 많은 잠재관객은 동심을 일깨우며 해방시켜줄 영화가 되길 바란다. 다수의 작품이 기획되면서 대상연령이 점차 높아져 가는 경향은 애니메이션의 장래로 이어지지 않는다. 마이너 취미 안에서 애니메이션을 분류하고 다양화 속에서 길을 잃어서는 안 된다. 애니메이션은 우선 아이들의 것이며, 진정 아이들을 위한 것은 어른들이 감상하기에도 충분하다.

파즈는 애니메이션을 본래의 근원으로 되돌리는 기획이다.

줄거리 『걸리버 여행기』 제3부에 묘사된 공중에 떠있는 섬 라퓨타.

예전에 공중을 멋대로 이동하며 지상의 각 나라들에 군림하던 라퓨타 제국의 일부가 제국 멸망 후에도 하늘을 계속 떠다니고 있다.

그 무인화된 거대하고 아름다운 궁전에는 지상의 나라들로부터 빼앗은 수많은 보물이 잠들어있다고 한다.

아득히 먼 구름 봉우리 저편, 어디론지 모르게 떠다니는 공중왕궁의 모습을 가리키는 비행석 파편이 지상에 전해지고 있었다. 비행석이란 라퓨타 제국을 공중에 떠 있게 하며 하늘을 나는 배를 움직이는 강력한 힘을 숨긴 결정이다.

비행석을 손에 넣고 공중제국의 왕이 되어 세계에 군림할 야망을 드러내는 남자. 그 남자가 노리는 옛 라퓨타 왕족의 피를 이은 소녀. 숨겨진 비행석의 모습을 둘러싼 싸움에 휘말린, 발명가를 꿈꾸는 견습기계공 소년.

소년과 소녀는 어려움 속에서 만나 마음을 통하고 서로 도와간다. 두 사람이 라퓨타의 궁전 안 깊숙한 곳에서 찾은 진정한 보물은 무엇이었을까……. 소년과 소녀의 사랑과 우정을 씨실로, 비행석을 둘러싼 활극과 라퓨타 공중궁전을 향한 날실로 파란만장한 이야기는 전개된다.

이야기의 무대 기계가 아직 기계의 즐거움을 갖는 시대. 과학이 반드시 인간을 불행하게 만들 것이라 생각되지 않았던 시절, 어딘지 모르는 나라, 약간 서양풍이지만 구체적인 나라, 민족이 아니라, 그곳은 아직 인간이 세상의 주인공이며 인간의 운명은 스스로 바꿀 수도, 개척할 수도 있는 것이라고 믿어지는 무대.

평화롭고 풍요로운 토지, 농부는 수확을 기뻐하고 직공은 솜씨를 자랑하며 상인은 물건을 소중히 여기고 있다. 전원과 마을은 다투지 않고 평화로운 균형을 유지하고 있다. 사람은 자신의 생활방식을 스스로 터득하고, 가난도 있지만 서로 돕는 마음도 있고, 수확도 있지만 가뭄도 흉작도 있다. 그리고 선량한 사

람들과 함께 악인도 분명 악인다운 얼굴로 살아가는 세계.

영상적으로는 상상력을 구사해 가공의 세계로서 존재감 있는 세계를 만들어낸다.

이 세계에 등장하는 기계들은 대량생산의 공장제품이 아니라 수작업으로 만든 따뜻함을 지닌다.

전등은 없고 램프와 가스등이 있으며, 수도 대신 풍부한 물이 넘치는 샘과 우물이 있고, 탈것들은 특이한 수제발명품들이다. 주인공 소년 파즈가 타는 오니숍터(날갯짓하는 기계)도 그중 하나로, 나우시카의 메베에 필적하는 중요한 캐릭터가 된다. 악역이 사용하는 탈것과 무기, 아지트도 모두 기묘한 발명품들, 그것들이 빚어내는 하모니가 무대 설정과 함께 이 작품의 세계를 즐겁게 만들어줄 것이다.

(1984년 12월 7일)

『이웃집 토토로』 기획서

기획의도

중편 애니메이션 작품 『이웃집 토토로』는 행복하고 마음 따뜻해지는 영화를 지향합니다. 즐겁고 개운한 마음으로 집으로 돌아갈 수 있는 영화. 연인들은 사랑이 그리워지고 부모들은 어린 시절을 간절히 떠올리며 아이들은 토토

로를 만나고 싶어 신사 뒤를 탐험하고 나무 타기를 시작하는, 그런 영화를 만들고 싶습니다.

아주 최근까지 "일본이 세계에 자랑할 수 있는 것은?"이란 질문에 어른도 아이도 "자연과 사계의 아름다움"이라고 답했지만, 지금은 아무도 그렇게 말하지 않습니다. 일본에 사는 틀림없는 일본인인 자신들이 되도록 일본스러움을 피해 애니메이션을 만들고 있습니다.

이 나라는 그토록 초라하고 꿈이 없는 곳이 되어 버린 걸까요.

국제화 시대에 가장 내셔널한 것이야말로 인터내셔널한 것이 될 수 있다는 점을 알면서도, 왜 일본을 무대로 즐겁고 멋진 영화를 만들려고 하지 않는 걸까요.

이 소박한 질문에 답하려면, 새로운 방법과 신선한 발견이 필요합니다. 그리고 회고와 향수가 아닌 쾌활하고 발랄한 엔터테인먼트 작품이어야 합니다.

잊고 있었던 것

알지 못했던 것

잃어버렸다고 생각하고 있던 것

하지만, 그것은 지금도 있다고 믿으며 『이웃집 토토로』를 제안합니다.

●중편 극장 애니메이션 작품(60분)

●컬러, 비스타, 돌비사운드

토토로란

이 영화의 주인공 중 한 명인 다섯 살짜리 메이가 그들한테 붙여준 이름입니다. 진짜 이름은 아무도 모릅니다.

그들은 아주 옛날, 이 나라에 거의 사람이 없었을 때부터 이곳 숲 속에 살아왔습니다. 수명도 수천 년 이상이라고 합니다. 큰 토토로는 2미터 이상이 되기도 합니다. 푹신푹신한 털에 덮인 큰 수리부엉이인지 너구리인지 곰인지, 이 생물은 요괴라고 할 수 있을지도 모르지만, 사람을 위협하지는 않고 마음 가는 대로 느긋하게 살아왔습니다. 숲 속의 동굴이나 고목의 빈 구멍에 살며 사람

눈에는 보이지 않지만, 어째서인지 이 영화의 주인공 사츠키와 메이의 어린 자매들한테는 들키고 말았습니다.

소란스러움이 싫어 인간들과 함께한 적은 한 번도 없던 토토로들이었지만, 사츠키와 메이에게는 마음을 열어줍니다.

줄거리

초등학교 3학년인 사츠키와 다섯 살 메이는 아버지와 교외의 집으로 이사를 옵니다. 입원 중인 엄마가 퇴원하면 공기가 맑은 집에서 맞이하기 위해서였습니다.

근처 농가의 소년 칸타는 사츠키에게 너희 집은 도깨비집이라며 놀립니다. 정말 그랬습니다. 정원에서 놀던 메이는 눈앞을 걸어가는 자신과 비슷한 덩치의 이상한 생물에 눈이 휘둥그레집니다.

도깨비…….

메이는 곧장 두 마리의 뒤를 쫓아 걸어갑니다. 두 마리는 당황하고 있는 듯합니다. 어쨌든 자신들이 인간에게 보일 거라고는 생각하지 않았으니까요…….

두 마리는 집 뒤편의 수풀로 모습을 감췄습니다. 들여다보니 수풀 안이 터널처럼 되어 있습니다. 메이는 그 안으로 들어갑니다. 그리고 커다란 나무의 빈 구멍 안에서 아까보다 훨씬 더 큰 도깨비가 자는 모습을 발견합니다.

눈을 동그랗게 뜨고 들여다보던 메이는, 마침내 그 큰 생물의 배로 기어 올라가 수염을 잡아당깁니다. 잠이 덜 깬 눈을 한 생물은 커다란 입을 벌려 부하, 부하, 라며 뭔가 소리를 냈습니다. 전혀 겁이 없는 메이는 그 소리를 흉내 냅니다.

타아 타아 라아…… 잘 못 합니다.

생물은 눈을 끔뻑이며 또 부하, 부하, 라며 소리를 냅니다. 그 순간 메이는 소리칩니다.

토오! 토오! 로오!

이 생물은 토토로라고 메이는 확신해 버렸습니다.

생물은 다시 눈을 끔뻑이지만, 결국 다시 잠들고 맙니다. 이제 메이가 무슨 일을 해도 일어나지 않습니다. 이렇게 해서 메이는 토토로를 만났습니다.

모습이 보이지 않게 된 메이를 찾아서 아버지와 사츠키는 뛰어다닙니다. 사츠키의 주의를 끌고 싶은 칸타는 행방불명이라며 짓궂은 말을 하지만 결국 같이 찾아줍니다. 이윽고 수풀의 입구에서 메이의 샵을 발견한 사츠키는 무서워하는 칸타를 두고 안으로 들어갑니다.

메이는 나무의 빈 구멍의 고엽 위에 혼자 깊게 잠들어 있었습니다.

큰 토토로가 있었다고 말하는 동생을 사츠키는 혼내지 않습니다. 어쨌든 메이를 발견해 매우 기뻤습니다.

가족이 겨우 새로운 집에 적응했을 무렵, 이번에는 사츠키가 토토로를 만납니다.

그날은 바람이 불고 저녁에는 비가 내렸습니다. 아버지는 저녁 버스로 돌아옵니다.

사츠키는 우산을 들고 먼 버스정류장으로 마중을 갑니다.

하지만 버스는 오지 않습니다. 이윽고 마지막 하나의 가로등만 켜지는데, 주위는 점점 더 어두워집니다.

그리고 사츠키는 자신의 옆에서 누군가가 역시 버스를 기다리는 것을 눈치챕니다. 그것은 커다란 털북숭이 생물이었습니다.

사츠키는 두근거리며 가만히 서 있습니다. 생물도 가만히 있습니다. 비는 내립니다. 사츠키는 그 생물이 머리에 머위 잎을 얹고 있기만 하고 다 젖어 있는 것을 발견합니다.

사츠키는 아버지의 우산을 슬쩍 내밉니다. 생물은 우산을 모르는 듯해서 사츠키가 펼쳐주었습니다.

토토로?

작게 묻는 사츠키한테 토토로는 커다란 입을 벌려,

토토로—!!

라고 말했습니다.

이렇게 해서…… 사츠키도 토토로를 알게 되었습니다. 이윽고 버스의 등불이 가까워집니다. 하지만 그것은 커다란 고양이버스였습니다. 안에서 두 마리의 작은 토토로가 내렸습니다.

큰 토토로는 사츠키에게 우산을 돌려주고, 도토리를 5, 6개 건네주고는 사라져버렸습니다.

또 버스의 등불이 가까워지고 이번엔 아버지가 탄 인간의 버스가 왔습니다.

사츠키는 동생과 그 도토리를 마당에 뿌립니다. 이렇게 해서 두 사람은 토토로들을 알게 되었습니다.

엄마의 입원이 연장되어 두 사람은 조금 외로웠지만, 토토로들과의 비밀스러운 만남이 마음의 위로가 됩니다. 높은 나무에 올라가 오카리나를 불거나(사람들이 수리부엉이 소리라고 생각하던 것입니다), 도토리를 자라게 하는 소리를 듣거나 하는 것도 배웁니다.

하지만 학기가 시작되고 사츠키가 학교에 가고 없자, 메이는 도와주러 오신 할머니만으로는 외로워서 참을 수가 없습니다. 어느 날 큰 결심을 하고 저 건너편 산 쪽에 있는 진료소로 엄마를 찾아 나서게 됩니다. 메이의 모습은 그 뒤로 사라집니다.

이야기는 조금 긴박하면서도 토토로들의 도움과 모두의 협력으로 메이가 무사히 발견되고, 이윽고 엄마가 퇴원하는 대단원으로 이어집니다.

자세한 것은 영화를 보고 즐겨주세요…….

추기, 음악에 대하여

이 작품에는 두 개의 노래가 필요합니다.

오프닝에 걸맞은 쾌활하고 심플한 노래와 흥얼거리며 마음에 울려 퍼지는 노래 두 가지입니다. 때때로 애니메이션의 주제가는 아이돌 장삿속에 쓰이기도 하지만, 유행을 봐도 결국 가창력이 없어 음역이 좁은 지금 같은 노래는 아이들의 마음을 사로잡지 못합니다.

있는 힘껏 입을 벌리고 목소리를 높여 부를 수 있는 노래야말로 아이들이 원하는 노래입니다. 쾌활하게 합창할 수 있는 노래야말로 이 영화에 걸맞다고 생각합니다.

또 하나의 노래는 삽입곡입니다. 엷은 이야기에 색을 입히는 노래인데, 극 중에서 아이들이 창가처럼 부를 수 있는 노래로 만들고 싶습니다.

이상.

<div align="right">(1986년 12월 1일)</div>

『이웃집 토토로』 연출각서

등장인물에 대하여

사츠키
주인공 · 4학년

햇볕을 듬뿍 받고 자란 듯이 활력이 넘치는 소녀. 유연하고 탄력 있는 길쭉한 신체, 쾌활하고 확실한 표정, 잘 움직이는 눈동자가 매사를 확실히 본다. 착실한 아이. 엄마가 없는 가정에서 주부의 역량까지 발휘한다. 물론, 마냥 긍정적이기만 하지는 않다. 내면에 그늘이 있긴 하지만, 지금은 금방이라도 달리고 싶어 하는 다리와 반짝반짝 빛나는 감수성을 가진 채로 살고 있다.

소위 소녀다운 것을 좋아하지는 않는다. 달리고 뛰고 웃는 것을 좋아한다. 남자아이들과의 싸움에서도 한 걸음도 물러서지 않는다. 대부분 또래 소년은 그녀의 활력에 기가 질릴 것이다.

전학도 무난히 와서 친구도 바로 생긴다. 다만, 실생활 능력이 부족한 아버지와 동생을 돌보기 위해 약간 참을성을 강요받고 있기 때문에, 그만큼 어른이 될 수밖에 없는 부분도 있다. 하지만 이 소녀는 그런 상황을 즐기는 재능까지 갖고 있다.

성장하는 과정에서 아마도 몇 번인가의 전환기를 거쳐 마음이 깊은 여성이 되겠지만, 어쨌든 이 영화에서는 매력 넘치는 발랄한 소녀로서 그려져야 한다.

●아빠와의 관계

사츠키는 아빠를 좋아한다. 아빠의 결점도 포함해 자신의 아버지는 세계에서 제일이라고 생각한다. 일로 고민하고 머리를 쥐어뜯는 아버지를 걱정하기보다 그렇게 해서 난관을 넘는 모습을 신뢰하고 지켜보며, 아버지의 실수…… 밥을 짓게 하면 태운다. 목욕물을 받게 하면 물 넣는 것을 잊어버리고, 늦잠을 자고, 약속을 잊어버리는 등……도 함께 웃어넘길 수 있다. 아버지가 때때로 던지는 유치한 농담이나 소란(갑자기 딸의 손을 공손히 잡고 댄스를 시작하거나 악당이 되어 딸들을 뒤쫓기도 한다)도 좋아한다.

●엄마와의 관계

사츠키에게 엄마는 조금 눈부신 존재다. 오랜 입원생활(아이에게 1년은 굉장히 길다) 때문일지도 모른다. 동생인 메이처럼 엄마에게 달라붙어 투정을 부리기에는 조금 망설임이 있다. 하지만 엄마가 곱슬머리를 쓰다듬어주는 것을 좋아하고, 엄마의 감사와 위로가 사츠키를 확실히 버티도록 해준다.

엄마처럼 미인이 될 수 있다면…… 몰래 생각한다.

●메이와의 관계

동생을 잘 보살펴주지만, 둘이 함께 놀지는 않는다. 하지만 대책 없는 동생 걱정을 사츠키가 해야 한다. 어디론가 갑자기 사라져 버린 동생을 찾기 위해 이리저리 뛰어다니고 화를 내는 등 이래저래 귀찮지만, 역시 메이에게는 좋은 언니다.

메이
사츠키의
동생 · 4살

사츠키가 착실하고 재치 있는 만큼, 메이는 인내심 강한 집중형 아이다. 고집이 세지만 밝고, 겁이 없는 점과 단호한 부분은 언니를 잘 닮았지만, 낯을 가려 말수가 적은 만큼 언니보다 사물을 더 잘 보는 것 같다.

왠지 괴물들을 조금도 무서워하지 않고, 어느 사이엔가 동물들한테 마음이 끌리는 것은 이 아이의 세계가 어른의 상식에 물들지 않았기 때문인 한편, 외로움 탓일지도 모른다. 사츠키도 참고 있지만 4살 유아에게 엄마가 곁에 없다는 것은 단순하지 않다.

하지만 메이는 대담하고 조금도 움츠러들지 않은 유쾌한 아이다. 언니의 뒤를 쫓아다니며 흥내 내고 다니지만, 조금 재미있는 일이 생기면 즉시 혼자 빠져서는 돌아가는 길이나 시간을 잊어버려 언니를 당황하게 한다.

아버지
쿠사카베 타츠오

글 쓰는 일을 직업으로 삼고 있다. 첫 번째 작품의 성공으로 작가생활에 들어가 지금 두 번째 작품의 장편을 쓰고 있다. 병약한 아내를 맞이하기 위해, 그리고 일에 집중하기 위해 너무 깊게 생각하지 않고 교외의 집으로 이사를 와버렸다.

실생활의 균형 감각이 부족한 부분이 있어 그 부담을 딸들에게 떠넘기고 있지만, 지금은 그것도 의식하지 못한 채 일에 몰두하고 있다. 세상에 물든 어른의 침착함이 없는 만큼 아이 같은 성격이 남아있고, 중요한 것은 두 딸을 사랑하는 일이다.

엄마
쿠사카베 야스코

병으로 입원 중. 지금은 한시라도 빨리 남편과 딸들 곁으로 돌아가고 싶어 투병생활을 계속하고 있

다. 똑똑하고 지적인 여성. 작은 행동과 말에서 아이들을 향한 위로가 느껴지는 매력적인 부인이다.

칸타 옆 농가의 소년. 사츠키와 같은 학년으로 사츠키보
 다 조금 키가 작고 머리가 크다. 말이 서투르고 싸
 움도 잘 못 하지만 그림을 잘 그린다. 사츠키의 웃
는 얼굴을 처음 본 순간부터 묘하게 마음이 끌리지만, 그 감정이 무엇인지 자신
도 확실히 알 수 없다. 사츠키와 마주치면 무심코 말할 필요도 없는 악담을 해
버리는데, 그것도 호의에 대한 반대의 표현으로 속은 지극히 성실하고 순박한
소년이다.

칸타의 할머니 무서운 할머니. 마을의 저택에 일을 하러 나간 적
 이 있어서인지 말투가 지나치게 똑 부러지는 경향
 이 있다. 억척스러운 할머니. 사츠키 집의 관리를
집주인한테서 의뢰받았다. 기분이 안 좋아 보이는 것은 지병이 있기 때문으로,
속은 상냥하다는 것을 나중에 알게 된다.

이상.

(1987년)

KIKI
오늘날 소녀들의
소원과 마음

원작 『마녀배달부 키키』(지은이·가도노 에이코, 후쿠온칸 발행)는 자립과 의존 사이에서 현대 소녀들의 소원과 마음을 따뜻하게 그린 훌륭한 아동문학 작품입니다. 예전 이야기의 주인공들에게는 간난신고 끝에 획득하는 경제적 자립이 정신적 자립 그 자체였습니다. 오늘날 프리 아르바이터, 모라토리엄, 트라바유 등의 유행어가 나타내듯이 경제적 자립은 반드시 정신의 자립을 의미하지는 않습니다. 빈곤이 물질적 가난함보다 마음에 대해 더 많이 오르내리는 시대입니다.

부모 곁을 떠나는 것도 통과의례라고 하기에는 너무 가볍고, 타인들 속에서 생활하는 것도 편의점 한 곳으로 충분한 시대에, 소녀들이 직면하는 자립이란 어떻게 자신의 재능을 발견하고 발로하며 자기실현을 하느냐 하는, 어떤 의미에서는 훨씬 더 곤란한 과제입니다.

주인공인 마녀, 13살 키키에게는 하늘을 나는 힘밖에 없습니다. 더욱이 이 세계에서 마녀는 이제 드물지 않습니다. 소녀는 1년 동안 모르는 마을에서 생활하며, 사람들에게 마녀를 제대로 보여주기 위한 수업을 시작합니다.

그곳에는 만화가를 꿈꾸는 소녀가 단신으로 대도시에 나온다는 느낌이 있습니다. 오늘날, 잠재적인 만화가 지망 청소년들의 수는 13만 명이라고 합니다. 만화가 그 자체도, 특히 드문 직업은 아닙니다. 데뷔도 비교적 간단, 생활도 어떻게든 유지할 수 있습니다. 그 이후 반복되는 일상 속에서 처음으로 자신의 벽에 맞닥뜨리는 것이 지금의 풍조입니다. 어머니가 사용하던 빗자루가 지켜주고, 아버지가 사주신 라디오로 기분전환을 하며, 분신인 검은 고양이가 따라다니

고 있는데, 키키의 마음은 고독과 인연에 흔들립니다. 부모의 사랑을 듬뿍 받고 그 경제적 원조까지 받으며 도시의 화려함을 동경해 도시에서 자립하려 하는 많은 소녀들의 모습이 키키와 겹쳐집니다. 키키의 무른 각오도, 얕은 인식도 오늘날 세간의 모습을 잘 반영하고 있습니다.

원작 속에서 키키는 타고난 천성으로 난관을 해결해갑니다. 그와 동시에 주위에 자기편을 많이 넓혀가기도 합니다. 영화화에 앞서 저희는 약간의 수정을 해야만 했습니다. 그녀의 재능이 훌륭히 펼쳐지는 모습은 확실히 기분 좋지만, 지금 이 도시에서 사는 소녀들의 마음은 좀 더 굴절되어 있습니다. 자립이란 벽을 돌파하는 싸움은 많은 소녀들에게 곤란 그 자체로, 한 번의 축복조차 받지 못했다고 느끼는 사람들이 너무 많기 때문입니다. 저희는 영화에서 자립의 문제를 보다 깊이 추구해야 한다고 생각합니다. 영화는 좋든 싫든 현실감을 갖기 때문인데, 키키는 영화 속에서 원작보다 훨씬 강한 고독과 좌절을 맛보게 되겠지요.

키키를 만났을 때, 저희한테 보인 최초의 이미지는 도시의 야경 위를 나는 작은 소녀의 모습이었습니다. 빛나는 많은 등불. 하지만 그중 하나로서, 그녀를 따뜻하게 맞아주는 등불은 없어요……. 하늘을 나는 고독. 하늘을 나는 힘은 지상에서의 해방을 의미하지만, 자유는 또 불안과 고독을 의미합니다. 하늘을 날면서 자기 자신답게 있자고 결정한 소녀가 저희의 주인공입니다. 지금까지 TV 애니메이션을 중심으로 많은 '마법소녀'물이 만들어졌지만, 마녀는 소녀들의 소망을 실현하기 위한 수단에 지나지 않습니다. 그녀들은 아무런 고생도 없이 아이돌이 되어왔습니다. 『마녀배달부 키키』에서의 마법은 그렇게 편리한 힘은 아닙니다.

이 영화에서의 마법이란 비슷한 소녀들 누구나가 갖고 있는, 어떤 재능을 의미하는 한정된 힘입니다.

저희는 키키가 도시 위를 날 때, 지붕 아래의 사람들에게 강한 연대감을 느끼며 전보다 훨씬 자기 자신에 대해 곰곰이 생각하는 그런 행복한 대단원을 준비할 생각입니다. 그 종장이 단순한 소망이 아니라, 영화의 묘사과정이 그만큼

설득력 있는 필름이 되어야 한다고 각오하고 있습니다.

지금 세계를 살아가는 소녀들의, 젊음의 화려함을 부정하는 것이 아니라, 화려함에만 시선을 뺏기지 않고 자립과 의존 사이에서 흔들리는 젊은 관객들에게 연대의 인사를 보내는 영화로서(왜냐하면 저희 자신이 예전에는 소년이었고 소녀였기 때문이며, 젊은 스태프들에게는 자기 자신의 문제이기 때문입니다) 이 작품을 완성시켜야 한다고 생각합니다. 동시에 이 영화가 훌륭한 엔터테인먼트 작품으로서 많은 공감과 감동을 나눌 기초가 그곳에 있다고 생각합니다.

(1988년 4월)

우리의 *출발점*을 찾아서
『대도쿄 이야기』
기획서

쇼와 초반을 '옛것이 좋은 시대'라고 해서는 안 된다. 공황과 대전쟁 문제를 내포하던 시대, 그 그림자가 곳곳마다 분출되며 항간에는 아직 '이야기'를 믿던 사람들이 많이 있었다.

전쟁 경험을 전쟁 후의 정치와 경제의 기초라고 한다면, 마음속과 연결하는 것은 전쟁 이전에 있다. 그곳에는 지금 우리에게는 없어도 확실히 '동경'으로서 존재하는 주인공들이 있었다.

정의와 선의를 믿으며 똑바로 걸어나가려 하는 소년, 대범하고 속이 깊으며 재능을 과시하지 않는 청년, 애정과 건강함을 체현하는 소녀의 만남과 우정과 모험의 이야기.

『대도쿄 이야기』.

장래가 불투명한 지금, 우리는 우리의 출발점을 찾기 위해 지진과 전쟁의 작은 틈새에 존재하는 세계로 여행을 떠난다.

(후쿠야마 게이코 원작 『도쿄 이야기』(도쿠마쇼텐)의 TV 애니메이션용 기획서에서 1990년 5월 11일)

『묵공』 메모
애니메이션 영화로서

테크노크라트가 주역인 영화

이런 경향의 작품은 SF계열에 몇 작품 있다.

무사상의 니힐리즘, 대중 멸시를 포함하고 있고 그래서 마음이 편하기도 하다. 시대의 몰가치성 반영.

『사랑과 환상의 퍼시즘』과 『로도스 섬 공방기』

이처럼 전개할 수 있다면 영화가 될 수 있다.

인간은 구제할 길이 없다, 하지만 고귀해질 수도 있다.

온갖 세속의 가치

명성, 돈, 힘, 애욕은 우열하다.

자신의 힘만을 믿고,

가장 가난하게, 가장 엄격하게 가장 세차게 살아라.

모든 규범은 자신 안에 세워라

묵공에는 현대인을 자극하는 무언가가 있다.

혁명이나, 로망이나, 사랑이나, 대사상 같은 것을 미심쩍게 여기는 세대.

인간의 우열함을 알고 있으면서 빈민과 약한 자들에게 포기와 함께

애정도 가질 수 있는 → 얼핏 다정하게 느껴지는 인물.

보통 영화의 형태로 담아 넣으려고 원작을 고치면 실패한다. 되도록 원작을 살리고 약점을 보강한다.

이하는 그 보강안.

①싸구려 휴머니스트 거절

②해피엔딩 거절

③원작의 영상적 약점 극복

무엇보다 리얼리즘—주인공은 타고난 리얼리스트여야 한다—이 느껴져야 한다.

이야기의 많은 부분을 차지하는 공성구와 신병기는 그림이 되지 않는다.

더 사실처럼 만들 노력과 재능이 필요하다. 군사기술, 군사사에 대한 무지는 허락되지 않는다.

기술자의 날카롭고 냉정한 리얼리즘의 관점이 전편을 관철하지 않으면 상쾌함이 사라진다.

④인민을 그리는 방법—모로호시 다이지로 같은 역량과 사물을 보는 법이 필요하다.

사랑할 필요는 없다.

그 다정함도 어리석음도

이기주의도 씩씩함도

그 혼잡함도 가냘픔도

모두, 사람은 그런 것이라고 긍정할 수 있는 크기가 필요하다.

대중 멸시와 불신은 영화를 간교하게 만든다.

⑤영상적 역량, 그에 상당한 것이 요구된다. 미술과 작화에 있어서도

⑥쿠웨이트의 사막에 틀어박힌 이라크군에 고용된 지휘관으로서 전력을 다하는 남자의 이야기 정도의 리얼리티가 필요.

이야기의 변경　　　묵자 집단의 설명을 위해, 빈민이 주워 온 제자를
　　　　　　　　　　등장시킨다.
　　　　　　　　　　『7인의 사무라이』의 젊은 사무라이로는 안 된다.

좀 더 저주받은, 가난하고 비참하게 자라난 소년―역량이 있으면 소녀 쪽이 좋지만―을 제자로 삼고, 그 제자로 기르는 한편으로는 주인공이 망할 땡중이라는 도식이 필요할지도 모른다.

결론　　　　　　　좋은 스태프를 편성할 수 있다면 만들 가치가 있
　　　　　　　　　다. 다만, 돈은 계속해서 들지도 모른다.

(사카미 겐이치 저 『묵공』(신쵸샤)의 TV 스페셜 애니메이션용 기획서에서 1991년)

『붉은 돼지』메모
연출각서

만화영화의 부활

국제편에 지친 비즈니스맨들의, 산소결핍으로 한층 둔해진 머리로도 즐길 수 있는 작품, 그것이 『붉은 돼지』다. 소년소녀들이나 아줌마들도 즐길 수 있는 작품이어야 하지만, 우선 이 작품이 '피곤해서 뇌세포가 두부가 된 중년 남자들을 위한 만화영화'라는 점을 잊지 말아야 한다.

밝고 쾌활하지만 야단법석은 떨지 않고,

역동적이지만 파괴적이지는 않다.

사랑은 가득하지만 성욕은 필요 없다.

긍지와 자유로 가득 차 있고, 자잘한 설정은 배제하여 스토리는 단순하게, 등장인물들의 동기도 명쾌 그 자체다.

남자들은 모두 밝고 쾌활하며, 여자들은 매력 넘치고 인생을 즐긴다. 그리고 세계 역시 한없이 밝고 아름답다. 그런 영화를 만들자는 것이다.

인물의 묘사는 빙산의 일각이다

포르코, 피오, 도널드 커티스, 피콜로, 호텔의 마담, 맘마유트 단의 한 사람 한 사람, 그 외 공적들, 이들 주요 등장인물이 모두 인생을 새겨온 리얼리티를 가질 것. 바보스러운 소란은 괴로운 일을 품고 있기 때문이고, 단순함은 경험을 통해 진보하며 손에 넣은 것이다. 모든 인물이 소중해야 한다. 그 바보스러움을 사랑해야 한다. 그 외의 많은 묘사에도 빈틈은 금물. 흔히 있는 실수 —자신보다 바보 같은 사람을 그리는 것이 만화라는 오해—를 범해서는 안 된

다. 그렇지 않으면 산소결핍의 중년 남자들은 납득하지 않는다.

글씨를 써넣기보다 매수를 들인 생동감을	바다, 파도의 비말, 비행정 무리, 인물들 모두를 선을 늘리기보다 동작으로 보여주자. 폼은 단순하게 만들어 작화를 편하게 해 그만큼 동작으로 돌린다. 밝고 쾌활함, 움직이는 일의 즐거움을 발견하자.

색채에 대하여	선명하게, 하지만 자극적이지 않게 고상하게 밝고 쾌활하며 떠들썩하지만, 눈이 피로해지지 않는 밸런스를!

미술에 대하여	가보고 싶어지는 마을. 날고 싶다는 생각이 드는 하늘. 자신도 갖고 싶은 비밀아지트. 고민 없고 상쾌하게 밝은 세계. 지구는 옛날, 아름다웠던 것이다.

이런 영화를 만듭시다.

(1991년 4월 18일)

왜, 지금
소녀만화인가?

혼돈의 21세기 모습이 점차 확실해지는 지금, 일본의 사회구조도 크게 삐걱거리며 흔들리기 시작하고 있다.

시대는 확실히 변동기에 들어가 어제의 상식과 정설이 급속히 힘을 잃어간다. 지금까지의 물적 축적에 의해 젊은 사람들이 그 파도에 직접 휩쓸리는 일은 아직 시작되지 않았다고 해도, 그 징조만큼은 확실히 전해진다.

이런 시대에 우리는 어떤 영화를 만들려고 하는 걸까.

산다는 본질로 되돌아가는 것.

자신의 출발점을 확인하는 것.

바뀌어가는 유행은 한층 더 가속되지만 그에 등 돌리는 것.

좀 더 먼 곳을 바라보는 시선이야말로 지금 필요한 것이라고, 더 높이 대담하게 외칠 수 있는 영화를 감히 만들어보자는 것이다.

이 작품은 젊은 관객의 지금의 이런저런 성향에 이해를 보이며 환심을 사려고 하지 않는다. 그들, 젊은 사람들이 놓인 현대적 상황에 대해 의문과 문제의식을 자랑삼아 보이지도 않는다.

이 작품은 자신의 청춘에 통한의 후회를 남긴 아저씨들의, 젊은 사람들을 향한 일종의 도발이다. 자신을 자기 무대의 주인공으로 세우는 것을 포기하기 쉬운 관객—그것은 일찍이 우리들이기도 했다—에게 마음의 갈증을 불러일으켜 동경하는 것에 대한 소중함을 전하려는 것이다.

자신을 높여주는 이성과의 만남—채플린의 작품은 한결같이 그랬다—그 만남이란 기적의 부활이 이 작품이 의도하는 것이다.

원작은 소녀만화의 흔하디흔한 러브스토리에 지나지 않는다. 이 세상에 두 사람 사이를 방해하는 것은 없다. 이해해주지 못하는 어른들과 규제도 없고, 굴절과 좌절도 아직 아득히 멀고, 앞으로 시작될 자신의 이야기를 꿈꾸는 소녀가 주인공이다. 오늘날의 소녀만화가 그렇듯이, 이 원작도 중요한 것은 서로의 마음뿐으로 아무 일도 야단스럽게 일어나지 않는다. 두 사람은 서로에게 좋아한다는 감정을 확인하지만, 그 이상은 아무것도 시작되지 않는다. 소녀만화는 항상 거기서 끝나며, 그래서 지지도 받아왔다.

주인공의 상대 소년은 그림 그리는 것을 꿈꾸며, 일러스트풍의 그림을 그린다. 이것도 소녀만화의 전형으로, 절박하고 격한 예술을 지향하는 인물은 결코 아니다. 이야기를 쓰는 사람을 꿈꾸는 소녀의 그것도 국적불명의 메르헨을 만드는 것으로, 소년과 마찬가지로 소녀도 또 상처를 입을 위험이 없는 범위에서만 그려져 있다.

그럼, 왜 『귀를 기울이면』의 영화화를 제안하는 것일까.

아저씨들이 아무리 신경을 써서 그 취약함을 지적하고 현실성이 부족한 꿈이라고 얘기해도, 이 원작에 건전하고 솔직하게 그려진, 만남을 향한 동경과 순수한 사모의 심정이 청춘의 중요한 진실이란 점을 부정할 수 없기 때문이다.

건전함이란 비호를 바탕으로 한 연약함이나 장해가 없는 시대에 순애는 성립하지 않는다는 등 빈정대듯 지적하는 것은 간단하다. 그거라면 좀 더 강하고 압도적인 힘으로, 건전하다는 것의 훌륭함을 표현할 수 없을 것이다.

현실을 날려버릴 정도의 힘이 있는 건전함…… 그 시도의 중심이 히이라기 아오이의 『귀를 기울이면』이 될 수 있지는 않을까?

바이올린 제작 학교에 들어가 수업을 하는 걸로 정했다면 이 이야기는 어떻게 될까.

사실 『귀를 기울이면』의 영화화 구상은 이 착상으로부터 모두 시작되었다.

목공을 좋아하는 소년. 직접 바이올린을 켜는 소년. 원작에 등장하는 고미술상인 할아버지의 다락방을 지하공방으로 바꾸고, 할아버지도 낡은 가구와 미술품 수리를 취미로 하며, 악기 연주를 즐기는 인물로 한다면……. 소년은 그

공방에서 바이올린을 만드는 꿈을 키워가는 것이다.

같은 세대의 소년과 소녀들이 미래를 오히려 기피하며 사는 때(어른이 되면 변변한 일은 없다고 믿는 아이들이 많다), 소년은 훨씬 멀리 바라보며 착실히 살아간다. 우리의 헤로인이 그런 소년을 만났다면 어떻게 할까.

그렇게 설정했을 때, 진부한 소녀만화가 갑자기 현대성을 띤 작품으로 변신하는 원석—커트하고 연마하면 빛나는 원석으로 변신한 것이다.

소녀만화의 세계가 갖는 순수한 부분을 지키면서, 오늘날 풍요롭게 살아가는 것이 어떤 건지를 물을 수도 있다.

이 작품은 하나의 이상화한 만남에 모든 리얼리티를 주며, 산다는 일이 얼마나 멋진지를 뻔뻔스레 외쳐보자는 도전이다.

(1993년 1월 12일)

『모노노케 히메』 기획서

- ●제명: 『모노노케 히메』 또는 『아시타카 전기』
- ●컬러 비스타, 디지털 돌비, 110분
- ●대상관객: 초등학교 고학년 이상인 모든 사람
- ●시대설정: 무로마치 시기의 일본의 변경

중세의 틀이 붕괴되어 근세로 옮겨가는 혼돈의 무로마치 시대를, 21세기를 향하는 소란스런 시기인 지금과 맞추어보며 어떤 시대에도 변하지 않는 인간의 근원이 되는 것을 그린다.

신수 시시가미를 둘러싼 인간과 모노노케들의 싸움을 씨실로, 들개 신한테 길러져 인간을 미워하는 아수라 같은 소녀와 죽음의 저주에 걸린 소년의 만남과 해방을 날실로 엮은 선명하고 강렬한 시대 모험 활극.

이 작품에는 시대극에 보통 등장하는 무사, 영주, 농민은 거의 얼굴을 보이지 않는다. 모습을 보여도 구석의 한 켠이다.

주요 주인공 무리들은 역사의 표면적인 무대에는 모습을 보이지 않는 사람들과 날뛰는 산의 신들이다.

타타라족이라고 불리는 제철집단의 기술자, 노동자, 대장장이, 사철장이, 숯 굽는 사람. 마부 또는 소 치는 운송인들. 그들은 무장도 하면서 공장제 수공업이라고도 할 수 있는 독자적인 조직을 만들고 있다.

인간과 대립하는 난폭한 신들이란, 들개 신, 멧돼지 신, 곰의 모습으로 등장한다. 이야기의 핵심이 되는 시시가미는 인간의 얼굴과 짐승의 몸, 나무 뿔을 가진 완전한 공상 속의 동물이다.

주인공 소년은 야마토 정권에 멸망해 고대에 모습을 감춘 에미시의 후예이고, 소녀는 굳이 비슷한 걸 찾는다면 조몬 시대에 있던 어느 토우를 닮았다고 할 수 있다.

주요 무대는 사람이 가까이 가지 않는 깊은 신들의 숲, 철을 만드는 성채와 같은 타타라장이다. 종래의 시대극 무대인 성, 마을, 논밭을 가진 농촌은 먼 풍경에 지나지 않는다. 오히려 댐이 없고 숲이 울창하고 인구가 아주 적은 시대의 일본풍경, 심산유곡, 풍부하고 맑은 물줄기, 돌멩이 없는 좁은 흙길, 많은 새

들, 짐승, 벌레 등 순도 높은 자연을 재현하고자 한다.

이런 설정의 목적은 종래 시대극의 상식, 선입관, 편견에 구애받지 않고 보다 자유스러운 인물들을 형상화하기 위해서다. 최근의 역사학, 민속학, 고고학에 의해 일반인에게 유포된 이미지보다 이 나라 역사가 훨씬 풍요롭고 다양했다는 사실이 밝혀졌다. 시대극의 비약함은 대부분 영화의 연기에 의해 만들어진다. 이 작품이 무대로 삼는 무로마치 시대는 혼란과 역동이 일상화된 세계였다. 남북조에서 이어진 하극상, 화려한 기풍, 도적의 횡행, 새로운 예술의 혼돈 속에서 오늘의 일본이 형성되어가는 시대이다. 전국물처럼 상비군이 조직전을 벌이는 시대와는 다르고, 목숨을 건 강렬한 가마쿠라 무사의 시대와도 다르다.

훨씬 더 애매한 유동기, 무사와 백성의 구별이 확실치 않고 장인의 그림에 여자들이 등장하듯 보다 너그럽고 자유로웠다. 이런 시대, 사람들의 생과 사의 윤곽은 확실했다. 사람은 살고 사랑하고 미워하고 일하고 죽었다. 인생은 애매하지 않았다.

21세기 혼돈의 시대를 맞아 이 작품을 만드는 의미는 거기에 있다.

세계 전체의 문제를 해결하려는 것이 아니다. 난폭한 신들과 인간과의 전쟁에서 해피엔드는 있을 수 없기 때문이다. 하지만 증오와 살육의 한가운데서도 삶에 가치를 둘 수는 있다. 멋진 만남이나 아름다운 것은 존재할 수 있다.

증오를 그리지만 그것은 좀 더 소중한 것을 그리기 위해서다.

저주를 그리는 것은 해방의 기쁨을 그리기 위해서다.

그려야 할 것은 소년과 소녀에 대한 이해이며 소녀가 소년에게 마음을 열어가는 과정이다.

소녀는 마지막에 소년에게 이렇게 말할 것이다.

"아시타카는 좋아해. 하지만 인간을 용서할 순 없어."라고.

소년은 미소 지으며 말할 것이다.

"그래도 좋아. 나와 함께 살아줘."라고.

그런 영화를 만들고 싶다.

(1995년 4월 19일)

제 **8** 장

작품

루팡은 틀림없이
시대의 아이였다

캐릭터는 '시대의 아이'라고 누군가가 말했는데, 정말 그렇다고 생각한다. 스태프가 의식하지 않아도 캐릭터의 성격에, 이야기 전개에 시대는 민감하게 얼굴을 드러낸다. 좋기도 하고 나쁘기도 하다.

루팡이 활기 넘치던 시대, 공감과 존재감을 갖고 살았던 것은 틀림없이 과거의 한때다. 루팡은 1960년대에서 70년대로 넘어갈 무렵, 시대를 앞서 가려는 야심을 가지고 태어났다.

60년대가 끝나갈 무렵 미니카 레이스란 것이 있었다.

후지의 서킷에 가면, 윙 대신 엔진의 후드를 개방한 가지각색의 스바루360과 다리를 잘라 납작 엎드린 풍이 같은 캐롤이 요란하게 달리고 있었다. 헤어핀커브에서 핑크캐롤이 빙글빙글 스핀을 한다. 천장을 걷어치운 레몬색의 울퉁불퉁한 스바루가 풀밭으로 돌진한다, 제방을 기어오른다. 살기를 띠고 타는, 분간 못 하는 드라이버들은 기를 쓰고 코스로 기어나가 다시 달리기 시작한다. 성능 좋고 투박한 혼다 경차가 나돌며 미니카 레이스를 망쳐버리기까지, 정말 유쾌하고 즐거운 레이스였다. 그즈음이라고는 해도 겨우 10년 전의 옛날, 돈이 없는 젊은 사람들도 중고차 정도는 가질 수 있는 시대가 시작된 것이다.

50년대까지 라면은 호화스러운 음식이었는데, 60년대에 탕면으로 바뀌고, 이윽고 닭튀김과 돼지고기 생강구이로 승격해간다. 경제력은 계속 상승하고 엔이 점점 높아져 우리 주위에서도 해외 여행이 증가하며 온갖 정보가 흘러들기 시작했다.

사회의 최저소득층을 자부하던 애니메이터들도 어느샌가 자동차를 타며 자동차 이야기로 밤낮을 지새우게 되었다. 마음이 들떠 있던 셈이 아니라 들떠

있었다.

"아빠, 난 해낼 거야!"라며 기를 쓰며 따라잡고 뛰어넘어서 기업의 별이 되어라, 라는 시대는 지나가고 루팡3세가 등장했다.

흘러드는 정보를 타인보다 빨리 사용하려는 의도가 시대를 앞지른 새로운 프로그램, 업계 최고의 수주액을 자랑하는 『루팡3세』의 자랑거리인 '실증주의'에 나타나 있다. 벤츠SSK나 고가의 손목시계나, 명품 가스라이터로 몸을 치장하고, 월터-P38이니, 컴뱃매그넘이니, 그때까지 만화에 나오는 피스톨은 그저 흉내만 냈지만, 그런 부분까지 힘이 들어가 있었다. 조니워커보다 훨씬 고급 위스키가 있다고, 넌 모르는 거냐…… 같은 거였다.

앞지르고 싶다는 의욕은 루팡의 성격 설정에도 더해졌다. 구(舊) 루팡은 겨우 2쿠르 정도(23편)의 시리즈인데, 후반 3분의 2에서 루팡의 성격이 크게 바뀌었다.

처음의 루팡은 빛바랜 세대. 할아버지의 재산을 이어받아 대저택에 살며 물건과 돈에 아등바등하지 않고, 권태(앙뉘로 부르라고 하던)를 달래기 위해 때때로 도둑질을 하는 남자로 설정되었다.

60년대 말, 반전노래가 널리 불리며 미일 안보조약의 자동연장에 반대하는 젊은이들이 신주쿠에 '광장'을 만들고 대학에 바리케이트가 설치되었다. 고양된 공기는 70년을 경계로 뿔뿔이 흩어지고 관심 없음을 외치는 사람들이 나타났다. 무관심도 시대의 첨단이었다. 무관심은 확실히 연출의도와 엮여 뒹굴뒹굴하며 대화하는 루팡과 지겐 특유의 포즈가 태어난다. 눈꼬리를 치켜뜨며 이를 악무는 히어로와는 정반대인, 더욱이 유복한 소비생활까지 약삭빠르게 향유하는 히어로 루팡3세는 분명 시대의 아이였다.

하지만 우리는 무관심하지는 않았다. 베트남에서 해방 전선이 아직 힘을 내고 있으니 희망이 없어지지는 않았다. 그렇더라도 우리의 직업은 힘들었다. TV 만화는 건성이고 날림, 치졸, 잘못된 카피물의 진열. 마치 계속 찢어지는 상처를 만드는 것 같다고 동료들과 얘기를 나누었다. 우리는 틀림없이 헝그리였다. 산뜻하고 재미있는 일을 하고 싶은 소망과 기력은 얼마든지 있었던 것이다.

구 루팡의 노선 변경은 스태프가 관여하지 않는 부분부터 강요받은 것이었지만, 연출을 대신하는 지경이 된 우리(다카하타 이사오와 나)는 무엇보다 먼저 '무관심'을 불식하고 싶었다. 지시받지는 않았다. 무관심이 시대의 첨단이라고 해도 미니카 레이스의 그 활력은 우리 것이었다. 쾌활하고 밝은, 틀림없이 가난한 집 아들 루팡. 할아버지의 재산 따위는 선대가 전부 사용해 버려 하나도 남아 있지 않다. 루팡은 뱅뱅 돌아다니고 도망 다니며, 붕붕대는 풍이처럼 제니가타가 쫓는다. 몇백 만개나 생산된 자동차용 권총(월터-P38)을 갖고 보람을 느끼거나 하지는 않는다. 지혜와 체술만으로, 질리지도 않고 목적을 쫓는 루팡. 지겐은 마음씨 좋고 명랑한 남자가 되고, 고에몬은 시대에 뒤처진 우스꽝스러운 남자가 되며, 후지코는 싸구려 색기를 특기로 삼지 않는다.

그 좋고 싫음과는 별도로 벤츠SSK를 타는 루팡과 이탈리아 가난뱅이의 차 피아트500을 타는 두 사람의 루팡이 그 시리즈 속에서 대립하고 갈등하며 서로 영향을 받아, 결과로서 작품에 활력을 가져오게 되었다. 그 시대의 두 얼굴을 동시에 가짐으로써 루팡은 보다 시대의 아이다워졌다고 생각한다.

방영 중의 노선변경은, 제작을 혼란시키고, TV 애니메이션의 기법이 정체된 시기도 있어, 화면은 흐트러지고, 완성도는 낮고, 기술적으로 볼 것이 없는 작품이었지만, 후에 묘한 인기를 얻은 건 그런 이유가 아닐까.

"고생에 대한 대가도 없이 많은 스태프들한테 폐를 끼쳐 어쩌고저쩌고……."라며 뒤풀이파티에서 도쿄무비 사장이 패배선언을 했는데, 우리는 낑낑대기는 했지만 만들고 싶은 대로 만들어, 루팡 최종회에서 잘릴 리 없는 두꺼운 금고를 고에몬이 도려내 제니가타를 울리고 생기 넘치게 끝냈다.

그 후 어쨌든 국내는 평화롭다고 하며 시대는 변한다.

오일쇼크와 공해 속에서 하이디는 녹지를 달리고, 군비증강론이 지지받는 전조로서 전쟁 중 이미 무용의 장물로 불리던 전함이 우주로 복귀하기도 했다. 질릴 정도로 잘 짜인 3억 엔 사건 대신, 지금은 계획도 없이 은행 강도들이 꽃을 피운다. 하이잭, 테러, 기아, 전쟁이 지구 여기저기에 불을 뿜고 석유는 무제한으로 비싸지며 무엇보다 지구 그 자체에 한계가 있다는 사실이 밝혀지고 말

았다.

루팡의 세계보다 현실세계 쪽이 훨씬 소란스러워진 것이다.

지금, 자동차를 타며 잘난척하는 것은 진짜 바보들. 라스베이거스를 동경하는 것은 자민당의 조직폭력배 국회의원 클래스. 라이터 등은 100엔짜리로 충분하다. 정보과다는 멈출 줄 모르고, 서점 책장에 병기사진집이 얼마든지 굴러다녀, 이제 와서 월터 운운할 필요도 없다. 총을 쏘고 싶다면 미국에 가면 약간의 돈으로 얼마든지 쏠 수 있다. 팽창하는 GNP를 따라서 권태를 즐기고 죄도 없이 미니카 레이스에 정신없이 빠질 수 있었던 루팡의 시대는 지나간 것이다.

루팡은 도둑이다. 도둑의 생활은 생산에 종사하며 제대로 생활하는 사람이 있어야만 성립한다. 도둑은 얽매인 현실의 뒤편을 써서 보여주지만, 사실 가장 현실에 얽매여 있다.

현실세계에 남겨진 루팡이 도대체 무엇을 할 수 있을까. 고작해야 소녀의 마음을 훔치는 정도밖에 남아있지 않다……

루팡을 지금 시대의 아이들로 재생할 방법이 있었을지도 모른다. 하지만 그것도 고생만 많고 성과는 적은 일이 될 것이다. 무엇보다 그건 완전히 힘을 잃은 지금 원작의 모습에서 증명이 되었다.

3년간 이어진 신 루팡은 한때 높은 시청률을 올리며 장사로는 성공했을지도 모른다. 하지만 루팡은 극 중에서 시대의 아이는 한 번도 되지 못했다. 오히려 시대와의 어긋남을 특징으로 하는, 시대에 뒤처진 엉망진창인 난센스 속에서 숨을 헐떡였던 것은 무참하다고밖에 할 말이 없다.

몽키 펀치의 옛날 원작에는 강한 헝그리가 있었다. 야마다 야스오도 헝그리, 우리도 헝그리.

"……벌써 10년이나 더 지난 옛날이다. 나는 혼자서 팔아보려고 기를 쓰던 풋내기였다."(『칼리오스트로의 성』의 대사에서)

그즈음의 헝그리 루팡, 변태이고 결벽증에, 덜렁거림에 사려 없고, 미니카 레이스에 빠진 루팡을 나는 때때로 그리워하며 생각하곤 한다.

그러나 지금 해야만 하는 일은 좀 다른 일이다. 진짜 루팡이 그것을 가장

잘 알아줄 것이다…….

안녕, 루팡…….

(『아니메주』 1980년 10월호)

나우시카

나우시카는 그리스의 서사시 오디세이아에 등장하는 파이아키아 왕녀의 이름
이다. 나는 버나드 엡슬린의 『그리스신화 소사전』(사회사상사 간, 현대교양문고, 고바
야시 미노루 번역)에서 그녀를 알고 완전히 빠져버렸다. 그 후, 호메로스의 오디세
이아를 소설화한 것을 읽어보았다. 기대했지만, 거기에 묘사된 그녀에게는 엡슬
린의 소사전 속 반짝임은 없었다. 그래서 내게 나우시카는 어디까지나 엡슬린
이 문고본 3쪽 반에서 묘사했던 소녀다. 그도 나우시카에게 특별한 호의를 갖
고 있다는 것은, 제우스와 아킬레우스 같은 거물한테도 한쪽 정도밖에 소비하
지 않은 소사전에서 그녀에게만 앞서 말한 쪽수를 할애한다는 사실로 충분히
추측할 수 있다.

나우시카—발이 빠르고 공상적인 아름다운 소녀. 구혼자와의 세속적인 행
복보다 하프와 노래를 좋아하고, 자연과 어울리는 것을 좋아하는 뛰어난 감수
성의 소유자. 표착한 오디세우스의 피투성이 모습에 떨지 않고 그를 구하고 스
스로 해결한 것도 그녀다. 즉흥 노래로 그의 마음을 푸는 것도 그녀다. 나우시
카의 부모는 그녀가 오디세우스와 사랑할 것을 걱정하여 그를 서둘러 떠나보낸

다. 그를 태운 배가 보이지 않게 될 때까지 바닷가에서 배웅하던 그녀는, 그 후 어느 전설에 의하면 평생 결혼하지 않고 최초의 여성 음유시인이 되어 궁정에서 궁정으로 여행을 하며, 오디세우스와 그의 모험 항해를 계속 노래했다고 한다.

엡슬린은 마지막에 이렇게 쓴다.

'이 소녀는 폭풍우를 만난 위대한 항해자 오디세우스의 마음속에 각별히 자리하고 있었다.'(고바야시 미노루 번역)

나우시카를 알게 되면서 나는 한 사람의 일본 헤로인을 생각해냈다. 분명, 츠츠미추나곤 이야기에 있지 않았나 생각한다. 벌레를 사랑하는 공주라 불리던 그 소녀는 어떤 귀족의 공주인데, 적령기가 돼서도 들판을 뛰어다니며 애벌레가 나비로 변하는 모습에 감동하거나 해, 세간에서 특이한 취급을 받는다. 그 공주는 또래 소녀들이라면 누구나가 다 하는, 눈썹을 밀고 이를 까맣게 물들이는 것도 하지 않고 새하얀 치아와 까만 눈썹을 갖고 있어 정말 모습이 이상했다고 적혀있다.

오늘날이라면 그 공주는 특이한 사람 취급은 받지 않았을 것이다. 언뜻 특이해 보여도 자연애호가나 개성적인 취미를 가진 사람으로, 충분히 사회 속에서 설 자리를 찾아낼 수 있다. 하지만 켄지 이야기나 마쿠라노소시의 시대에 벌레를 좋아해 눈썹도 밀지 않는 귀족 딸의 존재는 받아들여질 리가 없다. 나는 어린 마음에 그 공주의 훗날 운명이 신경 쓰여 참을 수가 없었다.

사회의 속박에 굴하지 않고 자신의 감성대로 산과 들을 뛰어다니며 풀과 나무, 흘러가는 구름에 마음이 움직이던 그 공주는 그 후 어떻게 살아갔을까……. 지금이라면 그녀를 이해하고 사랑하는 사람도 존재할 수 있지만, 습관과 금기로 충만했던 헤이안 시기에 그녀를 기다리던 운명은 어떤 것이었을까…….

유감스럽게도 나우시카와는 달리 벌레를 사랑하는 공주에게는 만나야 할 오디세우스도, 불러야 할 노래도, 속박을 벗어나 방랑할 곳도 없었다. 하지만 그녀에게 혹시 위대한 항해자와의 만남이 있었다면, 그녀는 반드시 불길한 피투성이 남자 안에서 빛나는 무언가를 찾아냈을 것이다.

내 안에서 나우시카와 벌레를 사랑하는 공주는 어느덧 동일인물이 되어갔다.

이번 『아니메주』의 사람들로부터 만화를 그리도록 권유받고 얼떨결에 내 스타일의 나우시카를 그리고 싶다고 생각했던 것이 운 좋게, 먼 옛날 재능이 없어 만화를 단념했던 그 이유를 다시 한번 음미하는 지경이 되었다. 지금은 어떻게든 해서 이 소녀가 해방과 평화로운 나날에 도달하기를 바란다.

(아니메주 코믹스 와이드판 『바람계곡의 나우시카 1』 도쿠마쇼텐 1982년 9월 25일 발행)

『코난』을 말한다
인터뷰어 도미자와 요코

첫 출연으로서의 코난

—— 미야자키 씨에게 『코난』이 첫 연출작품이 되었는데, 되돌아보니 어떠셨나요?

미야자키 역시 힘들었습니다. 나는 지금까지 파쿠 씨(다카하타 이사오)와 함께 있었으니까요. 파쿠 씨를 보고 있으면 아아, 연출이란 것은 할 만한 게 아니구나 하는 생각이 듭니다. 무거운 짐을 한몸에 짊어지고 있으니까요. 내가 연출에 마음을 두지 않는 것은 그걸 보고 나서부터입니다.

—— 하지만 지금까지도 콘티는 맡고 계시죠, 『아카도 스즈노스케』라든가.

미야자키 예, 그런 것은 편하니까요. 편한 것은 편하게 할 생각이에요. 독이 되지도 약이 되지도 않는 바보 같은 이야기랄까, 비정상적으로 독이 있는 것보다,

있었나 싶다가 아하하하, 끝나버렸다는. 만화에는 그런 부분이 있다고 생각하기 때문에, 그래서 애니메이션이라기보다, 만화영화라고 말하는 편이 좋아요.

── 저는 동화였는데, 그래도 『코난』을 하게 해주셔서 굉장히 기뻤습니다. 이런 즐겁게 발산하는 것을 만들고 싶었어요, 모두. 특히 전작이 『엄마 찾아 삼만리』잖아요. 굉장히 우수한 작품이라 생각하지만 내용이 심각해서, 이번엔 밝고 즐거운 것을 만들고 싶다고 동료들과 얘기하고 있으니까요.

미야자키 나도 원래 밝고 즐거운 것을 좋아합니다. 애니메이터는 책상만 보고 있잖아요. 발산할 수가 없죠. 그림 속에서 바보 같은 짓을 해주면 그리는 쪽도 발산이 되기도 하니까. 내면적인 연극 속에 퉁탕거리며 들어오면 정과 동, 완(緩)과 급(急)이랄까, 폭발과 침정이랄까, 그런 대비가 명확해졌을 때 서로에게 생기가 돕니다. 그게 처음부터 전체의 템포가 정해지면 아무래도 만드는 쪽이 수동적이게 되니까요. 엉망진창이라면 다시 숨이 막혀오지만요.

── 『코난』에서 그 어려운 연출을 한 것은 어떤 이유인가요. 프로듀서의 지시라도 있었나요?

미야자키 저는 좀 곤란했습니다. 『삼만리』가 끝나서. 이제 레이아웃만 있는 일을 하는 건 싫었어요. 그랬더니 연출을 하지 않겠느냐는 얘기가 있어서. 하지만 지금도 저는, 제가 연출이라든가 장면설정이라든가 화면구성이라든가 하는 식으로 정해놓고 싶진 않습니다. 뭔가 하고 싶은 게 생기면 연출에 한하지 않고 한 명의 애니메이터로 있고 싶어요.

── 자신의 세계를 만들고 싶은 건지…….

미야자키 그러네요. 지금은 만들고 싶은 게 파쿠 씨와 일치했기 때문에 굉장히 잘된 거라고 생각해요. 지금 생각해보면 파쿠 씨는 괴로워했던 것 같기도 하네요. 나로선 잘되고 있다고 생각했어도 파쿠 씨는 애니메이션 연출이란 뭘까 하고 항상 투덜거렸어요. 지금까지 파쿠 씨와 함께 일할 때는 줄거리에서 무엇을 어떻게 하느냐 하는 부분까지 둘이서 극명히 얘기를 나누며 뒹굴거리는 사이에 왠지 모르게 두 사람 사이에 공통된 이미지가 솟아나서, 그럼 그림으로 그려볼까 하는 그런 식이었습니다. 그런데 『하이디』 때부터 화면설정의 레이아

웃을 하는 것만으론 호흡이 맞지 않게 되어 『삼만리』에선 파쿠 씨한테 전부 떠넘기고 말았죠. 그랬더니 이번엔 이쪽 욕구불만이 높아지더군요.

—— 그래서 『코난』인 거군요. 『코난』의 스케줄은 어땠나요?

미야자키 한 편의 작화에 들어갈 때부터 방영까지 반 년 이상 걸렸습니다. 그동안 여덟 편을 예비하고 시작했는데, 금방 방영에 쫓기게 되어서요. 아무리 해도 한 편 제작에 10일에서 2주 정도가 걸립니다. NHK가 특집을 넣어주지 않았다면, 덜커덩거리는 작품이 돼버렸겠죠. NHK가 전부 이쪽에 맡겨주어 시나리오도 콘티가 완성된 뒤부터 만들고 해서, 26편 만드는데 결과적으로 1년 3개월이 걸렸으니까요. 회사(닛폰애니메이션)는 제작비로 꽤 적자가 나지 않았을까 생각합니다.

—— 제작 준비기간이 있었군요.

미야자키 이건 확실히 기억하는데, 내일부터 『라스칼』(의 원화)은 하지 않겠다고 말하며 빠진 게 6월 15일이고 작화에 들어간 게 여름 끝 무렵이었으니까, 3개월 정도입니다.

—— 그 사이에 전체적인 구성은 완성했던 건가요?

미야자키 완성한 것 같기도 하고 아닌 것 같기도 하고……. 사실을 말하면, 머릿속엔 라나를 구해서 사막으로 나갈 때까지밖에 없었습니다. 그 후는 어떻게든 되겠지 라는……. 큰 전환점이 되는 라오 박사를 만나는 부분까지는 시나리오가 있었지만, 세계로선 완성되지 않아서 그 9, 10화는 파쿠 씨가 시나리오에 따라 만들어줬습니다. 그 부분이 내 한계였어요. 체력적인. 사실 바라쿠다 호를 타고 도망쳐 하이하버로 향하는 배 안에서 다이스와 코난이 라나를 둘러싸고 바보짓을 하는, 오로지 바보짓을 한다는 이야기가 될 뻔했는데, 그게 아무래도 안 되더라고요. 대신 코어블록이 생겨 버렸어요.

원작과의 비율

—— 그건 원작이 갖는 암울함에 끌려왔다는 부분도 있는 건가요?

미야자키 처음엔 원작은 그다지 신경 쓰지 않고 하려고 했습니다. 테마가 너무 무서워서요. 도저히 대응할 수 없을 듯했습니다. 그런데 제 아들이 텔레비전을 보다가 묻는 겁니다. 그 사람들(지하주민)은 어떤 사람들이야? 라고. 플라스칩 섬의 주민들에 대해서도 굉장히 걱정을 하더군요, 그 사람들 어떻게 되느냐면서. 이건 안 되겠다 싶었습니다. 이 이야기는 코난과 라나의 사랑 이야기라고 지금도 생각하는데, 그 부분을 피해서 갔다면 코난과 라나는 결국 서로 마음만 끌리던 친구에 지나지 않게 돼요. 누락된 부분을 확실히 알게 되어 어떻게 하면 좋을지 모르겠더군요. 저로선 원작의 최종전쟁 후의 세계란 설정을 모험 이야기를 만들기 위한 무대로 결론을 내리고 있었는데, 역시 종말이란 상황의 무게에 붙잡혀 있었던 거죠.

감옥에서 손이 엄청 나왔죠(제7화). 저 녀석들은 뭘까 하고 생각해요. 수수께끼 풀이처럼 되었어요. 관계가 역전되어서 당신은 도대체 뭘 하는 사람이냐며 캐릭터한테 물어봐야만 했습니다. 스태프 전원, 어디로 끌려가는 건지 모르게 됐고 저도 모르죠. 정말 비참한 상태였습니다. 한심한 이야기지만. A파트가 완성되지 않으면 B파트를 알 수 없어요, 뭐가 어떻게 될지. 그러니까 이제 연출 플랜이고 나발이고 없는 겁니다, 사실을 말하자면. 정서 애니메이션이라고 말했지만 정서불안정으로 가버리죠. 하지만 그 이야기는 그렇게밖에 만들 수가 없었습니다.

—— 원작선정은 NHK 쪽인가요?

미야자키 아뇨, NHK가 애니메이션을 시작한다고 해서 닛폰애니메이션 쪽에서 몇 가지 기획을 냈다고 합니다. 그중에 이 『멸망의 파도』도 들어 있었던 거죠. 그때 다른 작품이 유력했다고 하는데, NHK가 이쪽이 재미있을 거라 말해와서요. 그래서 처음에 저한테 왔던 건 이 기획이 아니었어요.

—— 알렉산더 케이의 『멸망의 파도』는 꽤 어두운 이야기죠.

미야자키 그 원작의 어두움은 그 작가가 갖고 있는 세계관의 어두움이라 생각합니다. 그 얘기를 하고 있으면 그다지 낙관적인 답은 나오지 않겠죠. 우리는 일본에 살고 있으니까 더 어둡게 느끼는 것 같기도 합니다. 하지만 그렇다고 해서

그걸 얘기할 필요가 있을까 하는 그런 생각도 있어서요. 인류가 종말 후에도 살아남는다면 살아남는 사람들은 역시 생명력 넘치는 사람들입니다. 나는 내 아이들도 그랬으면 좋겠어요. 인류가 멸망한다는 말을 꺼내기보단 눈앞에 있는 여자아이한테 가슴 설레며 쫓아가는 쪽이 좋아요.

── 원작과의 비율은 어떤 식으로 생각하고 계셨나요?

미야자키 원작과의 관계에 대해선, 나는 존중하지 않으면 안 될 정도로 완성도가 높은 작품이라면 만화영화로는 만들지 않는 편이 좋지 않나, 오히려 원작은 만화영화 발상의 방아쇠로 생각하는 편이 좋다고 생각합니다. 기획은 단순한 그릇으로 생각하고, 그 그릇에 무얼 담을지는 이쪽 영역이라고.

── 그래서 그 원작이라면 이야기를 바꿔도 좋다고요?

미야자키 예, 멋대로 판단해서요. 원작을 바꾸는 것에 대해선 NHK측과 원작자가 배분에 불안이 있었던 듯한데, 나는 바꿔도 좋다는 걸 조건으로 받아들였으니까요.

── 꽤 많이 바꾸셨죠.

미야자키 그 원작, 좋아하지 않아요. 비관적이라, 게다가 미국이나 소련이란 견해가 얽혀 있습니다. 종말이랄까, 최종전쟁물은 작가가 가진 잠재적인 불안과 공포 위에 성립되어 있어서 그저 비관적인 것을 질질 끌고 있어요. 그걸 아이들 것으로 만들어도 괜찮은지 하는 생각이 있습니다. 제가 아무리 희망이 없다고 해도 그걸 아이들한테 역설하는 건 굉장히 쓸모없는 행위라고 생각합니다. 어른이라면 괜찮지만, 아이들한테 그걸 이야기할 필요는 없지 않을까, 그렇다면 잠자코 있는 편이 낫다고요.

그 원작은 케이라는 사람이 기본적으론 지금의 미국도 좋지 않다, 하지만 소련도 좋지 않다, 그런데 어떻게 해야 좋을지 모르겠다…… 그러니까 살아남았을 때 제왕 코난처럼 될 거란 전제하에 그린 작품이 아닐까 생각합니다. 그곳에는 일말의 희망도 없고 생명력도 없어요. 부정적인 측면은 열심히 힘주어 쓰고 있는데, 부정적인 측면을 쓰는 건 편합니다, 어떤 의미에서는. 현실에는 약함과 비열함 같은 게 가득 차 있으니까요. 하지만 나는 그런 것은 그리고 싶지

않습니다.

원작의 심상 풍경 같은 어두운 바다와 잿빛 하늘과 바위들로 가득한 거친 부분, 황량하게도 자전거를 타는 게 꿈이라는 이상한 사회와 하이하버란 알 수 없는 사회는 희망이 생기지 않는 세계라고 생각합니다. 그런 곳에 코난 같은 소년이 태어날 리가 없다고 생각해요. 자연이 회복해 인간을 허락하기 때문에, 허락이라니 이상한 표현이지만, 생물이 살아가기 위한 기반을 만들어놓았기 때문에 동물로서의 인간이 살 수 있는 거라고 생각합니다. 반대로 말하면, 코난 같은 인물을 만들려면 자연이 회복되어있는 편이 좋다고 생각해요. 자연에 회복력이 있다는 발상은 일본인의 발상이란 말을 들은 적이 있지만. 나무를 베면 그 뒤에는 잡초가 자라잖아요. 그런데 세계에는 나무를 베면 아무것도 자라지 않는 그런 장소가 널렸습니다. 그런 곳에 사는 인간들은 절대로 그런 일은 벌이지 않는다고. 반대로 말하면, 최종전쟁 후 살아남은 인간들이 쓸모없는 것들까지 잔뜩 포함해 살아가려면 자연이 먼저 회복되어있어야 해요. 그렇지 않으면 인간은 계속 살아갈 수 있을 리가 없다고 생각합니다.

── 그러면 최종전쟁으로부터 20년 후 지구가 다시 푸른 하늘과 투명한 바다를 되찾았다는 텔레비전의 설정은 그런 의미가 있는 거로군요.

미야자키 예, 제 소망을 담아 만들고 있습니다. 이것도 어색하게밖에 들리지 않겠지만, 라오 박사의 "수십 억의 인류를 죽이고 수만 종의 동식물을 멸종시킨 책임 어쩌고" 하는 대사도 제게는 마음이 담긴 겁니다.

나는 사실 전부 일본인으로 하고 싶었고, 일본인으로 할 수 없다면 같은 나라 사람으로, 말의 문제나 그런 것은 전부 잊어버리고요, 분류하기 위해 머리색이 빨간 녀석들도 나오지만, 기본적으론 다른 인종이 들어온다는 이야기로 하고 싶진 않았습니다. 일본이 가라앉아 보소반도 앞쪽이 남아있다거나, 콤비나트가 어딘가 남아있다거나 그 정도 생각으로 하는 편이 좋을 것 같아서요. 요컨대 거리 문제는 교통수단이 없어서 미지의 세계가 되면 더 멀리 느껴지게 되니까요. 하이하버도 사실 보리밭이 아니라 논밭에서 쌀을 만드는 쪽으로 하고 싶었는데, 그렇게 하려면 그전의 문제가 너무 많아서요. 그런 세계를 만들기엔

제작에 여유가 없어서 스태프 모두의 공통어로 세계를 만들어갈 수밖에 없으니 그런 식이 되고 말았습니다. 서부개척 시대처럼 된 건 아무래도 거부감이 듭니다. 다이스가 아니라 단쥬로로, 바라쿠다 호가 아니라 벤텐마루로, 포크와 나이프가 아니라 젓가락과 밥그릇을 들고 "밥—"이라고 말하는 편이 그 인물에게 더 잘 맞는다고 생각해요.

소련이나 미국으로 보는 건 거만해서 저는 싫습니다. 저는 그런 식으로 하지 않으려고 했는데, 그럼에도 하이하버는 미국이고, 인더스트리아는 소련이라고 보는 사람이 있어서 화가 나긴 하지만요. 그런 식의 소련관, 미국관을 갖는 것 자체가 문제라서요.

── 『코난』이라고 하면 아무래도 『홀스』와의 관계가 느껴지는데요.

미야자키 『홀스』에 대해선 얘기할 수 없습니다, 정말요. 아니꼽게 들리겠지만, 청춘 그 자체입니다. 온갖 창피한 것들이 전부 들어있어요. 저도 파쿠 씨도 젊었기 때문에 가능했던 겁니다. 지금이라면 창피해서 입에 꺼낼 수도 없는 말들을 했었으니까요. 인간을 그리자는 둥…… 야심에 불타 있었습니다.

처음에는 『코난』에서 무엇을 하면 좋을지 몰랐습니다. 건강한, 지금의 애니메이션에서는 그다지 만들지 않는 고전적인 모험이야기로, 더욱이 『홀스』에서 조금 부족했던 그 좌절한 아저씨 세대를 이어가려고 했어요. 좌절이나 여러 가지가 있지만, 다음 세대에 대해선 내가 해온 것들을 부정하지 않고 뭔가 주고받을 만한, 세대에서 세대로 교대해가는 게 좋습니다. 저는 세대에서 세대로 이어갈 만한 멋진 것을 아들에겐 도저히 말할 수 없는 인간이라서, 반대로 그런 의식이 있는지도 모르겠지만요.

『코난』을 시작할 때 이게 재미없다는 말을 들으면, 애니메이션을 그만두려고 생각했습니다. 하지만 제 아들들이 열렬한 팬이 되어줬습니다. 아버지가 만든다고 해서 봐주는 녀석들이 아니라 불안하게 의지하고 있었지만…….

── 시청률에는 떨지 않으셨군요.

미야자키 25화의 14퍼센트가 최고니까요. 하지만 시청률이 올라가지 않은 것도 알 것 같은 기분이 듭니다. 유행에 등 돌린 걸 만들고 있었으니까요. 처음부

터 기간트를 날렸으면 좋았을 텐데, 그렇게 하면 조금 더 시청률이 올라가지 않았을까 얘기하는 사람도 있습니다. 첫 대목에서 기간트를 격납고에서 찾아 날 때까지 완전히 잊어버리고 있었어요. 하지만 처음부터 난 기간트보다 2쿠르에 걸려 난 기간트가 더 의미가 있다고 생각합니다. 하지만 이렇게 시청률을 신경 쓴 프로그램은 없었어요, 스태프 전원이 열심히 만들었으니까.

—— 그 정도로 완전한 연속물은 없었으니까, 한 번 놓치면 따라갈 수 없다는 면도 있지는 않았을까요?

미야자키 그것도 전에 말했듯이, A파트가 완성되지 않으면 B파트가 나오지 않기 때문입니다. 뭐든 그렇겠지만요, 여러 가지를 보고 들으면서 머릿속에 많은 것들이 들어오잖아요. 그걸 그대로 생각해내진 않지만 열심히 머리를 쥐어짜면 그게 몽글몽글 생각나서요, 여러 요소가 모여들어 점점 밧줄이 되는 부분이 있습니다. 그런데 잘 안 돼요, 『코난』의 경우는. 그래서 여기저기 다시 다 열어보지만, 도리어 미칠 것 같아지죠. 다만 알게 된 점은 코난은 마지막엔 홀로 남은 섬으로 돌아가는 인물이란 것뿐. 돌아가기 때문에 이 녀석은 해내는 거라고 생각했어요. 그래서 마지막 회에서 홀로 남은 섬이 필름으로 보였을 때 기뻤습니다. 정말 돌아왔구나 하는 생각이 들어서. 한때는 돌아갈 수 없을 거라 생각했으니까요.

—— NHK에서의 규제는, 예를 들어 담배 사건뿐인가요?

미야자키 그것도 NHK는 처음엔 상관없다고 했었습니다. 그런데 방영 전에 다른 프로그램에서 담배문제가 있었다는 것 같아요. 나는 담배를 피우는 건 그때 딱 한 번으로 하려고 했고, 긍정적으로 그릴 생각이었습니다. 짐시란 소년의 성격을 불타버린 곳에서 기운차게 돌아다니는 소년이란 느낌으로 설정했으니까, 당연히 담배도 피울 거라고. 물물교환으로도 먹을 것은 스스로 해결하니까, 필요한 건 기껏해야 담배 정도일 거라고 생각한 겁니다. 다만, 방영될 때까지 이쪽은 커트당했다는 사실을 몰랐다는 게 화가 나서……. 그렇다고 해서 사전에 알게 됐다고 다시 만드는 것도 화나는 일이겠지만요.

1화에 대하여

—— 우연히 NHK에서 1화의 시사를 보여주셔서, 와 대단해! 라며 기뻐했었는데요.

미야자키 1화 말인가요……. 저는 이미 1화를 본 순간, 목을 맬까 생각했습니다. 시네빔이라고 녹음스튜디오에 가면 뒤가 무덤인데 그곳에 끈이 매달려 있습니다(웃음). 라나는 코난이 한 번 본 순간, 평생 이 여자를 위해 힘을 내야겠다는 말을 할 정도의 미소녀가 아니면 안 된다고(나는) 생각했었는데, 엄청나게 못생긴 라나가 나와서요.

—— 1화는 거의 완전히 오쓰카 씨의 그림이죠.

미야자키 그렇습니다. 저는 그 후 거의 미쳐서, 2화부터 전부 원화체크를 했어요. 8화까지 전부 다. 그래서 오쓰카 씨는 완전히 콤플렉스에 빠졌습니다. 전 역시 애니메이터에요. 코난이 라나를 안아 올릴 때는 '새처럼 가볍게' 들어 올리지 않으면 안 되는데, 오쓰카 씨는 이론적인 사람이라서 으쌰 하며 들어 올리죠. 그건 오쓰카 씨의 부인을 들어 올리는 거라고 험담하기도 했습니다.

『하이디』로 시작한, 보폭을 좁게 하고 타타타닥 걸어온다거나 계속해서 걸어간다거나, 있잖아요. 하지만 지평선에서 세 걸음 정도로 오는 게 만화영화잖아요. 알팔파 할아버지 등은 좋아하는데, 저쪽에서 막 달려오는 그런 건 만화영화가 아니면 못 하잖아요. 그걸 실사로 하라고 해도 못 해요. 그런 애니메이션의 속성을 버리는 건 정말 아깝다고 생각합니다. 전력질주라면 보통 인간은 불가능할 정도의 스피드로 달려왔으면 좋겠어요. 그런 게 일종의 표현이 된다고 생각합니다. 닛폰애니메이션은 지금까지 느긋한 타이밍의 작품들만 만들어왔으니까요, 『코난』은 굉장한 당혹감을 갖고 맞이했습니다. 바빠서 미쳐버릴 것 같다거나. 스태프들한테도 그건 계속 이어졌어요.

코난의 설정

—— 코난은 미야자키 씨에게 이상적인 소년상이라 할까, 그렇게 되고 싶었던 자신으로 설정한 건가요?

미야자키 그런 질문을 받아도 난처하군요. 하지만 코난 같은 소년상은 좋아합니다. 아이가 자신을 이야기의 주인공으로 공상할 수 있는 나이는 몇 살 정도일까 생각합니다. 공주님을 구한다거나 하는 고전적인 소망의 주인공이 될 수 있는 것은 11살 정도 아닐까요. 그래서 나는 코난을 11살로 했습니다. 아들이 12살이 되면 코난도 12살이라고 말하기도 하며 적당히 둘러대지만, 아이의 동경이나 소망을 형태로 하려고 했습니다. 현실 속 성장 과정의 11살이나 12살은 이 경우, 따지지 않아도 된다고 생각해요. 코난도 라나도 때에 따라 어른이 되거나 어린이가 되거나 하지만, 그건 만화영화니까 허락되는 거라고 생각합니다.

—— 『코난』을 여자아이와 함께 보면, 모두 코난은 이상적인 사람이라고 합니다. 항상 상냥하잖아요.

미야자키 누구라도 그렇겠지만, 정말 상냥한 마음으로 그 사람을 위해 열심히 뭔가를 해주고 싶어지는 사람을 만나고 싶다고 생각합니다. 그렇지 않나요? 나는 그렇게 생각해요. 이건 맹세를 하고 평생 함께 살아가는 것과는 다른 차원의 문제이지만요. 다행히도 모든 남자들이 미쳐서 그 사람을 위해 상냥해지려고 하는 여성은 비교적 적으니까요. 그런 건 동경으로 그치도록 해두는 편이 좋지만요. 『소년왕자』(야마카와 소지 원작)의 세계도 그렇죠. 그런 걸 뻔뻔스레 할 수 있었던 시대는 참 좋았죠.

코난은 슈퍼맨이 아닙니다. 유쾌하게 살려고 하는 평범한 아이예요. 다만, 인간은 다면성을 갖고 있으니까요. 그 상황 속에서 어느 일면의 모습이 고양하는, 그게 코난이었던 겁니다. 코난은 모험을 원해서 행동한 게 아니라 그 상황 속에서 열심히 살아간 겁니다. 코난은 라나를 통해, 라나는 라오 박사를 통해 세계를 보아갑니다. 그리고 최종적으로 코난은 그 세계에서 살아가는 데에 무엇이 가장 중요한지를 몸소 느껴갑니다. 활력이나 움츠러들지 않는 정신, 타인에 대한 이해 같은 것을 말로 하지는 않지만, 이를 구현해가는 소년이 됩니다. 짐시가 마음 편해질 수 있는 것도, 다이스가 제대로 일하게 되는 것도, 몬슬리가 변할 수 있었던 것도 모두 코난의 무언의 도움이 있었던 거라고 생각합니다.

코난이 너무 착하다고 말하는 사람이 있는데, 저는 그 상황에서 변함없이

천진난만하고 만사태평인 코난보다, 23화에서 플라잉머신의 폭발을 보며 "해냈다!"고 말하지 않는 코난, 거기서 사람을 죽였다는 무거움을 온몸으로 받아들이는 코난 쪽이 좋습니다. 분노는 있지만 살의는 없는 소년이라 생각하니까요. 군함(건보트)이 가라앉았을 때에도 "해냈다"고 말하게 하고 싶지 않아요. 이 작품에 관해서만 그런 거라 생각하지만 "됐다, 꼴좋다"고 관객들은 생각해도 좋지만, 코난이 "해냈다, 만세"라고 하는 건 어딘가 좀 아니란 생각이 들었습니다. 그게 너무 착하다, 활력이 부족하다고 비판을 받는 듯하지만, 그렇게 해야 뛰어넘을 수 있을 거라 생각합니다. 만화영화의 주인공이랄까, 모험이야기의 주인공은 그런 사람들이에요. 오히려 너무 착한 아이라고 말하는 사람들 쪽을 저는 좋아하지 않습니다. 나쁜 아이 같아, 너는? 이라고 말하고 싶어져요. 코난의 형상화, 그때그때의 기분 같은 걸 다 표현할 수 없었기 때문에 여러 문제가 있다고 생각하는데, 하지만 정말 좋은 녀석, 마음이 좋은 녀석이 있어도 괜찮잖아요, 이야기 속에. 최근의 메카물을 보면 소년과 청년 사이쯤 되는 주인공이 대장이나 박사한테 무슨 말을 들으면 "알았다고요!"라며 약간 건방진 말투를 쓰잖아요, 2차 반항기인 아들처럼. 그런 걸 보면 때려눕히고 싶어져요, 짜증 나는 꼬마란 생각이 들어서. 그런 게 히어로라면 저로선 도무지 납득이 안 갑니다.

라나로의
감정이입

—— 라나에 대해선 어떠신가요. 미야자키 씨의 이상적인 헤로인상이라고 생각하는데, 특히 그 8화의 라나는.

미야자키 8화 때엔 제가 강렬하고 지나치게 감정이입을 해서요. 8화는 제가 만들고 싶었던 것, 파쿠 씨와 함께 있으면 절대 할 수 없는 것들을 전부 저질러버렸습니다. 좀 과하다는 등 비판도 있었지만요. 처음 각본을 만들었을 때는 창피해 도저히 못할 줄 알았습니다. 하지만 5화, 6화 지나다 보니 점점 라나에게 감정이입이 되더군요. 그랬더니 되는 겁니다. 감정이입하지 않으면 안 돼요. 그 수중 장면은 끝나고 생각해보니, 학생 때 그린 만화스토리에 그대로 있던 걸 발

견해서요. 15년간 그곳에 묻혀있던 거예요. 컷 분할까지 똑같아서, 수평선상에 수중익선이 있었던 게 건보트로 바뀐 것뿐이더군요.

하지만 라나는 어느 부분에서 결론이 났습니다. 처음엔 내 것이라 생각하고 만들던 게 도중부터 이제 이건 코난의 것이라고요. 저도 관심이 옅어지거나 해서. 거짓말이에요, 전부. 배가 가라앉을 때 그 방만 무사할 리 없고 폭발로 날아갈지도 모르고. 그냥 저는 그런 걸 좋아합니다. 플라잉머신을 탈 때 짐을 건네면 라나가 아무 말도 하지 않고 "응"하며 건네받잖아요(11화). 플라잉머신에 올라탈 때도 코난이 "열어"라고 하자 라나가 "응"이라며 문을 열죠(23화).

원작의 라나는 다이스가 가져온 베틀을 갖고 싶어 합니다. 직접 베를 짜는 게 싫은 그런 인물이라면 미래로 연결이 되질 않죠.

—— 그래서 하이하버에선 옷을 갈아입히고 베를 짜고 있군요.

미야자키 갈아입히고 싶었습니다, 어쨌든. 그 보리밭 속에 있는 라나가 진짜 라나라고 생각하고부터. 그 이야기(14화)는 그다지 평판이 좋지 않았지만 저는 좋아해요. 역시 그게 라나라고. 그 라나한테 집착이 있으니까요.

—— 홀로 남은 섬에 갈 때도 그 옷을 입고 갔죠.

미야자키 그렇습니다. 다만, 그게 시골스런 옷이란 말을 들어서요. 색 지정을 하는 사람이 좀 더 좋은 옷으로 했으면 좋았을 텐데 라고. 그 사람은 짐시의 몸뻬 바지가 마음에 들어서요, 최신 유행이니까요. 그건 한때의 해방이었지만, 해방감을 드러내고 싶었습니다. …… 저, 콤플렉스로 가득 찬 남자아이가 눈앞에 흰 모자를 쓰고 긴 스커트를 입은 여자아이가 자전거를 타고 지나가는 광경을 멍하니 바라봤다는 느낌의 경험 없으세요? 아아, 저런 세계가 있지만 내 손에는 닿지 않는다는, 뭐라 말할 수 없는 동경과 분함을 갖고요. 초등학교인가 중학교 때 그런 기억이 있어서 그런 여자아이를 업고 달릴 수 있다면 좋겠다고 생각했습니다. 그걸 염치없게도.

—— 그래서 첫 화에 인더스트리아 항에 몬슬리가 나올 때 일부러 옷을 갈아입고 자전거를 타고 나오는군요, 감정이입해서.

미야자키 감정이입하지 않았습니다, 그때는(웃음). 라나는 원래 어딘가 그늘이

있는 여자아이로 오로지 박사를 걱정하는 아이였는데, 갑자기 코난이 안아 올려 달리거나 합니다. 그랬더니 라나가 사실은 밝은 여자아이였다는 식이 되죠. 그런 부분을 끌어낸 건 코난이라 생각합니다. 라나한테 코난은 차원이 다른 인간이랄까, 갑자기 그런 일을 당해 변할 수밖에 없었다거나.

라나라는 인물은 라나를 둘러싼 두 명의 남자, 라오 박사에 대한 마음과 코난을 향한 마음으로 갈려있습니다. 코난과 있을 때는 분명 미소 짓고 있지만, 머릿속 어딘가에 라오 박사를 항상 생각하고 있어요. 라오 박사와 코난 두 사람이 함께 옆에 있어줄 때 가장 밝습니다. 그 11화의 라나는 바보가 아닐까 생각할 정도의 아이가 되어있잖아요. 하지만 삼각탑을 해방해 지하주민들 모두가 자유로워지는 과정에서 라나만이 라오 박사에게 얽매여 점점 마음을 닫아가죠. 그래서 코난의 목소리도 들리지 않게 되고 맙니다. 사실은 라나 자신이 깨달아 스스로 날아가게 하고 싶었는데 방법이 없어서, 라오 박사가 그런 것들을 다 알고는 넌 이제 코난 곁으로 가라고 자신과 떨어져도 좋다고 말하고 해방해줄 수밖에 없었습니다. 그러려면 아무래도 라오는 죽을 수밖에 없다고 생각해서. "코난이라면 막을 거야"란 대사는 라나가 조금씩 할아버지로부터 떨어져 가는 증거라고 생각하는데, 박사가 죽지 않으면 라나는 정말로 해방되지 못해요. 언제까지나 할아버지 콤플렉스를 가진 채로 있겠죠. 그런 걸 코난은 알고 있었던 게 아닐까요. 그래서 전차 위에서 라나를 끌어안았을 때(8화)도 라오 박사에게 엄청난 분노를 품고 있었던 게 아닌가 생각합니다.

마오쩌둥이든 뭐든, 역사를 움직이려는 자들은 악인들이니까, 라오 박사는 악인이라 생각해요. 그 사람은 세계를 멸망시킨 책임을 느끼고 다음 세대에 다리를 놓기 위해 수모를 당해왔지만 인더스트리아가 스스로 해방할 힘을, 즉 라오나 코난이 뭔가 했기 때문에 주민이 지하에서 나온 게 아니라, 루케 등이 스스로 일어서서 지하를 빠져나와 새로운 생활을 만들려는 힘이 없었다면 그대로 방치해 바다에 가라앉게 내버려뒀을 거라 생각합니다. 그런 비정한 부분이 있으니 경우에 따라선 라나가 희생이 되는 것도 조금도 허락하지 않는 남자라 생각합니다. 휴머니스트가 아니에요. 휴머니스트는 한 사람도 만들고 싶지 않았

습니다.

흔히 인질을 붙잡아 위협하면 대부분 굴하잖아요. 전망이 없어도 굴복합니다. 『가메라』도 소년이 두 명 정도 인질이 되면 소년 두 명을 위해 지구방위군이 항복하죠. 그런 건 절대 안 된다고 생각합니다. 몇만 명이 인질로 잡혀도 항복해선 안 된다고 생각해요. 어떻게든 양보할 수 없는 게 있다면 굴복하지 않는 사람이 좋습니다. 헤로인이든 뭐든. 코난에게 낙인총이 겨누어졌을 때 라나가 거짓말을 할 수도 있잖아요. 협력한다고 말할 수도 있을 텐데, 우리처럼 세상에 물들어 있지 않아요. 결백한 여자아이라면 단순히 그 장면을 극복할 뿐만아니라, 이 한계선만은 절대 양보할 수 없다는 뭔가를 갖고 단호히 지켜낼 거라고, 아니, 지켜내는 사람이 아니라면 헤로인으로 만들고 싶지 않다고 생각했습니다.

몬슬리와 다이스

── 라나에 대한 감정이입은 잘 알겠는데, 후반이 되면 몬슬리의 비중이 늘어나죠.

미야자키 정서 애니메이션이란 말을 하지만, 연출은 더 냉정하게 표현하고 싶은 것들을 계산해야 하는데, 감정으로 움직이고 맙니다. 감정이입하지 않으면 할 수 없어요. 그 인물에게 말려들어가죠. 그러면 불쌍해져서. 몬슬리도 눈물이 나올 정도로 불쌍해집니다. 그러면 어떻게든 이 여자를 구해야겠다는 생각이 들게 돼요. 구하려고 하면 코난에게 마음을 빼앗겨준다면 좋겠는데, 이건 라나가 있어서 안 되고. 그럼 다이스와 결혼시킬까 생각한 순간 눈앞이 번쩍 뜨여서요. 이건 요컨대 보통 여자가 되는 겁니다. 저는 몬슬리 같은 그런 여자가 좋아요. 고집이 세고 강해 보이지만 사실 자신을 바꿔줄 사람을 기다린다는. 그런 사람을 보면 다정한 말 한마디라도 걸어주고 싶어집니다. 사람이 변한다는 게 어떤 거냐 한다면, 강경한 채로 변하는 게 아니라, 강한 척하지 않아도 되게 되는 거라 생각합니다. 어떻게 하면 그렇게 될까, 그건 그 사람이 강경한 척하는 걸 굉장히 깊게 이해해주는 사람이 있고—왜 그

런지 명확히 잘 아는 게 아니라, 그 사람 존재의 표면 안쪽에 있는 걸 이해하는 사람이 나타나면 그 사람이 바뀔 수 있지는 않을까. 하나의 바리케이트를 스스로 부술 수 있다고 할까…… 그건 다이스가 부순 게 아니에요.

── 그 소녀 시절의 구상은 전부터 있었던 건가요?

미야자키 뭐 내막을 공개해도 특별할 건 없지만, 몬슬리는 전부 잊고 있었다고 생각합니다. 떠올리고 싶지 않은 건 잊어버리죠. 하지만 하이하버의 그 푸른 자연을 보며 낙심하고, 건보트가 가라앉자 아아, 건보트가 구해줬구나 하는 걸 생각해내죠. 그러면 어린 시절이 기억날까 해서요.

── 몬슬리가 다이스와 결혼한다는 건.

미야자키 그건 처음에는 농담이었는데, 농담으로 말한 순간 재미있겠다는 생각이 들었어요. 그러면 몬슬리가 다이스를 의외로 괜찮은 사람이라고 생각하게 해야 하죠. 그건 다이스의 족쇄에요. 다이스의 좋은 점을 조금씩 내보여야 하게 돼서, 그게 결과적으론 좋았습니다. 몬슬리가 보통 여자가 되어 항상 갖고 있는 마음의 긴장상태 등 스스로를 억압하는 것에서 해방됐을 때에 지금까지 정말 재미없게 보이던 것들도 자기 스스로 다른 식으로 볼 수 있게 됩니다. 다이스란 남자는 정말 바보로, 처음부터 "바보, 바보"라고 말하고 있으니까요, 다이스는. 바보라고 계속 말하는 동안 '바보'의 알맹이가 바뀌고, 또 다이스가 '바보'란 말을 애써 들으려고 하고 있기도 하죠. 그러면서 조금씩 다르게 보이기 시작합니다.

다이스의 배에 대한 진지함 등을 일관되게 관철한 건 좋았습니다. 몬슬리가 다이스를 두고, 이 남자가 좋은 부분을 갖고 있다고 생각하게 된 것은 그 중요한 배를 내버려도 어쩔 도리가 없어 "바다의 사나이, 하늘에서 죽는다"라며 그곳에 남겠다고 했을 때의 다이스를 보고 마음이 조금 움직였을지도 모르죠. 그 후에는 업히거나 "라나보다 무거워"란 말을 듣는 등 뭔가 이렇게 여러 일들이 있으면 나중에 방법이 없어지니 어쩔 수 없게 된 것도 있는 듯해요. 나는 그런 일들을 몬슬리가 태연히 할 수 있다는 게, 몬슬리에게는 강한 척하는 거에서 벗어나는 거라 생각합니다. 그렇게 보통 인간이 되어가는 게 몬슬리에게는 해

방이라고 생각해요.

　마지막에 다이스는 차여도 괜찮았지만, 그런 건 불쌍하고, 모두 아이가 생기니까요. 결혼식에서 다이스가 터무니없는 일을 저질렀다는 생각이 들다가, 또 괜찮은 것 같다가, 조금 지나면 역시 말도 안 되는 짓을 했다고 생각할 게 틀림없어요. 다이스는 어디까지나 다이스 그대로 있어줬으면 좋겠다는 감상이 있었지만, 나는 그거야말로 다이스라 생각합니다. 몬슬리를 봤을 때는 진지해지고 얼굴도 늠름해지죠. 그런 때 인간은 늠름해집니다, 누구라도. 하지만 또 옆에 미인이 있으면 아, 좋다고 생각하거나 눈치 못 채게 슬그머니 가서 환심을 사려 하는 등의 일은 그 사람 분명히 할 거라 생각해요. 그런 사람입니다. 그러니까 그런 진지한 얼굴을 하는 겁니다. 그 부분을 이해 못 하는 사람은 다이스가 왜 진지해져서 끝났는지 몰라요. 이해를 못 해요. 몬슬리는 유능하고 머리가 좋아서, 스태프 사이에선 다이스에겐 아깝다! 란 말도 나왔습니다. 애당초 부인들에겐 다이스 같은 불성실한 남자는 인기가 없었지만, 중년 남자들은 잘 이해합니다. 자신들도 그렇게 적당히 살고 있으니까요. 그 남자는 프로선원으로, 바라쿠다 호를 탈 때만큼은 유능한 남자이고 그때는 언제나 진지합니다, 그런 진정 넘치는 인물은 굉장히 잘 알고 있습니다. 다이스는 처음엔 악역으로 할 생각이었어요, 마지막까지 하이하버에서 열심히 라나에게 구애하는. 하지만 그런 엉터리 남자가 한 여자를 계속 사랑하며 집념 넘치게 쫓아다니긴 어렵죠.

레프카

미야자키 뭐든 감정이입을 해야만 할 수가 있습니다. 레프카에게도 감정이입해서.

── 레프카한테 말인가요.

미야자키 악역이어야 할 다이스가 아니게 되었잖아요. 나중에 아무도 없는 겁니다. 바닷가의 잔모래가 다 떨어진다고 해도…… 라는 정도로 예비군이 가득 있다면 모를까, 레프카 한 사람 쓰러뜨리면 이제 없는 거예요, 그런 설정이니까. 불쌍하게도 레프카는 발광하고 있지 않을까 생각해요. 레프카는 고립무원이에

요, 혼자서 힘쓰고 있죠. 원자로는 사라지려 하고 있고, 건보트는 가버린 채 돌아오지 않고요. 먹을 것은 없고, 지하주민들은 수군대고 있고. 발광합니다. 낙인을 찍은 것도 레프카 혼자 찍은 것도 아닐 테고요. 사실은 뭐가 뭔지 모르게 돼서요. 저는 정화작용을 좋아하는데, 거기서 "당황하지 마!"라고 한마디만 더 하면 진짜 만화가 되어 버려 절대 죽일 수 없게 됩니다. 기간트를 타고 세계를 정복해봤자 아는 건 하이하버와 플라스칩 섬뿐이니까요. 그곳을 지배해봤자(웃음). 거기서 레프카가 생각한 것은 일단 보리 수확하는 전투원을 되찾아서 그곳에 별장을 세우고, 그 외 살아남아 있는 녀석은 없는지 찾으러 가거나(웃음), 할 일은 그다지 없어요. 소위 세계 정복을 한다거나 세계를 한 번 더 부수겠다거나 생각하지 않아요. 사실은 자신을 사랑해줄 여자가 필요했던 거겠지만, 몬슬리로는 부족했던 것 같고—차인 걸지도 모르지만. 호모라는 소문도 있고, 스태프들 사이에선 난리도 아니랍니다. 그 눈초리가 불쾌하다는 둥(웃음).

—— 다이스랑 엮이나요(웃음).

미야자키 테리트와 엮이는 게 아닐까, 라든가(웃음).

—— 기간트는 한 편 정도 더 싸우지 않을까 생각했는데요.

미야자키 그러면 레프카를 정화시킬 수밖에 없게 됩니다. 한 번 더 "당황하지 마!"라고 부르짖고 나면 레프카는 죽일 수 없는 사람이 되고 말죠.

—— 그러네요. 하나 더 있었으면 미워할 수 없는 사람이 되지 않았을까 생각이 드네요.

미야자키 예, 그래도 레프카는 살아있다, 홀로 남은 섬에 먼저 도착해 로켓오두막에 살고 있다는 둥 바보 같은 소릴 하는 사람이 있습니다, 주위 여기저기서. 제 성격적으로도 그대로 냉정히 계속할 순 없어서 죽일 수 없게 돼요. 그러면 지금까지 시리즈로 해온 의미가 없어지잖아요. 제 취미대로 흘러가 버리면 안 된다는 생각이 들어서. 아무래도 악인이 어렵습니다. 뭔가 뿌리는 좋은 사람이 돼요. 레프카도 그렇게 될 뻔했던 걸 굉장히 참은 거예요. 그 사람은 정장을 입고 있으면 안 돼요, 고작해야 성미 나쁜 관료 정도로밖에 안 보여서. 그래서 전투복을 입히고 되도록 체격을 좋게 하고 가슴도 두껍게 해서 조금은 나쁜

사람처럼 보이려고 열심히 했습니다. 필사적으로 이리저리 뛰어다니는 인물, 외양에는 개의치 않는 인간은 보는 쪽이 용서하게 되죠.

만화영화의 정화작용

—— 아까 말씀하신 정화작용에 대해 묻고 싶습니다.

미야자키 저는 좋아합니다. 나쁜 인간, 예를 들어 『홀스』의 힐다도 그렇지만, 힐다가 마음이 변해가다가 마지막에 눈의 늑대들한테 당하잖아요. 그게 없었다면 아무도 용서하지 않았을 거라 생각해요. 악역이 정말 좋은 인물로 변해간다는 변화는 정화작용이 됐을 때, 예를 들어 얄미운 녀석이 좋은 사람이 됩니다. 정화작용에는 여러 방법이 있는데, 예를 들어 몬슬리는 그 순간 죽어도 좋다고 생각했습니다. 철과 플라스틱 속이 아니라 푸른 자연 속에서 살아가고 싶은 강한 소망을 지닌 자신의 미래를 던졌기 때문에 정화됐다고 생각해요. 다이스도 그래서 바라쿠다 호에 대한 집착을 내던졌을 때에 비로소 처음으로 진짜 바라쿠다 호를 손에 넣죠. 아무래도 말로 설명하면 도식적이지만요.

이 이야기는 모두 악의없이 끝났습니다. '미래'로 가는 문을 열고 끝났다고 생각해요. 캐릭터도 모두 젊어져서……. 짐시도 처음에 나왔을 때보다 훨씬 어려져서 끝났고, 라나도 최종화에서 겨우 아이로 돌아갔고, 다이스도 완전히 변했고, 몬슬리도 젊어졌고, 모두 젊어졌잖아요. 캐릭터가 성장한다는 등 말을 하지만, 만화영화가 하는 일은 뭔가 대단한 말을 하는 인간이 되는 게 아니라 여러 속박에서 해방된 인간이 되는 거라 생각합니다. 저는 그런 걸 보고 싶어요. 모두 대부분 뭔가를 질질 끌고 있죠, 이상한 콤플렉스라든가. 라나도 할아버지보다 코난과 함께 있고 싶다는 자신의 솔직한 마음을 인정했기 때문에 코난 곁으로 달려갈 수 있었던 겁니다. 라오를 향한 존경과 애정도 그런 후에 더 강해지지 않을까 생각해요. 저는 만화영화를 다 본 순간에 해방된 기분이 들고, 작품에 나오는 인간들도 해방되고 끝나야 한다는 생각이 있습니다. 나오는 인물들이 악의가 없어졌다는 게 저는 좋아요.

제가 본 범위에서지만, 요즘의 TV 애니메이션에 화가 나는 것은 정화작용이 전혀 없어요. 그건 참을 수 없습니다. 인간을 존중하지 않는 거라 생각해요. 인간이 변해간다는 게 어떤 거냐 하면 그 인간이 변하고 싶어 했기 때문에 변하는 거라고밖에 말할 수 없어요. 변할 수도 없는 인간이 변한다는 건 무서워서 할 수 없었습니다. 몬슬리도 처음엔 원작대로 서른다섯 정도의 아줌마로 하려고 했었습니다. 볼이 야위고 신경질적이고 은발로 하는 게 좋을 것 같았어요. 그러다가 그림콘티에 들어가는 단계에서 젊은 여자가 한 명도 없어 미인이 좋겠다고 미인으로 하자! 라는 식이 됐죠. 그래서 구제된 건 아닐까. 할머니였다면 구제하기 힘들었겠죠. 몬슬리는 처음부터 변하고 싶은 여자라서 무리하고 있었고, 계기만 부여해주면 그 여자는 처음부터 해방되고 싶다는 생각을 하던 여자였으니, 그래서 변할 수 있었던 거라 생각해요.

코난이 왜 그렇게 착한 아이냐고 물으면, 그건 선천적으로 건강한 인물이라고. 그렇게 말하는 사람이 있지 않을까 하는 생각을 계속 합니다. 왜냐하면 코난은 오로가 될지도 모르는 인간이니까요. 오로가 왜 변했는지는 모릅니다. 오로 같은 인간은 비뚤어진 채로 평생을 보낼지도 몰라요. 하지만 그대로 남겨두는 건 싫으니까, 마지막에 갈 할아버지와 함께 불꽃을 쏘아 올려요. 갈 할아버지가 그동안 불량소년을 바로잡는 데 상당히 힘을 써서 함께 폭탄을 던졌던 건 아닐까 하고. 그편이 조금 더 밝은 듯해서요. 심각한 일은 얼마든지 만들 수 있으니까, 심각하지 않은 걸 만들고 싶었습니다. 그건 현실과는 상당히 다르니까, 그저 소망이라도 상관없어요.

만화영화의 '추적 장면'은 캐릭터들이 하는 일이 전부 단순화됐을 때 비로소 가능해집니다. 풀어야만 하는 수수께끼나 해결해야 하는 문제나 해방돼야 하는 여자 등 그런 것들이 때로는 진짜 추적이 불가능해요. 각각의 인물이 모두 자유로워져서 악은 악으로 일관할 수밖에 없고 이 녀석은 쓰러뜨릴 수밖에 없는, 이런 관계가 만들어졌을 때 안심하고 날뛸 수가 있습니다. 이 『코난』은 안심하고 날뛰기까지 엄청난 노력이 필요했어요, 최종전쟁이 얽혀 있어서.

현실에서 누군가를 좋아하게 되고 안 되고는 별개로, 여성에 대한 어떤 동

414

경 같은 걸 남자들은 누구나 갖고 있다고 생각합니다. 나는 『루팡』의 미네 후지코 같은 난잡한 여자는 좋아하지 않아요. 하지만 그 여자한테서 어딘가 귀여운 부분을 찾게 됐을 때 처음으로 그 여자를 발견한 게 되겠죠. 그 귀여움을 어디서 찾아낼까 하는 거죠. 싫다고만 생각하던 여자에게서 어딘가 귀여운 부분을 발견했을 때, 그 여자에게 반하거나 하게 되는 겁니다. 그게 정화예요.

나는 『미녀와 야수』 같은 걸 만들고 싶습니다. 그대로 만들고 싶지는 않고 야수 쪽을 그리고 싶어요. 뭔가를 위해 전력을 다함으로써 정화되어가고 캐릭터가 변하는 거죠. 마지막엔 아, 이 캐릭터가 처음부터 있었으면 좋았을 텐데 하는 캐릭터가 되면서 끝나는 영화를 만들고 싶어요.

애니메이션의 속성 중에 물건을 움직이는 것뿐만이 아니라 정신적인 의미에서 뭔가가 변화한다는 것도 있습니다. 그런데 이야기 속에 들어간 순간 거의 사라져버렸어요. 저는 그런 걸 만들고 싶어요. 그런 캐릭터가 변화해가는 속성을 더 많이 넣고 싶어요.

저는 채플린을 굉장히 잘 이해합니다. 『모던 타임즈』는 기계문명 어쩌고 하는 말을 듣지만, 채플린 자신은 그걸 그리려고 만든 게 아닐 거예요. 그 영화는 여자아이에 대한 한결같은 동경과 다정함을 그리고 있다고 생각합니다. 동경하는 여성이 나타나면 그 여자에게 전력을 다함으로써 자신이 향상된다는 그 사람의 소망이 나타난 것으로, 그게 영화 전체를 관철하는 겁니다. 그래서 그 영화의 끝을 아주 좋아해요.

만화영화를 목표로

—— 미야자키 씨에게 만화영화를 만든다는 건?

미야자키 저는 제가 보고 싶은 걸 만들고 싶습니다. 만화영화는 무엇보다 마음을 풀어주고 유쾌해지거나 속 시원히 만들어주는 거라 생각합니다. 그동안은 나를 벗어날 수 있다고 할까……, 우리는 빼도 박도 못 하는 이 현실사회에 빼도 박도 못 하는 자신들을 안고 살아가고 있잖아요. 하지만 여러 콤플렉스나 구속의 관계에서 빠

져나와 더 자유로운 느긋한 세계에 있다면 자신은 강해질 수도 용감해질 수도 있다. 더 아름답게 더 다정해질 수 있는데, 자신의 존재도 더 의미 있어질 텐데 라는 생각을 하는 게 아닐까요. 소년도 노인도 여자도 남자도…….

'잃어버린 가능성'이란 말을 좋아합니다. 태어난다는 것은 한 시대, 한 장소, 한 인생을 좋든 싫든 선택하게 되잖아요. 지금, 자신이 이렇게 있다는 것은 있었을지도 모르는 더 많은 자신을 잃어버린 겁니다. 예를 들어 해적선을 타고 공주님을 옆에 안고 있는 선장이 됐을지도 몰라요. 이 우주나 다른 자신을 잃어버린 겁니다. 잃어버린 가능성으로서의 자신, 있었을지도 모를 자신, 그건 자신에 관해서만이 아니라 있었을지도 모를 사람들, 있었을지도 모를 일본이 가능성으로서 있는 겁니다.

그러나 그건 이제 되돌릴 수가 없어요. 그래서 더더욱 공상이 되는 그 세계는 소망과 동경을 강하게 나타낸다고 생각합니다. 만화영화는 잃어버린 가능성을 그려가는 겁니다. 지금의 애니메이션에는 만화영화라고 할 수 있는 활력 있는 것이 적다고 생각해요. 경제적인 제약을 원인이라고 하지만, 정신적으로 뭔가 빠져 있는 건 아닐까요. 유행에 등을 돌리고 허세를 부리는 것도 시시하지만, 만화영화는 좀 더 재미있고 두근거리는 것이어야 한다는 생각이 늘 있습니다.

—— 저도 만화영화를 좋아하지만, 일종의 현실도피란 생각도 있습니다.

미야자키 확실히, 보고 있을 때는 현실에서 도피합니다. 만화영화는 거짓세계입니다. 거짓이기 때문에 "뭐야, 만화잖아"라고 말할 수 있으니 보는 사람은 무장해제할 수 있는 겁니다. 현실에서 해방되어 긴장을 풀고 보는 동안, 주인공이나 그 세계의 정경에 빠져들어 자신 안에 숨어있는 소망과 동경을 불러일으킵니다. 용감해지거나 따뜻한 기분이 들게 되죠. 그리고 조금 기운이 나거나 연인의 얼굴이 전보다 더 예뻐 보이거나 하진 않을까…….

—— 직업으로서 "뭐야, 만화잖아"란 말을 들으면 실망하는 사람들이 있죠.

미야자키 맞아요……. 저는 "뭐야, 만화영화잖아"라고 말하는 거야말로 좋다고 생각합니다. 만화영화는 복잡한 주제나 이론을 말하는 것도 아니고, 예술이라고 있는 힘을 다해 버틸 필요도 없다고 생각합니다. 황당무계하기 때문에 더 말

도 안 되는 상황설정이나 뻔뻔스러운 거짓말도 할 수 있고, 보는 쪽도 그걸 용서한다고 생각해요. 하지만 만드는 사람은 거짓 세계를 진짜처럼 만드는 노력이 필요합니다. 단순히 생각났다거나 아이디어를 늘어놓는 것과는 본질적으로 다른 노력이 필요해요. 거짓말에 거짓말을 보태 철저한 거짓 세계를 만들어가야만 해요. 그 세계는 허구지만 또 하나의 세계로서 존재감이 있고, 등장인물의 사고나 행동에는 리얼리티가 있어야 합니다. 태양이 3개 있는 세계라면, 3개가 있다고 느낄 수 있는 세계를 구축해가지 않으면 이건 진짜 시시한 직업입니다. 거짓을 하나의 세계로 만들어가는 게 기예라고 생각해요.

── 예술이 아니라 기예로군요.

미야자키 예, 기예입니다. 그리고 거짓말이군…… 현실에선 있을 수 없어…… 라며 보는 사람이 알면서도 뭔가 진실이 있다고 마음속으로 느낄 수 있는 것……. 그런 만화영화를 만들고 싶습니다, 정말로.

── 미야자키 씨가 만들고 싶은 만화영화는 어떤 건가요?

미야자키 오늘날 세상에서 모험이야기를 만들려고 하면 굉장히 많은 어려움이 따릅니다. 이야기를 만드는 데에 아동문학 쪽에선 비교적 잘되는 것도 있지만, 지금의 이런 일본, 블록 담이 있고 자동차가 많이 달리는 곳에서 아이들이 정말 스스로 뭔가를 발견해가려는 이야기를 만들 수 없을까 항상 얘기하는데, 이건 또 어려운 작업이라서요. 어차피 거짓이니까, 제약에서 멀어져 자유롭게 날뛰는 세계가 있더라도 그것대로 나쁘지 않다고 생각하지만요. 그래서 러브스토리나 만들고 말까 하는 결론이 됩니다. 계속 파쿠 씨랑 일을 해와서 그런 건 해보지 않았으니 한번 빠져보고 싶어요. 나는 『삼만리』에서 모처럼 마르코와 피오리나가 서로에게 뛰어오지만 안지는 않는, 그런 건 싫습니다. 마르코의 엄마와 피오리나는 서로 껴안는데, 마르코와 피오리나는 왜 안지 않는 거냐고요. 살짝 안으면 되지 않나 생각하면서 레이아웃을 그렸는데, 서로 손을 잡고 계속 바라보고 있으면 더 불쾌할 듯해서, 멈추고 싶진 않으니 어쩔 수 없이 손을 잡고 돌게 하죠. 정말 기쁠 때는 서로 껴안는 게 만화영화랄까, 육체적으로 표현할 때는 가장 좋은 게 아닐까 생각합니다. 그래서 뻔뻔스레 러브스토리를 만들어보

자고 생각했어요. 왜 그때 라나가 홀로 남은 섬으로 흘러들어 가는지는 모릅니다. 다만, 몇만 명 가운데 한 명은 운명적인 만남이란 게 있잖아요. 그렇다면 그게 코난이어도 상관없지 않을까 하고요. 그런 운명적인 사람은 좋겠다는 생각이 들어서. 짐시입니다, "코난 좋겠다"라고 말하던. 우리는 모두 짐시에요.

—— 집단으로 만드는 만화영화를 바보 취급하는 사람도 있는 듯한데요.

미야자키 그런 사람들에겐 말해주면 됩니다……. 소위 애니메이션 작가라고 하는 사람들의 작품은 일종의 하이쿠 같은 것으로, 어떤 즉흥적인 생각을 흔히 이만큼의 시간을 들여 만들었다며 감탄하는 부분도 있는데, 그게 아니라 여럿이 함께 겹겹이 쌓아 만들어가야만 완성되는 세계도 있어요. 그런 묘미를 잊을 수가 없습니다.

진짜 만화영화의 재미는 하나의 세계를 만들고 그 공간을 사용해서 기승전결 여기서 끝이란 것을 최고로 보며 스스로도 즐겁게 만들 마음이 생기는 세계입니다. 만화영화는 거짓이에요. 거짓이니까 큰 거짓을 말하고, 하지만 진짜 사실도 조금은 들어있다는 느낌이 있는 게 좋아요. 그런데 저는 거짓을 말하는 게 서투르다는 생각이 들어 언젠가 진짜 거짓을 말해보고 싶습니다. 이렇게까지 해왔지만 제가 지금까지 보고 감동했던 영화와 비교했을 때 제가 그걸 뛰어넘을 수 있느냐 묻는다면, 그 사람들이 만든 기술의 수단이나 방법을 현상에 적응시킨 것뿐, 뛰어넘진 못했어요. 어차피 우리는 안 된다고 포기한 사람들이 많지만, 아니 뛰어넘을 수 있지 않을까, 기회만 있다면 가능하지 않을까 생각합니다. 만화영화는 1년에 한 편을 봐도 그 영상이 굉장히 예쁘고 현실세계를 뛰어넘도록 예뻐서, 아이가 스토리는 전부 잊어버렸지만 어느 한 장면만은 기억하는, 보물이 반짝이는 게 예쁘다 라든가요. 어른이 되고 보면 별거 아니지만 그런 거였으면 좋겠다고 줄곧 생각합니다. 요컨대 제 체험이 그랬기 때문에 그런 거겠지만. 하지만 힘을 기울여 열심히 만든 작품이란 그만큼의 대우를 받아도 되는 작품이라 생각합니다. 상품화할 수 있지 않을까 라든가, 어떻게든 화장실 휴지처럼 대량으로 만들어지지 않고 그만큼의 생각을 담아 만들 가치가 있는 것, 영상화해서 화면으로 만들 때 어떻게든 해서 지금까지와는 조금이나마

다른 걸 더하려고 노력한 작품은요.

—— 끝으로 『코난』은 미야자키 씨에게 만화영화가 됐나요?

미야자키 아니요, 그, 지금까지 여럿 만들어왔지만 정말 하나의 세계를 만들었다는 작업은 하지 못했습니다. 뭐랄까, 예전에 제가 보고 감동했던 만화영화에 비해서. ……예전에 만화영화의 앞길을 개척한 선배가 자신들의 세계를 만들려고 생각해낸 기술이나 기법을 우리가 지금 상황에 적응시켜 하찮게 만들고 있지는 않을까 하는 생각이 있습니다. 경제적 조건은 극장 시장을 고려하지 않아서 힘들지만, 그래도 포기하고 싶진 않군요. ……영화를 본 소년이 집에 돌아와 어안이 벙벙해져 한마디도 하지 않아요. 아까워서 다른 사람한테 말할 수도 없어요. 울고 싶어질 만큼 동경을 불러일으키는……. 그런 만화영화를 언젠가 만들고 싶다…… 라고요.

—— 꼭 만들어 주세요.

(아니메주 문고 『또, 만났네!』 도미자와 요코 편 1983년 10월 31일 발행)

미야자키 하야오,
자작을 말하다

도에이동화
입사까지
『태평양 X포인트』를
좋아했던 초등학생

●쇼와 16년(1941년), 도쿄 분쿄구 출신

── 초, 중학교 시절은 어떤 아이였나요?

미야자키 주눅이 들어 있어서 생각하고 싶지 않습니다. 여렸어요. 또 형이 학교에서 으뜸가는 무법자라, 그 비호 아래에서 컸다는 느낌이었습니다.

●도립 도요타마 고등학교를 거쳐 쇼와 34년(1959년), 가쿠슈인대학 정치경제학부로. 재학 중, 아동문학연구회 소속

미야자키 형도 들어갔으니 저도 들어갈 수 있을 거라 생각했습니다. 형이 좀 엉망진창인 남자인데, 기관총을 쏘고 싶다며 방위대학에 가겠다고 해서(웃음). 결국 가쿠슈인에 들어갔지만요.

── 발산형이었군요.

미야자키 지금도 형은 저보다 더 젊게 인생을 즐기며 삽니다.

── 어렸을 때부터 만화를 그리셨나요?

미야자키 그렇지 않습니다. 만화가가 되고 싶다고 생각한 건 고등학교 때였나. 그때까진 읽기만 했어요.

── 어떤 것을?

미야자키 초등학교 때는 데즈카(오사무) 씨의 작품, 특히 『태평양 X포인트』를 좋아했습니다. 작은 시한폭탄으로 전함을 침몰시키는 이야기. 침몰당할 리가 없지만(웃음). 그런데 침몰해요. 제작방법을 좀 공부하면 지금이라도 TV 스페셜로 만들 수 있을 거라 생각합니다.

── 만화를 투고하거나 갖고 가서 부탁한 적은?

미야자키 가져가서 부탁한 적은 있습니다. 책상이 하나밖에 없는 출판사나 방의 반 이상이 반품 책으로 쌓여있는 출판사 등이었지만.

—— 작품 경향은?

미야자키 대개 굉장한 대하만화가 되어버려서, 그쪽도 보기도 전에 거절하더군요.

—— 그때 그린 만화, 보여주실 수 있나요?

미야자키 아뇨, 안 됩니다. 그것만큼은, 너무 창피해서요.

—— 도에이동화를 선택한 이유는 무엇이었나요?

미야자키 만화를 포기했습니다.

—— 그래서, 비슷한 일이라서요?

미야자키 예. 그런데도 들어가서 얼마 동안은 만화에 미련을 두고 있었지만요.

●쇼와 38년(1963년) 4월, 도에이동화 입사

『아니메주』 편집부에서

쇼와 38년에 도에이동화에서 『멍멍 추신구라』의 동화를 그리기 시작하고부터 쇼와 54년(1979년) 말 『칼리오스트로의 성』의 감독에 이르기까지, 연거푸 작품을 만들어온 미야자키 씨가, 쇼와 55년(1980년)을 기점으로 거의 발표를 하지 않습니다. 덧붙여 열거해보면 다음과 같습니다.

1980년 『루팡3세』 145 · 155화

1981년 말 ~ 1982년 여름 『명탐정 홈즈』

1981년 말 ~ 1983년 5월 연재만화 『바람계곡의 나우시카』

1983년 5월 ~ 현재 극장용 『바람계곡의 나우시카』 제작 중

너무 적다는 느낌인데, 얼마 전 미야자키 씨는 텔레콤 애니메이션 필름에 있으며 『리틀 니모』 등의 영화 기획을 하고 있었습니다.

이 인터뷰는 바로 그때 미야자키 씨가 새로운 방향을 목표로 모색을 계속하던 쇼와 56년(1981년) 6월에 한 것입니다.

지금 생각해보면, 미야자키 씨의 이 '지양의 시기'에 얘기를 들을 수 있었다는 것은 그때까지 17년간의 '일본 애니메이션 역사'를 뒤돌아보기에 아주 좋은 타이밍이었다고 할 수 있습니다.

이 인터뷰에서는 먼저 각 작품에 관여한 연대순(예를 들면 몇 년씩 이어지는 TV 시리즈 등, 방영 연월일만을 봐서는 확실하지 않습니다)과 그 작품에서의 미야자키 씨 역할부터 듣습니다.

이것은 미야자키 씨의 경우, 많은 작품에서 메인 스태프이면서 '그가 있었기에 만들어진 역할명칭'이란 것이 있는데, 예를 들면 레이아웃 하나로도 장면설계, 화면구성, 장면설정 등 각 작품에서 부르는 방법이 다릅니다.

존재 그 자체가 작품과 관련되어있어서, 직무적으로 작품에 관련되지 않았다고 말하는 그의 작품 제작에 대한 자세가 나타나 있다고 하겠습니다. 그래서 타이틀백에 나온 역할만 봐서는 미야자키 씨가 그 작품에 어떻게 관여하고 있었는지는 알기 어렵습니다. 5급이란 급여체계에서는 가장 밑에 있는 동화맨이 '메인 스태프 중 가장 중요한 일원'이 된 『태양의 왕자 홀스의 대모험』이 단적인 예입니다.

또 작품을 일람표로 만들어보고 한 번도 '작화감독'을 하지 않았다는 사실을 새삼 알게 되어 얼마나 그가 특이한 존재였는지 놀라기도 했습니다.

아르바이트 작품
두 개
(편집부에서 다시 만든 작품 연표를 앞에 두고)
―― 그럼 『팬더와 친구들의 모험』 다음이 『서부소년 차돌이』로군요.

미야자키 예. 시게 씨 연출입니다. 요시다 시게쓰구 씨의. 하나는 작화를 한 적이 있어요. 분명 고타베(요이치) 씨와 반 정도씩 그린 기억이 있습니다. 타이틀은 잊어 버렸어요. 어떤 이야기였지. 파쿠 씨(다카하타 이사오)의 그림콘티로. 닮질 않아서요(웃음). 구스베(다이키치로) 씨가 혼자 열심히 고치고 있었어요(웃음).

『내일은 야구왕』은 고타베 씨와 둘이서 1화 원화를 그렸습니다. 그걸로 A프로를 그만뒀어요. 오쓰카(야스오) 씨를 두고 나왔어요(웃음). 와, 그게 어렵더군요. 즈이요영상이 닛폰애니메이션으로 이름을 바꿔서 즈이요영상으로 간 겁니다.

―― 『하이디』는 그림콘티, 장면설정…….

미야자키 아뇨, 아닙니다. 『하이디』는 화면구성, 장면설정으로 두 개의 직분이 있습니다. 그래서 이미지보드를 그리는 일도 전부 화면구성, 장면설정에 포함되어 있어요.

―― 그럼 화면구성이란 건 말하자면 레이아웃이군요.

미야자키 예. 요컨대 미술설정이라고 하면 건물만 세우잖아요. 그런데 인물이 움직여서 건물이 포함되면 장면설정이 되는 겁니다. 그래서 레이아웃은 화면구성입니다. ……그렇다고 하네요. 파쿠 씨가 생각하는 건.

한자만 엄청나게 늘어놓고(웃음) 고육지책이에요. "당신 뭐하는 거예요" "아니 그게~"라며 항상 설명하기가 곤란하다는……(웃음). 그래서 『엄마 찾아 삼만리』 때는 장면설정, 레이아웃으로 이름을 바꿨습니다.

『라스칼』…… 아니 그것(레이아웃)은 달라요.

그러니까 원화를 했습니다. 반년. 레이아웃도 있지만 사내 원화는 모두 제가 레이아웃을 하게 되어 있었으니까요.

이것(『미래소년 코난』)은 연출이라 말해요. 『빨강머리 앤』은 레이아웃만입니다. 장면설정이란 식으론 하지 않았던 것 같아요. 15편까지니까요.

── 『팬더와 친구들의 모험』는 각본, 연출, 장면설정, 레이아웃…….

미야자키 연출은 아닙니다. 원화가 들어 있어요. 뭔가 볼품없어요, 이렇게 줄 줄 따라 나와서.

── 『초근성 개구리』는…….

미야자키 예, 전혀 만들지 않았습니다. 제가 있는 곳으로 연출의뢰가 왔어요. 그런데 내가 전혀 다른 방향으로 갈 것 같아서, 원작을 무시하고. 그림콘티를 마무리 짓는 단계로.

── 『칼리오스트로』는 감독, 그림콘티…….

미야자키 맞아요, 그래서 감독이라 합니다. 다음은 각본이구요. 볼품없어요. 그림콘티는 분담하기 때문에 나오는 거라 분담하지 않으면 그건 연출작업 안에 들어가 버리잖아요.

── TV 루팡의 『알바트로스의 날개』.

미야자키 연출입니다.

── 각본, 연출이란 걸로…….

미야자키 그렇습니다.

── 그리고 이 이외에도 어쩌면 참가하고 계시지 않을까 하는 게 이 표인데…….

미야자키 『텐그리』는 도왔어요. 레이아웃을 해서 얼렁뚱땅 넘겼습니다. 아니, 미세하게 도왔습니다. 오쓰카 씨에 대한 빚을 갚은 거죠. 아니, 하지 않은 걸로 하는 편이 나아요. 원화를 그려달라는 말을 들었지만 도망쳐버렸습니다. 극비로 오쓰카 씨한테 『삼만리』의 원화를 도와달라고 하고 있습니다. 오쓰카 씨한테서 전화가 걸려와서 "말하고 싶진 않으니 빚 갚아." "갚겠습니다."라고요(웃음). 그런 관계입니다.

……뭔가요 『송아지와 소년』은. 전 몰라요. 이런 게 있습니까? 『초원의 아들 텐그리』겠죠, 이게. 오쓰카 씨가 "타이틀(에 이름을) 어떻게 할까?"라고 해서 "달지 말아요."라고 한 기억이 있으니까요. 그리고 『무민』도 1화부터 26화 사이에 2편 정도 아르바이트를 한 적이 있습니다. 오쓰카 씨가 갑자기 밤중에 찾아

와 "해줘~."라며 두고 갔어요. 뭘 했는지는 기억나지 않습니다. 탱크가 나오게 했어요. 덜컹덜컹덜컹 하면서(웃음). 그러니까 그런 아르바이트는 만들지 않으면 되잖아요. 둘 다 '남들은 모르는 감춰진 모습'이니까요. 그 2개는 (작품 일람에서) 지워주세요.

—— 예.

미야자키 둘 다 오쓰카 씨한테 『동물 보물섬』 때 도움을 받았기 때문에 한 겁니다. 그때 빚이 있어서 『무민』을 도와줬어요. 아르바이트는 그 외엔 일절 한 적 없는 인간이라서. 『동물 보물섬』 때는 모리(야스지) 씨가 오쓰카 씨한테 부탁하러 갔었습니다. 모리 씨의 빚이었는데 제 쪽으로 돌아와 버렸어요(웃음).

불안정했던 첫 동화 시대

—— 그럼, 동화로 처음 참가한 『멍멍 추신구라』의 기억부터 말씀해주세요.

미야자키 『멍멍 추신구라』는 고타베 씨가 원화를 그렸습니다, 저희 팀에선. 그래서 항상 늦게 와요. 그래서 원화가 되면 늦게 와도 되는 거라고, 멋대로 상상했었어요. 고타베 씨는 구름 위에 있는 사람 같아서 제가 동화를 그리면 고타베 씨와의 사이에 두 여성이 눈을 반짝이고 있는데, 그곳을 겨우 통과해 고타베 씨에게 가는 사이에 제가 그린 그림은 흔적도 남아있지 않았어요(웃음). 고타베 씨가 보고 잘 그렸다고 해도 저는 전혀 아무것도 안 한 게 되니까, 잘 그리고 못 그리고도 없죠……. 그런 기억이 있습니다.

—— 첫 일은 긴장을 했나요?

미야자키 긴장은 했지만…… 아직 불안정했습니다. 뭔가 좀 더 나은 삶이 있지 않나 생각했으니까요.

—— 이미 만화에 대한 생각은 단념하셨던 건가요?

미야자키 아뇨, 미련도 남아있었고, 여러 가지…… 애매하고 머뭇거리고 있었으니까요. 일은 성실히 하려고 했지만.

—— 당시 급료는 어느 정도였습니까?

미야자키 1만 9천5백 엔이었습니다.

── 집세는?

미야자키 집세는…… 6천 엔이었습니다. 다다미 4장 반으로, 네리마(도쿄)에 있었습니다. 하지만 이거, 대졸 정기채용이니. 고졸은 부정기채용이 됩니다. 그에 비하면 6천 엔 정도는 괜찮지 않았나요. 그러니까…… 결국, 굶어 죽지 않을 만큼은 쭉 대우받으며 살고 있었죠.

── 당연히 독신이었겠죠?

미야자키 그렇습니다. 부모님이 가까이 사셔서 돈이 없으면 어머니께…….

── 라면 한 그릇이 얼마였나요?

미야자키 얼마였나. 신주쿠 서쪽 출구에 가면 아직 35엔짜리 라면이 있는데, 싸다고 항상 갔습니다. 프레스 햄 반쪽과 콩나물이 들어있고……. 보통 60엔 정도 했을까요……. 잘 기억나지 않네요.

　도에이가 굉장히 좋은 건, 국민식당─어쨌거나 사원식당 같은 게 들어와 있었다는 겁니다. 돈을 꿔서 먹을 수 있었어요. 식권을 회사에서 미리 빌려놓고. 그래서 한 푼 없이도 점심 저녁은 먹을 수 있었어요.

── 지금은 없지 않나요?

미야자키 아뇨, 아직 있습니다. 저기, 도에이동화엔 없어요. 촬영소 쪽에 있습니다. 그곳으로 걸어갑니다.

── 기요미즈 다쓰마사 씨(촬영, 전 도에이동화)에게 얘기를 들으면, 당시 촬영소 사람들과 도에이동화는 굉장히 대우가 달랐다는데…….

미야자키 기요미즈 씨의 시대는 우리보다 훨씬 전입니다. 내가 들어갔을 때엔 기요미즈 씨는 무시프로로 가지 않았을까요. 그래서 우리는 가장 가난한 때는 경험하지 않았습니다. 조합이 생겨서 일정한 승급 등이 확보되던 때였으니까, 그다지 고생은 하지 않았죠. ……1만 9천5백 엔이 틀림없었던 것 같은데…… 1만 8천 엔이었나? 아니, 1만 8천 엔은 시용기간, 양성기간이었나?

　돈엔 그리 어렵지 않았나? 그보다 급료 날, 아직 학교에 남아 있는 동료들이 놀러옵니다. 엄청나게 먹어치우곤 사라져요(웃음).

—— 밤늦게까지 하셨나요, 일은?

미야자키 아뇨, 최종단계가 되면 잔업도 꽤 많았지만 저는 '5시가 되면 돌아간 다'고 생각하던 편입니다. 회사에 있으면 인간이 제구실을 못 하게 된다고 굳게 믿고 있었어요.

빵 던지기를 하던 속 편한 양성시대

—— 처음에 누구에게 무엇을 배우셨나요?

미야자키 3개월 동안의 양성기간이 있었습니다. 그게 말하자면 시용기간. 양성 선생님 한 분이 전담 으로 애니메이터 동기가 10명이라면 10명을 3개월 동안 양성하게 되는 겁니다.

—— 미야자키 씨 팀의 선생님은 누구였나요?

미야자키 기쿠치 사다오란 분입니다.

—— 지금은 무엇을?

미야자키 지금은 그림책 일러스트를 그립니다. 아오모리현의 쓰가루 출신인데, 굉장한 미남이었어요. 지금은 사야마 쪽에 삽니다.

—— 연락처, 아세요?

미야자키 아뇨, 모르겠네요. 어딘가에서 그림책을 만들고 있으니……. 셀화 그 림책이나 아, 마쓰다니 미요코다. 마쓰다니 미요코의 '모모짱 시리즈'라는 게 있 어요. 그 삽화를 계속 그리고 있습니다.

『아니메주』편집부에서

기쿠치 씨는 불행히도 57년에 돌아가셨습니다. 이 '미야자키 하야오 특집' 때 기쿠치 씨한테 인 터뷰를 했던 테이프가 남아있지 않을까 해서 부인께 연락을 했는데, 1년 가량 지나버려서 유감스 럽지만 남아 있지 않았습니다. 그 인터뷰를 아래 다시 게재합니다.

"미야자키 씨가 도에이동화에 들어왔을 때는 딱 내가 신인 애니메이터를 양성하고 있을 때입니 다. 그는 아직 학생 같은 모습이 남아 있어서, 솔직하고 굉장히 열심히 했습니다. 당시의 그도 지 금처럼 아이디어와 구성력이 매우 뛰어났고, 그가 회사에 들어올 때 가져왔던 '대장장이' 일러스트 는 선이 매우 시원스레 뻗어 있었던 걸 지금도 확실히 기억합니다. 그는 『태양의 왕자』에서 차츰 아이디어를 내며 베테랑 스태프로 합류했는데, 제가 보기엔 그 '대장장이' 일러스트의 분위기가 그 대로 『태양의 왕자』로 이어져 있습니다. 현재, 애니메이터 가운데 그림을 잘 그리는 사람은 많지 만, 구성력이나 이미지란 면에서 말하면, 그는 딱 만화영화계의 1인자라고 할 수 있을 겁니다."(그 림책 작가 기쿠치 사다오)

미야자키 ……그 양성 말인데, 지금과 비교하면 훨씬 속 편했습니다. 석고데생을 하면(지우개 대신) 빵을 서로 던지고 놀다가 혼나기도 하고(웃음). "오늘은 동물원에 가서 동물스케치를 하자"라며, 평일에 가는 거예요. 스케치 같은 걸 할 리가 없잖아요(웃음). 하루 종일 놀다가 오는 겁니다. 그럼에도 춘계투쟁(임금인상 요구 중심의 투쟁)엔 참가해 앞장서기도 하고요, 견습기간 중인 녀석들이. 동기생인가요? 쓰치다 이사무(미술)나 다카하시 신야(애니메이터) 등. 압니까?

—— 『불새』를 만들기도 했던…….

미야자키 예, 만들었습니다. 하네 유키요시 씨, 그가 내 한 기수 앞이에요.

『걸리버의 우주여행』 때 기무라 게이이치로 씨라고 『타이거 마스크』를 만든 그가 바로 옆자리였어요. 그곳에 더러운 모자를 쓴 아저씨가 장기를 두러 옵니다. 그것이 오쓰카 씨였어요(웃음). 그때는 모리 씨나 오쓰카 씨 등을 전혀 의식하지 않으니까요……. 딱히 이름을 알고 있지도 않고. 수염을 기르던 사람이 있다고 하면, 그게 모리 씨였다는 등 그 정도였습니다. 우리는 『개구쟁이 왕자의 오로치 퇴치』가 끝난 후에 입사했지만, 반성회에 얼굴을 내밀며 "재미없었어"라며 태연히 크게 말할 정도로 개방적인 분위기였습니다.

오쓰카 씨는 프라모델을 만들며 놀았다

미야자키 『늑대소년 켄』 때 저는 동화를 그릴 뿐이었으니까……. 히코네(노리오) 씨의 동화를 그린 기억이 있습니다. 그즈음, 히코네 씨와 조합의 집행위원을 함께 했는데, 히코네 씨가 작화감독 수당을 받으면 초밥집에 자주 데려갔습니다. "이제 도에이동화는 안 돼."란 얘기만 하더니, 히코네 씨가 어느 날 회사를 그만두고 무시프로로 가버렸어요(웃음).

—— 무시프로엔 왜 가지 않으셨나요?

미야자키 딱히 저한테 오라는 권유도 없었고(웃음). 가고 싶다고 생각하지도 않았지만요. 『철완 아톰』만 만들었을 뿐이잖아요. 작품으로서 저는 전혀 매력을 느끼지 못했으니까. 저는 그 무렵 『소년 닌자 바람의 후지마루』를 그리면서, 하

고 싶은 대로 했기 때문에 꽤 재미있었습니다. 공부하는 기분이 들었어요.

── 『걸리버』에서의 기억은요?

미야자키 『걸리버』에서 저는 오쓰카 씨에 붙었습니다. 오쓰카 씨의 원화팀에 들어갔어요.

── 당시 오쓰카 씨의 인상은?

미야자키 책상에 앉아있지 않고 프라모델을 만들며 놀았다는 정도(웃음).

이상한 얘기지만, 사원팀에서 텔레비전 단편을 하면 급료가 40퍼센트는 더 들어왔어요. 잔업비 지급이란 느낌이었는데, 잔업 하지 않아도 40퍼센트가 붙었습니다. 그러면 굉장하죠, 2만 엔이니까 8천 엔이 붙어서 2만 8천 엔. 게다가 기정매수를 넘으면 성과급이 붙어요. 1장 50엔 정도였나, 지금 150엔 정도 하지만. 그러니까 뜻하지 않은 돈뭉치가 들어왔어요(웃음).

그런데 장편팀으로 돌아오면 40퍼센트도 성과급도 없잖아요, 갑자기 기본급으로만 지내게 됩니다. 아무도 일을 안 해요(웃음). 일을 안 하고 직장에 가면 '표면장력'이 이렇다느니 저렇다느니, 시시한 얘기만 하는 거예요. 반년 정도.

── '표면장력'?

미야자키 그래요, 가끔 그때의 시시한 얘기 가운데 하나를 기억하곤 하는데, 그렇게 하고 있었으니 『걸리버』는 엉망진창이 되었죠. 늦어지고 늦어져서…….

── 작품의 완성도로서는?

미야자키 그건 난처해요. 아는 사람들이 모두 같이 했으니까. 최악의 작품이라 생각하지만(웃음).

── 오쓰카 씨도 이 작품은 내키지 않았다고 말씀하셨습니다.

미야자키 저는 내키든 안 내키든 동화였으니까요. 나름대로 동화를 그릴 때는 재미있다고 생각하며 공부하는 듯이 했으니까.

── 어떤 장면을 그리셨나요?

미야자키 로봇이 날뛰며 부숴대는 부분 등……. 잘 기억은 나지 않는군요. 동화를 그릴 때마다 펜슬테스트를 합니다. 동화테스트라고 불렀는데. 선을 넣어가며 움직임을 보는 겁니다. 그걸 보고 일희일비하면서 잘 안 되면 "난 애니메

이터 소질이 없지 않을까"나 잘되면 "아, 애니메이터 하길 잘했다"라고(웃음) 행복한 시기였습니다, 결국. 배울 것들이 많아서.

── 『소년 닌자 바람의 후지마루』에서 처음으로 원화를 그리셨죠.

미야자키 예. 요컨대 커리어로 말하면, 사원급 애니메이터한테 동화를 그리게 할 순 없다는 분위기였습니다. 모두 일제히 원화를 그리게 했어요. ……하고 싶은 대로 했죠, 그때 무정부상태였으니까. 제대로 된 중앙집중제 스태프 제도가 확립되어 있지 않아서, 연출도 도에이촬영소에서 보조감독이 오거나 배우가 오거나(웃음). 뭔가 이해가 안 가요, 애니메이션에서 가장 어려운, 안쪽에서 걸어 나오는 걸 태연히 하는 겁니다. 잘될 리가 없으니, 사선으로 걸어오는 엉망진창 그림이 되거나(웃음).

뭐 그런 의미에선 실패를 두려워하지 않고 뭐든 할 수 있었습니다. 적당한 타이밍을 따로따로 다 붙여보거나, 1화에 한 번은 이상한 달리기를 넣기도 하고(웃음). 꼴좋다고, 그런 느낌으로 꽤 여러 가지를 배웠습니다.

그런 시대였어요.

엉망진창이던 TV 애니메이션 여명기

미야자키 『바람계곡의 나우시카』는 원화보조를 했습니다.

── (원화의) 정식임명을 받은 건 언제인가요?

미야자키 임명을 받은 건 『태양의 왕자』 때가 아니었을까요. 그즈음 임명은 이미 유명무실해졌습니다. 도에이동화 안이 아주 혼란스러운 상태였으니까. 극장영화에서 텔레비전으로 옮겨가는 때라서. 요컨대 전환할 수가 없었어요. 게다가 돈뭉치는 돌아다니고. 돈뭉치를 좇는 녀석은 오로지 돈만 좇고, 좇지 않는 녀석은 그걸 "뭐야 저 인간은"이라며 싸늘하게 보며 굶주리는 상태가 되었어요. 성과급 임금에서는 열심히 일을 하자는 것보다 어쨌든 한 장 그리면 50엔이니까, 월 10만 벌었다, 20만 벌었다 하는 녀석들이 나와요.

── 빠른 것도 재능이겠지만요.

미야자키 양심의 가책을 느끼지 않는 사람이라고도 할 수 있겠군요. 일부러 방을 빌려 거기에 일거리를 갖고 돌아가서 그리거나. 어쨌든 이제 동화의 질은 더 엉망이에요. 각 화마다 얼굴이 다르고 장면에 따라서도 얼굴이 다르고. 요컨대 국산 TV 만화의 여명기니까요. 그보다 『빅X』 같은 쪽이 더 심했습니다. 『철인28호』는 경찰부대가 제지당한 채로 끌려간다거나(웃음).

그리고 효과음은 전투 장면에서도 멀리 있는 쪽에선 희미하게 들리잖아요. 그림에 맞출 수 없다고 할까, 더빙할 때 그림이 아무것도 없었겠죠. 실사에서도 '특별출연'이라고 하는……. 관객이 비치거나 난투 중 뒤에 있는 나무가 쓰러진다거나. 그런 시기니까요, 질은 엉망이었습니다. 시청률은 높았지만.

── 그게 '환상의 명작'이 돼버리죠.

미야자키 요컨대, 당시 인상이 강했을 뿐일 겁니다. 옛날 TV 애니메이션이 좋았다는 얘기를 들으면, 정말 이상하다는 생각이 들어요. 전혀 좋지 않아요. 지금 보면 웃음거리입니다. 그래서 그때 급격히 (TV 시리즈의 편수가) 늘었습니다. 그러다가 급격히 줄어든 시기가 있는데, 『거인의 별』에서 다시 만회한 때가 있죠. 컬러시대가 되어 겨우 숨을 쉬게 된 적도 있습니다. 어딘가부터 컬러로 되어 있을 거예요.

『늑대소년 켄』, 『바람의 후지마루』는 흑백입니다. 이것(『허슬 펀치』)도 그래요. 『마법사 샐리』에서 컬러가 됐습니다. ……새빨간 스커트에 흰 스웨터에, 예쁜 색을 입혀서……. 텔레비전에서 보면 스크린에서 보는 것보다 강렬하지 않아서 '과연 그렇군' 하고 생각한 적이 있습니다.

── 『레인보우전대 로빈』도 원화였죠?

미야자키 예. ……『로빈』도 흑백이었습니다. 한 편인가 두 편 그렸어요. 보조였지만. 흑백은 색 지정이 간단해서 좋아요, 10색밖에 없으니까요.

── 『비밀의 앗코짱』도 원화보조인가요?

미야자키 예, 보조입니다. 스태프가 어마어마하게 있었으니까요. 지금처럼 어느 작품의 스태프가 되면 계속 그대로 하는 일은 없었으니까요. 『앗코짱』은 뭘

했었지. 잊어버렸습니다. 헬리콥터가 나오는 걸 했던가. 『하늘을 나는 유령선』 다음이었나. 장편을 만드는 동안 팀원으로서 그런 원화를 조금씩 그렸었네요.

—— 요즘의 텔레비전 작품에서 특별한 기억은 없나요?

미야자키 『로빈』이라고 무슨 외계인이 나오는 걸 했었는데…… 재미없었던 것 같아요……. 재미없겠다. 하지 맙시다. 뭔가 이상한 로켓을 만들고 혼자 좋아했는데, 지금 보면 견딜 수 없을 듯한 것들이에요.

—— 장편 사이에 그리셨다는 건 아르바이트인가요?

미야자키 아뇨, 회사 시스템입니다. 하지만 그러면 텔레비전 쪽의 제작담당은 좋아하지 않아요. 그들에겐 외주를 쓰면 장편 부문의 사람들한테 주는 단가보다 싸지니까요. 자주 옥신각신했습니다.

입원 중에 그린 『홀스』의 돌거인

—— 자, 드디어 『태양의 왕자 홀스의 대모험』입니다. 어떤 경위로 이 작품에 참가하게 되셨는지 들려주세요.

미야자키 스태프가 구성되기 전에 오쓰카 씨와 파쿠 씨한테 다음 장편을 하게 됐다는 말을 들었습니다. 오쓰카 씨와 파쿠 씨의 관계는 제가 들어가기 전부터 있었고, 파쿠 씨와 내 관계는 왜 만났는지는 잊어버렸지만……. 조합투쟁위원에 함께 들어가 했던 얘기는 조합의 일보다 작품 이야기를 더 많이 했으니까요. 그런 관계로 파쿠 씨가 한다고 하니까 당연히 저도 하는 거라 생각했고, 그때 제가 원화나 동화(5급 동화) 등 하는 의식은 전혀 없었습니다. 그래서 이런 식의 내용이라 듣고…… 다시 말해 '치키사니 위의 태양'이란 아이누 신화를 모티브로 한 인형극에 원작이 있습니다. 그걸 한다는 말을 듣고 이런 건 어떠냐며 그림을 그려 보여주기도 하고…….

—— 그때부터 '파쿠 씨'였나요?

미야자키 예. 제가 들어갔을 때는 이미 '파쿠 씨'로 불리고 있었어요.

—— 왜 '파쿠 씨'인가요?

미야자키 매일 지각, 아슬아슬하게 들어와 수돗물을 마시고 빵을 파쿠파쿠 먹었다고 해요. 그래서 파쿠 씨가 됐다는 이야기가 있더군요. 드디어 우리 차례가 돌아왔다고 생각했습니다, 그때.

―― 당연히 준비팀에 미야자키 씨도 포함되었던 거군요.

미야자키 그게, 그렇지 않았던 것 같아요. 부지런히 (다른) 일을 하는 도중에 (일러스트) 그려서는 오쓰카 씨와 파쿠 씨가 처음 틀어박혀 있던 방에 두고 왔던 기억이 있습니다. 그러다가 어느샌가 같이 앉아있게 됐어요……. 잘 기억이 안 납니다. 네가 해, 라고 회사 측에서 지시를 받은 적은 한 번도 없었고 인정받은 적도 한 번도 없었는데, 어느샌가…… 그랬네요. '스태프의 작품 참가'란 말이 있었는데, 작품을 만드는 과정에서 작화에 들어가기 전 준비단계에서 참가할 기회를 주라는 요구가 직장에서 나왔습니다. 그래서 그걸 그대로 실행한 것뿐이에요. 메인 스태프이든 아니든, 그런 건 관계없다고 생각했으니까요. 어느샌가부터 있었다는 말이 정답일 겁니다. 결국 우리가 활약할 곳이 생겼다며 멋대로 생각했죠.

그 무렵, 도에이동화의 작화는 너무 느리고 시시하다는 등 여러 얘기를 했었고, 딱 시라토 산페이의 『카무이 전』이 시작된 때라서 뭔가 지금까지와는 다른 격렬한 것이나, 그런 것들을 만들고 싶은 생각이 있었을 시기입니다. 그런게 역시 반영되어있네요……. 베트남 전쟁의 영향이 굉장히 강했습니다. 60 몇년인가요?

―― 68년 상영이니까…….

미야자키 (작품에) 몰두한 게 65년이잖아요. 처음에 만든다는 얘기를 듣고……. 결혼을 하고 아이가 생겨서…….

―― 결혼은 언제 하셨나요?

미야자키 63년에 (도에이동화에) 들어와서 64년에 투쟁위원으로 서기장을 하고, 서기장이 끝나고 결혼을 했으니까 65년입니다. 65년 가을에 결혼했어요.

―― 빠르군요.

미야자키 24살이었습니다.

—— 그럼, 맞벌이 시기가 있으셨네요.

미야자키 예, 도에이에 있는 동안 내내 아내의 급료가 높았어요(웃음).

—— 그럼『걸리버』무렵인가요…….

미야자키 아뇨, 그렇지 않습니다.『걸리버』는 65년 봄 상영이잖아요. 그 가을입니다. 가을엔 이미 파쿠 씨가 만든다고 해서, 저는 깨작깨작 그림을 그리고 있었으니까요. 그 가을에 맹장으로 입원을 했는데, 입원 중에 그린 게 돌거인의 첫 그림이었습니다. 산 위를 걷고 있어요. 건너편을 향해 걸어갈 생각으로 그렸는데, 모두 이쪽을 향해 걸어오는 거라고 생각해 그대로 잠자코 있던 그림입니다(웃음).

이 그림 전에도 꽤 그렸을 거예요. 준비팀은 66년부터 결성됐을 겁니다. 그러니까 24, 25, 26…… 그렇습니다. 27살 때 완성했으니까요. ……끝나지 않는 게 아닐까 했어요. 끝났을 때도 끝난 기분이 안 들었고요. 왠지 괴로웠습니다. 이 동안, 정말로. 이건 요시오카 씨한테 들으면 잘 아는데. 요시오카 씨는 지금 도에이동화 안에서도 대단하지 않을까 싶은데. 요시오카 오사무라고 하는 사람입니다. 제작진행이었어요. 이 사람이 사회에 철저히 당했었으니까요. 파쿠 씨도 당했지만.

파쿠 씨는 공포의 인간입니다. 아시죠? 그때는 정의는 우리 편이라고 생각했지만, 생각해보면 좀 심해요. 시간은 많았는데, 그림콘티는 완성이 안 되고. 그래서 파쿠 씨의 사정도 심각했습니다, 최악이었어요. 그래서 작품을 하지 않을 때는 조합의 임원이잖아요. 그러니까 사회는 눈엣가시였습니다.

요컨대 그때까지 없던 경향의 작품을 만들려고 했으니까. 의지와 자신들의 실력 같은 게 작화와 차이가 상당히 있었던 거라 생각합니다. 그래서 갭이 좀처럼 메워지지를 않아서 시간이 더 걸렸던 듯해요.

—— 질질 끄는 것도 많았나요?

미야자키 아뇨, 그런 의식은 거의 없었습니다. 우리는 노동조합이더라도 아직 와중이었고…….

적어도 파쿠 씨는 그 부분을 이성적으로 생각하며 만들었겠지만. 저는 일단

장대한 스케일을 만들고 싶었을 뿐이에요. 장대한 스케일이 됐다곤 생각하지 않지만. 어쨌든 그런 의식뿐이었습니다.

만드는 과정에서 스스로 화면구성 같은 역할을 맡게 됐는데, 실제론 그 과정 속에서 일을 느끼게 됐습니다. 느낀 걸 작품으로 나타낸 게 아니라, 그 작품으로 느꼈으니까요. 그래서 『태양의 왕자』가 끝났을 때는 어떤 일을 해도 편했어요. 어쨌든 시네스코의 대형판에 마구 움직이는 것들을 그려야 했으니까. 정말 마음이 편했습니다. 『장화 신은 고양이』 같은 것도.

『장화 고양이』의
추적과
『유령선』의 전차

—— 이거 (『장화 신은 고양이』) 스탠다드인가요?

미야자키 스탠다드는 아닌데, 그냥 큰 판형을 쓰는 양이 훨씬 적은 겁니다. 하는 일도 단순하니까요. 가벼운 느낌이었어요.

—— 3년간 『홀스』에 몰두하다가 거기서 해방된 느낌이로군요.

미야자키 예, 마음 편하게 했습니다.

—— 애니메이터 입장에서는 '추적' 장면이 있는 편이…….

미야자키 아유, 속 편하게 해도 자신이 도중에 흥이 나는 경우도 있으니까요. 그리면서 이거 좀 재밌는데 하면서요.

—— 마지막은 그림콘티도 무시하고…….

미야자키 그렇다기보다는 연출한테 부탁받은 겁니다. 연출이 부탁하지 않는데 억지로 자기 생각대로 끌고 가는 경우엔 적극적으로 내가 했다고 할 수 있을 수도 있겠지만 "미야 씨, 해줘요." "그럼 할게요."라고 말하고 한 거라서, 그건 역시 연출이 장악하는 내부의 일일지도 몰라요.

그 무렵 저는 굉장히 엉성했는데, 그림콘티를 초수도 넣지 않고 완성했으니까요. 3초 정도면 되지 않나 하는 그런 느낌이었습니다. 그려보지 않으면 모른다고. "그렸더니 길어졌어요"라며 연출 쪽에 가져가면 "아 괜찮아" "조금 길어지면 어떻게든 해보자"란 식이었어요. 지금에 비하면 훨씬 자유로웠습니다. 여러

일들이. 그래서 대사도 멋대로 바꾸고—적당히 원화를 그리고 나서 대사를 바꾸는 겁니다. 써두면 연출보조가 그걸 전부 모아서 애프터레코딩 대본을 만들었으니까요. 하고 싶은 대로 해도 그렇게 뒤에서 지원을 해줬어요. 요즘 외주프로덕션의 누군가가 멋대로 대사를 바꾸면 좀체 대비해주지 않잖아요.

요컨대 연출 쪽도 '재미있으면 그쪽이 좋다'는 생각이라, 상당히 많은 것들을 하게 해줬습니다. 그래서 "내가 했어, 내가 했어"라며 그다지 말하고 싶진 않아요. 그런 시대였으니까. 역시 분업화되지 않았습니다. 분업이 그 정도로 정연하게 기계적이지 않던 시기였기 때문인 듯해요.

—— 『하늘을 나는 유령선』의 기억은?

미야자키 저는 전차 장면을 그렸습니다. 제가 이런 걸 넣자고 해 이 장면이 결정됐어요. 이케다(히로시) 씨가 그런 시나리오에도 처음엔 없지 않았나? 어쨌든 그 국방군의 전차가 거리에서 자동차를 내몰며 대소동이 일어난다는…… 이쪽 정치의식이 어떤 식인지를 나타내고 싶었습니다. 그래서 그림콘티가 완성된 단계에서 양성시기의 선생이던 기쿠치 사다오 씨 쪽으로 갔습니다, 그 신이. 그래서 "그건 제가 해야만 해요."라고 말해 기쿠치 씨한테서 뺏어왔습니다. 기쿠치 씨, 복잡 미묘한 얼굴을 하고 계셨는데. 상당히 역겨운 녀석이라 생각하셨겠죠.

그 장면은 지금도 좋아하는데, 전차를 그리는 건 이제 됐다고 생각했습니다. 한 번 그리고. 수고를 들이는 것만으로 지치는 이런 걸. 전차는 들판에서 쏘지 않고 거리 한복판에서 쏘지 않을까 해서 그대로 했는데, 『유령선』은 영화로선 그다지 좋아하지 않지만요. 그럴듯한 논리만 앞세우는 듯한 느낌이라서. 전투 장면도 제가 그렸지만 좋진 않았어요. 요즘 사람들이 그리는 폭발 쪽이 훨씬 더 잘 그렸어요.

2콤마
애니메이션의 종언

미야자키 『동물 보물섬』은 준비팀에서 대만화로 만들자는 이야기를 했었습니다. 철포탄을 맞아도 "아얏" 하고 말할 정도의 죽지 않는 만화로. 그런

기획은 있었지만 조금 힘에 부쳤다고 지금은 생각합니다.

—— 오쓰카 씨는 도중에 빠지셨나요?

미야자키 아니, 도중이 아닙니다. 오쓰카 씨는 그 전에 A프로로 갔어요. 그래서 자택으로 가져가 도와달라고 했는데, 양적으론 적었습니다.

그 즈음 "오쓰카 씨가 『루팡』을 한다던데." "아, 재밌겠다." "한 편 하게 해달랄까, 여기서." 등의 말이 있었습니다. 『알리바바와 40마리의 도적』은 이미 자포자기. 그림콘티도 전부 바뀌어, 자기가 하는 부분만 재미있으면 된다는 식이라. 너무 재미있게 만들어서 내 장면이 끝나면 영화 끝났다는 식이 되었어요.

이즈음 도에이동화의 장편은 A작, B작으로 갔습니다. A작과 B작은 길이도 예산도 달랐어요. 『로빈』이나 『009』였나 잊어버렸지만, 그런 것들이 B작. 『알리바바』와 『유령선』도 B작. A작은 5만 장 정도 들이는 작품이었습니다. 2콤마로요. 『장화 신은 고양이』, 『동물 보물섬』, 『태양의 왕자』도 A작. 그런데 굉장히 흥행적으로 기대하던 『동물 보물섬』이 『울트라 맨』인가 뭔가에 져버렸잖아요(웃음). 그래서 A작의 명맥이 끊겼어요. 2콤마 애니메이션은 끝나버렸습니다. 한 시대가 끝난 거죠.

우리 시대는 『태양의 왕자』, 『장화 신은 고양이』에서 『동물 보물섬』까지입니다. 우리 시대는…… 역시 우리 시대니까요. 5만 장 정도 사용했어요. 『칼리오스트로의 성』이 움직인다고 해도 4만 3천 장 정도. 그래서 1시간 40분. 그런데 A작은 1시간 15분에 5만 장이에요. 『동물 보물섬』에서요, 3콤마를 사용해 매수를 줄이자는 얘기를 했습니다. 그러고 나서 '최초의' 러시를 봤더니 고타베 씨만 2콤마를 사용하는 겁니다. 그래서 배신자라고. 그리고는 모두 2콤마가 되는 거예요(웃음). 2콤마가 좋은 게 당연하니까. 결국, 거의 2콤마로 만들었습니다. 그래서 『동물 보물섬』이 실패해 A작이 이제 안 된다는 걸 알았을 때, 소망은 사라졌습니다. 그러니까 자포자기인 거예요, 『알리바바』는. 내용도 좀 심했고. 저는 잔업을 한 번도 한 시간도 하지 않고 만들었으니까요.

그 사이 『태양의 왕자』가 끝나고부터 계속 파쿠 씨는 외면받고 있고. 저도 작화감독 제의가 오면 다카하타 이사오 씨와 하게 해달라고 하지만 전혀 얘기

가 통하지 않아요. 연출부에서 문제가 되거나 해서요. 그 사람은 건방지다, 연출을 선택한다면서. 그런 일이 있어서 '이건 안 되겠다'란 분위기가 막연히 느껴졌어요.

그래서 파쿠 씨가 있는 곳에 『말괄량이 삐삐』를 하자는 제안이 와서 "너도 같이 오지 않을래?" "그럼 함께 갑시다." 그래서 "고타베 씨도 부르자."라고 해서 셋이서 그만뒀습니다. 속고 있으니까 그만두라고 고타베 씨에게 내부에서 얘기한 사람도 있는 듯했지만요(웃음). 고타베 씨는 "그렇군, 난처하네."라고 말하면서도 그리 난처해하는 얼굴은 아니었어요.

한 시대를 만든 『알프스 소녀 하이디』

●쇼와 46년(1971년) A프로로

── 『삐삐』의 준비는 도에이와 『루팡』 사이로군요.

미야자키 그렇습니다. 준비기간은 짧았지만 우리에게 굉장한 의미가 있었어요. 만들고 싶었던 건 『태양의 왕자』의 다음 테마였습니다. 그게 사실은 『엄마 찾아 삼만리』까지 계속 꼬리를 물은 거예요.

『구 루팡3세』는 굉장히 편하게, 투덜투덜 투정하지 않고 만든 작품입니다. 오스미(마사아키) 씨와 오쓰카 씨가 대화하며 만들었던 거니까요. 연출이 갑자기 바뀌었는데, 작화감독으로선 얼떨떨한 일이겠죠. 그래서 오쓰카 씨, 그 망연함에서 결국 마지막까지 회복하지 못했어요(웃음). 저는 편하게 하고 싶은 대로 해서 끝나고도 생생했습니다. 애당초, 우리의 테마는 거기엔 없었으니까. 『아카도 스즈노스케』와 『서부소년 차돌이』는 어쩔 수 없이 했던 거고요.

『팬더와 친구들의 모험』은 『삐삐』의 테마를 처음으로 만든 작품. 그래서 과도적입니다, 만화와 다카하타 이사오의 생활 애니메이션의. 생활 애니메이션이랄까, 일상을 무대로 한 것과의. 일상성을 중시하는 거라고 생각합니다. 일상 속에 일어난 하나의 사건에 주인공이 어떤 식으로 대응해가느냐 하는. 『팬더와 친구들의 모험』은 역시 과도적이에요.

●쇼와 48년(1973년) 즈이요영상으로

—— 그걸 정말로 만든 게 『알프스 소녀 하이디』로군요.

미야자키 예. "그런 노선은 시청률이라고 해봐야 2~3퍼센트잖아." "그거라면 4쿠르(1년) 안 해도 끝나겠네."라고 했는데, 그게 계속 이어졌습니다.

—— 대단한 시청률이었죠?

미야자키 예, 대히트였습니다. 한 시대를 만들었다고 생각해요. 문예노선의 최초였으니까요. 파쿠 씨의 공적이라 생각합니다.

—— 그런 것을 TV 시리즈로 만들 수 있다니, 믿을 수 없었습니다.

미야자키 저도 믿을 수 없었습니다. 과도적으로 한 『팬더와 친구들의 모험』에서 아이들을 굉장히 집중시킬 수 있었다는 보람을 얻고 굉장히 기뻤지만, 그게 텔레비전에서도 가능할 거라곤 생각하지 않았어요. 그게 가능하다고 증명한 듯한 기분이 들었는데, 계속 증명하기엔 터무니없이 비인간적인 에너지가 필요합니다. 정말 지독하게 무리를 했으니까요, 정말로. 마루에서 자다가 일어나 또 그림을 그려요. 그래서 병에 걸리는 사람은 할 생각이 없는 거란 분위기였습니다. 감기도 걸리지 않았습니다. 좀 이상한 긴장감이 돌았어요. 나카지마(준조)

프로듀서는 역시 여러 가지로 뒷받침이 돼주어, 방영이 시작되자 스폰서나 그쪽 의견은 전혀 우리 쪽으론 전해지지 않았으니까요. 다행이었습니다.

저는 건강에 자신은 없었지만 일에 들어가면 몸은 버티는 거라 생각했습니다. 『칼리오스트로』에선 처음으로 못 버티겠다는 현실에 직면하고 좌절을 맛봤습니다.

『하이디』에서 다 써버렸습니다, 그 테마는…… 저는 생각해요. 그건 파쿠 씨도 고타베 씨도 그랬어요. 『하이디』가 끝났을 때, 이 다음은 동물 이야기라도 마음 편한 걸로 만들고 싶다고, 접시가 어떻다든가 식사예절이 어떻다든가, 그런 걸로 트집 잡는 건 이제 그만하자는 얘기도 했었는데 말이에요. 결국, 그 노선이 정착되어 다음이 『플랜더스의 개』잖아요. 이것도 시청률로는 성공했지만, 저는 쓰레기 같은 작품이라 생각합니다. 그리고 다음에 『삼만리』가 나온 거예요. 우리는 이제 테마가 없어요. 어쩔 수 없이 다른 나라의 풍속, 이탈리아와 아르헨티나의, 뒤늦은 산업혁명의, 격동하는 그 시대의 분위기를, 예를 들어 나였다면 화면구성이니까 장면설정 등에 그런 걸 보여줄 수 없을까 라든가, 그런 것에서 테마를 찾을 수밖에 없었어요. 한결같이 힘들기만 한 일이 돼버렸습니다. 파쿠 씨는 스스로 만든 노선이에요, 역시. 굉장히 체질에 맞는 부분이 있지 않았을까.

『미래소년 코난』에서 나의 원점으로 돌아왔다

미야자키 갑자기 이야기가 바뀌는데, 우리 사이엔 징크스가 있습니다. 오쓰카 씨와 팀을 짜면 대박난 적이 없어요(웃음). 처음엔 파쿠 씨인가 생각했는데, 『하이디』에서 높은 시청률을 올렸잖아요. 그게 바로 다카하타 이사오니까요. 그래서 오쓰카 씨란 결론이 나왔습니다. 『루팡』 때는 "30퍼센트 가자."라며 오쓰카 씨가 기세등등 말했습니다. 그런데 막상 방영을 개시했더니 9퍼센트더군요(웃음). 『코난』 때도 "이거 30퍼센트 갈 거야, 미야 씨."라고 말하더니 9퍼센트 정도. 『칼리오스트로』 때도 "이건 당첨이야, 틀림없

어."라며(웃음).

── 다음 『너구리 라스칼』도 참가하셨죠.

미야자키 말하자면, 닛폰애니메이션에 있는 사람으로서 원화를 그린 것뿐입니다.

── 그리고 드디어 『미래소년 코난』입니다.

미야자키 연출을 하라고 해서 달려든 게 아닙니다. 두렵고 난처하다고 생각했지만, 선택의 여지가 없었습니다. 연출을 하거나 레이아웃을 하거나 원화를 그리거나──원화로 있으면 닛폰애니메이션에선 내 급료는 내지 않습니다. 레이아웃이라고 해도 『페린느 이야기』의 레이아웃은 할 생각이 없고. 이제 손 뗄까 생각하기도 했지만, 그럼 오쓰카 야스오가 한다고 하면 하겠다고 말했어요.

── 오쓰카 씨는 신에이동화(A프로)에 계셨죠, 그때.

미야자키 예, A프로에서 『나는 텟페이』의 레이아웃인가 뭔가를 하던 걸 빼돌려서. A프로를 떠나 닛폰애니메이션으로 와달라고 했습니다. 이런 식으로 일하는 건 이제 못 따라간다는 둥 꽤 발버둥쳤지만 마지막엔 하길 잘했다고 하더군요. 오쓰카 씨도 몸은 꽤 엉망이 됐지만 도리어 더 잘 회복하진 않았을까요. 『코난』을 하면서. 『칼리오스트로』 때는 엄청나게 일을 했어요. 책상에서 벗어나질 못했으니까. 벗어나게 두지 않았다는 면도 있지만.

── 『코난』에 대한 스스로의 평가는?

미야자키 끝나서 다행이라 생각했습니다. 들어갈 때에 작품을 만들 여건이 지금 없다고 얘기하거나 했으니까요. 정말 여건은 안됐습니다. 작화 스태프는 어디에 있는지 모르겠고, 미술감독은 없었고, 1화 때 3일 동안 도와주러 왔던 게 야마모토 니조 씨였습니다. 그런 식으로 여러 사람을 만났어요.

── 이건 7천 장(셀 매수)이군요.

미야자키 예, 하지만 닛폰애니메이션은 22분짜리 칼피스 노선이라도 8천 장짜리 작품이 몇 편이나 있습니다. 그래서 7천 장 정도론 놀라지 않죠. 오히려 『페린느 이야기』보다 매수는 들지 않았잖아요. 25분짜리라도. 부산하게 일하고 있으면 일하는 듯이 보이나 봐요.

그래서 이 작품에서 내가 왜 만화영화를 만들고 싶어했는지를 생각해냈다

는 게 솔직한 감상입니다. 나의 원점이라 할 만큼 대단한 건 아니지만, 테마를 상실하고 있었으니까요. 『삼만리』가 끝난 후에. 그래서 다시 한번 출발점으로 돌아왔다는 느낌이 있었습니다.

●쇼와 54년(1979년) 텔레콤으로

미야자키 그래서 『칼리오스트로의 성』에 관해선 루팡과 도에이에서 했던 것들의 재고정리에요. 그래서 새롭게 덧붙인 건 아무것도 없다고 생각합니다. 옛날부터 제 일을 봐온 사람들은 굉장히 실망했다는 것도 잘 압니다. 지저분해진 중년의 아저씨를 써서 신선한 작품은 만들 수 없어요. 그래서 이런 일은 두 번 다시 못 할 거라 생각했습니다. 만들고 싶지도 않고요. 그리고 다음 두 편(TV 시리즈 『신 루팡』 145, 155화)를 만들고 있으니 지옥인 겁니다, 이게. 만들 때마다 재고정리가 확실해져요(웃음). 답답한 해였습니다, 55년은.

<p style="text-align:center">*</p>

미야자키 저는 『하이디』 무렵부터 제 일부분을 사용해 일하는 역할을 하고 있었으니까요. 화면구성이나 장면설정 등에 한정해서. 그래서 (자신을?) 되돌아 보면 유감스럽게도 연출 일밖에 남아있지 않은 게 불행이라 생각합니다. 저는 연출보다 사실 집단작업의 메인 스태프에 참여해 만드는 편이 더 적성에 맞는 사람이라고 지금도 생각해요. 그래서 연출 같은 무서운 건 다카하타 이사오가 하면 된다고. 하지만 파쿠 씨와는 취향이 꽤 갈려 버렸어요. 나이로도 이번엔 제가 짊어져야 할 순서가 오고 말았고, 생각난 게 루팡입니다.

<p style="text-align:center">*</p>

미야자키 도에이를 그만둘 때 파쿠 씨가 가장 공격을 받았습니다. A프로를 그만둘 때도. 이제 길에서 만나도 인사 안 한다는 말을 들은 것도 파쿠 씨고요. 저와 고타베 씨는 파쿠 씨 혼자 죽게 내버려둘 순 없으니까, 옆에서 도와줘야 하니까 라며 어쩔 수 없으니 간다는 식의 분위기에 따라서 그만두는 거라, 전혀 돌팔매는 맞지 않았습니다.

　그런 느낌이었으니까…… 제겐 20, 30대를 통틀어 파쿠 씨와의 관계를 빼면 애니메이션에 대해선 거의 얘기할 수 없어요.

일상 속으로 깊이 파고들지 않은 한은 좀 더 공통점도 있어 제 차례도 있었는데요. 예를 들면 『하이디』에서 하이디가 프랑크푸르트에 붙들려간 후, 페터가 합스부르크가의 기사단을 때려눕힌 스위스의 농민병이 돼서 데리고 돌아오는 꿈을 꾸게 하자고 말했는데, 물론 채택은 되지 않지만요(웃음).

하지만 그래도 그다지 욕구불만이 생기진 않고, 역시 통일된 공간을 만들어가는 것은 그것대로 재미있으니까요. 모두 잘 들어줍니다, "거긴 어떻게 되고 있어" "그 뒤쪽엔 뭐가 있어"라든가, 아직 본 적이 없는 걸 서둘러 그 장소에서 만든다거나. 그건 역시 나의—라고 할까, 우리의 영화를 만든다는 실감은 있었으니까요.

<div align="right">(『바람계곡의 나우시카 GUIDE BOOK』 도쿠마쇼텐 1984년 3월 30일 발행)</div>

"풍부한 자연, 동시에 흉포한 자연입니다"

『바람계곡의 나우시카』 개봉 이튿날(1984년 3월 12일), 자택 2층의 서재에서 미야자키 하야오 감독을 인터뷰했습니다.

—— 도에이의 조사에 의하면 관객의 만족도는 97%인데, 미야자키 씨 자신은 어떠신가요?

미야자키 마지막에서 나우시카가 되살아나는 부분, 그 장면에 지금까지도 집착이 생겨서 아직 끝났다는 느낌이 없습니다.

—— 무슨 뜻이죠?

미야자키 저로선 나우시카 앞에서 오무를 멈추고 싶었습니다. 하지만 멈출 리가 없죠. 그래서 목숨을 던진 나우시카가 죽어 버려요. 이건 어쩔 수 없지만, 그 나우시카가 오무에게 들어 올려져 아침 햇살에 금빛으로 물들면 종교회화가 돼버리잖아요!(웃음) 나카무라 고키 씨와도 이건 난처하다는 얘기를 했었는데. 그 이외의 방법은 없었는지 줄곧 생각하고 있습니다.

—— 나우시카는 '하늘을 나는 잔 다르크'란 인상이 있는데요…….

미야자키 저는 잔 다르크로 만들 생각은 없었고 종교색도 배제하려고 생각했는데, 결과적으론 그 지점에 와서 종교화가 되고 말았습니다. 굉장히 망설였는데. 제가 좀 더 물리적인 형태로 그릴 수 있을 거라 생각했던 게 사실은 종교 부분이었던 걸까요(웃음).

—— 종교라고 해도 교의가 있는 듯한 게 아니라, 소박하고 원시적인 종교이죠.

미야자키 애니미즘은 저도 좋아합니다. 돌멩이도 바람에도 인격이 있다고 생각하는 것, 납득할 수 있습니다. 하지만 그런 걸 종교로서 외치고 싶진 않았어요. 그러니까 나우시카는 잔 다르크가 아닙니다. 바람계곡의 모두를 위해서가 아니라 나 자신이 견딜 수 없었기 때문에 행동한 거예요. 죽는다거나 산다거나 하는 것보다 그 오무의 새끼를 도와서 무리로 데리고 돌아오지 않으면, 마음에 뚫린 구멍이 메워지지 않는 그런 사람이라 생각합니다.

—— 나우시카는 어떤 여자아이일까요?

미야자키 이상한 아이입니다. 벌레와 인간의 목숨을 똑같이 보는 것 같아요. 그러니까 라스텔의 목숨은 구할 수 없었지만, 오무의 새끼는 구했다는…… 오무 새끼를 안은 것도, 라스텔을 안는 것도 나우시카에겐 똑같습니다. 흔히 이콜로지스트나 자연애호가라고 하는 사람들이 있는데, 왠지 인간을 싫어해 세상을 등지는 사람들이 되잖아요. 인간사회의 부정적인 면에만 서죠. 저는 자연을 사랑하는 동시에 인간의 세계에 머물러 있는 매력적인 인물을 그리고 싶었습니다. 내버려두면 벌레의 세계로 가버릴 듯한, 하지만 아슬아슬하게 머물며 현실에서 하면 금방 죽어 버릴 듯한 행동을 하지만, 그 행동이 뭔가를 개척해간다

는 구조입니다. 이해하지 못하는 사람에겐 굉장히 이해가 안 가는 얘기겠지만.

── 『태양의 왕자 홀스의 대모험』과의 공통성은 있나요?

미야자키 전혀 다르다고 생각합니다. 『홀스』는 인간과 인간과의 문제, 『나우시카』는 인간과 자연과의 문제니까요.

── 다만 공동체로서의 마을을 그리는 방법이 비슷하다는 생각이 듭니다. 아이들이 노동단위로 들어가 있고…….

미야자키 (강하게) 그건 당연하지 않나요! 전 세계 어디든 그래요.

── 그런 마을의 묘사가 치밀해요.

미야자키 못 한 것도 많습니다. 예를 들어 남자는 남자들, 여자는 여자들끼리 큰 방에 모여 공주님이라 불려도 모두와 같은 걸 먹고 있다거나. 포도밭이 아니라 논밭이었다면 어땠을까 등. 하지만 계곡을 계곡처럼 보이게 하는 게 고작이었어요. 물도 성의 큰 풍차로 떠 올린 것을 작은 풍차로 위로 위로 가져가서 숲 저수지에 고이도록 합니다. 하지만 그런 것을 애니메이션에서 세세히 다 그려내면 더 단순한 이야기―평화로운 계곡에 침략자가 와서 누군가가 납치된 걸 구출해내고 행복하게, 행복하게 라든가―밖에 만들 수 없어요. 그런 것은 『명탐정 홈즈』, 『루팡3세 칼리오스트로의 성』과 조금도 다르지 않습니다.

── 예를 들면, 그 마을에 다이스 같은 남자가 한두 명 있는 편이 좋지 않았나 생각하는데요.

미야자키 토르메키아 군이 왔을 때 크샤나가 한 말이 당연하다고 생각하는 사람도 있을 테고, 통보자가 되는 녀석도 있을 테고, 항복을 권하는 나우시카가 기회주의자라고 화내는 사람도 있을 거예요……. 단, 그걸 그리는 게 의미가 있을까요? 없어요! 사람의 차이를 들춰내는 건 이제 질렸어요! 그게 인간이니까. 그들이 모여 어떤 형태로 생활할 수 있을까 하는 걸 생각해야죠. 지금 20세기의 막바지에 와서 여러 문제가 산처럼 쌓여 있는 때에 그런 걸 들춰내 봐야 소용이 없잖아요?!

── 그걸 파고들어서 뭔가 생각이 나온다면 좋을 텐데요, 해결의.

미야자키 제 식으로 말한다면, 그건 살아갈 활력밖에 없다고 생각합니다. 홀

스가 왜 미궁의 숲을 빠져나올 수 있었는지—그 자신이 그런 에너지, 인생을 궁정하고 싶다는 열렬한 소망이 있었기 때문입니다, 아닌가요?! 어째서 변했느냐고 묻는다면, 본인이 변하고 싶다고 생각해서 변한 겁니다. 그것밖에 없잖아요?

—— 몬슬리도 그렇죠.

미야자키 예. 변하는 계기도 필요했습니다. 많은 사람이 그렇다고 생각할 수밖에 없어요. 해방되어 수수께끼 같던 여자가 갑자기 아줌마가 돼버려도 괜찮지 않을까, 아니, 그편이 좋지 않을까 생각합니다(웃음).

—— 부해의 묘사인데, 이야기 처음에 유파가 도착한 마을 등이 상당히 불길한 이미지이지만 엔딩의 유파와 아스벨이 여행하는 부해는 굉장히 밝죠.

미야자키 인간한테 해를 끼치니까 해조고, 도움이 되니까 익조란 것도 이상한 이야기입니다. 풍경은 보는 사람의 감정에 따라 인상이 바뀌어요. 풍부한 자연이란 것은 동시에 굉장히 흉포한 자연이기도 합니다. 그래서 사람은 자연에 대해 겸허해지기도 하고, 풍요로움에 대해서도 충분히 아는 거라 생각합니다. 『다크 크리스탈』을 보면, 뭔가 이걸로 몇천 년이나 지상을 못 쓰게 될 거란 말을 하잖아요. 그래서 라스트에서 어떻게 되느냐 하면, 골프장 같은 게 생겼어요(웃음). 그런 거라면 원래 정글 쪽이 생물이 다양하게 많아서 훨씬 생기가 넘쳤어요. 그걸로 괜찮지 않나요. 그러니까 정말 이상한 이야기라고 나는 생각합니다(웃음). 그에 비해 모로호시 다이지로 씨의 『실락원』 라스트를 보면 풍경과 인간의 관계를 잘 아는 사람이라고 생각해요.

—— 그런데 나우시카 역의 시마모토 스미 씨의 연기는 어떠셨나요?

미야자키 어렸을 때의 꿈 장면이 좋았습니다. 박진감 넘치는 연기였어요. "어머니도 있어!"란 대사는 정말 좋았습니다. 정말 좋았어요. 두 손 들 만큼.

—— 스태프 분들은 어떠셨나요?

미야자키 모두 애썼다고 생각합니다. 저한테 혼나면서.

—— 호, 혼내셨나요?!(웃음)

미야자키 엄청 고함쳤죠(웃음). 왠지, 톱 크래프트에 가보니 미야자키 하야오란 사람은 엄청 귀찮은 일을 시키는 무서운 인간이란 미신이 생겨서(웃음), 그 미신

을 열심히 이용했습니다(폭소). 나카무라 코키 씨는 집에도 안 가고 잠도 안 자고요. 책상에서 펜을 든 채 자고 있었어요. 그렇게 마지막까지 수정할 곳이 나와도 싫은 표정 하나 안 하고.

── 미야자키 씨는 마지막까지 엄청 기운이 넘치셨다고 하던데요(웃음).

미야자키 연출은 건강하지 않아도 건강한 척해야 합니다. 사실은 전혀 건강하지 않았어요(웃음). 이번에 톱 크래프트에서 그 스태프들과 했던 것은 굉장히 좋았다고 생각합니다. 예를 들면 사장인 토루 씨는 "미야 씨 매수가 느는군요."라고 말하면서 매수를 줄이라곤 한마디도 하지 않았고. 그런 '하늘의 시(時), 땅의 리(利), 사람의 화(和)'가 있었습니다. 저는 '사람의 조화'를 흐트러뜨리고만 있었지만(웃음). 속으론 모두를 평가하고 있었어요(웃음).

── 프로듀서인 다카하타(이사오) 씨는.

미야자키 파쿠 씨한테 굉장히 도움을 받았습니다. 파쿠 씨가 옆에 있어주기만 해도 안심이 됐어요. 작품의 문제점도 뭐도 전부 알아주는 사람이니까요. 문제점에선 꽤나 고생하게 했지만!(웃음)

── 신기술인 고무멀티는.

미야자키 이론적으론 가능한데, 실제로 하면 불안정해요. 그게 성공한 것은 가타야마 가즈요시 군 덕분일 겁니다. "해!"라며 기합을 넣었으니까요(웃음). 그리고 셀의 상처를 없애는 PL필터란 게 미국에 있어서 이번에 사용해봤는데, 촬영숫자가 전부 바뀌어버리더군요. 그리고 투과광의 결과가 이상해 촬영스태프한테 불평했는데, 잘 생각해보니 필터 때문이었어요(웃음).

── 음악도, 회상 장면의 소녀 노래 등 멋졌어요.

미야자키 사실, 오무 쪽이 나우시카 같은 소녀를 계속 기다렸다, 그런 노래를 만들고 싶다고 파쿠 씨와 상의했었습니다. 그래서 작시 같은 걸 해보기도 했는데…….

── 엄청난 고생 끝에 완성된 작품이군요. 신기한 것은 2시간이나 되는데, 긴장이 풀리는 부분도, 쉬는 장면도 없이 다다다 하고 처음부터 끝까지 드라마가 달려가 버리죠, 단번에.

미야자키 텐션이 높아요. 『홈즈』나 『칼리 성』처럼 기승전결이 명확한 구조만은 이 소재에선 하고 싶지 않았습니다. 망량하고 잘 모르겠는 부분이 있어도 괜찮으니, 그 세계 전체를 이해하지 못해도 괜찮으니 뭔가 좀…… 그런 이야기로 할 수 밖에 없다는…… 그런 기분입니다.

── 그런 영화를 만드시고 원작 쪽에 새로운 것이 보이게 된 것도 있나요?

미야자키 나우시카란 인물이 정리됐다는 점은 있습니다. 그러니까 전보다 밝은 나우시카를 그릴 수 있을 듯해요. 지금까지 만들어온 캐릭터는 모두 보여줬지만, 이 나우시카만은 저도 정말 이런 인물이 있을까 생각했던 부분이 있었으니까요. 하지만 연재 쪽에서 영화처럼 힘을 발휘할 수 있을까요(웃음). 아무래도 방대한 스토리라서. 앞으로 도르크 국을 돌아다니며 사원 안 깊숙이까지 들어가면 신성 황제는 나오고. 다음으로 토르메키아에 가서 그렇게 생존하다가 바람계곡으로 돌아오는데…… 돌아올 수 있을까요?!(웃음) 저는 크로트와한테 금방 호의가 생겨서, 크샤나는 처음부터 인간세계에서 갈피를 잡지 못하는 나우시카라고 생각했으니까. 언제나 같은 패턴이지만(폭소).

── 하지만 나우시카란 소녀는 정말 매력적입니다.

미야자키 나우시카의 가슴이 크죠.

── 예(웃음).

미야자키 그건 내 아이들한테 젖을 먹이기 위한 것도 아니고, 좋아하는 남자를 안아주기 위한 것도 아니라서. 그곳에 있는 성의 할아버지와 할머니들이 죽어갈 때 안아주기 위한, 그런 가슴이 아닐까 생각합니다. 그러니까 커야만 해요.

── 아…… 그렇군요(충격!)

미야자키 그 역시 가슴으로 안아줄 때 뭔가 안심하고 죽을 수 있는 그런 가슴이지 않으면 안 된다고 생각했습니다.

── 잘 알겠습니다.

미야자키 후후후(뭔가 생각이 난 듯한 웃음)…… 어제, 니이가타에 있는 동생한테서 전화가 왔습니다. 막내 동생(하쿠호도에 근무하는 미야자키 시로 씨)이 관계하고 있어서 정보가 새나갔다고 하는 듯한데. 뭔가 영화를 만든다고 하니 걱정되어

가족 넷이서 보러 가줬다고 합니다.

—— 4명분의 관객 수를 늘리려고요?!

미야자키 맞아요, 딱 4명만!(폭소) 하지만 이 작품은 정말 당첨이었으면 좋겠습니다. 영화제작의 자세로서 하나의 모델이 될 겁니다. 잘 되면 그런 일정의 방향성을 가진 성실한 기획이 가능해지지 않을까요.

—— 예, 『홀스』 뒤의 『장화 신은 고양이』처럼, 다음으로 가볍고 즐거운 작품을 만드실 생각은 없으신가요?

미야자키 지금은 멍하니 있습니다. 아무것도 하고 싶지 않다고 막 생각해서…… 로만앨범의 표지도 그리지 않았고(대폭소).

(로만앨범 『바람계곡의 나우시카』 도쿠마쇼텐 1984년 5월 1일 발행)

개인적으로
『나우시카』부터의
연속성이 있습니다

—— 『천공의 성 라퓨타』는 로케이션 헌팅이라고 하나요, 영국의 웨일스에 처음으로 여행을 가셨는데, 작품에 어떻게 도움이 되었나요?

미야자키 도움이 됐는지는 모르겠지만, 프로듀서인 다카하타(이사오) 씨가 "산업혁명을 배경으로 한다면 영국에 가야 하지 않냐?"고 해서요. 서식스란 런던

의 남쪽 해안에 있는 사과꽃과 웨일스의 탄광을 보러가자고 아우성쳐서 가기로 했습니다.

—— 계곡을 무대로 하려고 한 데에 의미가 있었나요?

미야자키 글쎄요. 처음에 그린 그림이 그런 그림으로 그려져 버렸어요. 평지는 그림이 되질 않으니까요.

그래서 노천굴로 파여 있는지는 모르겠지만, 그런 구멍이 많이 뚫려 있는 계곡을 넣으면 재미있지 않을까 생각했습니다. 웨일스 여행에서 막 돌아와 오시이 마모루 군한테 그림을 보여줬어요. 그랬더니 그 그림을 보고 "이런 곳이 있나요?"라고 하는 거예요. 아, 이걸로 속일 수 있겠다는 생각이 들었습니다(웃음). 그래서 이대로 가보기로 했죠.

영화엔 나오지 않았지만 웨일스에서 탄광을 견학할 수 있는 곳이 있었습니다. 건물을 그대로 남겨두고 종업원 식당이 관광객용 티룸으로 되어 있었습니다. 지하에 마구간이 있거나 해서 말을 사용했었구나 하고 감탄했습니다. 수직이동 엘리베이터가 있었는데도, 수평 이동에는 꽤 늦게까지 말을 사용했던 것 같아요.

작품 속에서 작업반장과 샤를르의 싸움이 거리를 온통 휘말리게 하는 억지스러운 장면이 있었는데, 이 여행을 가지 않았다면 넣지 않았을 거라 생각해요. 갑자기 여행 중에 광부들에게 연대감을 갖고 말았습니다(웃음).

여행 전년도에 광부들의 엄청난 스트라이크가 일어나 진압됐어요, 이게. 그래서 탄광주택이 빈집 천지가 됐고 호텔도 비어 있죠. 나무로 만들어진 곳이 아니라 표면은 깨끗하지만 뒤로 돌아가면…… 바로 빈집이란 사실을 알 수 있습니다. 모두 판으로 찍어낸 듯한 작은 집들이 길 양쪽에 쭉 늘어서 있어요.

노동자는 아직도 있구나 라는 느낌이었습니다.

동맹파업이 진압되어 해산될 때엔 내부의 다툼도 꽤 있었다고 해요. 끌려나오는 노동자들을 사진으로 봤는데, 진압되더라도 단결력이 무너지지 않는 모습이 전해져요.

—— 작업반장의 집 벽에 노동운동 포스터가 붙어 있었죠.

미야자키 적당한 스펠입니다(웃음). 이 이야기의 광부들은 파업을 하며 군대와도 대결한 사람들일 거라고(웃음) 생각해요. 군대라고 해도 전혀 존경하지 않는다는 느낌.

—— 작품 속 광부들은 해적의 출현에도 눈 깜짝 안 하더군요.

미야자키 원래가 가난한 사람들이니까요. 도라는 부자들만 습격한다는 설정 같은 게 있어서, 뭔가 잘못되어 이런 마을에 오게 됐다는 것이었습니다.

—— 싸움 장면도 불경기를 잊기 위한 수단 같은 부분이 있지 않나요?

미야자키 처음부터 그렇게 할 생각이었습니다(웃음).

—— 전부 싸움이다, 싸움이다, 라며 기뻐하고 있었죠.

미야자키 거기서 작업반장(가나다 요시노리 씨)한테 점점 무책임하게 그리라고 했죠(웃음). 처음부터 설득력 있는 설정이 되는 걸까 했는데, 안 될 듯해서요.

일본에선 단결한 노동자나 모든 지역의 탄광주택은 줄어들고 있으니까요. 하지만 웨일스엔 남아있는 곳도 있어요. 한창 일하는 사람들은 점점 나가고 없어서, 할아버지들이 남아있을 뿐이지만, 이런 일도 있을 수 있다고 생각하고 하자는 느낌으로 갔습니다.

—— 작품을 보면서 생각했는데, 밤이 많은 것 같았어요.

미야자키 밤이 많아져 하늘이 어두워진다는 것은 『미래소년 코난』 때부터입니다. 밤이라고 한정할 순 없는데, 왠지 구멍 속 등이 많아지죠.

—— 그건 어째서죠?

미야자키 해적이 여객선을 습격하기에는 백주대낮보단 밤이 좋잖아요(웃음). 꼭 며칠이나 지났다는 식으로 하진 않아요. 정말 2, 3일간이 많죠. 이번엔 잠을 자거나 조금은 먹거나 했었다곤 생각하지만.

—— 파즈는 왜 그 계곡에 왔을까요?

미야자키 그건 소설로 할 때 가메오카 오사무 씨(소설 『천공의 성 라퓨타』의 저자)한테도 질리도록 듣던 말입니다. 그거야 인생엔 여러 가지가 있으니까요(웃음), 달리 말할 방법이 없네요. 무슨 일이 있었을까 말하라고 해도 인생엔 여러 가지 일들이 있으니까, 꼭 말해달라고 한다면 생각해보겠지만 딱히 생각할 필요

는 없지 않나 생각합니다. 실제론 그런 식으로 내 오두막을 갖고 일하는 건 일단 무리라고 생각합니다. 하지만 아이들이 자기 나름대로 일하는 건 고전적인 아동물의 조건입니다. 부모가 있으면 변변한 말은 안 하니까요.

그런 느낌이 필요합니다. 그래서 과감하게 고전적으로 했어요. 결국, 도라가 엄마가 되고 여기저기 나오는 할아버지가 모두 아빠(웃음). 참 적당한 이야기지만요. 그런 고전적인 이야기가 지금의 아이들한테 어떻게 어필할지 거기에도 흥미가 있었습니다.

── 이번에도 그런데, 미야자키 씨의 작품엔 하늘을 나는 게 많이 나옵니다. 어떤 이미지를 갖고 계신가요?

미야자키 비행기가 멋있다는 것과 하늘을 나는 영상을 좋아한다는 것은 개인 취향입니다. 실제로 이번 영화에선 하늘이 무대가 되는데, 나는 장면은 적다고 생각해요. 그런데 비행선 안은 배 안과 같으니까요. 그러니까 날고 있는 부분이라고 말하면, 플랩터가 오토바이 같은 느낌으로 지면을 아슬아슬하게 달리는 부분 정도가 아닐까요.

── 난다는 이미지로 비행기를 그리진 않나요?

미야자키 어느 쪽이냐 하면, 비행기를 타는 타입의 인간이 아닙니다. 얼마 전 글라이더를 타봤는데, 타는 것과 그리는 것은 다르다고 느꼈습니다(웃음). 그다지 두근두근하지 않아요.

── 이미지적인 확대는 있나요?

미야자키 누구라도 구름이 있으면 가보고 싶다고 생각하잖아요. 하지만 구름 사이에서 빛이 보이는 장엄한 풍경은 토지 1만 미터 이내라고 생각합니다. 우주로 나가면 장엄하지 않을 거라 생각해요. 인간이 지닌 감각 등 여러 가지를 포함해서 날씨와 밀착되지는 않을까요.

나는 랜드샛 위성의 사진을 봐도 감동하지 않습니다. 그냥 기호라고 생각해요. 굉장히 단순한 세계라고 생각합니다.

그러니까 추상적인 우주보다 여자아이와 별을 올려다보며 예쁘다고 말하는 쪽이 좋습니다. 작품의 무대는 그 범위에 머무르며 그 높이 안은 전부 사용하

자고요(웃음).

―― 이전에 생텍쥐페리의 항공소설을 좋아하신다고 하셨죠.

미야자키 영국에서 비행기의 발전을 다룬 영화를 봤는데, 그 마지막 장면에서 구름 위를 스치며 날아다니는 비행기를 동경했습니다. 타보고 싶다고요. 실제로 그런 행동을 하면 위장이 뒤집어지거나 하겠지만(웃음).

텔레콤의 애니메이터인 도모나가(가즈히데) 씨는 제트기를 타고 왔을 때 "와, 구름이 멀티로 움직이고 있었어요."라며 웃었습니다.

제트기는 4중 유리창이잖아요. 그거 불안해요. 육감적으로 구름을 만질 수 있다면 좋을 텐데(웃음).

체험적으로 헬리콥터 등을 탔을 때도 굉장하다곤 생각했지만, 그건 또 다릅니다.

―― 플랩터는 가나다 요시노리 씨가 움직임의 패턴을 만드셨다고 들었는데요.

미야자키 이쪽에 플랜이 있어서요. 가나다 씨는 원화였는데, 처음에 멍하게 있어서 해달라고 부탁했습니다.

하지만 처음엔 전혀 나는 듯 보이지 않았어요. 파닥파닥 시끄럽게 보이기만 하지. 사실은 아이들이 타고 파닥파닥 날개가 움직이며 나는 걸로 하고 싶었는데 그만두게 됐습니다. 그러니까 처음 부분에 그린 포스터에선 파즈와 시타가 플랩터를 타고 있지만, 타지 않게 되었죠.

―― 앞날개를 수평꼬리날개처럼 사용하고 있죠.

미야자키 그거, 주 날개입니다. 천천히 날 때는 그런 일도 할 거라고 생각해서 했어요. 그래서 날개를 파닥파닥 움직이는 대신, 금파리나 등에처럼 붕-하는 이미지가 된 겁니다. 해적들만 타게 돼서 그렇게 하기로 한 거죠.

그리고 주인공인 파즈가 연을 타게 된 겁니다.

―― 오니숍터는 작품 속에선 날지 않았어요.

미야자키 오니숍터는 어려우니까요. 날릴 때 작화로 어떻게 하면 좋을지 자신이 없었습니다.

예를 들어 본체가 움직이지 않고 날개만 움직이면 거짓말이란 생각이 들죠.

본체도 격하게 움직이지 않으면 운동으로서 이상합니다. 하지만 그렇게 하면 타는 사람들이 버티지 못할 테고요. 움직일 수가 없었습니다.

이상한 얘기지만, 『홈즈』의 모리아티 교수가 만든 거라면 그걸로도 괜찮다고 생각합니다(웃음). 갑자기 부아아-하고 움직여 고도를 잡고 글라이딩하며 내려오면 또 부아아-하고(웃음).

세계로서도 그런 건 『홈즈』에서 하던 겁니다. 그래서 어려웠지만.

—— 미야자키 씨는 그 외에도 재미있는 비행 기계를 생각하고 계신 듯한데, 이번엔 플랩터 정도로 멈추신 건가요?

미야자키 여러 가지 이상한 것들을 그려봤지만, 어디까지 그려야 좋을까 하는 문제가 있었습니다. 너무 많이 나오면 세계 전체가 황당무계해지고 말죠. 도중에 그걸 알게 됐습니다.

파즈의 머리 위를 참새 모양을 한 너덜너덜한 비행기가 날거나 하면서 파즈가 "이봐—"라고 말을 걸면 그쪽도 "야아"라고 대답을 할 듯하다고, 보는 사람이 어떤 것을 그려놓아도 놀라지 않는다는 사실을 알았어요.

경계선이 있어서, 여기까지가 본래의 작품세계이고 여기부터는 공상이란 게 없으면 곤란해요. 진정성이 살아나지 못하게 됩니다.

사실은 아침에 일어나면 녹이 잔뜩 슨 배가 나는 세계가 매력 있었는데(웃음).

타이거모스도 손발이 붙어 있는 디자인 같은 걸 그렸었지만(웃음).

타이거모스에 관해서도, 밀폐식의 배로 하면 연기를 할 수 없어서 전부 바람받이로 만들어버렸습니다. 그 때문에 브리지와 본체 사이에 다리를 만들었어요. 사실 거기서 파즈와 시타한테 대화를 시키려고 생각했었는데, 위로 올라가버렸죠(웃음).

—— 오프닝엔 특이한 메카가 나오던데요.

미야자키 그 장면에만 그리는 것은 간단합니다. 하지만 있을 것 같으면서 거짓말인 범위에 머무르게 하고 싶어서 오프닝에만 나오게 한 점도 있습니다.

습격을 받는 비행선도 골리앗도 꽤 제대로 된 모습을 하고 있어요. 그린 사람들한테는 미안하지만 재미없는 부분도 있었습니다. 지금은 그 형태로 둔 게

어쩔 수 없었다고 생각하지만.

―― 이번엔 음악도 좋았습니다.

미야자키 음악엔 전혀 관여하지 않았습니다. 이번 영화엔 음악이 필요 없지 않느냐고 말했었는데(웃음), 그럴 순 없죠. 그래서 음악에 정통한 다카하타 씨한테 넘겨버렸어요. 히사이시 씨도 이전 『나우시카』를 만들어주셔서 두 사람한테 맡기면 괜찮을 듯해서요.

하지만 작업적으론 여기에 M·16이나, M·17 같은 음악이 들어있어요. 여기엔 이미지앨범이 도움이 됐어요. 아, 이 곡 괜찮겠다고. M 몇인가 하는 음악 번호보다 확실해서 도움이 됐습니다.

게다가, 부족한 음악능력도 알았고요.

―― 이미지앨범과 꽤 다르더군요.

미야자키 왜 이렇게 분위기가 고조될까 하는 부분도 있죠(웃음). 하지만 좋았습니다.

―― 로봇의 발소리나 타이거모스의 소리도 좋았습니다.

미야자키 세부적으로 보면 여럿 있는데, 짧은 시간 안에 잘 만들어줬다고 생각합니다.

그래서 소리를 만드는 사람에게 전자음 같은 SF다운 소리는 빼달라고 적극 부탁했어요.

―― 로봇 등은 그런 소리가 맞아서 곤란하진 않았을까요.

미야자키 너무 덜그럭거리면서 걸으면 쓰레기수거차 같으니까, 짤그랑하는 느낌으로 해달라고 부탁했습니다. 좋은 소리였어요.

하지만 그 소리만으론 힘들었을 거예요. 음악이 있어서 다행이었죠.

―― 『라퓨타』는 미술이 대단하죠.

미야자키 운이 좋았습니다. 야마모토 니조 씨와 노자키 도시로 씨, 둘 중 한 명으론 그 수준까진 못 갔겠죠.

노자키 씨와 야마모토 씨가 더하기가 아니라 곱하기의 일을 해주고 서로 자극이 되면서 그레이드가 올라갔습니다. 야마모토 씨와는 텔레콤에서 만나고서

부터 자주 이미지를 지원받았어요.

미술도 여유가 없었다고 생각하지만 둘이 잘 그려줬어요. 미술이 불안하지 않으니 이쪽 작업도 매끄럽게 진행되어 많은 도움이 됐어요.

—— 스케줄은 길었군요.

미야자키 그건 정말 다행이었습니다. 몇 번이나 앞이 보이지 않게 되기도 했었어요. 정말 언제까지 이어질까 하고요. 그냥 재미있는지 어떤지는 별개로, 일단 성실히 만든 영화였다는 느낌이 들어요(웃음). 허세 같은 건 전혀 그리지 않았어요. 악역이 등장할 때도 발치부터 비추는 편이 효과는 있지만 전부 일상적으로 잡았습니다. 좋은지 나쁜지는 별개의 판단이라고 생각해요. 나이 탓일지도 모르지만 나왔다! 악역, 이라는 건 한 번도 하지 않았습니다.

나왔다! 라는 건 장군의 얼굴이 나왔을 때(웃음). 거의 의미도 없는 큰 셀(웃음).

이건 군대라는 존재를 속수무책으로 크게 그리려고 해서요. 파즈가 무슨 짓을 해도 이길 수 있을 리가 없으니까. 그건 그것대로 제대로 그려야 하는 겁니다. 도라 일당도 착실하게 해선 군대를 이길 수 있을 리가 없어요. 애당초 군대와 싸움을 하는 해적이라니 있지도 않고, 플랩터밖에 갖고 있지 않고요. 군대는 싫어서 그 불쾌함도 그려 넣었습니다.

—— 라퓨타 안의 거대한 비행석은 특이하다고 생각했습니다.

미야자키 그건 참 어려웠습니다. 심장부를 만들어야만 해서, 그걸로 이이다 군(연출조수)과 얘기를 했습니다. 처음엔 액체 속에 구체가 떠있어 깅-쿵-하면서 울리는 건 어떨까 라든가.

흔히 SF에 나오는 심장부는 원자로 같은 이미지잖아요. 그래선 재미없다는 데 일치해서 결국 그렇게 된 겁니다.

그래서 비행석이 있는데 튜브가 달려 있으면 이상하다는 둥 얘기가 나와서. 그래서 최종적으로 나무뿌리가 비행석을 안고 있는 형태로 했습니다.

그것도 이쪽에선 비행석이 나무를 크게 만들었다는 생각이 있었는데, 말로 설명해도 의미가 없죠. 그래서 그곳만은 푸르스름한 콩나물 같은 게 자라 있습니다. 무스카가 "뭐야 여긴!"이라고 말하잖아요. 그걸로 설명은 끝입니다. 비행

석이 있어서 그렇게 되어 있는 거예요. 우주에 가도 그 덕분에 살아있다는 것처럼(웃음).

노자키 씨가 말했는데, 빛이 나오잖아요. "산소는 무슨 색일까요?"라면서.

마침 그때 라스트를 생각하고 있었는데, 그대로 라퓨타가 하늘로 가버리면 여우다람쥐는 죽을 거라고 아이들이 생각할 것 같았습니다.

그래서 엔딩은 이거라고 생각했죠.

아폴로가 우주공간으로 가기 전의 이야기니까, 인공위성에서 보면 어떻게 될지 모르는 시대니까, 이걸로도 괜찮을 거라고 주장해서 그 엔딩이 된 겁니다. 아래에서 라퓨타가 보인다, 란 말을 하면서요.

더욱이 이번엔 만화영화로 확실히 돌아가려고 했어요. 개인적으론 『나우시카』부터의 연속성이란 게 있습니다. 보는 사람들이 『나우시카』의 다음이라고 생각하고 보면 느끼는 게 있을 거라 생각합니다. 하지만 감히 어린아이들한테도 보여주고 싶었기 때문에 만든 작품입니다.

—— 그래서 이야기의 도식이 소년과 소녀와 군대와 해적이 된 건가요?

미야자키 여러 가지로 생각했습니다. 늙은 박사와 소년소녀 같은 세계로 만들면 메카도 좀 더 많이 넣을 수 있으니까요. 원형으로는 『타임보칸』 같은 늙은 박사와 소년소녀가 있습니다. 그 변형 같은 부분은 있네요.

늙은 박사 대신에 도라가 나온 것처럼 됐지만(웃음).

그런 건 싫지 않아요. 하지만 인간관계가 희박해집니다. 영화가 시작됐을 때부터 관계가 정해져 있으니까, 만남 같은 걸 그릴 수 없게 됩니다. 하지만 사람과 사람의 만남은 영화 속에선 가장 재미있는 부분이니까 포기했습니다.

—— 도라는 좋은 캐릭터죠.

미야자키 맞아요. 저도 싫증이 나거나 하면 "정신 차려! 꾸물대는 건 싫어해!"라고 도라처럼 소리치고 싶어져요.

도라는 다른 승무원이나 아들한테도 남자라면 스스로 배를 갖고 나가라고 합니다. 하지만 사냥감은 빼앗아버리죠(웃음).

—— 늙은 기술자는 젊었을 때 도라를 사랑했지 않았을까 하는 드라마가 느껴

지는데요.

미야자키 아들들과 승무원들의 양아버지란 느낌도 들죠(웃음).

이 캐릭터는 연을 타고 파즈 일행이 헤어지는 부분까지 생각했을 때 생각이 난 겁니다. 시나리오를 썼을 때는 플랩터를 타고 헤어지는 걸로 했었는데. 거기에서 파즈 일행이 타이거모스에 올라탔을 때, 이런 할아버지가 없으면 시시할 듯해서요. 두더지할아범 등으로 부르고 있답니다(웃음).

이 할아범 덕분에 도라 일가는 밸런스가 잡혔어요.

"큰 목소리 내지 마!" 등 목소리도 좋았고, 이 캐릭터는 만들길 정말 잘했어요.

—— 캐릭터가 이기고 있다고 할까, 나온 순간에 캐릭터가 곤두서있죠.

미야자키 도라는 나이가 있으니 큰 소리는 낼 수 없잖아요. 그러니까 큰 목소리를 낼 때도 처음부터 목이 쉬어 있어요. 그건 어쩔 수 없습니다. 도라는 나올 때 아들한테 업혀 있는 것도 생각했었는데, 여러 면에서 아들한테 지지 않는 아줌마 쪽이 좋겠다고 생각했어요.

코안경을 쓴 순간, 다정한 아줌마가 되고 말아서(웃음). 때문에 후반엔 활약하지 않지만, 사실은 시키고 싶었어요. 활약할 수 있게 하려고 생각했었는데, 결국 후반의 싸움은 파즈가 스스로 결론을 지어야 하는 부분이니까요. 그래서 도라 일당은 보물을 찾아 도망치는 걸로 처리했어요.

라스트도 파즈한테 보석을 한 개 건네며 "가져가, 방해가 되진 않을 거야"라고 말하게 하려고 했는데, 시타를 껴안는 쪽이 캐릭터로서 완결되는 거라 생각해서 바꾼 겁니다.

—— 『라퓨타』의 테마는 뭔가요?

미야자키 테마랄까, 남자아이가 여자아이를 만나 그 아이를 위해 애쓰는 이야기로, 남자가 되었다는 것뿐입니다.

자신을 변명하는 이야기가 아니라 단순한 게 필요하다고 생각했어요. 어떤 아이가 『라퓨타』를 보고 "산뜻한 이야기다."라고 말해줬는데, 이 영화를 잘 받아들였다고 생각했습니다.

지금이니까 생각하는 건데, 여자아이를 유괴할 때는 예의 바르게 납치해주

잖아요. 영원한 테마라고 생각합니다. 여자아이를 유괴한다는 건 최대의 예의에요. 하지만 그렇게 생각하는 반면, 무아지경으로 여자아이를 그릴 마음이 없어져서(웃음). 하늘하늘 두근두근하는 게요. 나이를 너무 많이 먹었나(웃음).

—— 아직 더 힘내주십시오. 오늘은 정말 감사했습니다.

(로만앨범 『천공의 성 라퓨타』 1986년 9월 15일 발행)

토토로는 그리움으로 만든 작품이 아닙니다

인터뷰어 이케다 노리아키

무대설정과 집 이야기

—— 미야자키 씨는 『이웃집 토토로』의 무대설정을 어디쯤 생각하고 계셨나요?

미야자키 그 이야기의 무대는 사실 여러 장소에서 가져온 겁니다. 세이세키사쿠라가오카의 닛폰애니메이션 근처나 제가 어렸을 때 보고 자란 간다강 유역이나 지금 사는 도코로자와의 풍경 등 모두 섞여버렸어요. 게다가 미술의 오가 가즈오 씨가 아키타 출신이라서 왠지 아키타 비슷하게도 되어 있어요(웃음). 그러니까 구체적으로 장소를 정하진 않았습니다.

—— 시대는 언제쯤인가요? 처음엔 쇼와 32, 33년(1957, 1958년) 정도라고 들었

는데, 보면서 미야자키 씨 소년 시절의 이미지도 상당히 들어있진 않을까 생각했습니다.

미야자키 쇼와 30년대 초기란 것은 사실 거짓말이고, 실은 텔레비전이 아직 없었던 시절의 이야기입니다. 처음엔 라디오에서 '신 제국 이야기'라도 내보낼까 생각했었는데, 그것도 왠지 약삭빠르잖아요. 의도적으로 그런 건 뺐습니다. 그건 동시 상영한 『반딧불이의 묘』가 할 테니까 괜찮을 거라 생각해서.

—— 칸타의 공책에 낙서가 된 스기우라 시게루의 만화 정도인가요(웃음).

미야자키 그건 원화의 시노하라 마사코 씨가 자신의 취향대로 넣어버렸습니다. 그 그림을 아는 사람은 뭐 비슷한 연배죠(웃음).

—— 그러고 보니, 이상하게 초등학교 공책은 낙서를 해달라고 말이라도 하는 듯이, 흰 여백이 있었네요.

미야자키 제 공책은 거의 낙서로 가득 찼습니다. 결국 실제로 수업에서 사용하는 건 정말 조금뿐이에요(웃음). 시험답안용지 뒤에도 엄청 낙서를 했었고……. 그런 추억들이 있잖아요. 역시 그렇게 외국으로 로케이션 헌팅을 가지 않고, 일본에서 본 풍경의 기억이 있거나 어렸을 때 봤던 풍경 등, 여러 단편으로 영화를 만들었다는 건 굉장한 행복이네요. 예를 들면, 숲의 커다란 녹나무도 그렇게 큰 녹나무는 없지만, 사실은 본 기억 속에선 그렇게 컸습니다. '크다, 정말 멋진 나무야'라고 어렸을 때 올려다보며 생각했던 나무가 누구나 있잖아요. 그걸 그리면 그 정도로 커져요. 그러니까 저로선 거짓말을 할 생각은 전혀 없습니다. 기억 속에선 정말 큽니다.

—— 처음 이사를 하는 장면에서 사츠키와 메이가 집 안을 뛰어다니는 부분이 있죠. '그래그래, 가구가 없는 집은 넓지'라며, 어린 시절이 생각났습니다. '바닷가 집'에 가서 모르는 방을 형제끼리 경쟁이라도 하듯 열어보는 등 기뻤습니다. 묘하게 넓었던 것도 사실은 가구가 없었던 탓이네요.

미야자키 그런 경험은 모두 한두 번 정도는 있잖아요. 그 장면은 저도 좋아합니다. 아무것도 아닌 장면이지만. 집 안을 뛰어다니며 이렇게 열어보고 "없어!"라며 닫아버리고, 또 열어보고 "화장실!"이라고 말해보거나. 뛰어다니는 동안

점점 흥분해서 웃어버리죠. 그런 건 정말 아이들의 세계니까요. 하지만 실제로 눈앞에서 그러면 그건 좀 시끄럽습니다(웃음). 이번엔 정말 연출로 속이지 않아도 되려나 하고 생각하면서 만들었으니까요. 무리한 연출은 전혀 하지 않고 끝난 작품이었습니다.

—— 그 이사 온 집 말인데, 그건 입원 중인 엄마가 퇴원해 돌아왔을 때 공기가 좋은 장소에 살기 위해 이사를 온 거라고 생각해도 될까요?

미야자키 예, 그렇습니다. 그 이유 외엔 생각할 수 없어요. 그런 일본가옥과 양옥을 이은 집은 옛날엔 흔하게 있었습니다. 사실 그 집은 아직 반만 완성되고 전부 완성된 집은 아니에요. 정원만 해도 제대로 된 정원을 만들려고 했는데, 제대로 만들기도 전에 집을 사용할 일이 없어져 버렸어요……. 요컨대, 환자가 죽어 버린 집입니다.

—— 그렇군요.

미야자키 기본적으로 그 집은 환자를 요양시키려고 지은 별채가 있는 별장이라고 생각합니다. 결핵환자인 사람을 위해 세운 별채에요 그래서 그 사람이 죽고 나서 그대로 쓸모가 없어져 비어 있던 집입니다. 그건 배경설정이지만요.

그러니까 그 할머니는 아마도 그 집에 가정부로 있지 않았을까. 그래서 시골 사람 치곤 말투가 또렷하다든가, 이건 내면설정이라 말할 필요가 없어 아무한테도 말하지 않았지만, 그렇게 생각하던 집입니다. 별채가 묘하게 양지바른 것도 이 설정을 위해서입니다.

본 적이 있는 세계에서

—— 작품을 보면서 색채 미술의 중간색이 굉장히 좋았습니다.

미야자키 대부분 오가 씨의 미술이 힘이 됐죠. 철저하게 그 세계의 맛을 드러내는 것은 오가 씨의 미술이라고 생각합니다. 오가 씨도 그렇게까지 자신이 할 수 있을 거라곤 생각 못 했을 거예요. 저도 토토로나 고양이버스, 검댕은 별개로, 그 외는 전부 제가 본 적이 있는 것들로만 했던

게 컸습니다. 뭔가 책을 읽으며 그 안에 있는 것 같은 게 아니라, 전부 기억에 있는 풍경이에요. 집에서, 땅에서, 수면에서, 나무도 풀도요. 그런 의미에선 굉장히 만들면서 행복했습니다(웃음). 왜냐하면 예를 들어 외국이 무대라면 모르잖아요, 문을 열면 먼저 뭐가 있는지, 길가에 핀 꽃 종류는 뭐랑 뭔지, 그런 것들이요.

현장도 주위에 없고요. 요컨대, 그럴싸하게 보이기 위해 그림 공사를 해봐도 실물이 훨씬 좋은 겁니다, 오가 씨한테도 우리한테도. 그래서 어떻게든 그것에 가깝게 하고 싶었어요. 잡초들을 보며 좋다고 생각했을 때 "여러 풀이 자라있구나"란 말이 나오거나 하는 생각을 어떻게든 영상으로 만들고 싶었어요. 뭐 그런 의미에선 어려움도 있었지만, 하면서 미술의 방향에서도 굉장히 행복했습니다. 사실은 초여름이고, 특히 하지 무렵이었다면 태양의 높이는 이런 곳까진 안 온다거나, 태양은 좀 더 위에 있어서 나무가 있는 여기까지 햇빛이 들어오지 않으니까 어떻게 할까 등 그런 얘기만 오가 씨랑 했으니까요.

―― 셀을 보여주셨는데, 풀숲은 배경뿐만이 아니라 눈앞에 오버레이 처리를 하거나, 셀에 풀을 몇 개 하모니로 더하는 등 여러 방법으로 사용하고 계시더군요.

미야자키 그건 선으로 자르면 나무의 윤곽이 시시해지기 때문입니다. 그건 예전부터 하고 있어요. 풀숲 등을 전부 하모니로 그리는 건 싫어서, 좀 들키지 않는 범위에서 위에 올린 셀에 조금 하모니 처리한 잎을 더합니다. 눈에 띈 것은 역시 풀이 많았기 때문이 아닐까요. 이번엔 기법으로선 오히려 고전적인 걸 하려고 했습니다. 투과광 사용을 줄이자는 등 의도적으로 했으니까요.

―― 카메라 위치도 항상 눈높이 즈음에 있었던 것 같네요.

미야자키 결국, 가장 자연스러운 느낌을 내기 위해선 그런 것들입니다. 각도를 조절하거나 지면을 스칠 정도로 카메라를 낮추거나 하는 것은 기본적으로 맞지 않아요.

―― 버스정류장 부분에서 한 컷만.

미야자키 예, 부감이 있었죠.

── 거기서 "오" 하고 토토로가 나오는 전조일까 하고(웃음).

미야자키 아 사실을 말하면, 같은 앵글로 계속 버티지 못하니까요(웃음). 하지만 비가 제대로 나왔어요. 와 거기까지 가면 이번엔 지면에 떨어지는 물보라가 찰팍찰팍 튕기는 걸 멋지게 그리고 싶다거나, 점점 욕심이 나는데, 저희가 당초에 생각했던 것보다 왠지 훨씬 자연스럽게 만들어졌다고 생각했습니다. 어떤 사람이 "일본의 자연은 참 예쁘네요."라고 해줘서 "해냈다!" 했죠. 하지만 항상 보는 풍경이잖아요. 지금도 사실 많이 보이는 풍경이에요.

── 오늘도 어제 눈이 내려서 아침 도쿄 하늘이 참 깨끗했죠.

미야자키 그러네요.

── 이런 때는 도쿄도 의외로 나쁘지만은 않다는 생각이 듭니다.

미야자키 새싹이 위로 올라와서요. 그런 걸 보는 것만으로도 예쁘다고 생각할 수 있는 것은 참 좋아요. 여유가 없을 때는 그렇게 생각하지 못하니까요. 오가 씨도 역시 이 영화를 하면서 꽤 많은 것을 보았을 겁니다. 재미있었던 건, 흙을 적당히 퍼와 화분에 담아둡니다. 그러면 뭔가 여러 가지가 자라는 거예요. 정말 신기한 풀숲이 됩니다. 멋진 잡초 풀숲으로. 종류를 세어 봐도 꽤 돼요. 처음엔 과일 화분이었는데, 과일은 어떻게 되든 상관없어지고, 퍼 넣은 흙에서 자란 잡초들 쪽이 재미있어지고 맙니다. 한 번 더 신슈에서 흙을 한 줌 퍼왔는데, 거기서 이상한 게 자라나서 '뭘까, 뭘까' 했죠. 이상한 거라고 해도 아무것도 아닌 풀이지만.

── 로케이션 헌팅은 하셨나요?

미야자키 로케이션 헌팅은 사실 닛폰애니메이션 뒤쪽에 하루 정도 갔던 정도입니다. 오가 씨와 작화감독인 사토 요시하루 씨와 셋이서. 그리고 오가 씨 혼자서 그곳을 몇 번인가 보러 갔었습니다. 히노 시에 살고 있어서 그 근처거든요.

오가 씨는 꽤 많이 봤어요, 그러니까 미술을 맡은 사람들은 힘들었죠. 잡초를 그리는 건 정말 힘든 일이에요.

── 자라는 방법도 랜덤이고요.

미야자키 망초잖아요. 하나하나 그리면 확실히 예쁘지만, 평소에 볼 때는 "아,

저런 곳에 망초가 피어 있어"라든가, 주의해서 보진 않아요. 그런 것들인데, 우리에겐 묘하게 그리움을 줍니다. 지금도 뚝새풀 같은 걸 보면 뿌–하고 불어 소리를 내기도 해요. 종전 직후에는 질경이를 따서 신불에 올리기도 했어요. 흑빵에 넣을 거란 얘기를 하면서요. 분명 먹을 수 있는 풀인데요. 별꽃 같은 것도 먹곤 했어요. 잡초는 자유롭고 늠름하게 산다는 느낌이 들잖아요. 그 모습을 좋아하는 걸지도 모르겠네요.

—— 신사에 있는 나무 일부가 동굴로 되어 있어 안에 들어가 놀았던 기억도 있습니다.

미야자키 녹나무는 표면이 울퉁불퉁해서 오르기 쉬워요. 물론 도쿄대에 있는 것처럼 길게 자란 녹나무는 오르기 힘들지만, 『토토로』에 나온 것처럼 생긴 녹나무는 꽤 많습니다. 닛폰애니메이션 근처에도 한 그루 덩그러니 자라있는 오래된 듯한 나무가 있었습니다. 녹나무는 몇천 년씩 사는 나무가 아니라 몇백 년 정도일 때 상당히 멋진 나무가 됩니다. 유감스럽게도 녹나무는 도토리를 맺지 않아요. 검고 작은 열매가 열리기만 하고, 그래서 사츠키와 메이의 정원에선 녹나무는 자라지 않습니다. 그 자라는 모양에서 생각한 것은 조금이라도 과잉되게 표현하려고 하면 일본이 아니게 된다는 겁니다.

—— 정글처럼 된다는 말씀이신가요?

미야자키 아니 그런 게 아니라, 유럽이 돼버려요. 예를 들면, 고양이버스는 돌풍 같은 느낌으로 오잖아요. 그럼 돌풍이 고양이버스라고 정하면 일본과 어긋나버립니다. 일본엔 바람에 혼이 없어요. 주머니 둘러메고 부우–하며 바람을 보내는 녀석은 있지만요. 그러니까 거기서 고양이버스가 바람의 혼이라고 해버리면 그 순간 일본 것이 아니게 되는 겁니다.

근대화되어 있잖아요, 일본이. 하지만 어딘가 근대화하지 못한, 그런 곳의 과도기적인 단계에서의 괴물입니다, 토토로들은.

그건 작업하면서 굉장히 많이 느꼈습니다. 그러니까 미즈키 시게루의 요괴 등 거기까진 돌아갈 생각은 전혀 없고, 그런 괴물에겐 전혀 친근감도 느껴지지 않습니다. 오히려 괴물고양이가 버스로 둔갑했다고 하는 쪽이 쇼와 출신인 제

겐 느낌이 더 와 닿아요. 그러니까 『오싱』 같은 메이지 시대의 이야기를 만들게 되면, 완전히 외국 것을 만드는 것과 같아집니다. 저는 오래된 마고메의 여관 같은 말을 들어도 그리운 느낌이 없어요. 전쟁 전에 세웠다가 불에 타고 남았다거나, 쇼와 초기 무렵의 건물 쪽이 제겐 마음에 와 닿는 풍경입니다. 일본을 그리겠다고, 예를 들면 오소레 산의 무당이 나온다거나 북소리 울리는 오오츠 그림의 정념의 세계란 것도 있잖아요. 그런 건 관계없어요. 그런 의미에선 유감스럽게도 근대화되어버린 사람입니다. 미야자와 겐지란 사람은 이와테의 흙 위에 살았기 때문에 마음 어디선가 유럽을 동경하지만 그 흙에서 벗어나지 않는 아슬아슬한 위치에 있는 겁니다. 『은하철도의 밤』도 읽어보면 슬퍼집니다. 그곳에 나오는 주인공은 집에 돌아가면 신발을 벗고 올라가는 느낌이 들어요. 그런 모습은 우리도 당연히 갖고 있을 거라 생각합니다. 하지만 『토토로』는 우리 모습을 가장 정직하게 그리면 어떻게 될까 생각하며 만든 작품입니다. 다만 확실히 말해두고 싶은 점은 그 시대가 그리워서 만들지는 않았습니다. 역시 아이들이 그 작품을 본 것을 계기로 문득 풀숲을 달리거나 도토리를 줍거나 하지 않을까 하고요. 그런 겁니다.

식물에 마음을 빼앗긴다는 것은……

── 『바람계곡의 나우시카』 이후 미야자키 씨의 작품에는 대자연과 문명, 식물과 인간의 테마가 일관되어 있는데, 미야자키 씨가 식물에 마음을 빼앗기게 된 건 언제쯤부터인가요?

미야자키 어렸을 때나 청년 시절엔 역시 여자들한테 관심이 가장 많이 가는 시기라, 일단 식물을 좋아하게 되진 않습니다. 저도 특별히 식물을 좋아하는 아이는 아니었어요. 30살이 지나고부터네요.

하지만 어느 날, 지금도 기억하는데 처음 나무가 예쁘다는 생각이 들어서요, 너무 멋진 나무라고 생각하며 동경하던 때가 있었습니다. 중학교 3학년 정도일 때에요.

그때까지 나무가 많은 곳을 걸어도 특히 마음이 끌린다거나 하진 않았는데 말이에요. 들판에 핀 꽃을 보고 예쁘다고 생각하기보단 히아신스 쪽이 예쁘다고 생각했으니까요. 그게 20대 때는 특히 새싹 같은 건 좋아하지 않았는데, 서른이 지나고부터 느티나무의 새 이파리를 보고 이 세상에 이렇게 아름다운 게 있었구나 하고, 그렇게 생각한 때가 있습니다. 그때부터네요, 식물에 관심을 갖기 시작한 건. 역시 나무는 예뻐요. 다만 외국에 가서 좋은 나무다, 예쁜 나무다 라는 생각이 들어도 왠지 조금 달라요.

미국 샌프란시스코 교외인 세콰이어의 거대한 숲에 가도 숲 바닥이 말라있어요. 그래서 수목 밑에 자라는 풀도 종류가 적습니다. 정말 담요 한 장 갖고 있으면 금방 노숙이라도 할 수 있을 듯한 느낌입니다. 일본이라면 거기서 자면 징그러운 것들이 나오거나 공벌레가 있는 등 분명 여러 가지 튀어나올 겁니다. 파리, 모기가 날아오고 등에가 나오는 등 그런 벌레들이 없습니다. 뭔가 너무 거짓말 같아서 이상했어요.

── 그건 심은 나무인가요?

미야자키 아닙니다. 자연산 나무입니다. 기후 탓이죠. 습기나 습도나. 그래서 남쪽으로 가면 이번엔 너무 대단해서 수습이 안 되잖아요. 그러면 역시 제가 잘 아는 식물들이 자라있는 모습을 보는 게 가장 납득이 가는 겁니다.

사실 스웨덴에 맨 처음 해외여행을 갔을 때, 나무가 예쁘긴 했지만 왜 이렇게 단조로울까 생각하면서 돌아왔습니다. 그러다가 샤쿠지이 공원을 혼자 걷고 있었는데, 평일 오전 중이어서인지 그때 사람이 전혀 없었습니다. 왜 그런 시간에 공원에 갔냐하면, 오전에 도에이동화 스튜디오에 가도 아무도 없으니까, 아이들을 보육원에 맡기고 샤쿠지이 공원에서 어슬렁거리다가 외출하는 그런 시간 때우기를 매일 하고 있었습니다. 그랬더니 굉장히 아름답다는 생각이 들었어요. 일본에 사람이 없으면 예쁘다는 사실을 안 거예요(웃음). 일본이 더러워진 건 인구가 늘어났기 때문이라고……. 그때 굉장히 수긍할 수 있었습니다. 옛이야기인 그림동화 등을 읽으면, 숲 속 나무의 빈 구멍에서 잤습니다, 란 글이 있는데 왠지 느낌이 없었어요. 일본이라면 벌레 천지니까. 여러 벌레들이 나오잖

아요. 그런 벌레들이 엄청나게 많은, 어떤 좁은 장소라도 엄청나게 많은 나무와 풀들이 자라 있는 그런 게 제게 있어서의 자연이었습니다. 그래서 아무 느낌 없었던 거죠.

그걸 알았을 때 '아, 나는 역시 일본인이구나' 생각했습니다. 일본 역사의 여러 일들이 싫었지만, 나에 대한 무언가를 알게 된 듯한 기분이 들었어요.

—— 일본의 나무와 자연에 먼저 마음이 끌린 게 시작이었다는 거군요.

미야자키 나카오 스스케란 사람이 말했습니다. '조엽수림문화'란 말을 아세요?

—— 아뇨, 모릅니다.

미야자키 제가 30살쯤일 때, 나카오 씨란 사람이 처음 한 말입니다. 그의 글을 읽고 엄청난 쇼크를 받았어요.

포동포동한 쌀을 좋아하는 민족은 전 세계 통틀어 적습니다. 일본과 윈난성, 네팔 정도에요. 게다가 낫토 같은 걸 좋아하죠. 그런 민족은 사실 이 일본이 생기기 전부터, 일본민족이란 게 성립되기 전부터, 훨씬 오래전부터 그런 문화권의 인간이었던 겁니다, 일본인이란 건. 그러니까 지금도 찰밥 같은 음식이 윈난에도 있고, 부탄에 가면 일본인이랑 똑같잖아요. 그럼, 일본열도 안에 갇혀서 켄지나 도요토미 히데요시가 나오는 이미 틀에 박힌 그런 시시한 역사밖에 없다고 생각했던 나라가 사실은 저 장대한 나라를 넘고, 민족도 넘어서 세계와 이어져 있다는 걸 알았을 때에 정말 활력이 생겼습니다. '조엽수림문화'는 그것에 대해 쓴 글이었어요.

그 후 일본인은 여러 잘못도 저질러왔는지도 모르지만, 그게 전부가 아니고 조몬 시대의 자유분방한 토기나 그런 물건을 만든 사람들도 포함하니 왠지 마음이 개운해졌습니다. 그래서 일본 역사나 현재의 우리 모습이나 전쟁 중의 어리석은 일들 여러 가지도 다 포함하니, 하나의 역사로서 전보다 더 자유롭게 볼 수 있게 됐습니다.

—— 닫혀 있지 않다는 말씀이신가요?

미야자키 예, 폐쇄감이 굉장히 강했습니다. 그런 관점으로 일본인을 한 번 더 보면, 나를 다시 보게 된다든가, 내가 갖고 있는 이건 무엇일까, 그 끈기가 좋기

도 하고. 나의 이 코 모양은 아무리 봐도 조몬인이잖아 라고, 그래서 청춘 시대에 꽤 고민도 했지만요(웃음).

그런 신체적인 것도 포함해 생각하면, 사실 학교에서 가르쳐준 역사나 전후의 민주주의, 군국주의에 대한 반동기 대부분은 일본을 부정해 어리석고 무지한 삼등국민이라고 스스로들이 말하던 그 속에서 자랐기에 폐쇄감이 많이 들었습니다. 그런데 그런 것들을 전부 제쳐놓고 갑자기 조엽수림문화 속에서 나를 해방할 수가 있었던 겁니다. 그때 내가 왜 잡목림보다 느티나무를 더 좋아하는지, 마음이 안정되는 걸 알았습니다. 조엽수림이었으니까요(웃음).

전쟁을 하던 바보 같은 일본인이나 조선을 공격한 도요토미 히데요시나 정말 싫어하는 『켄지 이야기』 등…… 그런 것들을 훨씬 뛰어넘어 내 안에 흐르는 게 조엽수림으로 이어지고 있었다는 걸 알았을 때, 굉장히 기분이 좋아서 해방이 됐습니다. 그때부터예요, 식물이란 게 얼마나 소중하고 풍토문제가 우리에게 얼마나 중요한지 알게 된 것은. 그 풍토를 망쳐버리면 제겐 일본인과의 마지막 연결고리가 없어져 버립니다. 시레토코의 원생림은 확실히 남겨둬야 하고 베는 것은 화가 나요. 하지만 가보면 친근감은 느껴지지 않습니다. 다른 문화권이라고 생각해요. 유럽이나 시베리아 같은 느낌입니다. 그건 그것대로 괜찮아요.

너도밤나무 등 이미 일본엔 진짜 조엽수림은 남아있지 않지만, 녹나무나 떡갈나무, 감탕나무 등 그런 숲이나 나무를 더 보전했으면 좋겠습니다. 옛날엔 더 많았어요. 상록수를 장식한다는 것, 그걸 소중히 생각했기 때문이에요. 일본의 숲은, 사실 어둡습니다. 들어가면 어딘가 무섭고 오싹오싹하죠. 뭔가 있을 듯한 느낌이 들어요.

모노노케가 사는 세계

—— 토토로가 나무 속에 산다는 설정은 그 때문이군요. 낮에도 어둑어둑한 곳 안에……. 토토로는 야행성인가요? 낮엔 자고 있던데.

미야자키 어둠과 빛이 대치하고 빛이 옳고 어둠이 사악하다는 유럽 계열의 사

상이 있죠. 저는 그걸 좋아하지 않습니다. 르 귄의 『어스시의 마법사』에선 가장 힘이 있는 것은 사실 어둠이 아닐까 말하지만.

『다크 크리스탈』도 그렇잖아요. 간단히 두 개로 나눠서 한쪽이 소련이고 한쪽이 미국 같은 이원론입니다. 하지만 그런 식으로 이원론은 아니라고 생각해요. 그런 식으로 생각하지 않고, 일본인에게 신이란 어둠 속에 있습니다. 때때로 빛 속에서도 나올지 모르지만, 항상 어딘가 숲 속 깊은 곳에 있거나 산 속에 살거나, 그곳에 '신령이 깃든 것에 제를 지내거나' 하면 그쪽으로 찾아오거나 하죠. 그러니까 오키나와 쪽에 남아있는 가장 원형에 가까운 신사는, 신사이고 배례전이 있다고 해도 신체는 그냥 나무나 돌입니다. 그것도 반짝반짝 빛나거나 하지 않고 울창하고 어두운 곳에 조용히, 나비들이 날고 있거나, 어딘가 기분 나쁜 곳입니다. 전에 아이들과 갔더니, 아이들이 무서워하더군요. 뭔가 있을 것 같아요. 그 무섭다는 생각이 어떤 숲이나 그런 것들에 대한 존경의 마음으로— 요컨대 원시종교, 애니미즘입니다. '뭔가가 있는' 그런 자연과의 혼돈으로서 말입니다. '들어가지 않는 숲'은 이곳저곳에 있는데, 그곳에 가면 산을 오르는 사람들도 뭔가 있는 듯한 느낌이 든다고 합니다. 갑자기 공포에 휩싸여 그곳엔 들어가지 않는 편이 좋겠다는 생각이 든다고 해요. 그런 일들도 있습니다. 그건 뭔지 잘 모르겠지만, 아마 있을 거라 생각해요. 세상에는 오감으로 느낄 수 있는 것들만 있진 않잖아요, 딱히 오컬트를 믿지는 않지만요. 이 세상은 인간을 위해 있는 건 아니니까, 그런 게 있어도 괜찮다고 생각합니다. 그러니까 저는 인간을 위해 필요하니 숲을 남기자는 식의 능률적인 발상으로 자연을 생각하는 것은 왠지 아니란 생각이 듭니다…….

내 마음속 깊은 어둠이 어디선가 그런 것들과 이어져 있어서, 그런 것들을 한쪽에서 없애버리면 마음속 어둠도 없어져서 뭔가 내 존재 그 자체가 옅어질 것 같은 느낌이 들어요, 신경 쓰입니다.

저는 새해 참배는 간 적이 없지만, 그건 그 요란스러운 신사 안에 신이 있다고는 도저히 생각할 수 없어서인데, 일본인의 신은 역시 어딘가 심산유곡에 있지 않을까요(웃음).

—— 거기서 항상 푹 자는 건가요(웃음).

미야자키 혹은 돌풍 속에서 느긋하게 춤추고 있거나. 태풍 장면 등도 정말 넣고 싶었는데 말이에요.

—— 사츠키가 밤에 돌풍을 접하는 장면은 있는데요.

미야자키 그런 식으로밖에 못 했어요. 밤바람에 집이 흔들린다거나. 좀 더 모두가 기억하는 풍경으로 할 수 있었을 텐데. 예를 들면 태풍으로 집이 삐걱거리거나, 그러는 사이 밤에 문득 눈이 떠졌더니 아버지가 일어나 쇠망치를 들고 정원 뒤에서 덧문을 두드리고 있죠. 그걸 보고 두근두근하고, 아버지는 아무렇지도 않게 말하지만 이건 어쩌면 집이 날아가 버릴지도 모른다는 생각이 들어서…… 그래서 슬쩍 앞을 봤더니 나무가 바람에 휘어지고 나뭇잎이 엄청 날아오고요. 초록색 도토리가 달린 가지도 날아오고……. 덧문에 구멍이 있잖아요. 이 창살 창처럼 열리는 걸 그 때문에 만들어뒀습니다. 그런데 못 썼어요. 왜 못 썼냐하면, 분하지만 메이의 눈엔 닿지가 않아요.

—— 그렇군요(웃음). 그렇게 낮은 장소에 창이 열려 있을 리가 없죠(웃음).

미야자키 그런 걸 확실히 할 수 있었다면, 태풍의 하룻밤을 그려서 두근거리는 영화를 만들 수 있어요.

—— 그래서 밤이 지나면 맑게 갠 푸른 하늘을 볼 수 있으니까요.

미야자키 그래서 밖으로 나가면, 도토리가 떨어져 있거나 하잖아요. 그런 것만이라도 제대로 만들면 뭔가 우리가 오싹오싹하는, 파쿠 씨가 말한 건데, 체험을 선명하게 표현할 수 있어요. 태풍 때는 그저 무섭다고 생각하지만, 그 무서운 것 같기도 하고 두근거리는 것 같기도 한 기억이 자신의 마음속에 굉장히 큰 자리를 차지합니다. 즉, 그때는 그런 식의 말을 들었다거나 누군가한테 괴롭힘을 당했다는 그런 것보다 더 깊은 곳에서 풍경이나 풍토나 기후가 가진 의미를 알게 되는 겁니다.

사실 일본의 풍토나 풍경이 기후나 온도나, 바람이나 비나, 태풍이나 지진 등 그런 것들을 가진 의미가 일본인에겐 굉장히 강하지 않나 생각합니다.

그런 것들을 잊고 에어컨을 방에 넣어, 시골에 가면 "냄새나"란 말을 하거나

화장실 안에 물푸레나무향을 많이 뿌리니까 진짜 물푸레나무의 냄새를 맡으면 '화장실 냄새'라고 하거나, 그런 곳에서 아이들을 키우는 일은 말은 안 되게 잘못된 겁니다. 땅에서 멀어지니 안 되는 겁니다. 그렇지 않은 인생도 있다는 게 이번 작품입니다.

—— 토토로는 그 대자연의 정령이란 말인데, 한마디도 하지 않죠. 토토로가 말하지 않는다는 건 처음부터 정해진 건가요?

미야자키 예, 절대 오바케 Q타로로 만들어선 안 된다는 생각입니다. 너무 많이 나와도 안 된다고 생각했으니까요. 그리고 사츠키가 슬퍼하니까, 토토로가 동정한다거나 하는 묘사는 일절 넣지 않으려고 정했습니다. 사츠키가 메이를 찾는 부분도 굉장히 귀여워요. 메이는 바로 옆에 있잖아요. 그러니까 그러면 서비스로 고양이버스로 데려다 줬다…… 그냥 그뿐입니다, 그 장면은. 서비스했다는 의식도 없을지도 모르지만.

—— 고양이버스 쪽이 더 인간적이네요. 달그락달그락하고 병원이름을 보여주죠(웃음).

미야자키 그 달그락달그락 한 것은 어린아이에겐 '메이'라고 보여주는 쪽이 분명 안심할 테니까, 안심시켜주려는 연출입니다. 기분 좋게 끝내려는. 거기서 안심하지 않으면 마지막에 메이가 발견된 길에서 안심하는 걸로는 끝나는 게 너무 빨라요. 그래서 고양이버스가 나와서 달그락달그락하는 부분에서 이제 발견될 거란 걸 아는 거죠. 그러면 왠지 엄마도 괜찮을 거라 생각하게 됩니다(웃음). 이건 연출이지만요. 그래서 그곳은 밝은 음악이 들어가도 좋겠다고 생각했습니다.

—— 처음 시놉시스에선 사츠키가 토토로를 만나서 우산을 건네주고, 그 다음 날 눈이 떴더니 현관에 우산이 놓여있고 도토리 주머니가 답례로 있었다는 이야기였다고 하는데, 어째서 그렇게 변했나요?

미야자키 예, 우산을 돌려주러 가는 이야기로도 그림콘티를 한번 그려봤습니다. 하지만 그러면 토토로가 물건을 너무 잘 알아요. 빌려주거나 빌린다는 개념이 있을 리가 없습니다. 게다가 그 토토로가 비에 젖는 걸 싫어할 리가 없어요.

—— 동물이니까요.

미야자키 예. 게다가 비는 식물을 키우잖아요. 그 숲의 주인 같은 형태로 살고 있으니, 토토로는 식물들이 말하는 기쁜 목소리가 들릴 겁니다. 그런 생물이 비를 싫어할 리가 없죠. 특히 장마철 비니까요. 머리 위에 있는 나뭇잎에 똑, 똑 하고 떨어지는 빗소리를 들으며 '좋다'는 생각을 하는 생물이라고 생각하면, 우산을 빌려준 것에 감사할 리가 없습니다. 그 부분이 '아 그렇구나, 곤란하네' 라고 생각했습니다. 그저 낙숫물로 똑, 똑 우산이 울리면 그건 좋아할지도 모르겠다는 생각이 들었어요. 토토로는 그 우산을 뭔가 멋진 악기라고 생각한 겁니다. 악기를 줬으니 돌려줄 리가 없죠. 그럼 그 장소에서 답례로 도토리를 주면 좋겠다고 생각했습니다.

그러니까 이야기란 것은 반드시 처음부터 전부 완성되는 게 아니에요.

── 그 버스정류장 장면은 아이들이 영화관에서 보고 정말 좋아하더군요.

미야자키 저도 좋아합니다. 움직이지 않는 장면이고, 어려운 장면입니다. 사츠키가 놀라지만 두근두근 설레고 있죠.

── 그런 기분을 이해하는 거겠죠.

미야자키 토토로를 처음에 만나는 건 어느 쪽일까 생각했었는데, 역시 겁 없는 메이가 먼저인 편이 낫지 않을까. 아무리 당찬 사츠키라도 그렇게 커다란 게 갑자기 빗속에서 옆에 서 있으면 데미지를 받잖아요. 역시 메이를 만나게 한 다음에 사츠키를 만나게 하기로 했습니다. 그런, 아무런 소리도 없이 토토로와 함께 있을 때에 고양이버스가 나와서 엉망진창으로 해놓곤 사라져 버린다는. 그러니까 고양이버스가 나올 때 무서울 필요는 없다고 생각했습니다. 그런데 바람 소리를 넣었더니 훨씬 무서워졌어요. 그랬는데 이쪽이 맞다 싶으면서 히사이시 씨가 만든 음악이 들어가기 어려워졌습니다.

── 뭔가 음악이 들어갔나요?

미야자키 "따따따따" 하는 고양이버스의 테마 같은 곡이 그 장면에 들어가려고 했었습니다. 하지만 넣어보니 그냥 명랑한 바보 고양이로, 외국의 고양이가 돼버렸어요.

바람을 탔을 때 바람과 함께 온다는 것은 줄곧 이미지로 그려왔었지만, 굵

은 나무들 사이잖아요. 바람을 불게 할 수가 없었습니다. 그래서 미술의 그 깊은 맛을 셀로 만들어 죽이고 싶진 않았기 때문에 바람을 넣는 건 그만뒀습니다. 그런데 그 우오오오 하는 바람 소리가 울리는 걸 넣어보니 결과적으론 이상하지 않아서, 참 신기하죠(웃음).

현실과 꿈의 사이에서……

—— 검댕이 밤에 숲으로 건너가는 환상적인 신은, 현실과 무리 없이 하나 되어서, 굉장히 재미있었습니다.

미야자키 전혀 다른 두 종류의 이야기를 만든 것 같죠. 토토로가 나오는 곳과 그 자연의 묘사가 어떻게 조화를 이루는지는 여러 가지 생각했었습니다. 불안은 있었지만 역시 그 집이 있고 주위에 그런 숲이나 자연이 있어서, 그곳에 그런 아이들이 있다는 것을 처음에 극명히 보여주지 않으면 뭐가 나와도 당연하게 될 듯했습니다. 뭐가 나와도 당연하다는 건 어차피 그림이니까 란 식으로 생각하게 되고 마니까요. 그러니까 생활의 부분은 되도록 확실히 처음부터 그려둬야 하죠. 후반이 되면 마구 달릴 수 있으니까요. 때문에 초수계산에선 예정보다 굉장히 착오가 생겼습니다.

—— 그런가요(웃음).

미야자키 이사한 첫날밤에 그렇게 시간이 들 거라곤 생각하지 않았었습니다.

—— A파트가 늘어진 건가요?

미야자키 늘어졌다고 하기보다 필연적으로 그 정도 걸린 겁니다.

—— 이번에는 이야기다운 이야기도 없죠, 평소와 비교하면.

미야자키 예, 없네요.

—— 미아가 될 뻔했던 정도의 클라이맥스와…… 그 부분에서 이번에 미야자키 씨는 상당한 각오를 하신 것 같았는데. 좀 더 스토리다운 스토리를 만들 방법도 가능하지 않았나요?

미야자키 그건 처음부터 전혀 의문은 없었습니다. 스토리가 꽤 완성됐다고 생

각했을 정도입니다. 그야말로 태풍의 하룻밤 속에서라도 충분히 아이들이 설렐 수 있는 영화는 만들었다고 생각합니다.

—— 그건 아이들의 정감을 안에서 펼쳐두는 걸로 괜찮다는 건가요?

미야자키 아니 그렇지 않고, 태풍의 하룻밤은 그 자체가 두근두근하는 일상 속의 비일상입니다. 그러니까 그걸 재미있게 그릴 수 없다면 이런 영화는 만들어지지 않아요. 아까 말했듯이 속임수를 쓰지 않고 끝났다는 것은 그런 겁니다. 사츠키와 메이가 토토로를 만나죠. 하지만 기본적으로는 사츠키가 만난 버스정류장도, 그리고 메이가 처음 만난 부분에서도 정말 있었던 일인지, 아니면 꿈인지 알 수 없게는 해뒀습니다. 하지만 저는 물론 정말 있었던 일이라고 생각하고 만든 거예요.

—— 돈도코 춤으로 나무가 자라는 부분도 그렇죠.

미야자키 그건 뭐, 나무의 원폭……(웃음).

—— 실은 보면서 씨앗 속에 들어있는 생명력의 크기를 나타내는 걸까…… 혹은 나무 자신이 보는 꿈일까 등 여러 생각을 했었는데…….

미야자키 (웃으며 아무 대답도 해주지 않는 미야자키 씨. 관객이 본 그대로 느낀 그대로 받아들여졌으면 하는 것 같다)

—— "꿈이지만 꿈이 아니었다"는 대사도 멋집니다.

미야자키 설명이 과잉된 그런 대사를 사츠키가 한 것은 그렇다 치고, 메이가 바로 뒤를 쫓는 것은 좀…… "꿈이 아니었다"고 사츠키가 한 번 말을 하고난 뒤, 사츠키가 한 번 더 말하고 메이가 흉내를 내서 말하면 좋았을 거라고 반성했습니다(웃음). 전부 알 필요는 없어요. 토토로의 정체가 뭐냐고 물어도 저 역시 모릅니다.

히사이시 조 씨와 얘기하며 음악도 꽤 고민을 했는데, 신비성을 과하게 강조하면 그것도 좀 아니고요. 그렇다고 해서 너구리가 옆에 나왔다는 식으로 쓸데없이 친근감을 갖고 만들어버리는 것도 아닙니다. 그래서 히사이시 씨의 무성격의 미니멈 뮤직 느낌이, 그게 가장 좋았습니다. 그보다 더 신비로운 분위기는 신비 그 자체가 돼버려 어디선가 들은 듯한 소리가 들어가거나 해서, 그 알 듯

도 하지만 조금 다른 듯한 그런 느낌이 좋았던 게 아닐까 생각합니다.

신기했던 건 사츠키 옆에 나타나 서 있을 때 들어간 음악은 한 번 완성된 음악이—일곱 박자 기조의 리듬이 있는 것—계속 들어간 걸 좀 너무 많으니까 빼 달라고 했습니다.

그래서 히사이시 씨가 믹싱 중에 뺐습니다. "하나, 둘, 셋, 넷, 다섯, 여섯, 일곱, 후"를 수를 세며 뺐어요. 또 수를 세며 넣기도 하고. 그랬더니 너무 좋아진 겁니다. 그걸 영화에 맞췄더니 너무 딱 맞아요. 신기할 정도로 잘 맞았습니다.

사츠키가 올려다볼 때는 리듬이 없고 토토로가 나오면 그 리듬이 들어와서. 뭐 세상엔 이런 일도 있구나 생각했습니다(웃음). 그 부분의 음악은 좋았어요. 방해하지 않고 성격을 정하지도 않고, 게다가 묘하고 신기한 느낌이 들어서. 하지만 심하게 기묘하지도 않고 묘하게 친근감 있고…… 그 장면은 소리와 음악을 넣어서 정말 좋아졌습니다.

음악 제작에 관해선 히사이시 씨도 꽤 고민했습니다. 밝게 만들어야 한다고 생각했던 거예요. 하지만 밝게 하지 않아도 된다는 걸 영화가 끝나고 나서야 저 자신도 확실히 단언할 수 있었어요. 도중에 히사이시 씨에겐 그렇게 밝게 할 필요는 없다, 음악을 전부 붙여버리면 좋지 않다고 말하며 다시 만든 부분도 있습니다. 큰일이다, 음악은 내가 조금 더 가무음곡에 밝았다면 이렇게까지 되진 않았을 텐데 생각하는 부분도 몇 있었습니다. 음악이라는 건 진짜로 맞춰보지 않으면 알 수 없는 부분이 있네요.

—— 나우시카가 건십은 바람을 가르지만 메베는 바람을 타는 거라고 했습니다. 그 이미지에 놀랐는데, 『토토로』에선 결국 '바람이 되어'버렸네요(웃음). 빙글빙글 토토로가 나는 방법은 정말 즐거워 보였습니다.

미야자키 그런 장면은 활극 속이었다면 좀 더 밀 수 있습니다. 그건 바람이 되어 날 뿐이잖아요. 그러니까 그 이상으로 밀고 나갈 수 없어요. 그렇게 하면 너무 과장돼버리니까, 굉장히 눌러 내린 겁니다. 바람이 되어 어딘가로 가버린다면 모르겠지만. 그런 목적 없이는 "아 우리, 바람이 되었어!" 그걸로 끝이어도 상관없어요. 그 이상 뭔가 있냐고 물어도 그뿐이니까.

—— 그것만으로도 사츠키와 메이에겐 꿈같은 체험이었을 거라 생각합니다.

미야자키 유감인 건 바람이 수면을 건너갈 때 잔물결이 일어나는 부분이 있잖아요? 그런 표현이 가능하면 좋겠다는 얘기를 오가 씨와 항상 했습니다. "3배 스케줄을 주면 할게."라고 말하는 거예요, 오가 씨가. 녹나무가 정말 바람에 흔들리듯 제대로 그릴 수 있다면 얼마나 좋을까 말하면 "3배 있으면 가능해."라고 얘기합니다.

—— 일부 녹나무의 윗부분은 흔들리는 컷도 있었는데요.

미야자키 우리가 생각했던 것은 그런 오버랩이 아닙니다. 결국 포기했습니다. 하는 방법도 몰랐고, 더욱이 배경을 잘 그리는 그런 클래스의 오가 씨가 거기서 10장을 그릴지 어쩔지. 애니메이터가 이렇게 나무를 움직이게 그리면, 그걸 이번엔 나뭇잎을 그리고, 그게 반짝반짝하게, 빛이 바뀌면서 반짝반짝 움직이게 하기 위해선 몇 장이 필요한지가 문제입니다. 전체를 3콤마로 움직이게 하면서 반짝반짝 1콤마로 그리고…… 그걸 하면 잎은 가지가 흔들리면서 달그락달그락 빛이 달리게 할 수 있을 거란 것까진 확신할 수 있었지만, 그런 일을 할 여유가 없으니까요.

산봉우리를 건너갈 때 벼 이삭이 나오면 그 시기는 반드시 꽃이 피어있는데, 그걸 그리면 움직이게 할 수가 없어요. 그저 푸른 융단처럼 만들어버렸는데, 그런 건 좀 아쉽습니다. 오가 씨와 둘이서 이 벼가 바람이 불면 쓰러져서 구멍이 생기면서 이렇게 움직이게 할 수 있었으면 좋겠다며 얘기했습니다. 강이라면 강에 일어나는 잔물결……도 역시 3배(웃음)라는 얘기가 되고 마는 겁니다.

—— 『팬더와 친구들의 모험』에선 팬더 가족이 갑자기 미미의 일상 속에 나타나죠. 『이웃집 토토로』의 그 부분과의 차이를 미야자키 씨는 어떻게 생각하고 계신가요?

미야자키 제 의식 속에선 그다지 다르지 않습니다. 미야자와 겐지의 작품 가운데 가장 좋아하는 게 『도토리와 산고양이』인데, 그 산고양이, 읽어도 잘 모르겠습니다. 알 필요도 없지만. 그 삽화를 보면서 굉장히 마음에 들지 않았습니다. 그런 작은 산고양이가 나오는—그건 아니라고 생각했어요. 거대한 2미터 정도

의 산고양이가 멍하니 서서 온갖 방향을 쳐다보면서 그 발아래 작은 도토리가 돌아다니는…… 그런 식이라 생각했습니다. 멍하니 서 있는 산고양이를 생각했을 때 그 세계가 굉장히 좋아졌습니다. 사실 옛날에 여우를 처음 봤을 때 실망했습니다. 사람을 속인다는 건 좀 더 크다는 느낌이 들잖아요. 중형 개보다 작아서 그런 동물이 사람을 홀릴 수 있을 리가 없다고 생각한 거죠. 진짜 너구리를 봤을 때도 마찬가지. '너구리'라고 하면 왠지 막연하게 크지 않을까 생각이 들지 않나요? 너구리가 변신을 했다든가 여우한테 홀렸다든가 하는 말, 그리고 여우가 인간으로 변신해 말을 타고 유부를 먹으려다가 붙잡혔다는 둥 그런 이야기를 어린 시절에 너무 많이 들었기 때문에 더 클 거라 생각했었습니다. 그게 그거겠죠.

그러니까 『팬더와 친구들의 모험』을 만들 때는 판다는 분명 크고 거대하며, 게다가 멍하니 서 있는 거라고 정했습니다. 저는 역시 일본인이라고 생각하는데, 약았다는 말이 있잖아요. 그리고 엄청나게 미련해지는 완전 멍청이…… 일본인은 어딘가 훌륭해지면 미련해져서 뭔가 열심히 사는 사람들을 감싸주는, 그런 한없는 거대한 미련함 같은 걸 좋아한다고 생각합니다. 예를 들면 사이고 다카모리도 그런 이미지가 있잖아요. 그 거대한 미련함마저 감도는 우울한 멍청이란 것이 왠지 좋습니다. 그래서 토토로는 그런 느낌이 된 거예요(웃음).

── 히쭉 웃는 모습이 대사는 없지만, 그걸 보면서 조금 해방이 되는 부분이 있었습니다.

미야자키 일본의 신이란 외국처럼 예수가 웃었는지 웃지 않았는지 하는 그런 게 아니라, 웃습니다. 일본의 기후 같은 것으로 엄할 때도 있지만, 역시 기본적으론 해님은 싱글벙글 같은 느낌입니다. 젊었을 때 저는 그게 너무 싫었어요. 좀 더 준열한 걸 원했었습니다.

── 뭔가 속된 느낌은 있네요, 일본은. 전혀 인간과 다르지 않은 듯한 기분도 들어요, 감정적으론.

미야자키 '날뛰는 신'이 되기도 합니다. 그래서 진정시켜야 하는데, 진정이 되면 싱글벙글한 온화한 신. 그런 쪽이 좋습니다. 아무래도 일본인은 신이 혼을 구

해주었으면 좋겠다고 생각하진 않잖아요. 뭐 죽으면 어디에 간다는 둥 여러 말들을 하지만, 아무래도 극락이든 천국이든 느낌이 없어서, 사실 근처에 자라있는 나무나 산이나 땅 속에 성불한다는 쪽이 더 느낌이 있잖아요. 그래서 저는 땅에 묻는 걸 좋아합니다. 어머니를 화장할 때 사실은 매장 쪽이 좋다고 생각했으니까요. 그래서 묻은 자리에 꽃이 피면, 아아 어머니가 꽃이 되어 피었다고 생각할 수 있을 텐데. 그냥 탄산가스와 탄소로 만들어버리는 건 아까워요. 비료가 되어 나무나 풀이나 벌레 등 살아가는 것들의 단편이 돼준다면 얼마나 좋을까 생각했습니다. 무슨 얘기를 하고 있는 거죠(웃음).

—— 이야기 속에선 토토로도 고양이버스도 일절 설명하지 않아서, 신이라고 생각하는 사람이 있을 수 있고 원령도, 요괴도 괜찮으니까요. 고양이버스도 모노노케가 버스를 보고 재미있어 보여 둔갑한 거란 설정이 재미있습니다.

미야자키 고양이버스도 옛날엔 그냥 괴물 고양이였겠죠. 버스를 보고 재미있다고 생각했습니다. 토토로도 조몬인한테서 조몬 토기를 배우고, 에도 시대에 놀던 남자아이를 흉내 내며 팽이를 돌리잖아요(웃음). 토토로는 3천 년이나 살아왔으니, 본인에겐 바로 얼마 전 배운 것들입니다. 칸타의 할머니가 부모님께 혼이 나서 울며 걸어갈 때 토토로를 만났을지도 몰라요. 토토로는 어쩌면 어렸을 때의 할머니와 메이를 같은 여자아이라고 생각하고 있는 걸지도 모릅니다 (웃음).

—— 고양이버스는 다리가 12개나 되는데, 왜 그렇게 달리게 만들었나요?

미야자키 아, 지네가 걷는 것처럼 순서대로 움직이게 할 거란 얘기를 하면서 곤도(가쓰야) 군한테 맡기고 가끔 보면서 움직임을 만들었습니다. 조금 무리는 있지만, 1콤마로 그리는 게 사실 가장 좋겠죠. 동물이 걸을 때는 실제론 어깨가 앞으로 나와요. 그런데 고양이버스는 어깨 연결 부분이 너무 붙어있어서 그게 안 됩니다. 다만 그런 가상 캐릭터의 달리기는 반대로 거짓말하기가 쉽습니다. 아이들인 메이와 사츠키가 달리는 쪽이 훨씬 어려워요.

아이들의
세계를……

—— 사츠키와 메이에게 토토로와 만난다는 건 어떤 건가요?

미야자키 토토로가 존재하는 것만으로 사츠키와 메이는 구원받은 겁니다. 존재하는 것만으로, 미아를 찾을 때 도와준 것만으로도. 하지만 그때 토토로가 함께 있으면 안 된다고 생각했습니다.

—— '보물섬은 있었다'만으로 좋다는 말이군요(웃음).

미야자키 그렇습니다. '라퓨타는 역시 있었다'입니다(웃음). 거기서 어떻게든 하자든가, 그 부분이 어떻게든 되는 게 아니라, 보물섬은 있고 토토로는 있습니다. 있다는 사실로 사츠키와 메이는 고립무원이 아닌 거예요. 그걸로 괜찮지 않나 싶습니다……. 이런 영화를 만들면 나의 근본엔 무엇이 있을까 하는 게 전보다 조금 더 느껴집니다. 내가 무엇을 좋아하는지 등 저의 어린 시절 일이나, 아이들이 아직 어렸을 때 일이나, 지금은 다 큰 조카들이 했던 일들 등 여러 일들이 많이 생각났습니다. 그것들이 생각나서 아이들이 나가서 무엇을 할까 하는 것을 그다지 고민하지 않고 그릴 수가 있었습니다.

예를 들면 이미 당사자는 잊어버렸겠지만, 둘째 아들이 유치원 무렵일 때 아내와 쇼핑을 하러 갔습니다. 그날, 바람이 강한 날이었는데, 돌아와서 "얘는 천재 아냐?"라며 아내가 말하는 겁니다. "오늘은 공기방울이 부딪쳐와."라고 아이가 말한다고, 그건 어린아이의 실감입니다. 이제 아들은 잊어버렸고 아내도 잊어버렸죠. 그때 아이들은 그런 말을 하는구나 생각했는데, 사츠키의 장작이 돌풍에 날아가는 부분이 있잖아요, 생각이 나서, 공기방울을 부딪치게 했습니다. 그런 말은 왠지 신기하게 남아요, 머릿속에. 그런 것들이 더 많이 모여 생긴 게 『이웃집 토토로』입니다. 어머니가 입원해 있을 때 학교에서 돌아와 텅 빈 집 안에서 느끼는 외로움 같은 건 저도 확실히 경험했으니까요…….

—— 사츠키는 진짜 4학년이 보면 꽤 어른스럽겠네요.

미야자키 그런 경우의 아이들은 언니가 될 수밖에 없어요. 4학년은 『도라에몽』을 졸업하는 시기입니다. 자신이 이야기의 주역이 되는 시기예요. 『나는 왕』이란 동화가 있는데, 그걸 유아가 좋아합니다. 사실 자신들의 이야기가 적혀 있어요.

바보 같은 왕이 나와서 "이 왕은 정말로 바보야"라며 기뻐하며 읽습니다, 킬킬 웃으면서. 하지만 사실 자신들의 이야기를 읽은 겁니다. 그것을 자신은 이런 게 아니라, 이런 게 되고 싶다든가 이랬으면 좋겠다고 생각하기 시작하는 때가 4학년이라 생각합니다. 그 무렵 대부분 누군가를 좋아하게 되거나 하죠, 10살이란 나이는 하나의 경계선이라 생각합니다. 그럼 사츠키가 그래서 10살이냐고 묻는다면, 잘 모르겠지만, 그래도 10살 아이는 그 정도 생각으론 삽니다. 아마 그럴 거라 생각해요. 10살은 부엌일도 할 수 있어요. 저도 했으니까요. 청소도 했고 목욕물도 데웠고 요리도 했어요.

—— 스태프한테 들었는데, 제작 도중에 미야자키 씨가 동화를 위해 '걷기' 강의를 하셨다던데 정말인가요?

미야자키 걷기가 아니라 '달리기'입니다.

—— 어떤 이야기인가요?

미야자키 달리지 않습니다. 모두 기호로 기억하고만 있고 달려주질 않아요. 2콤마 중 2장을 6콤마로 달리는 달리기는 제가 도에이동화에 들어갔을 때도 아직 일반화되어있지 않았습니다. 그걸 주장하는 사람과 5콤마로 달리게 하는 편이 좋다고 생각하는 사람 등 여러 가지 있었습니다. 그래서 오쓰카 야스오 일파는 6콤마가 맞다고 하고, 파쿠 씨도 포함해 최저 6콤마가 아니면 안 된다고 생각했습니다. 그때 나는 오쓰카 씨한테 강의를 받았는데, 6콤마로 2콤마 식으로 달리게 한다는 것은 어떤 착각을 이용하고 어떤 기분을 내기 위해서인지, 이 3장의 그림은 각각 의미와 역할이 있고 탄력적이어서 이건 당기고 이건 차는 거라고. 그 3개의 요소를 합쳐 겨우 달리는 것처럼 보이니까, 그런 생각으로 이 3장의 그림, 포즈는 만들어진다는 강의를 들었습니다. 그렇다고 강하게 납득을 했지만, 그대로가 아니라 그걸 패턴화해서 기억하지 않고 그럼 그걸 작은 아이가 달릴 때, 악역이 달릴 때, 어떤 식으로 변형시켜 가면 그 느낌이 나올까 하고 제 나름대로 이론 무장을 한 겁니다. 그랬더니 이런 포즈를 그리면 이건 안 된다고, 그런 일종의 이론이 완성됐어요. 그래서 그건 일반화됐다고 생각했던 부분이 전혀 일반화되어있지 않다는 사실을 알게 된 거죠.

아무것도 모르고 그리는 거예요. 그냥 그런 거라 생각하고 그리는 겁니다. 그래서 신인 때 제가 가르친 녀석들도 모두 잊어버렸습니다.

상하 움직임을 줄 때도, 주지 않을 때도, 두면 안 되는 경우와 주는 편이 좋은 경우, 어떻게 구분하는지. 그래서 한 번 강연을 했는데, 한 번 가르쳐 준 것으론 제대로 기억할 리가 없죠.

—— 그건 사츠키용이나 메이용을 따로따로 하셨나요?

미야자키 아니, 기본적으로 이런 달리기란 겁니다. 그러니까 가르칠 때 어디를 보고 하는지. 척척 그릴 때 왠지 그림을 빗대어놓고 움직이는데, 어긋나게 하지 않고 이렇게 하는 편이 좋다는 것, 이렇게 해야 하는 건 이런 의미가 있다 라는 걸 얘기한 겁니다. 적어도 그런 것 때문에 기본이라고 여겨지는 이 3개의 포즈가 있는데, 이 포즈도 조금 잘못하면 바로 굳어져 덜그럭거리기만 하고 좋은 달리기가 되지 않아요. 달리기를 꽤 많이 고쳤는데, 연출이 달리기의 동화나 원화를 고치고, 참고할 포즈를 넣어가는 거라서…… 비참한 컷은 많습니다.

—— 확실히 초등학교에 가서 어린 1, 2학년을 보면 잘 움직인다, 지치지도 않네, 라고 생각합니다. 또 묘하게 빠르잖아요.

미야자키 예. 아이들에겐 달리려는 의사는 없습니다. 빨리 가려는 의식이 있을 뿐이에요. 빨리 가려고 하면 자연히 달리게 됩니다. 그러니까 어린아이들한테 심부름을 시키면서 "달리면 안 돼"라고 얘기하면 "응"이라고 대답하고는 금방 또 달립니다(웃음). 서둘러 가려고 생각할 뿐이지, 당사자는 달리지 않을 생각이에요. 이번 영화는 스토리로 끌고 가는 영화가 아니라서, 컷 자체가 잘 표현되어야만 합니다. 그러니까 그런 의미로는 애니메이터의 역량이 부족했어요. 굉장히 부족해요!

—— 익숙하지 않으니까요, 애니메이터에게 요구하는 이야기도 적고.

미야자키 그뿐만이 아닙니다. 그런 것들에 흥미를 갖지 않는 사람들이 너무 많아요, 애니메이터 중에. 그런 것을 그리고 싶어서 들어온 게 아니라, 현실을 잊고 어딘가 다른 곳에 가고 싶어서 온 사람, 많잖아요. 폭발 장면이라든가. 활극을 할 때는 신경 쓰이지 않던 것들도 『토토로』에서 했더니 굉장히 신경 쓰이

더군요, 사츠키와 메이뿐만이 아니라 여러 가지를 포함해서. 애당초 아이들이 똑같은 리듬으로 달릴 리가 없어요. 실제로 아이들을 보면 굉장히 잘 알 수 있습니다, 다들 엄청나게 달라요. 친구들과 얘기하면서 돌아오는 아이들을 보면 알 수 있는데, 샐리처럼 둘이서 재잘재잘 서로 얘기하며 걷는 아이는 없습니다. 뒤를 보거나 옆으로 가거나, 그게 끊임없이 이어집니다. 창에서 아이들이 지나가는 걸 봐보라고 몇 번씩 얘기했어요.

사츠키와 메이

—— 미야자키 씨는 딸이 있으신가요?

미야자키 없습니다. 사내아이가 둘, 제 형제도 4형제, 모두 남자예요.

—— 왜 여자아이 둘인 자매로 하려고 생각하셨어요?

미야자키 제가 남자니까요. 남자라면 칸타 형제잖아요. 그랬더니 좀 달랐습니다.

—— 좀 더 거칠어지나요?

미야자키 글쎄요…… 좀 더 애처로워서, 저는 못 만들 거예요. 제 어린 시절 일을 너무 오버랩해서. 그래서 그건 만들고 싶지 않습니다. 예를 들면, 저와 어머니와의 관계는 사츠키처럼 친근하지 않았으니까요. 좀 더 자의식이 과잉됐고, 그건 어머니도 그래서 병원에 병문안 왔다고 안아주는 것도 아니에요. 즉 사츠키가 좀 쑥스러워서 바로 다가가지 못하는 게 당연합니다. 그러면 사츠키의 어머니는 어떻게 할까…… 아마 머리라도 빗겨주지 않을까, 그렇게 해서 일종의 스킨십을 할 거라 생각했습니다. 그게 사실은 사츠키를 지탱해주는 거죠. 그런 배려는 있을 겁니다. 사실 그런 이야기가 정말 있는데, 제작 쪽의 키하라 군이 이런 얘기를 들은 적이 있다고 어떤 여성의 이야기를 해줬습니다.

그녀의 어머니가 병이라, 그래서 아이들한테 아무것도 해줄 수가 없어서, 그래서 그 아이의 머리카락만은 열심히 빗겨주었다는 겁니다, 병실에서 얘기를 나누면서. 그게 그 아이에겐 굉장히 큰 버팀목이 됐다는 거예요. 미국인처럼 꽉 안아준다거나 그런 건 익숙하지 않아요. 게다가 이미 초등학교 4학년이라면

더 그렇습니다. 그럼 역시 머리를 빗겨주는 의식이 사츠키에겐 굉장히 의미가 있는 일이라 생각합니다. 메이는 무릎에 붙어 어머니의 체온을 느낄 수가 있어요. 메이는 안길 수 있습니다, 아직.

── 병문안을 한 다음, 집으로 돌아가는 세 명의 안심감 넘치는 자전거의 자유롭고 느긋한 움직임엔 감동했습니다. 표정도 마음속 기쁨이 넘쳐 나오는 좋은 장면이었어요. 이런 걸 감독님께 물어도 될까 싶은데…… 사츠키가 감정을 억누르지 못하고 울음을 터뜨리는 장면이 있습니다. 그 장면에 대해 꼭 묻고 싶은데요.

미야자키 처음부터 그렇게 엉엉 울게 할 생각은 없었습니다. 사츠키는 분명 긴장하는 아이라고 생각했는데. B파트까지 하고 나서 사츠키와 메이의 관계를 봤더니 메이 쪽이 일을 그다지 깊게 생각하지 않고 그다지 울적해하지 않습니다. 그리고 사츠키는 분명 우울해요. 왜냐하면 너무 착한 아이입니다. 애쓰고 있다는 걸 확실하게, 이렇게 인정하는 편이 사츠키 본인도 편해요. 안 그러면 불량소녀가 됩니다. 그러니까 이 아이는 어디선가 감정을 폭발시켜줘야만 한다고, B파트 그림콘티가 반 정도 지나고부터 생각이 들었습니다. C파트에 들어갔을 때부터예요.

── 덧문도 열고 식사도 도시락도 만들고 동생을 돌봐주고 있으니까요.

미야자키 C파트를 하고, 그렇게 D파트에 들어갈 때 이건 이제 분명 사츠키가 화가 날 것이다…… 라고 생각해서 냄비를 던지거나 하는 건 싫으니까요. 저도 경험이 있습니다. 어렸을 때 어머니가 누워계셔서 부엌일을 해야 한다는 건 결코 미담이 아니에요, 일상이니까요. 어쩌다 하루 정도 누워계실 때 대신 하는 거라면 괜찮지만, 일상으로 하는 건 힘듭니다.

── 반년 정도 계속하는 거니까요.

미야자키 아버지도 하고 있겠지만……. 그러니까 한 번, 사츠키가 화를 내고 울거나 하지 않으면 사츠키가 면목이 서지 않을 거라 생각했습니다. 그래서 어머니가 병원에서 말하잖아요, 사츠키가 불쌍하다고. 그 정도로 이해해주지 않으면 사츠키는 불량소녀가 되고 말 거라고 생각했습니다……. 그래서 엔딩의 그

림도 어머니가 돌아와 안심하고 보통 아이들과 섞여서 노는 사츠키로 그린 거예요. 얼굴도 닮아서 누가 사츠키인지 모를 정도로, 그걸로 된다고. 메이도 항상 언니에게 휘둘리는 동생이 아니라 자신보다 어린아이가 생겨서 그 아이를 데리고 놀아주는 식으로 하는 편이 좋아요.

그래서 토토로와 사츠키 일행이 함께 있는 그런 그림은 일부러 빼놓았습니다.

거기에 멈춰 서 있으면 그 아이들은 인간세계로 돌아갈 수 없으니까요. 그 이후부터는 전혀 토토로를 만나지 않게 돼도 좋다고 생각했습니다.

── 눈사람 정도는 만들어서, 그걸 토토로들이.

미야자키 보고 있을지 어떨지 모르지만, 그것으로도 좋다고 생각했어요. 하지만 기본적으로 그 부분의 엔딩 그림을 그렇게 하려고 생각한 것은 역시 끝까지 가고 나서입니다. 거기서 겨우 작품이 보였어요. 그때 이미 속편은 없다고 정했습니다. 토토로들은 한 번 만난 걸로 충분해요.

가장 고민한 장면

── 『이웃집 토토로』를 보면서, 어린 시절을 떠올리는 사람이 많았던 듯합니다.

미야자키 제가 도코로자와로 이사하고 바로, 근처에 강이 지나가는데 거기에 자기 아이들이 빠졌다고 부모가 뛰어들어 주변에서 큰 소동이 난 적이 있습니다. 거의 개골창 같은 더러운 강인데, 모두 열심히 찾았어요. 그랬더니 그 아이들이 느닷없이 나타나서 그런 일은 없었다고, 다른 곳에서 놀았을 뿐인데 말이에요. 그런 일도 있더군요. 그런 때는 갑자기 일상이 날아가 버리죠.

축제에 함께 간 동생이 돌아오질 않아서 "누군가 데려간 거 아니야?"라고 했더니 모두 뿔뿔이 흩어져 찾은 적이 있었습니다. 미아가 됐다는 걸 알아서요. 요즘엔 전화도 있고 미아가 되지도 않지만 말이에요. 그때 아무도 찾지 못할지도 모른다고 느낀 기분이나, 서둘러 돌아가 모두 흩어져 축제의 어둠 속을 찾아다닐 때의 기분이나, 발견됐는데 누군지 모르는 할머니의 팔을 잡고 울고 있

고 그 할머니는 난처해서 어쩔 수 없이 데리고 걸었다던가(웃음)…… 그런 경험으로 그 영화는 완성됐습니다. 스토리는 필요 없어요. 90분으로 만들 수 있다면 좋았겠다고 생각하지만, 어디를 늘리면 좋겠냐고 한다면, 토토로 부분이 아니라 사츠키와 메이의 생활 부분을 더할 뿐입니다.

—— 어디까지나 토토로가 아니라 사츠키와 메이의 이야기란 말이군요.

미야자키 전화를 걸고 나서 돌아와 보니 사츠키와 메이가 자고 있었다는 부분이 있잖아요? 그 부분은 정말 곤란했습니다. 쭈그리고 앉아서 부엌에 가서 앉아있는 사츠키를 그려봤더니 전혀 아닌 거예요. 저는 그런 기분이 아니었습니다. 제 어머니가 입원해서 집에 가정부밖에 없어서요, 지금은 가정부라고 부르나. 가정부와 아이들은 사이가 안 좋아요. 적입니다. 아침엔 담요를 확 벗겨버리고, 정도 용서도 없어요. 그쪽도 18살인가 20살 정도잖아요. 꼬마 취급하고 말도 안 듣고 화도 났을 거라 생각하지만. 그런데 형이 학교에 2부 수업을 받고 와서 누가 강아지를 데리고 갔다는 거예요, 제가 귀여워하던 강아지 말입니다. 그때의 기분을 떠올렸습니다. 서 있을 수도 없을 정도로 컨디션이 굉장히 안 좋아져서 슬프다거나 불쌍하다거나 하기보다, 이제 어떻게 해야 할지 모르겠는 거예요. 부모가 있었다면 어떻게든 해달라고 했겠지만, 부모가 없잖아요. 가정부는 태연한 얼굴을 하고 있어요. 강아지를 돌보지 않아도 되게 됐으니까. 그때 제가 어떻게 했었나 생각해보니 전혀 생각이 안 나요……. 아마 잠들지 않았을까요.

그래서 『이웃집 토토로』의 노벨라이즈 책을 쓰신 아동문학가 구보 쓰기코 씨와 얘기하면서, "그런 때 아이들은 어떻게 할 것 같아요?"라고 물었더니, 쿠보 씨도 역시 잠을 자지 않을까 하고 말하는 겁니다. 그래서 사츠키가 누워 있다가 잠이 들어버렸다는 걸로 그렸더니 굉장히 설득력이 생기더군요.

메이는, 바로 잠들 것 같진 않을 거라 생각해서 집에 도착할 무렵엔 울음을 그치고 있죠.

장난감을 습관적으로 아무 생각 없이 만지는데, 그러다가 졸려서 그대로 잠들어 버릴 거라고…….

그걸 알았을 때, 갑자기 제가 그때 진짜 무엇을 했었을까 하는 걸 알겠더군요(웃음).

—— 인생의 공백을 알았을 때(웃음).

미야자키 그렇군요. 아마 그랬을 게 틀림없다는 걸 알았어요. 어느 방에서 잤느냐고 하면 아마 아무것도 없는 방에서요. 담요나 베개 같은 것은 전혀 생각도 못한 채 그 자리에서 잠들었을 겁니다.

그때 가정부가 이불을 덮어주거나 베개를 갖다 주거나 하는 일은 절대 없을 거라 생각해요. 그래서 저는 그 장면이 굉장히 좋습니다. 그 부분을 알아낼 수 있었다는 게 굉장히 기뻤어요.

그래서 오가 씨한테 이런 부분에서 잠을 자는 장면을 그려서 "이거, 어떻게 생각해?"라고 물었더니 "이런 데서 낮잠 자면 기분 좋죠."라고(웃음).

반대로 말하면 부모들은 아이들을 살짝 오해하고 있어서, '이런 때에 태연히 잘 수 있다'고 생각하죠, '아이들은 죄가 없다' 등 생각하지만, 사실 아이들에겐 태연한 게 아니라 서 있을 수도 없을 정도라 자기방어를 위해 자는 거죠. 그러니까 자고 있는 건 사실 가장 곤란할 때라 생각합니다. 등교를 거부하는 아이들이 집에 돌아와 쿨쿨 잔다거나 정말 끝에 몰려 곤란한 때이기 때문에 자는 거구나…… 라는 걸 알았을 때 전보다 좀 더 여러 가지를 알게 된 듯한 기분이 들었습니다.

게다가 메이는 옥수수를 안고 잡니다. 사실 그 앵글이라면 안고 있는 옥수수가 보이지 않지만, 이쪽을 향한 그림이 되게 해선 안 돼요. 이쪽에서 얼굴이 보이면 그것도 그게 풀죽은 얼굴이거나 하면 거짓말이 되니까요. 그 장면을 완성했을 때 사실 가장 기뻤습니다.

—— 옥수수를 안고 있는 것은 생각하지 않았습니다. 잘 몰랐네요.

미야자키 그런 거, 모르나요? 저는 린카이 학교에서 태어나 처음으로 성게를 봤을 때, 이렇게 재미있는 것은 꼭 병에 걸린 어머니께 보여주고 싶다는 생각이 들어서, 그걸 그대로 기숙사 나무 밑에 뒀어요. 지금 생각하면 어머니는 성게 같은 건 이미 봤을 텐데(웃음). 당연히 나무 밑 성게는 썩어버려서 실망했던 기

억이 있는데, 그때 제가 놀랐던 거나 기뻤던 걸 조금이나마 나눠주고 싶다고 생각하면서, 그걸 어머니가 이미 보지 않았을까 하는 생각은 하지 못했던 거죠.

처음 내가 딴 옥수수이지, 할머니가 다 줬다는 건 잊어버린 겁니다. 이걸 엄마한테 전해주면 엄마는 건강해지는 거잖아요. 그럼 옥수수는 메이에게 키워드인 겁니다. 옥수수를 주면 엄마는 틀림없이 나을 거다, 할머니가 그렇게 말했으니까. 그리고 이 옥수수는 엄마가 너무 좋아하는 메이가 딴 옥수수다.

── 효과가 없을 리가 없다고.

미야자키 거기까지 생각했는지 어땠는지는 모르겠지만, 어쨌든 이걸 건네주면 엄마는 자기 곁으로 돌아올 거라고 말이에요.

── 언니도 울어서 난처하고요.

미야자키 하지만 그때 메이는 오히려 처음으로 이게 큰일이란 사실을 알았습니다. 사츠키가 우는 모습을 보며 이건 엄마가 심상치 않은 거라고, 그래서 꼭 가야만 한다고 생각했어요…….

그런 건 좋네요. 그런 건 어렸을 때 모두 한두 번씩 경험한 일이 아닐까요.

── 옥수수의 글자는 어디에서?

미야자키 병원 옆 나무 위에서 사츠키가 손톱으로 썼겠죠. 메이는 아직 글을 쓸 수 없으니까요.

── 메이를 찾는 클라이맥스의 저녁놀에서 땅거미로 가는 처리가 미술에서 멋진 긴박감을 나타내고 있었는데, 이번 작품의 빛 연출은 어땠나요?

미야자키 빛은 항상 의식합니다. 빛이 없으면 화면은 재미가 없으니까요. 다만 대낮부터 해가 점점 서쪽으로 기울어 저녁놀이 되고, 그리고 어두워지다가 밤이 되는 것이 영화의 4분의 1 이상의 라스트를 차지하기 때문에, 오가 씨에겐 정말 힘든 작업이었다고 생각합니다.

조금만 더 어두워지면 좋겠다는 얘기도 제작 중에 나왔지만, 만약 그렇게 했으면 큰일이에요, '새빨간 저녁놀'이라고 정하면 편하겠지만, 반대로 그만큼, 전에는 저녁놀을 더 그리지 않았어요.

한 번 정도밖에 안 나왔습니다. 그것도 병원에서 돌아올 때 해가 기울어지

고 있으니 배경도 해가 져서 색이 강해지겠죠. 다만 일본을 무대로 하는 이상, 그 색감과 빛을 확실히 해둬야 합니다. 햇빛을 모두 알고 있어서 안 돼요. 결코 모든 게 다 잘 됐다곤 생각하지 않지만, 함부로 화려하지 않게 하려고 참았던 만큼 마지막 4분의 1 장면의 색과 빛의 변화가 선명하게 표현되어 좋았습니다. 다만, 그건 역시 "고원의 여름이네."라고(웃음). "습기가 없으니까, 아키타의 여름이지 않아?"라고 말하고 웃었습니다.

── 빛도 그렇지만, 만약 비가 내리거나 바람이 불거나, 여름날이나 달빛이 밝은 달밤이나 날씨의 인상도 컸습니다. 아이들이 날씨에 민감하게 반응하기 때문인가요?

미야자키 그거야, 세상이 그렇잖아요(웃음). 그뿐입니다. 맑은 날도 있고, 흐린 날도 있고, 소나기가 내릴 때도 있고, 바람이 부는 밤도 있으니까요.

사실 인간은 그런 날씨나 습도를 피부로 닿으며 살아왔습니다. 그러니까 칸타의 할머니가 사츠키와 메이를 도와주는 것도 도시에서 온 아이들한테 검댕이 보였다는 사실 때문에, 이 두 사람이 굉장히 좋아진 겁니다. 소위 도시에서 온 타지의 아이들이 아니라 흐리멍덩하지 않은 눈을 가진 아이들이란 걸 안 거죠. 이런 아이들이라면 하늘의 푸름과 땅에 떨어져 있는 도토리나, 길거리에 핀 작은 꽃들도 볼 수 있을 겁니다. 그리고 그건 지금, 전국에 있는 아이들 또한 마찬가지예요.

── 『라퓨타』를 보고, 문득 하늘을 흘러가는 구름의 웅대함에 시선을 빼앗기거나 『토토로』를 보고, 문득 길을 걷다가 길가 잡초의 작은 꽃이나 식물들의 어린잎을 바라보는 어른들이나 아이들이 늘어나진 않을까요.

미야자키 만들면서 정말 행복했던 작품입니다.

── 미야자키 씨, 앞으로도 아이들을 위해 힘내서 좋은 애니메이션을 만들어주십시오. 오늘은 정말 감사했습니다.

(로만앨범 『이웃집 토토로』 1988년 6월 30일 발행)

한 인간의 여러 얼굴을 보여주고 싶었다

드디어 영화가 완성되어 공개를 기다리는 7월 모일. 스튜디오 지브리에서 미야자키 감독에게 직격 인터뷰. 『마녀배달부 키키』의 테마는? 키키는 어떤 여자아이? 등을 열정적으로 말씀해주셨습니다.

사춘기의 특징이란?

—— 먼저, 이 『마녀배달부 키키』란 영화의 제작의 도부터 묻고 싶은데요.

미야자키 처음 출발점으로선 사춘기 여자아이의 이야기를 만들려고 했습니다. 더불어 그건 일본의, 우리 주변에 있을 듯한, 지방에서 상경해서 생활하는 지극히 평범한 여성들. 그녀들한테 상징되는 현대사회에서 여자아이가 만날 이야기들을 그리겠다고요. 이건 가공의 나라를 무대로 한, 마녀가 나오는 가공의 이야기이지만, 우리가 그리는 것은 지금 도시로 나와 자신의 방과 일은 어떻게든 구했지만 앞으로 어떻게 해야 할까 생각하는 여자아이들의 이야기라고요. 그런 가설을 세우고, 그걸 잘 만들면 봐주는 사람들이 공감하지 않을까 생각했습니다.

그리고 그것은 동시에 제 작품에 대해 "당신이 그리는 여자아이는 모두 공주다"라는 데 그것만이 아니라는 일종의 의지 같은 것도 있었습니다(웃음).

—— 확실히 키키는 여러 면에서 평범한 여자아이네요.

미야자키 지금까지처럼 사람의 생사가 걸리거나 어려운 상황 속에서 어려운 과제를 헤쳐나가야 하는 드라마 속 등장인물과는 기본적으로 다르니까요. 그러니까 이번 작품의 최대 특징이 무엇이냐고 묻는다면, 여러 얼굴을 가진 인간이 나온다는 겁니다. 부모 앞에선 어디까지나 아이로서 행동하지만, 혼자가 된 순간에는 꽤 진지한 얼굴을 하고 사물을 생각하는 등. 동년배의 남자아이에겐 퉁

장히 퉁명스럽고 난폭한 말도 하지만 웃어른, 그것도 자신에게 소중하다고 생각하는 사람에겐 제대로 예의를 갖추고 대합니다. 그 모습이 항상 계산적이지 않고 자연스레 나오거나, 혹은 부모한테서 배웠더라도 여러 표정으로 나눠 사용한다는 것이 사춘기 인간이 갖는 하나의 특징이지 않을까, 그렇게 생각했습니다.

―― 그런 여러 얼굴을 가진 여자아이가 이번 주인공이란 말씀이시군요.

미야자키 그건 실제 일상생활에선 굉장히 당연한 겁니다. 그곳에 계산적인 얼굴이 들어갔다고 해도 그건 피할 수 없는 청춘의 우행이라든가(웃음), 당연하다고 생각합니다. 그걸 일일이 왈가왈부하며 이러쿵저러쿵 말하지 않고, 그런 여자아이를 일단 행복하게 만들어주자고(웃음). 그런 영화로 만들고 싶었습니다.

다만, 거기서 한 가지 주의하고 싶은 부분은 키키가 날지 못하게 되어 침울해진다는 것. 키키는 앞으로도 몇 번 더 침울해질 겁니다. 침울해지겠지만 또 거기서 극복하고 기어 올라가겠죠. 그런 식으로 끝내고 싶었습니다. 장사가 잘되게 되어, 혹은 마을의 아이돌이 됐으니 잘됐다 경사 났네 하는 식으로 끝나지 않고요. 침울해하기도 하고 기운이 나기도 하는 걸 반복하겠지…… 라고, 어쨌든 직업 성공이야기로 만들어선 절대 안 된다고, 그건 처음부터 조심하던 거였습니다.

―― 그 엔딩은 결코 단순한 해피엔드는 아니었다고요.

미야자키 엔딩에 관해선 보는 사람이 안심할 만한 그림으로 만들고 싶었던 건 확실합니다. 오소노 씨의 아이도 어딘가에서 나오게 하고 싶었고……. 그리고 가장 만들어야 한다고 생각했던 건, 키키가 또래 여자아이들과 친구가 되는 모습이었습니다.

―― 마을에서 만난 소녀들 말이군요. 키키가 반발하던…….

미야자키 반발이라고 하기보다 키키 안에 있는 어떤 불만 같은 게 있었습니다. 키키가 스스로 그 불만을 버리기만 한다면 주위엔 딱히 심술궂은 사람이 있지 않아요. 노부인의 파이를 전달했을 때, 여자아이한테서 차가운 대접을 받지만 택배 일이란 그런 경우를 만나기도 하는 거니까요. 특히 심한 경우를 만난 것

도 아니고요. 그런 경험을 하는 게 일입니다. 저는 그렇게 생각하고, 키키는 거기서 자신이 만만하게 생각했다는 걸 실감했겠죠. 당연히 고마워할 거라고 생각했단 게…… 아니에요. 돈을 받았으니 배달을 해야 하는 겁니다. 만약 그곳에서 좋은 사람을 만났다면 그건 행복한 일이라 생각해야 해요……. 딱히 영화에선 그렇게까진 말하지 않았지만요(웃음). 우리도 택배 아저씨가 왔을 때 "힘드시겠어요, 들어오셔서 차 한 잔 하세요"라고 일일이 말하진 않잖아요(웃음). 도장을 건네고 수고하셨습니다, 그걸로 끝이죠.

—— 하지만 여자아이가 하는 택배라면 다르다고 생각하는데.

미야자키 아니, 똑같습니다. 그러니까 나는 그 파티 속 여자아이가 나왔을 때의 말투가 마음에 들어요. 그건 거짓말을 하고 있지 않은 정직한 말투입니다. 정말 싫은 거예요, 필요 없다는데 또 할머니가 음식을 보내온 듯한. 그런 일은 흔히 있는 일이잖아요. 키키에겐 쇼킹하고 굉장히 데미지가 되는 일일지도 모르지만, 그렇게 넘겨야 하는 일도 이 세상엔 얼마든지 있으니까요.

키키의 마법이란?

—— 이 작품에서 그려지는 마법은 어떤 식으로 해석하면 될까요. 예를 들어 키키가 날 수 있다는 것, 혹은 날 수 없게 되는 것에 대해선?

미야자키 키키는 왜 날 수 있다고 생각해요? 마녀라서?

—— 영화 속에선 '혈통' 때문에 난다고 하던데…….

미야자키 피라는 건 도대체 뭔가요. 부모한테 받은 거잖아요. 자신이 습득하지 않았습니다. 재능이란 것은 모두 그래요. 무의식중에 태연히 사용할 수 있는 시기부터 의식적으로 그 힘을 자신의 걸로 만드는 과정이 필요합니다. 그것은 우르술라가 하던 말과 같아요. 그림은 얼마든지 그릴 수 있지만, 정말 자신의 것이라고 생각했던 게 사실은 받은 것이었다고. 누구나 마찬가지입니다. 자신의 힘을 스스로 확인해가는 일을 20대, 30대, 40대, 계속해서 겨우 이런 것이라고 어느 정도 알게 되는 정도잖아요. 그러니까 지금까지 아무렇지 않게 무의식중

에 할 수 있었던 것들을 못 하게 된다는 것은 무의식중에 성장하는 것이 불가능하다는 말이기도 합니다.

그러니까 이 영화 속의 마법을, 소위 마법물의 전통에서 떨어뜨려 키키가 지닌 어느 재능이라는 식으로 한정해서 생각했습니다. 그렇게 하면 얼마든지 날지 못하게 될 수도 있다고요. 그렇게 되면 왜 날지 못하게 됐는가 하는 구실이 필요해질지도 모른다는 문제가 생기게 되죠.

── 그러네요. 그곳에서 잠자리와 싸움을 했기 때문이다, 라든가.

미야자키 하지만 그렇게 이유를 붙인다고 해도 결코 문제가 명료해지진 않습니다. 오히려 저는 지금과 같은 표정 쪽이 관람하는 여자아이들도 이해하지 않을까 생각했습니다. 어제까진 날 수 있었는데, 왜 갑자기 떨어져 버린 걸까, 왜 이렇게 사람의 말이 마음에 박히는 걸까…… 그런 게 아닌가요. 우리도 애니메이션 일을 하면서 그림을 그릴 수 없게 되는 일이 흔히 있습니다. 그런 때 지금까지는 어떻게 그렸던 거지, 그림을 그리는 방법을 잊어버린 겁니다. 왜 그렇게 되는 건지. 이유 같은 건 모르겠어요……. 하지만 그런 일은 얼마든지 있어요.

재능뿐만 아니라 기분 또한 그렇습니다. 키키는 자신을 주체하지 못하고 있어요. 사춘기라는 것은 자신을 주체하지 못합니다. 아무도 다투려고 생각하지 않는데, 대화를 해보니 생각지도 못한 난폭한 말이 나오거나 바보 같은 소리를 내뱉게 되는 겁니다. 이렇게 하는 쪽이 좋은데 라고 생각하면서도 반발해서 정반대의 일을 한다든가, 여러 행동을 하고 말죠…….

── 그게 사춘기라는?

미야자키 뭐, 최근엔 30대가 돼도 40대가 돼도 같은 행동을 하는 사람들이 있는 듯하지만……. 그러니까 정말 '나'라는 것이 확립되어 있는 인간은 어디에 가도 누구를 만나도 같은 태도를 할 수 있을 겁니다. 혹은 모두 같은 태도를 보이고 싶다고 생각하고 있겠죠. 그런데 가게를 보면서 한가한 때는 다리를 떨다가 밖에 누군가가 지나가면 갑자기 상냥해지거나……. 하지만 그건 그녀가 약삭빠르기 때문이 아닙니다. 세상으로 나간다는 것은 그런 일들을 많이 하지 않으면 안 돼요. 그렇게 해서 잘됐는지 어떤지 하는 게 아니라, 그걸로 채워지지

않는 부분이 있다는 게 문제입니다. 그런 때 무엇이 가장 자신들을 충족시켜줄 건지. 물론 일이 잘되어 그걸로 자신감을 얻는다든지, 다른 사람보다 돈이 많이 들어와서 그걸로 옷을 차려입고 우월감을 갖는다든지 여러 방법이 있겠지만, 키키 같은 아이에게 가장 필요한 것은 일종의 피난처라고 생각합니다.

청춘의 우행이란?

—— 키키에게 피난처는 도대체 어디였을까요?

미야자키 그건 자기 자신도 알 수 없는 무언가와 싸우는 자신을 존경해주고, 또 잘 이해해줄 사람을 만나는 거라고 생각합니다. 그래서 키키가 우르술라한테 가끔 와도 되느냐고 묻잖아요. 우르술라는 여름 동안은 있을 거라고 하는데, 거기가 키키에겐 다시 딛고 일어나기 위해 가장 필요한 장소가 되지 않을까요. 케이크를 만들어주는 노부인도 키키에겐 반가운 존재겠죠. 하지만 그 이상으로 좋은 것은 친구로서 처음 자신의 방을 찾아와 준 사람. 집주인으로서가 아니라. 그것도 자신의 번민을 긍정적으로 이해해주는 사람. 그런 것들이 그녀에겐 장사가 잘되고 못되고 하는 것보다 훨씬 중요하지 않을까 생각했습니다.

그건 주위에 있는 애니메이터들도 마찬가지예요. 밤중에 술을 마시면서 모두 "나, 이제 그만 둬버릴까" "고향으로 돌아갈까" 얘기합니다. 그들도 마찬가지로 피난처를 찾거나 여러 가지 해보고 있을 거예요. 하지만 그래서 기운이 나느냐 물으면, 좀처럼 그렇지 않습니다. 그렇게 쉽게는. 결국 또 잘 안 되는 것의 반복이죠. 그런 게 우리 인생이라고 생각할 수밖에 없습니다. 그런 것들을 이 책을 읽는 여러분도 앞으로 해나가겠지만, 세상엔 무정한 사람만 있지는 않다고— "아 그것이 테마로군요."라고 곤도 요시후미 씨가 말하더군요(웃음).

—— 즉 거기서 키키는 주위 사람을 행복하게 만들어가는 마녀 아이란 헤로인이 아니라, 자신이 행복해지고 싶다고 바라는 평범한 여자아이라는 미야자키 씨의 테마가 나와 있는 거로군요.

미야자키 주위 사람들에게 도움을 받으면서요. 본인이 모르는 사이지만. 키키

에게 가장 중요한 것은 장사가 잘되거나 못되거나 하는 게 아니라(물론 그것도 틀림없이 중요하지만) 얼마나 자기 혼자 여러 사람들을 만날 수 있느냐 하는 거죠. 빗자루를 타고 고양이를 데리고 하늘을 나는 동안은 자유롭습니다. 사람들에게서 거리를 두고 있으니까요. 하지만 마을에 산다는 것은, 즉 수업을 한다는 것은 좀 더 명백한 자신이 되어, 즉 키키로 말하면 빗자루도 들지 않고 고양이도 데리고 가지 않고 혼자서 마을을 아무렇지 않게 걸을 수 있으면서 다른 사람들과 얘기도 할 수 있는, 그렇게 될 수 있느냐 하는 겁니다. 그걸 실제론 모두가 유행하는 패션을 차려입거나, 『피아』를 읽으며 사람들한테 길을 묻지 않아도 영화관에 갈 수 있도록(창피당하고 싶지 않으니까) 지금 사람들은 하고 있는 거잖아요. 정보지가 팔리는 이유는 그겁니다. 모두 창피당하고 싶지 않으니까, 열심히 예행연습을 하고 있어요.

그런 것은 저 자신이 자의식이 강한 인간이라서 잘 압니다. 심할 때는 역무원한테 이 개찰구가 맞는지 묻는 것조차 못 해요. 거리에서 어떤 길을 걸으면 되는지, 서서 둘러보는 것도 창피합니다. 오로지 다른 길을 걷다가 말도 안 되는 곳으로 가고 말죠. 그런 멍청한 짓을 많이 해온 인간이니까요……. 그런 것은 본래 작품으로서 그리고 싶다고 생각하진 않았지만, 이 나이가 되니 그런 걸 일종의 흐뭇함으로 객관적으로 볼 수 있게 됐습니다.

—— 조금 전 말씀하신, 피할 수 없는 우행이란 거군요.

미야자키 누구라도 경험이 있겠지만 여러 가지로 바보 같은 짓을 합니다, 인간은. 그래서 그걸 좋지 않다거나 올바르지 않다고 부정할 순 없다고 생각해요. 얼마든지 해도 좋다는 게 아니라(하지 않아도 된다면 그보다 좋을 순 없습니다)요. 밤중에 생각해 내곤 너무 창피해 큰 소리로 고함을 치고 싶어질 만한 일들도 많지만 그것도 필요하다, 그런 일들도 해봐야 한다는 느낌일까요. 부모가 죽고 난 후에 왜 그때 그런 말을 했을까 하고 고민하기도 하지만, 그 부모도 또 젊었을 때엔 같은 생각을 했을 게 틀림없다든가, 자신도 같은 상황이 될 거라고 발끈하면서요. 그런 일들에 대해 전과는 다른 생각을 하게 될까 생각합니다. 뭐 이건 어른으로서의 감상이라, 이런 작품을 만들게 된 것도 나이 탓일지도 모르지만요.

—— 감독으로선 성공스토리를 만들었다는 생각은 아니시군요.

미야자키 옛날과 지금은 다르니까요. 봉공의 시대였다면 일상생활이 굉장히 가혹하고 힘들어서 빨리 어엿한 한 사람 몫의 인간이 되고 싶다거나 빨리 집으로 돌아가고 싶다는 등 좀 더 가난이란 것과 밀착된 부분에서 사춘기 인간은 괴로워했겠지만……. 지금은 (모든 사람이 그렇진 않다고 해도) "잘 안 되면 돌아오렴"이라니, 자칫하면 결혼 때까지도 말할지도 모르는 바보 같은 부모가 있으니까요(웃음). 게다가 그 나름의 돈을 갖고 나오니까요. 그래서 수업이라고 말하지만, 옛날의 수업과는 다른데, 그래도 역시 마음의 문제에 관해선 마찬가지가 아닐까 생각해서 그걸 만들어봤습니다.

우리 직장에도 그런 여자아이는 많이 있어요. 그래서 키키의 행동은 대부분, 제가 신입교육을 했던 젊은 여성 애니메이터들의 생태를 살펴보고 기억한 겁니다. 그래서 분명 보면서 짐작 가는 부분이 있을 거라 생각해요(웃음). 좀 더 유머러스하게 승화할 수 있었다면 좋았을 텐데요. 그런 걸 그리는 게 애니메이션으로서 괜찮을지 어떨지 하는 문제도 있고……. 하지만 가끔은 이런 작은 스케일의 일상적인 이야기를 차분히 만드는 것도 괜찮을 듯해서 만들어봤습니다. 이 한 편으로 이미 충분하다고 생각했지만요(웃음).

—— 그럼 다음 작품을 만든다면?

미야자키 이번엔 좀 더 바보 같은, 단순하게 즐길 수 있는 작품을 만들어보고 싶어요. 지금은 그런 기분입니다. 뭐, 어떻게 될지는 모르겠지만요.

(로만앨범 『마녀배달부 키키』 1989년 10월 15일 발행)

『붉은 돼지』
공개 직전 인터뷰

시대의 바람
속에서

일을 하는 감동

—— 어제, 스태프분들과 섞여서 첫 시사를 봤기 때문인지, 피콜로사에서 열심히 일하는 피오와 여성들이 굉장히 기분 좋게 인상에 남았는데요. 지금 시대의 풍조에선 "좀 더 노동시간을 짧게 하자" "학교도 주 2일 휴일제로" 같은 말들이 나옵니다. 그런 것들을 향한 메시지라고도 느꼈는데요.

미야자키 딱히 메시지는 아닙니다. 당연한 것으로, 대부분 '직업인'은 자기 일이 보람 있는 일이라면 열심히 한다고 생각합니다. 그때 시간이 긴지 짧은지는 그다지 관계가 없어요. 다만 회사를 위해 전부 멸사봉공하라는 건 싫습니다. 회사를 위해서라는 것과 자신의 '직업'에 대해 열심히 하는 것과는 전혀 다른 것이라고, 그건 확실히 나누어 생각합니다.

뭐, 피콜로사처럼 비행정 공장을 혼자서 그런 식으로 할 수 있느냐고 한다면 수상하지만요(웃음). 하지만 린드버그가 대서양을 횡단한 비행기를 만든 라이언이란 회사도 비슷했다고 합니다. 당시 미국에는 작은 마을공장에서 기사들이 직감으로 혼자 도면을 그리고, 근처 아주머니를 파트타임으로 모아서 비행기를 만들기도 했습니다. 아직 인간의 감이나 센스나 경험이나 열의가 전면적으로 비행기의 성능에 영향을 주던 시대. 그게 너무 좋습니다. 지금은 하이테크 덩어리가 되어 버려 모두 컴퓨터계산으로 만들게 됐지만요.

—— 『붉은 돼지』를 만들면서 미야자키 씨 스스로, 스튜디오 지브리란 '애니메이션 공장'을 이끌고 계시는데, 그런 체험도 담겨 있는 걸까요?

미야자키 나도 포르코처럼 그냥 아이들을 보면서 담배라도 피우며 "철야는 독

이다" "미용에 좋지 않아"라고 한다면 좋겠지만요(웃음). 영화에선 남자는 전부 바보짓을 하며 날아다니고 여자들은 전부 현명하고 부지런히 일하는 착실한 사람들이죠. 뭐, 만담에나 있을 듯한 세상입니다.

하지만 현실은 그렇지 않아요. 좀처럼 그런 식으론 살 수 없죠. 스태프는 남자든 여자든 관계없이 항상 밤에도 일을 하고 있고, 일요일에 전혀 쉴 수 없는 사람들도 있었습니다. 그건 (개선해야만 하고) 여러 측면을 갖고 있지만, 뭔가 무 아지경으로 해오던 시기가 있다는 것을 저는 좋아합니다.

── 그게 1920년 말의 피콜로 공장에도 반영된 듯하군요.

미야자키 반영했다고 하기보다, 일을 한다는 것은 보편적으로 그런 거라 생각합니다. 영화 속에서 "여자 손을 빌려 전투정을 만드는 죄 많은 저희를 용서해주세요"라고 말하며 기쁜 듯한 얼굴을 하고 "자, 잔뜩 먹고 열심히 일하자"라며 우하하하하 웃죠. 그겁니다, 그거. 일을 한다는 것에는 뭔가 보편적인 '감동'이 있다고 생각해요.

지금의 일본은 아직 일이 많다고 생각하니까 일을 갖고 있다는 것 자체에 감동하지는 않지만, 세계적으로 보면 일이 없는 나라가 많아요. 학교를 나오면 그대로 실업자가 되는 그런 나라가 많습니다.

최근 미국의 경제적 몰락이 돌고 있는데, 일본의 경제적 몰락도 언젠가는 확실해질 거라고 생각합니다. 미국이 채권국에서 채무국이 된 것은 제1차 세계대전 때로 그로부터 피크를 맞이한 때는 50년대. 그건 영국의 전성기인 빅토리아 시대부터 몰락해갈 때까지의 시기보다 훨씬 짧아요. 소련도 옛날 왕조라면 300년은 있었습니다.

중국의 춘추전국 시대였다면 500년이나 있었습니다. 여러 일들이 일어나 가난과 전쟁이 넘쳤어도 5백 년 정도는 하나의 시대가 버텼습니다. 그런데 소련의 사회주의체제가 70년밖에 버티지 못했다는 것은 시대에도 굉장히 가속이 붙어 있다는 거죠.

지금 일본에선 일만 하고 있어선 안 된다는 의견이 많은데, 얼마 안 가 모두 일을 안 해서 큰일인 그런 사회가 되지는 않을까요. 현재 풍조의, 일은 시키는

것만 하고 무엇을 해야 하는지 스스로 생각하지 않는 경향이 이미 그걸 나타낸다고 생각합니다. 적어도 저는 일에 대한 감동을 잃고 싶지 않고, 그럴 수 없게 되면 끝이라고 생각합니다.

엉망진창이 되어가면서도 기운차게, 건강하게 살아가자

시대의 전환점에서

—— 작년 여름, 『붉은 돼지』의 제작이 본격적으로 시작됐을 때 『추억은 방울방울』의 로만앨범 인터뷰에서 "지금 시대는 전환점에 와있다. 다만 이번의 『붉은 돼지』는 전환점을 끊어내는 작품이 아니라 모라토리엄의 작품이다."라는 취지를 말씀하셨습니다. 하지만 작품을 본 한도에선 그렇지만 않은 부분도 있었던 것 같은데요.

미야자키 영화 제작에 들어갔을 때 시대의 전환점에 와있다는 건 느꼈지만, 그것이 어떤 건지 잘 모르는 채 계속 만들었습니다. 지금까지는 계속 그 시대를 붙들고 이해를 하고 영화를 만들었다고 생각했는데, 이번엔 제일 몰랐어요. 영화의 길이도 점점 늘어나서(애초 45분 예정이던 『붉은 돼지』는 제작이 진행되면서 길어져 93분 작품으로 완성되었다) 하지만 저는 이걸 만들고 뭔가 확신이 들었습니다.

—— 어떤 확신인가요?

미야자키 한마디로 말해 '엉망진창이 되면서 그래도 살아갈 수밖에 없다'란 겁니다. 즉, 80년대까지의 미래관으로서 어떤 종말관이 있었다고 생각합니다. 일본이 이대로 점점 커지다가 어느 날 펑하고 뭔가가 터져 문명이 일제히 멸망하거나, 도쿄에 다시 간토 대지진이 와서 전체가 불타 들판이 되거나. 그게 현실로 오면 아비규환, 엄청난 일이 될 거라고 생각은 하지만, 어디선가 모두 그렇게 되면 걱정이 사라져 개운해질 거란 소망이 있는 듯해요. 일종의 종말관조차 달콤했습니다.

그것이 90년대에 들어와서 딱 『붉은 돼지』의 기획이 움직이기 시작했던 시기인데, 소련이 붕괴되고 민족분쟁이 격화되면서 또 바보 같은 짓을 일제히 시

작한 걸 목격했고, 일본경제의 버블이 터진 걸 눈앞에서 봤습니다. 그런 깨끗한 종말은 오지 않는다는 걸 느끼게 됐습니다.

앞으론 아토피투성이가 되고 에이즈 천지가 되면서 세계 인구 100억이 되어도 엎치락뒤치락 살아가야 한다고. 자연의 환경보호도 좀 더 여러 가지 해야 하고, 필사적으로 해도 공기가 점점 더러워질 테고, 그래도 살아가야만 한다고요.

요컨대, 모조리 불타 버린 들판이 되어 한 번 더 새롭게 도시계획을 세워 도쿄를 깨끗한 도시로 만들자는 건 불가능합니다. 지금의 빌딩은 간토 대지진이 와도 쓰러지지 않아요. (스튜디오 지브리의) 스즈키 프로듀서의 에비스 맨션도 쓰러지지 않아요(웃음). 조금 기울어지고 어딘가의 방이 못 쓰게 될 뿐. 하지만 전부 부수고 다시 세운다고 한다면 그때는 그런 돈은 아마 아무도 갖고 있지 않을 겁니다. 결국 그대로 그곳에 살게 되겠죠.

더 자세히 말하면, 도쿄는 거의 빈민화될 거란 겁니다. 그때 경제퇴조기가 오면 갑자기 옛날의 번화가가 황폐해져서 고스트타운이 되거나 하렘이 되거나 하겠죠. 태풍이 오고 홍수가 나고 물이 빠진 뒤엔 하늘은 멋지게 새파래져서, 태풍 한 번에 반짝반짝이란 느낌으로 태풍도 좋은 거란 식으론 되지 않아요. 태풍이 지나가도 반짝반짝해지진 않아요. 뭔가 그런 일들이 아마 앞으로 일어날 거라 생각합니다.

21세기란 건 결론이 안 나요. 전부 질질 끌면서 똑같은 일들만 반복하면서 살아갈 수밖에 없어요. 그런 확신이 들었습니다.

―― 결국 그 속에서 자신이 일단 지금까지 열심히 일 해왔던 것과 똑같은 것을 아등바등하며 다시 만들어 갈 수밖에 없다고요.

미야자키 이른바 버블의 시대는 해이해진, 위협받지 않는 시대였다고 생각합니다. 장래에 대한 희망도 막연해서 모라토리엄으로 프리터를 하고 있으면 됐어요.

하지만 앞으로의 시대가 움직였을 때 아마 지금의 20대가 사회적인 일에 관심을 갖지 않은 마지막 세대가 되진 않을까요. 그리고 지금 『아니메주』를 읽는 10대들은 반대로 그걸 가질 수밖에 없게 되겠죠. 지금까지 느긋하게 살아온 여자들도 엄마가 된 순간, 아토피나 신경증 아이들의 건강문제에 직면하게 될 테

니까.

　요즘 결혼한다는 사람들이 있으면 이렇게 말합니다. 참으라고요. 자신의 감성은 믿지 말라고. 싫어지면 조금 참으면 또 괜찮다고 생각하거나 하는 거라고. 그러니까 이제 참고 아이들을 되도록 많이 만들어라. 시대와 함께 살아가기 위해선 아이들을 많이 만드는 편이 좋다. 함께 아토피로 고생하고, 에이즈에 위협받고, 암에 위협받고, 여러 가지에 위협받으면서도 어떻게든 건강하게 살아가자고 말하는 편이 좋다고. 일본만 쇄국해 세계와 떨어져 살 수 없는 이상, 인구는 계속 증가하는 세상 속에서 히스테릭에 그 사람들이 나쁘다고 말하면서, 간단히 쇄국을 한다거나 인종간 전쟁을 한다거나 하지 않고, 여러 저항도 있지만 뭐 어쩔 수 없다, 함께 살아가자고. 화가 나는 일이 있어도, 서로 참으며 지내자고. 그런 식으로 될 수밖에 없다는 걸 확신하게 됐습니다.

　그때 싸구려 니힐리즘이나, 찰나주의가 되지 말자. 환경보호에도 그 나름의 리스크를 지불하자. 돈이든 뭐든, 시간은 그다지 쪼갤 수 없지만. 하지만 바보짓도 할 것이다. 배기가스를 마시며 좌석 2개의 오픈카를 통근에 사용하는. 에어컨도 히터도 달려 있지 않은 차에서 방한구를 달고 더러운 도쿄 속에서 더러워지며 달려보겠다. 그런 각오입니다.

　이러면 저는 앞으로 10년 반 정도는 건강하게 살 수 있지 않을까요. 『붉은 돼지』에서 그런 밑천을 손에 넣은 듯한 기분이 듭니다.

(『아니메주』 1992년 8월호)

『바람계곡의 나우시카』
완결의, 지금

**완결할 자신은
없었던 작품**

—— 『바람계곡의 나우시카』의 연재가 햇수로 13
년 만에 끝이 났네요.

미야자키 연재 횟수는 59회니까, 단순히는 약 5년
인데, 그 전후의 시간이 있어서 실질적으로 말하면 12, 13년의 아마 반 정도는
『나우시카』에 매달리고 있었던 것 같습니다.

사실 처음부터 완결할 수 있을 거란 자신은 없었던 작품입니다. 언제든 그
만둬도 괜찮다고 정했었기 때문에, 나중 일은 전혀 생각하지 않고 그릴 수 있었
다고도 할 수 있습니다. '이런 식으로 하고 싶다'가 아니라 '이렇게 되어버리겠구
나'란 느낌으로 했습니다.

—— 그런가요. 대하드라마라고도 할 만한 큰 구상의 이야기 세계라서 시작에
서 결말까지 빈틈없는 구성으로 긴 시간을 들여 천천히 그려 오신 거라 생각했
는데요.

미야자키 제게 그런 구상력은 없어요. 마감에 쫓겨 그려버린 내용의 의미를 훨
씬 나중에 알게 됐다는 경험을 몇 번인가 했습니다.

—— 연재를 시작하고 3년째인 1984년에 영화가 공개되고, 그 후 딱 10년 지난
올해 완결될 때까지 여러 평판이나 비판이 있었죠.

미야자키 영화에서 받은 인상으로 만화를 본 사람들이 있는 듯합니다. 환경문
제의 전사로서 나우시카를 받아들이고 그 선입관에서 빠져나오지 못했다고 할
까, 만화가 그만큼의 힘을 갖지 못했던 거라고도 말할 수 있고……

—— 만화와 영화는 이야기 자체가 상당히 다르더군요. 게다가 만화에선 나우
시카의 성격에도 좀 더 복잡한 요소가 보였습니다.

미야자키 그건 그렇습니다. 영화와 만화가 같은 내용이어도 된다면, 영화가 끝난 뒤에도 만화를 계속하는 건 난센스잖아요.

재개의 방향은 불안했지만, 영화의 내용에 걸리는 게 있어서 제게 무리를 강요하며 계속해왔습니다. 솔직히 말해, 다음 영화를 위해 연재를 중단할 때는 내심 안심하고 책상에서 도망쳤다는 쪽이 정확했습니다.

그다지 큰 목소리로 얘기할 수 있지는 않습니다. 다음 영화가 끝나고 한동안 쉬면서도 나우시카 쪽으로 돌아오는 게 괴로웠습니다. 결과적으로 4번이나 중단하고 말았어요.

—— 영화 쪽은 딱 80년대에 고조되는 이콜로지 붐의 기수가 되었죠…….

미야자키 그런 의식은 전혀 없었는데, 결과적으로 그런 위치에 있었던 거라고 생각합니다. 좀 더 전부터 생각하던 것 중 나카오 사스케 씨의 책 등 그런 것들 속에 스타트가 있었던 거니까요.

요컨대, 환경보호 등 그런 것에서 생태계를 둘러싼 이야기를 『나우시카』에 쓰려고 마음먹고 시작한 게 아니에요.

처음엔 사막을 무대로 쓰려고 생각하고 그림으로 그려보니 재미가 없어서, 그럼 숲으로 하면 이거면 괜찮을 듯해서 했다는 정도입니다. 그랬더니 그런 이야기가 되었어요.

그런 의미에서도 큰 구상은 없었습니다. 저쪽일 듯하다고 하니까 그쪽으로 간다는 식. 이야기가 막혀 커다란 뭔가를 내보내자고 해서 거신병이 잠들어 있다든가, 이것도 "어떻게 될까, 어렵네"라고 말하면서 내보냈을 뿐인 이야기로, 이러다가 어떻게든 되겠지, 그 전에 잡지가 망해줄 거야(웃음) 라든가, 그런 식으로 말하면서 대충 얼버무리며 그렸던 거니까요…….

—— 사막 설정 때는 무엇을 그리려고 하신 건가요……?

미야자키 기억나지 않습니다. 정말 기억 안 나요. 여러 가지를 생각하고 있었을 텐데……. 다만 한 가지, 괜히 안절부절못하던 것만은 기억합니다. 세상의 모습 등 그런 것들에 화가 났던 건 사실입니다.

—— 1981, 82년 무렵인가요.

미야자키 80년 전후 정도입니다. 환경문제도 그렇지만, 그것만이 아니라. 인간이 어느 쪽으로 갈 건지에 대한 것도 있었지만, 가장 큰 것은 일본의 모습이었던 것 같은 기분이 듭니다. 그리고 아마 제 당시의 모습에 가장 화가 났던 것 같아요.

—— 그럼, 버블 절정의 시기 등은……

미야자키 창피했습니다. 울컥울컥했어요. 지금은 진정이 됐느냐고 물으면, 다른 곳으로 응어리가 옮겨갔다고 할까.

영화를 끝냈을 때, 막다른 지경에 몰렸다

—— 완결까지의 구상이 처음부터 있었던 게 아니라고 한다면, 『나우시카』 영화화가 결정됐을 때엔 힘들지 않으셨나요?

미야자키 정말 곤란했습니다. 다른 사람의 원작이라면 공격적으로 대응하겠지만, 아까까지 제 안에 있던 갓 나온 작품이라 객관화할 수 없잖아요. 원작에 있지 않아도 하나의 콤마 뒤엔 그 나름의 각종 망상과 미련이 있는 겁니다. 모티프는 원작 속에 있는 걸 사용했고, 하지만 그 의미를 바꾸면서 재배열해서 보자기가 펼쳐지는 범위에서 담아 묶을 수 있도록 하는 거니까요.

영화는 보자기를 펼쳤다가 그걸 잘 묶어줘야 해요. 펼쳐둔 채로도 괜찮다는 사람도 있겠지만, 저는 오락영화를 만드는 사람이라 받아들일 수 있는 범위를 생각합니다.

그 이상의 것은 영화에선 할 수 없어요. 부해의 역할과 구조, 의미를 발견한 나우시카가 코페르니쿠스적 회전을 일으킨다는 것에 의미가 있습니다. 영화에서 하는 것은 거기까지로 정해놓았는데, 제 안에 그 틀로는 다 담을 수 없는 응어리가 너무 많아서 정리가 안 되는 겁니다.

애당초 영화로 만들 수 없는 걸 만화로 그리려고 정한 것이라서 무리가 있는 건 당연했습니다.

—— 그렇군요. 그래서 『나우시카』는 만화판과 영화가 확실히 다른 작품이 되어 있군요. 영화의 보자기를 펼치는 방법과 묶는 방법이 있기 때문이네요.

미야자키 연재가 끝난 지금, 처음으로 『나우시카』로 영화를 만들어야 한다고 해도 같은 걸 만들 겁니다. 그건 변하지 않을 거라 생각해요.

—— 영화의 결말이 그 후의 연재엔 영향을 미치지 않았나요?

미야자키 아까도 말했듯이, 영화에서 일단 엔드 마크가 나와서 그것과 같은 걸 덧그리기 위해 연재를 하는 게 아닙니다. 영화가 어떻게 되었는지는 전혀 상관이 없습니다. 애당초 저 스스로도 잊어버리고 있었으니까요(웃음).

다만 영화 『나우시카』를 만들고 있을 때 그랬지만, 『나우시카』는 '소망'으로 만들었다, '현실이 이러니까'란 식은 아니라고 주장했는데, 실제로 영화를 끝내보니, 그다지 들어가고 싶지 않았던 종교적 영역에 푹 담겨 있는 걸 발견하곤 '이건 안 되겠다'고 심각하게 막다른 길에 몰렸었습니다.

그래서 영화 뒤에 『나우시카』의 연재를 계속하는 한은 그 문제에 대해 조금 더 이전보다는 제대로 접근하자고 각오했는데, 해보니 모르겠는 것들이 너무 많아서 결국 시종일관 모르는 채로 그리게 됐습니다.

—— 영화가 끝나고 나서 연재 분량이 훨씬 기니까요.

미야자키 맞아요. 그래서 아마 독자들도 바뀌었을 거고, 잡지에 연재되고 있어도 뭐가 뭔지 모르지 않을까 생각하면서 했습니다. 그렇더라도 모르는 걸 너무 많이 생각하게 됐어요.

—— 무슨 말인가요?

미야자키 신을 전제로 하면 세계는 설명할 수 있습니다. 하지만 저는 그럴 수 없어요. 그런데 인간이나 생명이나 발을 들이고 싶지 않은 영역에 들어가 버린 거잖아요.

인간끼리의 갈등과 모순으로 세계를 이해하는 거라면 어떻게든 되겠지만, 그 수준에서는 끝나지 않게 되어 있는 제가 있는 겁니다.

그렇게 되면 확신을 갖고 말할 수 있는 건 아무것도 없어요.

파멸적인 힘을 가진 거신병한테서 '엄마'란 말을 듣거나 하면 도대체 어떻게

해야 할까 생각만 하는 것으로도 머리가 핑글핑글 돕니다. 그러니까 나우시카 본인의 당혹감은 그대로 저의 당혹감인 겁니다.

—— 거신병은 연재 종반, 영화와는 전혀 다른 역할을 짊어지죠······.

미야자키 자신에게 힘을 주는 거대한 것과의 만남이란 이야기는 통속문화 속에 얼마든지 있습니다. 『타잔』의 코끼리 떼나 『철인28호』 등. 모종을 바꾸며 반복해 나타나는 것은 커다란 존재를 향한 회귀원망이나 성장에 대한 충동 등으로 설명이 되지만, 보통 통속작품 속에선 거대한 힘도 선(善)이라면 괜찮다는 식이라서 애매합니다.

힘은 사실 기술로 만들어온 게 대부분이잖아요. 기술 그 자체는 중립이고 무구하다고 생각합니다. 자동차도 마찬가지예요. 운전자한테 충실하고 헌신적입니다.

기계에 마음이 없다고 안심하지만, 사실 인간은 기계에 마음을 줍니다. 충실한 마음, 무구한 헌신, 자기희생은 아무리 흉포한 주인한테도 개가 명령대로 움직이는 것과 같아서, 기계의 본질이죠. 인간은 기계에 마음을 주고 있다는 생각이 아시모프의 '로봇 3원칙'의 배경이 된다고 생각합니다. 나우시카의 거신병은 발상 자체는 지극히 흔한 겁니다. 디자인 또한 선행되는 것에서 얼마든지 뿌리를 찾을 수 있어요. 다만 '무구함'을 보이는 형태로 부여한 순간, 감당할 수 없는 게 되고 말았습니다. 그걸 부여한 것은 제게 무구함에 대한 강한 동경이 있어서겠지만······.

—— 거신병이 의식을 갖기 시작한 이후 전개가 달라지더군요.

미야자키 이런 작품을 쓰다 보면 떠오르는 생각이나 종잡을 수 없는 파편도 내게 뭔가 있다고 생각할 수밖에 없습니다. 작품의 구성은 파탄 나도 그 단편을 잊을 순 없어요. 아, 잘 설명할 수 없네요.

아마 제가 생각하기 시작한 이것을 훨씬 전부터 더 깊고 예리하게 적절한 말로 얘기한 사람이 있을 겁니다. 제겐 그런 힘은 없다는 걸 통감했어요.

—— 그게 종교적 영역이라는 것인가요?

미야자키 인간 마음속의, 의미 있다는 여러 사상이나 신조라고 하는 것 등을

포함한 속성이랄까, 그런 것 대부분이 사실 자연 속에 있는 게 아닐까…….

제겐 여러 번뇌가 발생해 마구 헝클어지는데, 그런 번뇌를 넘어 청순한 곳으로 가고 싶다고 생각하면 근처에 널린 돌멩이나 물방울 같은 것들에 도달할 듯한 예감이 들어 무섭습니다.

하지만 이런 일 자체가 말로 하는 순간, 전부 불길한 종교가 되고 말아요. 저는 그런 경지에 달한 것도 아무것도 아닌데, 도저히 쓸 수 있을 리가 없습니다. 결국, 인간보다 거신병 쪽이 귀엽게 느껴지기도 합니다.

── 오무 쪽이 귀엽게 느껴지거나 하는 건, 『나우시카』를 읽다 보면 그 외에도 여러 가지가 있죠.

말이
없어졌다

미야자키 그런 쪽으로 빠져들어 버리니까 정리가 되지 않았어요. '박사의 이상한 애정' 같다고 생각하기도 하는데, 한편으론 정말 이상한 건지도 모르겠어요. 인간 특유의 것으로 생각되는 감정 등 그 외 여러 가지도 지금 세계의 가장 심플한 바이러스부터 공유하는 걸지도 몰라요. 공유하는 것이 인간이란 형태 속에서 그저 발동할 뿐인지, 그 부분도 전부 포함하게 되면 조금 더 멋진 뇌로 수행하지 않으면 무리에요. 그때까지는 말로 해선 안 되는 곳으로 가버려요.

그런 상황 속에 빠져들어 갔습니다. 위험하다고 생각하면서 그쪽으로 갈 수밖에 없었던 것은 이미 10년 전에 거신병을 만들었기 때문입니다. 만들었지만 잊어버렸어요,(웃음) 라곤 할 수 없으니까요.

그래서 저는 뭔가를 만드는 주체로서 작품을 만들었다고 하기보다 그저 뒤에서 따라갔을 뿐이라고…….

── 이야기가 알아서 굴러갔다는……?

미야자키 굴러갔다고 하기보단 그곳에 있었습니다. 그래서 제가 원하는 방향으론 움직여주지 않아요. 그래도 무리하게 원하는 방향으로 거짓말을 꽤 하고 있다고 생각하면서도 가져갈 수밖에 없었는데, 이런 건 탐탁하지 않네요.

마지막이 되어서 그런 걸 짊어지고 있던 나우시카란 소녀가 과연 보통 생활로 돌아갈 수 있을까. 그런 인물이 머리가 이상해지지도 않고 살아갈 수 있을까. 이제 원래대로는 돌아올 수 없겠지만, 그곳에 계속 있는 건 분명하겠지, 그곳에 맞서겠지 라는 그런 것들밖에 알 수 없어요.

—— 영화에선 일단 해결이 났는데, 만화에선 이야기의 처음부터 나우시카가 물음표를 여러 가지 던지는데, 그게 해결 나지 않은 채로 점점 늘어나다가 끝났다는 형태군요.

미야자키 그렇습니다. 생명이란 무엇일까 하는, 해결할 수 없는 질문을 피하지 않게 됐습니다.

제가 기르는 개가 벌써 16살 반인데, 늙어서 언제 죽더라도 이상하지 않아요. 벌써 백내장으로 눈이 거의 보이지 않고 코는 희미하게 냄새를 맡으며 귀는 한쪽만 겨우 들리는 상태입니다. 그래도 살고 있어요.

얼굴을 보면 그다지 기뻐 보이진 않지만, 그래도 산책을 하러 데리고 나가면 조금 기쁜 듯한 표정을 짓습니다.

생물이란 뭘까 생각합니다. 부모님을 모두 잃었는데, 개를 보면서 절실히 생각한다는 건 도착적인 얘기지만, 이 녀석은 이미 전에 있던 개와 다르다는 생각이 들기도 해요. 수면에 물결이 퍼져가서 다 퍼지면 점점 약해져서, 분명 조금 전의 물결이지만 갓 태어난 생생한 때의 물결과는 다르다고 그런 식으로 이해하는 걸까요.

생물은 이기적인 유전자의 운반체(캐리어)라는 둥 여러 말들이 있는데, 결국 그것만으론 몰라요. 아마 이런 것들을 위대한 사람들은 예부터 많이 생각해왔다는 것만으론, 즉 학문이나 그런 것들이 성립되지 않았을 때부터 뭔가 느끼거나 했다는 발단에 서 있었을 뿐이죠.

—— 모르는 게 많다는 사실을 점점 더 알게 돼요…….

미야자키 그렇습니다. 자연과 인간의 관계에 대해서도, 혹은 인간 내부의 자연에 대해서도 간단히 형식적으로 말할 수 없다는 건 알아요. 그렇더라도 살아간다는 건 그 '형식적인 밸런스를 유지하는 방법이니까, 그걸 위해 이런 일을 하

는 게 좋다는 건 말할 수 있습니다.

하지만 거기서 더 깊게 내려가면 혼돈스러운 우주의 암흑과 대치해야 하는 문제가 나와서, 아무래도 그 부분은 우리 머리보다는 조금 더 옛사람들이 산에 틀어박히거나 하면서 생각했던 것에 열쇠가 있는 듯해요.

최근, 지금까지 흘려듣던 종교적인 말을 만나면 두근두근합니다. 아, 이런 말도 하는구나 하고. 불교 입문서 같은 것에 슬쩍 적혀 있는, 간단히 야기되는 말의 이면에 뭔가 굉장한 체험이나 여러 가지가 들어 있다는 것만은 느낄 수 있습니다. 하지만 그걸 내 것으로 만들었느냐고 한다면, 그렇진 않고 그저 허둥대고 있을 뿐이죠.

말을 옮겨 적은 순간에 그건 이미 변질되기 시작한 거겠지만, 그걸 두려워하지 않고 글로 써서 남긴 신란(역주/ 헤이안 시대 말기부터 가마쿠라 시대에 걸쳐 활동한 일본의 옛 가인이자 수필가)이나 누군가와는 다르게 아무래도 전부 거짓말 같아지니까, 나우시카가 말하게 하는 건 그만두자고 생각했습니다.

저는 조금 더 매사를 정리하고 파악해갈 생각이었는데, 『나우시카』를 그리면서 반대로 아무것도 정리가 안 되어 결국 말이 없어진 느낌이었습니다.

딱 나우시카 자신이 말을 잃은 듯한 느낌이라, 그걸 말로 표현하고 싶지 않다는 식으로 내가 생각한다고 할까, '이런가'라고 생각하고 말로 하는 순간, 그게 다른 것이 돼버려요.

── '거짓말을 하며 살자'고 나우시카가 결심하고부터 머지않아 결말을 맞이하죠…….

미야자키 그편이 제 주인공에 어울려서 그런 느낌이 된 겁니다. 그게 그녀 주위에 있는 생명에 대한 애정이라 생각할 수밖에 없어요.

어쨌든 이쪽이 정의니까 상대를 때려 부숴 이기고, 그래서 평화로워질 거란 것은 거짓말이다, 적어도 그것만은 단호히 거짓말이라고 말할 수 있어요. 분명 좋은 일과 나쁜 일이 있고 착한 일을 한다는 것도 있어요. 하지만 착한 일을 한 사람이 착한 사람은 아닙니다, '착한 일을 했다'는 것뿐이죠. 다음 순간에는 나쁜 짓도 하는, 그게 인간이라 생각하지 않으면 모든 판단이 어그러집니다, 정치

적인 판단이나 자신에 대해서도.

도르크보다 허무했던 소련 붕괴

—— 『나우시카』 연재 중에 국내외에서 큰 사건이 일어났는데, 영향을 받은 건 있나요?

미야자키 가장 큰 충격이었던 사건은 유고슬라비아 내전이었습니다.

—— 그건 어떤 사건이었나요?

미야자키 이제 안 할 거라고 생각했습니다. 그만큼 험한 일을 해온 곳이라서, 이제 질렸을 거라고 생각했더니 질리지 않았나 봅니다. 인간이란 건 참 질리지 않는다는 걸 알고, 내 생각이 무디다는 걸 깨달았습니다.

—— 게다가 걸프전쟁과는 달리 꽤 재래식 전쟁이었죠.

미야자키 걸프는 어느 의미로는 알기 쉽습니다. 이라크 정부는 군벌 시대의 일본정부와 많이 닮았습니다. 군대를 터무니없는 섬이나 사막에 팽개쳐두고 물도 보내지 않고 음식도 보내지 않으면서 '멋대로 하라'는 식. 그런 군대는 일본군을 보는 듯해서 괴로웠는데, 유고슬라비아는 그것과는 다르죠.

시작한 것은 소수의 조폭이라 생각합니다. 하지만 그걸 저지할 수 없어요. 그건 마치 독일에서 나치스가 대두할 때 그 장소에 있던 많은 사람들이 그게 조폭이라고 말했지만 어느샌가 저지할 수 없는 힘으로 자라 있었던 것과 닮아 있습니다.

예를 들어 CNN 뉴스 같은 것만 보면 세르비아 측이 압도적으로 나쁘게 생각되잖아요. 하지만 바닥에 뭔가 다른 게 있습니다. 기독교 안에서의 서유럽과 그리스정교의 갈등은 확실히 있으니까요. 그러니까 세르비아 측이 NATO의 태도에 회의를 갖는 것도 무리는 아니죠. 오히려 러시아가 나온 쪽이 안심하고 있죠.

하지만 세르비아 측이 좋으냐고 한다면, 그것도 아닙니다. 양쪽 다 너무 아둔하고 양쪽 다 심한 짓을 많이 하고 있어요. 전쟁이란 것은 정의 같은 게 있어도, 다시 시작하면 어떤 경우라도 썩어갑니다.

—— '정의는 없다'란 말은 나우시카도 했었죠.

미야자키 저는 전쟁에 관심이 많아 여러 책을 읽고 있는데—그래서 "미야자키 씨, 전쟁 좋아하세요?" 등의 질문을 받는데, 그런 때는 "에이즈 연구자가 에이즈를 좋아한다고 생각해?"라든가 하면서 받아칩니다—아무래도 제 역사인식이 결정적으로 무뎠다는 걸 실감했습니다.

—— 유고내전을 부른 소련의 붕괴는 어떠셨나요?

미야자키 마침 『나우시카』 연재에서 도르크라는 나라가 붕괴하는 부분을 그리고 있을 때였습니다. 그러면서 도르크 같은 제국이 이렇게 간단히 붕괴해버렸나 생각하고 있었는데, 소련이 더 간단히 붕괴해서 어이가 없었습니다.

국가가 붕괴한다는 것과 거기에 사람들이 변함없이 살아간다는 것은 동시에 아무렇지 않게 일어나는 것이네요. 서로마 제국이 멸망했을 때 거기서 무슨 일이 일어났을까, 살던 사람들에게 어떤 변화가 있었을까 하는 것에 전부터 줄곧 의문이 있었는데, 소련의 경우에서 왠지 모르게 알게 됐습니다.

—— 그렇군요, 그건 훌륭한 일치이네요.

미야자키 그러니까 도르크 제국의 붕괴에선 좀 더 여러 가지 그려야 하는 부분도 많은데, 연재에선 한 달에 16페이지가 생산력의 한계란 한심한 현실이 있어서 많이 떨어져 나간 겁니다. 어째서 그 나라가 멸망했는지, 애당초 국가란 무엇인지, 어떤 시스템으로 되어 있었는지, 그 시스템이 어떻게 움직이지 않게 됐는지 하는 걸 써야만 한다고 생각하면서도 그릴 여유도 없다 보니, 만화 속에서 멋대로 제국이 붕괴해 버렸고 현실 세계에서도 소련이……

『나우시카』 때문에 생각이 바뀌었다

미야자키 『나우시카』를 끝내려는 시기에 어떤 사람에겐 전향으로 보이진 않을까 생각했습니다. 마르크스주의는 확실히 버렸으니까요. 버릴 수밖에 없었다고 할까, 이건 실수다, 유물사관도 잘못이다, 그래서 사물을 보고 있으면 안 된다는 식으로 정해서, 이건 좀 힘듭니다. 예전이 더 편하다고, 지금도 가끔

생각해요.

그리는 동안, 가혹하게 싸워서 극적으로 바꾸진 않았지만, 제가 가지고 있던 여러 의문들이 수습이 안 되게 됐어요.

이런 생각의 명료한 변화는 이 사회 속에서의 제 입장 변화에서 왔다고 하기보다 『나우시카』를 그린 탓은 아닐까 하는 생각이 듭니다.

예를 들어 처음엔 나우시카가 족장 질의 딸, 즉 공주님이란 것만으로도 망설였습니다. 그건 나우시카가 일종의 엘리트 계급이라는 등 그런 것에 대해 지적당할 일들이 예상되어 꽤 여러 이론으로 무장도 했었습니다.

하지만 그런 것은 아무래도 상관없어졌어요. 어디서 태어났어도 상관없습니다. 이제 그런 것 때문에 논쟁할 생각은 없어요. 시시한 사람은 어느 계급에서 태어나든 시시하고, 좋은 사람은 어느 계급에서 태어나도 좋은 사람이다. 세상엔 올바른지 올바르지 않은지 하는 게 아니라, 좋은 사람이냐 좋은 사람이 아니냐, 친구가 되고 싶은지 되고 싶지 않은지, 그런 인간밖에 없다. 이제 계급적으로 뭔가를 보는 건 그만두자. 노동자라서 올바르다는 건 거짓말이다, 대중은 얼마든지 바보 같은 짓을 한다, 여론조사 같은 건 신용할 수 없다.

그런 걸 포함해 지극히 당연한 부분으로 돌아갈 뿐입니다. 이건 갑자기 깨달음을 얻을 만한 생각 같은 게 아니라 지금까지 계속해서 들어왔던 것으로, 그곳에 한 번 더 돌아가는 거라고 생각하면 암담한 기분이 들지만 그래도 그걸 받아들일 수밖에 없다고 생각합니다. 나의 책임으로 사물을 보며 가자고요.

천안문에 서서 대군중의 환호에 답하는 마오쩌둥의 필름을 처음에 봤을 때, 1950년대가 끝나갈 무렵이었는데 굉장히 불길하고 불쾌한 얼굴로 보였습니다. 하지만 따뜻하고 큰 인격이라는 등 여러 얘기가 있었으니 분명 어쩌다 컨디션이 안 좋아 사진이 잘못 찍힌 거겠지(웃음)라고, 정말 그렇게 생각했습니다. 그런데 나중에 다시 생각해보니, 처음 불길한 느낌을 신용하는 편이 좋았어요.

그런 일들을 몇 번인가 겪었습니다. 내 관념으로 내가 느낀 걸 어떻게든 내리누르려고 해왔어요. 그것도 그만뒀습니다. 지금의 정치가도 그저 인상만으로 보고 있습니다.

—— 직감으로……

미야자키 직감이라고 하기보다 이 사람, 좋은 사람이란 느낌. 정치가로서의 능력이 아니라도 이 사람, 좋은 사람이라고. 어차피 별로 큰 기대는 못 하니 가장 좋아 보이는 사람 쪽이 좋다고, 그런 수준에서 일단 사물을 볼 수밖에 없다는 단계가 되고 말았습니다. 결국, 바보로 돌아왔네요.

—— 돌아간 게 아니라 나선계단을 올라간 건 아닐까요?

미야자키 그저 빙글빙글 돌고 있는 건 아닐까 하는 기분도 들지만……. 예를 들면 '토토로의 숲 운동'이란 내셔널트러스트가 있습니다. 우리가 만든 영화 캐릭터를 걸고 운동을 전개하는데, 그게 올바르기 때문에 응원하는 게 아닙니다. 그 운동을 하는 사람들이 너무 좋습니다. 정말 착실히 하고 있어요.

운동을 시작하기 훨씬 전부터 사야마 구릉을 좋아해서, 잠깐 시간이 있으면 그곳을 걸으며 식물을 보거나 새를 보는 등 여기를 어떻게든 할 수 없을까 생각하던 사람들입니다. 그 사람들이라서 캐릭터를 사용해도 괜찮은 거예요. 이콜로지의 파시스트 같은 인간들이 한다면, 이건 절대는 아니지만 철수하겠죠.

그런 식으로 올바르다거나 올바르지 않다는 게 아니라 이 사람 좋은 사람이다, 라는 수준에서 최근엔 사람을 대합니다. 그래서 세계가 점점 좁아지고 있어요(웃음).

환경문제는 근처 강 청소에서 '해결'

—— 『나우시카』 시작 전, 울컥울컥했다는 일본에 대해선 어떠신가요?

미야자키 그건 벌써 버블이 터지고 꼴좋다는 식의 단계도 지났으니, 지금은 개운합니다. 문제는 아무것도 정리되지 않았지만, 이걸로 토담이 무너져 앞에 있는 것들이 들어올 거라고.

쌀 부족 같은 것, 아무것도 아니니까요, 그런 건. 굶어 죽는 것도 아니니까. 오히려 경제력이란 것은 대단하다고 생각했습니다.

—— 필요해지면 사올 수 있다는 거군요.

미야자키 이게 쇼와 20몇 년이었다면 굉장한 문제가 됐겠지만, 태국 쌀이 맛없다는 등 그런 일로 끝나버렸으니 굉장히 저력이 있다고 생각했어요. 동시에 경제력이 없는 나라는 살아가는 게 힘들 거라고……

일본의 농업에 관해 논쟁하는 것에 대해선 왠지 질려서요. 오해를 두려워하지 않고 말하면.

저는 무농약 유기농법으로 쌀을 생산하는 농가 사람들과 어쩌다 다른 일로 알게 되어 우리 집 쌀은 거기에 부탁하는데, 흉작인 해엔 값이 올라가도 괜찮다고, 그래서 계약을 하기로 했습니다. 그래서 우리 집 농업문제는 해결(웃음).

물론 그것으론 아무런 해결도 나지 않지만, '일본농업의 패배'란 센세이셔널한 글은 화가 나는 건 알겠는데 '일본영화 망하다'와 비슷할 정도로 이제 싫습니다.

뭔가 다르지 않을까 하는 기분이 들어요. 그렇게 간단히 지거나 이기거나 하는 게 아니에요. 농업문제를 논하며 농협이 어떻다느니 얘기를 하면 초조해지기만 하고. 극히 개인적인 문제로 결론을 내자. 칭찬받을 만한 방법은 아닙니다. 하지만 그렇더라도…… 아사가 나오면 문제가 달라지지만.

최근엔 그런 식으로밖에 생각하지 않게 되어, 환경문제도 시간이 있을 때는 집 근처 강 청소에 참여합니다. 그걸로 된다고 생각하고 있어요. 그것도 근본적으론 아무런 해결도 되지 않습니다. 떨어진 비닐을 줍는다든가, 그런 거니까.

요컨대, 총론으로 얘기하면 어쩔 수 없는 것들이 너무 많아요. 인간은 아무래도 각론과 총론 사이의 갭이 벌어져서 잘 안 되는 듯합니다. 저는 그 부분의 일이 지금 가장 신경이 쓰여요.

총론으로 산 위에서 보거나 비행기 위에서 보는 건 안 된다고 생각하지만, 아래로 내려가서 50미터 정도 꽤 좋은 길이 이어져 있으면 이건 좋은 길이라고 생각하며, 그때 날씨가 좋아서 빛나고 있으면 왠지 모르게 기운이 나서 아아, 어떻게든 해나갈 수 있지 않을까 하는 기분이 듭니다. 시선을 어디에 두느냐에 따라 이렇게 항상 생각이 바뀌는 건 어떻게 해야 하는 걸까요.

그래서 심포지엄이나 강연에서 단상에 올라 거창한 것을 떠든다기보다 그

런 것들을 하는 쪽이 내게 어울립니다. 그 대신 공해도 뿌리면서 자동차도 탈 것이고 일제히 그만두라고 한다면 저도 그만두겠지만, 그래도 가장 마지막까지 탈 것이다. 정말 타고 싶은 녀석들을 위해 가솔린을 1리터에 300엔으로 해라 (웃음) 등 하고 싶은 말을 막 하네요, 이래서는.

── 그러면 자동차는 줄어들겠군요.

미야자키 '가솔린을 싸게 하면 일본경제의 자극책에 좋다'란 말을 들으면 화가 납니다. 자동차는 무리를 해서라도 탈 사람만 타면 돼요. 모두가 자동차를 타는 것은 인류의 진보도 평등도 아닙니다.

지금은 무슨 일에든 대중화에 대한 문제가 있죠. 저도 대중에 속해 있을 테니, 채플린의 비행선 사진을 보고 타고 싶었다고 생각해도 리얼타임으로 그 시대에 있었다면, 아마 탈 수 없는 쪽에 속해 있었을 거라 생각하지만, 그렇다고 해서 모두가 비행선을 탈 수 있는 시대를 만드는 게 좋다곤 생각하지 않습니다.

올해 안에, 이 빌딩(스튜디오 지브리)의 옥상에 흙을 덮고 풀을 기르려고 합니다. 이것도 아무런 해결이 되진 않겠지만, 화만 내기보다는 하는 편이 좋잖아요. 그러면 냉난방 비용도 조금은 변하겠죠. 그런 것은 큰 해결이 되진 않을 거라는 사람들도 많고 실제로 그 말 그대로지만, 그런 일이 가능하다면 그렇게 하고 싶다고 생각하는 겁니다.

체르노빌에서 피폭한 아이들을 일본에 불러 치료를 받게 하자는 운동을 하는 카메라맨이 있습니다. 1개월 정도 일본에 있으면 영양상태도 좋아질 테니 꽤 건강해지겠죠. 성장이 멈췄던 아이가 성장을 시작하거나.

그 사람은 그 아이가 1개월 지나서 그쪽으로 돌아가면 또 원래대로 될 것도 알고 있고, 십여 명을 데려왔다고 해도 남은 몇만 명의 아이들에겐 아무런 도움도 되지 못한다는 생각에 책망을 받습니다. 나는 그래도 좋다고 하면 오해를 불러일으키겠지만, 사람이 할 수 있는 일은 그런 거라고 생각합니다.

그 아이가 죽어 버리면 의미가 없는 건가 한다면, 그렇지 않아요. 그때 그 아이가 무엇을 느꼈느냐 하는 것이 아마 전부일 것입니다. 하지만 그런 일은 말로 한 순간, 어딘가 큰 오해를 불러일으키겠죠. 어렵네요. 결과로 판단하려 하

면 많은 것들이 어려워집니다. "지금의 순간이 중요하다"라고 말하면, 찰나주의로 받아들여질 듯해서 어렵습니다. 정말 말로 하면 어려워요.

—— 말이란 받아들여지기 쉬우니까요. 어떻게 말해도 말꼬투리는 잡고 늘어질 수 있어요.

미야자키 말로 할 수 없는 것들이 꽤 많아서 "강 청소를 하면 된다"고 제가 말하는 것도 사실 제게 '에코 마크'를 붙인 사람들이 많아서, 무심코……

—— 일부러 모가 나게 말하는 사람들도 있죠.

미야자키 맞아요. 사실은 아무 말도 하고 싶지 않습니다. 잠자코 하면 돼요. 근처 사람들과 그냥 하는 일이라고 말하는 게 좋아요.

모르는 부분은 모르는 채로

—— 『나우시카』 영화를 만든 뒤 『나우시카』 연재를 계속하면서 『천공의 성 라퓨타』, 『이웃집 토토로』, 『마녀배달부 키키』, 『붉은 돼지』 등 애니메이션을 만들어오셨습니다. 이들 애니메이션은 『나우시카』와는 타입이 다르네요.

미야자키 저는 『나우시카』를 그린 덕분에 할 수 있었던 것 같은 느낌이 듭니다. 가장 무거운 것으로서 『나우시카』가 있는 거예요. 『나우시카』의 세계로 돌아가는 것은 괴로워서 돌아가고 싶지 않아요. 이 세상에서 그리고 있어도 사회복귀가 어려워집니다. 그런 걸 하고 있으면.

—— 이탈해가는 건가요, 점점.

미야자키 예. 그게 영화현장에 있으면 대소동이잖아요. 정말 시시한 일상적인 것들에도 뭔가가 걸립니다. "그 녀석, 왜 놀고 있는 거야"라든가 "적당히 빨리 장가가"라든가(웃음) 지극히 세속적인 곳에서 삽니다. 그래서 일부러 관객이 많다거나 적다거나 얘기를 꺼내죠.

영화가 끝나고 나서 멍해져 쉬는 곳에 『나우시카』가 기다리는 겁니다. 이거, 정말 싫어요. 반년 정도 주위를 어슬렁거리다가 어쩔 수 없이 다시 그리기 시작합니다. 그래서 아까도 말했지만 『나우시카』에서 도망치려고 영화를 만드는 듯

한 부분이 솔직히 있었습니다.

한편으로 무서운 부분도 있어서 이쪽에서 가벼운 것을 만드는 식으로 하진 않지만, 아마 『나우시카』를 계속 그리지 않았다면 영화 속에 조금 더 무거운 것들을 넣으려고 허둥대지 않았을까 생각합니다. 그건 지금에서야 멋대로 총괄하는 거지, 그때는 딱히 그렇게 생각하진 않았고 그런 영화를 만드는 게 좋겠다고 생각해서 만든 거지만요.

『나우시카』는 기획을 짜서 그리는 게 아니라서 두 번 다시 비슷한 것엔 손대지 않겠죠.

—— 그 『나우시카』가 끝난 지금, 어떻게 예측하고 계신가요?

미야자키 『나우시카』를 끝냈다는 것은 사건이 끝났다거나 완결됐다는 의미는 아닙니다. 사건은 얼마든지 이어지지만 '이 앞은 이제 서로 알겠지'란 곳에 왔어요. 요컨대 현대의 알 수 없는 세상 속 자신들과 같은 출발점에 섰다는 정도의 생각입니다.

앞으로도 예상되는 멍청한 일들은 엄청나게 많이 일어날 테고, 그에 대한 노력도 있겠죠. 그리고 그걸 또 몇 번씩 반복할 것이란 게 보이는 단계에서 결론을 내려고 한 겁니다.

그리면서 스스로 알게 된 건데, 나우시카의 역할은 실제로 리더가 되어간다거나 사람들을 이끌어간다는 그런 게 아닙니다. 대표해서 계속 사물을 바라보는, 일종의 무녀 같은 역할입니다.

그리고 나우시카를 신뢰하는 인간들이 실제 일을 움직인다는 구조였기에, 보통 이야기의 구조에서 말하면 줄거리가 없어요. 그런 것들도 고민은 했습니다.

일단 완결이 됐지만, 그런 걸 전부 포함해 단행본 완결편을 낼 때까지 정리해야만 하는 것들이 많은데, 모르는 부분은 모르는 채로 일단 끝을 내기로 한 겁니다.

그렇게 하지 않으면 제가 40대 초반에 시작한 일이 언제까지나 끝을 맺지 못한 채, 좀처럼 마음 놓고 할아버지가 되지 못할 듯해서요. 실제로 연재를 끝낸 순간 할아버지가 된 듯한 느낌이 엄청 들었습니다.

하지만 전혀 끝나지 않았습니다. 아직 해방감도 없고 어렵습니다. 무거운 짐을 내려놓은 듯한 기분이 든다고 말할 수 있으면 좋겠지만. 조금 편해질 줄 알았더니 편해지지 않는군요. 더 그리지 않게 돼서 편하냐고 하면, 예전엔 두 번째로 고통이던 일이 첫 번째 고통으로 올라갔을 뿐이네요(웃음).

—— 어쨌든 과제는 산더미란 게 보이니까요.

미야자키 그렇습니다. 그건 나우시카가 가장 잘 알고 있으니까요.

(『읽다』 이와나미쇼텐 1994년 6월호)

하던 일로서의 팬더

그리운 작품입니다. 쓰고 있을 때도, 그리고 있는 동안도, 보러 갔을 때도, 뭔가 따뜻한 기분을 계속 갖고 있을 수 있었던 드문 작품입니다.

기획서를 하룻밤에 만들어 제출하고 몇 개월 동안 아무런 소식도 없었는데, 중국에서 판다가 온다는 뉴스를 라디오로 들은 순간, 이건 결정 날 거라고 생각했습니다. 생각한 대로 곧 제작이 결정되었고, 그 의미에서는 판다 붐을 노린 작품이었던 겁니다. 다만 저에 대해 얘기한다면, 다카하타(이사오) 씨가 단시간에 써버린 기획서의 문안을 읽었을 때에 이건 멋진 세계가 만들어질 것 같다고 가슴이 부푸는 예감이 들며 그 두근거림이 사라지지 않고 남아 있었기에, 붐으로 갈아타는 양심의 가책은 전혀 없었습니다.

전날 다시 필름을 보고, 조금 더 시간이 있으면 보다 더 좋은 작품이 됐을 텐데 생각했지만, 준비기간다운 게 없었음에도 이야기의 무대를 만드는 데에는 망설임 없이 술술 진행했던 것을 기억합니다.

벚꽃 가로수가 있는 마을과 코스모스 핀 정원, 자동차가 거의 지나가지 않는 조용한 교외 풍경은 훗날 개골창으로 불렸던 칸다 강이 살아있을 무렵, 제 어린 시절의 그것이었습니다. 물론 필름으로 실현한 세계는 현실의 그때와는 다릅니다. 일본 전체가 지금보다 훨씬 더 가난하고, 지금과는 다른 (혹은 변함없는) 고통과 냉엄함을 짊어지며 어른도 아이도 살고 있었을 겁니다. 그 후, 일본인은 가난에서 벗어나려고 노력하여 물질적으로는 비교도 되지 않게 풍요로워졌습니다. 그건 동시에 많은 것을 잃는 것이기도 했다고 지금 많은 사람들이 깨닫고 있습니다.

『팬더와 친구들의 모험』 속에 그린 세계는 우리 스태프가 지닌 향수의 산물이 아닙니다. 이렇게 될 수 있을지도 몰랐던 일본, 그렇게 되어야 했던 거리의 경관, 아니 지금도 그 가능성을 숨기고 있는 일본의 풍토를 적어도 만화영화 속에서 다시 그려내는 일은 의미 있는 과제로서 지금도 우리들 앞에 끝나지 않은 채 놓여있다고 생각합니다.

(LD BOX 『팬더와 친구들의 모험』 제조, 판매원/쇼가쿠칸, 판매원/포니캐년 1994년 8월 19일 발행,
덧붙여 첫 출전은 1982년에 킹레코드에서 발매된 드라마편 LP(폐반))

『팬더와 친구들의 모험』
제작자의 말

『팬더와 친구들의 모험』은 20년 정도 전의 작품인데, 우리(다카하타 이사오, 오쓰카 야스오, 고타베 요이치)에게 아주 큰 의미가 있는 작품입니다.

당시 아이들은 화려하고 요란스런 작품을 좋아한다고 생각하는 풍조가 있었습니다. 하지만 저희는 사소한 것, 보통 생활 속에야말로 즐거운 일이나 들뜨는 것들이 있지는 않을까 생각하여 아이들이 정말 좋아할 것을 만들고자 했던 작품이 이 『팬더와 친구들의 모험』이었습니다.

영화가 공개되었을 때, 저는 아들과 조카를 데리고 영화관에 가보았습니다. 고지라 영화의 동시개봉 작품으로 시간적으로 길지는 않았습니다. 그런데 와있던 아이들이 굉장히 좋아하는 겁니다. 마지막에는 주제가가 대합창이 될 정도였습니다. 놀랐습니다. 눈앞의 아이들 모습에 내 자신이 굉장히 행복한 기분이 든 것을 기억합니다. 그리고 그 아이들의 지지로 앞으로 어떤 일을 할지도 정해진 듯했습니다.

그런데 판다라는 동물은 굉장히 느긋하고 태평스런 캐릭터입니다. 특히 뭔가를 하지 않고 그냥 거기에 있는 것만으로도 주위 사람들을 행복하게 만들어줍니다. 그런 의미에서 나에게 토토로도 팬더도 같습니다. 진심으로 아이들이 즐겁다고 느껴주는 작품도 사람을 행복하게 하는 힘을 갖고 있다고 생각합니다.

(『디스 이즈 애니메이션 팬더와 친구들의 모험—비 내리는 서커스』 쇼가쿠칸 1994년 9월 1일 발행)

머릿속에서
이미 그림은
움직이고 있다

미야자키 하야오 씨가 새로운 그림이야기를 출판했다. 타이틀은 『도깨비 각시』. 『미녀와 야수』를 번안해 무대를 일본으로 잡고, 아버지한테 소외당해 도깨비 곁으로 보내진 소녀가 악령에게서 아버지를 되찾으려고 하는 이야기. 사실 이 책은 1980년에 프레젠테이션용으로 그린 이미지보드를 정리한 것이다. 처박혀 있던 기획이 간신히 움직여 영화화에 앞서 책으로 출판되었다.

미야자키 씨는 이미지보드를 그리는 데에 투명수채를 사용했다. 이렇게 저렇게 30년 이상 사용했다고 한다. 이점은 '간편하다는 것'. 어쨌든 팔레트 한 개와 붓만 있으면 충분하다.

"팔레트에 짜놓으면 계속 사용할 수 있어요. 그걸 물로 풀어 칠하면 되는 겁니다. 그러니까 한 번 사면 오래간다고 할까, 몇 년이라도 쓸 수 있으니까, 이렇게 싼 재료는 없지 않을까 생각해요(웃음)."

미야자키 씨의 경우, 투명수채를 사용해 작품을 그리고 있지는 않다. 이미지보드는 어디까지나 영화라는 작품을 만들기 위한 준비 작업이다.

"먼저 이런 무대가 될 겁니다, 라는 걸 스태프들한테 알리기 위해 그립니다. 스스로도 잘 모르니까 그리는 거지만, 알면 그릴 필요가 없으니 나중엔 그리지 않기도 해요."

그래서 종이에도 붓에도 전혀 개의치 않는다. 스튜디오 배경 담당에게 가서 그곳에 있는 종이를 받고 붓도 후반 작업 팀에서 낡은 것을 빌린다.

"일에 쫓겨 그리기 때문에 무한정 시간을 들이기보다 되도록 빨리. 일반적인 투명수채 사용법과는 전혀 달라서, 완전히 내 스타일로 연필로 그리고 그 위에

대강 덧칠해 되도록 손이 덜 가게(웃음), 되도록 많이 빨리 그리는 편이 좋아요."

투명수채는 '선을 죽이지 않기 때문에' 연필과 펜으로 그린 위에 칠하는 데 안성맞춤이다. 사용하는 것은 홀바인. 24색들이를 사서 거기에 5, 6색을 따로 추가한다.

"물감의 수가 많다고 좋진 않습니다. 한번 큰 팔레트를 산 적이 있는데, 어디에 어느 색이 있었는지 행방불명이 되더군요. 10년씩 같은 팔레트를 쓰다 보면 같은 곳에 같은 색이 들어 있어 아무것도 생각하지 않아도 손이 가요."

그래서 이제 팔레트는 크게 쓰지 않는다. 스케치여행을 갈 때도 홀바인 팔레트를 한 개 가져가면 된다. 사실 그리고 있으면 시간이 걸려 길거리나 건축물, 가옥들 사이는 걸으면서 보고 기억해두는 편이 많지만.

미야자키 씨가 한 가지 불만스러워하는 것은 물감에 일본의 자연에 맞는 색이 없다는 점이다. 유럽에 갔을 때 느낀 것은 홀바인의 물감 색이 그대로 풍경색과 조화를 이루고 있었다.

"일본 초등학생용 갈색 물감은 낙엽송의 갈색입니다. 지금 그 갈색은 없어요, 우리 생활주변에. 아직도 갈색이라고 하면 그 갈색이 들어 있는데, 바꿔야합니다. 좀 더 우리가 아는 땅 색 등을 정해야 해요. 18색 정도로 맑은 땅 색, 나무껍질 색 등 일본의 잡목림 색을 충분히 만들 수 있다고 생각합니다. 녹색이나 황록색 같은 그런 인공적인 색이 아니라."

미야자키 씨 자신도 거의 모든 색은 섞어 사용한다. 그 가운데서도 신경 쓰는 것은 살색이다.

"실패하면 수정불능이니까, 아주 옅게 살짝 칠하고, 거기에 다른 걸 칠하면서 조금 약했다면 한 번 더 붓을 댄다는 느낌이에요. 실패했을 때 화이트를 넣어 그 위에 덧칠하면 그때는 전혀 발색이 달라지니까, 인쇄물로 할 때는 조금 절망적이게 됩니다."

십수 년 만에 대형본이 되어 햇빛을 본 『도깨비 각시』의 이미지보드는 머릿속 자료를 구사하여 한 달도 걸리지 않고 그린 것이다. 이미지보드를 그릴 때에 자료를 다시 보는 일은 없다. 제작에 들어가고 로케이션 헌팅에 가는 것도 '재

확인'하고 '거짓말하는 범위를 결정해오기' 위해서라고 한다. 토착 사무라이 집의 배치도, 그 구조도, 평소의 관심사가 작품 속에서 살아난다.

예를 들면, 에마키(옛 두루마리 그림)도 그중 하나다.

"12세기의 에마키는 귀족들도 주변에 걸어 다니는 사람들도 모두 같은 사이즈로 그리고 있어요. 그림 그리기는 등거리로 보고 있습니다. 이런 시선에서 사물을 그렸다는 건 전 세계에서 흔하지 않습니다. 이런 것들의 파편이 우리에게도 전해져왔을 거예요."

『도깨비 각시』의 시대고증도 보통사람들의 생활 구석구석까지 하고 싶은 마음이지만, 영화화할 때는 이미지보드와는 상당히 다른 것이 된다고 한다.

"처음에 대뇌피질 쪽에서 전두엽 쪽으로 생각하던 건 도움이 되지 않게 됩니다. 그러면 조금 더 앞쪽에서 내 의식 아래서 생각하는 것들이 막다른 길에 몰려나오기 때문에, 그쪽에 맡기지 않으면 논리만 내세운 영화가 되고 말아요. 주군이 악령에 씌어 악인이 됐다고 하면 시시합니다. 훨씬 매력적인 인물이 되는 편이 좋지 않나 싶어요."

거기에는 빅토리아 왕조 시대의 소설에 쓰인 악마상이 힌트가 된다.

"나오는 악마가 너무 삽상해요. 쾌활하고 시원스럽고, 좋은 남자입니다. 마치 현대인이 이상적으로 생각하는, 현대사회에서 가장 멋지게 사는 인간의 모습입니다. 가장 부정적인 것이 무서운 얼굴을 하고 나오는 건 싫증 날 만큼 봐서 재미없습니다. 해치우는 게 편해요. 편하지 않은 걸로 하면, 이 소녀와 데릴사위인 도깨비는 어떻게 해야 할까 설문을 합니다. 아직 해답은 나오지 않았지만, 그래서 영화로 만들 가치가 있다고 생각합니다."

"애니메이션은 영원한 미숙련 노동입니다."라고 미야자키 씨는 말한다. 그것은 부지런히 자신의 미의식과 납득을 위해 사물을 만드는 장인과는 달리, 주어진 환경 속에서 상품으로서 있는 힘을 다해 사물을 만드는 일. 1994년 가을 무렵부터 개시될 제작을 앞두고 미야자키 씨의 머릿속에는 『도깨비 각시』의 플랜이 여러 가지 소용돌이치고 있다.

(『새로운 화재가이드 수채』 미술출판사 1994년 9월 1일 발행)

메타포로서의
지구환경

인터뷰어 야마모토 데쓰지, 다카하시 준이치

생명 형태와
오무

야마모토 이번에 지구환경의 문화학에서 지구환경을 문화적으로 생각하자는 기획을 세웠습니다. 그에 앞서 미야자키 씨가 『바람계곡의 나우시카』를 완결하셨는데, 저는 그걸 읽고 크게 감동해 눈물을 흘렸습니다. 그래서 꼭 미야자키 씨에게 환경에 대해 묻고 싶습니다. 환경문제에 대해 환경이 실태로서 이처럼 파괴됐다거나, 이처럼 지구가 위험하다는 토론에서 사람들은 좀체 이해하지 못합니다. 하지만 『바람계곡의 나우시카』처럼 형태로 나타났을 때 여러 일들을 상징적으로 생각하게 합니다. 저는 지금 학생들한테 『바람계곡의 나우시카』를 읽으라고 권하는데, 그걸 읽으면 학자들이 이런저런 얘기를 하는 것보다 훨씬 생각하고 느끼게 하는 게 있습니다. 거기서부터 충실히 관심을 가지면 되지 않을까 생각합니다.

그럼 바로 들어가서, 제가 무엇보다 먼저 묻고 싶은 건 오무한테 큰 감동을 받았는데, 이 오무란 무엇인지, 어디서 그 존재를 알게 됐는지, 혹은 오무란 형태로 표현된 것은 무엇인지에 대한 이야기입니다.

미야자키 그런 건 기억나지 않는군요. 십몇 년 전이니까요. 다만 뭐랄까, 어릴 적에 타잔 영화를 보고 두근두근했었는데, 타잔이 "아아아"라고 하면 코끼리가 줄지어 오죠. 실제론 아프리카코끼리가 아닌 인도코끼리가 줄줄이 올 뿐이지만, 제 이미지에선 사상 유례없는 가장 강한 것이 와준다는 그런 것에 동경이 일어난 겁니다. 누구라도 그랬을 거라고 생각하지만. 그래서 초등학생이 되고 기관총으로 코끼리가 죽는다는 사실을 알고 굉장히 실망했던 기억이 있습니

다. 코끼리는 기관총의 탄알 같은 건 튕겨버릴 거라고 멋대로 생각했던 거예요. 통속문화 속엔 그런 대단한 힘을 향한 동경이 형태를 바꾸면서 반복해 나옵니다. 『소년 케니야』란 야마카와 소지 씨의 작품에도 다나라는 뱀이 나옵니다. 잘 이해는 안 가지만, 나옵니다. 그러면 안심이 돼요.

그와 관련되는데, 『네버 엔딩 스토리』란 영화가 있었습니다. 원작과는 좀 달랐지만. 그 속에 용이 나오는데, 굉장히 알기 쉬운 얼굴을 하고 있었습니다. 무슨 생각을 하는지 알 듯한 얼굴을 하고 있어요. 이게 정말 시시한 겁니다. 무슨 생각을 하는지 모르겠는 쪽이 우리에겐 훨씬 동경의 대상이 됩니다. 요컨대, 인간이 의인화해 감정이입하기 쉬운 걸로 하면 할수록 시시해지는 겁니다. 좀 더 그런 틀을 넘은, 혹은 틀을 넘는다고 하기보다 예전부터 있었던 것일지도 모르지만 인간보다 훨씬 거대한, 간단히는 이해할 수 없는 존재, 힘 같은 것에 대한 동경이 아무래도 처음부터 있어요. 이건 제게만 있는 게 아니라, 반복하고 반복해서 선조들로부터의 기억으로 우리가 갖고 있는 것이라서. 아무래도 저 자신도 자연이란 걸 생각할 때, 그런 것으로서 이해하고 싶어합니다. 뭐가 뭔지 잘 모르겠지만, 자연이란 것은 터무니없는 힘으로서 인간의 선이나 악을 넘은 거대한 존재로서 있어요. 우리가 그런 자연관을 갖고 있습니다.

『네버 엔딩 스토리』를 보면 그들의 시점이 다르다는 느낌이 듭니다. 시시해요. 용이라든가. 거기에 나오는 거대한 돌거북이 술에 만취한 얼굴을 하고 있습니다. 만약 그 눈이 정체를 알 수 없는 구멍이었다면, 그 거대한 생물이 돌 속에서 나타났을 때 감동을 했을 텐데, 그게 주정뱅이에 디즈니랜드의 인형처럼 만든 얼굴로 나오는 걸 보면, 그 녀석들의 자연관은 얼마나 협소할까 하는 생각이 들어서, 영화를 볼 생각이 사라지고 말죠.

다카하시 그게 유럽 전체인지 어떤지는 모르겠네요. 혹은 유럽문명에는 아마 사람을 거치지 않은 자연은 이미 있을 수 없는, 생각조차 나지 않는 듯한 기분이 듭니다.

미야자키 그게 유럽 전체인지 어떤지는 모르겠네요. 아일랜드에 가면 그렇지도 않은 것 같은 기분이 드는데, 하지만 유럽적이라 하면 티롤의 자연입니다. 싫

어지네요. 여긴 숲으로 해두자, 여긴 목장으로 해두자, 여긴 사람이 사는 곳으로 해두자, 여긴 도로로 해두자. 그 정한 대로 하고 있습니다. 보는데 전혀 재미있지 않았어요. 산책을 해도 전혀 재미있지 않습니다.

야마모토 그런 생각이 오무의 형태와 관련되는 건가요?

미야자키 어린 시절에 벌레를 잡아본 적이 있는 사람은 모두 체험했을 거라 생각하는데, 매미 머리가 울퉁불퉁한 걸 보고 '왜 이렇게 재미있는 모습을 하고 있을까'라든가. 눈이 3개 달려 있잖아요. 작고 붉은 점입니다. 보석 같아요, 마치. 그런 놀라움이나. 왕잠자리의 신기한 색 등. 그런 것들은 아이들이 처음에 만나는 "굉장해"라는 겁니다. 장수풍뎅이의 유충이나 가재 배 안쪽의 곡선이나 우주선 같은 개미의 모습 등 일종에 세계의 비밀을 들여다본 듯한 기분이 듭니다. 저는 초등학교 때, 선생님이 거미 눈이 8개나 있다는 걸 알려줬을 때, 세계가 와르르 무너진 듯한 놀라움을 느꼈습니다. '8개나 있으면 어떻게 보일까'하고. 오무는 그런 것들의 집합입니다. 커다란 무언가를 그리고 싶었을 때, 파충류나 포유류가 사는 세계는 너무 알기 쉬워서는 안 돼요, 다른 생태계가 생겨났을 때에는. 파충류나 포유류를 기술적으로 어떤 형태로 바꾸었을 때, 어차피 지금까지의 파트를 모은 것뿐이잖아요. 그래서 곤충이나 절지동물 쪽이 조합하면 뭔가 알 수 없는 게 되기 쉽다는 부분이 있었던 것 같아요. 감정이입할 수 없는 형태로 만들려고 해서요. 벌레가 싫은 사람은 많으니까, 대립하는 생태계를 표현하기에 알맞을 거라 생각한 겁니다. 그리고 꿈틀거린다는 글자가. 전쟁전 복자가 많은 책을 친구가 빌려 와서, 에도가와 란포인데 복자가 너무 많아서 뭐가 뭔지 전혀 알 수 없었지만 왠지 괜히 안절부절못해서 그 글자를 기억하고 있었던 겁니다. 오무(王蟲)란 말 그 자체는 왕의 벌레랄까 『듄(Dune)』의 샌드웜이나 모로호시 다이지로의 '오옴'이란 불교언어 등 그 부분을 섞어서 '커다란 벌레니까 오무다' '다리가 많으니 벌레가 3개다' 등 애당초 출발점은 그런 것이었습니다. 그 다음은 어떻게 그렇게 보여주느냐 하는 것으로 '성충이 되면 어떻게 될까' 등 이런저런 생각을 했지만 말이에요

다카하시 오무는 영원히 유충일까요?

미야자키 '어느 날 갑자기 전부 성충이 될 때가 오는 걸까' 하고 여러 생각을 하기도 했는데, 제가 건 장치 속에 빠지고 말아 그만뒀습니다. 오히려 유충인 채 끝나는 존재로서 오무를 생각하는 편이 이 이야기에 걸맞다고 생각한 겁니다.

숲과 부해

야마모토 오무가 부해에 감으로써 새로운 세계가 열리는데, 동물과 식물의 친구랄까, 등 뒤에 있는 이 포자, 균자가 널리 퍼져 있는 상태란 어떤 상태인 걸까요? 곰팡이로 환경이 썩는다는 이미지인 걸까요?

미야자키 아뇨. 부해(腐海)란 말, 썩은 바다란 말은 크리미아 반도 주변에 있습니다. 슈와지라고 하는데, 바다가 빠지고 늪 계곡지대가 되어 그 주변을 썩은 바다라고 한다고 합니다. 그 글을 처음에 읽었을 때, 강한 인상을 받았습니다. 곰팡이가 피어 있다는 건 인간한테는 썩어 있다는 겁니다. 수해(樹海)란 말이 있듯이 바다처럼 압도적인 시커먼 숲으로 둘러싸인 거라면, 부해란 말이 좋겠다고. 부해의, 바다라는 글자를 세계의 계(界)로 할까 마지막까지 망설였는데, '어느 쪽이든 상관없겠지'라고 생각해 정했습니다. 슈와지란 지역은 실제로 존재합니다.

다카하시 부해는 굉장한 이미지입니다. 우리가 막연히 품고 있는 자연관이 뒤집어지는 쇼크가 있었습니다. 자연을 이런 '악'의 이미지로 그린다는 건 어디서 온 걸까 생각했습니다.

미야자키 『맥베스』의 마지막에 숲이 움직이는 부분이 있습니다. 숲이 움직이지 않으면 괜찮을 거란 예언이 있는데, 마지막에는 숲이 움직이게 됩니다. 그 '숲이 움직인다'는 말을 어릴 적 처음 들었을 때 정말 오싹했습니다. '실제로 숲이 움직여도 괜찮지 않을까, 그런 영화를 만들어도 괜찮지 않을까'란 생각은 어딘가에 계속 남아있었던 것은 확실합니다. '나무가 정말 저주의 힘을 갖고 있다면, 인간은 이미 훨씬 옛날에 저주받아 죽었겠지'라든가, 그런 생각을 포함해 이렇게 당하기만 하는 무방비한 식물이란 걸 뒤집어서 오히려 공격적인 숲으로 만

들어도 재미있지는 않을까. 즉 자연을 그릴 때 지키지 않으면 없어져 버리는 자연이란 식으로 그리는 건 거만하지 않을까. 그게 싫었습니다. 모두, 귀여운 것으로서 그리잖아요. 하지만 더 무서운 것이었을 겁니다. 그러니까 지금의 자연관에는 뭔가 빠져 있는 부분이 있지는 않았을까요. 지금도 숲에 들어가면 조용하고 무섭잖아요. 누가 지나가도 무서운 길은 있으니까요. 저도 제가 자주 가는 산장 근처를 걷다 보면 기분 나쁜 길이 있습니다. 근처 주민한테 "저 길은 뭔가 있었나요?"라고 물으면 "예, 거긴 기분 나빠요"라고 대답하는 사람이 있으니까요. 그러니까 '자연은 대단하다, 자연은 소중하다, 자연은 지켜야 한다'는 건 분명하지만, 그건 우리가 가진 세계 속의 일부라고 생각하고 싶어요. 지금 당면한 것도 그렇지만, 역사 속에선 숲의 힘이 압도적으로 강했던 시기가 있었다는 걸 잊어선 안 된다는 생각이 있으니까요. 공격적인 숲이 성립한다고.

야마모토 부해 속에 들어가면 마스크가 필요 없는 청정한 장소가 있죠. 또 할머니가 "부해의 침식을 의도적으로 억눌러선 안 된다, 오히려 되는 대로 맡기는 편이 좋다"고 말합니다. 산업사회는 정복하면 이긴다는 발상이지만, 그걸로는 안 된다는 생각과 더럽혀진 부분의 안쪽에 청정한 게 있다는 발상은 어떤 과정에서 나온 건가요?

미야자키 그런 세계에서 살려고 하면 좋든 싫든 그런 결론이 나옵니다. C.W. 니콜 씨가 영화판을 보고 무턱대고 감동을 해주셨는데, "마지막에 싹이 나왔는데, 그곳에 개척단을 보내는 건지?"라고 물어서 '이 사람 전혀 변하지 않았네. 또 같은 일을 반복하는 건가' 생각했습니다. '그런 것과는 다르다'는 것을 설명하고 싶었는데, 귀찮아서 안 했어요. 뭔가 스스로는 논리적이지도 명료하지도 않지만, 그쪽이 제 기분에 맞기 때문에 한다고 할까요. 이야기 세계를 구조적으로 만들어서 부해의 바닥이 처음부터 깨끗했다고 생각하고 그리기 시작한 건 아닙니다.

다카하시 그 장면은 나우시카 중에서도 굉장히 인상적이었습니다. 나우시카가 누워서 "지금, 처음으로 부해의 의미를 알았어"라고 말하는 장면은 정말로 인상적이었습니다.

미야자키 그건 만화를 그린 후에 알게 된 겁니다. '터무니없는 걸 그리고 있었다'고. 하지만 만화 때는 그 흐름으로 그리고 있어서 아무렇지 않아요. 나중에 알게 돼서 영화 속에선 인상적인 신으로 만들었지만, 만화를 그리고 있을 때는 '하늘이 깨끗하다'는 정도였어요. 요컨대 논리적으로 만들려고 하면 반드시 파탄할 소재였기 때문에, 제 느낌으로 만들 수밖에 없었습니다. '이게 스스로도 납득할 수 있으니까'라면서 처리해버리고 나중에 의미를 생각합니다. 어떻게든 해서 이유를 붙여야만 하는 그런 것들이 많았습니다.

야마모토 그런 부분이 반대로 굉장히 논리성을 만들어내는 느낌이 듭니다. 상반하는 가치가 설정되어 조화로운 세계가 자연에 필연적으로 나옵니다. 유럽 세계는 상반되는 존재를 배제하지만, 미야자키 씨의 아시아적인 이론 설정이 감동을 주는 구성이라고 생각합니다. 우연이라고 하지만, 이거야말로 '사건'으로서 감성 논리적으로 만들어져 있는 걸로 그 가능성의 조건이 재미있습니다. 그리고 나우시카가 타는 메베도 처음엔 엔진을 사용하지만 나중엔 바람을 타고 갑니다. 한편으론 타율에너지를 사용하지만, 또 한편에선 바람 등 자연의 자율 에너지를 사용합니다. 이런 것들은 제 생각엔 산업사회를 넘어가는 메타포를 논리적으로 조립하고 있어 굉장히 재미있다고 말할 수 있습니다. 또 기계가 가진 이미지랄까, 미야자키 씨 나름의 테크놀로지 이미지가 재미있었습니다.

테크놀로지의 이미지

다카하시 저는 나우시카도 좋아하지만, 사실 『천공의 성 라퓨타』를 가장 좋아합니다. 기계 이미지가 너무 훌륭하다고 생각해요. 거기서 굉장히 단순한 건데, 라퓨타의 세계는 과거인가요, 아니면 가까운 미래인가요? 그런 것들도 수수께끼인데요.

미야자키 그건 옛날에 쓰인 SF란 느낌으로 만든 겁니다. 증기기관차 시절에 쓰인 SF처럼 썼습니다. 그래서 대기권 밖에선 나무는 말라버린다고 생각하지 못해서, 그때는 마르지 않았다는 발상으로요. 그래서 라스트도 '이거면 돼'라며

만들어버린 겁니다. 19세기 말에 쓰인 SF라고 생각하시는 편이 좋습니다.

야마모토 거기선 거대한 로봇이 작은 꽃이나 알을 지키고 있더군요.

미야자키 제 기계관인데, 완전한 망상에 지나지 않지만, 고물차를 타고 몹시 더운 날을 달리면서 "엄청나게 뜨겁네"라고 말하다가 '이렇게 뜨거운데, 엔진은 잘도 돌아가네. 왜 이렇게 자기희생도 꺼리지 않고 헌신적인 걸까' 생각하는 겁니다. 인간이 기계를 만든다는 것은 도구란 수단의 연장이라고 느껴지지만, 기계는 인간에게 무제한으로 헌신하는 무언가를 만드는 겁니다. 그건 생물이라고 하면 너무나 단순하지만, 그래도 생물의 원형에 해당하는 걸 만들고 있다는 기분이 듭니다. 그러면 뭔가 인간 마음속의 가장 고결한 것, 헌신이나 자기희생 등 최근에는 유행하지 않지만 역시 인간을 감동시키는 뭔가는 굉장히 단순한 겁니다. 복잡한 것 위에 태어나지 않고 좀 더 사물 그 자체가 갖고 있는 원형에 가까운 것으로, 이 세계에선 돌멩이든 뭐든 오히려 그쪽이 갖고 있어요. 음악도 그렇고, 우주에 있는 걸 인간은 그저 형태로 만들 뿐, 별이나 바람이 갖고 있는, 듣는 사람이 없어도 계속 나오는 전파나 진동을 인간이 받아들여 음악으로 만들 뿐이에요. '음악은 있다'는 기분이 드는 겁니다, 이런 걸 쓰다 보면요. 그러면 기계는 한 방향으로만 제한 없이 복잡해지는 건 좋아하지 않으니까, 퇴행하는 일도 역행하는 일도 얼마든지 있다고 생각하면 기계라는 것에 영적인 게 깃들 수도 있진 않을까. 그러니까 오래된 오토바이에 정성을 들이며 타는 사람은 기계와 애착이 깊어 좋아하지만, 잡지 카탈로그를 보며 '이거 좋다'고 바꿔 사는 쪽은 싫습니다. 역시 중요한 것이 빠져 있지는 않을까. 2년에 한 번씩 새 차로 바꾸는 사람도 좋아하지 않습니다. 기계가 지닌 신기함에 일종의 애니미즘적인 힘을 느끼는 인간 쪽이 좋아요.

야마모토 그게 배 형태로 되어있네요. 배 형태를 하면서도 하늘을 나는.

미야자키 하지만 그런 건 19세기엔 많았습니다. 가장 재미있는 해양 SF는 쥘 베른입니다. 그 후 바다에 잠수하는 지식이 풍부해지고 나서 쓰인 글은 많은데, 전부 다 시시해요. 해저로 가는 쥘 베른의 이야기는 저의 내적 세계로 들어가는 것과 겹칩니다. 그곳에 그려진 바다에 대한 동경, 바다라는 것은 좀 더 깊고

풍부하고 비밀로 가득 차 있는 세계란 생각이 네모 선장의 신기함과 겹쳐지고, 그게 동시에 그가 지닌 마음의 깊이이면서 세계 전체의 깊이에요. 재미있는 점은 사람들이 반복해서 '하늘을 날고 싶다'고 생각할 때의 형태는 실제로 패러글라이더와 라이트 크레인으로 날던 때의 모습이 아니고, 그 모습으론 사람들의 '하늘을 날고 싶다'는 이미지가 채워지지 않아서, 그게 계속 재생산되는 겁니다. 그러니까 실제로 하늘을 날고 있어도 '하늘을 날고 싶다'는 것은 다른 것으로서 있는 겁니다. 그 부분이 사람 마음의 불가사의, 재미라고 생각합니다.

그리고 마침내 에어컨이 고쳐지지 않고, 전기가 들어오지 않게 되어 "이건 옛날에 텔레비전이란 것에서 영상이 나왔었어"라고 말하는 때가 올 거라 생각합니다. 지금도 에어컨을 고치는데 2주는 걸리니까 그런 일들이 쌓이면, 예전에는 어떻게든 됐지만 지금은 어떻게 할 수가 없다는 시대가 올 거라 생각하는 겁니다. 전선이 있지만 전기가 없는, 유지가 안 되는 시대가 올 테니까요. '이대로 점점 한 방향으로 나아간다'는 생각 자체가 싫어서요.

야마모토 그 로봇이 거신병 같은 생명체가 되었군요.

미야자키 그건 참 어려웠습니다. 어떻게 하면 좋을까 하고. 나우시카도 어려웠했지만 저도 어려웠어요. 그건 가장 헌신적입니다. 가장 자기희생적이고 가장 고결하고 가장 무구합니다. 그도 그럴 것이 파괴적인 힘을 가진 게 그러니까요. 생명과 비생명으로 나눠버리면 아무리 헌신적이라도 그런 것들로서 만들었기에 어떤 취급을 해도 좋다곤 할 수 없습니다. 그건 먹기 위해 닭을 키우니 죽어서 잡아먹는 건 아무렇지도 않다고 말하는 것과 같은 논리라서, 그건 좀 다르지 않을까 하는 기분이 드는 겁니다. '기계와 생물이 정말로 얘기를 하기 시작한다면'이란 식으로 생각할 수밖에 없었습니다. 그랬더니 어려워지더군요. 전부 저 자신을 추궁하게 되니까요. 그러니까 알고서 그린 게 아니에요. 그리다 보니 점점 어려워져서. 하지만 물리적으로 끝내야 하니까 끝내버린 겁니다.

야마모토 『카무이전』도 좀처럼 끝나지 않네요.

미야자키 안 끝나는군요. 시라토 산페이 씨도 유물사관이 완전히 파탄 날 때까지 가버려서요. 그래서 『카무이전』의 파트2가 있다는 얘기가 있는데, 절대 거

짓말이라고 생각했습니다. 그럴 리가 없어요. 거기에 그려진 세계는 거짓말입니다. 저도 그 만화에서 빠지면서 '역시 계급사관은 거짓말이네'라고 생각했습니다. 사람이 산다는 건 조금 더 복잡하고 애매하고, 권력이나 계급이 있더라도 빈틈투성이라, 그래서 사람은 계속 살아온 거라고요.

야마모토 제가 『카무이전』에 감동한 것은 유물사관의 법칙에 균열이 생겨 사람이 사는 존재가 보이는 곳, 그곳엔 시라토 산페이가 그린 누케닌(역주/ 조직에서 빠져나와 배반자로 여겨지는 사람)의 니힐리즘 같은 것도 유물사관에서 떨어져 나가기 때문에 '외전'을 쓸 수밖에 없었다고 생각합니다.

다카하시 오늘 미야자키 씨의 이야기를 들으며 저는 『라퓨타』에 대한 제 생각이 잘못된 거였나 생각했습니다. 저는 『라퓨타』의 가장 큰 테마는 고결, 씩씩함, 헌신이라고만 생각했는데, 그건 파즈와 시타한테서 온 거라고 생각했었어요.

미야자키 물론 저 자신도 고결이나 씩씩함, 헌신이란 건 인간관계 속에서도 중요한 거라 생각합니다. 하지만 인간에게만 속하는 건 아니라는 것도 확실합니다.

　『라퓨타』 때는 확실하지 않았지만, 지금은 이 세계의 원소로서 그런 것들에 포함되는 건 아닐까 생각하게 됐습니다. 우리가 가진 형용사의 상당 부분이 이 세계가 인간 이전부터 나타내온 여러 가지 형태에서 태어난 것처럼 말입니다. 저는 "기본적으로 보물섬은 있다. 보물이란 것이 뭔지는 잘 모르겠지만 있다"라고 말하고 싶었습니다. '가져오면 얼마가 된다'는 경제가치와는 다른 보물이 있다고요.

다카하시 저는 헌신이란 것의 이미지가 로봇 같은 물건에서 발생한다는 건 느낄 수 없어서요.

미야자키 그건 상관없습니다. 그거야 그런 생각으로 라퓨타를 만들었냐고 물으면, 그렇지 않으니까요. 그런 게 좋습니다. 하지만 어려웠던 점은, 라퓨타란 섬은 전체로선 부정적인 이미지라, 즉 뭐든 이중성이 있다는 도식을 만들고 마지막에 이중성에서 해방되고 라퓨타는 라퓨타가 아니게 되지만 천공에서 해방되어간다는 도식을 멋대로 끌어와서요. 그런 도식은 싫어하지 않으니까요. 뭐든 이중성을 끌어와서 마지막에 지양한다는 도식이 싫지는 않지만, 그걸로 영화

를 만들면 자신의 도식에 발이 걸릴 위험이 있습니다.

야마모토 제 경우, 라퓨타의 세계는 산업사회, 테크놀로지 사회의 막다른 길로 지상에 내려가지 못하고 저 멀리 가버린 겁니다. 갈 때에는 기계는 전부 부서지고 나무만 남았어요. 그에 비해 나우시카에서는 다 썩어버린 지상 속에서 싸우며 살아간다는 박력이 늘어나서 강조되었다고 생각합니다.

미야자키 영화와 만화의 차이입니다. 영화는 2시간 정도라서, 아주 작은 것밖에 말할 수 없으니까요. 큰 테마를 그릴 순 없습니다. 저는 제 만화를 읽으면 기분이 나빠서요. 컨디션이 좋을 때는 재미있다고 생각하는 순간도 없진 않지만, 그렇지 않을 때는 터무니없는 걸 그려버렸다는 생각이 들어서……. 읽기 어렵게 그리려는 나쁜 습관이 있습니다. 외고집인 부분이. 직업인으로서 만화를 그리고 있지는 않으니까 읽기 어렵게 그리자, 메밀국수를 먹으면서는 절대로 읽을 수 없는 만화를 그리자, 그런 목표를 세우고 그리기 시작하니까, 도중에 읽기 쉬워지면 아연해서. 컷을 나누는 수가 줄어들었다든가, 한 페이지가 8콤마로 되어 있으니, 11콤마로 한다든가. 그렇게 읽기 어렵게 해서요. 책으로 낼 때, 콤마와 페이지를 추가하는 바보 같은 짓을 하고 있습니다.

야마모토 저는 만화부터 시작해 애니메이션을 봤습니다. 애니메이션은 스토리로서의 완결성이 있는데, 만화 쪽에 있는 카오스가 정말 재미있습니다.

미야자키 영화는 영화로서 끝나야 해요. "영화는 뭐든 괜찮다" "영화는 이래야 한다"는 말들이 있는데, 역시 돈을 내고 보러온 사람들한테 '다음은 스스로 생각해라'라는 걸 보여주면 "네가 생각하라고 이쪽이 돈을 냈다, 제대로 대답을 들려줘라"라고, 제가 관객이라면 그렇게 말했을 겁니다. "종교영화, 기적영화로 끝났다"고 한다고 해도 영화로서의 '앞뒤 조리'를 근거로 기승전결을 짓지 않으면 안 돼요. 설령 작은 과제의 극복이라도 좋으니까, 그걸 지어야만 한다고 생각하는 사람입니다. 일종의 상도덕이죠. 하지만 만화는 그 상도덕이 기능하지 않습니다. 그러니까 이건 고행이었어요. 4번 중단했는데, 그때는 '이제 됐어, 이제 안 그려' 해놓고 영화가 끝나면 '또, 그려'라며 오는 겁니다. 그러면 스스로도 그릴 수 있을 듯한 기분이 들어서요. 6개월 정도 지나고 '좋아, 이제부터는 매

달 24페이지다. 때로는 36페이지다'라고 하는데, 그게 16페이지가 되기도 하고 때로는 8페이지가 되기도 하고. 생산성이 나빠서요. 어깨 결림과 싸웁니다. 다른 사람의 만화를 읽으면 대단하다고 생각해요, 정말.

비판받는 산업사회

야마모토 근대가 되자마자 산업사회를 다시 보자는 주장이 철학과 사회학에서 몇 가지나 나오는데, 극화와 애니메이션 쪽에서 동질의 것이 나오면서, 그것도 깊이 연구가 되어 그곳에 같은 담화가 형성되는 건 확실합니다만, 미야자키 세계 쪽이 훨씬 상징적인 유효성을 발휘하고 있습니다.

미야자키 글쎄요, 그건 모르겠군요. 한 사람 한 사람이 문제 삼는 것은 어렵고, 혹은 부감적으로 인간의 사회학이나 사상의 변화에 대해 논할 때는 괜찮지만 일상생활 수준에서 그렇게 하려고 하면 좀체 잘 안 되잖아요. 일상생활에서 그런 것들을 해야 하는 수준에 와버렸으니까요. 그게 우리 시대 최대의 문제입니다. 그러니까 나우시카를 시작했을 때는 결말을 논하며 즐길 수가 있었습니다. 탐미한 종말을 얘기하면서요. 『AKIRA』도 그랬습니다. 하지만 좀 더 야무지지 못하고 더 억양을 주지 못한 채 계속 연재되면서 병들어가는 게 우리라는 걸 알아버린 시기가 왔습니다. "그럼 남은 건 종교입니까"란 말을 들어도 갑자기 종교를 믿을 수 있는 건 아니니까요. '예수는 어떤 얼굴을 하고 있었는지, 석가모니는 어떤 얼굴을 하고 있었는지', 요즘 굉장히 신경 쓰입니다. '미남이었을 리가 없다'고 생각하게 됐습니다. 책형에 처하고 싶은 얼굴을 하고 있지는 않았을까 하고.

야마모토 본지 33호에선 우메하라 다케시 씨가 석가, 예수, 공자 등 네 성인이 인간중심주의를 만들어버렸기 때문에 이걸 넘지 않으면 안 된다고 말합니다. 그 넘어갈 때의 원점이 숲이며 숲의 철학입니다. 농업, 특히 밀농사가 숲을 망쳐놓고 벼농사는 숲에서 나와 물과 밸런스를 맞추며 어떻게든 해왔지만, 이것도 역시 문제가 있지는 않나 말합니다.

미야자키 그건 알지만, 벼농사 지대는 또 인구과밀지역이기도 하잖아요. 거기로 돌아갈 수 있으면 돼요. 요컨대, 농업 그 자체가 막다른 지경까지 몰린 결과였습니다. 농업을 시작함으로써 인간은 풍요로워진 게 아니라, 굶주리지 않는 수만큼 부양할 수 있게 됐습니다. 그게 진짜 모습입니다. 『녹색 세계사』란 책에 그렇게 적혀있는데, 그런 생각이 나왔다는 건 매우 큰 변화라 생각합니다. 생물사에서도 지구사란 부분에서 NHK스페셜의 「지구대기행」이나 「생명」이 대중적으로 준 충격은 굉장합니다. 대기에 산소가 포함되기 시작했을 때 당시 생명체에는 맹독이었다던가, 버제스 생물군의 연구 성과 등 코페르니쿠스적 회전이 이루어졌습니다. '캄브리아기의 폭발이 우연이었다. 지금 형태로 우리가 남아있는 것도 우연이다'란 생각이 앞으로 우리가 생활하는 데 있어서 생각의 기반이 된다면 어떤 생각이 나올지. 약육강식이란 속류의 진화론이 부여해온 의미는 컸다고 생각하지만, 그게 아니라면 어떤 것이 될 건지. 그 주변에서 21세기를 향해 큰 변화가 있습니다. 공룡은 커진 탓에 멸망한 건 아니라든가.

다카하시 생물은 어느 날 갑자기 나와서 어느 날 갑자기 의미도 없이 사라집니다. 이것이 생명사 속에서 몇 번씩 반복되어온 겁니다. 어떤 정해진 목적을 향해 생물이 단선적으로 진보한다는 이미지가 완전히 무너졌습니다. NHK스페셜에서의 아노말로카리스만큼, 그걸 선명하게 보여준 것이 없었던 게 아닐까요 (『NHK사이언스 스페셜 생명 40억 년 먼 여행2』 일본방송출판 협회, 1994년, 참조).

미야자키 특히 모형이 대단했죠.

다카하시 역시 일본인이구나 생각했습니다. 영국인이라면 그런 건 절대 생각지 못했을 거예요.

미야자키 하루키게니아나 오파비니아란 말이 한동안 직장에서 유행했습니다. 『원더풀 라이프』란 책에 있는 하루키게니아가 뒤집어져 나와서 이것도 엄청 웃었었죠. 앞으로 어떤 생각으로 통괄될지 모르겠지만, 변함없이 민주주의 등 시시한 것들에 농락당하며 해나갈 수밖에 없더라도 꽤 큰 변화가 인구 100억 명 시대를 맞아 나타났다고 생각합니다. 동시에 일상생활에서 자신이 어떻게 살아갈지, 늘어나는 노령층을 어떻게 할지 하는 구체적인 문제를 어떻게 이어

갈 건지. 그 해결을 위해 건너야 할 다리는 아직 없어요. 이콜로지스트로 생각되는 건 싫으니까, 담배를 피우면서요. 우리는 셀 애니메이션이 컴퓨터 그래픽보다 좋다고 생각하지만, 동시에 산업폐기물 문제가 있어서 '이런 걸 사용하는 데에 의미가 있는 걸까' 하는 생각이 드는데, 결국은 애매한 채로 있죠.

야마모토 '자연을 지킨다'는 것만큼 인위적인 것은 없다고 생각합니다. 그런 걸 넘는 세계가 그려져 있다고 생각해요.

미야자키 근처(도코로자와)에 개골창이 있는데, 유역 하수도가 생기기 시작하고부터 조금 나아졌습니다. 40년 전엔 맑았는데, 가장 심할 때는 뿌옇게 흐려서 생물이 있을 거라곤 생각도 못했습니다. 그게 아주 조금 깨끗해져서 유스리카들이 살게 됐어요. 유스리카는 파란 각다귀인데, 이게 조림 반찬으로 만들 수 있을 정도로 자라는 겁니다. 그러니까 이건 환경파괴지만, 거기선 강이 조금 되살아났다는 증거이기도 했습니다. 유스리카조차 살지 못했어요. 유스리카 무리가 발생하는 게 10년 정도 이어졌는데, 강이 조금 깨끗해졌더니 그것도 발생하지 않게 됐습니다. 강 청소가 시작돼서 참가해보니, 대단한 선생님들이나 쓸 듯한 어려운 말을 한 번 참가한 할머니가 몸으로 금방 이해하는 겁니다. "이런 제방으론 안 된다. 이래선 강이 깨끗해질 수 없어."라고. 그리고 조금 흙이 쌓이자 관청이 불도저로 고르게 하는데, 모처럼 강바닥이 안정되어 물고기가 살 수 있게 된 걸 전부 고르게 해버리는 겁니다. 그랬더니 모두 화가 나서요. 여기엔 왼쪽도 오른쪽도 없어요. 그걸 하면서 '자연을 지킨다'는 소란보다 '이번엔 가재가 있었다' 쪽이 행복해집니다. 우리가 무언가를 지켜내고 있다는 것보다 직접적으로 행복해질 수 있는 겁니다. '어렸을 때의 강에 가까워졌다'라든가, 얼마 전에는 할아버지가 강바닥에 앉아 목욕을 하고 있었는데 '아직 그렇게 깨끗해지지 않았는데, 어떻게 된 걸까' 하고요. 제가 구체적으로 하는 것은 그 정도이고, 그것도 1년에 4번 정도밖에 하지 않아요. 논문에서 '자연을 지킨다'는 글을 쓰면 왠지 싫어지지만, 근처 강이니까 냄새나는 것보단 깨끗한 쪽이 좋죠. 여기서 낚시를 할 수 있다면 얼마나 좋을까 하고 구체적인 것 안에서 하는 게 좋고, 대단한 사람들이 2시간 얘기하기보다 강바닥을 1시간 기어 다녀보는 게 나아요. 강

에 오토바이가 잠겨 있어 15명 정도가 힘을 모아 끌어 올렸더니 근처 사람들은 축제처럼 생각하더군요. 그런 충실감에 저 자신이 행복해지는 걸 발견했습니다. 일단 일상은 이걸로 좋다고요. "자연을 지킨다"고 말하지만, 강은 오토바이가 그곳에 잠겨 있든 말든 상관도 없고, 깨끗해졌다는 것은 우리 기준에 지나지 않으니까, 환경지표로 말하면 아직도 심할 겁니다, 분명. 물고기가 나타났다고 해도, 아마 그 물고기는 아토피나 천식으로 괴로워하고 있을 거예요. 그래도 일단 이번엔 좋다고 치죠. 지금까지 길에서 마주쳐도 인사도 하지 않았는데, 지금은 강을 깨끗하게 하는 모임의 사람들을 만나면 "안녕하세요"라고 말하잖아요. '아아, 나도 이 지방 사람이 됐구나' 하고, 마음이 조금 편안해집니다. 그것과 어려운 테마가 어떻게 연결될지는 모르겠지만, 일상 수준에서는 그렇게 살아가기로 했습니다. 그러니까 호소하는 사람이 되진 않겠지만 그 수준에선 자민당도 뭐도 없습니다. 자민당의 시회의원과 함께 봉지를 들고 빈 깡통을 주우면서 얘기해보면 "강은 깨끗한 편이 좋다"는 굉장히 소박한 부분에서 일치해서요. '겸사겸사 선거에 도움이 되면 좋겠다'고 생각하고 있겠지만, 요즘은 '그래도 상관없지 않나'란 기분이 듭니다.

야마모토 소녀가 항상 테마가 되는 건 어째서죠?

미야자키 그건 이론적으로 정하진 않습니다. 남자가 하는 것과 여자가 하는 것 중 어느 쪽이 좋은가 하면, 역시 여자아이 쪽이 경쾌하고 씩씩하다는 느낌입니다. 큰 걸음으로 소년이 걷고 있다고 해도, 요즘 그다지 아무 생각도 없지만, 여자아이가 씩씩하게 걷고 있으면 '아, 멋지다'는 느낌이 들죠. 그건 제가 남자니까, 여자들은 청년이 씩씩하게 걷고 있으면 멋지다고 생각할지도 모르겠지만요. 처음에는 '남자의 시대가 아니다. 대의명분의 시대가 지났다'고 생각했지만, 10년 지났더니 그렇게 말하는 게 바보 같아져서요. "나는 여자가 좋으니까"라고요. 그편이 리얼리티가 있죠.

다카하시 소녀도 그렇지만, 미야자키 씨의 얘기를 들으면 '아이들'의 존재가 크다는 느낌이 드는데요.

미야자키 실제 아이들은 마음이 맞는 아이들과는 엄청나게 맞지만, 맞지 않는

아이들과는 만난 순간 양쪽이 아니게 되는 타입입니다. 친구인 아이들이 만나러 오는데, 마음이 맞는 친구는 만나는 순간부터 친구가 되지만, 만난 순간 그쪽 아기가 꺅하고 울어버리는 등 그 정도로 안 맞는 아이도 있어요. 그래서 무리해서 모든 아이가 귀엽다고 생각하는 건 그만두기로 했습니다. 안 맞는 사람은 안 맞아요. "불행하게도 너희 아이들과는 안 맞는다."라고 말합니다. 이건 진부한 말일지도 모르지만, 어린아이는 무엇이든 될 수 있다는 생각이 듭니다. 그게 점점 시들해져 가죠. 3살과 5살 중에 3살 쪽이 훨씬 재미있습니다. 5살과 초등학생이 된 아이들을 비교하면 복잡해지지만, 세상이 준 것이 사람이 준 것으로 바뀌어갑니다. 저는 손자가 있었으면 좋겠다고 줄곧 말했었는데, 요즘엔 '됐어'라고 생각하게 됐습니다. 항상 그 정도의 아이들과 함께 있으면 되는 거라고. 아이들은 점차 자라니까요. 우리 일도 그렇고, 아이들은 점점 자라지만 항상 아이들은 있습니다. 그렇게 생각하게 됐습니다.

야마모토 나우시카는 '나는 아무것도 하지 않는다'는 입장을 취합니다. 남자라면 뭔가를 해버릴 텐데, 여자아이는 '아무것도 하지 않는다'는 걸로 그렇게 싸움의 필연성에 들어가는군요.

미야자키 그걸 알지 못했습니다. 저도 그리면서 알게 되는 형편이라……. 그녀가 무엇을 하려고 하는지 잘 모르는 채 그리다보니, 눈앞의 참극을 어떻게든 회피하고 싶다는 등 그런 건 처음엔 생각했었는데, 그녀는 즉흥적인 대증요법밖에 하지 않았네요. 본질적인 문제를 막을 수 있을 거라곤 생각하지 않았습니다. 무슨 일이 일어나려고 하는지 지켜볼 생각을 하고 움직입니다. 그러니까 멈춰서는 걸 그만두죠. 그걸 의식하게 된 것은 꽤 한참 지나서였습니다.

아이들을 위한
영화제작

다카하시 앞서 부해의 바닥에 청정한 세계가 있다는 얘기를 했는데, 관련되는 건지 모르겠지만, 나우시카가 자신의 방에서 부해의 식물을 키우고 있었죠. 그건 다른 어른들의 발상으론 전혀 생각할 수 없는 거라 생각합니다. 부

해의 바닥에 청정한 세계가 있다는 것과 부해의 식물들을 인간세계에서 키운다는 건 쌍을 이루지 않나 생각했어요. 그런 '깨끗함'과 '더러움', '선'과 '악'의 뒤집기에서 나우시카의 의미가 보이는 것 같은 기분이 듭니다.

미야자키 저로선 그 컷을 그릴 때까진 생각 못 하던 거였습니다. 정말 그런 느낌으로 했습니다. 처음부터 성의 내부는 이런 식이어서, 그곳에 나우시카의 비밀 방이 있다곤 생각하지 않았습니다. '이때 나우시카가 어디에 있나 했더니, 이 방에 있었구나' 하고 뒤따라갔다는 느낌이라서. 나중에 '그럴 수도 있구나' '그런 사람도 있지 않을까' 하는 논법으로 의미를 만들었으니까요. 영화제작과 비슷한데, 영화의 어느 부분까지는 논리로 만들 수 있습니다. 기획단계에선 머리로 생각해서 '이렇게 하면 할 수 있겠지' '이렇게 하면 끝나겠지'라고 짜 맞추는 겁니다. 하지만 실제로 제작에 들어가면 도중부터 알 수 없게 되는 겁니다, 안 되게 돼요. 논리로 만든 부분을 저는 대뇌피질로 만든 부분이라고 부르는데, 그것에 의지하면 되질 않아서, 그게 도움이 안 돼요. 무의식적인 부분에서 생각해주지 않으면 완성되지 않습니다. 그러니까 궁지에 몰리지 않으면 안 돼요. '이건 안 되겠다'고 정말로 곤란해지면 의식하지 않은 부분에서 떠올라 뭔가 대답이 나옵니다. 그런 형태로 답이 나오면 스스로 영화를 만들고 있다는 느낌이 듭니다. 납득할 답이 나와요. '영화는 자신의 머릿속에 있지 않고 머리 위 공간에 있다'고 생각합니다. 영화는 이미 있어요. 크리에이티브 등 멋진 말이지만, 그런 게 아니라, 지금의 내 능력과 주어진 객관적인 조건 속에서 최선의 방법은 하나밖에 없어서 이 노선, 방법을 정한 이상(이 방법을 정하기까지는 여러 방법이 있지만), 그 방법은 매번 하나밖에 없습니다. 그것에 보다 가까운 방법을 발견해가는 작업에 지나지 않아요. 영화는 영화가 되려고 합니다. 만드는 사람은 사실 영화의 노예가 될 뿐, 만드는 게 아니라 만들어내도록 영화에 이끌리는 관계가 되는 거라고요.

야마모토 인과성, 연속성이 있는 이야기에선 뭔가 앞이 보이고 말아서 감동을 느끼지 못합니다. 하지만 『바람계곡의 나우시카』처럼 연속적이지 않고 존재가 해결되지 않는 것을 지적당하면 그게 감동을 가져다줍니다. 무언가를 비약한

비연속의 세계가 전해지는 감동이 있네요.

미야자키 우리 뇌는 언뜻 논리적으로 보이지만 논리적이지 않습니다, 뇌의 구조는. 그러니까 '가장 중요한 것은 직감이다'란 것은 그런 거라 생각해요. 자는 동안 그 부분이 생각해주는 거라고. 논리로는 이렇지만, 영화를 만드는 경우로 말하면 우리는 어떤 방법이든 할 수 있습니다. '이렇게 될 것이다'란 건 없어요. 뭐든 선택할 수 있습니다. 뭐든 선택할 수 있게 되면, 자신이 가장 좋다고 느끼는 걸 선택할 수밖에 없습니다. 영화감독을 하다 보면 '핑계와 고약은 어디에나 붙는다'는 일본의 옛 속담이 딱 맞습니다. "왜 이 방법으로 하느냐" 하는 걸 논할 수가 있어요. 그러면 "과연 그렇군, 그렇게 하자"고 하게 됩니다. 그런데 "역시 이쪽이야"라고, 다른 방법에 대해 논할 수도 있습니다.

야마모토 토토로의 발상은 어디서 나온 건가요?

미야자키 토토로는 곰이어서도 안 되고 너구리여서도 안 되고, 적당히 생각했습니다. 정말 적당히요. 영화로 만들 때도 스스로도 잘 모르겠어서 힘들었습니다. 무슨 생각을 하는지 모르겠는 얼굴로 만들려고 했던 것만은 일관됐지만요. 그래서 만들 때는 몰랐고, 더군다나 완성되고 나서 적어도 반년은 지나야 제가 무엇을 했는지 알아요. 토토로에 대한 객관적인 반응은 예상도 하지 못했습니다.

다카하시 그즈음 제 딸이 딱 4살이라 보육원에서 감상회가 있었습니다. 우연히 저는 쉬는 날이라서 선생님들을 도우러 갔다가 50명 정도 아이들을 인솔하게 됐습니다. 3살부터 6살 아이들이었는데, 영화가 시작되고 장면이 진행되면 아이들이 굉장히 반응하는 걸 알 수 있습니다. 고양이버스가 나타났을 때에 정점에 달했는데 "우와!"라며 굉장했어요. 정말 놀랄 정도로 아이들의 비비드한 반응이었습니다. 거기에 이끌려 저도 흥분되어서요.

미야자키 어린아이가 둘, 셋, 기뻐하기 시작하면 주위 어른들은 확실히 행복해집니다. 이건 정말 그래요. 저는 영화관에서 본 건 시사회 한 번뿐인데, 거기서 어린아이가 몇 명인가 있었는데 그 아이들이 기뻐하기 시작하니 주위 사람들도 기뻐하는 겁니다. 그런 건 전염되는 거예요.

다카하시 그렇군요. 그런 기분은 이쪽에도 정말 확실히 전해지죠.

미야자키 그런 때는 이쪽도 행복하죠. 다행이라고 생각합니다. 어딘가의 유치원에서 토토로가 사는 구멍에 메이가 들어갔을 때 아이들이 의자 밑에 숨었다는 걸 듣고 기뻐했습니다. 아이들에게서 무섭다거나 불쾌하다는 건 귀엽다거나 재미있다거나 하는 것과 섞여 있습니다. 두근두근한다는 건 어딘지 무서운 거예요. 그걸 나눠버려 작은 새나 꽃, 나비들이 귀엽다든가, 이쪽은 기분이 나쁘고 해를 끼치는 걸로 나누는 건 잘못된 겁니다. 맥주병도 레모네이드병도 나비들도 어딘가 세계가 이어져 있어요. 그걸 어른들의 가치관으로 나눠서 "뱀이 나오면 꺅— 하고 소리질러야 한다"고 해버리니까, 정말 시시한 아이들이 생기는 겁니다. 어려운 말들을 많이 해도 옆에서 작은 아이들이 정말 기뻐하는 걸 느끼면, 영화뿐만 아니라 일상생활에서도 자신의 아이들이 아니더라도 행복해지는 겁니다, 인간이란 생물은. 정말로. 저는 그런 것들을 솔직히 인정하면서 살기로 했습니다.

다카하시 미야자키 씨의 작품을 보고 그런 걸 처음으로 알게 된 듯한 느낌이 듭니다. 제가 아이들을 키우면서 느낀 것과 미야자키 씨의 작품을 보고 느낀 것이 어딘가 많은 연관이 있다고 느꼈습니다. 그건 아까 아이들에 대해 묻고 싶었던 것과 겹친다고 생각하는데, 자라는 생명에 대한 공감이며 그런 공감에서 보이는 생명이나 자연의 이미지이죠. 그걸 처음으로 실감한 겁니다. 그러니까 시간이 가면 갈수록 저는 미야자키 씨의 작품을 제 육아경험과 겹쳐 아주 리얼하게 느낄 거라 생각합니다.

미야자키 저는 육아에 대해선 되돌릴 수 없는, 통한의 기억밖에 남아있지 않습니다. 일만 하느라 아이들이 가장 재미있었던 때 집에 없었으니까요. 가끔 돌아가면 후하게 서비스하는 정도로, 일상적으론 친하지 않았습니다. 도시마엔에서 "모조리 타고 놀아라" 등 그런 것들은 했습니다. 하지만 그건 어쩌다 가끔 하는 서비스라서 되돌릴 수 없는 '실수를 했다'는 생각이 있습니다. 그러니까 지금은 '누구의 아이라도 좋다. 순간을 공유하자'란 마음입니다. 그것만으로 꽤 행복해지니까요. 계속 친하게 지낸다는 건 힘듭니다. 아이를 키운다는 건 정말 힘든 일이고, 끝나면 '이번엔 조금 더 잘할 수 있지 않을까'란 생각이 드는데, 그

때는 이미 체력이 없습니다. 아이들과 함께 부모도 자란다는 말은 사실이에요. 어린아이들을 위해 영화를 만들면 다른 세대에선 볼 수 없는 굉장히 행복한 선물이 돌아오기도 하는 겁니다. 이것은 부담으로도 대신하기 힘들어요. 하지만 자신이 부모가 되지 않으면 어린아이들을 위해 영화를 만들려는 생각은 좀체 들지 않습니다. 무엇보다 자신을 위해 만들고 싶으니까요. 지금 우리 스태프 중에도 30살이 돼도 결혼하지 않은 사람이 많습니다. 아이가 3살 정도가 되면 '이 녀석한테 뭔가를 보여줘야 한다' '아무것도 없으니 직접 만들고 싶다'는 생각이 생기게 되는데 말이에요. 우리도 그렇게 하려는 생각이었는데, 요 몇 년 사이 세상의 격동에 농락당하며 저나 다카하타 이사오 씨도 스스로에게 변명하는 듯한 영화를 만들고 말았습니다. 다시 출발점으로 돌아가서 아이들을 위한 영화를 만들어야 한다고는 줄곧 말하고 있지만요.

(계간 『iichiko』 No.33, 34 일본 베리에르 아트센터 1994년 10월 12일, 1995년 1월 25일 발행)

다카하시 준이치 高橋順一
1950년생. 와세다대학 교수. 저서로 『발터 벤야민』 외.
야마모토 데쓰지 山本哲士
1948년생. 신슈대학 교수. 저서로 『피에르 부르디외의 세계』 외.

『On Your Mark』
가사를 일부러 곡해했습니다

—— '경관'과 '천사'라니, 마치 오시이 마모루 씨의 작품 같네요.

미야자키 오시이 씨가 천사를 만드니 만들지 않니 하면서 거드름 피우길래 냉

540

큼 내버렸습니다(웃음). 그렇지만 천사라곤 말하지 않았고, 조인(鳥人)일지도 몰라요. 그건 아무래도 상관없습니다.

—— 6분 40초 안에 영화 한 편 분량의 내용이 담겨 있다고 느꼈습니다.

미야자키 암호 같은 건 가득 넣었는데, 음악영화라서 본 사람이 느낀 그대로 받아들여도 상관없습니다.

—— 한가로운 전원풍경 속에 세워진 초반의 기괴한 건물은 무엇인가요?

미야자키 어떻게 해석하셔도 상관없지만, 그 직후에 나오는 방사능 주의마크가 붙은 트럭을 보고 대충 알아주셨으면 좋겠습니다. 지상엔 방사능이 넘쳐서 이미 인간은 살 수 없어졌습니다. 하지만 녹지는 넘쳐나요, 마치 체르노빌 주위가 그렇듯이. 자연의 생추어리(성지)로 변해 있어요. 그래서 인간은 지하에 도시를 만들고 삽니다.

실제론 그런 식으로 살 수 없고, 지상에서 병에 걸리며 살 거라곤 생각하지만요.

—— 이 애니메이션은 『On Your Mark』의 음악영화작품으로서 만들어졌군요.

미야자키 '제자리에'란 의미의 타이틀인데, 그 내용을 일부러 곡해해서 만들었습니다. 소위 세기말 후의 이야기. 방사능이 넘치고 병이 만연한 세계. 실제로 그런 시대가 오진 않을까 하고, 저는 생각하는데. 거기서 산다는 건 어떤 걸까 생각하면서 만들었습니다.

분명 그런 시대는 굉장히 무질서해지는 한 편으로 체제비판 등에 대해 굉장히 보수화하고 있진 않을까. 그건 아직 잃어버릴 게 있다고 생각하기 때문에, 아무것도 없어지면 그저 무질서해져서 길에 쓰러져 죽기 시작합니다. 그런 것들을 대충 얼버무리는 게 '약'이나 '프로 스포츠'나 '종교'잖아요? 그게 만연해집니다. 그런 시대에 하고 싶은 말을 체제로부터 감추기 위해, 은어로서 표현한 곡이라 생각해봤습니다. 조금 악의에 찬 영화에요(웃음).

—— 예를 들면 '언제나 내달리면 유행하는 감기에 걸렸다'는 가사의 '유행하는 감기'란 것은 방사능이나 질병으로 뒤덮인 세계를 말하는 건가요?

미야자키 (긍정도 부정도 하지 않고) 지구 전체의 역사에서 보면, 인간의 문제는

유행하는 감기 같은 거니까요.

── ……두 경관이 구출해내는 천사는 혼돈스러운 세계의 한 줄기 희망처럼 보이기도 합니다. '우리가 그래도 막지 않는 것은……'이란 가사대로, 천사를 구출하는 신이 몇 번씩 반복되는데, 몇 번인가 실패한 후 혼돈의 세계에서 한 줄기 구원처럼 그녀는 푸른 하늘로 날아오릅니다. 하지만 경관들은 지상에 남겨지고…….

미야자키 그녀가 구세주라거나 구세주를 통해 그녀와 마음을 교류한다는 건 아닙니다. 다만 상황에 전면 항복하지 않고 자신의 희망, 여기만은 누구에게도 손대게 하지 않겠다는 걸 갖고 있었다면, 그걸 손에서 놔야만 한다면, 누구의 손에도 닿지 않는 곳에 놓자는 겁니다. 놓은 순간에 마음의 교류가 살짝 있었을지도 모르지만. 그걸로 좋아요, 그거면 됩니다. ……반드시 그들은 다시 경관 일로 돌아갈 겁니다. 돌아갈 수 있을지 어떤지는 모르겠지만(웃음).

── 돌아갈 세계는 또 '유행하는 감기'의 세계.

미야자키 결국, 항상 거기서부터 시작할 수밖에 없어요. 엉망진창인 시대에도 좋은 일들과 두근대는 일들은 분명 있어요. 나우시카의 '우리는 피를 토하며 반복하고 반복하면서 그 아침을 넘어 나는 새'인 겁니다.

(『아니메주』 1995년 9월호)

연보

1941~1962년 탄생·이사·진학

1941년

1월 5일, 도쿄도 분쿄구에서 태어나다. 남자만 4형제 중 차남.

1944~1946년

온 가족이 함께 도치기현 우쓰노미야시와 가누마시로 이사하다. 가누마시에 큰아버지가 경영하는 '미야자키 비행기'라는 회사가 있었고, 아버지도 그 회사의 직원이었기 때문.

1947~1952년

우쓰노미야시의 초등학교에 입학. 3학년까지 재학하고, 4학년부터는 도쿄에 돌아와 오미야초등학교로 편입. 5학년 때에 오미야초등학교에서 분리되어 신설된 에이후쿠초등학교로. 후쿠시마 데쓰지가 그린 『사막의 마왕』의 열렬한 팬이었다.

1953년~1955년

에이후쿠초등학교를 제1회 졸업생으로 졸업. 스기나미 구립 오미야중학교에 입학하다. 활동적인 아버지나 가정부와 함께 영화를 보러간 적이 많았다. 인상에 남는 작품은 『밥』(감독 나루세 미키오, '51년), 『황혼의 술집』(감독 우치다 도무, '55년) 등.

1956~1958년

오미야중학교를 졸업. 도립 도요야마고교에 입학하다. 이 무렵부터 만화가가 되려고 생각해 그림공부를 적극적으로 시작하다. 3학년 때, 도에이동화가 제작한 일본 최초의 컬러 장편 애니메이션영화 『백사전』(연출 야부시타 다이지, '58년)를 보고 애니메이션에 흥미를 갖게 되다.

1959~1962년

도요타마고교를 졸업. 가쿠슈인대학 정치경제학부에 입학하다. 전공세미나는 '일본산업론'.

대학에 들어가 보니 만화연구회는 없어서 가장 가까울 듯한 아동문학연구회에 들어가다. 부원이 미야자키 하야오 한 명일 때도 있었다.

'만화습작'을 하기로 하고 꾸준히 그려 대본용 출판사에 가져가기도 하다. 완성한 작품은 없음. 수천 장의 대장편을 그린 그림만 쌓이다.

대학에서 유일하게 재미있었던 강의는 구노 오사무의 수업. 이 무렵, 홋타 요시에 등의 작품을 읽다. 영화는 ATG의 활동개시 직후로, 폴란드영화 『수녀 요안나』(감독 예르지 카발레로비치, '61년) 등을 보다.

60년 안보투쟁은 방관했지만, 활동이 퇴조기에 접어들면서 『아사히클럽』에 실린 사진을 보고 관심을 갖기 시작하다. 무당파로 데모에 참가했지만 때는 이미 늦음.

1963~1970년 도에이동화 시대

1963년

가쿠슈인대학을 졸업. 도에이동화 마지막 정기채용으로 입사. 동기로 쓰치다 이사무(미

술), 쓰노다 고이치, 다카하시 신야(애니메이터)가 있다. 입사 후 도쿄도 네리마구에 다다미 4장 반짜리 아파트를 빌리다(월세 6,000엔). 첫 임금은 1만 9,500엔(3개월 양성기간 때는 1만 8,000엔).

처음 동화에 참가한 작품은 『멍멍 추신구라』(연출 시라카와 다이사쿠, '63년). 그 후 TV 시리즈 『늑대소년 켄』의 동화를 담당.

1964년

극장용 작품 『걸리버 우주여행』(연출 구로다 마사오, '65년)의 동화. TV 시리즈 『소년 닌자 바람의 후지마루』의 원화보조. 조합의 서기장을 맡다(같은 시기 부위원장이 다카하타 이사오).

1965년

TV 시리즈 『허슬 펀치』의 원화. 가을경부터 극장용 장편 『태양의 왕자』의 준비에 자발적으로 참가. 그 외에 참가하던 멤버로 연출의 다카하타 이사오, 작화의 오쓰카 야스오, 하야시 세이치 등이 있었다.

10월, 동료 오타 아케미와 결혼. 신혼살림은 도쿄도 히가시무라야마시에서.

맹장염 수술로 입원했던 그해 가을, '돌거인' 그림을 그린 것이 『태양의 왕자』 참가의 시작. 장편이 만들어질 수 없을지도 모른다는 위기감과 조합운동으로 구성된 메인 스태프 간의 연대감이 작품의 기조가 되다.

1966년

『태양의 왕자』의 장면설계·원화를 담당. 4월에 작화에 들어갔지만 제작지연 때문에 10월에 중단. TV 시리즈 『레인보우전대 로빈』의 원화를 그리며 지내다.

1967년

1월 『태양의 왕자』 제작 재개. 장남이 태어나다. 이 해는 완전히 『태양의 왕자』에만 매달리게 되다. '54년산 시트로앵 2CV를 구입.

1968년

3월 『태양의 왕자』 첫 시사. 7월에 『태양의 왕자 홀스의 대모험』으로 공개되다. TV 시리즈 『요술공주 샐리』의 원화(77화, 80화)를 담당하다. 그 후 극장용 장편 『장화 신은 고양이』(연출 야부키 기미오, '69년)의 원화에 들어가다.

1969년

4월, 차남 탄생. 네리마 오이즈미가쿠엔으로 이사. 극장용 『하늘을 나는 유령선』(연출 이케다 히로시, '69년)의 원화. TV 시리즈 『비밀의 앗코짱』의 원화(44화, 61화)를 담당.

9월부터 '70년 3월까지 『소년소녀신문』에 만화 『사막의 백성』을 연재하다(펜네임은 '아키츠 사부로').

1970년

『비밀의 앗코짱』의 원화. 극장용 장편 『동물 보물섬』(연출 이케다 히로시, '71년)의 준비팀에서 아이디어 구성과 원화를 담당. 사이타마현 도코로자와시의 현주소로 이사하다.

1971〜1978년 닛폰에니메이션으로

1971년

극장용 장편 『알리바바와 40마리의 도적』(연출 시다라 히로시, '71년)의 원화를 마지막으로 도에이동화를 퇴사하다. 다카하타 이사오·고타베 요이치와 함께 A프로로 옮기다. 새 기획 『말괄량이 삐삐』의 메인 스태프로서 준비에 들어가다.

8월, 도쿄무비 사장 후지오카 유타카와 함께 스웨덴으로. 첫 해외여행이다. 『삐삐』의 원작자 린드그렌과 만나고 무대인 고틀란드섬(실사 『삐삐』는 그곳에서 로케이션되었다)의 로케이션 헌팅을 위하여. 중세의 모습이 남아있는 성채도시 비스뷔의 분위기에 충격을 받는다. 하지만 원작자와의 만남은 성사되지 못한다. 스톡홀름 외곽의 스칸센 야외박물관을 찾다.

결국 『삐삐』는 준비만으로 끝나다. 그 후 『루팡3세(구)』에 중간부터 참가. 다카하타 이사오와 함께 연출을 담당. 『삐삐』에서의 경험은 그 후의 『팬더와 친구들의 모험』이나 『알프스 소녀 하이디』에서 발휘되다. 또 비스뷔와 스톡홀름의 이미지는 훗날 『마녀배달부 키키』의 무대설정에도 등장하게 되었다.

1972년

『루팡3세』 종료 후, 지바 데쓰야 원작인 『유키의 태양』의 파일럿필름(편주/ 기획을 팔기 위해 제작하는 필름)을 만들지만 기획은 실현되지 못한다. TV 시리즈 『아카도 스즈노스케』의 그림콘티(26화, 27화)를 그리다. 그 외 TV 시리즈 『초근성 개구리』의 그림콘티를 그렸지만 채택되지 않는다.

때마침 판다 붐을 탄 극장용 중편 『팬더와 친구들의 모험』(연출 다카하타 이사오, 작화감독 오쓰카 야스오·고타베 요이치, '72년)에 참가. 원안·각본·장면설정·원화를 담당하다. 반짝 특수 같은 기획을 역이용한, 어느 여자아이의 일상생활 속에 팬더 부자가 들어온다는 이 작품은 유쾌함과 스릴에서 훗날 『이웃집 토토로』의 원점을 보는 듯하다.

1973년

극장용 중편 『팬더와 친구들의 모험—비 내리는 서커스』(메인 스태프는 전작과 동일. '73년)의 각본·화면구성·원화를 담당. 전작이 호평을 받은 덕에 속편을 만들게 됐지만, 미야자키 하야오 스타일이 더욱 강하게 나온 작품이 되었다. 이후 TV 시리즈 『서부소년 차돌이』(15화), 『내일은 야구왕』(1화)의 원화를 담당.

6월, 다카하타·고타베 두 사람과 함께 즈이요영상으로 이적해 『알프스 소녀 하이디』의 준비에 들어가다.

7월, 로케이션 헌팅을 위해 스위스에 가다.

1974년

TV 시리즈 『알프스 소녀 하이디』의 장면설정·화면구성. '명작 시리즈'를 정착시킨 명작으로서, 일본은 물론 세계 곳곳에서도 호평을 받은 작품. 미야자키는 연출인 다카하타, 작화감독인 고타베와 함께 강력한 트리오를 구성해 일하고 있었다. 미야자키의 역할은 연출과 작화·미술과의 사이를 연결하는 주로 '레이아웃'이라고 불리는 일. 단순히 화면 전체의 구도를 결정지을 뿐만 아니라 움직임까지 생각하는 '화면구성'으로, 극영화로 말하면 카메라맨에 가깝다. 문

자 그대로 '그림을 그리지 않는' 연출가 다카하타 이사오의 손과 발, 그리고 눈이 되어 전 52화의 모든 컷을 레이아웃했다.

1975년

TV 시리즈 『플랜더스의 개』의 원화를 도운 뒤, 이듬해 『엄마 찾아 삼만리』의 준비에 들어가다. 7월, 이탈리아와 아르헨티나로 로케이션 헌팅. 즈이요영상과 스태프는 그대로 닛폰애니메이션으로서 독립.

1976년

TV 시리즈 『엄마 찾아 삼만리』(연출 다카하타 이사오, '76년)의 장면설정·레이아웃을 담당. 역시 다카하타·고타베·미야자키 3명이 메인 스태프.

1977년

TV 시리즈 『너구리 라스칼』의 원화 후, 6월 『미래소년 코난』의 준비에 들어가다. 미야자키 하야오 최초의 본격 연출 작품. 신에이동화에 있는 오쓰카 야스오에게 협력을 의뢰.

1978년

NHK 최초의 30분짜리 애니메이션 시리즈 『미래소년 코난』을 연출.

1979~1982년 『바람계곡의 나우시카』 연재 개시까지

1979년

TV 시리즈 『빨강머리 앤』(연출 다카하타 이사오, '79년)의 장면설정·화면구성을 15화까지 담당. 『루팡3세』의 신작영화를 만들기 위해 텔레콤 애니메이션 필름으로.

12월, 『루팡3세 칼리오스트로의 성』 공개. 첫 극장용 장편작품의 감독. 각본·그림콘티도 담당했다. 흥행적으로는 큰 성과 없이 끝났지만, 주목한 팬·영화 관계자의 든든한 지지를 얻었다. 또 헤로인 클라리스는 애니메이션 팬 사이에서 두드러진 인기를 획득. 클라리스만을 다루는 동인지도 꽤 발행되었다.

작화감독 오쓰카 야스오는 일찍이 최초의 TV 시리즈 『루팡3세』를 만든 인물. 작화의 중심에는 도모나가 가즈히데 등 젊은 층이 들어와 타이밍이 좋은 움직임으로 새로운 루팡3세 모습을 만들었다.

처음의 자동차 추격신, 루팡과 지겐의 대화 속 코믹함, 성과 로마 수로라는 설정, 액션신, 이것들이 퍼즐처럼 잘 맞춰져 질 높은 오락성을 보여주었다. 또 가련한 소녀의 마음을 훔쳐가는 '아저씨'로서의 루팡에는 작자의 공감을 담을 수 있었다.

1980년

텔레콤의 신인(제2기) 양성을 하다. 텔레콤은 도쿄무비신사 내의 작화 스튜디오라고 할 만한 회사로, 전년부터 신인 정기채용을 시작하고 있었다. 『루팡3세 칼리오스트로의 성』에도 그런 젊은 애니메이터들이 참가했는데, 그 작화 스태프 중심으로 『루팡3세(신)』의 145화와 155화의 각본·연출을 담당하다. 당시의 펜네임 '照樹務(테레코무)'는 텔레콤을 흉내 낸 말이다. 그 사이, 새 기획을 위해 이미지보드 등을 그린다. 『도깨비 각시』는 그중 하나다. 또 『도코로자와의 도깨비』라 불리고 있던 『이웃집 토토로』의 이미지보드 몇 장인가도 그 무렵에 그려진다(가

장 최초의 아이디어는 『알프스 소녀 하이디』 때에 있었다).

1981년

영화기획 『리틀 니모』와 『로울프』, 이탈리아 RAI와의 합작 『명탐정 홈즈』의 준비에 관여하다. 그 때문에 미국과 이탈리아로 떠나다. 『리틀 니모』는 최종적으로 '89년 7월, 극장용 작품 『니모』로서 공개되었다. 원래 도쿄무비신사 사장 후지오카 유타카가 오래 공을 들인 기획으로, 이 당시 미야자키 하야오와 곤도 요시후미가 준비팀으로 참가하고 있었다(나중에 다카하타가 미야자키를 대신해 연출을 맡지만, 다카하타도 도중에 교체).

『아니메주』 8월호에 최초로 미야자키 특집이 실리다. 그것이 도쿠마쇼텐과 미야자키 하야오가 만난 계기.

1982년

『아니메주』 2월호부터 만화 『바람계곡의 나우시카』의 연재 개시. 거의 같은 시기에 『명탐정 홈즈』의 연출을 맡는다.

'만화밖에 할 수 없는 것'을 목표로 하여 미야자키가 구상한 것이 『나우시카』였다. 독특한 터치와 그림의 밀도는 관계자에게 충격을 주었을 뿐 아니라, 작품세계의 심오함에 많은 사람이 경탄했다. 다만 유감스럽게도 다른 일과 균형을 맞추다 보니 그림의 밀도를 위해 연재횟수는 좀처럼 나아가지 못했다.

『명탐정 홈즈』는 텔레콤의 작화·연출스태프로 4화분의 필름을 제작. 미야자키가 관련된 것은 여섯 편이었다. 11월, 도쿄무비신사를 퇴사.

1983년~현재 『모노노케 히메』 제작 중까지

1983년

『나우시카』의 영화화가 시동. 다카하타가 프로듀서로, 제작 스튜디오는 하라 도오루가 사장인 톱 크래프트로 결정하다. 이 멤버는 도에이동화 때 『태양의 왕자』와 관계된 멤버이기도 하다. 스기나미구 아사가야에서 준비실을 개설. 8월에 작화에 들어갔다. 미야자키는 감독·각본·그림콘티를 담당.

한편, 만화 『나우시카』의 연재는 6월호로 중단되다. 6월, 아니메주 문고에서 신작 그림이야기 『슈나의 여행』을 간행.

1984년

3월, 영화 『나우시카』 완성(도에이 배급으로 3월 11일 공개. 동시에 『명탐정 홈즈 파란 루비 편/해저의 보물 편』이 상영되었다). 4월, 스미나미 구내에 개인사무소 '2마력' 설치. 차기작을 생각하면서 후쿠오카현 야나가와시를 무대로 한 기록영화 구상이 떠올라, 다카하타를 감독으로 제작을 개시한다(이것은 『야나가와 수로 이야기』로서 '87년 4월에 공개되었다). 『아니메주』 8월호로부터 만화 『나우시카』 연재 재개.

1985년

신작영화 『천공의 성 라퓨타』의 준비에 들어가다. 만화연재는 5월호로 중단. 도쿄도 무사시노시 기치죠지에 스튜디오 지브리를 설립. 5월, 영국 웨일스 지방으로 로케이션 헌팅을 가다.

1986년

8월 2일, 도에이 배급으로 『천공의 성 라퓨타』 공개. 감독·각본·그림콘티를 담당. 동시상영으로 『명탐정 홈즈 허드슨 부인 인질사건/도버 해협의 대공중전』. 『아니메주』 12월호부터 만화 『나우시카』 재개.

1987년

『나우시카』 연재 6월호로 중단. 『이웃집 토토로』 준비에 들어감. 제작은 역시 스튜디오 지브리로 『반딧불이의 묘』와 2편 동시 제작.

1988년

4월 16일, 도호 배급으로 『이웃집 토토로』 공개. 원작·각본·감독을 담당. 쇼와 최후의 일본영화베스트1(『키네마순보』 등)이 되다. 동시상영은 『반딧불이의 묘』(각본·감독 다카하타 이사오).

1989년

7월 29일, 도에이 배급으로 『마녀배달부 키키』 공개. 프로듀서·각본·감독을 담당.

1990년

『아니메주』 4월호부터 만화 『나우시카』 연재 재개.

1991년

『추억은 방울방울』(감독 다카하타 이사오)의 제작 프로듀스를 담당. 『나우시카』 연재를 5월호로 중단. 『붉은 돼지』의 준비에 들어가다.

1992년

7월 18일, 도호 배급으로 『붉은 돼지』 공개. 원작·각본·감독을 담당.

8월, 도쿄도 고가네이시에 스튜디오 지브리의 새 스튜디오 완성. 기본설계를 직접 하다.

니혼TV의 스팟으로 방영된 단편영화 『하늘색 씨앗』의 감독을 담당. 같은 니혼TV의 스팟 『뭐야』의 연출·원화를 담당. 제작은 두 작품 모두 스튜디오 지브리.

11월, 홋타 요시에·시바 료타로와의 3인 좌담집 『시대의 풍음』(UPU)을 간행.

1993년

『아니메주』 3월호부터 만화 『나우시카』 연재 재개.

8월, 구로사와 아키라와의 대담집 『무엇이 영화인가 '7인의 사무라이'와 '마다다요'에 대하여』(도쿠마쇼텐)를 간행.

1994년

『폼포코 너구리 대작전』(감독 다카하타 이사오)의 기획을 담당. 『아니메주』 3월호에서 『나우시카』 최종회를 맞다. 8월, 『모노노케 히메』 준비 작업을 혼자서 개시.

1995년

4월, 『모노노케 히메』의 기획서를 완성해 다음 달부터 그림콘티 작성 개시. 로케이션 헌팅에 스태프와 함께 야쿠시마로.

7월 15일 공개한 『귀를 기울이면』(감독 곤도 요시후미)의 각본·그림콘티·제작 프로듀서를 담당. 동시상영 단편영화 『On Your Mark』에서는 원작·각본·감독을 맡다.

1996년

'97년 여름공개 예정인 신작영화 『모노노케 히메』 제작 중.

에로스의 불꽃

애니메이션 감독 다카하타 이사오

1

미야자키 하야오는 무척이나 열심히 일하는 사람이다. 그에 비하면 나는 '거대 나무늘보의 자손' 같다. 나뭇가지에 매달리고 싶어 하는 나의 세 발가락을 억지로 떼어준 고마운 동료는 많지만 그 가운데서도 미야자키는 특별하다. 첫째로 맹렬한 노동력과 아낌없는 재능을 제공함에 의해, 둘째로 그것이 만들어내는 가공할 만한 긴장감과 박력에 의해서다. 나의 나태함을 질타하고 용기를 북돋워 작업에 몰입시켜 빈곤한 재능 이상의 무언가를 뽑아내도록 한 것은 미야자키 하야오란 존재였다. 특히 젊은 시절 그의 헌신적이고 사심 없는 작업 태도를 날마다 접하는 일이 없었더라면, 나는 훨씬 어중간하고 타협적인 일밖에 하지 않았을지 모른다. 그리고 이것은 그와 함께 일을 했던, 그리고 지금 일하고 있는 대다수에게도 해당하지 않을까 생각한다.

미야자키 하야오는 머리가 크다. 어떤 모자라도 특대가 아니면 그의 두개골을 받아들일 수 없다. 그의 회로전환과 회전의 민첩함을 어떻게 예견했는지, 그의 아버지는 그다지 다리가 빠르다곤 할 수 없는 그에게 '駿(하야오)'란 이름을 붙였다. 머리가 크면 움직임도 좋다고 할 수는 없겠지만, 다행히 피의 회전은 지극히 양호하다. 때문에 과열하기 쉽다. 문자 그대로 미야자키는 열혈한으로, 여름에는 초강력 냉방이 필요하다. 회사의 냉방장치를 둘러싼 여성들과 미야자키의 격렬한 공방전은 어느 때까지 피할 수 없다. 나는 전쟁 전 『소년구락부』에 실렸던 광고밖에 알지 못하지만, 에디슨밴드인 금속제 두뇌냉각장치가 전쟁 후에도 발매됐더라면 필시 미야자키 하야오한테는 큰 복음이 됐을 것이다. 다만 밴드 사이즈에 특대가 있다는 가정하의 얘기지만.

미야자키 하야오와 캐치볼을 하는 것은 힘들다. 오후 휴식시간에 회사 앞

뜰에서 스태프들이 흥겹게 캐치볼을 하고 있을 때 그가 불쑥 끼어든다. 상대가 되면 상대는 왠지 지쳐만 가고 끝난 뒤에는 "아이고, 미야 씨와의 캐치볼은 피곤해"라며 녹초가 되거나 자신의 의자에 주저앉는다. 그는 마치 병살을 도운 2루수처럼 받는 동작이 빠른 건지, 공을 매우 빨리 맞받아 던진다. 공을 던진 도중에 이미 공이 돌아오는 것 같다. 초장부터 진검승부로 상대를 보내버려, 캐치볼은 워밍업도 기분전환도 되지 않는다. 젊은 시절 그의 캐치볼을 실제로 본 적이 없는 사람이라도 대화나 대담 등으로 미야자키 하야오와 접한 경험이 있는 사람이라면, 앞의 말이 어떤 것인지를 바로 상상할 수 있다. 그의 주변에 있는 사람들에게 '미야자키와의 캐치볼'이란 것은 미야자키 하야오와의 모든 '대화법'을 단적으로 상징하는 말이다.

　미야자키 하야오의 두뇌는 언제나 바쁘다. 어쩌다가 시간 여유가 생기더라도 멍하니 휴식을 취하는 법은 없다. 그에게 휴양이나 기분전환은 바쁜 일에서 벗어나 전혀 다른 일에 부지런히 힘쓰는 것이다. 그가 창작가, 연출가, 애니메이터가 된 동시에 스튜디오의 강력한 주재자의 자리를 얻은 것은 이 유래 없는 버릇을 지극히 유효하게 활용하기 때문이다. 그는 창작으로 피로해진 머리와 손을 회사 내 운영으로 돌려 진두지휘하기까지의 하드워크를 통해 쉽게 한다. 최근에도 옥상정원이나 지진용 화장실 등의 발안·설계·현장감독으로 머리를 쉬게 했다. 『바람계곡의 나우시카』 연재 중에는 철야로 매달 마감에 맞춘 뒤에 "그럼, 영화라도 보고 올까"라며 원기 왕성하게 거리로 나가서 쉬지 않고 2, 3개의 영화관을 드나들었다고 들었다. (그는 영화를 중간부터 보는 것도 마다치 않고, 재미가 없으면 중간에라도 휑하니 나온다. 그에게는 상상력을 자극해 촉발시키는 것이 필요하기 때문에, 하나를 보고 머릿속에서 용솟음치는 열의 환영으로 영화를 열띠게 논하는 경우도 있으며, 같은 TV 다큐멘터리를 반복해 보고 만족하지 않은 경우도 있다)

2

미야자키 하야오는 고생을 겪어 세상 물정을 잘 아는 사람이다. 애증에 격하고

정열적이고, 울고, 신이 나서 떠들고, 사람을 사랑하고, 사람의 재능을 아주 많이 기대하고, 실망하고, 매우 분노하고, 인간사를 보고만 있지 못하고, 걱정하고, 애태우고, 빨리 단념하고, 결국 큰일을 자신이 맡고, 자신에게 관대해 의지가 약한 남자들이나 열망이 없는 무리를 싫어하고, 못살게 굴고, 하지만 보살피어 가끔 여유롭게 도와주는 아저씨라고 뒷소리를 듣고, 여성에게는 대체로 매우 친절하다. 자식번뇌란 말에 빗대면, 미야자키 하야오는 회사번뇌, 부하번뇌, 친구번뇌를 하는 사람이다.

입사한 신인에게 면접 때 무슨 질문을 받았는지 물어보니 빙그레 대답했다. "미야자키 씨가 대부분 말씀하셔서 도움이 됐습니다. 여러 가지 충고해주셨습니다. 정말로 좋은 분입니다."

그는 종종 '제작이 필요 없는 미야 씨'로 불린다. 내가 프로듀서였던 『바람계곡의 나우시카』에서도 그가 맡은 일에 관한 한 뒤처리할 사람은 필요없었다. 스케줄 진행 등은 염두에 없는 듯이 우리 애니메이션 스태프로 자리하는데, 이런 경우는 매우 드물다. 물론 그것은 그의 강한 책임감을 나타내는 것이지만, 기일에 맞추지 못한 경우에 벌어지는 대소동이나 최악의 사태를 그는 마치 영상처럼 뚜렷하게 상상하기 때문이기도 하다. 그가 작은 일도 신경 쓰고 남을 걱정하며 도우려고 애쓰는 것도 그의 상상력이 너무나도 구체적으로 발동해 그 사람의 장래가 영상으로 뇌리에 떠오르기 때문이 분명하다.

그는 일하다가 자리를 뜰 때 전기스탠드도 카세트테이프의 음악도 끄지 않는다. 그 또한 '곧 돌아오지 않으면'이란 그의 강박관념(강한 책임감·의무감)이 그렇게 만든다.

미야자키 하야오는 수줍음을 아주 많이 탄다. 그는 본래 아이처럼 티 없이 맑고 순진하고 그대로 직선적이라서 얼굴에 욕망이 드러난다. 하지만 극기나 금욕의 의지와 수치심이 남보다 배는 강하기 때문에, 그것을 감추거나 그 표현이 간혹 굴절되고 반전된다. 그가 무언가를 많이 욕한다고 해서 그것에 절대 반대한다고 속단해서는 안 된다. 욕하는 것은 그것에 끌리는 자신의 기분이나 욕망을 현명하게 뿌리치기 위해 필요한, 말하자면 지나친 공격행동일지 모른다. 그

경우, 충분한 구실이 떠오르면 스스로 남을 용서하고 신속히 받아들이는 식으로 그 욕망을 푼다.

그는 자아의식이 있는 남의 행위도 자신의 것처럼 부끄러워한다. 쇼지 사다오의 만화나 젊은 시절 토라의 실패를 바로 보지 않고, 그걸 보고 웃는 동료들의 기분을 알 수 없으면 화를 낸다. 해외로 갈 때는 일본을 대표하듯 긴장해서 동행자들의 소행이나 몸가짐에 잔소리를 하지 않고는 못 참는다. 그는 '선생'이라고 불리는 것에 절대 길들여지지 않고 자만하지 않으며, 일일이 "선생이라고 말하지 말아 주세요."라고 가로막는다.

미야자키 하야오는 평소에 동료 사이에서는 거친 말을 내뱉는다. 동료에 대해서, 타인의 일이나 작품에 대해서, 세상에 대해서, 사회의 통념에 대해서. 우습게도 때로는 관대하게. 종종 파괴적이고 허무한 말을 주위에 내깔긴다. 또 논의할 때는 두려움 없이 극단적인 말을 해서 상대를 완전히 눌러 버린다. 그것들은 그의 최고 강렬한 변증법이다. 욕을 하더라도 정곡을 찌르는 그의 발언이나 풍자로 주위 사람은 웃음을 터트리거나 내심 히죽댄 적이 많은데, 그 가운데는 독단과 편견이 덜한 것도 있다. 하지만 그것도 포함해 이것들은 오히려 정신을 활성상태에 놓기 위한 그만의 독특한 대화술, 일종의 자문자답, 두뇌의 궁금증을 풀기 위한 또 하나의 괴로운 유연체조다. 주위 사람은 이해하고 종종 편안히 흘려듣는다. 더러는 그의 단호함이나 흥분한 얼굴에 압도되어 입을 다문다. 하지만 그는 캐치볼 때와 마찬가지로 자신의 극론에 맞대응해 변증법을 발전시킬 만한 반응이 있는 상대를 원한다. "전에 이쪽이 말했을 때 미야 씨는 그 자리에서 부정했는데, 어느샌가 받아들인다"고 투덜대는 사람이 있는데, 그것 그대로가 변증법을 나타낸다. 문제는 스튜디오를 이끌며 언제나 정점에 있는 지금, 좀체 상대가 발견되지 않는다는 사실이다. 권위주의나 사대주의를 혐오하는 그가 이젠 권위이기 때문에.

이런 적도 있었다. TV 시리즈를 만들던 젊은 시절, 매일 과다하게 계속되는 고된 일에 전력을 집중했었는지 갑자기 "이런 스튜디오, 불태워버리자!"고 소리 질러 그를 알지 못하는 신인 스태프들을 몇 번인가 놀라게 했다. 지금은 농담으

로 들릴지 모르지만, 예전에 일어났던 간토 대지진의 일을 제작스케줄과 얽어 말해야만 했다. 절대로 피할 수 없고 벗어날 수 없는 패배주의를 아주 싫어하고 늘 전진하는 미야 씨에게, 고된 현실에서 도망칠 방법은 화재나 대지진 정도밖에 없다.

3

미야자키 하야오는 깊이 생각하는 사람이다. 이것은 작품에서도 쉽게 읽어낼 수 있다. 특히 미야 씨의 주변 사람은 그 정도가 지나치다는 사실을 안다. 언젠가 그림콘티를 그리면서 가슴이 뛰어 종이 위에 눈물을 흘렸다는 이야기는 금세 우리의 귀에도 전해졌다. 그가 만들어내는 인물, 특히 외골수 남자들의 익살스러운 몸짓이나 이히히 하고 웃는 악역은, 그를 아는 사람에게는 미야 씨 본인의 모습이 겹쳐 보이고 만다. 하지만 대부분의 경우, 관계는 더욱 복잡하다.

선인에서 악인까지, 미녀에서 야수까지, 거리에서 숲까지, 그는 언제나 그리고 싶어 하고, 그려지길 원하고, 그릴 만하다고 생각하고, 반드시 그려야 한다는 본인의 열렬한 욕망과 바람을 채워 그린다. 미소녀들을 궁지에서 구출해내고 싶은 중년의 '돼지'가 되는 것조차 멋지게 보여주고 싶고, 여성은 아름답고 총명하고 행동적이고 씩씩하고, 무의식중에 자신이 부둥켜안고 싶고……, 그 생각이 숭고해서 결국에는 그 본인과는 전혀 닮지 않은 미소녀나 괴물에게조차 혼을 불어넣고 만다.

그의 등장인물이 가진 놀라운 현실감은 대상을 냉철히 관찰해 탄생한 것이 아니다. 비록 그의 예민한 관찰 결과가 엮인다 하더라도, 그가 그 인물에게 혼을 불어넣어 융즉(融卽)할 때 활활 타오르는 에로스의 불꽃에 의해 그 이상이 모습을 드러낸다.

그렇기 때문에 그는 드라마의 역할로서 설정한 인물에게 계속해서 빠져들어가, 그 인물 나름의 매력이나 생각 또는 표현을 부여하고 악당조차 어느 사이엔가 악당이 아니게 만들기 일쑤다. 매우 복잡하거나 재미난 인간미의 인물상

을 창조한다는 점은 뛰어난 작가에게 공통된 경향일지 모르지만, 미야 씨는 스스로 만들어내고 오랜 제작기간에 부합해야 하는 인물을 깊이 생각지 않고 마구 그리는 것은 견딜 수 없다고 말한 적도 있으니.

미야자키 하야오는 철저히 구체성을 중시한다. 그는 언제나 구체성이 없는 관념론에는 매우 부정적인 반면, 무언가에 의해 촉발되면 타고난 영상적 상상력으로 점점 상상을 부풀려서 뚜렷이 환상을 보고 그 실현의 기대에 가슴 설레며 더는 기다리지 않는다.

아주 젊었을 때 중국에 빠져든 것도 그런 측면이 있는데, 스튜디오 운영에서도 그는 구체적이고 재미있는 제안을 계속 생각해낸다. 주변 사람은 이제는 구시렁대지 않고 미야 씨를 자랑스럽게 여긴다. 그렇게 자랑스럽게 생각하지만, 변덕에 대해서는 그의 제안이 처음부터 사소한 것까지 구체성을 띠는 점에 진저리를 낸다. 예를 들면 스튜디오 건설. 호화로운 여자화장실, 바닥에 나무가 깔린 바(Bar)라고 불리는 넓은 방, 옥상정원. 그리고 지금은 모두 그 은혜를 입고 있다. (은혜라고 한다면, 미야자키 하야오가 베푼 최대의 은혜는 토토로라고 생각한다. 토토로는 보통 아이돌 캐릭터는 아니다. 그는 도코로자와뿐만 아니라 일본 전국 도처의 삼림이나 숲 구석구석에 토토로가 살 수 있게 했다. 토토로는 전국의 아이들 마음에 자리 잡고 있으며, 아이들은 숲을 보면 토토로가 숨어 있는 것을 느낀다. 이렇게 대단한 것은 흔치 않다)

그는 파탄을 향하는 듯이 보였던 작품을 시각적으로 힘차게 끌어모아 육체노동으로 결말을 짓는다. 하지만 사실은 그 반대다. 그의 내면에는 확고한 이상주의나 알 수 없는 평형감각이 존재하고 있어서 다다를 만한 결말은 그것들이 이미(적어도 무의식 속에서) 선택하고 있다. 문제는 거기서 정말로 다다른 건지 어떤 건지다. 이념적 기회주의로 다다르지 않고 실존감이 있는 행위나 결정적 순간을 현실적·구체적으로 쌓아가서 그곳에 다다르는 건지, 어떤 우여곡절을 거치면서 다다를 건지. 그는 자신의 영상적 상상력을 극한까지 몰고 가 그것을 하나하나 구체적으로 예견하고 환시하여 길을 개척한다.

그를 기다리고 맞이하는 이 지극히 스릴 넘치는 모험에 작품으로는 언제나 성공을 거두었다. 아무리 현실적이고 구체적인 것만을 쌓아올린다고 하더라도

작품세계를 구축하고 지배하는 것은 역시 제작자인 미야자키 하야오다. 그의 재능이라면 비현실적인 것에 지극히 현실적인 설득력을 가지고 끝까지 가는 것도 가능하다. 하지만 현실세계에서는 그렇게 안 된다. 미야자키 하야오도 무력한 한 개인에 지나지 않는다. 그가 대중불신에 빠져들어 파괴적이고 허무적인 것을 부르짖거나 때때로 독재 원망으로 통제불능이 됐던 일을 무의식중에 말하거나 한 경우가 있던 적도 이 문맥 속에 놓고 보면 쉽게 이해할 수 있다.

따라서 작품은 대범하고 산뜻하지만, 화장실 문제부터 전기요금 절약에 이르기까지 그가 스튜디오 운영의 모든 일에 시시콜콜 시끄럽고 좀살궂다고 불평하는 사람이 있다. 하지만 이것도, 작품은 최종적으로 달성된 이상주의이고, 거기에 이르기까지에는 자세한 부분에 미치는 구체적·현실적인 정밀함이 어떻게 필요한지를 생각하면 전혀 이상하지 않다.

미야자키 하야오는 오래전부터 각본을 쓰지 않는다. 그림콘티도 완성하지 않고, 계시적인 세계구조의 발상과 그 속에서 맹렬히 싸우는 매력적인 주인공들의 이미지를 얻으면 이후로는 그 이미지와 플롯에 의지해 작품에 뛰어든다. 일을 하면서 작화 이하 모든 작업과 병행하며 그림콘티를 그려간다. 지속적인 집중력을 바탕으로 작업은 한없이 즉흥 연출의 양상을 띤다. 일단 설계해 끝난 것을 그저 질질 끌며 실행에 옮기는 애니메이션 제작의 숙명에도 이미 인내할 수 없고, 단 한 번의 다중연소에 몸을 던지는 것으로 그는 작품 만들기를 더욱 관능적인 모험으로 접근하고 있는 듯하다. 예민한 육감에 의지해 에로스에 자극을 주는 것밖에 할 수 없는 불안한 작업에서는 본인이 발버둥치고, 애태우고, 빠져들더라도 누구도 도와줄 수 없다. 주위 사람은 물보라를 뒤집어쓸 뿐이다.

최근, 작품에서는 계시적이고 상징적인 세계구조를 구체적이고 현실적으로 표현해내는 것에 역점을 두고 점점 정밀의 도를 더해가고 있다. 이대로 간다면 애니메이션 작품이라도 인물상이나 그 행위는 어떻든 간에 스토리에 관해서는 그 세계구조에 빠져 지금까지 그의 이상주의나 평형감각을 무너뜨리고 말지 않을까.

4

그의 희로애락이나 욕망 등 기복이 심한 인간성, 강한 자기주의나 민첩한 행동력, 그리고 풍부한 발상이나 왕성한 호기심, 환시에 이르는 상상력의 강한 힘은 젊은 시절부터의 이상주의나 정의감, 결벽, 극기, 자제, 금욕을 좇는 경향과 당연히 끊임없이 충돌하고 갈등을 일으켜왔다. 그의 복잡하고 매력적인 인격은 그것에 의해 형성됐다고도 할 수 있다.

그를 아는 사람들은 미야자키 하야오의 이런저런 언동에 대해 우선적으로 "미야 씨는 모순덩어리기 때문"이라며 납득한다. 어느 베테랑 스태프가 미야 씨와의 소통방법을 신인 스태프에게 남몰래 가르치고 있었다. "오늘은 이렇다고 말한 것을 그대로 믿지 않는 편이 좋아요. 내일은 정반대의 말이 나올지도 모르기 때문이죠."라고.

미야자키 하야오를 아는 사람끼리 얘기를 하고 있으면 어느샌가 그를 화제로 올리고 있음을 느낀 적이 있다. 그만큼 미야 씨는 개성 풍부하고 화제를 제공해주는 재미있는 사람이었고, 흉을 보거나 하면서도 결국 모두 그런 미야 씨에게 의지하고 그런 미야 씨를 좋아했다.

물론 농담이지만, 그중에는 미야 씨의 작품보다도 그가 더 재미있다고 극단적으로 말하는 사람마저 있다. 지금도 우리에게 미야 씨는 변함없이 미야 씨로 존재하지만, 무언가가 확실히 계속 변해가는 느낌도 든다. 그래서 미야 씨가 늙어 보이지 않고 그의 온순한 백발과 수염에 어울리도록 멋지게 변모해가는 가운데(그런 것이 실제로는 쓸모가 없겠지만 본인이 바라는 것 같기 때문에), 감히 그의 노여움을 건드리는 줄 알면서 우리가 보통 알던 대로 일상의 미야자키 하야오에 대해 써보았다.

P.S. 어느 때부터 항상 적극적으로 책임을 떠맡으려고 했던 그에 비해 늙은 나무늘보인 나는 언제나처럼 책임을 회피해왔다. 또한 일을 할 때마다 스케줄 지연 등으로 스튜디오 책임자인 그에게 폐를 끼쳤다. 그렇게 제멋대로인 나의 행동을 그가 어떻게 인내하고 용서했을까를 돌이켜보는 동시에 그의 격분하기

쉬운 성격을 생각했을 때, 그의 우정의 크기와 함께 다시 그의 강한 자제심을 생각하게 된다. 구체적으로는 쓰지 않지만, 젊은 날 호기심이 발동해 우리가 쉽게 유혹에 넘어갈 때에도 그만이 초연하게 끝까지 자제한 일을 지금 그립게 떠올린다. 미야자키 하야오는 그렇기 때문에 역시 극기의 인간이다.

현재 스튜디오는 편집자로서 『바람계곡의 나우시카』를 세상에 내놓은 스즈키 도시오라는 명 프로듀서에 의해 꾸려지고 있다. 그는 미야자키 하야오를 확실히 지지하며 미야 씨와의 '변증법'을 책임지고 떠맡고 있다. 그가 없었더라면 지금의 지브리는 없었다.

미야자키 하야오란 사람을 말하라고 한다면, 사실은 고통을 함께하는 스즈키 도시오 씨가 가장 적격이다. 미야 씨와 내가 다툼도 없이 친구로 계속 지낼 수 있는 것도 스즈키 씨의 역할이 크다.

덧붙이자면, 번뇌의 인간 미야자키 하야오가 시바 료타로나 홋타 요시에를 생전에 만날 수 있었던 것은 정말로 좋았다. 그의 태도에는 구로사와 아키라와 만났을 때의 '예의'나 '수줍음'이 아니라 천진난만한 겸허함과 공감이 느껴진다. 그가 아사히신문에 실은 시바 료타로에 대한 추도사는 그다운 진정함이 가득 차 있어 기뻤다. 료타로 씨의 장례식에서 그는 소리 내어 울었다고 한다. 아마 정신적 위기에 있던 미야 씨의 내면에 이미 하나의 이상주의를 줄곧 자라게 해준 듯했다. "인간은 구제할 길이 없다"고 계속 외치며, 단정하고 성숙하며, 희망을 미래에 맡기고, 자식을 키우고, 젊은이를 따뜻하게 감싸주고, 자연과 함께하며, 이 세상의 관찰자가 된 예절을 아는 미야 씨의 모습을 상상하는 것도 불가능한 것만은 아닌 듯하다. 그러고 보니, 요즘 미야 씨는 나와 얼굴을 마주치면 정원 연못에 황소개구리가 왔다간 일이나 전생원에 갔던 때의 일 등을 수필처럼 잔잔히 들려준다.

* 각 장 표제지의 삽화는 월간 『하비재팬』(하비재팬 발행)의 안도 아네토의 연재 '키트 총점검 시리즈' 1971년 7월호부터 10월호에 들어간 미야자키 감독의 그림입니다.

　편집/ 요시노 지즈루

　자료협력/ 다카하타 · 미야자키 작품연구소 (대표/ 가노 세이지)

미야자키 하야오
출발점 *1979-1996*

2판 1쇄 인쇄 | 2024년 5월 23일
2판 1쇄 발행 | 2024년 5월 31일

지은이 | 미야자키 하야오
옮긴이 | 황의웅
감수 | 박인하

발행인 | 황민호
콘텐츠4사업본부장 | 박정훈
편집기획 | 강경양 이예린
마케팅 | 조안나 이유진 이나경
국제판권 | 이주은 김연
제작 | 최택순 성시원 진용범

발행처 | 대원씨아이(주)
주소 | 서울특별시 용산구 한강로 3가 40-456
전화 | (02)2071-2094 | 팩스 (02)749-2105
등록 제3-563호
등록일자 1992년 5월 11일
www.dwci.co.kr

ISBN 979-11-7245-168-4 14600
ISBN 979-11-7245-167-7 (세트)